a story of food in p...

그림으로 보는 '먹는 것

어디선가 나타난
맛있는 그림들

| 이정아 저 |

J & jj
제이 앤 제이제이

어디선가 나타난
맛있는 그림들

| 만든 사람들 |

기획 인문·예술기획부 **| 진행** 조아윤 **| 집필** 이정아 **| 편집·표지디자인** 원은영·D.J.I books design studio

| 책 내용 문의 |

도서 내용에 대해 궁금한 사항이 있으시면
저자의 홈페이지나 J&jj 홈페이지의 게시판을 통해서 해결하실 수 있습니다.
제이앤제이제이 홈페이지 www.jnjj.co.kr
디지털북스 페이스북 www.facebook.com/ithinkbook
디지털북스 인스타그램 instagram.com/digitalbooks1999
디지털북스 유튜브 유튜브에서 [디지털북스] 검색
디지털북스 이메일 djibooks@naver.com
저자 이메일 Julialee428@gmail.com

| 각종 문의 |

영업관련 dji_digitalbooks@naver.com
기획관련 djibooks@naver.com
전화번호 (02) 447-3157~8

목차

들어가는 글

그림에 담긴 맛의 이야기인 이 책은 네덜란드에서 시작됐다. 16년 전 암스테르담에 살고 있었던 나는, 어느 여름날 충동적으로 블리싱겐행 기차에 올랐다. 인생 첫 하링Haring, 염장 청어을 경험하기 위해 블리싱겐보다 완벽한 장소는 없었다. 블리싱겐은 네덜란드 남서부에 있는 작은 해안 마을이다. 그곳의 어부들은 예수의 제자 베드로가 십자가에 거꾸로 매달려 죽어가던 때에도 청어를 잡기 위해 바다로 나갔고, 로마 제국이 '바바리안Barbarian, 야만족'에게 갈기갈기 찢기는 동안에도 바다에서 그물을 던졌다. 블리싱겐과 청어의 운명적인 조우는 어쩌면 그보다 더 오래전 그들의 조상들이 그곳의 질척거리는 습지에 자리 잡았을 때 시작되었는지도 모른다. 어쨌든 그들은 봉건 유럽 사회가 농업의 발전으로 어장을 버리고 내륙으로 돌아서던 시기에도 꿋꿋하게 청어를 잡아 올렸고, 9세기에는 청어 떼를 따라 발트해까지 진출했다. 은빛 별미를 향한 블리싱겐의 열정은 잔인한 바이킹도 막지 못했다. 기록에 따르면 1376년 발트해를 누빈 블리싱겐의 청어잡이 배는 176척에 달했다. 그들이 잡은 청어는 헨트, 브뤼헐, 안트베르펜, 뉘른베르크 같은 신흥 도시민들의 저녁 식탁에 올라갔다. 블리싱겐의 역사는 청어의 역사이기도 했다.

17세기 네덜란드 정물화에 단골로 등장하는 푸르스름한 생선. 렘브란트가 매일 먹었을지도 모르는 하링을 내가 먹게 되다니. 안트베르펜과 네덜란드를 여행했던 뒤로도 분명 하링을 맛보았을 것이다. 처음 하링을 경험하는 장소로 블리싱겐은 꽤나 근사해 보였다. 비싸기만 하고 아무 특징 없는 식당이나 아랍계 주인이 운영하는 노점이 아닌, 6월이 되면 달구지를 끌고 암스테르담에 와서는 도시 가득 비린내를 풀어 놓던 상인들이 생선을 구해오던 바로 그 청어 마을이 아닌가. 게다가 블리싱겐은 염장 청어의 아버지라 불리는 전설적인 어부 빌렘 베체즌의 고향이기도 했다.

그러나 여름의 블리싱겐은 너무 덥고 습했다. 밀려든 바닷물로 길은 질척했고, 마을 어귀에 들어서자마자 생선 비린내가 훅 하고 달려들었다. 팔고 남은 생선들과 주인 없는 고양이들을 위해 남겨둔 생선 대가리들이 채반 위에서 말라가고 있었다. 한 집만 그런 게 아니라 대부분의 집들이 그랬다. 그래서인지 마을 전체가 생선 비린내로 가득 차 있었다. 더위와 습기 때문에 머리가 어지럽고 몸이 끈적거렸다. 나는 이곳의 시간은 과거에서 멈춘 게 아닐까 그래서 청어를 가득 실은 달구지가 지나가거나, 푸른 앞치마를 두른 젊은 하녀가 있지는 않을까 반쯤 기대하면서 마을을 배회했다. 그러나 기대와 달리 번듯하게 자리한 청어 가공 공장과 반바지를 입은 수십 명의 관광객들만 볼 수 있었다.

나는 부둣가 옆 소박한 식당에 들어갔다. 이 날의 기억은 지금도 선명하다. 작열하는 태양, 식당에서 나는 자극적인 냄새, 주변에서 내뿜는 즐거운 점심에 대한 기대. 햇볕에 얼굴이 그을린 붉은 곱슬머리의 어부도, 단체로 야구모자를 쓴 노인들도, 점박이 강아지를 안고 있는 중년 여인도, 노란 반바지를 입은 어린 여자 아이도 이미 준비된 점심을 즐거운 마음으로 기대하고 있었다. 식당 여주인은 소매가 없는 가벼운 린넨 원피스를 입고 있었다. 그녀는 테이블 사이를 정신없이 오가며 주문을 받고 음식을 나르느라 몹시 분주했다.

청어의 꼬리를 잡고 들어 올린 상태에서 머리를 뒤로 젖혀 청어의 대가리 쪽부터 입안에 넣어 먹는다는 이야기는 괴담처럼 들렸지만 사실이었다. 전통적인 하링 요리를 주문하자 풍미를 살리기 위해 뼈와 간, 췌장을 남긴 채 숙성시킨 청어가 나왔다. 감동적인 맛은 아니었지만, 기대만큼 최악도 아니었다. 짭짤하고 시큼하고 비릿한 생선 맛에 독특한 풍미가 느껴졌다. 잔뼈를 발라내는 데도 시간이 걸렸다. 주위를 둘러보니 모두 무슨 의식이라도 치르는 것처럼 경건하게 뼈를 발라내고 있었다. 호기롭게 한입 물었다가 뱉지도 삼키지도 못하고 쩔쩔매고 있는 미국인도 있었다. 호기의 부작용은 헛구역질. 그 모습에 덩달아 구역질이 난 친구들. 그들은 식당을 떠나기 전에 너도나도 맥주로 입을 헹궜다.

*

　이 날의 기억이 떠오른 것은 2018년 어느 여름날이었다. 샌디에이고 가이젤 도서관에서 나는 여느 때와 마찬가지로 탑처럼 쌓여 있는 책들을 별생각 없이 훑어보면서 내 흥미를 끌 만한 무언가가 나타나기를 기다리고 있었다. 창가 구석 자리에서 피곤함에 찌든 채 꾸벅꾸벅 조는 청년을 깨우지 않으려고 조심하던 그때, 정말로 기묘한 일처럼 한 권의 책이 내 시선을 끌었다. 17세기 네덜란드 정물화와 《카르타 마리나Carta Marina》가 표지에 수록된 영국 케임브리지 대학 출판사가 발행한 논문집 《예술과 음식: 회화, 문화 및 요리의 기록들》이었다. 카르타 마리나는 중세 스칸디나비아의 해양 지도다. 당시의 지리적 특징과 자연 현상, 생활상에 대한 상세한 묘사뿐 아니라 환상적인 바다 괴물에 대한 묘사로도 유명하다. 책장을 넘기다가 고래, 대왕오징어, 바다코끼리 같은 바다 괴물(그 시대에는 정말 괴물로 믿어졌다) 사이에서 물고기 떼가 눈에 들어왔다. 바로 청어였다. 그리고 어째서 그 책이 두 그림을 표지로 선택하게 되었는지는, 책을 읽기 시작한 지 얼마 지나지 않아 알 수 있었다.

　이후로 나는 아득한 옛날부터 지금까지 세상의 유구한 역사를 관통하는 음식이라는 주제를 곱씹지 않을 수 없었다. 호기심은 한 조각 퍼즐이 되어 탐구를 시작하게 만들었고, 더 알고자 하는 욕구는 나를 충동질했다. 이 책은 여기서 출발한다. 이 책의 처음부터 끝까지, 나는 음식을 인간의 역사 속에서 매일 재창조되는 문화로 다루고 싶었다. 음식은 단순한 피조물이 아니고 먹고 마시는 것은 단지 배를 불리는 것 이상의 의미를 지닌다. 그렇지 않고는 인류가 끊임없이 내닫고 열정을 쏟고 때로는 목숨까지 바친 수많은 이야기를 설명할 길이 없어진다. "치즈 없는 후식은 애꾸눈의 미녀와 같다." 19세기 미식과 식도락에 대한 경전 《맛의 생리학》의 저자이자 미식가였던 장 앙텔므 브리야 사바랭이 미식 담론을 이 짧은 한 문장으로 일축한 것도 같은 맥락이다. 먹는다는 것은 생의 조건에서 가장 중요한 범주이자 행복하고 유쾌한 행위이며 감각을 위한 축제다. 화려한 만찬이든, 소박한 상차림이든 음식은 인간에게 결코 포기할 수 없는 최고의 쾌락을 선사한다. 인간의 역사는 야생과 문화의 경계에 있던 음식을 야생이라는 원초에서 파생한 최고의 예술품으로, 오감을 자극하는

감각적 창조물로 만들었다. 문명사회라는 것도, 인문사회라는 것도 고작해야 음식을 욕망하는 인간의 역사에 불과하다. 누런 이를 드러내고 게걸스럽게 치즈를 먹는 사람들의 모습은 얼마나 본질적이고 직접적인가.

이 책은 음식과 회화를 프리즘으로 사용해 시대, 정치, 인종, 계급 및 젠더와 관련된 이야기 모음집이라고 할 수 있다. 이야기 모음집이라고 말하는 이유는 주도면밀하지만 따분한 연구와는 거리가 멀기 때문이다. 인류사의 어떤 부분은 아예 통째로 넘어갔고, 어떤 부분은 중대한 문제임에도 슬쩍 지나쳤다. 더불어 사조와 화풍을 꼼꼼하게 설명하지도 않았다. 변명 아닌 변명을 하자면 한 권의 책으로 다루기에는 내용이 너무 방대했다. 대신 시대의 흐름을 반영한 그림과 그 바탕에 깔린 예술의 의지는 보다 깊이 있게 접근하려 애를 썼다.

오래전부터 화가들은 붓을 통해 한 시대의 입맛을 일견하고 인간의 욕망을 구현해왔다. 식탁의 다양성을 사회 구조와 연결하거나, 그 속에 숨어 있는 위험을 경고하기도 했다. 16세기 볼로냐에서 활동한 빈센초 캄피는 내장 속 오브제를 시야 속 오브제로 만들어 관람자의 시선을 단번에 낚아챘고, 메디치 가문의 친구이기도 했던 여성 화가 조반나 가르조니는 권력자의 별장을 수많은 과일 세밀화로 장식했다. 아우구스투스 시대에 고상한 취향을 가졌던 무명의 화가는 먹고 마시는 것에 대한 경탄에서 즐거움을 얻었던 것이 분명하고, 17세기 네덜란드 화가들은 예술적으로 배치된 과일과 채소를 사용해 인간의 욕망을 외현화했다. 맛깔스러운 쾌락주의적 인생관과 폭식의 우화를 담은 그림들이 얼마나 많은지 모른다.

거의 20년 동안 나의 세계는 미술사였기 때문에 이 책에 나오는 내용을 미술사적인 사색이라고 해석할 수도 있다. 하지만 나는 음식과 미술이 서로 만나는 교점에서 이야기를 하고 싶다. 1913년 영국 시인 에드워드 토머스는 《봄을 쫓아서》 밖으로 나갔다. 그는 계절을 만나러 런던에서 서쪽으로 걸었다. 책을 집필하며 나는 공간보다는 시간을 가로질러 토머스와 비슷한 일을 하고 있다고 느꼈나. 이딘 여행은 민 빈 시작이면 밈추길 못힌다. 내 여행은 들판을 긱겁 가로 지르지 않았지만, 수많은 책들과 그림들을 통과하는 여행이었다.

나는 그림에 숨겨진 미묘한 시대적 힌트를 발견할 때마다 경탄했다. 회상의 특권적인 감각인 감정적이고 비밀스러운 미각은 그림에 확실하지만 은밀히 숨어 있었다. 1071년 베네치아에서 포크는 악마의 도구로 비난받았지만, 르네상스가 도래하자 궁정 문화의 상징이 됐다. 1563년 베네치아 화가 파올로 베로네세는 뾰족한 도구를 손에 쥐고 있는 이국적인 여인을 묘사했고, 1579년 스페인 화가 알론소 코엘료는 합스부르크 왕가의 연회 장면에서 반짝이는 세 갈래 포크를 그렸다. 그러나 18세기까지도 영국인들은 이 낯선 도구를 받아들일 마음이 전혀 없었다. 그들은 '이탈리아 계집애가 쓰는 도구'라며 포크를 조롱하곤 했다. 이 두 화가와 그리고 그 전후에 존재하는 많은 화가들은 이처럼 시대의 이야기를 작품에 반영했다.

매일의 시간 속에서 이어져온 맛의 쾌락과 그 속에서 생겨난 수많은 에피소드를 문화적인 시선으로 엮는 작업은 늘 나를 군침돌게 만들었다. 렘브란트가 먹었던 청어뿐 아니라 기원전 700년 고대 그리스 시대의 만찬이 머릿속에 둥둥 떠다녔다. 중세의 탐식과 가난한 자들의 식탁, 금기의 음식, 레스토랑의 탄생까지 식탁을 둘러싼 일상적이고 자질구레한 담론은 얼마나 자극적인지. 그 과정에서 나는 인류가 얼마나 유쾌하고 게걸스러운지, 또 얼마나 신성하고 세속적인지 새삼 느낄 수 있었다.

각각의 장은 샌드위치처럼 편하게 먹을 수 있는 한입 크기로 구성했다. 독자가 언제 어디서든 자유롭게 읽으면서 음식을 둘러싼 흥미로운 역사와 이를 비추고 있는 그림을 이해할 수 있도록 안내하기 위해서다. 각 장은 별도의 글로, 따라서 어떤 순서로 읽어도 상관없다. 나는 독자들이 이 책을 통해 식탁 위를 채우고 있는 소박한 음식들과 희귀한 요리들을 순례하고, 그 자리에 있었던 사람들의 나날의 궤적을 따라가 보며, 그들의 허기와 욕망, 몸짓과 자세를 들여다볼 수 있기를 바란다. 또한, 부패한 요리에 요구된 경계심, 고소한 향기가 가져다준 섬세한 즐거움, 즉각적으로 충족되는 포만감을 경험하고, 마지막으로 보이지 않지만 상상할 수 있는 풍미처럼 자연 세계와 인간 세계를 이어주는 문화의 그물망을 발견하기를 바란다.

이 책은 시대를 관통하는 음식과 이를 놓치지 않은 예술가들의 비유적 언어에 대한 것이며, 따라서 이 자리를 빌려 예술가들에게 감사를 표한다. 책의 소재가 된 음식들이 탄생한 시대와 도시에 그리고 내게 무한한 가치를 갖는 자료와 영감을 제공해준 수많은 미술관과 도서관에도 감사한다. 여기에는 캘리포니아대학교 샌디에이고 도서관과 로스앤젤레스 도서관, 캘리포니아 미술연구소, 런던 코톨드 미술 연구소, 게티 미술관, 한국 국립중앙도서관 등이 포함된다. 나는 이 책에서 다루고 있는 광범위한 여러 분야 중 그 어디에서도 전문가는 아니기에 여러 학자와 작가의 저서, 연구 자료에서 많은 도움을 받았다. 런던 내셔널 갤러리와 워싱턴 DC 내셔널 갤러리의 큐레이터로 일했던 미술사가 메리 그리피스와 이탈리아 음식 문화사 연구 분야의 저명한 권위자 질리언 라일리에게 특별히 감사한다. 그들은 무명의 아시아 작가를 위해 유럽의 음식 문화사에 대한 해박한 지식을 아낌없이 제공해주었다. 나는 그들 덕분에 다양한 예술 작품을 분석하며 음식 문화사에 한 걸음 더 가까이 다가갈 수 있었다. 또한 내 사랑하는 가족들에게도. 마지막으로 이 작업을 시작하고 완성할 때까지 머릿속을 맴돌던 청어에 감사한다. 이 책은 그날 블리싱겐의 비린맛에서 시작됐다.

캘리포니아 작업실에서
저자 이성아

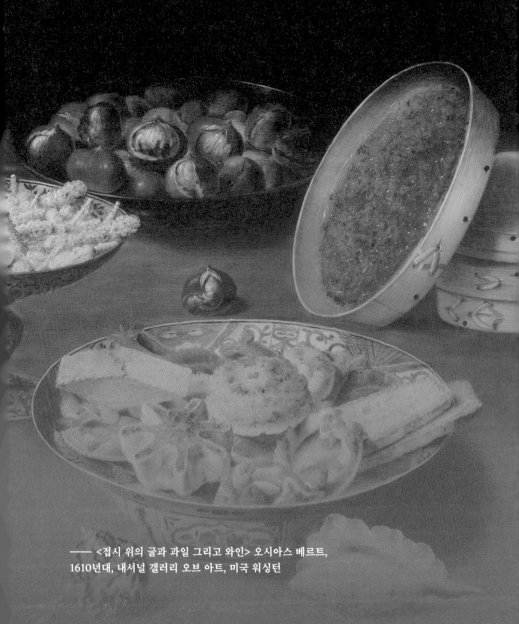

—— <접시 위의 굴과 과일 그리고 와인> 오시아스 베르트,
1610년대, 내셔널 갤러리 오브 아트, 미국 워싱턴

CHAPTER
01

재료의 향연

인간의 역사를 바꿔버린 먹는 것들

.
. . . .

감자

16, 17세기는 무질서와 불안정, 전쟁과 살육, 광기와 정신적 혼란의 시대였다. 종교개혁은 유럽 사회를 구교와 신교로 갈라놓았고, 두 세계 사이에서는 격렬한 적대감이 형성됐다. 1572년 8월 성 바르톨로메오 축일의 학살을 시작으로 사람들은 서로가 서로를 죽이기 시작했다. 학살 6일 만에 프랑스에서만 3,000여 명이 목숨을 잃었고 한 달 동안 수만 명이 피를 흘렸다. 농민 혁명도 잇따랐다. 독일에서는 소작농 30만 명이 과도한 세금에 반발해 민란을 일으켰고, 스페인과 프랑스에서도 봉건제와 빈곤에 항거한 봉기가 일어났다. 이 시기 날씨는 타락하고 있는 세상을 응원하는 듯 불완전하고 험악했다. 기온이 너무 낮아 겨울 밀을 기를 수 없었고 여름 홍수는 익어가는 곡식을 모조리 썩게 만들었다. 혜성은 지나치게 많이 지나갔고 번개는 집을 불태웠다. 재앙 수준의 혹한은 16세기 중반부터 17세기 내내 지속됐다. 실제로 17세기 문학 작품들에는 하늘에서 불타고 있는 이상한 불과 기이한 날씨에 대한 언급이 많이 등장한다. 여기에 흑사병 같은 전염병까지 기승을 부리자 사람들 사이에서는 어떤 식으로든 결국 죽게 될 것이라는 종말론적 공포가 곰팡이처럼 번졌다.

사람들에게 필요한 것은 재앙 같은 세상을 이해하는 것이었다. 사랑하는 가족과 선량한 이웃이 왜 흑사병으로 쓰러져야 했는지, 같은 신을 믿는 방법을 두고 왜 30년 동안 전쟁을 벌어야 했는지 설명이 필요했다. 악마의 못된 장난으로 치부하기에 세상은 너무 혼란스럽고 삶은 고통스러웠다. 그러나 신의 섭리와 종말론의 두려움에서 벗어나 스스로 생각하는 일은 당시에는 불가능에 가까웠다. 재앙은 신의 분노로 설명됐다. 사회에 속하지 못한 자, 배제된 자, 일반적이지 않은 것들이 이 같은 재앙을 몰고 온 원흉으로 지목됐다. 난쟁이, 집시, 매춘부, 부랑자, 유대인, 정신병자, 나병 환자가 학살의 표적이 됐고 이

—— 중세 마녀사냥은 악마적 이교도를 박해하기 위한 수단에서 난쟁이, 집시, 매춘부, 부랑자, 유대인, 정신병자, 나병환자 등 사회에 속하지 못한 자들에 대한 폭력으로 변모했다. 전쟁으로 소실 되었다가 1846년 재건된 불가리아 릴라 수도원 외벽에 16세기 폭발적으로 증가한 마녀사냥이 묘사되어 있다.

후엔 소위 마녀라 불리는 이들이 피를 흘렸다. 이제 막 유럽에서 들어온 감자도 혐오의 대상이 됐다.

알면 알수록 불온한 작물

감자를 유럽에 들여온 이들은 이사벨 1세 시대의 스페인 정복자들이었다. 초기 페루 정복자 중 한 명인 페드로 시에자 데 레온Pedro Cieza de Leon은 1535년 남아메리카 대륙에서 감자를 목격하고 그것을 먹는 사람들을 처음 보았다. 에콰도르의 수도인 키토에 머물고 있던 레온은 당시 일기에 이렇게 적었다.

—— <감자 바구니> 빈센트 반 고흐, 1885년, 반 고흐 미술관, 네덜란드 암스테르담

"인디오들은 옥수수 외에 파파라고 하는 작물을 주식으로 먹는다. 삶으면 밤처럼 부드러워지는데 송로버섯처럼 껍질이나 씨가 없고 땅속에서 자란다."

군인 출신의 사제 후안 데 카스텔라노스Juan de Castellanos는 난생처음 본 감자를 귀한 송로버섯으로 착각하고 저녁 요리에 사용했지만, 대다수의 스페인 사람들은 이 낯선 작물에 경계의 눈길을 보냈다. 거무튀튀하고 꺼림칙한 생김새, 해골을 목에 걸고 나체로 산다는 이들이 먹는다니 분명 악마와 무슨 관련이 있을 터였다. 여기저기 얽은 흠은 천연두 자국을 연상시켰다. 시체를 매장하듯 음습한 땅속에 묻었을 때 비로소 온전하게 자라나는 습성과 씨앗이 아닌 줄기를 통한 번식 형태는 불온하고 위험해 보였다. 밀, 보리, 수수, 호박, 양배추, 아

티초크, 시금치 등 대대로 논밭에 심어 길러온 작물들은 모두 씨앗과 태양을 통해 땅 위에서 자라나지 않았던가. 당근이나 순무처럼 흙에서 자라는 작물도 있었지만, 어떤 것도 감자처럼 차디찬 땅속을 파고들어 가지는 않았다. 해를 싫어하는 특성도 불결하기 짝이 없었다. 후각마저 악의 실체를 알아차렸다. 물러진 감자 주변에서 피 냄새와 시체 썩는 냄새가 비릿하게 풍겨 왔던 것이다.

그러나 무엇보다 사람들을 두렵게 한 것은 성경이 감자에 대해 전혀 언급하지 않고 있다는 사실이었다. 이것이야말로 감자의 비극이었다. 중세 유럽에서 성경은 절대적 권위를 가지고 있었다. 교회는 성경 주변에 흩어져 있는 불순물을 제거하기 위해 최대한의 노력을 기울였다. 그 어떤 가르침도 성경보다 못했고, 그 어떤 권위도 성경보다 높지 않았다. 오직 성경만이 절대적 진리로 믿어졌다. 그러므로 성경이 외면한 감자에는 필경 악마와 같은 힘이 숨겨져 있으리라 생각했다. 이 무렵 호기심이 많은 모험가들 일부가 싹이 난 감자를 먹고 쓰러지는 일이 발생했다. 싹에 들어 있는 독성 물질 때문이었지만, 이를 짐작도 못했던 사람들은 악마의 저주라 믿어 의심치 않았다.

중세 잇따른 '감자 화형식'은 이러한 오해에서 비롯됐다. 1572년 스페인 북부 바스크에서는 이단 혐의로 고발된 감자에 대한 공개 처형이 있었고, 톨레도 광장에서는 광포한 눈 폭풍과 견딜 수 없는 추위를 마을에 가져온 '감자 악령'에 대한 종교재판이 열렸다. 비슷한 시기 후아넬로 투리아노Juanelo Turriano라는 이름의 수도사는 마을에 나병이 창궐하자 감자에 깃든 사악한 존재들(아메리카 원주민들)의 저주 때문이라며 감자를 종교재판소에 고발했다. 그는 감자의 씨눈을 사탄의 손톱이라고 주장했는데, 그의 말을 철썩같이 믿었던 재판관들은 마을의 감자를 전부 불태워 버렸다.

1630년 프랑스 아를에서는 몰래 감자를 길러 먹던 나병 환자가 마녀 혐의로 고발당했다. 여자는 굶주림 때문이었다고 항변했지만, 유죄를 선고받고 즉시 화형에 처해졌다. 이날의 참상은 그 해 여름 아를 대주교 자리에 오른 장 주베르 드 바로Jean Jaubert de Barrault의 부관이 리모주 교구에 보낸 서신에 언급되고 있다. "여자는 한참을 괴로운 신음을 토해 낸 끝에, 산 채로 불태워지는 사람

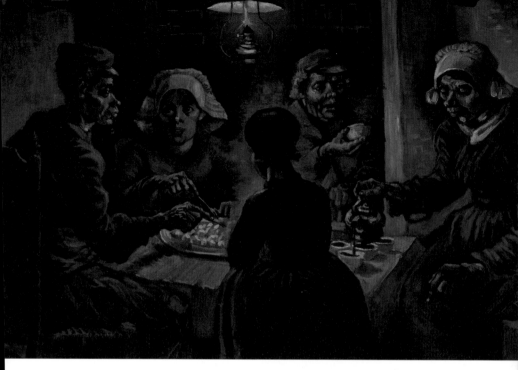

—— <감자 먹는 사람들> 빈센트 반 고흐, 1885년, 반 고흐 미술관, 네덜란드 암스테르담

들이 으레 그러듯, 훅하고 마지막 숨을 내쉬며 그 죄 많은 영혼을 육신 밖으로 내보냈다. 누가 보더라도 끔찍하기 이를 데 없는 죽음이었다." 이 끔찍한 사건은 맹목적인 믿음 때문이었다. 이 시기 유럽인들은 나병을 종교적 타락에 따른 신의 저주로 여겼다. 산채로 썩어들어가는 몸, 비늘처럼 변한 살갗, 쉰 목소리, 악취가 나는 피고름의 증상은 병에 대한 공포를 더욱 확장했다. 나병으로 진단받는 순간 환자는 도시 밖으로 추방되거나 수용소 안에 격리됐다. 외출할 때는 챙이 넓은 회색 모자를 쓰고 망토를 두르고 손에 방울을 들어야 했다. 사람들에게 재앙의 원흉이 다가가고 있음을 알리기 위해서였다. 중세 역사학자 미셸 푸코Michel Foucault에 따르면 환자들은 전적으로 적선에 매달려 살

아야 했는데 이조차도 허락받지 못한 중증 환자들은 나무껍질이나 감자로 죽을 끓여 연명했다.

시간이 흐를수록 사람들의 머리 속에는 '감자=나병' 공식이 각인됐다. 옹이가 지고 울퉁불퉁한 감자의 외양은 나병 환자의 문드러진 사지를 연상시켰다. 감자에 대한 평판은 회복이 불가능할 정도로 추락했고, 사람들은 제아무리 극심한 기근이 닥쳐도 감자만은 절대로 먹지 않았다. 심지어 감자를 만지기만 해도 병에 걸린다는 생각이 만연했다. 16세기 마녀사냥의 중심지였던 독일 남부에서는 1590년부터 1676년까지 감자와 관련된 각종 혐의로 60여 명이 종교 재판에 회부되어 절반 정도가 산 채로 불태워졌다. 프랑스 중부에 위치한 작은 도시 블루아에서는 유대인 부부가 매일 감자를 먹다가 자신들의 사랑스러운 두 딸과 함께 처형되었다. 1630년 프랑스 부르고뉴 지방 의회는 "감자를 먹으면 나병에 걸리므로 이 작물을 재배하면 벌금형을 내린다."라는 포고령까지 내렸다. 당시에는 이러한 문제가 중대하게 여겨졌다. 감자에 대한 무자비한 증오심이 불타올랐고, 가장 똑똑하다고 하는 사람들조차 사탄의 존재와 그 섬뜩한 힘을 믿어 의심치 않았다.

감자의 승리

18세기까지도 감자는 '비천한 식량'이라는 낙인에서 벗어나지 못했다. 감자가 자신들이 먹기에는 적합하지 않다는 결론을 내린 귀족들은 이 끔찍한 작물이 돼지 같은 이들에게는 더할 나위 없이 훌륭한 식량이 되겠다고 생각했다. 귀족들이 희고 부드러운 밀빵을 먹고 농부와 상인들이 검은 호밀빵과 옥수수죽을 먹을 때, 질펀한 곳에서 배회하는 비천하고 불온한 자들과 탐욕스럽게 피둥피둥 살이 찐 돼지에게 감자가 던져졌다. 역사가 피에르 도시Pierre Legrand d'Aussy에 따르면 프랑스에서는 오직 하층 계급 사람들의 음식일 뿐 어느 정도 사회적 지위가 있는 사람들은 절대 감자를 입에 대지 않았으며 실수로라도 감자를 먹으면 가문의 명예가 추락한다고 생각했다. 계몽주의 사상가로 실천적 현실개혁을 외친 드니 디드로Denis Diderot조차 이 편견을 깨지 못했다. 디드로

와 달랑베르 외에도 몽테스키외, 루소, 볼테르 등 당대 계몽사조를 이끌었던 최고의 지식인들이 집필자로 대거 참여한 《백과 전서》는 감자를 다음과 같이 묘사했다. "감자가 장에 가스가 차게 만든다. 하지만 왕성한 장기를 가진 농민과 노동자들에게 방귀쯤이 대수인가?"

편견을 깬 전환점은 기근이었다. 유럽 전체가 기근에 휩싸였던 1770년대, 상황은 말할 수 없이 참혹했다. 1774년 독일 북부에서 하루에 1만 명 이상이 사망했다. 그러던 중 몸서리쳐지는 사건이 발생했다. 극한의 굶주림에 시달리던 사람들이 몰래 인육을 먹은 것이다. 사건은 마을 연못에서 훼손된 시신이 발견되면서 세상에 알려졌다. 재위 기간 내내 기근을 해결하고자 노력하던 프리드리히 2세Friedrich II는 인육 사건에 큰 충격을 받았다. 그는 괴팍하고 까다로운 사내였지만 누구보다 영민했고 백성에 대한 사랑이 지극했다. 그는 감자야말로 오랫동안 근심거리였던 식량문제를 해결해주리라 믿었고, 감자 보급에 나섰다. 지방에 감자밭을 조성하고 감자 소비를 장려했다. 그러나 사람들은 개나 돼지 따위가 먹는 비천한 작물이라며 고개를 저었다. 라인란트의 보수적인 농부들은 보급된 씨감자를 모두 불태워버렸고, 하노버와 에센, 홀슈타인 지역에서는 감자의 강제 재배에 반대하는 폭동이 일어났다.

그러나 프리드리히 2세는 포기하지 않았다. 그는 감자를 억지로 먹이려 한다면 절대 받아들이지 않겠지만, 몰래 훔치게 한다면 이야기가 달라지리라 여기고 새로운 작전을 펼쳤다. 감자를 '왕실 작물'로 선포하고 매일 감자를 먹기 시작한 것이다. 왕실 정원에 감자밭을 만들고 호위 병사까지 배치했다. 그의 예상대로 "뭔가 대단한 작물임이 분명하다."며 호기심이 일었고, 어둠을 틈타 감자를 훔쳐내는 사람들이 나타났다. 그들은 자신들의 밭에 감자를 옮겨 심었다. 감자는 그렇게 슬그머니 독일인들의 주식이 되었다. 감자 대왕의 계획이 멋지게 성공한 것이다.

프리드리히 2세가 왕실 소유의 감자밭을 깜짝 방문한 것은 폴란드 1차 분할이 있고 난 후였다. 그는 부실 경영으로 파산한 수도원 농장들을 국유지로 환속하고 그곳에 감자밭을 조성했다. 기록에 따르면 대왕은 친히 이 일을 진행했

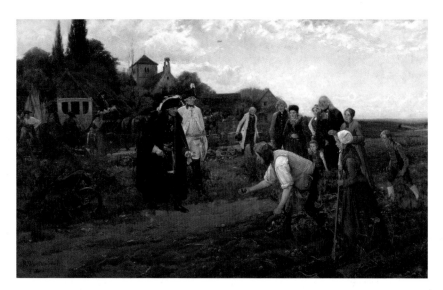

—— <왕은 어디에나 있다> 로버트 워스뮬러, 1886년, 베를린 역사 박물관, 독일 베를린

으며, 종종 감자밭을 방문하기까지 했다. 1773년 가을 대왕이 감자밭을 방문
했을 때는 비가 그치고 있었다. 며칠 전부터 비가 내렸기 때문에 감자를 캐내
야 할 상황이었다. 왕실 농장의 노동자들은 괭이로 땅을 파헤친 다음, 캐낸 감
자를 바구니에 담아 밭 가장자리로 날랐다. 그때 진흙으로 뒤범벅이 된 대왕의
마차가 마을 어귀로 들어섰다. 감자를 줍던 이들이 경쾌한 말발굽 소리에 굽은
허리를 펴는 사이 마차는 교회를 돌아 감자밭에 당도했다.

로버트 워스뮬러Robert Warthmüller, 1859~1895의 〈왕은 어디에나 있다〉는 이날
의 이야기를 주제로 그린 그림이다. 늙은 대왕이 지팡이를 짚고 자신의 감자밭
으로 터벅터벅 걸어 들어온다. 주군과 함께 늙어가는 시종이 조용히 뒤를 따른
다. 그는 자신을 환영하는 요란스러운 행사를 좋아하지 않았고 다른 곳을 방문
할 때와 마찬가지로 아무런 예고도 없이 감자밭을 방문했다. 농부가 용기를 내
이 방금 땅에서 캐낸 감자를 왕에게 올린다. 그림은 시대를 초월한 감동을 준다.
권력자를 찬양하기 위한 그림이긴 하지만 허영심에 가득 찬 여느 군주의 초상

화와 달리 위엄과 인간미를 동시에 지닌 현명하고 자애로운 군주의 모습을 보여 준다. 스냅 사진처럼 생생한 이 장면을 완성하기 위해 위스뮐러는 수확 시기에 맞춰 감자밭을 찾았다고 한다.

감자 대왕의 노력 덕분인지 모르겠지만, 감자는 정말이지 순식간에 북부 유럽의 필수적인 식량이 되었다. 급속도로 불어난 유럽 인구를 감자가 먹여살렸다. 프로이센과 오스트리아는 1778~1779년에 '감자 전쟁'까지 벌였다. 두 진영이 전쟁 내내 총력을 기울인 일은 아군에게는 감자 확보를, 적에게는 감자를 손에 쥐지 못하게 하는 것이었다.

이 새로운 작물을 받아들이는데 특히 굼뜬 나라는 프랑스였다. 프로이센에 포로도 잡혀 있던 파르망티에Antoine-Augustin Parmentier라는 이름의 사내가 프랑스로 귀환하지 못했다면, 프랑스인들은 혁명 때까지도 감자에 돌을 던지고 있었을지 모른다. 약제학을 공부했던 파르망티에는 7년 전쟁에서 다섯 번이나 프로이센에 포로로 잡혔다. 그는 3년 간의 포로생활 동안 감자만 먹고 살았다. 감자가 가진 놀라운 장점을 몸소 체험한 파르망티에는 프랑스의 오랜 고민인 기근을 감자로 해결할 수 있다고 확신했다. 그러나 그의 열변에도 불구하고 프랑스인들은 흉한 작물에 완강히 저항했다. 농민들은 도토리와 풀뿌리, 진흙으로 구운 빵으로 연명하는 와중에도 여전히 감자 먹기를 거부했고, 귀족들은 콧방귀를 뀌었다. 감자를 먹는 자는 누구든 악마를 섬긴 죄로 지옥에 떨어질 것이라는 믿음이 팽배한 탓이었다.

18세기 프랑스인들이 얼마나 감자를 혐오했는지 재밌는 일화도 전해진다. 이탈리아 작가 주세페 바레티Giuseppe Baretti가 전하는 바에 따르면, 1780년대 노르망디 부두에 런던에서 온 배 한 척이 도착했다. 프랑스에 대대적인 흉년이 들었다는 소문을 들은 한 영국인이 감자를 이용해 돈을 벌 요량으로 배에 감자를 가득 싣고 온 것이었다. 그러나 감자를 사먹는 사람은 아무도 없었고, 심지어 거저 주는 것도 거부했다. 그는 결국 가져온 감자를 모두 바다에 내던지고 영국으로 돌아갔다. 하지만 역사는 파르망티에의 손을 들어주었다. 길고 끔찍한 대흉년을 경험한 루이 16세가 감자에 관심을 보인 것이다. 1761년부터

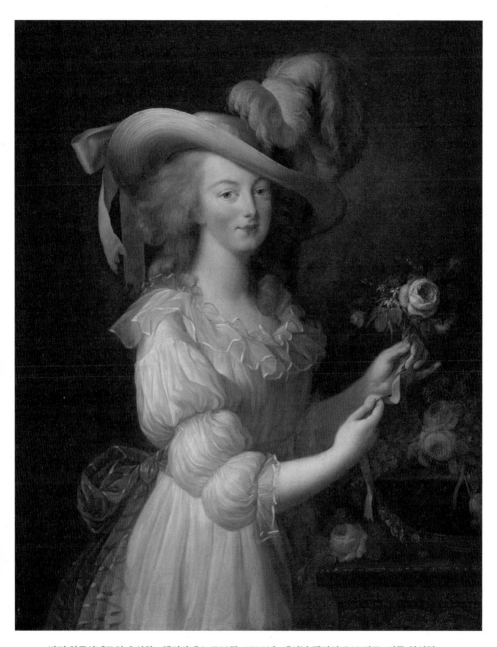

—— <마리 앙투아네트의 초상화> 엘리자베스 르브룅, 1783년, 내셔널 갤러리 오브 아트, 미국 워싱턴

1780년까지 프랑스의 빵 가격은 7배가 폭등한 상태였다. 어디에서나 빵이 부족했다. 한 증인은 이렇게 썼다

> "각 상점은 군중으로 둘러싸였고 그들에게 빵을 매우 조금씩 나누어 주었다. 빵은 흙이 섞여 있어 검고 쓴맛이 났다."

굶주림은 선량한 사람들을 폭도로 만들어 82개 도시에서 300건이 넘는 소요사태가 발생했다. 파르망티에는 감자가 기근과 환란에서 프랑스를 구원할 것이라고 확신했다. 감자로 빵을 만드는 법을 알리고 루이 16세를 설득해 궁정 연회에서 감자 요리를 선보였다. 기근 해결을 위해 골머리를 앓던 루이 16세는 그에게 전폭적인 지지를 보냈다. 1785년 8월 23일 왕의 생일날 베르사유 궁전은 연보랏빛 감자꽃으로 뒤덮혔다. 루이 16세는 옷깃에 감자꽃으로 만든 코르사주를 달았고, 마리 앙투아네트는 머리에 감자꽃을 꽂았다. 파르망티에는 이 날 20여 가지의 감자 요리를 선보였다. 감자꽃에 반한 마리 앙투아네트가 별궁 프티 트리아농 정원에 감자를 심고 가꾸기 시작하면서 마침내 프랑스 귀족들도 비천한 작물에 관심을 가지기 시작했다. 왕비의 친구이기도 했던 궁정화가 엘리자베스 르브룅Élisabeth Vigée Lebrun, 1755~1842은 1783년 하늘하늘한 모슬린 드레스를 입고 '동화 속 농부'로 변한 마리 앙투아네트를 화폭에 담았다.

1793년 혁명가들의 손에 루이 16세와 마리 앙투아네트의 목이 단두대 아래로 떨어지자 한 때 감자꽃으로 뒤덮였던 베르사유 궁전은 생기를 잃었다. 왕의 측근들도 대부분 목이 잘렸다. 그러나 파르망티에는 조국을 기근에서 구한 공로를 인정받아 혁명의 피바람을 피할 수 있었다. 그러는 사이 감자는 농가를 중심으로 빠르게 퍼졌다. 장 바스티앵 르파주Jules Bastien-Lepage, 1848~1884가 〈10월〉로 파리 화단의 찬사를 받고 있을 때, 프랑스인들을 감자를 두 번째 빵이라는 애칭으로 불렀다. 혁명 정부는 감자 요리만 담은 요리책을 펴내는가 하면 감자심기를 의무화하기도 했다. "가난한 사람들에게 빵과 같은 감자를 알려 준 당신에게 언젠가는 프랑스가 고마워하게 될 것이다."라는 루이 16세의

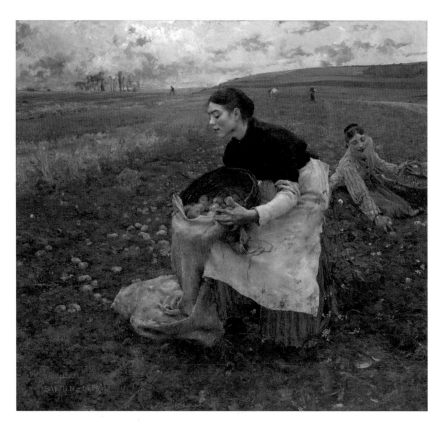

—— <10월> 장 바스티앵 르파주, 1878년, 빅토리아 국립 미술관, 영국 런던

말대로 프랑스는 은혜를 잊지 않았다. 그의 이름은 프랑스의 모든 감자요리를 가리키는 폼므 파르망티에Pomme Parmentier를 비롯해 다진 소고기 위에 으깬 감자를 얹은 아쉬 파르망티에Hachis Parmentier, 감자 수프 포타쥬 파르망티에Potage Parmentier 등을 통해 전설로 남았다.

1812년 로코코 화가 프랑수아 듀몽François Dumont,1688~1729이 그린 초상화 속에서 파르망티에는 감자꽃과 옥수수를 경이로운 눈으로 바라본다. 듀몽은 이 한 장의 그림을 통해, 한 때 친데빌있시민 니세는 유럽에서 가상 숭요한 삭불이 된 감자와 이를 프랑스 땅에 이식한 파르망티에의 업적을 칭송하는 동시

—— <앙투안 파르망티에의 초상> 프랑수아 듀몽, 1812년, 베르사유 궁전, 프랑스 베르사유

에 초상화가로서 자신의 능력을 우아하게 증명해냈다. 그림에는 저명한 학자의 고결하고 진지한 면을 강조하면서 인간적인 무언가를 포착하려 애를 쓴 흔

적이 역력하다. 깊게 팬 주름 위로 냉철하고 침착한 성품과 감회에 잠긴 감정이 동화되고 있다.

아일랜드의 비극

프랑스가 감자꽃으로 뒤덮이던 바로 그 시기에 감자는 바다 건너에서 한 나라의 역사를 바꾸고 있었다. 그곳은 유럽에서 가장 가난한 나라 중 하나인 아일랜드였다. 아일랜드인들은 고유의 문화와 언어를 간직한 민족이었지만 오랫동안 영국인들의 지배를 받았다. 17세기 영국의 신교도들은 "지옥의 악귀처럼 내습한 야만적인 아일랜드인들은 청교도의 공적이니 축출해야 한다."는 올리버 크롬웰Oliver Cromwell의 외침에 따라 토착민 15만 명을 학살하고 좋고 쓸모 있는 땅은 다 차지해버렸다. 살아남은 이들은 소작농이 되거나, 늪으로 둘러싸인 서부 지역으로 추방됐다.

감자는 토지를 잃고 황무지로 추방된 수백만 명의 아일랜드인에게 주어진 유일한 식량이었다. 악귀 같은 영국 지주들은 감자에 대해서만은 거들떠보지도 않았다. '성스러운 금요일'이 되면 아일랜드인들은 감자를 심고 악마가 접근하지 못하도록 밭 주변에 성수를 뿌렸다. 4월 초에 심은 감자는 7월 말이 되면 수확할 수 있을 만큼 충분히 성장했다. 비슷한 시기에 심은 밀은 이제 조금 자랐을 시점이었다. 감자는 춥고 습한 기후에도, 비루한 땅에서도 꿋꿋하게 뿌리를 내리며 잘 자랐고, 요리가 쉬워 땔감을 적게 소모했다. 대부분의 아일랜드인들은 봄에는 감자를 심고 여름에는 날품노동자로 일하고 가을에는 감자를 수확했다.

아일랜드의 일거수일투족에 촉각을 세우던 영국 정부도 감자에 있어서는 전혀 신경을 쓰지 않았다. 영국에서 감자는 여전히 돼지의 음식이었기 때문이다. 윌리엄 코벳William Cobbett 같은 사회주의 언론인조차 "감자를 먹고 사느니 목이 매달려 죽는 편이 낫다."며 혐오를 일삼았다. 코벳은 감자를 삶은 물만 마셔도 도덕성이 파괴된다고 주장하며 악마의 뿌리가 영국에 퍼지는 것을 막기 위해 감자 금지법을 제안하기도 했다. 감자에 대한 영국의 혐오는 반(反)아일랜드 정서와 결합해 더욱 견고해졌다. 그럴수록 아일랜드인은 더 열심히

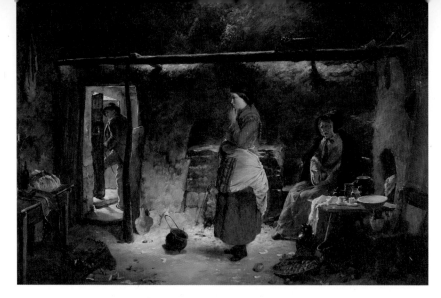

—— <장모의 방문> 어스킨 니콜, 1860년, 개인 소장　영국의 오랜 착취로 아일랜드는 유럽에서 가장 가난한 나라 중 하나였다. 흙으로 만든 오두막에 변변치 않은 살림도구와 감자가 나뒹군다. 스코틀랜드 화가 어스킨 니콜은 더블린에 오래 머물며 자신이 목격한 아일랜드의 참상을 화폭에 담았다.

감자 농사를 지었다. 어느새 감자는 빵을 밀어내고 아일랜드인의 주식이 되었다. 청어를 곁들인 삶은 감자는 매일 반복되는 일상적인 음식이었다. 1700년 대 말 보통의 아일랜드인은 매일 10파운드 정도의 감자를 먹었지만, 1840년대 에는 전체 인구의 약 40%가 오로지 감자에만 의존해 삶을 이어갔다. 일부 지역에서는 감자가 화폐를 대신하기도 했다.

　그러나 한가지 작물에만 의존하는 것은 결코 현명한 선택이 아니었다. 예고 된 재앙은 1845년 여름에 찾아왔다. 감자를 썩게 하는 곰팡이가 번진 것이다. 어제까지만 해도 생기 넘치던 감자 잎들이 하룻밤 사이에 노랗게 말라 있었다. 농부들이 원인을 찾기 위해 동분서주하는 동안 감자는 악취를 풍기며 까맣게 썩어갔다. 아무리 애를 써도 감자를 구할 수 없었다. 설상가상으로 이듬해 평년보다 많은 비가 내렸다. 습기를 좋아하는 곰팡이가 빠르게 번졌고 1846년 감자는 말 그대로 곤죽이 됐다. 감자가 죽자 감자가 유일한 식량이던 사람들 또한 감자처럼 죽어 나갔다. 한때 축복이던 감자는 재앙이 됐다. 아일랜드인들 은 이제 자신들의 운이 다했고, 신으로부터 버림받았다고 생각했다. 굶어 죽은

자식을 어깨에 둘러메고 무덤가로 향하던 아비는 청명한 여름날의 더블린 하늘 아래 까맣게 말라 죽었다. 간신히 목숨을 부지한 여섯 살 소녀는 자기를 죽이기 위해 칼을 갈던 숙부의 모습을 증언했다. 엄마가 자신의 허벅지 살을 도려내 아이에게 먹인 사례도 있었다. 사방에 거적때기를 덮어쓴 아이들이 널브러져 있었다. 그들은 자신의 배설물을 먹으면서 죽음을 기다렸다. 영국 화가 조지 프레데릭 와츠George Frederic Watts, 1817~1904는 가슴 아픈 역사가 어떻게 개인 또는 한 가정을 죽음과 상실의 상황으로 내몰고 있는지를 묘사했다. 1849년 런던의 한 신문 기자는 아일랜드 기근에 대한 기사에서 "시체들이 산처럼 쌓여있고 배고픔에 죽어가는 사람들의 살을 쥐가 파먹었다."며 역사 속 폭력

―― <아일랜드 대기근> 조지 프레데릭 와츠, 1850년, 와츠 갤러리, 영국 컴튼

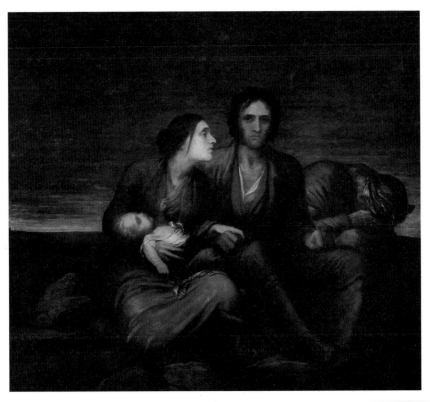

을 고발했고, 프랑스 사회학자 귀스타브 드 보몽Gustave de Beaumont은 "나는 쇠사슬에 감긴 흑인을 보고 인간이 이보다 비참할 수 없다고 생각했지만, 아일랜드의 상황을 알고 난 후 생각이 달라졌다."며 시대를 증언했다.

스무 살인 1845년부터 아일랜드 더블린에 머물고 있었던 화가 어스킨 니콜 Erskine Nicol, 1825~1904은 자신이 목격한 참상을 그대로 화폭에 담았다. 〈길가에서의 기도〉에서 그는 아무것도 먹지 못해 죽어가는 갓난아기를 안고 절망하는 한 가족의 슬픈 순간을 포착한다. 창백해진 아기를 안고 밖으로 나왔지만 어디로 가야 하는지 이들은 알 수가 없다. 아기의 거친 숨소리가 잦아들자 여인이 타들어 가는 눈빛으로 남편을 바라본다. 그대로 길에 주저앉아 신에게 기도하지만, 그림 어디에도 희망은 보이지 않는다. 어린 오빠는 슬픈 눈으로

—— <길가에서의 기도> 어스킨 니콜, 1852년, 테이트 미술관, 영국 런던

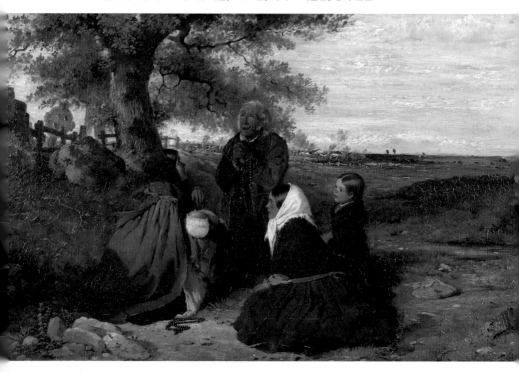

동생을 바라본다. 화가의 체험이 담긴 기근의 이미지는 섬뜩하다. 그가 살아남은 것조차 기적이었다. 니콜이 살던 마을 사람들 대부분이 죽었으며, 그림이 완성되기도 전에 아일랜드는 완전히 폐허가 되었다. 1849년 4월 화가는 일기에 이렇게 적었다.

> "수업을 마치고 집으로 돌아가는 길에 굶어 죽은 노인을 보았다. 헛간에서 주검으로 발견된 노인의 눈두덩에 구더기와 푸른 이끼가 가득했다."

황망하게도 7년의 대기근 동안 아일랜드 땅에서 밀과 옥수수는 무럭무럭 잘도 자랐다. 수확한 밀과 옥수수는 수레에 실려 굶어 죽어가는 자들이 즐비한 거리와 이미 죽은 자들이 쌓여 있는 고랑을 지나 항구로 향했다. 영국인 지주들은 아일랜드의 참혹한 사정에도 아랑곳하지 않고 수확한 곡물을 전량 영국으로 반출했다. 구한말 일본이 조선을 쌀 수탈기지로 삼은 것과 흡사한 상황이었다. 빅토리아 여왕Queen Victoria은 심지어 아일랜드를 향한 타국의 식량 원조마저 봉쇄했다. 역사가들은 이 시기 아일랜드 인구 4분의 1이 사라졌다고 추정한다. 굶어 죽은 이가 100만, 조국을 등진 이가 100만이었다. 그러나 아일랜드를 떠난 이들도 가혹한 운명을 피하지는 못했다. 무작정 신대륙으로 가는 배에 올랐던 이들 중 상당수가 대서양에서 생을 마감했다. 뼈만 남은 앙상한 몸이 긴 항해를 견디지 못한 탓이었다. 이들이 탄 배는 시체를 실은 배라는 뜻의 '관선Coffin Ship'으로 불렸다. 기근 직전 850만에 달하던 아일랜드 인구는 1920년 430만 명으로 감소했다.

프랑스 출신으로 영국에서 활동한 화가 포드 매독스 브라운Ford Madox Brown, 1821~1893은 이 시기 불거진 이민 문제를 〈잉글랜드에서의 마지막〉이라는 제목의 그림으로 남겼다. 두려운 얼굴로 배에 오른 젊은 부부가 멀리 보이는 영국 땅에 눈길 한 번 주지 않고 고향을 떠나고 있다. 옷차림과 남편 디리 쪽에 놓인 책 묶음으로 보아 이들은 노동 계급이 아닌 중산층이다. '엘도라도'라는 배의 이름과 달리 그림 어디에도 이들의 장밋빛 미래를 암시하는 요소는 찾아볼

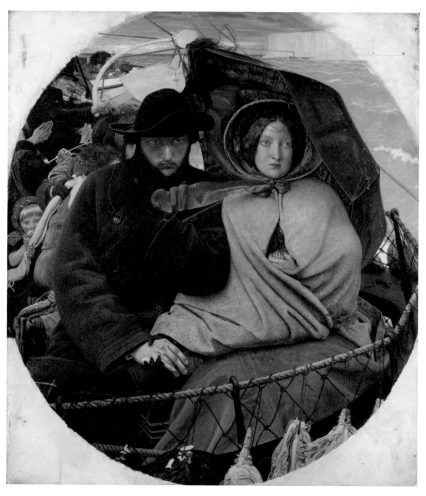

—— <잉글랜드에서의 마지막> 포드 매독스 브라운, 1855년, 버밍엄 미술관, 영국 런던

수 없다. 매서운 겨울 바다 위에서 두 사람은 서로의 온기를 느끼기 위해 손을 맞잡고 있는데, 아내의 품 사이로 아기의 작은 손이 보인다. 부부 뒤로 술 취한 남자들이 마치 조국을 저주하는 것처럼 주먹을 내밀고 있다. 그렇다면 이들은 과연 새로운 땅에 무사히 도착할 수 있었을까? 화가가 일부러 선택한 그림의 둥근 형태가 불길한 분위기를 강조한다. 부부가 쓰고 있는 우산 너머로 보이

는 하얀 절벽은 잉글랜드 남쪽 해안의 명물인 도버 절벽이다. 매독스 브라운은 라파엘전파가 추구한 정확하고 사실적인 자연의 묘사를 위해 일부러 추운 날씨를 골라 야외에서 그림을 완성했다. 훗날 그는 "매우 추웠고 해가 나지 않았으며 비도 오지 않았다. 다만 바람이 매섭게 몰아쳤는데, 그림을 완성하기 더없이 좋았다."라고 회상했다.

감자는 아일랜드의 속성을 완전히 바꾸어 놓았다. 영국과 마찬가지로 부유한 나라가 될 수 있었지만, 철저히 파괴됐고 세계에서 유래를 찾기 힘든 대규모 이탈이 이어졌다. 아픈 기억을 가슴에 품고 새로운 땅에 도착한 아일랜드인들은 미국과 캐나다로 흩어져 자신들의 역사를 다시 써나갔다. 미국 대통령 존 F. 케네디와 자동차 왕 헨리 포드, 월트 디즈니, 맥도날드 형제가 대기근으로 아일랜드를 탈출한 사람들의 직계 후손들이다. 한때 악마의 식물로 불리며 돼지의 먹이로 쓰이던 울퉁불퉁한 이 작은 작물이 바꾼 역사의 흐름을 결코 가볍게 넘길 수 없는 까닭이다.

육두구

나른한 향기에 깃든 욕망의 역사

—— 중세 의학서 《약용식물도감》에 수록된 육두구, 1440년경, 영국 도서관, 영국 런던

호두를 닮은 이 자그마한 열매의 씨앗은 흑사병의 유일한 치료제였다. 유럽 인구의 1/3을 죽음으로 내몬 1346년 첫 대규모 창궐부터 마지막으로 대규모 사상자를 낸 1665년 창궐에 이르기까지 이 전설 같은 이야기는 사실로 믿어졌다. 흑사병을 전담하는 의사는 새 부리 모양의 마스크와 표면을 왁스로 처리한 검은 망토 안에 이 열매를 넣고 다니면서 죽음으로부터 자신을 보호했다. 금보다 귀한 이 열매는 향낭이라 불리는 비단주머니에 담겨 귀족들의 품 안에 자리를 잡았다. 역병이 퍼질수록 열매의 값은 천정부지로 치솟았다. 열매의 원산지로 알려진 인도네시아의 작은 섬을 차지하기 위해 무려 100년 동안 피비린내 나는 살육전이 벌어졌다. 열매의 학명은 '미리스티카 프라그란스Myristica Fragrans', 그러나 사람들은 길고 어려운 이름 대신 간단하게 '육두구肉荳蔲, Nutmeg'라 불렀다.

흑사병의 습격

1347년 시칠리아 인근에서 원인을 알 수 없는 역병이 발생했다. 사타구니와 겨드랑이 아래 사과만한 크기의 종기가 생기면 감염이었다. 초기에는 저절로 낫기도 했지만, 종기가 온몸에 퍼지고 색이 검붉게 변하면 예외 없이 며칠 안

에 죽었다. 바로 흑사병Black Death, 페스트 이었다. 순식간에 이탈리아를 집어삼킨 흑사병은 프랑스와 독일로 번졌고, 오델강을 넘어 폴란드와 러시아의 대초원까지 죽음의 마수를 뻗쳤다. 도시든 농촌이든 섬이든 산꼭대기든 인간이 사는 곳이라면 흑사병이 미치지 않은 곳이 없었다. 누가 언제 죽을지 아무도 종잡을 수

—— 흑사병을 묘사한 스위스 토겐부르크 성경 삽화, 1411년, 베르그루엔 미술관, 독일 베를린

없었다. 가족이 몰사하고 갓난쟁이만 살아남는가 하면 병자를 돌보던 의사나 병자의 고해성사를 듣던 성직자가 먼저 죽기도 했다. 바다 건너 영국의 상황도 별반 다르지 않았다. 흑사병이 영국에 상륙한 것은 1348년 6월의 어느 비오는 날이었고 4개월만에 10만 명 이상이 목숨을 잃었다. 주민 대부분이 사망한 아일랜드는 죽음의 땅이 됐다. 첫 창궐 이후 끔찍했던 5년 동안 유럽 인구의 4분의 1 내지 3분의 1이 사라졌다.

살아남은 자들이 남긴 기록은 애처롭다. 6만 인구 중 절반이 사망한 이탈리아 시에나의 아뇰로 디 투라Agnolo di Tura는 당시를 이렇게 묘사했다.

"인간의 혀로 그 끔찍한 현실을 말하는 것은 불가능하다. 그 참화를 보지 못한 자는 자신이 받은 축복을 감사해야 한다. 대부분이 즉시 사망했다. 겨드랑이 아래와 음부가 퉁퉁 부어올랐고 멀쩡히 말을 하다가 고꾸라지기도 했다. 부모는 자식을 버렸고 아내는 남편을 버렸으며 형은 동생을 버렸다. …… 사람들은 시에나 곳곳에 거대한 구덩이를 파고 수많은 시체들을 한꺼번에 파묻었다. …… 구덩이가 다 차면 더 많은 구덩이를 팠다. …… 너무 많은 사람들이 죽고 또 죽어서 모든 이들이 세상의 종말이 왔다고 믿었다."

조반니 보카치오Giovanni Boccaccio는 흑사병이 무섭게 번져가던 1348년 《데카메론》을 썼다. 위대한 작가는 휘몰아치는 전염병 앞에서는 어떤 인간의 지혜도 대책도 소용이 없었다고 한탄하며 3월부터 7월까지 피렌체 시민 수십만

명이 죽었다고 적었다. 그중에는 그의 아버지와 친구들도 있었다. 이탈리아 여러 도시 가운데 가장 빼어나고 고귀한 도시는 그렇게 파괴됐다.

냉혹하고 혼란스러운 시절이었다. 흑사병은 사라지는 듯 하다가도 다시 창궐해 사람들을 죽음으로 내몰았다. 지난 세기 풍요롭던 농촌은 폐허가 됐고, 도시는 아수라장이 됐다. 입을 틀어막고 시체를 태우고 신에게 기도를 해도 소용이 없었다. 원인도 몰랐고 치료법도 없었다. 겁을 집어먹은 사람들은 사회로부터 등을 돌리고 집 안에 틀어박혔다. 그와 반대로 이성이 완전히 마비되어 밤낮없이 술독에 빠져 할 수 있는 모든 욕망을 분출하는 사람들도 있었다. 종말론과 함께 광신도 활개를 쳤다. 신이 내린 벌이 아니고서는 이 가혹한 상황을 이해할 수 없었던 탓이었다. 선혈이 흐를 때까지 스스로를 채찍질하며 울부짖는 이들도 있었고, 신이 분노한 이유를 파헤치는 이들도 있었다. 혐오와 불관용, 폭력과 공포가 세상을 휩쓸었다. 부랑자, 집시, 나병 환자가 병을 퍼트린 원흉으로 지목돼 장작불 위에 내던져졌고 이후에는 유대인이 표적이 됐다. 1349년 독일 마인츠에서는 하루에만 6천명의 유대인이 불에 타 죽었고, 슈트라스부르크(현 프랑스 스트라스부르)에서는 900명의 유대인과 87명의 나병 환자들이 화형을 당했다. 같은 해 스위스 바젤에서는 미처 도망치지 못한 유대인들이 발가벗겨진 채 공동묘지로 끌려가 죽임을 당했다. 당시 교황이던 클레멘스 6세Clemens VI가 유대인 학살을 강력히 성토하고 가담하는 자는 파문하겠다는 칙령을 발표했지만 소용이 없었다. 플랑드르 수도사 질스 리 뮈지Gilles Li Muisis 는 당시의 참혹한 광경을 다음과 같이 전한다.

"남자와 여자, 부자와 빈자를 막론하고 살아있는 모든 이가 죽어 나갔고 숨을 쉴 때마다 썩은 시체에서 나는 악취가 코를 찔렀다."

중세 후반 낫을 든 해골이 인간을 지옥으로 끌고 가는 그림이나 불구덩이 속에서 몸부림치는 죄인들, 의인화된 죽음이 산 사람에게 춤을 강요하는 그림이 줄을 이은 것은 죽음이 그만큼 가까이 있었기 때문이었다. 플랑드르 화가 피테

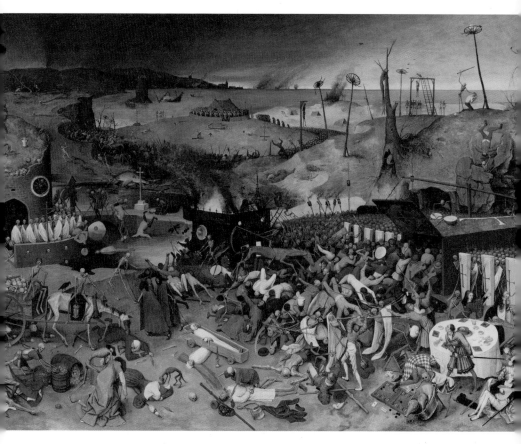

—— <죽음의 승리> 피테르 브뤼헐, 1562년경, 프라도 미술관, 스페인 마드리드

르 브뤼헐Pieter Bruegel the Elder, 1525?~1569의 그림 속 인물들이 외치는 한탄도 십중
팔구 지난 세기를 공포로 몰아넣고 그가 살았던 시대에도 창궐했으며 100년 후
다시 등장할 흑사병에 대한 것이었다. 전능의 힘을 가진 죽음이 자비 없이 인간
세상을 덮친다. 해골로 형상화된 죽음은 낫과 칼로 모든 계급의 사람들, 왕관
을 쓴 왕이나 비단옷을 입은 귀부인, 평범한 농부, 젖을 먹이는 여인을 구별없
이 베어버리며 지상의 평화와 행복을 파괴한다. 언덕 위에서는 두 명의 도망자
가 교수대에 매달려 있고 어떤 이들은 죄인을 찢어 죽이는 형틀에 묶여 있으며

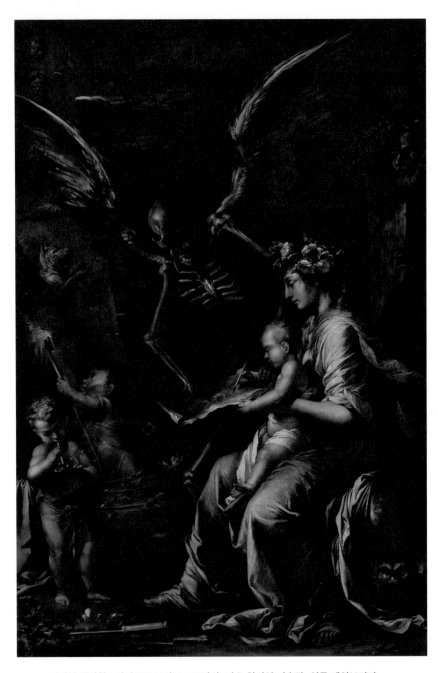

—— <인간의 나약함> 살바토르 로사, 1660년경, 피츠 윌리엄 미술관, 영국 케임브리지

어디선가 나타난 맛있는 그림들

또 다른 이는 목이 잘리기 직전이다. 안전한 사람은 하나도 없다. 심지어 사랑하는 여인을 향해 노래를 바치고 있는 음유시인조차 목숨이 위태로워 보인다.

그로부터 한 세기 후 이탈리아 화가 살바토르 로사Salvator Rosa, 1615~1673는 흑사병을 상징하는 예술품 가운데 가장 섬뜩하고 비애스러운 작품을 완성했다. 〈인간의 나약함〉은 1655년 어린 아들 로살보를 비롯해 형과 누이, 매제, 다섯 살 난 조카를 흑사병으로 잃은 화가의 불행한 개인사를 바탕으로 한다. 흉측한 미소를 짓는 죽음의 천사가 어머니 뒤에 나타나 그녀의 어린 아들을 데려가려 한다. 죽음이 아이의 손목을 움켜쥐고 있으며 아이는 천진난만하게 죽음의 동의서에 서명을 한다. 아이의 아버지인 화가의 비탄은 캔버스에 쓰인 단 여덟 개의 라틴어 단어로 요약된다.

Conceptio Culpa, Nasci Pena, Labor Vita, Necesse Mori.
임신은 죄악이고, 탄생은 고통이며, 삶은 고행이요, 죽음은 불가피하다

화가는 친구에게 보낸 편지에 그림을 그리는 내내 울지 않을 수가 없었다고 적었다. 두 그림에서 인간이 할 수 있는 것은 아무것도 없어 보인다. 죽음은 신과 인간, 믿음과 처벌의 숨겨진 법칙일 뿐이기 때문이다. 그러나 이러한 그림들은 죽음에 대한 두려움을 증대시키기 위한 것이 아니라 오히려 두려움을 물리치고 죽음에 익숙해지기 위함이었다. 따라서 이런 식의 그림은 오히려 사람들에게 위안을 주었다.

신의 은총을 입은 열매

어떻게든 이 끔찍한 병을 통제하고자 애를 쓰는 가운데 작은 열매 하나가 흑사병 예방에 효과가 있다는 소문이 돌기 시작했다. 열매의 신한 향기가 짙어진 점액과 체액을 묽게 하고 막힌 정기를 순환시켜 병의 독기를 체외로 배출시킨다는 것이다. 열매는 저 멀리 세상의 동쪽 끝에서 왔다는 육두구였다.

—— 향신료 가게 주인을 묘사한 중세 삽화, 1453
년, 뉘른베르크 시립 도서관, 독일 뉘른베르크

육두구가 역병을 예방한다는 소문은 14세기 중반부터 런던을 중심으로 빠르게 확산됐다. 런던 인구의 4분의 1이 사망한 1563년 창궐 때는 육두구가 죽은 사람을 되살린다는 소문마저 나돌았다. 따뜻하게 데운 포도주에 메이스Mace, 육두구 씨를 감싸고 있는 붉은 껍질을 말린 가루를 섞어 방금 숨이 끊어진 사람의 입에 나흘 동안 흘려 넣었더니 다시 숨을 쉬기 시작했다는 것이다. 그 이야기는 유대인이 원흉이라는 소문만큼이나 신빙성이 없었지만 당시 의사들 사이에서 상당한 논란이 있었던 것은 분명하다. '의학

백과사전'이라 불리던 이븐 시나Ibn Sinā의 《의학 정전》은 육두구에 대한 중세의 맹신에 불을 붙였다. 1025년 시라즈에서 흑사병을 경험한 이븐 시나는 선대 의사들의 기록과 개인적 관찰을 바탕으로 육두구를 약리학 목록에 추가했다. 그는 육두구의 향기가 흑사병의 방어막이 되어줄 뿐 아니라 독기를 누그러뜨리는 데 도움이 된다고 적었다. 이슬람 의사의 추론은 즉각 논쟁의 대상이 되었지만 다른 방법을 찾지 못했던 의사들은 육두구를 흑사병과 더불어 이질, 결핵, 콜레라 같은 감염성 질병을 막아주는 마법의 방패로 사용했다.

15세기에 이르자 육두구라는 단어는 역병의 고통을 면제 받는 특별한 권리라는 의미를 갖게 되었다. 죽음을 알리는 검은 반점과 체액을 모두 상하게 하는 독기에서 벗어날 수 있는 유일한 방법은 육두구 씨앗을 몸에 지니고 있거나 코로 그 향을 흡입하는 것이었다. 물론 그런 권리는 신의 은총으로만 얻을 수 있었다. 육두구가 그만큼 귀하고 비쌌기 때문이다. "붉은 방패가 없이는 역병의 화살을 피할 수 없을 것"이라는 토마스 데커Thomas Dekker, 엘리자베스 1세 시대의 극작가의 묘사에서 당시의 분위기를 짐작할 수 있다.

목숨을 걸고서라도 육두구를 얻고
자 애를 쓰던 시대였다. 흑사병 의사
들은 새 부리 모양의 가면 안에 육두
구를 넣었고 겨우 살아남은 사람들은
육두구 가루를 몸에 발랐다. 욕심 많
은 귀족들은 가장 광적인 육두구 열
광자들이었다. 이들은 육두구 씨앗을
몸에 지니는 한 편 먹고 문지르고 뿌
리고 흡입하는 등 일상의 모든 순간
을 육두구와 함께했다. 15세기 영국
의 저명한 의사이자 자연 철학자였던
윌리엄 길버트William Gilbert는 당시의
관습을 이렇게 요약했다.

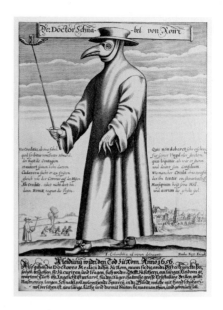

—— <흑사병 의사 닥터 슈나벨> 뉘른베르크의 파
울루스 푸르스트, 1656년, 영국 박물관, 영국 런던

"저마다 육두구를 박은 레몬이나 육두구와 정향 가루로 속을 채운 작은
주머니를 손에 움켜쥐고 쉴 새 없이 그 냄새를 맡는다. 귀부인들은 뜨거
운 식초에 육두구를 풀어 작은 스펀지에 흠뻑 적신 뒤에 수시로 입과 코
에 가져갔다. 우리 같은 의사들은 부유하지 않은 이들에게 육두구를 대
신해 마르멜로 열매의 껍질, 향수 박하, 로즈메리, 오렌지꽃, 백리향, 라
벤더, 월계수 잎 등으로 만든 향 주머니를 만들라고 권하고 있다. 이러
한 주머니는 역병이 유행할 때 효과를 볼 수 있다."

1682년 루이 14세의 주치의가 된 니콜라 드 블레니Nicolas de Blégny도 당시 거
의 모든 의사와 마찬가지로 육두구가 질병의 독기를 없애는 힘이 있다고 확신
했다. 저서 《아름다움과 건강에 관한 비밀》에서 블레니는 육두구가 체액의 순
환을 용이하게 해서 병에 대한 저항력을 높이고 이미 부패가 진행되어 끈적해
진 점액을 묽게 회복시킨다고 주장했다. 그는 루이 14세의 서자 필리프와 루이
세자르가 사경을 헤맬 때도 그들의 방에 육두구 향이 배도록 했다.

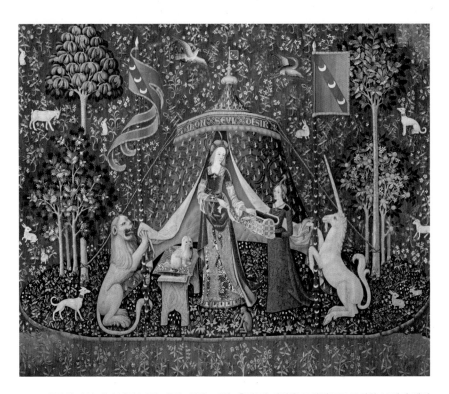

—— 인간의 다섯 가지 감각(미각, 후각, 청각, 시각, 촉감)과 사랑을 우화적으로 묘사한 15세기 태피스트리 연작 <숙녀와 유니콘> 육두구 나무는 시각을 제외한 모든 작품의 배경에 수록됐다. '사랑'를 묘사한 여섯 번째 태피스트리에서 유니콘 뒤로 꽃과 열매가 달린 육두구 나무가 선명하다.

부유한 자들은 육두구를 고기의 누린내와 역한 냄새를 없애주는 향신료로 사용하기도 했다. 프랑스에서 가장 오래된 요리책 《르 비앙디에》에는 육두구에 대한 특권층의 확고한 취향이 담겨 있다. 14세기 중반부터 후반까지 프랑스 왕들의 수석 요리장으로 일했던 기욤 티렐Guillaume Tirel Taillevent은 거위와 장어 요리에는 육두구 열매, 정향, 후추가 들어간 달콤한 소스를 로즈메리 가지로 계속 발라주는 것을 권하지만, 멧돼지 구이에는 육두구가 어울리지 않는다고 조언했다. "어째서 트림을 하거나 방귀를 뀌지 않는가? 이 음식이 그렇게 맛이 없단 말인가?"라는 마르틴 루터Martin Luther의 말은 과장된 소문일지

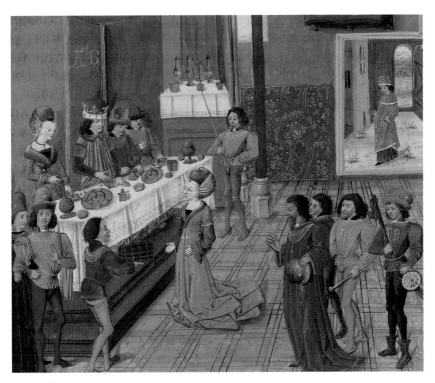

—— **15세기 부르고뉴 궁정의 화려한 연회를 짐작케 하는 채색 세밀화, 1470~1475년, 폴 게티 미술관, 미국 로스앤젤레스** 육두구에 대한 특권층의 취향은 확고했다. 행사 규모가 크고 화려할수록 육두구를 많이 사용했지만, 간단한 요리에도 육두구를 넣었다.

도 모르지만 적어도 이 종교 개혁가가 육두구를 향신료로 사용하는 성직자의 사치와 오만에 치를 떨었다는 사실은 잘 알려져 있다.

기록에 따르면 프랑스 귀족들은 육두구에서 우러나온 자극적이고 아릿한 맛을 좋아한 반면 새콤달콤한 맛을 좋아한 영국 귀족들은 설탕을 듬뿍 뿌려 육두구의 강한 맛을 줄이려 했다. 영국의 리처드 2세Richard II는 어린 나이에 즉위하여 어른이 될 때까지 삼촌에게 섭정 받았다. 그는 아름다운 외모를 가졌고 문학에 대한 열성으로 세프리 초서를 후원한 것으로 유명하지만, 무엇보다 육두구에 대한 열정으로 명성을 떨쳤다. 리처드 2세를 위해 일하던 수석 요리사

들이 최상급 요리법 196가지를 모은 영국 최초의 요리책 《요리의 형식》에서
도 육두구는 요리의 주재료였다. 행사 규모가 크고 화려할수록 육두구를 많이
사용했지만 간단한 요리에도 육두구를 넣었다. 리처드 2세는 아침 식사로 귤
젤리를 입힌 닭의 간 요리에 육두구와 사프란을 뿌린 수란, 육두구를 넣어 구
운 페이스트리를 곁들였으며 매일 육두구와 설탕을 넣고 끓인 포도주를 마셨
다. 15세기 영국에서 막강한 권세를 누린 2대 더비 백작 토마스 스탠리의 사생
아 엘리자베스 스탠리Elizabeth Stanley, 1502~?는 지브롤터에서 지중해 상품을 수
입하던 외사촌에게 육두구를 많이 보내 달라는 편지를 여러 차례 보냈다. 그
녀는 수프에 육두구를 넣어서 먹으면 건강은 물론 기분까지 좋아진다고 적었
는데, 그 당시 영국인들은 그 말이 무슨 뜻인지 이해했을 것이다.

대항해 시대, 향료 전쟁이 시작되다

—— <육두구 세밀화> 엘리자베스 블랙웰, 1739
년, 영국 도서관, 영국 런던

약으로든 향료로든 너도나도 육
두구에 혈안이 되어 있었다. 셰익스
피어는 초기 희극 《사랑의 헛수고》
에서 육두구를 황금에 비유했지만,
실제로 육두구는 같은 무게의 금보
다 비싸게 거래됐다. 육두구는 부와
권력의 상징이었고 사람들을 매료
시키는 힘이 있었다. 그러나 이상하
게도 이 열매가 어디서 왔는지 정확
히 아는 이가 아무도 없었다.

중세 육두구 무역은 베네치아 상
인들이 독점했다. 그들은 6세기 이
후 콘스탄티노플, 다마스쿠스, 달마
티아 해안 도시 자라에서 육두구를
사들여 유럽 각지에 내다 팔았다.

—— <향신료 지도> 페트로스 프란키우스, 1596년, 영국 도서관, 영국 런던 1592년 네덜란드 탐험가 코르넬리스 하우트만으로부터 포르투갈에서 만든 향료섬에 대한 보물 지도를 입수한 네덜란드 동인도 회사의 창립 멤버 페트로스 프란키우스는 이를 바탕으로 당시로서 가장 정교한 '항신료 지도'를 완성했다. 위 지도는 1596년 출판된 그의 저서에 수록된 것으로 왼쪽 하단에 육두구 그림과 함께 육두구를 뜻하는 라틴어 눅스 미리스티카(Nux Myristica)가 적혀 있다.

광활한 사막과 바다를 누비던 아랍의 대상(隊商)들이 페르시아만에서 만난 인도 상인들에게 구매한 것이었다. 유일하게 육두구 산지를 알고 있었던 인도 상인들이 "향료는 저 멀리 세상의 동쪽 끝에서 온다."라고 말했지만, 당시의 유럽인들은 그곳이 어딘지 전혀 감을 잡지 못했다. 유럽의 배들은 아프리카 너머의 바다를 항해한 적도 없었으며 심지어 그곳에서는 바다 괴물이 살고 있다고 생각했다. 지구가 둥글다고 하면 정신 나간 사람 취급을 하던 시대였다.

막대한 수송 비용을 제하고도 육두구 무역은 큰돈이 되었고 상인들은 콘스탄티노플에서 다마스쿠스, 다마스쿠스에서 페르시아 남쪽 해안까지 그 먼 길을 쉼 없이 오갔다. 7세기 이슬람 제국의 수도였던 다마스쿠스는 고대 실크로

드의 중심지였다. 아시아부터 아프리카와 유럽으로 향하는 대상 행렬이 모두 이곳으로 모였다. 베네치아 상인들은 세금만 내면 다마스쿠스를 비롯해 아랍의 항구를 자유롭게 출입할 수 있었지만, 아랍의 상인들은 유럽의 항구에서 무역할 수 없었다. 종교적 이유와 함께 유럽 도시국가들이 자국 상인과 자본을 철저하게 보호했기 때문이다. 손쉽게 육두구 무역을 독점한 베네치아 상인들은 엄청난 부를 거머쥐었다. 15세기 베네치아는 유럽 향신료 무역의 80%를 독점하며 지중해를 호령했다.

오랜 시간 유럽인들의 애간장을 태운 육두구는 인도네시아 동쪽 1만 5,000여 개의 섬이 모래알처럼 흩어진 말루쿠 제도, 그중에서도 남쪽 끝에 있는 다섯 개의 섬에서 자라고 있었다. 공식 명칭은 반다 제도지만 사람들은 오래전부터 이곳을 '향신료 제도'라 불렀다. 1700년대 말까지만 해도 세계에서 소비되는 정향은 모조리 이 다섯 개의 화산섬에서 생산됐다. 그중에서도 육두구는 '런run'이라는 이름의 섬에서만 자랐다. 반다 제도의 독특한 화산 토양은 지구상의 그 어느 곳에서도 자라지 않는 특별한 향료 나무를 키워냈다. 하지만 짙은 안개와 날카로운 산호초가 섬 주변을 반지 모양으로 감싸고 있어 원주민이 아니고는 접근이 거의 불가능했다.

육두구가 발에 치인 정도로 널려있다는 전설 같은 이야기는 15세기 유럽을 들썩이게 했다. 동로마 제국의 멸망과 이슬람 세계의 부상으로 향료 무역에 빗장이 걸리던 때였다. 중간 단계 없이 육두구를 구할 수 있다면 세상을 손에 쥐고도 남을 막대한 부가 보장됐다. 새로운 교역로가 절실한 상인들과 모험심에 젖은 귀족들, 돈에 굶주린 뱃사람들이 너도나도 육두구를 찾아 길을 떠났다. 선박 제조 기술과 항해술의 발달, 나침반과 해상 지도의 제작 등 과학 기술의 폭발적인 발전과 새로운 시장 확보를 통해 자신들의 영향력을 확대하고자 했던 유럽의 군주들이 이들의 항해를 가능케 했다. 이른바 대항해 시대의 시작이었다.

가장 먼저 항로 개척에 나선 나라는 포르투갈이었다. 자신의 미래를 육두구에 걸었던 엔히크 왕자Henrique O Navegador는 포르투갈 최남단 사그레스에 정

—— <성 빈센트 패널> 누노 곤잘베스, 1450년대, 국립 고미술 박물관, 포르투갈 리스본 오른쪽에
검은 모자를 쓰고 두 손을 모으고 있는 이가 '해양 왕자'로 불리는 포르투갈의 엔히크 왕자다.

착해 천문대, 항구, 조선소를 세웠다. 용맹한 십자군 기사들과 항해가, 탐험가, 지리학자, 지도 전문가, 천문학자, 선박 전문가와 집단 합숙을 하며 모험을 준비했다. 인도로 가는 길을 찾는 것이 최종 목표였다. 항해 왕자가 세상을 떠났을 때 그의 꿈은 현실에 한 발짝 더 다가갔다. 교황은 포르투갈의 계획을 적극적으로 지원했고 그때까지 발견되었거나 이후 발견될 모든 나라들에 대한 독점 관할권을 포르투갈에게 부여했다. 이렇게 동방으로 가는 바닷길이 열렸다.

70년에 걸친 엔히크의 숙원 사업은 마누엘 1세Manuel 1기 이어받았다. 호방한 성격의 마누엘 1세는 바스코 다 가마Vasco da Gama에게 무한에 가까운 후원과

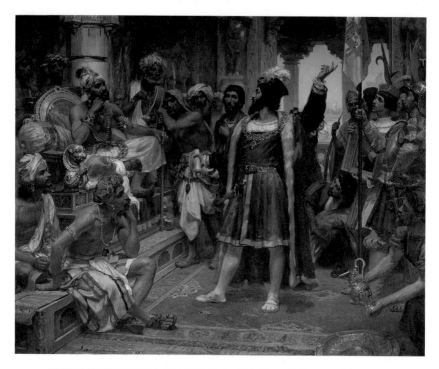

—— <캘리컷의 사모린을 알현하는 바스코 다 가마> 후안 베로소 살가도, 1898년, 리스본 지리학협회, 포르투갈 리스본

함께 항로 개척의 전권을 일임했다. 마침내 1498년 5월 다 가마가 이끄는 포르투갈 원정대가 10개월의 항해 끝에 인도 캘리컷(오늘날 코지코드)에 도착했다. 캘리컷은 인도에서 가장 큰 무역항으로 육두구를 비롯해 진귀한 물건이 넘쳐났다. 다 가마는 캘리컷의 지배자 사모린을 찾아가 포르투갈에서 가져간 비단 옷과 모자, 현악기 등을 선물했다. 양국의 우호와 원활한 교역을 위해서였다. 사모린은 다 가마가 선물이랍시고 가져온 조잡한 유럽 물건에 코웃음을 쳤지만, 이들을 적대시하지는 않았다. 그러나 독점 무역을 빼앗길 수 없었던 이슬람 상인들의 이간질과 박해로 다 가마 원정대는 약간의 향료만 얻은 채 빈손으로 인도를 떠나야 했다.

다 가마의 귀환 이후 향신료에 대한 포르투갈의 욕망은 폭력적 형태로 나타났다. 1500년 출항한 2차 원정대는 13척의 군함에 군인들만 1,000명에 달했고 3차 원정대는 캘리컷 항구에 정박된 토착 상인들의 배를 약탈하고 수백 명을 살육했다. 포르투갈 도착 이전의 향신료 교역 세계가 마냥 평화롭다고 할 수는 없지만 상인들이 관세를 지불하고 현지 군주에게 진상품을 바치고 해적을 피하면 인도양은 자유의 바다라고 할 수 있었다. 그러나 포르투갈은 폭력을 통해 향신료를 비롯한 해상운송을 통째로 장악하고자 했다.

여러 비극적인 사건 이후 인도양의 패권은 포르투갈에게 완전히 넘어갔다. 포르투갈은 서인도양의 홍해와 페르시아만, 실론(오늘날 스리랑카)과 니코바르 제도를 점령하고 1509년에는 수마트라와 믈라카 섬을 점령했다. 그리고 식민지마다 견고한 요새를 건설했다. 요새와 요새를 연결하는 선을 그려 포르투갈 고리라는 지도를 만들었다. 포르투갈 상인들은 토착 상인들과 아랍 상인

—— <암스테르담으로 귀환하는 두 번째 동인도 원정대> 헨드릭 코르넬리스 브홈, 1599년, 암스테르담 국립 미술관, 네덜란드 암스테르담

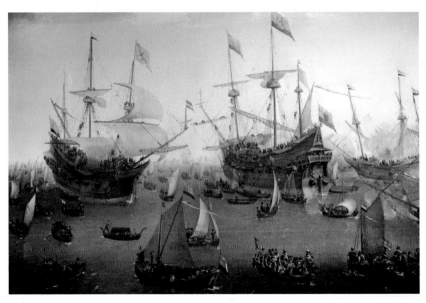

들을 학살하고 무력으로 지배해 향신료 무역을 독점했다. 마누엘 1세에게는 '에티오피아, 아라비아, 페르시아, 인도의 정복, 항해 그리고 교역의 주인'이라는 칭호가 붙여졌다.

그러나 좋은 소식만 들려온 것은 아니었다. 돈에 혈안이 된 이들이 준비 없이 항해를 나가면서 대다수 배가 영영 귀환하지 못했다. 거대한 바다 괴물에 잡아먹히거나 유령선이 되어 바다를 떠돈다는 소문이 무성했다. 열대의 식인종에게 산 채로 잡아먹혔다는 얘기도 떠돌았다. 떠나는 배의 숫자가 많아질수록 돌아오지 못한 사람들과 떠난 가족을 기다리는 이들이 늘었다. 그러나 누구도 항해를 멈추지 않았다. 그들의 최종 목표는 향료 섬이었다.

1510년의 마지막 날, 마침내 포르투갈 상선들이 육두구 산지 반다 제도 입구에 다다랐다. 2년여에 걸친 모험의 결과물이었다. 제도 안으로 들어서자 섬들 사이로 진한 육두구 냄새가 풍겨왔다. 그러나 런섬으로 접근하던 배는 정박지에 닿기도 전에 해류에 떠밀려 암초에 부딪혔다. 암초에 부딪힌 선체는 산산이 조각났고 벌거벗은 원주민들은 괴성을 지르며 독화살을 쏘아댔다. 포르투갈인들은 말라카(말레이시아의 항구 도시인 믈라카의 옛 이름)의 주민들과 육두구를 거래하게 된 것에 만족하고 배를 돌려야 했다. 아쉬움 속에서도 수확은 컸다. 말라카에서 산 육두는 유럽보다 500~600배나 저렴했다. 육두구 한 자루만 있으면 하인의 시중을 받으며 평생 빈둥거릴 수 있었다. 상인들은 육두구 수천 포대와 정향, 후추, 계피를 넘치듯 싣고 귀향에 성공했고 고향에서 영웅 대접을 받으며 모두 벼락부자가 됐다.

반다 제도 발견에 유럽 군주들은 몸이 달았다. 스페인이 치고 나갔고 영국과 네덜란드가 항로 개척에 합류했다. 영국의 엘리자베스 1세Elizabeth I of England는 스페인 상선을 약탈하는 해적들의 행위를 묵인한 것도 모자라 "바다와 하늘은 모두의 것이다. 따라서 스페인과 마찬가지로 내 신하들이 대양을 항해하는 것은 합법적인 행동이다."라는 주장으로 향료 전쟁에 불을 붙였다. 여왕의 해양 자유주의는 자국의 이익을 확보하기 위한 이론적 근거였다. 영국 해적선과 선단이 마구잡이로 바다를 휘젓자 이를 보다 못한 스페인이 해전을 선포했다.

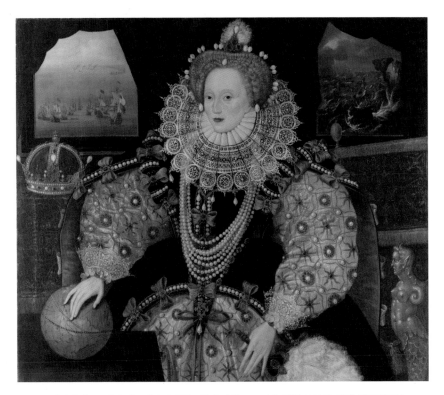

—— <엘리자베스 1세의 아르마다 초상화> 작자 미상, 1588년, 워번 수도원, 영국 베드퍼드셔

1588년 7월 도버 해협에서 바다의 패권을 두고 치열한 접전이 벌어졌다. 흔히 다윗과 골리앗의 싸움으로 비유되는 이 해전에서 영국은 대승을 거두었고 해상 패권을 장악하게 되었다.

〈엘리자베스 1세의 아르마다 초상화〉는 이날의 승리를 기념하기 위해 특별히 제작된 작품이다. 그녀는 어머니가 단두대에 목이 잘리고 사생아 취급을 받는 등 불우한 어린 시절을 보냈지만 '해가 지지 않는 나라' 영국의 기틀을 마련했다. 그림 속 엘리자베스 1세는 화려하고 세련되고 위엄 있는 멋진 군주다. 셀 수 없는 보석은 그녀기 싱취린 모든 싱꿍을 의비안나. 그러나 가장 깊은 인상을 주는 것은 흔들림 없이 강인한 눈빛과 넘치는 위용이다. 두 개의 창문에

는 아르마다 해전이 그려져 있다. 엘리자베스 1세는 향료의 천국 말루쿠 제도가 그려진 지구본을 들고 있는데 이는 영국의 영향력이 신대륙과 그 너머 향료 제도에 닿은 것을 암시한다.

식민지 풍경화와 열풍의 종말

향료를 둘러싼 죽고 죽이는 싸움은 100년 넘게 계속됐다. 1600년대 패권은 네덜란드 동인도 회사가 차지했다. 영국은 반다 제도의 소유권을 네덜란드에 넘기고 오늘날 맨해튼이라 불리는 세상 반대편에 있는 섬 하나를 넘겨받았다. 실리에 밝은 만큼 잔혹하기로 소문난 네덜란드인들은 원주민 족장들과 '육두구와 메이스는 영원히 네덜란드에 속한다'라는 조약을 체결하고 향료 무역을 독점했다. 육두구 나무의 유출을 엄격히 통제하고 자신들의 지배권 밖에서 자라는 향료 나무를 전부 불태웠다. 반항하는 원주민은 혀를 자르는 등 잔인하게 탄압했다. 동인도 회사의 총독 얀 피터르스존 쿤Jan Pieterszoon Coen은 이런 일에 적임자였다. 여러 해 전에 이미 십대의 나이에 반다 제도에서 목숨 건 모험을 했던 그는 원주민들에게 원한이 있었다. 원주민의 손에 친구와 동료를 잃은 것이다. 1619년 쿤은 총독이 되어 반다 제도에 다시 나타났다. 관용은 없었다. 그는 소총 부대를 이끌고 직접 섬으로 들어가 원주민을 쓸어버렸다. 단 몇 주 사이 1만 5,000명에 달하는 원주민이 사살됐다. 생존자 대부분은 쇠사슬에 묶어 노예로 만들었다. 반다 제도는 플랜테이션 농장이 되었다. 섬에는 오로지 육두구와 노예만 있었다. 반다 제도에서는 지금까지도 네덜란드인들의 잔혹한 학살극이 전설처럼 전해진다.

같은 해 5월 쿤은 자바 섬의 요새 공사에 착수했다. 네덜란드 향신료 교역의 본부가 된 바타비아(오늘날의 자카르타)였다. 40여년 후인 1661년 안드리스 비크만Andries Beeckman이 바타비아에 도착했을 때, 네덜란드의 잔혹한 행위는 여전했다. 화가는 출세에 눈이 멀어 있었고 따라서 본국의 잘못을 들추기보다는 미화하기 바빴다. 〈비타비아 성의 전경〉은 식민지적 낭만과 함께 국가적 성취와 자긍심으로 채워져 있다. 암스테르담을 본떠 만든 운하 옆에서 아침 시

—— <바타비아 성의 전경> 안드리스 비크만, 1661년, 암스테르담 국립 미술관, 네덜란드 암스테르담

장이 열렸다. 생선을 파는 원주민, 중국인, 선교사, 흑인 노예, 수레를 모는 짐꾼 등 다양한 인종이 자유롭게 어울려 있다. 운하를 따라 이어진 배와 수레, 주변에 세워진 네덜란드 스타일의 벽돌 건물은 네덜란드의 정체성을 상징한다. 입은 옷과 행동으로 주의 깊게 차별화한 인물들의 묘사가 옛 도시에 대한 상상을 돕는다.

이러한 유형의 풍경화는 17세기 네덜란드에서 하나의 장르로 정착했다. 종교 개혁으로 성화가 금지되면서 새로운 주제와 새로운 소재를 찾아야 했던 화가들이 풍경화에 눈을 돌린 것이다. 완전히 달라진 시장 구조도 풍경화 유행을 부추겼다. 과거 먼저 주문을 받은 후 그림을 그렸다면 이제는 완성된 그림을 팔기 위해 노력해야 했다. 이제 화가는 새로운 고객의 마음은 물론 그들의 지갑까지 열어야 했다. 여기서 말하는 새로운 고객은 무역으로 부를 축적한 상인 계층이었다. 식민지적 낭만이 서려 있는 풍경화는 바로 이런 흐름을 타

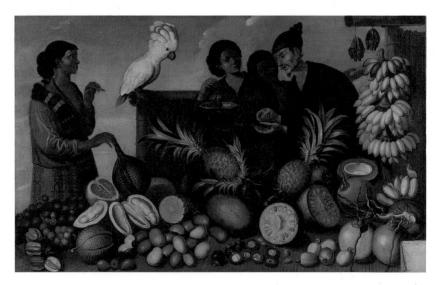

—— <바타비아의 동인도 시장 마구간> 알베르트 에크호우트, 1645~1655년, 암스테르담 국립 미술관, 네덜란드 암스테르담

고 새로운 장을 열게 되었다. 열대 풍경 속의 네덜란드 사람들을 묘사했든 또는 네덜란드식의 관찰력으로 동방의 풍경을 묘사했든 이런 그림의 목적은 동방에 대한 호기심 자극과 식민지 수탈의 합리화에 있었다.

알베르트 에크호우트Albert Eckhout, 1610~1665의 〈바타비아의 동인도 시장 마구간〉은 식민지 그림의 전형이다. 에크호우트는 신세계를 그린 최초의 유럽 화가 중 한 명으로 이 그림에서 그는 네덜란드의 부와 자긍심의 원천인 향료와 이국적인 과일들, 원주민과 중국 상인의 모습을 호기심과 관심을 이끄는 소재로 세밀하게 묘사했다. 그림은 당시 유럽인들이 가지고 있던 동방에 대한 고정관념 즉 오리엔탈리즘Orientalism, 동양을 자신들과 대립하는 존재로 타자화한 서양식 사고방식과 궤를 같이한다. 유럽을 들썩이게 했던 육두구의 열매와 씨앗이 오른쪽 하단에 선명하게 그려져 있다.

네덜란드 화가들이 열심히 현실을 미화하고 있을 때 그들의 조국은 같은 유럽인들까지 잔혹하게 처벌하며 그 세력을 더욱 확장했다. 동방 항로에 다른

국적의 배가 출현하면 대포를 쏘았고, 육두구 섬에 접근하는 경우에는 배를 부수고 선원들의 머리에 총을 난사했다. 1623년에는 네덜란드와 원주민 사이를 이간질했다고 의심되는 가증스러운 사람들(10명의 영국인, 9명의 일본인, 1명의 포르투갈인)을 잡아다 잔혹한 고문 끝에 목을 잘랐다. 인두로 살을 지지고 손발톱을 뽑고 상처에 개미를 풀고 코에 물을 붓다가 살해한 '암보이나 학살'이었다. 보복에 따른 유혈사태가 잇따르며 이 일은 외교 분쟁으로 비화됐다. 바타비아 거리에서는 영국과 네덜란드 선원들이 단검으로 서로를 찔러 죽이는 사고가 하루가 멀다 하고 발생했다. 네이라 섬의 원주민들은 영국 상선을 습격해 배에 탔던 모든 사람을 토막 내 바다에 던졌다. 공공연히 원주민을 핍박하던 네덜란드 상인이 목이 잘린 채 새벽 항구에서 발견되기도 했다. 그러나 사람들은 결코 육두구에 대한 욕망을 포기하지 않았고 수십 년 동안 피의 보복이 반복됐다.

그러나 거칠게 몰아치던 육두구 열풍은 19세기의 시작과 함께 종말을 맞이했다. 1776년 프랑스인 선교사이자 식물학자 피에르 푸아브르Pierre Poivre가 육두구 종자 수천 그루를 몰래 빼내는 데 성공한 것이다. 향료 나무들은 긴 항해 끝에 무사히 프랑스에 도착했고 모리셔스, 그레나다, 파푸아뉴기니, 마다가스카르 등 열대 지역으로 퍼져 대규모로 재배됐다. 육두구의 가치는 땅으로 떨어졌고 네덜란드 동인도 회사는 역사의 뒤안길로 사라졌다. 작은 향료에서 시작된 반다 제도의 지루하고 끔찍한 악몽은 이렇게 막을 내렸다.

사과

유 혹 은 언 제 나 탐 스 럽 다

사과가 그저 과일일 뿐이라고 생각하면 오산이다. 이 탐스러운 과일은 역사 속에서 인간의 운명을 바꾸고 전설적인 갈등과 전쟁을 일으켰으며 새로운 세계의 발견을 촉발한 불씨가 되기도 했다. 성경에서 아담과 이브는 금기의 사과를 먹다 낙원에서 쫓겨났고 트로이 전쟁은 불화의 여신이 건넨 황금 사과로 시작됐다. 사과에는 죄에 대한 공포와 그럼에도 불구하고 억누르지 못한 호기심, 미(美)와 사랑 같은 인간의 근원적인 욕망에 대한 엄중한 경계가 뒤엉켜있다. 이러한 사과의 상징성은 수세기 동안 그림에 지속적으로 표현됐다.

금단의 열매, 사악한 이브

"뱀이 여자에게 이르되 너희가 결코 죽지 아니하리라. 너희가 그것을 먹는 날에는 너희 눈이 밝아 하나님과 같이 되어 선악을 알줄을 하나님이 아심이니라. 여자가 그 나무를 본즉 먹음직도 하고 보암직도 하고 지혜롭게 할 만큼 탐스럽기도 한 나무인지라. 여자가 그 실과를 따먹고 자기와 함께한 남편에게도 주매 그도 먹은지라." —— (창세기 3:4~6)

인류는 신이 선물한 낙원에서 영원한 행복을 누릴 수 있었다. 아담과 이브가 그 빌어먹을 과일을 먹기 전까지는 말이다. 뱀의 유혹에 넘어간 이브가 금단의 열매를 아담에게 건넨다. 아담은 머리를 긁적이며 망설인다. 먹을 것인가 말 것인가. 그러나 모두가 알다시피 그것은 도저히 뿌리치지 못할 유혹이었고 아담과 이브는 입에 문 과즙이 채 마르기도 전에 사멸하는 인간의 삶으로 떨어지고 말았다.

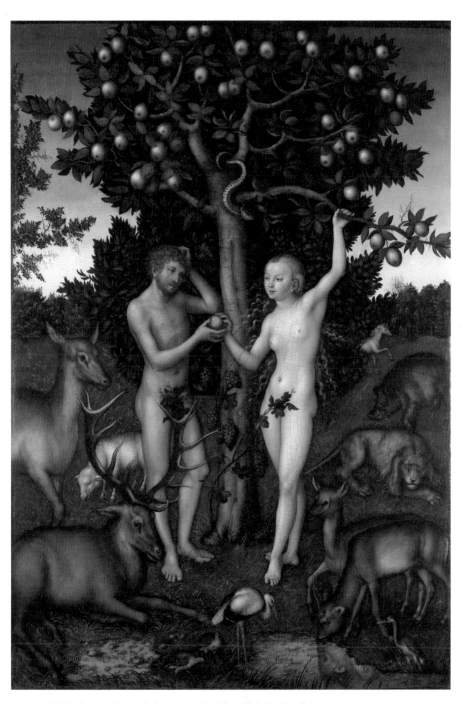

—— <아담과 이브> 루카스 크라나흐, 1526년, 코톨드 갤러리, 영국 런던

루카스 크라나흐Lucas Cranach the Elder, 1472~1553의 그림에서 원죄의 상징은 사과다. 미켈란젤로Michelangelo, 뒤러Albrecht Dürer, 홀바인Hans Holbein같은 동시대 위대한 화가들도 사과를 따먹는 아담과 이브에 대해 아무런 의심을 품지 않았다. 그러나 성경 어디에도 사과는 등장하지 않는다. 성경은 에덴의 과일을 '먹음직도 하고 보암직도 하고 지혜롭게 할 만큼 탐스럽기도 한 나무', '선과 악을 알게 하는 나무'라 말하고 있을 뿐이다. 몇몇 신학자들은 이브가 베어 문 과일이 사과가 아니라 무화과라 주장하기도 한다. 그렇다면 사과는 어떻게 해서 인류를 유혹한 누명을 뒤집어쓰게 되었을까?

속사정을 알기 위해서는 종교의 주도권을 둘러싸고 로마-가톨릭과 켈트-그리스도교가 갈등하던 4세기 무렵으로 거슬러 올라가야 한다. 예수 사후 제자들은 사방으로 흩어져 그리스도교를 전파했다. 세력이 커지면서 예수 이전 시대의 방대한 철학과 문화에 완전히 등을 돌릴 것인가, 아니면 이를 수용할 것인가를 두고 논쟁이 벌어졌다. 초기 그리스도교 교부들은 2세기 활약한 유스티누스Justinus와 알렉산드리아의 클레멘트Clement of Alexandria에게서 문제의 답을 찾았다. 이들에 따르면 그리스도는 우주의 보편적 이성으로서 고대 철학이 추구하는 지식과 지혜의 완성이다. 유대교의 율법과 플라톤이 말한 로고스는 절대적 진리인 그리스도 안에서 완성된다. 그러므로 그리스도인이 고전 문화 즉 이교도의 종교적 전통과 상징을 수용하는 것은 문제가 되지 않는다. 인간은 하나님을 떠나서는 생각이나 말을 할 수 없고 제아무리 그럴싸한 세상도 결국은 하나님의 지혜와 통찰에서 비롯된 것이기 때문이다.

'한 손에는 성경, 한 손에는 세상'을 든 이들의 주장은 교회 내에서 큰 논란이 되었지만, 그리스도교는 고전 세계의 철학과 문화를 흡수하며 로마-가톨릭으로 발전했다. 이교도의 축제는 예수의 탄생 축제로 둔갑했고, 신학자들은 그리스 철학의 존재론적·형이상학적 사고를 적당히 수용했다. 갈리아를 지나 켈트 지역(아일랜드, 스코틀랜드, 웨일스)에 전해진 그리스도교는 그곳 전통신앙 드루이드교와 결합해 켈트-그리스도교로 발전했다. 문제는 로마와 켈트족의 오랜 갈등이었다. 로마는 틈만 나면 쳐들어와 약탈과 살육을 일삼는 켈트족을 증오했고, 켈트족은 자신들을 업신여기는 로마를 폭력으로 응징했다. 로마-가톨릭은

켈트족의 종교와 관련된 모든 것은 반(反)로마 곧 이단으로 규정했고 켈트-그리스도교는 로마-가톨릭을 불결하다 조롱하며 같은 공간에 있는 것조차 거부했다. 그리고 이런 질편한 갈등 속에서 갑자기 사과는 금단의 열매로 둔갑했다.

사과는 켈트족의 과일이었다. 마법사 이야기가 전해지는 신화의 땅에서 사과는 지혜의 정수이자 상처의 치유제로 믿어졌고, 천국은 사과의 섬이라는 뜻의 아발론Avalon으로 불렸다. 켈트 신화에 따르면 마지막 전투에서 치명상을 입은 아서 왕은 아발론에서 상처를 치유 받고 영생을 누린다. 북유럽 신화에서는 늙어버린 신이 청춘의 여신 이둔의 사과를 먹

—— <사과는 금빛이었고 노래는 달콤했지만 여름이 지나갔을 때> 존 스트루드위크, 1906년, 개인 소장　라파엘 전파 화가 스트루드위크는 중세의 프랑스 문헌을 바탕으로 사과나무 아래에서 노래하는 켈트의 여신들을 묘사했다.

고 예전의 힘과 젊음을 되찾는다. 얼음의 땅에서 사과나무는 남근의 상징이기도 했다. 남자들이 사과나무를 둘러싸고 춤을 추며 다산을 기원하는 노래를 부르는 동안 여자들은 사과 씨앗 몇 개에 미래의 남편감 이름을 붙이고는 물에 적셔 이마에 붙였다.

포도를 숭배한 이들은 사과를 혐오했고 사과를 숭배한 이들은 포도를 혐오했다. 승리의 깃발은 포도가 차지했다. 476년 서로마제국 멸망 후 휘청하던 로마-가톨릭이 유럽의 새로운 정복자 게르만족을 개종시켜 자신들이 수호자로 만든 것이다. 그들은 로마-가톨릭에게 반하는 모든 것을 이단이라는 죄명으로 철저히 파괴했다. 로마-가톨릭은 득세하자 성직자이자 시인, 철학자, 의

사, 판사, 예언자로 존경받았던 켈트-그리스도교 사제들은 흑마술을 부리는 이교도들의 수호자로 만들었다.

"파멸의 나무에서 떨어진 사과가 달콤한 향으로 이브를 유혹하네."

중세 수사학의 대가 아비투스Avitus of Vienne의 말은 사과에 대한 의심을 확신으로 바꾸었다. 중세는 지구상의 모든 물체에 신의 전언이 숨겨져 있다는 믿음이 한 치의 의심 없이 수용되던 시대였다. 믿음의 눈으로 보았을 때 사과는 금단의 열매가 갖추어야 할 모든 것을 갖추고 있었다. 붉은 껍질은 아담을 유혹하는 이브의 입술을, 흰 과육은 성적 타락을 연상시켰다. 사과를 세로로 자르면 나오는 씨방은 여성의 음문을 닮았고 가로로 자르면 나오는 별 모양의 단면은 사탄의 상징을 닮았다. 이런 특징 때문에 사과는 도미니크 수도회의 탁발 수사인 뱅상 드 보베Vincent de Beauvais로부터 '대 악마의 상징이자 부도덕하고 잔인하며 그릇된 길로 인도하는 존재의 표상'으로 불리는 수모를 당했다. 가톨릭 수사들이 사과를 향해 돌을 던졌다면 사과를 아예 지옥으로 보내버린 것은 영국 작가 존 밀턴John Milton이었다. 그는 영어로 쓴 가장 위대한 시로 평가되는 《실낙원》에서 에덴 동산에 있던 문제의 과일을 두 번이나 사과라 명명했다. 그의 시가 유럽 전역에서 엄청난 인기를 끌면서 오래된 오해는 사실로 굳어졌다. 사과가 누명을 벗을 길은 어디에도 없어 보였다.

독일 역사상 가장 위대한 화가로 여겨지는 알브레히트 뒤러Albrecht Durer, 1471~1528도 사과를 금단의 열매로 확신했다. 크라나흐의 작품과 비교해 볼 때, 뱀과 사과가 가진 사악한 유혹은 더욱 강조된 반면 아담과 이브는 죄인의 모습으로 보기 어려울 정도로 아름답고 매혹적으로 묘사됐다. 이브는 아름다운 젖가슴을 그대로 드러내며 아담을 향해 몸을 기울인다. 이브는 곁눈질로 아담을 바라보지만 아담은 이브를 향해 넋을 놓았다. 아담은 왼손으로 사과가 달린 가지를 들고 있는데 나뭇잎이 우연히 그의 성기를 가린다. 말할 것도 없이 악마를 상징하는 뱀이 밀턴이 확신한 지식의 나무에 올라가 이브의 사과를 맛보

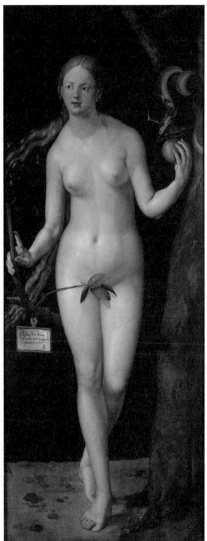

—— <아담과 이브> 알브레히트 뒤러, 1507년, 프라도 미술관, 스페인 마드리드

려 한다. 아담과 이브는 자신들의 죄를 미처 깨닫지 못하고 있지만 두 사람은 곧 인류를 죄악과 고통의 길로 들어서게 만드는 잘못을 저지르게 될 것이다.

1505년 이탈리아를 방문한 뒤러는 고대 조각이 인체 묘사에서 이룬 놀라운 수준에 감화됐다. 중세 내내 단절된 고대의 이상적인 인체 표현과 인간성은 그에게 큰 자극이 되었고 이 때문에 뒤러의 사실성은 상당 부분 그리스 미술의 이상화된 사실주의를 기본으로 한다. 이 그림에서도 뒤러는 균형 잡힌 신체 비례, 유연한 자세, 근육의 움직임을 매우 사실적으로 묘사했다. 그는 이브가 손에 쥐고 있는 나무에 "뉘른베르크의 알브레히트 뒤러가 처녀작의 후속으로 이것을 만들었다. 1507년."이라는 글귀를 새겼다.

> 아담이 속은 것이 아니고 여자가 속아 죄에 빠졌음이라.
> —— (디모데서 2:14)

이 구절이 수백 년 동안 끝도 없이 되풀이 되는 사이 이브와 그의 딸들은 사과와 함께 추락했다. 아담의 후손들은 이브의 유혹이 아니었다면 아담은 타락하지 않았을 것이고 우리가 겪는 생의 고통 또한 없었을 것이라는 결론에 도달했다. 동시에 이브의 딸들은 태생적으로 불명예스러운 흠집을 타고난 존재가 됐다. 중세 가장 뛰어난 지성인이자 도덕적으로도 예민했던 토마스 아퀴나스 Thomas Aquinas조차 여자의 결함을 인정했다. 뒤러의 제자 한스 발둥Hans Baldung, 1484~1545은 〈이브, 뱀, 죽음〉에서 중세적 사고에 안착한 이브 혐오와 다양한 알레고리적 의미를 드러낸다. 붉은 눈과 족제비의 머리를 가진 뱀이 아담을 옭아매는 동시에 팔을 사납게 문다. 아담은 고통스러운 듯 이브의 팔을 꼭 잡고 있지만, 이브는 아랑곳하지 않으며 마치 구슬리듯 뱀의 꼬리를 잡고 사과를 뒤로 숨긴다. 이 그림만 보면 이브는 아담이 아닌 뱀의 동반자로 보인다. 화가는 풍만한 나체의 이브와 뼈를 드러내며 썩어가는 아담의 대비를 통해 원죄 사건의 비극성과 유혹의 사악함을 강조했다. 이브를 향한 비난은 마리아 찬양과 연결되어 더욱 극적으로 전개됐다. 이브는 유혹이고 마리아는 순결이다. 이브는 죄를 낳았고 마리아는 은총을 낳았다.

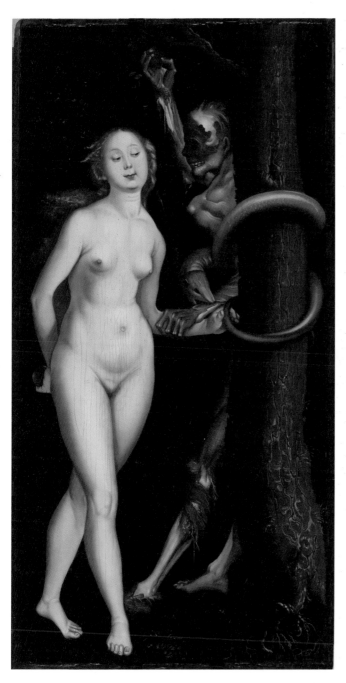

—— <이브, 뱀, 죽음> 한스 발둥, 1510년대 초반, 캐나다 국립 미술관, 캐나다
오타와 이브는 교활한 유혹자인 반면 아담은 죽음의 의인화다.

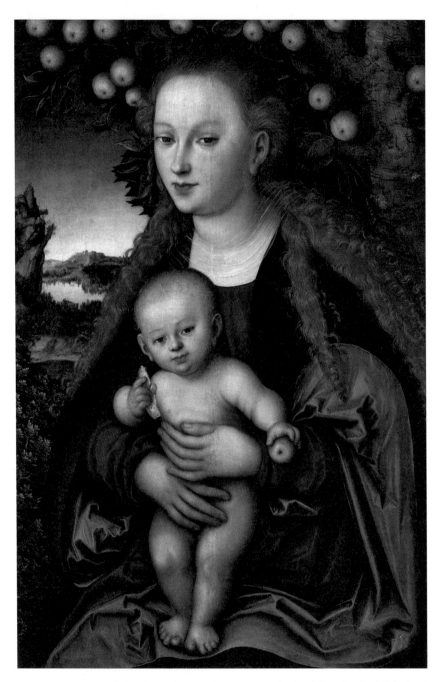

—— <사과나무 아래의 성 모자> 루카스 크라나흐, 1525~30년, 에르미타주 미술관, 러시아 상트페 테르부르크

이 정교한 대위법은 오랜 세월에 걸쳐 놀라운 회화를 탄생시켰는데 흥미롭게도 이 과정에서 사과는 매우 복합적이고 함축적인 의미를 갖게 되었다. 사과나무 아래에 앉아 있는 성 모자를 묘사한 크라나흐의 그림은 러시아 에르미타주 미술관이 자랑하는 소장품 중 하나다. 한 손에는 빵을 다른 손에는 사과를 쥔 아기 예수가 의젓한 자세로 어머니 마리아의 품에 안겨 있다. 빵은 성체를 상징하고 사과는 그가 대속해야 할 인류의 죄를 상징한다. 나무에 달린 사과들은 반복되는 죄의 속성이나 풍요를 의미하는 고대 상징과 결부되어 영원한 삶에 대한 희망으로 해석할 수 있다.

그러나 그림 어디에도 예수의 수난과 부활에 대한 직접적인 전언이나 서술적인 표현, 초월적이고 신성한 분위기는 발견되지 않는다. 더욱 흥미로운 점은 세속적으로 묘사된 성모의 모습이다. 후광이 없어서만은 아니다. 홍조 띤 뺨과 붉게 굽이 치는 곱슬머리, 오똑한 콧날, 살짝 다문 빨간 입술은 역사 속에서 갖가지 도상으로 재현되어 온 여성의 성적 매력이다. 성모는 아들의 수난을 예감하고 눈물을 흘리기는커녕 새침한 시선을 보내는 동시에 그 정면성으로 이브를 불러낸다. 크라나흐의 내러티브는 단지 도상을 제시하는 것에 그치지 않고 여성적 무의식에 대하여 순결과 유혹이라는 양가적 특성을 결합하는 것으로 전개된다. 순결하지만 짙은 세속성을 드러내는 성모를 통해 여성에 대한 무의식적인 공포를 객관화하고 물화한 것이다.

흥미로운 것은 보통의 아기처럼 천진하게 그려진 예수의 모습이다. 성모도 세속적인 인간의 어머니처럼 묘사됐다. 그녀는 아들의 수난을 예감하고 눈물을 흘리기는커녕 새침한 표정으로 화면 밖을 응시한다. 그림 어디에서도 예수의 수난에 대한 직접적인 전언이나 서술적인 표현, 초월적이고 신성한 분위기는 찾아볼 수 없다. 이러한 그림은 교회가 신자들이 예배당 밖에서도 경건한 신앙심을 유지할 수 있도록 개인적인 공간에서의 종교화 사용을 장려하던 13세기부터 널리 유행했다. 덕분에 화가들은 비잔틴미술의 완고함과 도상에서 벗어나 비교적 자유롭게 성 모자의 모습에 인간적이고 정서적인 해석을 가미할 수 있었다.

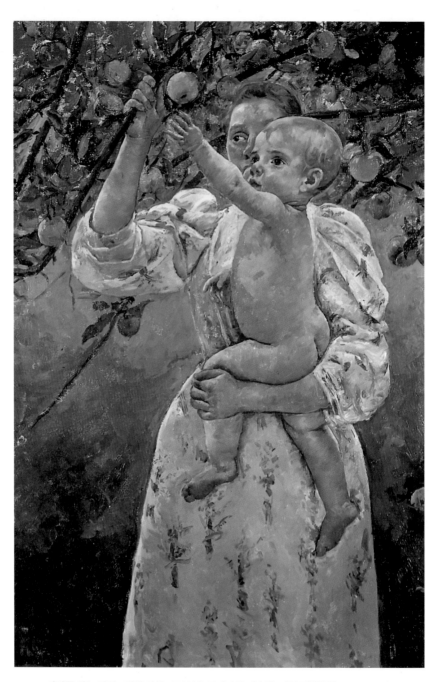

—— <사과를 따는 아기> 메리 커셋, 1893년, 버지니아 미술관, 미국 리치몬드

수백 년 후 그 시대 가장 진보적인 여성 화가로 전통에 반기를 들고 근대에 부합하는 새로운 표현 방법을 찾고자 했던 메리 커셋Mary Cassatt, 1844~1926조차 사과의 오랜 상징성을 함부로 경시하지 못했다. 그녀는 〈사과를 따는 아기〉를 통해 엄마와 아이의 친밀하고 애틋한 관계를 묘사하면서 성 모자라는 전통적인 주제를 자신만의 방식으로 재해석했다. 엄마 품에 안긴 아기가 사과에 손을 뻗는다. 엄마는 그런 아기를 위해 나뭇가지를 기울인다. 엄마의 눈빛에는 자식에 대한 본능적인 사랑과 염려가 표현되어 있다. 커셋은 사과를 따는 엄마를 '지식과 학문의 과일을 따는 젊은 여성들'이라 표현했는데, 이는 역사 내내 여성을 옭아매던 타락과의 연관성을 거부하고 에덴의 사건으로부터 받은 영감을 새로운 관점으로 바라보고 표현한 것으로 볼 수 있다. 여성들이 경험하는 사적인 세계, 햇빛이 일으키는 색채 변화, 현대적인 생동감까지 그림에 담긴 오묘한 질서와 조화가 그녀가 얼마나 훌륭한 화가였는지를 잘 보여준다. 커셋은 1878년부터 1886년까지 인상주의 전시회에 참가했으며 미국에 인상주의를 알리는 데 기여했다.

신들이 탐한 단 하나의 욕망

헬레니즘 문명에서 사과는 욕망과 연결된다. 소유한 것이 얼마나 많은지 그로부터 얼마나 큰 만족을 누리고 있는지는 중요하지 않다. 욕망은 타인이 가진 것을 간절히 바라고 탐하는 마음이기 때문이다. 그래서 욕망에는 끝도 없고 만족도 없다. 그리고 그 이기적이고 헛된 욕망을 충족하기 위해 수많은 사람들의 고통과 슬픔은 담보가 되었다.

헤라클레스의 열두 과업 중 하나는 헤스페리데스의 정원에서 황금 사과를 가져오는 것이었다. 황금 사과는 본래 대지의 여신 가이아가 제우스에게 준 결혼 선물인데, 이 사과를 특별히 아꼈던 제우스는 세상의 서쪽 끝 오케아노스 산기슭에 있는 사신의 정원에 심었다. 황금 사과를 탐내는 자들이 많았기 때문에 제우스는 저녁의 님프인 헤스페리데스의 자매와 여러 개의 머리를 가진 잠들지 않는 용 라돈에게 지키도록 했다. 프레데릭 레이턴Frederic Leighton,

—— <헤스페리데스의 정원> 프레데릭 레이턴, 1892년, 레이디 레버 아트갤러리, 영국 포트 선라
이트

1830~1896의 그림은 헤라클레스의 부탁을 받은 아틀라스가 사과를 훔치기 위해 헤스페리데스의 정원에 발을 내딛는 순간을 묘사하고 있다. 머리를 잔뜩 곧추 세우고 경계심을 내보이는 라돈이 화면 너머에 서 있는 욕망자의 존재를 증언한다.

헤라클레스의 황금 사과는 불화의 여신 에리스의 손에 들어갔다. 에리스는 어디를 가나 싸움을 일으켰기 때문에 바다의 님프 테티스와 프티아의 왕 펠레우스의 결혼식에 초대받지 못했다. 시끌벅적 떠드는 소리를 듣고서야 자신만 남겨졌다는 사실을 알게 된 에리스는 화가 잔뜩 난 상태로 연회장에 나타났다. 그리고 '가장 아름다운 여신에게'라는 글귀가 새겨진 황금 사과를 던지고 사라졌다.

에리스의 황금 사과는 헤라, 아테나, 아프로디테의 욕망이 됐다. 세 여신이 누가 가장 아름다운 여신인지를 가리기 위해 다툼을 벌이자 골치가 아파진 제우스는 트로이 왕자 파리스에게 선택을 맡겼다. 헤라는 세상의 모든 존재를 무릎 꿇게 만드는 권력을, 아테나는 세상의 모든 일의 본질을 꿰뚫는 통찰의 지혜를, 아프로디테는 인간 세상에서 가장 아름다운 여인을 선물로 약속하며 파리스를 유혹했다. 파리스는 아프로디테에게 황금 사과를 바치고, 약속대로 그리스 최고의 미인 헬레네를 얻었다. 문제는 헬레네가 이미 스파르타 왕 메넬라오스의 아내였다는 것에 있었다. 졸지에 아내를 빼앗긴 메넬라오스가 가만히 있을 리 없었다. 호메로스Homer의 위대한 《일리아스》는 이 부분부터 시작된다. 메넬라오스는 형 아가멤논과 함께 그리스 연합군을 결성하고 트로이를 공격했다. 트로이는 10년 동안 강하게 저항했지만, 황금 사과를 얻지 못해 화가 난 헤라와 아테나가 연합군을 지원하면서 결국 패망했다. 파리스 형 헥토르, 영웅 아킬레우스를 비롯해 수많은 이들이 목숨을 잃었고, 독화살을 맞은 파리스도 결국 죽음을 맞는다. 불화의 여신 에리스의 복수는 이렇게 완성됐다.

비극 작가 에우리피데스Euripides는 저마다의 욕망이 이 비극적인 전쟁의 원인이 되었다고 말했다. 그는 환영에서 비롯된 트로이 전쟁의 참회를 통해 헛된 명분과 그릇된 욕망에 매달려 전쟁을 일으킨 인간의 어리석음을 비판했다.

—— <파리스의 심판> 페테르 파울 루벤스, 1636년, 내셔널 갤러리, 영국 런던 루벤스는 자신보다 16살 어린 아내 헬레나 푸르망을 모델로 그림 속 세 여신을 완성했다.

욕망, 사랑, 에고, 죽음에 대한 상징이 모두 담긴 '파리스의 심판'은 오랫동안 다양한 예술 작품의 주제로 인기가 있었다. 바로크 시대 플랑드르 제일의 화가 루벤스Peter Paul Rubens, 1577~1640는 여러 차례 이 사건을 묘사하며 아름다운 여체를 다각도로 보여주었고, 로코코 시대 프랑스 화가 와토Jean-Antoine Watteau, 1684~1721는 메두사의 방패를 벗어 던진 아테나가 두 팔을 뒤로 젖힌 채 유혹의 자세를 취하는 모습을 묘사했다.

스위스 화가 니클라우스 마누엘Niklaus Manuel, 1484~1530은 황금 사과를 탐낸 세 여신이 인간 앞에서 경합을 벌이는 장면을 묘사했다. 파리스는 아름다운 아내라는 자신의 욕망을 선택했고 아프로디테에게 사과를 건넨다. 파리스와 아프로디테가 만족의 눈빛을 교환하는 사이, 사과를 얻지 못한 두 여신은 침통한 표정으로 고개를 돌린다. 나무 위에서는 눈을 가린 에로스가 파리스를 향해

사랑의 화살을 겨눈다. 화가는 고대 신화의 장면을 16세기 독일로 옮겨오면서 중세의 도상학적 공식을 충실히 따랐다. 천계의 여왕으로 결혼과 출산을 주관하는 헤라는 임신한 듯 배가 불러 있고 전쟁의 여신 아테나는 칼과 방패, 미의 여신 아프로디테는 여체를 통해 존재를 드러내고 있다.

―― <파리스의 심판> 니클라우스 마누엘, 1518년, 바젤 미술관, 스위스 바젤

—— <파리스의 심판> 안토니오 다 벤드리, 1500~1524년, 암스테르담 국립미술관, 네덜란드 암스테르담

사과가 가지고 있는 상징적 의미는 그대로 남겨둔 채 그 대상만을 고도의 사실주의를 통해 표현한 그림들도 있다. 이러한 그림들은 때로는 우리를 당혹스럽게 만든다. 사전 지식이 부족한 경우 단순한 현실의 재현인지 특수한 은유적 의미를 내포하고 있는지 판단하기 어렵기 때문이다. 매너리즘으로 불리는 전성기 르네상스 양식을 지지했던 안토니오 다 벤드리Antonio da Vendri, 1476~1555의 〈파리스의 심판〉도 그중 하나다. 네덜란드 풍속화처럼 느껴지는 이 그림에서 고대의 신화는 흔적만 남아 있다. 헤라, 아테나, 아프로디테는 더는 신이 아니며 아주 정성 들여 만든 모자를 쓰고 있는 파리스와 함께 부유한 멋쟁이들로 등장한다. 우리의 눈길을 사로잡는 파리스는 사과를 들고 뭔가를 암시하는

듯한 눈빛을 보낸다. 화가는 사과를 둘러싼 욕망을 개인적이고 특별한 방식으로 재정비했다. 잘린 듯한 대담한 화면 구성과 극적인 빛의 효과로 인물들 사이에 오가는 심리적인 긴장감이 극대화하고 있다.

런던 내셔널 갤러리가 자랑하는 브론치노Agnolo Bronzino, 1503~1572의 〈비너스와 큐피드의 알레고리〉는 사과에 담긴 성적 함의를 매우 세심하게 고안된 도상학적 장치들과 함께 수수께끼처럼 형상화한 작품이다. 어리다고 볼 수 없는 소년 큐피드(그리스 신화의 에로스)가 어머니 비너스(그리스 신화의 아프로디테)의 가슴을 만지며 입을 맞춘다. 비너스 역시 음탕한 눈길로 아들을 바라보며 독을 머금고 있는 붉은 혀를 큐피드의 입 안에 넣으려 한다. 비너스는 한 손에는 파리스에게 쟁취한 황금 사과를 다른 한 손에는 사랑을 상징하는 큐피드의 화살을 쥐고 있다. 두 신의 욕망에 죄의식은 없다.

성에 대한 복잡한 상징은 비단 음탕한 성욕에 대한 단순한 묘사에 그치지 않는다. 비너스와 큐피드를 에워싸고 있는 주변의 인물들이 이를 확인시킨다. 먼저 발에 가시가 박힌 것도 모른 채 장난기 어린 얼굴로 장미꽃을 던지려는 나체의 아이를 보자. 발목에 달고 있는 방울로 인해 존재를 숨길 수 없는 이 어리석은 아이는 고대 희극이 말하는 사랑의 유희적 속성, 즉 육체적 쾌락을 의미한다. 아이 뒤에서 묘한 표정을 짓고 있는 소녀는 위선의 알레고리다. 소녀는 아름다운 얼굴을 하고 있지만 뱀의 꼬리와 사자의 발을 하고 있으며 좌우가 뒤바뀐 손으로 달콤한 벌집과 갈고리가 달린 공을 숨기고 있다. 큐피드 뒤에서는 사랑의 또 다른 속성인 질투가 노파의 모습으로 머리를 뜯으며 괴로워한다. 그리고 이 모든 것을 감추고 있었던 푸른 장막은 음탕하고 사악한 진실을 밝히려는 시간의 신에 의해 활짝 젖혀진다. 시간의 신은 마지막 퍼즐인 셈이다. 조각을 모두 맞추면 이제 그림은 전혀 새로운 의미의 구조를 열어 보인다. 육체적 쾌락만을 탐하는 사랑은 어리석음과 위선, 질투의 노예가 되고 결국 참된 의미를 잃고 퇴색된다는 경고의 메시지로 귀결되는 것이다.

르네상스 군주들은 자신들의 시대를 그리스와 로마의 문화가 부활한 황금시대로 여겼다. 꺼져가던 학문의 빛, 지혜와 수사학, 회화의 색을 되살린 시대

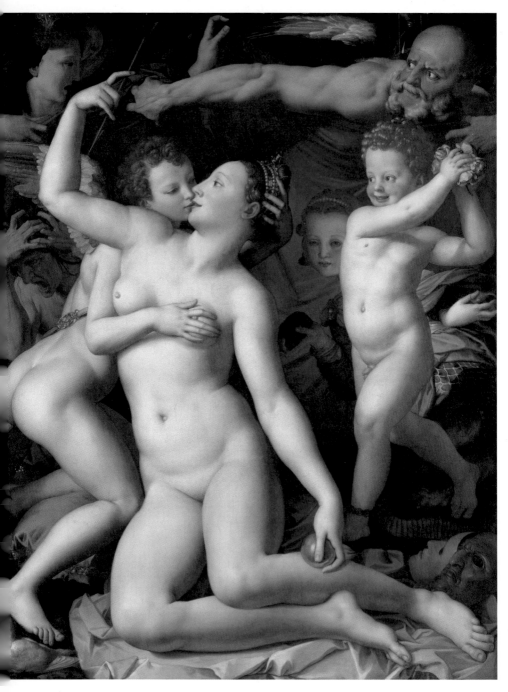

—— <비너스와 큐피드의 알레고리> 브론치노, 1545년, 내셔널 갤러리, 영국 런던

에 대한 자부심은 고전을 바탕으로 하는 비밀스러운 도상학적 장치를 탄생시켰다. 호색한이었던 코시모 1세Cosimo I de' Medici는 신비주의와 에로티시즘의 결합에 많은 관심을 보였고 피렌체 궁정 화가였던 브론치노는 군주의 취향에 따라 신화, 점성술 등 그 비밀을 알고 있는 사람들만이 이해할 수 있는 기묘한 알레고리화를 연달아 제작했다. 이러한 그림은 군주에게는 학식을 과시하는 수단이 되었고 화가에게는 간음이나 근친상간, 동성애 등 사람들이 가장 두려워하던 성적 욕망을 그리는 기회가 되었다. 브론치노의 그림이 알레고리를 통해 음탕한 세상에서의 분별을 강조하고 있으면서도 짙은 외설성 때문에 오랜 시간 대중에게 공개되지 않은 것은 이 때문이다. 코시모 데 메디치는 이 그림이 가진 위선적 농담과 관음적인 분위기에 매우 만족스러워했으며 그림을 자신과 취향이 비슷한 프랑수아 1세에게 선물했다.

신화는 매혹적인 황금 사과가 있었고, 제우스와 헤라클레스와 불화의 여신과 인간 파리스를 거쳐 마침내 미의 여신이 차지하게 되었다고 우아하게 이야기한다. 욕망은 만족한 채 쉬는 법이 없었고 신화 속에서 여러 모험적인 이야기를 만들어냈다. 인간은 욕망을 통해서 에고를 확립한다. 욕망에는 그것을 희구하는 갈증과 그리움이 있고 충족의 기쁨이 있고 자극이 사라진 후의 권태가 있고 이유가 모호한 죄의식이 있다. 이런 과정은 욕망의 생로병사이며 인간과 인간 사이의 규정할 수 없는 힘이자 역사의 내용이었다.

고요한 사과, 헛된 사과, 영원한 사과

17세기 유럽에서는 종교, 정치, 과학, 철학 등 거의 모든 분야에서 새로운 변화가 일어났다. 프랑스의 철학자 데카르트René Descartes는 무한한 자연의 질서와 모든 실제적인 지식을 "나는 생각한다. 그러므로 존재한다."라는 말로 집약했는데 이는 곧 이제까지 세계가 믿어 왔던 모든 지식을 송두리째 의심하는 것이었다. 이러한 변혁은 화가들에게 새로운 주제를 도입하는 용기와 기회를 주었고 하층민에게 빛을 비춘 카라바조의 사실주의와 함께 일상을 그린 풍속화, 인간의 존재는 배제한 채 사물만 그리는 정물화를 탄생시켰다.

성경 속 죄의 근원이자 신화 속 욕망의 상징이었던 사과는 17세기 유럽에서 정물화의 주인공이 됐다. 한 알의 사과에도 농도가 부여됐고 보다 진지하게 표현됐다. 세비야 화가 프란시스코 데 수르바란의 아들 후안 데 수르바란Juan de Zurbarán, 1620~1649의 사과는 숭고한 에너지를 발산한다. 그림은 조용하고 정적이다. 사과들은 마치 제단 위에 놓인 봉헌물처럼 느껴지며 매끄러운 빛으로 부드럽게 연결되어 있다. 이처럼 평범하고 친숙한 과일에 종교적 감성과 지적인 깊이를 부여하는 것은 수르바란이 가진 가장 뛰어난 재주였다. 수르바란은 세부묘사로 가득한 기존 정물화에서 벗어나 불필요한 부분들을 모두 제거했다. 그리고 가장 단순한 사물도 종교적 숭고함을 나타낼 수 있으며 사소한 것도 아름다울 수 있음을 증명했다.

같은 시기 네덜란드 화가 빌렘 판 알스트Willem van Aelst, 1627~1683도 사과를 비롯한 일상의 과일에 초점을 맞췄다. 넋이 나갈 정도로 완벽한 세부 묘사 속에는 네덜란드 특유의 상징주의가 녹아있다. 그림을 자세히 살펴보면 과일에는 벌레들이 파먹은 듯 흠집이 나 있고 이파리에는 잔뜩 구멍이 뚫려 있다. 쏟아져 내리는 냉혹한 빛에 노출된 과일들은 천천히 썩어가는 중이다. 찬란하고 싱그러운 삶도 며칠 후면 끝날 것이다. 이러한 불완전성은 관람자에게 생의 연약함과 유한함, 세상 만물이 가지고 있는 필멸의 운명에 대한 허무를 일깨운다.

1620년대부터 네덜란드 레이던의 화가들은 바니타스Vanitas를 독자적인 정물화의 주제로 발전시키기 시작했다. 바니타스는 덧없음을 뜻하는 라틴어로 '헛되고 헛되도다. 세상만사 헛되도다.'라는 성경 구절에서 유래했다. 네덜란드에서 가장 오래되고 현학적인 도시의 화가들은 쾌락과 소유의 부질없음을 경고하는 값비싼 물건과 죽은 동물, 해골, 시계, 꺼진 촛불, 현이 끊어진 바이올린 등 죽음을 나타내는 상징적인 물건을 통해 강한 도덕적인 의도를 그림에 표현했다. 그러나 1650년대 이후부터 이런 식의 장치들이 진부하게 여겨지면서 꽃, 과일 같은 순수하고 싱그러운 것들이 그 자리를 대신하게 되었다. 빌렘 판 알스트의 〈과일 바구니와 함께 있는 정물〉은 후기 바니타스 정물화의 전형적인 특징을 잘 보여준다. 그러나 내용과는 별개로 미학적 즐거움이라는 그림의 속성은 여전히 유지되고 있음을 확인할 수 있다. 섬세하고 조화롭게 구성된

—— <사과와 오렌지 꽃이 있는 정물> 후안 데 수르바란, 1640년, 개인 소장

—— <과일 바구니와 함께 있는 정물> 빌렘 판 알스트, 1650년, 개인 소장

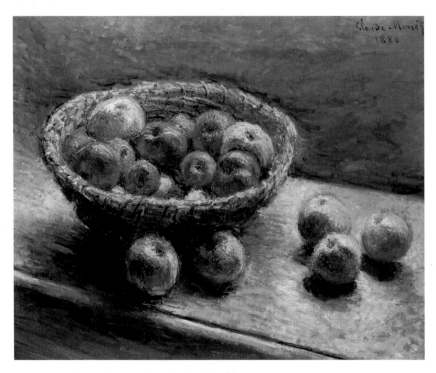

—— <사과 바구니> 클로드 모네, 1880년, 개인 소장

그림은 그 자체로 세속적인 물건이며 관람자에게 시각적인 즐거움을 주기 때문이다. 쾌락을 비난하는 그림이 오히려 관람자를 유혹하는 것이다.

사과 정물은 19세기까지 회화의 지속적인 주제가 되었으나 기존의 상징성과 회화적 관계는 좀 더 개인적이고 직접적인 방식으로 변모했다. 전통에서 벗어나 명백하게 자발적인 방식으로 세상을 재현하고자 했던 인상주의 화가들은 사과를 통해 작품의 단순함과 함께 과거 전통과의 영웅적인 단절을 보여주었다.

클로드 모네Claude Monet, 1840~1926에게 사과는 빛과 함께 시시각각 움직이는 색채와 사물의 근원적 연속성을 동시에 표현하기 위한 도구였다. 1879년 지독한 가난으로 약 한 번 쓰지 못한 채 병든 아내를 떠나보내야 했던 모네는 야외

작업을 중단하고 수년 동안 정물화에 몰두했다. 아내를 잃은 슬픔과 화가로서의 좌절감으로 평정되지 않은 모네의 마음은 지금 이 순간 눈에 보이는 인상보다는 예술의 정서적 가치와 정물화의 상징적 관습에 몰두하도록 만들었다. 1880년 완성한 〈사과바구니〉는 그 결과물 중 하나로 모네는 주로 다루던 풍경화와 달리 거친 붓질로 대상의 형태를 정확하게 표현했다. 이 그림에서 사과는 순수한 연속성을 지닌 존재로 습관화된 경험과 타성으로 인해 망각해버린 삶의 근원적 의미를 일깨운다.

1874년 첫 번째 인상주의 전시회에 참가했을 때부터 폴 세잔Paul Cézanne, 1839~1906은 사과를 '사과처럼' 묘사할 의지가 전혀 없었다. 애초부터 그는 대상을 모방하거나 대상으로부터 받은 인상을 재현하는 것에는 관심이 없었다. 세잔을 사로잡은 것은 형태와 본질이었다. 세잔은 르네상스 이래로 화가들이 견지해온 단일한 관점을 과감히 포기하고 지금 눈 앞에 보이는 것과 조금 전에 다른 각도에서 본 것을 동시에 구현했다. 그래서 세잔의 그림은 기묘하다. 한쪽으로 기울어지고 형태의 비례가 왜곡되고 어떤 사과는 그대로 굴러 떨어질 것 같다. 그러나 세잔의 역설은 그가 자신이 본 것을 그대로 그렸다는데 있다.

이토록 독특한 미학을 품고 있었던 이 불굴의 천재는, 대부분의 천재들이 그러하듯 자신을 천재와 거리가 먼 평범한 시골 화가로 생각했으며 자신의 부족함을 오래 관찰하는 노력으로 채우고자 했다. 그러한 이유로 세잔의 작업은 길고 고됐다. 사과 하나를 그리는데에도 몇 달이 걸렸고 완성된 그림이라 할지라도 마음에 들지 않은 부분이 하나라도 발견되면 캔버스에 물감을 부어 버리곤 처음부터 다시 그렸다. 대상이 가진 모든 색채, 대상이 가진 모든 형태, 대상이 겪는 모든 변화까지 순간에서 얻어 낸 가장 본질적인 부분을 조합해 하나의 진짜를 완성하기까지 세잔은 계속 바라보고 계속 붓질을 했다.

〈사과가 있는 정물〉은 세잔이 투쟁에 가까운 작업 끝에 완성한 그의 예술의 본질을 집약적으로 보여준다. 음영을 가진 여러 개의 사과들이 접시 위에서 기본적인 도형의 형태를 가진 채 배치되어 있다. 기울어신 섭시에서 굴러 니온 사과와 설탕 그릇은 당장이라도 화면 밖으로 쏟아질 것처럼 보인다. 어수

—— <사과가 있는 정물> 폴 세잔, 1894년, 폴 게티 미술관, 미국 로스앤젤레스

선하게 뭉쳐 있는 천은 식탁의 정확한 형태를 왜곡하고 있으며 그 때문에 사과와 접시는 허공에 떠 있는 것처럼 여겨진다. 시선을 왼쪽으로 돌리면 머리는 더 복잡해진다. 사과와 달리 항아리들은 견고하게 자신의 위치를 지키고 있지만 각각의 시점을 드러내며 다양한 공간감을 형성하고 있다. 그림을 그리는 동안 화가가 탁자 주위를 빙빙 걸어 다니며 각 단계의 다양한 세부 사항을 이리저리 관찰한 것 같은 인상이 하나의 그림 안에 다 들어있는 것이다. 세잔의 재능을 이러한 복합적인 시점과 다양한 조합에도 불구하고 전체를 하나의 조화로운 장면으로 재구성했다는 것에 있다. 세잔은 자신이 무엇을 시도하고 있는지를 정확히 알고 있었다. 다른 시선에서 관찰한 불균형한 대상들을 한 화면에 배치하는 것 그것은 하나의 그림에 형태적인 측면과 색채적인 속성을

동시에 포괄할 새로운 방안을 갈구한 끝에 나온 독창적인 시도였다. 인상주의에 의해 성취된 자연의 빛과 색채에 대한 이해를 포기하지 않으면서 견고하고 지속적인 적을 얻고자 한 세잔은 자신의 그림에서 사과를 먹지 못하는 과일로 만들어 버렸다.

세잔의 고집은 초상화 작업에도 예외가 없었다. 당대 최고의 화상이었던 앙브루아즈 볼라르Ambroise Vollard는 초상화를 위해 150번이나 의자에 앉아있었다고 훗날 털어놓았다. 이 말은 볼라르가 한 달에 여러 번 기차에 몸을 싣고 엑상 프로방스로 내려갔음을 의미한다. 볼라르는 세잔과 잠시 이야기를 나눈 뒤 남은 시간 동안 꼼짝없이 정지한 상태로 앉아 있어야 했다. 조금이라도 몸을 움직이면 호통이 떨어졌다. 세잔이 볼라르에게 사과처럼 가만히 있으라고 소리친 일화는 유명하다.

일각에서는 사과에 대한 세잔의 관심을 어린 시절 일화에 연결하기도 한다. 비록 여러 오해와 견해 차이로 결별했지만 어린 시절 절친한 사이였던 작가 에밀 졸라Emile Zola, 1840~1902와의 각별한 추억이 사과에 담겨 있기 때문이라는 것이다. 소년 시절 두 사람은 같은 학교에 다녔다. 작고 허약한 졸라는 종종 덩치 큰 친구들에게 괴롭힘을 당하곤 했는데 이를 본 세잔이 중재에 나섰다. 덕분에 괴롭힘에서 벗어난 졸라는 고마움과 우정의 선물로 세잔에게 사과를 건넸다. 이후 두 사람은 성인이 된 후에도 오랜 시간 끈끈한 우정을 나눴다. 세잔의 의중을 확인할 수는 없지만 "사과로 파리를 정복하겠다."고 했던 세잔은 자신의 말대로 사과 몇 개를 그린 그림으로 현대미술의 문을 열었다.

굴

부 드 럽 고 나 태 하 고 전 설 적 인 맛

―― <미각, 청각 및 촉각의 알레고리> 부분 확대, 대(大) 얀 브뤼헐, 1620년, 프라도 미술관, 스페인 마드리드

"우리는 과일주를 만들고 관능적인 연인들이 그랬던 것처럼 함께 굴을 먹었다. 그녀의 혀 위에 올려놓은 굴을 내가 먹었고 내 혀 위의 굴은 그녀가 먹었다. 웃음이 멈춘 입술 사이로 굴이 빨려 들어갔다. 쾌락을 신봉하는 독자들이여, 한번 해 보시기를. 이것이 바로 신들의 진미다."

수많은 여인들과 사랑을 나누며 온갖 쾌락을 탐닉한 것으로 알려진 카사노바Giacomo Casanova는 굴을 관능적인 여체로 묘사했고 매일 밤 산더미처럼 쌓인 굴 껍데기 옆에서 연인과 사랑을 나눴다고 적었으며 굴을 먹지 않는 자는 진정한 쾌락을 안다고 말할 자격이 없다고 여겼다.

다소 과격한 표현이지만 서양에서 굴이 가진 상징성은 카사노바의 견해와 일치한다. 굴은 고대부터 성적 쾌락을 부르는 최음제로 여겨졌고 굴을 먹는 행위는 공공연한 사랑의 유희로 인식됐다. 미술사에서 종종 등장하는 생굴을 후루룩 마시는 여인의 모습은 전통적으로 성적 음란을 상징한다. 또한 굴은 주로 매춘 장면, 호화로운 잔치, 풍요로운 식탁에 등장해 탐식과 탐욕의 상징으로 소비됐다. 해산물을 날것으로 먹는 것을 기피한 유럽인들이 이 원시적인 해양 생물을 생으로 즐겨 먹었다는 사실과 '굴을 먹으면 사랑이 길어진다Eat oyster, love longer'라는 서양 속담은 굴이 가진 독특한 신화의 증거다.

아프로디테가 선물한 성애의 묘약

굴은 모유 못지않게 유서 깊은 음식이다. 최소 16만 5,000년간 아마도 그 이상 사람들은 굴을 익히거나 날로 먹었다. 먹다 버린 패류 껍데기가 인류의 역사를 거슬러 군데군데 쌓여 있는 것을 보면 그보다 훨씬 이전이 될 수도 있다. 북극에서부터 홍해, 아프리카 해안, 남아메리카 남단에 이르기까지 곳곳에 남아있는 굴과 조개류의 껍데기 더미는 인류가 여러 세대에 걸쳐 무엇을 먹었는지 짐작하게 한다.

그에 비하면 최음제로서 굴의 역사는 비교적 최근이라고 할 수 있다. 고대 그리스에서 굴, 조개 같은 패류는 여성의 성기와 결부되어 탄생과 생명의 상징으로 여겨졌다. 사랑의 여신 아프로디테가 선물한 성애의 묘약으로 '아프로디지액Aphrodisiac'이라 불렀다. 아프로디지액은 흔히 최음제로 번역되지만 구체적으로는 낭만적 감정과 성적 활기를 높우고 성신석 심흥을 일으키는 음식을 지칭한다. 기원전 8세기 그리스 시인 헤시오도스Hēsiodos가 노래한 신들의

—— <비너스의 향연> 페테르 파울 루벤스, 1635년, 빈 미술사박물관, 오스트리아 빈

계보에 따르면 하늘의 신 우라노스가 점점 포악해지자 시간의 신 크로노스는 어머니 가이아의 음부 속에 숨어 있다가 아버지의 성기를 낫으로 잘라 바다에 던져버렸다. 잘린 성기는 바다와 만나 하얀 거품을 만들어냈는데 그 거품 속에서 태어난 여신이 바로 아프로디테다. 아프로디테는 패류의 껍질을 타고 인간 세상에 당도해 사랑과 다산의 여신이 됐다. 패류가 가지고 있는 독특한 성애적 아날로지, 육체적 쾌락을 자극하는 최음제로서의 이미지가 탄생한 지점이다.

결혼을 앞둔 그리스 처녀들이 아프로디테에게 굴을 제물로 바치며 첫 경험이 쾌락과 생식으로 이어지길 기대한 것이나 환락의 도시 코린트가 아프로디테를 도시의 수호신으로 삼은 것은 우연이 아닐지 모른다. 삼 면이 바다로 둘러싸인 코린트는 그리스 본토와 주변 섬을 연결하는 교역의 중심지였다. 지리적 이점으로 놀라울 정도로 번창했지만 그만큼 방탕했다. 고린도전서에서 사도 바울이 말한 대로라면 코린트는 시민이든 노예든 뿌리가 없는 자들의 도시로 음란한 자, 우상 숭배하는 자, 간음하는 자, 남색하는 자가 우글거렸다. 도시를 지배하

는 것은 560미터에 달하는 바위산과 그 위에 세워진 아프로디테의 신전이었다. 기록에 따르면 신전의 종교 의식은 성性을 기리는 데 봉헌되었다. 묘한 자세를 취하고 있는 나신상과 성행위를 묘사한 조각에 자극을 받은 사람들은 자신의 신앙을 육체적으로 증명하고자 했다. 온갖 음란 행위와 매춘이 신의 이름으로 자행됐고 코린트는 옛 시인의 표현처럼 쾌락에 몸 단 방종한 자들의 성지가 됐다. 당시 '코린트인처럼 산다'라는 말은 성적 타락과 동의어였고 매춘과 등치됐다.

1세기 중반의 코린트는 거칠고 무법적인 장소였다. 역사가 남긴 흔적은 코린트에 대한 악명과 실상을 가늠케 한다. 굴은 코린트에서 대부분 쾌락을 위해 소비됐다. 매년 여름 코린트에서 열렸던 아프로디지아Aphrodisia, 아프로디테를 숭배하는 축제는 한마디로 굴과 섹스의 축제였다. 축제는 사제들과 밀교 의식 참가자들이 신선한 생굴과 조개, 남근 모양의 빵을 나눠 먹는 것으로 시작됐다. 보다 강한 최음 효과를 위해 아스파라거스를 함께 먹기도 했다. 코린트에서 쾌락의 추구에 적정선은 없었고 자제심이라든가 체면 같은 감정이 설 자리도 없었다. 사람들은 다른 이들 앞에서 벌거벗은 모습을 드러내고 수치스러워하지 않았으며 올림픽에서 무려 여섯 번이나 우승을 차지한 크로톤의 밀론

—— <조개 껍질에 기대 누운 비너스> 폼페이 벽화, 50~79년, 나폴리 고고학 박물관, 이탈리아 나폴리

Milo of Croton같은 영웅들은 앉은 자리에서 굴을 몇 자루씩 먹어 치우며 수십 명의 사제와 질펀한 사랑을 나눴다고 전해진다.

패류와 에로티시즘의 관계는 아프로디테에게 비너스라는 새로운 이름을 부여하며 그리스 신화를 자신들의 신화로 받아들인 로마에서도 그대로 이어졌다. 굴과 섹스의 축제 아프로디지아는 베네랄리아Veneralia, 비너스를 숭배하는 축제로 승계됐다. 쾌락의 여신은 성관계를 통해 인간들에게 사랑, 위로, 안정감, 소속감, 성취감을 얻는 방법을 가르쳤다. 하늘도 쾌락으로 지구를 잉태했고 모든 섹스는 이와 같은 영원한 재생 과정의 일부로 자연 전체와의 친밀한 관계를 확인하는 일이었다. 유피테르(그리스 신화의 제우스)는 자신의 씨를 인간 여성에게 퍼트리는 즐거움을 통해 모범을 보여주었고, 비너스의 숭배자들은 성적 본능을 자기 내부에 있는 신성의 증거로 여겼다. 에로티시즘을 철학의 영역으로 확장시킨 로마 시인 루크레티우스Lucretius에 따르면 비너스는 모든 생명체에 쾌락과 열정적인 성적 갈망을 불어넣으며 그 윤활유로 굴, 조개 같은 패류를 선물했다. 만족할 줄 모르는 성욕의 성질은 비너스의 책략 중 하나로 바로 이 때문에 인간은 짧은 휴지기를 두고 똑같은 사랑의 행위를 몇 번이고 반복하게 된다는 얘기다.

여신의 전언을 숭배하는 예술가들은 세상의 쾌락과 미를 표현하기 위해 다양한 수단을 찾아냈다. 생명의 근원을 표상하는 남녀의 성적 에로스와 끊임없는 욕망을 불러일으키는 대상으로서의 여성의 몸은 자연의 여러 산물과 결합해 환상을 만들어냈다.

폼페이 유적에서 발견된 나체의 비너스와 입을 벌리고 있는 조개의 형상, 타르퀴니아 무덤에 새겨진 굴에 대한 묘사, 레오나르도가 스케치한 껍질을 분리한 굴의 속살, 히에로니무스 보스Hieronymus Bosch, 1450~1516의 〈쾌락의 정원〉에서 조개 안에서 성행위에 몰두한 나체의 인물들에 대한 묘사는 패류의 성애적 아날로지가 예술적으로 어떻게 소비됐는지 가늠하게 한다. 1517년 아라곤 추기경의 '그랜드 투어'에 동행했던 안토니오 데 베아티스Antonio De' Beatis는 보스의 그림에 대한 당대의 해석을 이렇게 적었다.

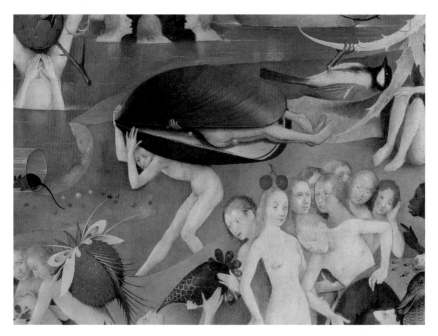

—— <쾌락의 정원> 부분 확대, 히에로니무스 보스, 1480~1490년, 프라도 미술관, 스페인 마드리드

"바다, 하늘, 숲, 초원 그리고 조개에서 기어 나오는 사람들, 나체로 뒤엉킨 남자와 여자, 온갖 종류의 음란하고 난잡한 행실이 무엇을 의미하는지 보라."

산드로 보티첼리Sandro Botticelli, 1445~1510는 루크레티우스의 세계관에 매혹된 최초의 예술가 중 한 명이었다. 그의 불후의 명작 〈비너스의 탄생〉은 비너스가 어떻게 생명의 근원을 표상하는 남녀의 성적 에로스를 상징하는지, 패류가 어떻게 남자에게 끊임없는 욕망을 불러일으키는 대상으로서의 여성의 몸으로 인식되는지를 잘 보여준다. 그림에서 남근이 만든 거품에서 태어나 조개 껍데기 위에 서 있는 비너스는 고대 이교의 에로틱한 요소과 송교석인 요소가 온합된, 말 그대로 완전한 쾌락과 완전한 순결성을 동시에 품은 여성이다. 상쾌

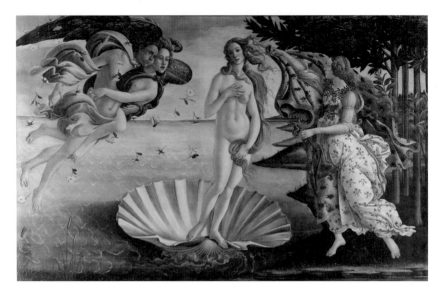

—— <비너스의 탄생> 산드로 보티첼리, 1485년, 우피치 미술관, 이탈리아 피렌체

한 서풍을 타고 인간 세상으로 밀려온 그녀는 욕망의 화신으로 모든 생명체에게 쾌락과 열정적인 성적 갈망을 불어넣는다. 17세기 영국의 위대한 시인 존 드라이든John Dryden은 번식에 대한 생명체의 본능적인 성적 우의가 입 벌린 조개로 형상화됐다고 해석했다. 결혼도 하지 않은 채 평생 완벽한 여성에 대한 이상을 품고 살았던 보티첼리는 성 바르나바 사원에 성모 마리아의 머리 위에 뒤집힌 조개 껍데기를 그려 이러한 성적 우의를 다시 한번 되새김질했다.

인간이 먹을 수 있는 가장 쾌락적인 음식

로마는 그리스의 모든 것을 답습하는 과정에서 굴이 가진 성애적 아날로지를 함께 받아들였다. 로마에서 굴은 인간이 먹을 수 있는 가장 쾌락적인 음식으로 여겨졌고 최상의 미식 재료가 됐다. 로마의 모든 만찬은 '미식을 위한 전주곡'이라 불리던 생굴을 먹는 것으로부터 시작됐다. 호화로운 저택에서 굴과

굴이 가져온 성적 쾌락을 마음껏 향유하는 로마인들의 모습은 지금도 영화와 드라마를 통해 끊임없이 재현된다.

쾌락의 진원지는 황제들이었다. 제국의 초대 황제 아우구스투스Augustus는 성인으로 추앙받았지만 굴에 대한 탐닉은 후대 황제들에게 결코 뒤지지 않았다. 그는 한 번에 400개의 굴을 마시듯 먹고 여자들을 침실로 불러들였다. 2대 황제 티베리우스 Tiberius는 노년에 카프리 섬에 들어앉아 굴과 방탕한 성관계로 날을 지새웠고 잘생긴 외모로 백성들의 인기를 끌었던 황제 칼리

—— 서기 27년에서 37년 사이 티베리우스 황제가 은둔 생활을 했던 카프리 섬 별장에서 발견된 테이블 조각, 메트로폴리탄 미술관, 미국 뉴욕

굴라Caligula는 굴을 가득 채운 욕조에 몸을 담그고 동성애를 즐기는 등 비정상적인 쾌락을 탐닉하다 결국 암살당했다. 이들의 조상 율리우스 카이사르Julius Caesar가 기원전 58년부터 51년까지 8년 동안 브리타니아(오늘날 영국)와 갈리아(오늘날 프랑스) 지방을 정복하기 위해 전쟁을 벌인 것도 굴 생산지를 확보하기 위해서였다. 윈스턴 처칠은 이 사건을 두고 "대영제국의 역사는 이때 시작되었다."고 말했지만 "로마 제국에서 굴 역사는 이때 시작되었다."고 바꾸는 편이 나아 보인다. 전쟁 후 로마는 명실공히 유럽의 지배자가 되었고 영국, 카르타고를 비롯한 인근의 나라로부터 대량의 굴을 확보할 수 있었다. 풍요로운 지중해 연안을 따라 자리한 굴 양식장 역시 로마 수중에 들어갔다.

탐스러운 지중해의 굴은 부유층의 식탁을 거쳐 로마 시민들에게도 전해졌다. 사람들은 너나 할 것 없이 굴을 먹었고 십여 종에 달하는 굴의 풍미를 구별하고 비교하는 굴 감정가와 굴 전문점이 인기를 끌었다. 굴의 풍미와 신선도를 극대화하기 위한 보관법도 있었다. 고대 로마의 요리책 《아키피우스》에 따르면 로마인들은 굴을 달걀노른자, 식초, 올리브유, 포도주, 꿀을 섞어 만든 소스에 절인 후 식초로 빚은 토기에 담아 밀봉해서 보관했다. 굴이 담긴 토기는 송진과 숯을 섞은 방수제를 발랐다. 이렇게 하면 어디서든지 굴을 날것으로 먹

을 수 있었고 소화에도 부담이 적었다. 굴, 히아신스, 병아리콩 등을 섞어 만든 위대한 갈레노스Galenus의 성적 자극 치료제도 굴의 유행을 이끌었다. 갈레노스는 1500년 동안 서양 의학에 지대한 영향을 끼친 고대 로마의 의학자다. 이 위대한 의사는 굴의 점액질이 성욕을 자극한다고 여겼으며 행동에 활력이 없거나 성적 욕구를 상실한 환자에게 굴로 만든 치료제를 처방했다. 로마 시민들은 황제와 귀족들이 그랬던 것처럼 식사마다 굴을 먹으려고 했고 실제로 그렇게 했다. 연회에서는 아예 굴을 쌓아두고 질릴 때까지 먹었다. 매일 쏟아져 나오는 엄청난 양의 굴 껍데기로 인해 로마 외곽에 작은 산이 만들어졌다. 성적 타락도 난무했다. 역사가 티투스 리비우스는《로마서》에 "로마 공화정의 귀족들은 소년들에게 굴을 먹이는 것으로 남성의 중요한 능력을 깨우치게 해주었다. 이들은 야성적인 향과 우윳빛의 풍요로움을 오감으로 느끼며 성적 쾌락을 소년들에게 전수했다."고 적었다.

플랑드르 화가 한스 로텐함머Hans Rottenhammer, 1564~1625와 얀 브뤼헐Jan Brueghel the Elder, 1568~1625이 함께 작업한 〈신들의 향연: 바쿠스와 아리아드네의 결혼 잔치〉는 고대의 쾌락을 우리 눈앞에 펼쳐놓는다. 나체의 신들이 굴이 차려진 만찬을 즐기며 온갖 쾌락에 몰두한다. 사치스러운 음식과 감미로운 음악이 혀와 귀를 자극하고 희고 둥글며 관능적인 육체가 다가올 성적 쾌락을 암시한다. 17세기 플랑드르 화가들은 세속적이고 쾌락적인 세계를 보여주기 위해 고대 신화, 그중에서도 신들의 잔치를 종종 주제로 선택했다. 두 화가는 상상력을 발휘해 고대의 만찬을 감각적으로 재현하는데 성공했다.

그림의 전체적인 구성과 30명에 달하는 인물 묘사를 담당한 로텐함머는 티치아노Tiziano Vecellio, 틴토레토Tintoretto, 베로네세Paolo Veronese의 추종자였다. 그는 베네치아 예술을 새롭게 해석해 북부 네덜란드에 성공적으로 이식했다. 관능적인 누드, 풍부한 색채, 활기 넘치는 동작은 전형적인 베네치아 감수성이다. 반면 테이블 보의 화려한 무늬와 바닥에 놓인 술병, 푸짐한 굴과 과일 같은 세부 사항은 정물화의 거장 브뤼헐이 담당했다. 화가들의 공동작업은 17세기 플랑드르 지방에서는 흔히 있는 일이었는데 솜씨 좋은 두 예술가는 쾌락과

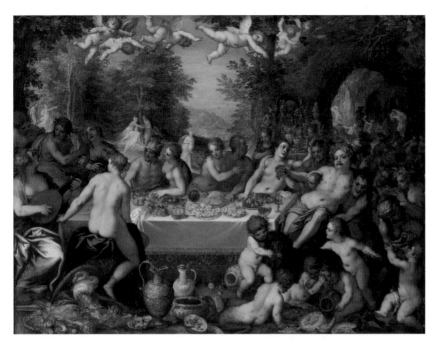

—— <신들의 향연: 바쿠스와 아리아드네의 결혼 잔치> 한스 로텐함머 & 얀 브뤼헐, 1602년, 개인 소장

관능에 대한 고대 신화를 풍성하게 담아내며 관람자를 손님의 일부로 초대한다. 벌거벗은 신들의 낯뜨거운 애정행각, 만취한 사티로스(반인반수의 숲의 정령), 엉덩이를 흔들며 날고 있는 사랑의 정령, 육즙이 흐르는 굴과 포도주까지 지상의 모든 쾌락이 여름 덩굴처럼 엉킨다.

의심할 여지없는 외설적 상징으로 고대 문명을 지배한 굴은 그러나 4세기 로마의 멸망 이후 내실로 숨어들었다. 육체적 쾌락이 죄악시되고 청빈과 금욕을 중요한 가치로 여긴 중세가 시작되면서 이교도의 음식이자 혐오의 대상이 되었기 때문이다. 여기에 교황 그레고리우스 1세Pope Gregory I가 음식에 대한 탐욕과 미각적 쾌락을 금지하고 육체적으로 엄격한 삶을 강조하자 자극적이고 사치스러운 굴은 먹는 것만으로도 죄가 되었다. 중세 내내 굴, 조가비, 소

—— 패류에 대한 부정적인 정서를 은유적으로 드러내고 있는 15세기 채색 필사본, 1440년경, 모건 라이브러리 앤드 뮤지엄, 미국 뉴욕

라껍데기를 뜻하는 라틴어 콘차Concha는 여성의 성기에 대한 속어 또는 경멸적인 용어로 사용됐다.

패류에 대한 이러한 부정적인 정서는 중세 채색 필사본에서 공간적인 배치와 의장을 통해 은유적으로 나타나기도 한다. 15세기 중반 인쇄술이 발명되기 전까지 중세의 모든 책은 수도원에서 만들었다. 수도사들이 일일이 손으로 성서와 기도문을 필사하면 화가들은 화려한 삽화, 기하학적 문양으로 책을 장식했다. 세상의 모든 것을 상징과 알레고리의 관점에서 이해하고자 했던 중세의 경향은 삽화에 그대로 반영됐는데 패류도 예외는 아니었다. 성스러운 책에 묘사된 패류는 어떤 대가를 치르더라도 반드시 해결해야 할 위협이나 수수께끼를 연상시켰으며 때로는 신의 표현인 신성마저 상기시켰다. 이단에 대항한 초기 교부 암브로시우스Ambrosis의 영웅적인 공적을 찬양하는 15세기 채색 필사본에 홍합이 등장하는 것도 같은 맥락이다.

마치 찜통에 찐 것처럼 입을 쩍 벌리고 있는 모습은 홍합이 이미 죽었다는 것을 의미한다. 이와 대조적으로 하단에서는 게 한 마리가 활발히 움직이고 있는데 게는 다름 아닌 홍합의 천적이다. 해석의 가능성은 중세 예술의 가장 중요한 특징인 역설과 아이러니를 이해할 때 열린다. 이 그림에서 홍합은 이교도의 여신, 살아있는 게는 이교를 몰아낸 성 암브로시우스를 가리키게 되는 것이다. 입을 벌린 홍합이 작품의 전체적인 구성을 지배하는 반면, 살아 있는 게와 근엄한 성인의 모습은 종교적인 정서에서 나온 가치의 관점과 일상적인 흥미를 적절히 대조한다. 또한 그것은 고전 시대의 신화적 차원을 연장하고 있는 것으로도 볼 수 있다. 자연적인 것에 대한 새로운 감각과 경이감의 부활인 것이다.

엄격하게 금욕을 실천하는 이들을 제외하고는 드러내놓고 먹지 않았을 뿐 중세의 굴 소비는 활발했던 것으로 보인다. 프랑스 서북부 브르타뉴 사람들은 굴과 홍합을 유난히 좋아하는 것으로 이름이 나 있었다. 13세기 말 이 지방에서 유행한 풍자글을 적은 《브르타뉴 사람들의 특권》을 보면, 교황은 고기를 먹을 수 없는 날에도 브르타뉴 사람들에게 굴을 먹을 수 있는 권리를 부여했다. 굴의 최음 효과가 문란한 행동을 야기시킨 경우도 있었다. 프랑스 샤를

—— 1세기 로마 작가 발레리우스 막시무스의 격언집 《오래도록 기억해야 할 격언과 행동》의 15세기 판본에 수록된 목욕탕 삽화, 1470년경, 프로이센 문화유산재단, 독일 베를린

6세와 궁정 귀족들이 참가한 1400년경의 여러 향연에서는 탈선행위가 자주 발생하곤 했는데 굴이 불러일으킨 관능적인 열기가 음란한 행위로 이어진 것이다. 특히 1389년 5월 생드니 연회에서는 참석자들이 굴과 술을 도가 지나치게 즐긴 나머지 마지막 날 저녁 연회는 간음과 간통의 아수라장이 되고 말았다. 중세 프랑스 시인 외스타슈 데샹Eustache Deschamps은 연회 참가자들이 목욕탕에서 굴과 술을 즐기다 이 방 저 방으로 흩어져 귀부인들과 관계를 했다고 기록했다. 샤를 6세 및 7세의 궁정 시인으로 활동한 알랭 샤르티에Alain Chartier는 굴이 비너스에 봉헌된 이유를 굴의 향기와 물컹한 질감에서 찾았고 행위의 기쁨이 부족하거나 없는 경우 성욕을 위해 굴을 권장했다.

제임스 1세의 통치 기간 동안 셰익스피어 다음으로 중요한 작가였던 벤 존슨Ben Jonson은 중세 영국에서 패류가 가지고 있던 성애적 아날로지가 일반적으로 어떻게 인식되고 있는지를 에피큐어 맘몬 경Sir Epicure Mammon이라는 인물을 통해 완벽하게 그려내 보인다.

> "내 고기는 모두 인도산 조개에 담겨 나오리니…. 나는 샐러드 대신에 돌잉어 수염과 기름 친 버섯, 그리고 통통하고 기름진 굴을 먹을 것이오."

바타이유에 따르면 존슨이 창조한 이 인물은 나이 든 육체를 완벽하고 젊음이 넘치는 상태로 되돌리기 위해 비너스의 조개와 굴, 돌잉어 수염, 새끼를 밴

갓 잡은 암쾌지의 살점을 먹는다. 작가는 성적 쾌락에 미친 듯이 집착하는 이 남자에게 쾌락주의자Epicure라는 이름을 붙여주었다.

풍요와 외설 그 사이에서

미식으로서 굴의 역사가 부활한 곳은 17세기 네덜란드 공화국이었다. 스페인의 지배를 받았던 네덜란드는 1648년 역사상 최초로 유산계급의 혁명을 성공시켜 자유를 쟁취했고 식민지 개척과 활발한 해상 무역으로 황금시대를 이룩했다. 데카르트의 찬탄처럼 거리마다 완전한 자유와 온갖 진귀한 물건이 넘쳤고 수도 암스테르담은 사상의 자유와 부(富)를 쫓는 이들의 성지가 됐다. 모든 것이 풍요로운 이 시절 네덜란드에서 가장 인기 있는 음식은 바로 굴이었다. 자신의 힘으로 부를 쌓은 신흥 부르주아들은 더 이상 욕망을 죄악시하지 않게 된 사회 분위기 속에서 이제껏 귀족계층의 전유물이었던 호사스러운 식문화를 탐닉하며 스스로를 드러내고 싶어 했다. 그동안 요리를 억압하던 중세 의학의 쇠퇴도 굴의 해방을 이끌었다. 미각적 쾌락에 대해 개방적이며 인간이 쾌락을 위해 먹는다는 사실을 공공연하게 인정하는 문화가 이 활기찬 도시 위에 새로이 들어앉은 것이다. 싱싱한 굴은 중국의 도자기, 신대륙의 과일, 인도의 향신료, 베네치아의 유리잔과 함께 풍요롭고 자유로운 암스테르담을 상징했다.

1658년 포르투갈을 물리치고 인도양의 지배권을 차지하면서 네덜란드의 굴 시장은 더욱 커졌다. 항구는 신선한 굴을 거래하는 상인들로 북적이고 거리 곳곳에 굴 레스토랑이 성업했다. 이 시기 네덜란드인들은 분명 자부심이 넘쳤다. 굴은 더는 귀족들만의 특권이 아니었다. 경제력 있는 시민계급이라면 누구나 굴을 먹을 수 있었다. 사회의 변화는 미술 시장에도 큰 변화를 가져왔다. 교회와 귀족을 대신해 새로운 고객이 된 시민계급은 과거의 영광을 표현한 거대한 그림보다 실제 세계에 바탕을 둔 작은 그림을 선호했다. 초상화를 예외로 과거의 그림을 수분하기보다는 철저히 시장경제의 원칙에 따라 원하는 그림을 구입하는 분위기가 형성됐다. 이제 화가들은 대중의 마음을 얻어야 했고 그들의 지갑도 열어야 했다. 당시의 문헌 자료는 도축업자와 제빵업자 그리고 대

—— <굴 먹는 소녀> 얀 스테인, 1660년, 마우리츠하위스 미술관, 네덜란드 헤이그

장장이, 향료 장수의 가게마다 그림이 걸려 있었다고 전하는데 이들의 취향은
분명 과거 귀족들의 것과는 달랐을 것이다. 그들이 원했던 것은 떠들썩한 선

술집, 부르주아 가정의 아침 식사, 마을 사람들의 축제를 묘사한 풍속화였다.

네덜란드 풍속화에서 굴이 차지하는 위치는 결코 낮지 않았다. 다른 나라의 위대한 화가들에게 굴 같은 소재는 너무 하찮고 시시한 것이었지만 네덜란드 회화에서 굴은 지상의 풍요와 쾌활한 방탕이라는 시대정신을 입증하는 가장 대표적인 소재였다. 17세기 네덜란드 중산층의 꾸밈없는 일상과 유쾌한 세상살이의 쾌락을 해학적으로 담았던 풍속 화가 얀 스테인Jan Steen은 굴 먹는 여인을 통해 굴과 섹슈얼리티 사이의 유사성을 보여준다.

앳된 여인이 굴에 소금을 뿌리며 화면 밖을 응시한다. 굴과 마찬가지로 소금 역시 최음제로 간주되었고 따라서 굴에 소금을 뿌리는 행위는 이제 막 성에 눈을 뜬 소녀의 은밀한 욕망을 암시한다. 포도주와 침대의 존재는 직접적인 유혹과 곧 전개될 성적 타락을 우회적으로 나타낸다. 소녀가 입고 있는 모피 장식의 겉옷은 매춘부의 상징이다. 소녀의 뻔뻔스러운 시선, 식탐으로 가득한 옅은 미소, 바로 먹을 수 있게 준비된 입 벌린 굴과 화면 밖으로 전해지는 미끈하고 촉촉한 굴의 감촉은 이곳을 매혹과 유혹의 공간이며 순수와 타락이 공존하는 이중적인 공간으로 만든다.

같은 맥락으로 화가는 굴을 성적인 의미에서 '사랑을 나누다'의 동의어로 사용하며 음식과 술, 돈과 성적인 쾌락이 공존하는 선술집을 도시의 축소판처럼 나타냈다. 얀 스테인은 1650년대 중반부터 네덜란드 레이던에서 여관을 운영한 덕분에 인위적인 허세가 전혀 없는 매우 사실적인 그림을 그릴 수 있었다. 그는 매일 여관을 드나드는 여러 종류의 사람들을 관찰하며 당시 네덜란드 사회를 지배하고 있던 방탕하고 떠들썩한 분위기를 익살스러운 필치로 포착했다. 이 그림에서도 그는 풍요와 외설을 적절히 섞어 생기 넘치는 장면을 완성했다.

동시대 화가 야코프 오흐테르벨트Jacob Ochtervelt의 〈굴이 있는 식사〉는 굴이 가긴 성적 상징을 더욱 재치있게 전달한다. 어두운 실내에서 한 젊은 남자가 음탕한 시선과 함께 은색 쟁반에 담긴 석화를 여자에게 내민다. 미끌하고 축축한 감촉과 비릿한 향으로 성욕을 자극하는 굴의 속성을 이용해 여자를 노골

—— <굴이 있는 식사> 야코프 오흐테르벨트, 1650~1660년, 개인 소장

적으로 유혹하는 중이다. 붉게 상기된 얼굴과 손에 든 술잔으로 보아 여자는
이미 취한 상태다. 낯선 남자의 등장에 사냥개가 경계심을 드러내지만 여자는
상기된 표정을 숨기지 않는다. 포도주와 침대의 존재는 여자의 직업과 두 사
람의 관계를 짐작하게 하며 굴이 전달하는 에로틱한 분위기를 더욱 강조한다.

두 사람은 함께 굴을 먹으면서 뜨거운 밤을 보내게 될 것이다. 화가는 빛과 색채의 의도적이고 강렬한 대비를 통해 악덕에 스포트라이트를 비춘다. 성적 방종에 대한 경고를 전하는 동시에 도덕적인 교훈을 전하기 위해서다. 광채가 나는 비단 드레스, 반짝이는 진주, 홍조를 띤 피부에서 볼 수 있는 화려한 색채 묘사 등 그림의 미학적 부분도 감탄을 자아낸다.

풍속 화가들이 성적 방종과 타락의 상징으로 굴을 소비했다면 동시대 정물 화가들은 굴을 절정의 순간과 그 무상함을 동시에 담은 바니타스 정물화의 단골 소재로 사용했다. 바니타스Vanitas는 마지막을 향해 달려가는 매일의 삶과 거기에서 오는 허무한 감정, 인생의 덧없음을 뜻하는 라틴어로 생의 매 순간에 존재하는 죽음을 가리킨다.

여기 호사스러운 진미가 차려진 식탁이 있다. 11개의 굴이 육즙을 잔뜩 머금은 채 하얀 속살을 드러내고, 뒤로는 무화과, 건포도, 아몬드가 중국 명나라 도자기에 넘치듯 담겨있다. 이외에도 설탕에 절인 계피와 아몬드를 잔뜩 묻힌 과자, 붉은 젤리, 껍질이 벌어진 군밤, 베네치아 장인의 화려한 유리잔과 농익은 포도주가 테이블을 가득 채운다. 모든 것은 실제에 대한 환영을 보는 듯 시각적으로 매우 정교하게 묘사되어 있다. 촉촉하고 물컹한 굴의 질감과 유리잔의 사실적 표현은 지금의 눈으로도 감탄이 나올 정도다. 그러나 이 세속적이고 호사스러운 것들은 유한성을 품고 있는 삶에 대한 은유다. 시간이 흐르면 굴은 변질하고, 과일은 썩고, 유리잔은 깨지기 마련이다. 인간의 삶도 마찬가지다. 빵에 앉아 있는 파리는 사치스러운 것들 사이에 존재하는 혐오, 탐스러운 순간에 존재하는 부패와 사멸에 대한 비유다. 오시아스 베르트Osias Beert the Elder 의 그림에서 우리는 네덜란드 화가들이 저 미끌거리는 바다 생물에게 완전히 새로운 의미, 즉 매우 분명한 도덕적 의미를 부여했다는 것을 눈치챌 수 있다. 이러한 그림에서 굴은 성욕과 쾌락의 기제로 풍요의 암시로 그리고 삶과 죽음의 메타포로 쓰이며 인생의 덧없음을 전달하는 수단이 됐다.

시대는 부지불식간에 변한다. 17세기가 끝나고 18세기로 섭어들사 그진에는 없던 풍속들이 나타났다. 남자들은 가발을 쓰고 여자처럼 화장을 했으며, 여

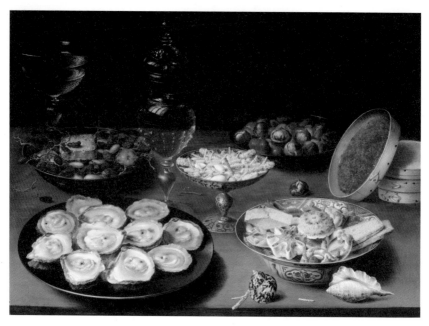

—— <접시 위의 굴과 과일 그리고 와인> 오시아스 베르트, 1610년대, 내셔널 갤러리 오브 아트, 미국 워싱턴

자들은 허리를 조이고 치마를 풍선처럼 부풀려 입었다. 인위적인 장식과 호사스러운 식문화가 유행했고 고상한 상류사회와 거칠고 속된 하류사회가 구분되었다. 게걸스러움으로 여겨지는 식탐은 여전히 비난의 대상이었지만 '고급스러운 입맛'이라는 개념이 탄생하고 세련된 요리와 특별한 맛에 대한 열정은 사회적 지위를 드러내는 표지가 됐다. 이러한 분위기 속에서 굴은 '식탁의 즐거움'이 되어 소위 베르사유 궁전이라 불리는 상류사회에 합류했다. 루이 14세 Louis XIV는 식사 전 식욕을 돋우기 위한 애피타이저로 매일 굴 12다스, 즉 144개의 굴을 먹었고 그의 하나밖에 없는 동생 필리프Philippe I, Duke of Orléans는 군주를 위해 도버 해협에서 파리까지 마차로 굴을 실어 날랐다.

프랑스 최고의 요리사가 굴 때문에 자살한 일화도 전해진다. 샹티이 성의 총집사 프랑수아 바텔은 1667년 4월 루이 14세와 6,000여 명의 일행이 참석하

는 2박3일의 연회를 위해 보름 전부터 바쁘게 움직였다. 재정적으로 위기를 겪고 있던 콩데 공작Prince de Condé이 재기를 위해 마련한 것이기에 한 치의 실수도 있어서는 안 될 자리였다. 바텔은 제대로 자지도 먹지도 못한 채로 식단을 직접 작성하고 인근 농장과 먼 항구까지 사람들을 보내 식료품 재료를 구하고 요리사와 하인과 일꾼을 새로 구하며 바쁘게 움직였다. 세련된 고급 요리와 적당한 방탕함이 적절히 조화를 이뤄야했다. 고기 요리가 주를 이룬 첫날 저녁 만찬은 대성공이었다. 루이 14세는 바텔이 준비한 요리와 공연에 매우 흡족해했다. 비극은 연회 마지막날 새벽에 일어났다. 마지막 만찬을 위해 주문한 굴과 생선이 폭풍우로 인해 도착하지 않았던 것이다. 바텔은 사색이 된 얼굴로 방으로 올라갔고 자신의 심장을 세 번에 걸쳐 칼로 찔렀다. 하인들이 굴이 도착했다는 사실을 알리기 위해 바텔의 방문을 열었을 때 위대한 요리사는 이미 숨을 거둔 상태였다.

계몽주의 시대 상류사회에서 굴이 어떤 위치를 차지하게 되었는지 실감하는 것은 장 프랑수아 드 트루아Jean-Francois de Troy, 1679~1752의 그림을 살펴보는 것만으로도 충분하다. 트루아는 18세기 프랑스 상류사회 생활을 그린 유명한 화가다. 풍류와 애정을 주제로 한 그의 작품은 그 시대의 취향에 매우 부합하는 것이었다. 가난한 젊은이는 붓으로 풍요롭고 찬란한 귀족들의 일상을 기록했고, 자신의 재능과 노력에 힘입어 파리 궁정에서 평성을 얻었다.

〈굴 저녁 식사〉는 왁자지껄한 분위기 속에서 샴페인과 굴을 즐기고 있는 귀족들의 한때를 담은 그림이다. 거나하게 술이 오른 붉어진 얼굴의 남성들이 커다란 원형 식탁에 둘러앉아 굴을 먹느라 여념이 없다. 식탁 위에는 방금 깐 굴이 가득하고 굴의 유혹에 빠져 귀족의 체면 따위는 모두 잊은 듯 보인다. 오른쪽 남성은 껍질에 입을 대고 굴을 마시고 있고 왼쪽 아래에는 푸른 옷을 입은 하인이 뾰족한 칼로 단단한 껍질을 반으로 갈라 먹기 좋게 굴을 손질한다. 바닥에 널브러져 있는 굴 바구니와 굴 껍데기는 이들의 굴 식사가 한참 전부터 진행되고 있다는 것을 암시하나. 쾌락의 여신 아프로디테와 그의 아들 에로스가 이들을 내려보고 있다.

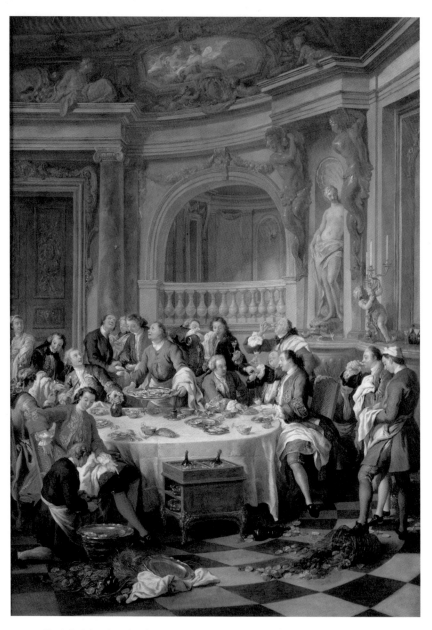

—— <굴 저녁 식사> 장 프랑수아 드 트루아, 1735년, 콩데 미술관, 프랑스 샹티이

그림은 쾌락에 대한 시대의 욕망과 이에 대한 거침없는 향유, 풍요롭고 경박한 로코코 시대의 찬가를 어수선하게 늘어놓는 동시에 고지식한 종교인과 근엄한 철학자를 비웃으며 쓸데없이 고민하지 말고 지상의 관능적인 즐거움과 육욕을 즐기라고 이야기한다. 마치 경쾌한 악장처럼 보는 이들을 유쾌함과 만족감에 도취되게 한다. 조상들의 취향을 그대로 물려받아 그 역시 굴 애호가였던 루이 15세는 이 그림을 베르사유 궁전의 다이닝 룸에 걸어 두고 식사 때마다 그림을 감상했다.

혁명의 시대가 지나고 미식이 삶의 묘미 중 하나가 되면서 굴은 미식가를 판단하는 척도가 되었다. 《삼총사》, 《몽테크리스토 백작》으로 유명한 작가 알렉상드르 뒤마Alexandre Dumas는 "진정한 미식가는 생굴을 먹으며 바다의 맛을 그대로 즐길 줄 아는 사람이다."라는 말을 남겼고, 혁명가 미라보 백작Comte de Mirabeau은 "나의 세 가지 열정은 사랑, 정치, 굴에 있다"고 선언했다.

그러나 비슷한 시기 영국의 상황은 다르게 전개됐다. 우아한 조지안 시대Georgian Era, 1714~1837 귀족들의 음식이던 굴은 찰스 디킨스Charles Dickens가 소설 《픽윅 보고서》에서 "가난과 굴이 언제나 함께하는 것은 크게 주목할 만한 상황이다."라고 쓸 무렵 가난한 사람들의 음식이 됐다. 광대한 철도망 건설로 운송비가 획기적으로 절감되면서 굴의 가격이 곤두박질친 것이다. 매년 수억 개의 굴이 도버 해협에서 런던의 빌링스게이트 수산시장까지 직행했다. 매일 아침 동이 틀 무렵이면 시장에서 싸게 구한 굴을 파는 수레가 시장 주변에 자리를 잡았다. 런던 시민들은 고대 로마 시민들이 그랬던 것처럼 행상인들이 파는 굴을 그 자리에서 입에 털어 넣었다.

런던 소호 거리, 싸구려 여관과 술집이 줄지어 있는 부둣가 골목에서 굴은 성적 유혹과 촉발적 흥분으로 소비됐다. 그곳에서는 화장을 진하게 하고 가슴을 드러낸 젊은 여성들이 작은 손수레를 끌고 다니며 굴과 함께 웃음을 팔았다. 〈어여쁜 굴 여인〉이라는 제목의 풍자화에서 노란 스카프로 가슴을 강조한 여인이 굴을 집어 들며 오른쪽 신사에게 암시적인 눈빛을 보낸다. 남색 단추가 주르르 달린 재킷, 무릎 기장의 반바지, 가슴과 손목을 감싸고 있는 레이

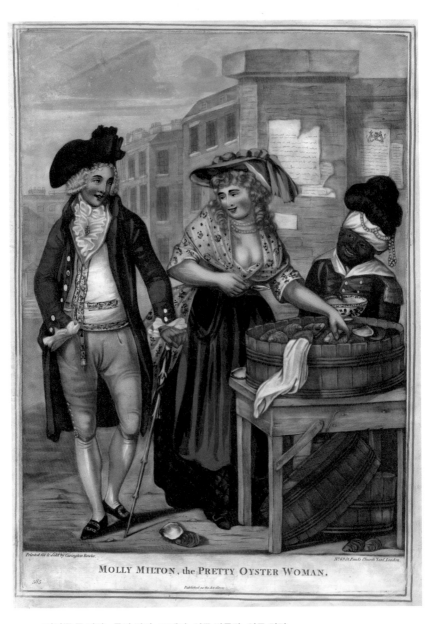

MOLLY MILTON, the PRETTY OYSTER WOMAN.

—— <어여쁜 굴 여인> 몰리 밀턴, 18세기, 영국 박물관, 영국 런던

스, 파우더를 뿌린 가발로 보아 신사는 몸치장에만 열을 올리던 아둔하고 방탕한 귀족이다. 그는 주머니에 손을 넣고 동전을 만지작거리며 굴 여인에게 미소를 보낸다.

당시 런던 거리에서 굴을 팔던 여인의 대다수는 비천한 출신이었다. 가난한 농부의 딸이거나 아픈 가족이나 빚이 있었다. 좋은 남자를 만나 행복한 가정을 이루는 게 꿈인 시절도 있었지만 산업화 과정에서 암울하게 거리의 여인으로 전락했다. 처음에는 더위에 지쳐 자신도 모르게 속살을 드러냈다. 가슴과 겨드랑이에 손을 넣어 흐르는 땀을 닦고 치마를 걷어 올렸다. 거침없이 드러난 굴 여인의 속살은 부르주아 여성들의 단정한 속살과 결이 달랐다. 이러한 모습은 남성들의 관음증을 자극했다. 거리는 무방비 상태로 드러난 굴 여인들의 속살을 훔쳐보기 위해, 혹은 그녀가 파는 굴과 웃음을 사기 위해 서성이는 사내들로 북적댔다. 굴 여인들과 남성들을 연결하는 포주도 등장했다. 굴 여인들 대다수는 돈을 조금이라도 더 벌기 위해 매춘을 했다. 이 시기 런던에서는 적어도 3천 명의 매춘부가 있었던 것으로 추산되는데 그중 3분의 1이 굴 여인들이었다. 1781년 파리의 한 신문은 런던의 거리를 이렇게 묘사했다.

"런던 거리에는 굴 파는 여인이 넘쳐나는데 사람들은 그녀들이 다 매춘부라고 말한다. 어젯밤에는 매춘부 일당이 술 취한 손님의 돈과 담뱃갑을 빼앗고 가발까지 벗겨갔다."

옥수수

자신의 이름과 함께 '1492년'을 역사에 남긴 남자는 평생 위대한 성취를 갈망했다. 양모를 짜는 별 볼 일 없는 집안에서 태어났지만 귀족이 되길 원했고 카스티야어와 라틴어를 독학으로 깨우쳤으며 상인으로서 사업에도 손을 댔고 황금의 땅을 손아귀에 넣고자 평생 바다를 떠돌았다. 마르코 폴로가 말한 황금과 향료의 땅이 자신의 꿈을 실현해 줄 것이라 믿었던 남자는 크리스토퍼 콜럼버스, 이탈리아어로 '신(神)의 부름을 받은 비둘기'라는 이름이었지만 정작 행적은 이와 거리가 멀었다.

—— <신대륙에 처음 상륙하는 크리스토퍼 콜럼버스> 디오스코로 푸에블라, 1862년, 프라도 미술관, 스페인 마드리드

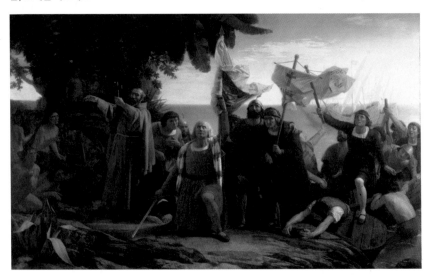

콜럼버스는 무능하지만 욕심이 많았으며 잔혹하고 오만한 사람이었다. 그는 지구가 알려진 것보다 훨씬 작다고 주장했고 구 모양이 아니라 서양 배처럼 생겼다고 생각했다. 변변치 못한 교육을 받은 뒤 파도에 몸을 굴리며 얻은 정보로 무능한 스페인 왕실의 후원을 얻어냈다. 인도 항로를 개척하기 위한 항해에서는 경쟁자들에게 끊임없는 증오심을 보였고 간계를 부리며 주변 인물들과 반목했다. 항해일지는 두 가지로 썼다. 하나는 진짜요 다른 하나는 항해 거리를 거짓으로 적은 가짜였다. 선원들의 불안을 달래고 스페인 왕실을 속이기 위한 연막이었다.

1492년 10월 12일, 콜럼버스 일행은 우여곡절 끝에 바하마제도에 도착했다. 미국인들은 이날을 콜럼버스의 날로 기리지만 아메리카 원주민들에게는 수탈과 학살의 신호탄이 되었다. 인도라 믿었던 땅에서 원하는 만큼의 황금이 나오지 않자 콜럼버스는 조금도 망설이지 않고 약탈과 살육을 자행했다. 그는 광장에 모인 수천 명의 무고한 원주민을 학살하고 명망 높은 추장들을 산 채로 불태웠다. 여자와 아이들은 코를 자른 뒤 노예로 만들었으며 동물은 어미부터 새끼까지 가죽을 벗기고 땅에 나는 식물은 모조리 캐냈다. 돈이 되는 상품으로 만들기 위해서였다. 비단 콜럼버스만 그런 게 아니었다. 그의 뒤를 이어 바다를 건넌 이들은 이 새로운 땅에서 나는 모든 것들을 쓸어 담았다. 그 중에 '들판에 자라는 황금'이라 기록된 옥수수가 있었다.

황제의 얼굴이 된 옥수수

옥수수는 중앙아메리카 원주민들이 가지고 있었던 가장 중요한 보물이었다. 빙하시대가 끝난 대략 5,000년에서 1만 년 전 사이 야생초로 등장한 옥수수는 마야, 아스텍, 잉카 같은 태양의 문명을 지탱한 힘이자 종교였다. 마야인들은 옥수수의 신 신테오틀Centeotl이 노랗고 하얀 옥수수 반죽으로 인간을 만들었다고 믿었고 아스텍인들은 유럽인들이 흑사병에서 살아남기 위해 발버둥 치던 1325년, 거대한 오수 위에 옥수수 도시 테노치티틀란Tenochtitlan을 세웠다. 1521년 정복자 에르난 코르테스Hernán Cortés가 사방을 쑥대밭으로 만들기 직전까지 테노치티틀란의 20만 주민은 옥수수를 재배하며 번영을 누렸다.

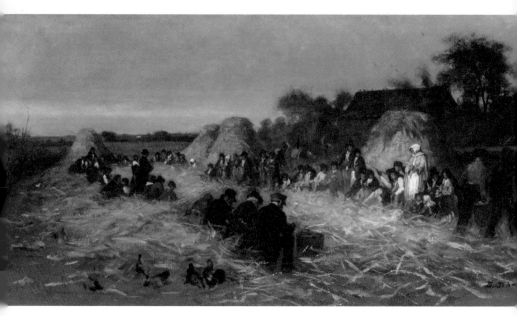

—— <낸터킷 섬의 옥수수 껍질 벗기기> 이스트먼 존슨, 1875년, 메트로폴리탄 미술관, 미국 뉴욕

　저들의 보물이 유럽 땅에 얼마나 큰 풍요로움을 줄지 의심스럽기는 했지만 정복자들은 옥수수를 본국으로 가져갔고, 예상대로 맛있겠다는 감정보다는 약간의 역겨움이 더해진 거부 반응이 일어나는 것을 보았다. 옥수수는 스페인에서 감자, 토마토 등과 마찬가지로 기이하고 혐오스러운 외래종 취급을 받았고, 영국에서는 심지어 '천박한 사료'로 불렸다. 한 역사가의 말을 빌리면 유럽인들은 신대륙에서 나는 낯선 식물을 먹어 보려고 하기보다는 차라리 굶어 죽는 쪽을 선택했다. 그러나 옥수수는 콜럼버스의 약탈 이후 불과 수십 년 만에 스페인과 이탈리아의 들판을 융단처럼 뒤덮었다. 그렇다면 옥수수가 혐오의 시선을 지우고 유럽의 식탁을 점령할 수 있었던 이유는 무엇일까. 해답은 옥수수 기적적인 생산 조건에 있었다.

　옥수수는 경이로운 작물이었다. 이 식물의 적응력은 놀랍도록 탁월해 습기가 많은 저지대는 물론 메마른 산지에서도 잘 자랐다. 꽃이 떨어지고 불과 90

일이면 열매가 여물었다. 농사는 괭이로 홈을 파고 낟알 2개를 넣은 뒤 흙으로 덮어주면 끝이었다. 쟁기질도 타작도 필요 없었다. 기다란 칼을 닮은 무성한 이파리는 가축들의 좋은 먹이가 됐고 수확해 입을 벗겨 보면 달콤한 맛과 단백질이 가득한 노란 낟알이 촘촘히 들어차 있었다. 낟알은 무르익기 전에도 먹을 수 있었으며 삶을 수도 있고 찌고 납작하게 누르고 때로는 말려서 먹을 수도 있었다. 옥수수가 대서양을 건널 무렵 유럽은 이쪽 끝에서 저쪽 끝까지 전쟁과 인플레이션, 집단적 폭력 행위로 그리고 기후 재난으로 몸살을 앓고 있었다. 16세기 내내 유럽의 겨울은 살인적인 폭설과 공포스러운 한파에 시달렸다. 기온이 너무 낮아 겨울 밀을 기를 수 없었고, 여름에는 홍수가 잦았으며 수확해야 할 곡식들이 썩어버렸다. 프랑스는 포도 수확을 11월이 되어서야 겨우 할 수 있었고, 덴마크와 스웨덴 사이 160킬로미터의 바닷길은 꽁꽁 얼어붙어 사람들이 걸어서 오갔다. 홍수는 영국 브리스틀 해협 근처에 있는 마을을 쓸어버렸고, 굶주림에 시달리던 아일랜드인들은 폭도가 됐다. 17세기 내내 그리고 해가 갈수록 이러한 현상은 더욱 심해졌다. 역사학자들이 소빙기Little ice age라 부르는 이 시기의 유럽인들에게 옥수수는 기적의 작물이었다. 특히 고된 노동에도 굶주림을 머리에 이고 살았던 소작농들은 옥수수를 두 팔 벌려 환영했다. 옥수수는 빠르게 퍼져나가 사실상 1세기가 지나기도 전에 유럽 전역에서 재배됐다. 옥수수가 가져온 풍요는 실로 대단했다. 굶주림의 채찍으로 고통받던 수많은 이들이 구제를 받았고 흑사병으로 급감했던 유럽 인구수는 빠른 속도로 회복되었다. 결국 '끔찍한 이교도의 식량', '천박한 쓰레기'라 배척하던 종교적 엄숙주의자들도 얼마 되지 않아 이 신대륙의 작물에 무릎을 꿇게 되었다.

한편 로마에서는 빛바랜 귀족을 밀어내고 새로이 도시를 지배하게 된 젊은 부호가 자신의 별장을 옥수수로 장식하기에 이른다. 아고스티노 키지Agostino Chigi는 비非로마 출신이었지만 넘치는 부와 예술가를 향한 너그러운 후원으로 교황에 버금가는 권력을 누렸다. 문명학자 윌 듀런트Will Durant에 따르면 이 유력한 금융업자는 로마와 교황청, 상인과 이교도에게 돈을 빌려주었다. 그의 회사는 이탈리아의 모든 주요 도시를 포함해 콘스탄티노플, 알렉산드리아, 런던, 암스테르담에 걸쳐 있었고, 율리우스 2세Pope Julius II의 위임을 받아 소금

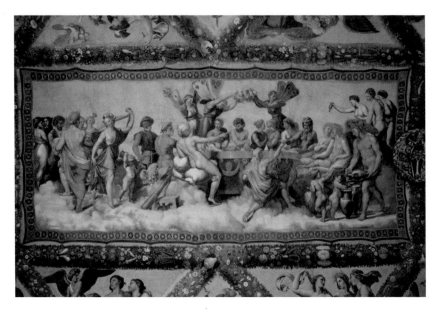

—— <빌라 파르네시아의 천장화> 부분 확대, 산치오 라파엘로 외, 1518년, 빌라 파르네시아, 이탈리아 로마

과 명반을 전매했다. 100척의 배들이 키지 가문의 깃발을 달고 신대륙을 오갔으며 2만 명의 사람들이 그에게서 월급을 받았다. 베네치아를 방문할 때면 그는 총독 바로 옆자리에 앉았다. 레오 10세Pope Leo X가 소유한 부가 얼마나 되느냐고 묻자 키지가 스스로도 헤아릴 수 없다고 대답한 일화는 유명하다. 키지가 소유한 보석과 중국 자기, 은세공품은 로마의 귀족들이 가진 것을 모두 합친 것보다 많았다. 키지는 12개의 궁전과 빌라를 소유했는데 4명의 자녀를 낳으며 오랫동안 함께 살았던 정부와 결혼하면서 빌라 파르네시아를 로마에서 가장 화려한 궁전으로 꾸미기로 했다. 실내 장식의 총책임은 친구인 라파엘로 Raffaello Sanzio, 1483~1520가, 벽화 주변 장식은 조반니 다 우디네Giovanni da Udine, 1487~1564가 맡았다.

옥수수는 로마 귀족들의 별미인 아스파라거스, 아티초크, 크고 작은 호박과 여러 종류의 아름다운 꽃송이, 녹색 채소 그리고 포도, 사과, 복숭아, 버찌

등 사랑과 다산의 상징인 즙이 많은 과일과 함께 벽화 주변에 그려졌다. 이국적인 식물에 관심이 많았던 우디네는 로마에 있는 지적인 귀족들의 정원과 온실, 그들의 수집품, 약초 의학서를 통해 옥수수를 접한 것으로 보인다. 유럽 전역과 인도를 걸쳐 상업 활동을 하던 키지의 정원에도 이국에서 건너온 다양한 식물들이 자라고 있었다. 따라서 화가는 꽃이 피고 과일이 익어가는 과정을 관찰하며 그림을 그릴 수 있었을 것이다.

—— 빌라 파르네시아 벽화 상단 중앙에 옥수수가 선명하다. 왼쪽에는 겉껍질에 쌓인 덜 여문 옥수수가 그려져 있다.

1519년 빌라가 완성되자 키지는 로마의 오래된 권력자들을 초대해 화려한 연회를 열었다. 카이사르 시대 황제들의 연회와 맞먹는 분위기 속에서 레오 10세와 14명의 추기경들, 귀족들은 입을 다물지 못했고 또 소스라치게 놀랐다. 연회의 화려함과 함께 라파엘로가 그린 로마의 신들을 에워싸고 있는 신대륙의 산물들 때문이었다. 심지어 옥수수는 특별한 생선, 사냥으로 잡은 고기, 이날을 위해 준비한 값비싼 포도주와 함께 연회 음식으로 제공되었다. 키지는 문화와 예술의 너그러운 후원과 함께 신대륙 작물에 대한 너그러운 수용을 자랑으로 삼았다. 그는 레오 10세와 경쟁하듯 예술 작품을 주문했지만 르네상스의 이교 해석과 옥수수 예찬에서는 교황을 가볍게 이겼다.

신성로마제국에서도 옥수수는 귀한 대접을 받고 있었다. 당대 가장 뛰어난 화가 중 한 명인 주세페 아르침볼도Giuseppe Arcimboldo, 1527(?)~ 1593는 막시밀리안 2세 Maximilian II, Holy Roman Emperor의 얼굴을 여름과 관련된 비옥한 자연물로 구성하며 황제의 귀를 옥수수로 표현했다. 그림은 풍요를 상징하는 환영적 알레고리화다. 언뜻 보기에는 사람의 형상을 하고 있지만 자세히 들여다보면 황제의 이목구비를 비롯해 모든 요소가 무수한 과일과 채소로 이루어져 있다

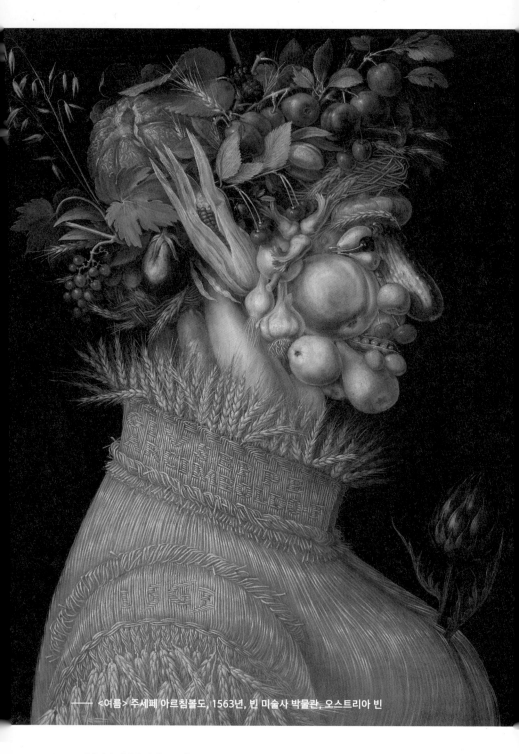

—— <여름> 주세페 아르침볼도, 1563년, 빈 미술사 박물관, 오스트리아 빈

는 것을 알 수 있다. 탄생을 상징하는 봄의 꽃들로 덮여 있던 황제의 얼굴은 무르익어가는 탐스러운 여름의 과일과 채소의 차지가 되었다. 복숭아와 마늘이 뺨을 대신하고 오이는 코가 되며 앙증맞은 야생 체리와 초록의 완두콩이 각각 입술과 치아를 완성한다. 황제의 옷과 눈썹은 밀이 대신하고 있으며 머리에는 포도 넝쿨, 멜론, 가지, 산딸기 등이 넘치도록 쌓여있다. 옥수수도 당당하게 황제의 귀를 대신하고 있다.

기상천외한 양식과 풍부한 상상력으로 가득한 아르침볼도의 그림은 매너리즘 회화가 유행하던 시대적 분위기와 맞물려 큰 사랑을 받았다. 당시 이러한 그림은 확고한 절대권력의 이미지를 추구하던 모든 유럽 군주들이 공유한 일종의 형식적 규약이기도 했다. 신에게 부여받은 신성한 권력, 귀족적 이상, 궁정예법 등을 감각적이고 사색적인 형태로 형상화할 수 있었기 때문이다. 고대의 조각상이나 라파엘로의 성모화에서 발견되는 경이와 숭고처럼 대상을 초월한 미학은 교양있는 르네상스인만이 인식할 수 있는 것으로 여겨졌고 따라서 이러한 그림에 대한 감상 역시 소수의 엘리트만 누릴 수 있는 특권이었다. 막시밀리안 2세는 아르침볼도의 그림에 담긴 경이로운 환상성을 제국의 깃발로 삼아 권력과 예술의 중심이 되고자 했다. 아르침볼도의 그림이 보여주는 다소 초현실적인 세계에는 그의 군주인 막시밀리안 2세의 야심과 취향까지 담겨있는 것이다.

부친의 뒤를 이어 황제가 된 루돌프 2세Rudolf II는 '괴짜'라 불릴 만큼 어디로 튈지 모르는 사람이었다. 그는 섬세하고 변덕이 심하고 거만하고 냉담했다. 멜랑콜리와 천재성 사이를 긴밀하게 오가면서 한편으로는 연금술과 진귀한 보물, 오컬트의 세계 그리고 아르침볼도의 예술이 품고 있는 놀랍도록 창조적이고 은밀한 중의적 은유 그리고 이교도적인 상징성에 과도하게 심취했다. 궁정화가에서 물러나 밀라노에서 말년을 보내던 아르침볼도는 평생 황제가 보여준 관대한 후원에 대한 감사의 뜻으로 〈베르툼누스〉라는 제목의 초상화를 그려 프라하 궁으로 올려보냈다.

베르툼누스는 로마 신화 속 계절의 신으로 자신을 다양한 자연물로 변형시킬 수 있었다. 오늘날 가장 독특한 초상화로 알려진 이 그림에서 아르침볼도

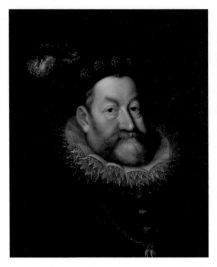
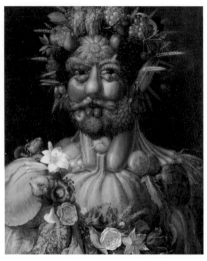

—— (좌) <루돌프 2세의 초상> 한스 폰 아헨, 1606~1608년, 빈 미술사박물관, 오스트리아 빈
—— (우) <베르툼누스> 주세페 아르침볼도, 1590년, 스코클로스터 성, 스웨덴 하보 한스 폰 아헨 (Hans von Aachen, 1552~1615)이 그린 루돌프 2세의 초상화는 주걱턱과 튀어나온 눈이라는 그다지 매력적이지 않은 전형적인 합스부르크가의 얼굴을 보여준다. 반면 아르침볼도는 황제를 계절의 변화를 주관하는 로마의 신으로 묘사했다. 두 그림을 비교하면 연금술과 신비주의에 빠져 있던 루돌프 2세가 왜 그토록 아르침볼도의 회화 세계에 열광했는지 짐작할 수 있다.

는 루돌프 2세의 얼굴을 사계절에서 골고루 가져온 다양한 꽃과 과일, 채소로 재구성하며 황제에게 강렬한 영원성을 부여했다. 그림은 봄·여름·가을·겨울로 이루어진 4계절과 공기·불·땅·흙으로 구성된 4원소를 재현한 여덟 점의 연작이 상징하는 세계를 하나로 모은 역작이라고 할 수 있다. 신세계에서 온 옥수수는 버찌나 배 같은 현지 과일과 조화를 이룬다. 그림을 본 루돌프 2세는 자신이 자연의 모든 것들의 생성과 소멸 그리고 조화를 관장하는 신으로 묘사된 것에 매우 감격했다. 황제는 아르침볼도가 독특한 도상 안에 감춰놓은 형이상학적이고 상징적인 의미를 단번에 알아차렸다.

아르침볼도가 황제의 귀가 될 옥수수 낟알을 채색하고 있을 무렵 오스트리아와 헝가리, 크로아티아, 독일에 이르기까지 유럽의 절반 이상을 차지하는 황제의 광대한 영지에는 옥수수가 황금 물결을 이루고 있었다. 옥수수는 제국의

가장 중요한 작물이 되었고 이탈리아에서는 알프스 산맥 아래 베네토와 롬바르디아에서 옥수수를 재배했다. 외교관이자 지리학자였던 베네치아 출신의 지오반니 라무지오Giovanni Ramusio는 마르코 폴로, 마젤란 같은 탐험가와 여행가의 기록을 모은 《항해와 여행》에서 "베네토 지방의 경작지는 온통 신대륙에서 들어온 메이즈(옥수수를 뜻하는 스페인어)가 차지하고 있다."고 적었고 2세기 후 이 지역에 살던 한 헝가리 수사는 "옥수수는 가장 흔하고 일반적이며 베네토 왕국 사람들뿐 아니라 이탈리아의 모든 사람이 좋아하는 곡식이 되었다."며 옥수수에 대한 찬사를 늘어놓았다.

가난한 자들을 먹여 살리다

여러 번의 기근을 거치면서 사람들은 옥수수가 키우기 쉬울 뿐 아니라 결코 무시할 수 없는 맛까지 가졌다는 사실을 깨달았다. 옥수수는 사람이 사는 곳이라면 어디든 자라기 시작했고 옥수수를 이용한 요리법도 발전했다. 그 중 대표적인 요리가 옥수숫가루를 물에 넣어 걸쭉하게 끓인 폴렌타Polenta다. 폴렌타는 우유와 달걀을 가미하거나 때에 따라 뜨거운 화덕에 넣어 단단하게 구워내기도 했는데 납작한 빵 형태는 먼 길을 떠나는 여행자, 영지에서 일하는 농부, 전투에 나간 군인의 훌륭한 식사가 됐다. 근대 이전을 살아가던 평민들에게 폴렌타만큼 포만감을 듬뿍 안겨주는 음식은 드물었다. 폴렌타는 거칠고 딱딱한 빵보다 값이 저렴하고 맛이 뛰어났으며 무엇보다 만들기가 용이했다. 냄비 하나와 약간의 물, 한 줌의 곡식 가루만 있으면 누구나 만들 수 있었다. 폴렌타가 주식이 되지 못할 이유는 어디에도 없었다.

피테르 브뤼헐Pieter Bruegel the Elder, 1527~1569의 불후의 명작 〈농부의 결혼식〉에서 연회에 초대된 손님들이 게걸스럽게 먹고 있는 음식은 빵이 아닌 폴렌타다. 왕관을 쓴 채 얼굴을 붉히고 있는 신부는 음식에는 손도 대지 못한 채 어색하게 식탁 중앙에 앉아 있다. 앞치마를 두른 두 남자가 열심히 음식을 내놓는 와중에 식탐을 참지 못한 남자가 성급하게 자신의 폴렌타를 챙긴다. 한편 신랑의 존재에 대해서는 학자들마다 다른 해석을 내놓는데 신부 맞은 편에 검

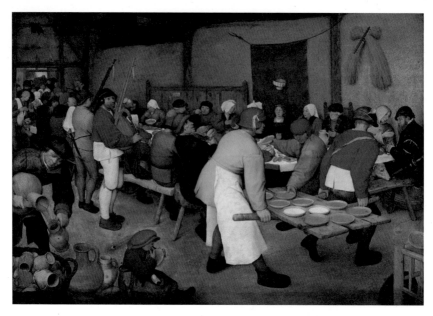

—— <농부의 결혼식> 피테르 브뤼헐, 1568년, 빈 미술사박물관, 오스트리아 빈

은 옷을 입고 앉아 있는 남자라는 해석과 왼쪽 끝에서 친구들과 맥주를 마시는 남자 혹은 앞서 자신의 폴렌타를 챙기는 남자라는 해석이 있다. 일부 학자들은 신랑이 결혼식 잔치에 참석하지 않는 플랑드르 풍습에 따라 그림에 그려지지 않았다는 주장을 펼친다. 어쩌면 그는 자신의 결혼식 잔치에 참석하지 못할 정도로 가난했을지도 모른다. 이러한 추측은 결혼식 피로연 장소로는 초라하기 짝이 없는 낡은 헛간과 갈퀴가 달린 두 개의 볏짚단, 바닥에 앉아 빈 그릇을 핥고 있는 아이 그리고 옥수숫가루로 끓인 죽, 폴렌타가 담고 있는 가난의 이미지를 생각할 때 전혀 불가능한 것은 아니다. 화면 오른쪽 끝에 앉아 있는 부유한 인물은 자신에게 할당된 폴렌타를 개에게 주고 있다.

베네치아의 이름난 풍속 화가 피에트로 롱기Pietro Longhi, 1702~1785의 그림에서도 폴렌타를 발견할 수 있다. 아름답고 건강한 젊은 여성이 흰 천이 깔린 테이블 위에 보란 듯이 노란 빛의 폴렌타 반죽을 붓는다. 동료로 보이는 여성의

손에는 긴 나무 주걱이 들려있고 맞은 편에는 두 명의 젊은 남자가 기대에 찬 얼굴로 이를 지켜본다. 보통 음식을 그린 화가들은 대부분 고상하고 매력적으로 음식을 표현하려고 했다. 게걸스러운 탐식을 풍자하는 내용이 아니라면 그

—— <폴렌타> 피에트로 롱기, 1740년, 카레초니코, 이탈리아 베네치아

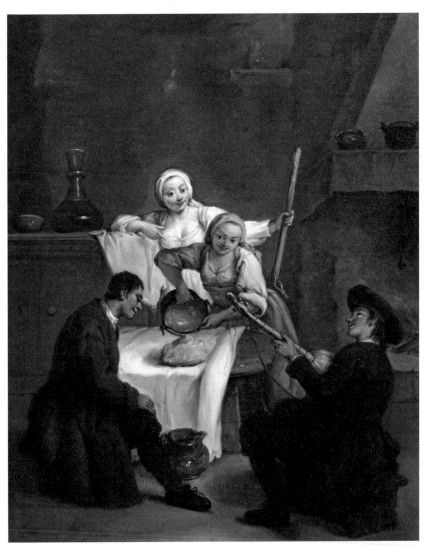

림이 웃음을 자아내는 경우는 극히 드물다. 그러나 이 그림에서 과장된 자세의 인물들은 마치 오페라 배우처럼 즐거운 흥미를 유발하고 너무 평범해서 품위가 없어 보이기까지 한 폴렌타는 웃음을 자아낸다.

롱기의 그림은 베네치아 태생의 극작가 카를로 골도니Carlo Goldoni의 초창기 희극 《친절한 여인》의 한 장면을 연상시킨다. 극 중의 친절한 금발 아가씨 로사우라는 자신을 연모하는 청년에게 폴렌타 요리를 해준다. 피에트로 롱기는 베네치아 사람들의 일상을 주제로 이야기가 있는 그림 스타일을 창조한 화가였다. 은밀히 서로를 희롱하는 연인, 두려운 치과 치료, 방종으로 가득한 가면무도회 등 삶의 다양한 순간을 인간적이고 유쾌한 관점으로 담아낸 그의 작품은 예술은 보다 가벼워야 된다고 생각했던 18세기 베네치아 사람들의 욕구에 따른 것이다. 이 그림에서도 화가는 미술사에서 음식이 지닌 관능적인 매력을 제거하고 그 자리에 서민들의 일상 속에 담긴 소탈하지만 분명한 즐거움을 집어넣었다.

옥수수가 유럽 사회의 고질적인 문제인 기근을 해결하고 가난한 사람들을 먹여 살리는 '만나Manna, 이집트를 탈출한 이스라엘 민족이 광야에서 굶주릴 때 여호와가 내려준 신비로운 양식'가 되자 학자들도 옥수수를 연구하기 시작했다. 이탈리아 농경학자 조반니 바르포Giovanni Barpo는 구황작물로서 옥수수의 경이로운 능력에 너무 감탄한 나머지 사랑에 몰입한 탕아처럼 어떤 찬사를 아끼지 않았다. 바르포는 옥수수를 자연이 준 완벽한 음식이라 칭송하며 "가난한 이들은 옥수수를 통해 자신과 가족들의 배를 넉넉히 채웠고, 중산층은 생기를 되찾았으며, 부자들은 주머니를 두둑하게 채웠다."고 적었다. 18세기 옥수수의 위상은 진정한 격상을 이룬다. 칼 폰 린네Carl von Linné라는 저명한 자연과학자가 옥수수의 학명이 적절하지 못하다며 제아 메이스Zea Mays라는 새로운 학명을 부여한 것이다. 제아 메이스는 라틴어로 생명의 근원과 만인의 어머니를 의미한다. 신이 창조한 만물에는 위계질서가 있다고 믿었던 린네는 각각의 동식물에 특성에 맞는 이름을 부여해 자연을 분류하는 것을 운명으로 여겼다. 린네는 옥수수를 작물의 올림푸스 정상에 올려놓았다.

그러나 괴테는Johann Wolfgang Von Goethe는 이들과 전혀 다른 의견을 가지고 있었다. 1786년 이탈리아 북부 지역을 여행하던 그는 지인에게 보낸 서한에

"서민들의 외모가 많이 달라졌다. 특히 여인들의 피부색은 건강이 우려될 정도로 창백하고 어둡게 변했다. 이들의 얼굴에서는 빈곤이 드러나고 아이들조차도 궁핍을 감추지 못했다."

라고 쓰면서 그 원인으로 옥수수와 폴렌타를 지목했다. 괴테가 본 증상은 영국의 급진주의자 윌리엄 코빗William Korbit이 옥수수를 농촌 빈곤의 해결책으로 제시하며 언급한 펠라그라Pellagra라는 병인지도 모른다. 옥수수를 주식으로 먹는 지역에서 주로 발생하는 이 병은 홍반, 구토, 신경장애, 위장장애 증상을 보이며 심한 경우 치매와 사망을 유발했다. 기록에 따르면 1883년에서 1912년까지 베네토 지역에서 1만여 명의 펠라그라 환자가 발생했고 그중 1,300여 명이 사망했다. 아메리카 대륙의 원주민들은 옥수수를 먹거나 빻기 전에 먼저 낱알을 석회수에 하루 정도 담가 두는 방법으로 이 병을 피할 수 있었지만, 이를 몰랐던 유럽인들은 20세기 초 비타민이 발견되기 전까지 병의 원인조차 제대로 파악하지 못했다. 훗날 이 병의 원인은 비타민 B 복합체의 하나인 나이아신Niacin 결핍으로 밝혀졌다.

그러나 이러한 단점에도 불구하고 옥수수는 널리 널리 퍼졌고 장 프랑수아 밀레Jean-François Millet, 1814~1875와 샤를 프랑수아 도비니Charles-François Daubigny, 1817~1878가 노랗게 물든 옥수수밭 사이의 좁은 길을 따라 근면한 농부가 추수를 서두르는 장면을 그릴 무렵 프랑스에서 밀 다음으로 가장 많이 재배되는 작물이 됐다. 밀레와 도비니는 비단옷이 반짝거리는 호화로운 귀족 초상화나 자신만만한 낙관주의를 반영한 역사화가 주를 이루던 시대에 시골의 일상에 주목한 화가들이었다. 자연을 상대로 한 노동이 그림을 가득 채우고 있는 이 그림은 밀레의 〈씨 뿌리는 사람〉이다. 제목대로 젊은 농부가 옥수수밭에서 갈지자(之)를 그리며 씨를 뿌린다. 오른쪽에서 비쳐드는 빛 덕분에 농부는 더욱

—— <수확> 샤를 프랑수아 도비니, 1851년, 오르세 미술관, 프랑스 파리

튼튼하고 인내심이 강하며 헌신적으로 보인다. 낱알이 담긴 보자기의 옹골찬 무게와 대지와 싸우는 듯 느껴지는 움직임 속에는 고단한 노동이 주를 이루는 농부의 삶이 빼곡히 채워져 있다. 17세기 네덜란드 화가 페르메이르를 제외하고는 그 누구도 밀레만큼 소박하고 평범한 일상에 경건함을 부여하지 못했다. 밀레가 묘사한 농부와 대지의 친밀한 관계는 서사시로는 다룰 수 없는 수수하고 예사로운 것이다. 따라서 관람자는 투박한 옷을 걸친 이 농부에게서 용기, 인내, 겸손 더 나아가 경건함까지 느끼게 된다. 생존을 이어가기 위한 인류의 의지와 역사가 거친 손가락 사이로 흩어지는 낱알처럼 그림 저변에 흩뿌려져 있다.

그러나 작품이 처음 발표되었을 때 사람들은 씨 뿌리는 농부라는 소재를 혁명적으로 받아들였다. 여론이 들끓었고 정치적으로 예민한 인사들은 이 작품을 강력한 사회주의적 선언으로 보기도 했다. 가난한 이의 고통을 통해 부자

에 대한 원망을 부채질하고자 했다는 주장이었다. 같은 이유로 이 작품이 농민의 폭력 혁명을 암시하는 것이라는 소문마저 돌았다. 이러한 과격한 평가에 대해 밀레는 다음과 같이 말했다.

—— <씨 뿌리는 사람> 장 프랑수아 밀레, 1850년, 보스턴 미술관, 미국 보스턴

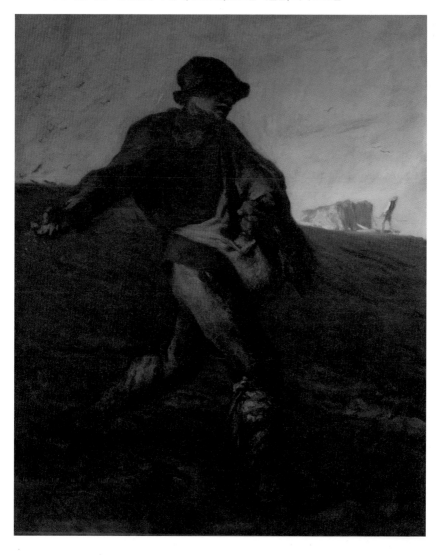

"어떤 이는 내가 시골의 아름다움을 부정한다고 하지만 나는 시골에서 아름다운 정취 그 이상의 것들을 발견했다. 그것은 영원히 계속되는 장엄한 아름다움이다."

밀레는 단지 평범하고 작은 것을 숭고하게 표현하는 데 관심이 있었다. 왜냐하면 작은 옥수수 낱알, 그 씨를 뿌리는 농부 안에 대지와 맞서는 용기, 생을 가능케 하는 희망, 대지 위에 세워지는 삶의 세계가 감춰져 있기 때문이다.

이제 막 화가의 길로 접어든 빈센트 반 고흐Vincent Van Gogh, 1853~1890는 밀레가 보여주는 삶의 근본이 되는 들과 밭, 그 위에서 꾸려지는 농민의 삶에 대한 진정성에 깊은 감화를 받았다. 그는 밀레를 존경했고 1888년 여름 내내 같은 주

—— <해 질 녘 씨 뿌리는 사람> 빈센트 반 고흐, 1888년, 크뢸러-뮐러 미술관, 네덜란드 오테를로

제에 전념했다. 〈해 질 녘 씨 뿌리는 사람〉은 고흐의 가장 힘 있고 역동적인 그림 중 하나다. 전체 구도는 단순하지만 강렬하며 그의 예술 세계를 특징짓는 극도로 선명한 색깔을 보여 준다. 고흐는 태양이 무자비하게 내리쬐는 가운데 농부의 의지로 만들어낸 풍경과 열심히 몸을 움직이는 한 인간을 강력하게 표명했다. 지평선 끝에서 작열하는 태양은 마치 그리스도의 후광처럼 농부를 비춘다. 고흐는 이 그림에 대한 자신의 생각을 동생 테오에게 보낸 편지에 남겼다.

"씨 뿌리는 사람의 머리 뒤에서 빛을 발하는 태양은 위대한 들라크루아가 묘사한 그리스도의 위대한 후광을 대신한다."

동물의 살

동물을 사냥하고 그 살에 탐닉한 순간 인류의 역사는 격변하기 시작했다. 신선한 고기에서 얻은 단백질과 열량, 사냥이라는 복합적인 임무 수행은 인류의 뇌를 키웠고, 똑똑해진 인류는 일부 야생 동물을 길들이기 시작했다. 늑대의 후손인 개는 인류의 첫 동물 가족이었다. 부모를 잃은 염소 새끼는 인간의 아이들과 함께 자라다가 인간들 틈에서 교배를 시작했다. 세대를 거듭하는 동안 양과 돼지가 합류했고 얼마 지나지 않아 소까지 너그럽고 무던한 동물들 일부가 가축이 됐다. 더 나은 목초지와 안전을 제공한 대가로 인간이 얻은 가장 큰 수확은 고기였다.

인류를 인간으로 만든 고기

1만 5,000년 전 프랑스 도르도뉴 지방의 어느 동굴 낮이 끝날 무렵이 되자 털가죽을 둘러쓴 무리가 동굴 안을 거슬러 오르기 시작했다. 몸이 겨우 들어가는 비좁은 통로를 지나 거친 바위를 기어오르고 굽은 동굴을 돌고 돌자 은밀하고도 신비로운 공간이 등장했다. 동굴 안에 위치한 또 다른 동굴이었다. 곧 나뭇가지에서 불꽃이 올라왔고 탁탁 소리를 내며 타기 시작했다. 흥분한 사내들이 춤을 추며 떠들었다. 얼마의 시간이 더 흐르자 몇 개의 그림자가 울퉁불퉁 파인 벽을 따라 이리저리 움직였다. 거친 움직임을 따라 울부짖는 들소와 매머드 무리, 뛰어오르는 야생말이 축축한 벽과 커다란 바위에 차례로 그려졌다. 낯선 사내들이 남긴 벽화는 억겁의 시간이 흐른 후 세상에 모습을 드러냈다. 제2차 세계대전이 한창이던 1940년, 잃어버린 강아지를 찾아 산속을 헤매던 4명의 소년에 의해서였다. 그 후의 일은 말하지 않아도 짐작할 것이다. 소

년들의 손에 이끌려 동굴을 찾은 앙리 브뢰이Henri Breuil신부는 어둠 속에서 나타난 수백 마리의 동물 그림을 보고 그 자리에 주저앉았다. 동물 형상을 변형해 양식화하는 기법, 들소의 거친 잔털까지 포착한 예리한 관찰력, 거침없는 윤곽선과 확실한 형태감, 놀랍도록 실감 나는 색채, 물결무늬 같은 기하학적 문양의 창조까지 모든 요소가 구석기인의 뛰어난 예술성을 증언하고 있었다. 20세기 가장 중요한 고고학 사건 중 하나인 '라스코 동굴 벽화의 발견'이었다.

동굴 벽에 그려진 900여 마리의 동물과 1,000여 개의 기하학적 형태들은 사람들을 경이의 세계로 인도했다. 야생말이 가장 많았고 17세기 초 멸종한 유럽 들소인 오록스, 야생염소, 순록, 매머드가 반복적으로 그려졌다. 창에 찔려 죽어가는 황소와 사자 무리도 묘사돼 있었다. 소년들이 처음 본 검은 황소는 그중 하나였다. 전체를 검은색으로 채우고 가슴 부분에 붉은색을 칠한 황소

—— 라스코 동굴에서 발견된 검은 황소. 길이만 5m가 넘는 대작이다.

는 그 길이만 5m가 넘었다. 연구에 따르면 벽화는 황토 속에서 채취한 광물로 그려졌다. 구석기인들은 광물을 갈아 붉은색, 갈색, 노란색의 염료를 만들어 냈고, 숯에서 검은색은 가져왔다. 염료에 동물의 지방과 혈액을 섞기도 했다. 사람들은 마치 살아있는 듯 움직이는 생생한 이미지에 입을 다물지 못하면서도 한편으로 궁금해했다. 왜 모두 동물일까? 라스코 동굴의 사내들에게 동물은 어떤 의미였을까?

가설은 무궁무진하다. 사냥의 성공을 기원하는 주술적 행위라는 설도 있고, 동물에 대한 경외심의 표현, 무료한 시간을 달래기 위한 놀이의 일부였다는 설도 있다. 현대의 우리는 알 수 없는 전설적인 이야기를 그린 것일 수도 있으며, 자연의 생식능력에 대한 찬가로 해석하기도 한다. 털가죽 사내들이 환각 성분을 섭취했을 수도 있으며 일렁이는 불꽃과 일산화탄소 효과로 무아지경 같은 상태에 빠졌을지도 모른다. 정확한 건 없다. 그것은 너무 먼 시절의 이야기고 우리는 단지 약간의 추론을 시도할 뿐이다.

수백 만 년 동안 인류는 동물과 함께 살았다. 주변에는 토끼나 들쥐 같은 오래된 친구들 외에도 사자, 표범, 하이에나 같은 포식자와 물소, 코끼리, 코뿔소 같은 거대한 동물이 밤낮으로 들끓었다. 그곳에서 인류는 몸을 잔뜩 낮춘 채 숨죽여 동물을 관찰했다. 계절이 바뀌는 동안 순록 무리를 추적하고 들소의 습성과 행동을 관찰했다. 울부짖는 사자에 두려워하면서도 냇가에서 습격을 당해 펄떡거리는 동물과 포식자의 움직임에 눈을 떼지 않았다. 그것은 발톱으로 무장한 앞발도 네 개의 빠른 다리도 없었던 인류의 생존전략이었다. 인류는 동물을 사냥하면서도 동물이 지닌 위엄이나 용맹성, 아름다움을 흠모했다. 대자연과 강한 유대감을 갖길 욕망하고 동시에 숭배했다. 동물을 온전히 받아들이는 일은 그들 삶의 중요한 부분이었다.

벽화는 존중과 숭배의 연장 선상에 있었다. 동물이 없었다면 인류도 없었다. 벽화를 남긴 이들은 노련한 사냥꾼이었지만 이들의 조상의 조상, 그 조상의 조상은 맹수가 먹고 남긴 동물의 사체, 뼈에 들어 있는 골수를 빼 먹으며 야생에서 살아남았다. 하이에나와 독수리, 구더기와 경쟁하던 수모의 세월 동안 인류

는 점점 고기에 적응해갔다. 살코기에서 오는 풍요는 인류의 뇌를 키우고, 똑똑해진 인류는 더욱 열심히 동물을 사냥했다. 협업은 생존의 필수 조건이었다. 방금 지나간 동물의 자취가 발견되면 사냥꾼들은 그 짐승의 나이와 이동 속도를 헤아려 추적해 볼 만한 가치가 있는지를 결정한다. 동물이 어디로 가고 있는지를 예측하고 함께 힘을 모아 사냥을 했다. 협업이 실패하면 배를 곯아야 했다. 당연히 좋은 동료를 찾고 나도 동료로 선택받는 게 절실해졌다. 위험을 나눈 만큼 전리품은 공동으로 나눴다. 이러한 과정에서 '우리'라는 개념이 탄생하고 화술이 발전했다.

정확한 시기가 언제였는지는 불확실하지만 10만 년 전을 전후한 불분명한 어느 시점에 인류는 최초의 사회적 구조를 만들었다. 서로 구별되는 정체성을 갖는 부족이 공존하며 땅과 고기를 두고 '우리'와 '그들'이 구분됐다. 남성들은 거대한 매머드를 사냥하고 날카로운 도구로 살코기와 내장을 분리할 때 여성들은 자손을 낳고 그들을 양육했다. 누가 어떤 고기를 가져갈지 결정하고 다음 사냥을 계획하는 것도 남성들이었다. 그 과정

─── <선사 시대의 여성> 제임스 티솟, 1895년, 개인 소장　고고인류학은 18세기 영국에서 본격적으로 연구되기 시작했다. 진화론의 창시자 찰스 다윈이 《인간의 유래와 성의 선택》을 발표한 지 약 20년 후 화가 제임스 티솟은 선사 시대 여성을 묘사한 그림을 발표하며 세간의 호기심에 불을 붙였다

에서 일부 남성들은 대소원에서 사냥 기술을 과시하며 사회적 지위를 얻었다.

동물과의 관계는 새롭게 정립됐다. 동물은 놀랍고 두려운 동시에 아름다웠고 무엇보다 경이롭고 고마운 존재였다. 사냥꾼들의 세상은 강력한 의식을 함

께 치르는 동반자인 동물에 의해 정의되었다. 이들이 생각하기에 성공적인 사냥은 동물이 제 죽음을 기꺼이 허락함으로써 이루어지며 이는 인류와 동물 사이의 깊고 의미 있는 우호 관계에서 비롯된 것이다. 사냥꾼들은 동물을 하나의 개체로 물질적이고 의식적인 면에서 인류와 협력 관계에 있는 생명체로 숭배의 대상으로 정중하게 대접했고, 이를 증명하고자 동굴 벽이나 은신처 바위에는 동물의 형상을 새겼다. 이는 물론 추측에 의한 해석이지만 인류학 자료로 판단할 때 비교적 진실에 가깝다. 수렵 사회를 살았던 집단 중에서 사냥감에 경의를 표하지 않은 집단은 어디에도 없었다.

누가 어떤 고기를 먹는가

중세 고기 소비는 당연하게도 계급에 따라 극과 극으로 갈렸다. 온종일 지치도록 일을 하던 농부들은 언제나 고기를 갈망했지만 그들의 주식은 돌처럼 딱딱한 빵과 염장 생선, 순무, 양배추, 말린 완두콩, 버섯이었다. 돼지고기나 양

—— **14세기 롬바르디아 채색 필사본에 수록된 귀족들의 연회** 깃털로 장식된 공작새 구이 같은 호화로운 고기 요리에는 남보다 특별해지고 싶은 욕망이 담겨있다.

고기는 특별한 날에나 맛볼 수 있었으며 사치스러운 소고기는 감히 꿈도 꾸지 못했다. 영국 튜더 왕가의 기사들과 런던의 귀족들은 하루에 고기를 1kg 이상 먹었지만, 런던 남부 크롤리 마을 사람들은 고기를 전혀 먹지 못했다. 1420년 정력적인 군인 왕 영국 헨리 5세Harri V와 프랑스 샤를 6세의 딸 발루아의 캐서린Katherine of Valois의 결혼 축하연에서 연회 참가자들은 48종의 고기 요리를 먹었다. 당시 왕실 근위대장 아내의 일기에 따르면 셀 수 없이 많은 요리가 호화로운 붉은 비단을 뒤집어 쓴 말이 이끄는 황금 수레에 실려 연회장으로 들어왔다. 무도회가 진행되는 동안 깃털로 장식된 공작새 구이, 멧돼지 머리 고기, 화이트 와인과 식초를 곁들인 송아지 발 젤리, 거세한 수탉 구이, 송아지와 어린 양의 췌장 절임, 새끼 왜가리 구이 등이 순서에 따라 등장했는데 물개, 돌고래 같은 바다 포유류 요리도 있었다. 14세기 신성 로마 제국의 궁전을 방문한 어떤 사내는 궁전에서 주문한 식재료가 양 680마리, 닭 500마리, 새끼 염소 300마리, 송아지 48마리, 거위 260마리, 비둘기 1,100마리라고 기록했다.

〈베리 공작의 호화로운 기도서〉 1월 장면에 상류층의 화려한 연회가 비교적 자세히 묘사되어 있다. 유럽 왕실에 두루 적을 두고 있었던 발루아 가문은 사치와 예술 후원에 있어 탁월한 감각을 보였다. 화가들은 발루아 가문의 후원 아래 엄격하고 금욕적인 초기 중세 미술에서 벗어나 세속적 취향을 적극적으로 반영할 수 있었다. 맛의 향연과 사치스러운 의복, 유희를 향한 도전, 남보다 특별해지고 싶은 욕망을 담은 궁정을 위한 양식이었다. 특히 화려한 고기 요리는 상류사회에서 중시된 기호와 품위, 교양을 드러내는 가장 효과적인 수단으로 인식됐다.

귀족들은 부를 과시하기 위해 권력을 드러내기 위해 기꺼이 연회에 돈을 쏟아부었고 더 색다르고 놀라운 고기 요리를 두고 치열한 경쟁을 벌였다. 그 속에서 위계와 서열은 매 순간 눈으로 확인되며 사치스러운 연회는 마침내 귀족의 제2의 천성으로 굳어졌다. 베리 공작은 발루아 가문의 신성한 권력과 그 보호 아래 있는 어리석지만 선량한 농부들이 함께 일군 중세적 삶을 사랑했고, 이를 기록으로 남기길 원했다. 랭부르 형제The Limbourg brothers, 1385~1416는 기도

—— <베리 공작의 매우 호화로운 기도서: 1월 > 부분 확대, 랭부르 형제, 1485~1489년, 콩데 미술관, 프랑스 샹티이

서의 1월 장면에 과시할 만한 지적 교양과 세속적인 성공을 가진 베리 공작을 전쟁의 승리와 사치스러운 요리와 함께 등장시켰다. 공작의 화려한 옷에 사용된 고귀한 광채의 푸른색은 금보다 비싼 청금석에서 추출한 귀한 안료였다.

고기의 양보다 중요한 것은 '어떤 고기를 먹는가'였다. 고기에도 계급이 존재했기 때문이다. 살아서는 노동력과 우유를 죽어서는 고기와 가죽을 제공하는 소는 지극히 귀한 자본이었다. 이집트의 파라오와 3,500년 전 크레타섬의 미노아 왕 같은 권력자들에게 고기는 왕권의 상징이었다. 뿔 달린 황소 머리는 권력자의 용기와 사회적 우월성을 상징했고 두툼한 살코기와 기름진 젖은 부를 가늠하는 완벽한 지표였다. 17세기 네덜란드의 농촌 생활을 그린 〈붉은 암소의 젖을 짜는 여인〉에서 건장한 암소의 젖이 당시 번영하는 네덜란드에 대한 은유로 해석되는 것도 같은 맥락이다. 젖과 털을 제공하는 양도 귀한 대접을 받았다. 주머니 사정이 넉넉한 중간 계급은 돼지, 염소, 닭, 오리를 먹었으며 염장 고기, 햄과 소시지 같은 가공육도 남김없이 먹어 치웠다. 가난하고 비천한 자들은 부자들이 먹다 남긴 고기나 뼈로 스튜를 만들어 겨우 고기 맛을 느낄 수 있었는데 일부 게걸스러운 이들은 이웃의 고양이를 잡아먹거나 그 고양이가 잡은 쥐까지 먹어 치웠다.

살코기보다 귀한 대접을 받았던 것은 창자, 자궁, 젖통 같은 특수 부위였다. 아일랜드의 중세 민간 전설 《맥콩글린니의 꿈》을 보면 왕이 소의 간, 양의 심장 같은 부위를 즐기거나 영주에게 바쳐지는 공물이 주로 송아지 췌장이나 위, 돼지머리 같은 것이었다는 내용이 매우 상세히 묘사되어있다. 르네상스 시대의 요리사 바르톨로메오 스카피Bartolomeo Scappi의 요리책에도 돼지의 자궁과 젖통 요리가 등장한다. 스카피는 인기 많은 돼지 부산물과 샤프란, 마늘, 토마토, 병아리콩 등을 진흙으로 만든 옹기 냄비에 넣고 약한 불로 몇 시간 동안 천천히 익힌 요리를 개발했다. 기록은 그가 이 멋진 돼지 내장 요리로 교황 비오 5세Pope Pius V를 비롯해 여러 명의 교황을 감동하게 했다고 전한다. 16세기 파리 시장에서도 내장은 '중요한 부위들Les Parties Nobles'이라 불리며 돼지의 안심이나 양의 갈비보다 훨씬 비싼 가격에 팔렸다.

고기의 신선도에도 확실한 계급의식이 있었다. 평균 기온이 낮은 북부 유럽에서도 여름이면 소고기와 돼지고기가 곧잘 상했고 닭고기는 더 빨리 변질했으며 우유는 하루만 놓아두어도 마실 수 없었다. 변질한 고기는 상류층에서도 일상적인 위협의 대상이었다. 17세기가 지날수록 고기를 잘 먹는 극소수

—— <붉은 암소의 젖을 짜는 여인> 카렐 두자르딘, 1655~1659년, 스웨덴 국립미술관, 스웨덴 스톡홀롬

와 그렇지 못한 대다수가 극명하게 나뉘었다. 1632년 이탈리아 중부 움브리아주 페루자에서 가장 큰 푸줏간을 운영하던 파비오라는 이름의 사내가 어느 귀족의 용맹스러움에 경의를 표하기 위한 조촐한 의식으로 신선한 내장을 굽고 있었을 때 인근 마을에서는 상한 고기를 먹은 한 가련한 남매에 대한 이야기가 입에 오르내렸다.

동물의 살은 분명 특별하고 고귀한 이들의 음식 재료였지만, 푸줏간 풍경은 예나 지금이나 결코 아름답다고 할 수 없었다. 온갖 고기들을 자르고 핏덩이를 주렁주렁 매달아 놓고 사방에서 몰려드는 파리와 개를 내쫓고 흐르는 피들이 난무했던 곳. 그곳은 생존을 위한 뜨거운 삶의 현장으로 전통적인 미의 관념과는 완전히 동떨어져 있었을 뿐 아니라 회화로 표현하기에는 너무 저속하고 조야했다. 그러니 카라바조Caravaggio와 대결하며 〈성모 승천〉 같은 제단화를 그리던 당대 최고의 화가 안니발레 카라치Annibale Carracci, 1560~1609가 푸줏간을 그리겠다고 나섰을 때, 동료이자 그의 형 아고스티노 카라치Agostino Carracci, 1557~1602가 기겁한 것은 당연했다. 그림은 어쩐지 유쾌한 친밀감으로 가득하다. 고기의 무게를 달고 진열대를 정리하는 푸주한들의 표정과 자세는 어리숙하고 온순하고 희극적이며 짐승의 배를 가르는 잔인한 구석은 전혀 느껴지지 않는다. 고기를 사러 온 군인은 다리 사이에 의욕 넘치게 튀어나온 중요한 부위로 인해 우스꽝스럽게 보인다. 주인이 눈치채지 못하는 사이 고기 한 점을

—— 〈푸줏간〉 안니발레 카라치, 1583년, 크라이스트처치 미술관, 뉴질랜드 캔터베리

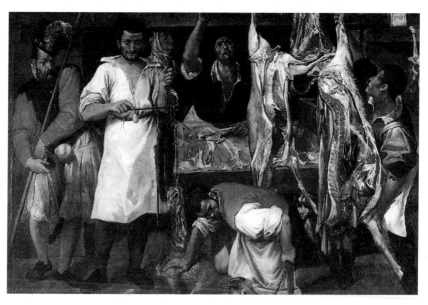

훔쳐 가는 노파와 구석에서 하찮은 탐욕을 드러내며 침을 흘리고 있는 개의 모습은 호기심을 불러일으키는 동시에 번잡한 현장 속으로 보는 이들을 이끈다.

카라치가 그림을 완성하기 전, 후원자들은 푸줏간이라는 주제가 얼마나 비천한 것인지 심각하게 논의했다. 실제로 이 주제는 천박하고 상스러우며 가식적이라는 비난을 받았다. 그러나 완성된 그림은 커다란 즐거움이 됐다. 미화된 현실과 익살스러운 인물들이 그림을 하나의 희극으로 만들었기 때문이다. 그림을 구매하는 사람들은 그림 속에 묘사된 푸주한들이 이상적인 조건 속에서 생활하고 일하는 모습을 상상하면서 자신들이 누리는 사회적 안정감을 더욱 강화할 수 있었다. 죽음 앞에서 공포로 발버둥 치는 동물, 피 냄새로 가득한 현장 같은 잔인하고 비위생적인 현실은 일반적으로 미학적인 관조의 대상이 되지 못했다.

사냥으로 잡은 매혹적인 동물의 살

무엇보다 특별한 것은 사냥으로 잡은 동물의 고기였다. 토끼, 사슴, 여우, 멧돼지 같은 야생 동물의 고기는 가축의 고기보다 질기고 잡내가 있다 할지라도 고귀한 세계에 속했다. 사냥이 권력자와 귀족의 특권이었기 때문이다. 18세기 영국의 괴짜 출판업자 존 트러슬러John Trusler는 저서 《식탁의 영광》에 다음과 같이 적었다.

> "돼지고기는 누구나 먹을 수 있지만, 사슴고기는 지방이 금방 굳는 단점에도 불구하고 별미로 통한다. 반지르르 윤기가 도는 그 고귀한 요리를 한 손으로 높이 치켜들고 다른 손으로 솜씨 좋게 저미고 있으면, 틀림없이 지체 높은 이들조차 군침을 흘릴 것이다."

중세 초까지만 해도 누구에게나 허락되었던 사냥은 영주들이 땅을 차지하고 그 땅에서 나는 모든 것을 소유하는 제도가 정립되면서 특별한 자들의 특

별한 권리로 귀속됐다. 왕에게 일정한 영지를 하사받은 영주는 왕이 자신에게 그랬던 것처럼 충성을 맹세한 기사들에 한하여 사냥을 허락했다. 인간에게 길들여지지 않은 동물의 살을 취하는 것은 상류층의 권위를 대외적으로 상징하는 의미가 있었다. 르네상스 이후 상업으로 부를 쌓은 시민계급이 거대한 저택과 대지를 구입하고, 그곳에서 자신들의 존재 여부를 특징지은 경제 활동을 버리고 그 대신 아무런 소득도 없고 오로지 파괴를 지향하는 사냥에 몰두한 것도 같은 맥락이다.

멜키오르 돈데코테르Melchior d'Hondecoeter, 1626~1695의 그림에 묘사된 사냥 그물은 사냥에 대한 권리가 상류층의 특권이라는 사실을 강조한다. 북부 네덜란드에서는 큰 사냥감이 드물었기 때문에 이러한 정물화에는 대부분 새와 토끼 같은 작은 동물들이 묘사됐다. 이 그림에서도 전리품은 소박하다. 반원형 벽감에 전시된 전리품은 자고새 한 마리와 멧새 두 마리가 전부다. 그러나 야생 동물의 뚜렷한 야수성은 그림에 중요한

—— <죽은 새와 사냥 장비가 있는 정물> 멜키오르 돈데코테르, 1633년, 덴마크 국립미술관, 덴마크 코펜하겐

의미를 부여한다. 만약 그림에 묘사된 것이 개나 고양이 혹은 양 같은 흔한 가축이었다면 그 의미와 특별함을 잃었을 것이다.

아직 야생 그대로의 성격을 간직하고 있는 거친 자연 속에서의 사냥은 노동의 세계가 아니라 축제와 금기의 세계였다. 군주나 귀족들은 단지 사냥을 즐기기만 한 것이 아니라 그 행위를 자신들이 보유한 권력의 큰 힘저 행사로 여겼다. 가능한 한 많이 잡아서 과시하는 것이 목적이었다. 얀 페이트Jan Fyt, 1611~1661의 〈자루에 든 토끼와 사냥감〉이 바로 여기에 속한다. 거친 바위 위에 아무렇게나

—— <자루에 든 토끼와 사냥감> 얀 페이트, 1642년, 부다페스트 미술관, 헝가리 부다페스트

올려진 동물들의 사체는 사냥이 식량을 마련하기 위한 생계형 노동이 아닌 생명을 일방적 희생물로 삼는 지배층의 가학적 여흥이라는 사실을 상징적으로 드러낸다. 늘어진 몸과 감기지 않은 눈은 야수적이고 강렬한 폭력의 느낌을 간직하고 있다. 어두운 배경 아래 강조된 죽음은 지배층의 자만심과 잔혹성, 자연물을 유희로 희생시키는 비인간성, 야생마저 통제하는 권력을 은유한다. 잔혹, 낭비, 허영, 이기심은 이들의 특징이었고, 숲은 '죽일 수 있는 권리'를 마음껏 펼칠 수 있는 무대였다. 이러한 규칙을 위반하는 자는 엄벌에 처했다. 서민들의 사냥은 철저히 금지됐고 밀렵꾼은 목이 잘렸다. 1182년 영국 에든버러 지방 법전은 밀렵, 사육장에서 토끼 절도, 나무 절도를 포함한 범죄로 228명에게 사형 선고를 내렸다. 그중 201명은 목이 잘리고 나머지 27명은 손목이 잘렸다.

　가스통 페뷔스Gaston Phoebus는 당대 가장 위대한 사냥꾼이었다. 피레네산맥으로 둘러싸인 푸아 지방의 유서 깊은 가문 출신으로 '푸아 백작', '피레네의 사

자'로 불리던 이 용맹하고 대담한 사내는 어린 시절부터 들판과 숲을 돌아다니며 사냥감을 찾아내는 감각을 갈고 닦았고 사냥감의 존재를 알려 주는 미세한 소리를 놓치지 않았으며 죽기 직전까지 곰을 쫓았다. 가스통은 1389년 자신이 경험한 사냥 이야기를 책으로 제작해 부르고뉴 공작에게 헌정했다. 〈사냥의 서〉라 불리는 이 아름다운 채색 필사본은 다양한 야생 동물들과 그 세계에 대한 이해부터 사냥을 즐기는 방법, 사냥개를 치료하는 방법, 사냥감을 요리하는 방법 등 사냥의 모든 측면이 담겨 있다. 사냥은 면밀하게 짜인 계획에 따라 진행됐다. 사냥 전날 밤 사냥에 나선 이들이 함께 모여 사냥감에 대한 정보를 교환한다. 영주는 사냥에 어떤 사람들이 나설 것인가 어떤 사냥개를 사용할 것인가에 대한 지시를 내린다. 토끼는 격자 덫을 놓아 잡았고 멧돼지는 사냥개를 앞세워 막다른 곳으로 유인한 후 창으로 잡았다. 사냥개가 사슴을 추적하면 영주와 귀족들은 재빨리 말에 올라 의기양양하게 자신들이 즐기는 스포츠에 참여

—— 〈사냥의 서〉에 수록된 도살되는 사슴, 가스통 페뷔스, 1387~1391년, 프랑스 국립도서관, 프랑스 파리

했다. 잡은 동물은 대부분 숲속의 임시 숙소에 도착하기 전 엄격하게 규정된 방식으로 손질됐다. 사슴의 가죽을 벗기고 사지와 내장, 뜨거운 창자를 꺼내고 전쟁에서와 같은 살육과 도살을 시작했다. 토막 낸 고기는 개들에게도 나눠 줬다.

사냥 잔치는 규율과 예법에 따른 공적인 행위로 인식이 됐다. 사냥꾼들이 몸을 씻는 사이 달콤한 포도주가 준비되고 요리사들은 재빨리 고기를 손질하고 불에 구웠다. 〈사냥의 서〉에 묘사된 잔치 장면은 넉넉하고 목가적이다. 상단에 자리한 귀빈석에 사냥의 주최자인 가스통과 귀족, 기사단이 세련된 식사 예절을 보이며 식사를 한다. 풀숲에 널브러진 다수의 사냥꾼은 고기를 움켜쥐고 게걸스럽게 먹어댄다. 가스통은 사냥 잔치의 즐거움을 "숲에서 좋은 소식이 들려오고, 날씨는 청명하고, 신선한 고기로 기운이 되살아나니 유쾌하기 그지없다."라고 기록했다.

두 얼굴의 돼지

돼지고기는 이슬람 문명이 지배한 서남아시아와 아라비아반도를 제외한 거의 모든 지역 즉 그리스·로마 문명을 꽃피웠던 남부 유럽뿐 아니라 북아프리카와 중앙아시아, 이교도가 사는 북유럽의 거친

—— 1310~1320년 제작된 채색 필사본 《메리 여왕 시편》에 수록된 돼지

숲 그리고 로마에 흡수되기 전 약 1,000년간 번영한 에트루리아 땅의 햇빛이 비치는 고지대에 이르기까지 가장 중요하고 안전한 식자재였다. 게르만족의 육식 문화를 야만으로 간주하고 경멸하던 로마인들도 돼지고기만큼은 높이 평가했다. 1세기 로마의 위대한 지식인 플리니우스Plinius는 "돼지고기는 부위별로 50가지 맛을 선사하는 반면 다른 동물은 각각 하나의 맛만 가진다."라며 극찬을 남겼고, 그리스 출신 의학자 갈레노스Galenos는 "모든 음식 중 돼지고기가 가장 영양가가 높다."고 적었다.

게르만족이 지배계급으로 올라선 중세 시대 돼지고기는 더욱 선호됐다. 울창한 숲과 질펀한 늪지가 많았던 옛 유럽 땅은 돼지 사육에 매우 적합했다. 농부들은 영주에게 일정한 돈을 지불하고 숲에 돼지를 방목했는데 방목된 돼지들은 도토리와 열매를 먹으며 자유롭게 살다가 인간의 필요에 따라 고기를 제공했다. 찬 바람이 부는 11월이 되면 농부들은 산으로 올라가 도토리 나무를 털었다. 돼지가 희생하는 겨울이 되기 전 돼지들을 살 찌우기 위해서였다. 11월의 돼지 도살은 고대부터 내려온 이교도의 풍습이었지만 신선한 고기를 배불리 먹을 몇 안 되는 기회이자 축제로 중세 내내 활발하게 행해졌다.

1416년 프랑스 왕 샤를 5세의 동생이자 왕실의 사치스러운 도서 애호가 장 드 베리Jean de Berry가 수년 전부터 기다려온 기도서를 막 펼쳤을 때 그 안에도 가을의 도토리 털기가 수록되어 있었다. 오늘날 그의 이름을 따 〈베리 공작의 매우 호화로운 기도서〉로 불리는 이 책은 달력과 함께 시간과 계절에 어울리는 기도문과 화려한 채색 삽화를 수록하고 있다. 도토리를 먹는 돼지들은 11월의 장면이다. 농부들이 나무를 흔들고 막대기로 후려쳐 도토리를 수확한다. 죽음을 예감하지 못한 돼지들이 땅에 떨어진 도토리를 먹느라 여념이 없다. 중세 시대 돼지는 오늘날 멧돼지와 비슷했다. 뾰족한 코에 갈고리 같은 송곳니가 아래턱 쪽에 튀어나왔고 검은색 혹은 회갈색의 거친 털이 온몸을 덮고 있었다. 도토리를 먹고 포동포동 살이 오른 돼지들은 첫눈이 내릴 무렵 도축되어 사람들을 배불리 먹였을 것이다.

돼지고기는 소고기와 달리 부자만을 위한 사치스러운 음식이 아니었고 값도 그다지 비싸지 않았다. 그러나 지방이 많아 다른 고기에 비해 쉽게 상했기 때문에 특별한 보관법이 개발됐다. 이때 필요한 것은 소금이었다. 소금을 사용한 돼지 고기 보관법을 기록으로 남긴 최초의 인물은 로마의 농경학자 마르쿠스 포르키우스 카토Marcus Porcius Cato다. 몇 세대에 걸쳐 돼지를 농장을 경영하던 가문 출신으로 '포르키우스'라는 이름을 갖게 된 이 로마인은 저서《농경에 관하여》에 "항아리 밑바닥에 소금을 깔고 그 뒤에 돼지 뒷다리를 올린 뒤 소금으로 덮고 다시 그 위에 돼지고기를 올린다."라고 적었다. 로마인들은 그런 식으로 고기들이 서로 닿지 않도록 주의하며 쌓아 올린 다음 마지막에 소

―― <베리 공작의 매우 호화로운 기도서: 11월> 랭부르 형제, 1485~1489년, 콩데 미술
관, 프랑스 샹티이

금으로 완전히 뒤덮어 열흘 이상 숙성시켰다. 완전히 숙성된 돼지고기는 깨끗이 씻어서 말리거나 기름과 식초를 발랐고 종종 훈제를 했다. 이러한 방식은 중세에도 계승됐다.

고기에 대한 사랑과 달리 돼지가 중세 내내 혐오의 대상이었다는 사실은 아이러니하다. 돼지는 라틴어로 목구멍을 의미하는 '굴라Gula'로 불렸다. 프랑스어로 '탐식'으로 해석된다. 중세인들에게 코를 박은 채 무엇이든 먹어 치우는 돼지는 불결하고 불온했다. 음욕에 눈이 멀어 절대 하늘을 올려다보지 않고 지옥을 상징하는 땅만 바라봤다. 뭐든지 먹어 치우다 못해 이따금 갓 태어난 아기들을 먹기도 했다. 불륜의 흔적이나 신의 저주로 여겨지던 기형아를 처리하기 위해 돼지가 동원됐다. 그래서 돼지는 악마의 동물이자 멸시의 대상이었다. 돼지를 치고 잡는 직업은 가장 천한 일 중 하나였다. 중세 속담은 돼지의 탐욕스럽고 더럽고 게으르고 아둔한 본성을 꼬집었다. 이러한 부정적 관념은 종교적 금기, 악마의 의도와 유혹의 상징으로까지 진전됐고, 미술에도 그대로 반영됐다.

플랑드르 화가 피테르 브뤼헐Pieter Brugel the Elder, 1525~1569의 만화경 같은 그림에 돼지와 관련된 중세 속담이 익살스럽게 펼쳐진다. 바닷가 마을을 배경으

—— <네덜란드 속담> 피테르 브뤼헐, 1559년, 베를린 국립 회화관, 독일 베를린

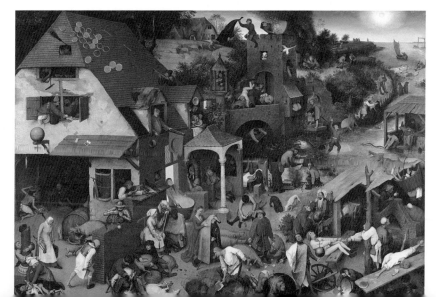

로 농부와 아낙네, 주정뱅이, 살찐 성직자, 거지와 싸움꾼, 도둑과 바보가 한데 어우러져 웃고 떠들고 술에 취해 비틀거리고 멱살을 잡고 가축을 돌보고 심지어 대변을 본다. 일상을 살아가고 있는 듯 보이지만, 인간의 어리석음과 기만을 꼬집는 100여 가지 속담을 행동으로 보여주는 중이다. 그림 중앙에서 돼지에게 장미를 던지는 남자는 "돼지 앞에 진주를 던지지 말라."는 예수의 말을 의미하며, 그 뒤에 칼에 찔린 돼지는 돌이킬 수 없는 실수를 뜻한다. 왼쪽 담장 아래에서 각각 양과 돼지의 털을 자르고 있는 두 사내는 좋은 선택과 나쁜 선택에 대한 비유이며, 옥수수밭을 향해 돌진하는 돼지 떼는 부주의로 인한 재앙을 뜻한다.

간결한 비유로 인간사의 보편적인 진리를 전달하는 속담은 중세 시대 큰 인기를 끌었다. 르네상스 최고의 인문학자로 손꼽히는 에라스뮈스Erasmus는 라틴 고전과 그리스 고전에서 인용한 속담을 모아 《격언집》을 출판했고, 브뤼헐의 친구이자 출판업자였던 플랑탱 Christophe Plantin은 알프스를 넘나들며 민간에 떠도는 속담을 활자화했다. 〈네덜란드 속담〉은 편지를 교류하며 이들과 친교를 나누던 화가가 이들이 만든 지적 흐름에 동참하고자 한 노력과 당

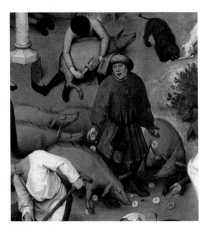

—— **〈네덜란드 속담〉 부분 확대** 돼지에게 장미를 던지는 남자는 "돼지 앞에 진주를 던지지 말라."는 예수의 말을 의미하며, 그 뒤에 칼에 찔린 돼지는 돌이킬 수 없는 실수를 뜻한다.

시의 취향 속에 탄생했다. 브뤼헐은 서민들의 삶에 관심이 많았던 풍속화의 대가답게 배경을 현실적인 시골 마을로 상정하고 그 안에서 벌어지는 다양한 사전을 해학과 풍자로 묘사했다. 인물들은 마치 살아있는 듯 생동감이 넘치고 그들의 어리석은 행동은 웃음을 자아낸다. 브뤼헐은 북유럽 특유의 사실주의를 바탕으로 완성된 고딕적인 속담의 세계로 유럽 최고의 화가 반열에 올랐다.

물고기

세계사를 뒤바꾼 위대한 비린내

 세상에는 역사의 흐름을 살짝 비튼 음식이 있는가 하면 그 중심을 꽉 붙들거나 역사의 변곡점에서 지렛대 역할을 한 음식도 있다. 어류魚類, 이른바 물고기는 후자에 속한다. 청어 떼의 이동은 발트해 연안에서 번성하던 한자동맹을 몰락시키고 작은 도시 네덜란드를 패권국으로 만들었다. 대항해 시대를 열어젖힌 대구는 원주민 문명을 파멸 직전에 빠뜨리며 아메리카 대륙을 주류 역사에 편입시켰다. 이 과정에서 수많은 원주민들이 노예가 됐다. 서구 사회를 지배한 그리스도교에도 비린내가 잔뜩 묻어 있다. 로마의 압박을 피해 지하에 숨어 살

—— <생선 장수, 상스러운 여인> 아드리안 반 오스타데, 1672년, 암스테르담 국립 박물관, 네덜란드 암스테르담

앉던 초기 그리스도교인들은 물고기를 예수의 상징으로 삼았고 중세 물고기 논쟁은 종교개혁을 촉발시켰다. 물고기가 역사를 바꿨다? 두말하면 잔소리다.

금요일의 물고기

1522년 스위스 쿠어 교구의 행정관 테오도르 슐레겔Theodore Schlegel은 셔츠의 윗단추를 만지작거리며 취리히에서 발생한 불미스러운 사건에 대한 보고를 듣고 있었다. 취리히에서 가장 큰 인쇄소를 운영하던 크리스토프 프로샤우어Christoph Froschauer가 동료들과 함께 사순절 기간에 돼지고기로 만든 소시지를 먹다가 발각된 것이다. 육식이 금지된 성스러운 절기에 소시지라니. 슐레겔은 세상이 점점 미쳐가고 있다고 확신했다. 그는 '소시지 일당'을 당장 심문해야 한다는 것을 알았고, 관련자 모두를 교회법에 따라 처벌하기로 결정했다.

하지만 정작 그를 골치 아프게 만든 문제는 따로 있었다. 그 자리에 함께 있었던 그로스뮌스터 교회의 신임 사제 울리히 츠빙글리 Ulrich Zwingli가 이들을 변호하고 나선 것이다. 츠빙글리는 소시지를 먹지는 않았지만 사순절 육식 금지는 아무런 성서적 근거가 없다고 주장했다. 진리의 유일한 토대는 성서이고, 교황과 교회의 권력은 허상인 것은 물론 하나님이 주신 음식은 무엇이든 먹을 자유가 있다는 것이다. 교회가 주장을 거두어들일 것을 요구하는 사이 세

—— <울리히 츠빙글리의 초상> 한스 아스퍼, 1549년, 빈터투어 미술관, 스위스 빈터투어

상은 츠빙글리를 옹호하는 이들과 반대하는 이들 사이에서 충돌이 일어났다. 충돌은 1,500년간 유럽을 지배한 그리스도교를 둘로 갈라놓았고 급기야 종교

전쟁으로 비화됐다. 개혁파들은 성상을 파괴하고 고기를 금지하는 사순절 단식을 폐지했다. 이를 반대하던 슐레겔은 1529년 취리히 광장에서 화형에 처해졌다.

오늘날의 관점에서 보면 터무니없는 사건이지만 사회학자 막스 베버가 '저세상 적 금욕주의Otherworldly Asceticism'라고 부른 일종의 에토스가 지배하던 중세에 종교 전통은 무엇보다 중요했다. 사순절은 부활절이 시작되기 전 여섯 번의 일요일을 제외한 40일간의 참회 기간을 말한다. 예수의 고난에 동참하기 위해 육식이 금지됐고 우유와 달걀도 먹을 수 없었다. 동물성 지방이 불안전한 인간의 죄성罪性과 성욕을 자극한다는 믿음 때문이었다. 따라서 식사는 굶어 죽지 않을 정도로 하루 단 한 끼만 허용됐다. 이때 고기 대신 중요한 단백질 공급원으로 선택된 것이 바로 물고기였다. 그렇다면 왜 하필 물고기였을까? 왜 중세 교회는 물고기에게는 이토록 관대한 태도를 취했을까? 그 맥락을 이해하기 위해서는 좀 더 먼 옛 시절까지 거슬러 올라가야 한다.

로마인들이 냄새로 악명 높은 생선 액젓을 대부분의 식사에 닥치는 대로 뿌려 먹을 무렵 제국의 압박을 피해 지하에 숨어 살았던 초기 그리스도교인들은 물고기를 예수의 상징이자 서로의 신분을 확인하는 표식으로 삼았다. 기록에 의하면 물고기 상징물이 걸려 있는 집은 그 집에서 성찬식이 거행되니 참석하라는 초대의 의미가 있었다. 예수와 물고기는 이 시기 매우 체계적으로 결합에 성공한 듯 보인다. '예수Ιησους, 그리스도Χριστος, 하느님의Θεον, 아들Υιος, 구세주Σωτηρ'의 머리글자를 모으면 헬라어로 물고기를 뜻하는 'ΙΧΘΥΣIchthus, 익투스'가 된다. 5,000명을 배불리 먹인 오병이어五餅二魚의 기적, 부활 후 제자들에게 보인 예수의 기적 등 복음서에 나오는 중요한 일화 중 상당수에서 물고기가 등장한다. 예수가 가장 사랑한 제자로 초대 교황이 된 베드로는 전직 어부였으며 그가 그물을 던져 물고기를 낚는 모습은 교황의 공식 도장이자 바티칸의 국새에 해당하는 '어부의 반지'에 새겨져 지금까지 전해진다. 또한 물고기가 물 밖에서 살 수 없는 것처럼 침례 없이는 그리스도 교인이 될 수 없기 때문에 물고기는 침례의 상징이기도 했다.

—— <베드로와 안드레를 부르는 그리스도> 두치오 디 부오닌세냐, 1308~1311년, 워싱턴 내셔널 갤러리, 미국 워싱턴

물고기가 가진 종교적 상징성은 사순절 전통과 금요일 식사를 통해 중세 유럽 사회에 단단히 뿌리내렸다. 교회는 신앙에 관한 논쟁이 일어날 때마다, 새로운 성직자를 선출할 때마다 전염병이나 전쟁, 기근이 닥칠 때마다 사람들에게 기도와 공적인 금식을 강요했다. 교세 확장과 더불어 교리는 더욱 준엄해져 중세 후반에는 무려 215일 동안이나 고기를 먹을 수 없었다. 1년의 3분의 2는 고기 없이 살아야 했다는 말이 된다. 중세 귀족들이 사순절이 시작되기 전날 밤 비계가 잔뜩 붙은 돼지고기 구이와 송아지와 어린 양의 췌장을 다져서 속을 채운 파이를 먹으며 잔치를 벌인 것은 이 때문이다.

성에 대한 억압적인 태도는 중세 물고기 예찬을 부채질했다. 종교적 가르침에 따르면 음욕은 모든 죄의 시작으로 지옥행을 예비하는 7대 중죄 중 하나였다. 성욕은 자연스러운 생리적 욕구가 아니라 철저하게 단죄해야 할 육체적 죄악이었다. 교회는 부부간의 성관계도 속되고 죄스러운 것이라 가르치면서 시시콜콜한 부분까지 통제했다. 성관계를 할 수 있는 날과 방식까지 정해졌을 정도다. 종교 절기와 성스러운 금요일, 일요일, 월경과 임신

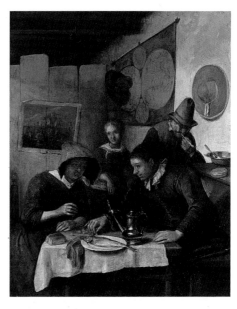

—— <아침 식사를 하는 가족> 리차드 브레켄버그, 17세기 후반, 개인 소장

기간, 수유 기간, 출산 후 40일 등의 기간에는 성행위가 금지됐다. 중세 사회가 이토록 성에 대해 억압적인 태도를 고수한 이유는 성 아우구스티누스Augustine of Hippo가 인간의 원죄를 음욕의 탓으로 돌렸기 때문이었다. 초기 교부들은 이러한 개념을 체계화했고 성욕을 자극하는 붉은 고기 대신 생선 위주의 식사를 강권했다. 생선이 육체와 마음의 정화에 도움이 된다고 믿었기 때문이다. 중세 의학 또한 성행위가 건강에 해롭다는 해석을 내놓으며 육식 금지에 동참했다. 이후 단식일은 '고기를 먹지 않는 날'에서 '생선을 적극적으로 먹는 날'인 '피시 데이Fish Day'로 바뀌었다.

이러한 종교적 관습은 거대한 생선 수요로 이어졌다. 에너지원이 절대적으로 부족한 중세 식단에서 물고기는 없어서는 안 될 중요한 먹거리였다. 그러나 아직까지 먼바다 어업은 불가능한 일이었고 대부분의 물고기는 강이나 호수, 강물이 바다로 흘러 들어가는 하구 연안 그리고 중세 전 기간 동안 성행한 양식장에서 주로 잡았다. 양식장은 특히 수도사들의 시간과 정성으로 유지됐다. 물고기는 빠르게 부패했기 때문에 잡은 즉시 가공했다. 중세 시대 가장 흔했던 생선

가공 방식은 훈연과 염장이었다. 프랑스 아비뇽 교황청 벽면에 당시의 분위기를 엿볼 수 있는 벽화가 남아 있다. 우리에게 '아비뇽 유수'로 익숙한 아비뇽 교황청은 14세기 동안 총 7명의 교황이 거주한 곳이다. 수도원 양식장에 대한 기록은 1288년 저명한 시인 본베신 다 라 리바Bonvesin da la Riva의 글에서도 발견된다.

—— <중세 양식장을 묘사한 벽화> 마테오 지오바니티로 추정, 1342년, 아비뇽 교황청, 프랑스 아비뇽

> "매일 400명에 달하는 어부들이 강과 연못에서 고기잡이를 했다. 수도사들은 양식장에서 잡은 생선을 소금에 절였다. 덕분에 송어, 도미, 잉어, 회색 숭어, 장어 등 다양한 종류의 물고기들이 도시로 쏟아져 들어왔다."

한편 예술사에서 물고기는 '생명의 물고기'로 비유되어 성령을 상징하는 비둘기, 승리를 나타내는 종려나무 가지, 세상 죄를 지고 가는 하나님의 어린 양 등과 함께 그리스도교 고유의 상징이 됐다. 상징은 임의적이고 추상적인 성격 때문에 힘을 갖는다. 8세기 성상 파괴자들이 지중해에서 약 30마일 떨어진 이스라엘 유대인 지역에 있는 그리스도교 대성당을 공격한 것도 같은 맥락이다. 그들의 임무는 예수와 물고기가 잔뜩 새겨져 있는 모자이크를 모두 파괴하는 것이었다.

물고기에 대한 종교적 상징주의는 수 세기 동안 회화에 지속적인 영향을 미쳤다. 중세 회화에서도 전통적 의미의 물고기 도상은 어렵지 않게 찾아볼 수 있다. 중세 화가들은 보다 높은 차원의 이해와 연관된 관념을 표현함으로써 그림에 지적인 깊이를 부여하고자 했다. 따라서 물고기의 익숙한 구체성은 회피

—— <시몬의 집에 있는 그리스도> 디에리크 보우츠, 1440년경, 베를린 국립 회화관, 독일 베를린

됐다. 물고기의 냄새와 맛, 생명력, 먹는 즐거움을 무시한 것이다. 대신 물고기에는 그리스도의 희생, 믿음과 구원의 이미지가 더해졌다. 성스러운 식사 장면에서 그리스도에 대한 암시로 물고기를 등장시킨 것이다. 예컨대 초기 르네상스 화가 디에리크 보우츠Dieric Bouts, 1415~1475는 〈시몬의 집에 있는 그리스도〉에서 물고기의 자연주의적, 미학적 관심보다는 영적 표현에 중점을 두고 있다.

레오나르도 다빈치Leonardo da Vinci와 그의 스승 안드레아 델 베로키오Andrea del Verrocchio, 1435~1488가 함께 작업한 것으로 알려진 그림에서 토비아가 들고 있는 물고기는 단순한 먹거리가 아닌 분명한 믿음의 증거였다. 소년 토비아는 수호천사 라파엘과 함께 맹인 아버지를 대신해 여행길에 오른다. 여정 중 라파엘은 잡은 물고기를 토비아에게 주고 토비아는 그 물고기로 아버지의 눈을 치료했다. 성경 속 토비아와 물고기 이야기는 15세기 인기가 많았는데 특히 먼 거리를 오가는 상인들이 좋아했다. 여기에서 물고기는 고난 속에서도 믿음을 지킨 맹인에게 내려진 신의 은총을 상징한다. 이 그림에서 다빈치는

—— <토비아와 천사> 안드레아 델 베로키오, 1470~1480년, 런던 내셔널 갤러리, 영국 런던

물고기와 강아지를 그렸는데 물고기의 잘린 배에서 흘러나온 피까지 세심하게 묘사했다.

물고기는 소작농들의 단출한 식사 속에서 마르셀 프루스트Marcel Proust의 마들렌처럼 시간의 궤적과 기억의 영속성, 물리적으로 파악되는 성질에 제한되지 않는 정신적 등가물을 상징하기도 했다. 바로크 회화의 거장 벨라스케스Diego Velázquez, 1599~1660의 그림은 17세기의 일상과 잡다한 일들을 보여주면서 음식이 가지고 있는 특별한 상징성도 말해 준다. 정면에 보이는 말린 생선은 그리스도와 시간이 지나도 변질되지 않는 그의 가르침을 상징한다. 빵은 그리스도의 육체, 나이프는 유다의 배신, 금박을 입힌 소금 그릇은 신성한 지혜, 오렌지는 원죄를 뜻한다. 포도주를 따르는 행위는 분명 인류를 구원하기 위해 흘린 그리스도의 피다. 이처럼 물고기에 대한 종교적 상징은 시대별로 다양하게 변주되어 화폭에 담겼다. 이때 물고기는 그림 자체의 맥락을 통해 쉽게 상징의 역할을 수행할 수 있었다.

—— <농부들의 식사> 디에고 벨라스케스, 1620년, 부다페스트 미술관, 헝가리 부다페스트

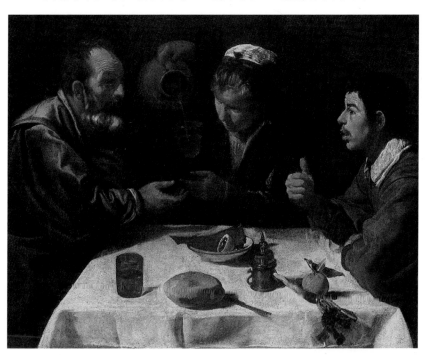

청어를 가진 자가 유럽을 지배한다

1,000년을 기점으로 나타난 폭발적인 인구 증가는 사람들의 시선을 바다로 향하게 만들었다. 과거의 어업 방식으로는 점점 늘어나는 생선 수요를 감당할 수 없었다. 새로 만든 단단한 배들이 바다에 띄워졌다. 청어는 바다로 나간 이들이 가장 먼저 만난 물고기였다. 몸길이 30센티미터 정도의 작은 생선으로 기름기가 많고 맛이 좋았다. 북반구의 바다 어디에서나 흔하게 잡혀 값도 쌌다. 시시때때로 찾아오는 금식일로 항상 허기져 있었던 중세인들에게 청어는 배를 채워주는 고마운 존재였다. 돈키호테가 향유만큼이나 간절히 원했던 것도 청어였다. 하지만 이때까지만 해도 이 가시 많은 생선이 유럽 경제의 근본적인 요소이자 국가의 흥망성쇠를 좌우하는 열쇠가 될 것이라고는 그 누구도 짐작하지 못했다.

청어의 첫 세례는 발트해 연안 도시에 내려졌다. 11세기 이후 발트해 연안의 도시 뤼베크 근해에서 거대한 청어 떼가 출몰하기 시작했다. 지나가던 개나 고양이도 청어를 물고 다닌다는 풍문이 돌 정도로 청어 잡이가 호황을 이루면서 사람들이 모이고 도시가 번성했다. 뤼베크를 비롯해 함부르크, 비스뷔, 탈린, 리가 등의 도시들은 청어를 바탕으로 경제적 번영을 이루며 중세 말 가장 부유한 도시로 성장했다. 당시 뤼베크 사람들은 풍요를 가져다준 청어를 기리기 위해 교회 곳곳에 청어 무늬를 새겨 넣기도 했다.

청어 산업의 규모가 급속하게 성장하자 발트해 연안 도시의 상인들은 연합 세력인 한자동맹을 결성했다. 청어를 독점하고 해적으로부터 안전을 보장하려는 목적이었다. 한자동맹은 정보와 자원을 공유하며 점점 세력을 키워나갔고 13세기 전성기에는 북유럽의 모든 바닷길을 장악했다. 독일 북부의 거의 모든 항구 도시가 동맹에 가입되어 있었고, 전체 동맹 소속 도시는 90곳에 달했다. 그들의 세가 너무 강성해서 국왕조차 통제하지 못할 정도였다. 청어 산란지인 스코네 해안도 한자동맹의 지배 아래에 있었다.

그러나 하나의 물고기가 빚어낸 이야기는 여기서 그치지 않는다. 예기치 못한 청어의 이동으로 유럽의 세력 판도가 완전히 뒤바뀌게 된 것이다. 소빙기

—— <어부와 그의 아내가 있는 실내> 키링크 반 브레켈렌캄, 1657년, 레이던 콜렉션, 미국 뉴욕

로 조류의 흐름이 바뀌자 청어 떼는 네덜란드 연안을 새로운 활동 무대로 선택했다. 좀더 따뜻한 바다에서 겨울을 나기 시작한 것이다. 지대가 낮아 늘 바닷물에 잠기는 척박한 환경 속에서 겨우 살아가던 네덜란드 사람들에게 청어는 실로 하늘이 내린 기회였다.

열린 창문을 통해 빛이 들어오는 소박한 방에서 한 어부가 아내를 지켜보는 가운데 은빛 청어를 손질한다. 발아래 놓인 통 안에는 싱싱한 청어가 가득하고, 식탁 위에는 빵과 치즈로 구성된 단출한 식사가 준비되어 있다. 안쪽 난로에 냄비가 걸려 있는 것으로 보아 아내는 지금 요리에 사용할 생선을 기다리는 중이다. 그림은 17세기 네덜란드의 평범한 서민의 집을 비춘다. 식사를 준비하

기 위해 재료를 손질하는 아주 단순한 일이 사건의 전부다. 매일 반복되는 일상적인 일이지만 어부는 이 일을 묵언의 수행처럼 진지하고 경건하게 행한다.

키링크 반 브레켈렌캄Quirijn van Brekelenkam, 1620~1668은 동시대 서민들의 평범한 삶을 다정한 눈으로 바라본 화가였다. 그는 일견 사소해 보이는 일상을 자세하게 관찰하고 그것을 꼼꼼하게 묘사함으로써 일상 속에서 순간적으로 드러나는 삶의 의미를 포착하고자 했다. 그런 그가 즐겨 그린 주제 가운데 하나가 청어를 손질하는 사람들이다. 비슷한 시기 다른 나라 화가들에게 이러한 장면은 그려질 가치조차 없는 것이었다. 하지만 시민적 자부심과 향토심이 깊었던 브레켈렌캄은 서민 장르화에 독자적인 가치를 부여했다. 이는 그가 활동했던 시대와 장소가 바로 17세기 네덜란드였기에 가능한 것이었다.

1492년 이베리아 반도에서 추방당한 유대인들이 종교의 자유가 있는 네덜란드로 삶의 터전을 옮겼을 때 사람들을 먹여 살리고 있던 것은 청어였다. 네덜란드는 다양한 정책을 통해 소금에 절인 청어를 국책사업으로 육성했다. 청어 떼가 그물에 걸려 배로 올려지면, 어부들은 배 위에서 펄떡거리는 청어의 배를 가르고 내장을 제거했다. 손질된 청어는 바닷물로 세척한 뒤 소금에 절여 통에 담았다. 이 청어 염장법은 어느 평범한 어부가 발명한 것으로 알려져 있다. 기름기가 많은 청어는 쉽게 상하곤 했는데 선상에서 바로 염장한 청어는 신선한 상태로 1년 이상 보관이 가능했다. 덕분에 평생 생선 구경도 못한 내륙인들도 청어를 즐길 수 있게 되었으며 돈방석에 앉은 네덜란드는 신흥강국으로 떠올랐다.

17세기 네덜란드의 번영과 청어 산업의 발전상은 동시대 화가 요하네스 페르메이르Johannes Jan Vermeer, 1632~1675가 그린 〈델프트 풍경〉에 고스란히 담겨있다. 구름으로 뒤덮인 하늘 아래에 시가지가 펼쳐진다. 대화를 나누는 사람들 건너편으로 성벽이 세워져 있고 옆으로 로테르담 수문과 스히담 수문이 보인다. 서로를 마주 보고 있는 구교회의 첨탑과 신교회의 첨탑은 종교적 자유를 보장한 네덜란드의 포용성을 일깨운다. 수면에 아른거리는 물그림자를 쫓다 보면 선착장에 정박된 밑이 널찍한 배들이 눈에 들어온다. 바로 매년 6월 말이 되면 북해에 나가 청어를 잡던 어선이다.

—— <델프트 풍경> 요하네스 페르메이르, 1661년, 마우리츠하위스 왕립미술관, 네덜란드 헤이그

영리하고 근면한 네덜란드 사람들은 청어를 잡고 절이는 데 그치지 않았다. 북해의 청어가 안달루시아 가정의 식탁에 오를 때까지 포획에서 가공, 수출까지 전 과정을 체계화했다. 소금의 종류와 통의 재질, 그물코의 크기를 규격화하고 어획 시기를 한정했다. 청어의 이동경로를 따라 잘 알려지지 않았던 해역까지 과감하게 나가며 항해술을 발전시키고 더 빠르고 안정적인 배까지 만들어냈다. 청어 산업의 발전이 조선업의 발전으로까지 이어진 것이다. 1560년 1,000여 척이었던 네덜란드 선박의 수는 1620년 두 배 이상 증가했다. 1650년 네덜란드 상선의 수는 근해를 다니는 작은 배를 제외하고도 영국의 4~5배인 6,000척에 달했는데, 이는 스페인, 포르투갈, 독일의 상선을 모두 합친 것과 비등한 수준이었다. 또한 네덜란드에서 청어 관련 산업 종사자는 45만 명

에 달했는데, 이는 전체 인구의 5분의 1에 해당하는 비율이다. 당시 농업에 종사하는 인구가 20만 명 정도인 것을 감안하면 네덜란드의 청어 산업이 얼마나 큰 규모인지 짐작할 수 있다. "암스테르담은 청어의 뼈 위에 세워졌다."는 영국 정치가의 탄식은 과장이 아니었던 셈이다.

17세기 화가 프란스 할스Frans Hals, 1582~1666는 인물에 대한 통찰력과 사실적인 묘사로 명성이 높았다. 그가 그린 한 사내의 초상화를 보자. 금욕적인 검은색 옷에 흰색 레이스 칼라를 두른 남자가 청어를 들고 있다. 빗질을 하다만 듯 부스스한 머리에 투박하게 움켜쥔 짚 바구니가 그를 어부나 청어 장수처럼 보이게 하지만, 초상화의 주인공인 피테르 코르넬리스 판 데르 모르슈Pieter Cornelisz. van der Morsch 는 동인도 회사의 주요 멤버이자 레이던 시의 궁정 인사였다. 부유한 가문

── <피테르 코르넬리스 판 데르 모르슈> 프란스 할스, 1616년, 카네기 미술관, 미국 피츠버그

출신으로 자경대 단원이자 시인이기도 했다. 그런 그가 귀족적 자부심을 드러내는 대신 진지한 자세로 청어를 들고 있는 까닭은 청어가 네덜란드의 자부심이었기 때문이다. 그리고 이는 결코 허황된 것이 아니었다.

네덜란드는 가만히 앉아서 청어의 수혜를 받지 않았다. 그들은 힘을 모아 청어 산업을 일구고 경제적·정치적 독립을 쟁취했다. 중세적인 관념을 실천적으로 뛰어넘으며 근대사회로 넘어가는 모든 과정을 스스로 개척했다. 또한 특유의 성실함으로 미술사에서 유례가 없는 이미지를 탄생시키며 문화적 황금기를 이룩했다. 위대한 영웅의 일대기나 신화 속 장렬한 장면이 아닌 자신들의 이야기를 그린 풍속화를 역사에 남긴 것이다. 네덜란드로 흘러들어온 온갖 진귀한 물건에 대한 욕망의 표출과 인생의 덧없음을 알리는 바니타스 정물화, 공

동체를 위해 헌신한 시민들의 집단 초상화, 독특한 분위기의 이상적인 풍경화도 네덜란드 황금기 회화의 중요한 특징이다.

17세기를 지나면서 청어는 마침내 네덜란드를 세계 무역을 지배하는 패권 국가로 만들었다. 동인도 회사를 중심으로 네덜란드 상인들은 북해와 발트해, 지중해, 아프리카, 아시아까지 활동 영역을 넓혔다. 진귀한 물건과 함께 각지에서 돈이 흘러들어오자 이를 통일하기 위해 은행이 세워졌고, 주식을 거래할 수 있는 증권거래소가 탄생했다. 암스테르담은 유럽의 금융 중심지이자 최대 항구로 우뚝 섰다. 1629년 암스테르담 시민들의 의기양양한 목소리는 다음과 같다.

"우리는 바다 건너 모든 나라를 항해했다. 또 우리는 지구상의 거의 모든 나라와 교역했고, 우리 선박은 유럽 전체를 위해 봉사했다."

대구에 대한 전설적 이야기

겁없는 모험가 존 캐벗John Cabot, ?~1501은 황금의 섬 지팡구로 알려진 일본을 발견해 떼돈을 벌 계획이었다. 그는 왜 스페인과 포르투갈이 모든 것을 장악해야 하는지 모르겠다는 말로 영국의 헨리 7세Henry VII를 설득했고 마침내 다섯 척의 선박과 항해 허가증을 손에 넣었다. 바다에서 발견할 수 있는 모든 땅을 탐험하고 왕의 이름으로 정복할 수 있는 권리 그리고 그가 개척한 항로에 대한 독점권이 포함된 허가증이었다. 하지만 여전히 캐벗에게는 부족한 게 있었다. 항해에 대한 재정 지원이었다. 그는 런던의 은행가와 이 모험에 기꺼이 재산을 건 브리스틀의 부유한 상인 50명으로부터 기금을 조달했다.

캐벗은 10년 전 스페인과 포르투갈 두 나라가 동서 양쪽을 통해 동인도제도로 갔던 것과 달리 배의 항로를 북쪽으로 정했다. 북쪽 항로로 가면 지팡구까지 가는 길을 2,000마일 이상 단축할 수 있을 것이라 생각했기 때문이다. 그러나 그의 배는 아일랜드를 지나는 도중 거센 폭풍을 만났고 유빙이 여기저기

—— <1497년 첫 항로 개척을 위해 출항하는 존과 세바스찬 캐벗> 어니스트 보드, 1906년, 브리스톨 박물관과 미술관, 영국 브리스톨

떠다니는 위험한 얼음바다를 표류하다 1497년 6월 24일 대서양 건너편에 도착했다. 탐험가 존 캐벗이 발견한 뉴펀들랜드 어장은 대구 전쟁의 서막을 열었다. 그림 한가운데 있는 은발 남성이 존 캐벗, 붉은 더블릿을 입고 그 뒤에 서 있는 사람이 그의 아들 세바스찬이다.

상륙 장소는 북아메리카 대륙의 극동부에 있는 커다란 섬이었다. 캐벗은 '새로 발견한 땅'에 뉴펀들랜드New Foundland라는 이름을 붙이고 그곳을 헨리 7세의 영토로 선언했다. 그러다 자신이 그토록 원하던 황금을 찾지 못하자 물고기에 시선을 돌렸다. 캐벗이 양동이를 뱃전에 매달아두기만 해도 저절로 하나 가득 잡힐 정도라고 적었던 물고기는 바로 대구였다.

대구 떼의 발견은 영국을 들썩이게 만들었다. 배가 들어오는 장면을 보기 위해 남녀노소 할 것 없이 모두 플리머스 항으로 몰려들었다. 당시 런던에 살고 있던 베니스 상인은 이렇게 기록했다. "대구를 발견한 캐벗에게는 큰 영예가 주어졌다. 비단 옷을 입고 우쭐거리는 그의 뒤를 영국인들이 졸졸 따랐다." 헨리 7세는 이 탐험가에게 몸소 작위를 수여했다. 1498년 캐벗은 대구 떼를 찾아 다시 대서양으로 향했다. 그러나 이후 캐벗과 선원들의 소식을 들은 이는 아무도 없었다. 그들의 운명은 5년 이상의 세월이 흐른 뒤 영국에서 보낸 탐색대가 북아메리카 대륙에 도착했을 때 비로소 세상에 알려졌다. 두 척의 배가 유령선이 된 채 썩어가고 있는 것을 발견한 것이다. 배는 수명을 다한 채 납골당으로 변해 있었다.

캐벗의 뒤를 이어 대구 떼를 찾아 나섰던 많은 배들이 같은 운명을 맞았다. 대구는 개미만큼 많았지만 거친 바다가 문제였다. 배들은 정처없이 대서양을

—— <어시장> 요하힘 보이체레, 1595년, 예술 박물관, 네덜란드 마스트리히트

방황했다. 때로는 태풍을 만나고 때로는 짙은 안개 속에 갇혔다. 암초에 부딪히거나 파도를 이기지 못하고 서로 충돌했다. 역사가들은 얼마나 많은 배들이 대구 떼를 쫓다가 난파하고 침몰했는지 기록하기 바빴다. 어떤 배들은 이유도 알려지지 않은 채 사라졌다. 그러나 돈에 굶주린 상인들은 이러한 위험에도 아랑곳하지 않았다. 그들은 대구에 혈안이 돼있었다. 대구는 확실히 돈이 됐다. 맛이 담백하고 단백질이 많은 대구는 오래전부터 중요한 식량이자 부를 쌓는 수단이었다. 신앙심 깊은 가톨릭교도들은 사순절, 성인의 탄생일, 성행위가 금지된 성스러운 금요일, 일요일이 되면 대구를 주식으로 먹었다.

16세기의 시작과 함께 유럽은 이른바 '대구 시대'로 들어선다. 더 정확해진 지도, 발전된 선박 건조술과 항해술은 더 많은 어부들을 대서양 바다로 불러 들였다. 영국은 스페인과 포르투갈이 인도 항로 개척과 남아메리카 대륙에 몰두하는 사이에 북아메리카 대륙과 대서양 대구 어장에 대한 소유권을 주장하며 대구 시대를 이끌었다. 1607년 해적 출신의 탐험가 존 스미스

—— 1698년 제작된 미국 지도 측면에 그려진 뉴펀들랜드 대구 어장, 캐나다 오타와 도서관, 캐나다 오타와

John Smith가 건설한 제임스 포트James Fort는 북아메리카의 첫 번째 영구 영국 거주지였다. 존 스미스는 아메리카 원주민과의 전투에서 부상을 입고 족장의 딸 포카혼타스에게 구조되어 영국으로 돌아갔지만, "영원히 행복하게 살았습니다."로 끝나는 전설 속 결말과 달리 1614년 다시 북아메리카로 돌아와 자신이 '뉴잉글랜드'라고 이름 붙인 지역을 탐험하고 지도를 만들었다. 1620년 그의 지도를 나침반 삼아 바다를 건넌 청교도들이 뉴잉글랜드에 자리를 잡았다.

초기 잉글랜드 이주민들은 옥수수 농사와 대구 잡이로 생계를 이었다. 대구는 매사추세츠 근처 '케이프 코드Cape Cod'에 특히 많았다. '코드Cod'는 영어로

—— <코넷 성 주변 해안에 정박 중인 영국 선단> 제이콥 크니프, 1650년경, 개인 소장

대구를 뜻한다. 케이프 코드 앞바다는 산란철이 되면 말 그대로 물 반, 대구 반
이 되었다. 부두에는 소금에 절인 대구가 장작더미처럼 쌓여 있었고, 배가 갈
린 대구들은 거꾸로 뒤집힌 채 수백 제곱미터에 걸쳐 햇볕에 말려졌다. 기록
에 따르면 1640년 매사추세츠 어부들이 매년 잡아들인 대구는 30만 마리에 달
했다. 대구가 많이 잡히는 날이면 무게 때문에 배는 갑판이 수면 아래로 깊게
빠진 채 항구로 들어왔다. 어부들이 끝이 뾰족한 쇠꼬챙이로 대구를 찍어 배
밖으로 던지면 사람들이 주워서 수레에 담았다. 목사이자 동시대 역사가 코튼
매더Cotton Mather는 "케이프 코드의 언덕 위에서는 대구 떼가 헤엄치는 모습을
내려다 볼 수 있다."고 적었으며, 북아메리카 대륙을 여행한 프랑스 예수회 신
부 샤를부아Pierre François-Xavier de Charlevoix는 "동북부 해안의 대구는 강둑에 쌓
인 모래알을 닮았다."고 회상했다.

　미국 사실주의 화가 윈슬로 호머Winslow Homer, 1836~1910의 〈안개 경보〉는 미
국에 농북부 어부의 고된 삶을 그리고 있다. 작업을 마친 어부가 본선으로 돌
아가기 위해 짙은 안개, 거친 파도와 사투를 벌인다. 있는 힘을 다해 노를 저으
며 위험 지역을 빠져나가려 애를 쓰지만 쉽지 않다. 멀리서 밀려오는 안개는

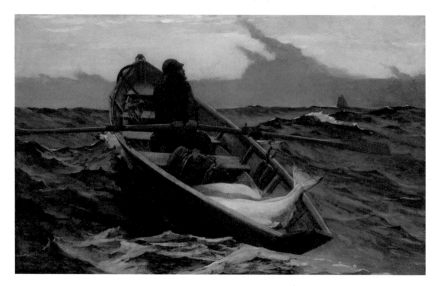

—— <안개 경보> 윈슬로 호머, 1885년, 보스턴 미술관, 미국 보스턴

날씨의 심각함을 보여준다. 안개가 덮치기 전에 본선에 닿지 않으면 그는 망망대해에서 길을 잃게 될지도 모른다.

한편 대서양과 맞닿은 영국은 신대륙 어장에서 잡힌 대구를 맞이하는 관문으로 승승장구했다. 수백 척의 대구 선단이 입항하는 날이면 항구는 소금기에 전 사내들의 진한 체위와 비릿한 냄새로 가득했다. 대구를 쫓아 이전과는 비교할 수 없는 많은 수의 상인들도 몰려들었다. 대구를 발판으로 부를 축척한 대구 귀족이 등장했을 정도다. 엘리트 상인들이 부와 권력을 축적하고 이를 유지하기 위해 자본 축적의 근대적 형태들, 즉 식민주의 정책과 노예무역을 확립한 것도 이 시기다. 그들은 질 좋은 대구는 지중해 시장에 판매해 큰 이익을 챙겼고 질 낮은 대구는 서인도 제도의 사탕수수 농장에 팔았다. 농장에서 일하는 아프리카 노예들은 대구를 주식 삼아 하루 16시간의 중노동을 버텼다. 상인들은 그곳에서 당밀을 수입해 럼주를 만들어 아프리카에 팔았고, 그 돈은 다시 농장에서 일할 노예의 몸값으로 쓰였다. 바다에는 대구가 땅에는

비버가 지천이라는 사실이 알려지면서 열띤 식민지 경쟁도 벌어졌다. 그 과정에서 원주민들의 삶은 철저히 파괴됐고 아메리카 대륙은 '신대륙의 발견'이라는 이름으로 서구 주류 역사에 편입됐다. 대구가 가져온 예외적이고 불행한 변수인 셈이었다.

대구는 국가 간 어획을 둘러싼 경쟁과 갈등도 부추겼다. 미국 동부 도시들이 대구 산업으로 부를 누리자 영국은 식민지의 당밀과 설탕, 차에 세금을 매기고 대구 무역을 제한하는 법을 만들었다. 이에 대한 식민지인들의 반발은 미국 독립혁명으로 이어졌다. 1782년 영국과 미국의 평화 협상에서 가장 진통을 겪었던 쟁점도 미국의 대구잡이 권리에 관한 것이었다. 영국은 1558년부터 1975년까지 아이슬란드와 대구 어업권을 둘러싸고 세 차례에 걸쳐 대구 전쟁을 벌이기도 했다. 이 전쟁은 아이슬란드의 200마일 영해 요구가 받아들여지면

—— 뉴펀들랜드 항구에서 대구의 간을 손질하는 사람들을 묘사한 삽화, 1885년

서 끝났고 국제 해양법상 경제수역이 200마일로 결정되는 계기를 가져왔다.

800년 바다를 누비던 바이킹에게 그 존재를 들킨 이후로 1,000년 동안 대구는 유럽인들의 식탁을 지배했다. 더 많은 대구를 잡으려는 탐욕은 돛과 노를 대체한 동력 선반인 트롤선을 탄생시켰다. 돛 그물은 새끼 대구까지 닥치는 대로 잡아들이게 만들었다. 한 어장의 대구 떼가 사라지면 사냥꾼들은 다른 바다로 옮겨갔다. 무차별적인 대구 사냥은 결국 대구를 멸종 위기로 몰아넣었다. 광활한 바다를 누비면 대구는 씨가 말라 버렸고 한때 바다를 누비던 어부들은 일자리를 잃었다.

—— <공현절의 왕> 야곱 요르단스,
1640년, 빈 미술사 미술관, 오스트리아 빈

CHAPTER
02

맛의 제국

야만과 문명 그리고 미식의 세계

.

로마 제국의 연회

인 간 이 누 린 가 장 배 부 른 사 치

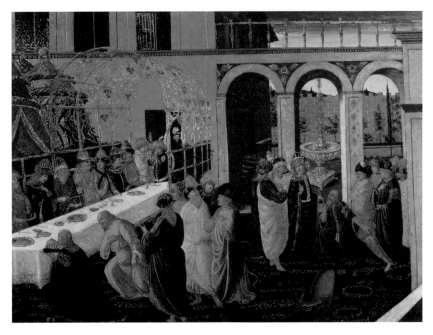

───── **<아하수에로의 연회> 야코포 델 셀라이오, 1485년, 우피치 미술관, 이탈리아 피렌체**　고대 페르시아 제국을 통치한 아하수에로 왕은 방탕한 연회를 즐기다 최후를 맞이했다. 궁정 안뜰에서 벌어지는 호화로운 중동식 연회를 묘사한 이 그림은 르네상스 화가 셀라이오의 걸작 중 하나다.

　　연회는 인류 역사의 상수常數라 해도 과언이 아니다. 먹고 마실 것이 넘쳐나는 식탁은 시대와 장소를 막론하고 사회적 위계질서와 정치적 권력과 밀접한 관계를 맺어왔다. 더 많은 힘을 가진 자일수록 성대하고 사치스러운 연회를 즐길 수 있었고 귀한 음식을 마음대로 먹을 수 있었다. 성경에 등장하는 바빌론 최후의 왕 벨사살은 1,000명의 귀족을 초대한 연회에서 예루살렘에서 약탈한

황금 그릇을 술잔으로 사용했고, 페르시아 제국을 통치한 아하수에로 왕(크세르크세스 1세)은 180일 동안 향연을 벌이다 자객에게 암살당했다. 하지만 그 어떤 곳도 로마 제국을 능가하지 못했다. "지나치게 호화로운 연회는 권력자의 오만한 사치일 뿐."이라는 플루타르코스Plutarchos의 충고는 제국의 역사 내내 공허한 메아리에 불과했다.

주지육림(酒池肉林)의 시대

함께 음식을 먹는 것이 얼마나 즐거운 일인 줄 아는가. 비스듬히 누운 사내가 잔을 들며 독백하듯 시선을 보낸다. 풍요의 뿔Cornucopia 포도와 석류로 넘쳐나는 뿔을 든 여인이 그의 품에 안겨 있으며 옆으로 한 무리의 사내들이 제국이 선사한 세 가지 축복 즉 평화와 풍요, 유희를 즐긴다. 연회는 이미 시작되었고 넘치는 풍요, 진리를 찾기 위한 유쾌한 토론, 미식의 세계가 파노라마처럼 펼쳐진다.

—— 부유한 로마인들의 연회를 기록한 폼페이의 프레스코화, 50~79년, 나폴리 국립 고고학 박물관, 이탈리아 나폴리

연회가 이상적 사회의 축소판이던 시절이 있었다. 초기 로마 제국에서 적절한 음식과 유쾌한 대화는 문명과 야만을 구분하는 척도였으며 식도락은 제국의 특성을 재구성하는 가장 세련된 방식으로 통했다. 그러나 위대한 전통은 팍스 로마나Pax Romana 로마제국에 의해 기원전 1세기 말부터 약 200년간 지속된 평화의 시기시대가 열리면서 깡그리 잊혀졌다. 포에니 전쟁으로 로마는 시칠리아, 사르데냐, 에스파냐 같은 해외 속주에 있는 비옥한 땅과 여기에서 일을 시킬 카르타고 노예 수만 명을 얻었다. 로마 상인든은 지중해의 빵 바구니인 이집트를 수중에 넣고 마음대로 주물렀다. 경쟁 상대가 사라지자 동서남북으로 뻗어 나간 길을 따라 온갖 진귀한 것이 로마로 흘러들어왔다. 머지않아 로마인들 사이

에서는 음식을 통한 쾌락이 유행처럼 번졌다. 로마인들은 위장의 무절제를 마음껏 즐겼다. 로마의 문화에서 쾌락은 그 자체가 선이고 긍정적인 성취였다. 전쟁 후 권태라는 새로운 적과 싸우던 로마인들은 밤새 만찬을 즐기고 주지육림酒池肉林을 실천했다. 약간의 기름과 곡식들, 소금이나 몇 가지 향초로 간을 맞춘 빵이나 죽으로 배를 채우던 가난한 농민들과 평민들의 일상생활은 소수의 귀족들이 부리던 사치 생활과는 아무런 관련이 없었다.

황제와 귀족의 주머니는 헐겁고 관대했다. 아득한 옛날 관용의 의무에서 시작된 에베르제티즘Evergetism 자선주의 혹은 후원주의은 경쟁적으로 기부하고 사치하는 문화로 발전했다. 누구든 화려한 것과 달콤한 감언이설로 후원자Evergete의 눈과 귀를 즐겁게 해준다면, 그 대가로 산해진미와 훌륭한 포도주를 얻을 수 있었다. 접대를 주관하는 신까지 있었다. 주피터(그리스 신화의 제우스)는 인간 사회의 정치와 법률, 도덕을 지배하는 동시에 접대의 법을 주관했다. 따라서 황제들은 시민들의 존경과 명예를 얻기 위해서라도 호화로운 연회를 베풀어

—— <로마의 향연> 피에르 올리비에 요셉 쿠만스, 1876년, 개인 소장

야 했다. 로마에서 고결하다는 것은 부를 낭비하고 탐진하는 것을 의미했다. 인심이 박한 권력자는 결코 지지를 얻을 수 없었다. 매일 밤 로마의 일곱 언덕이 불야성을 이룬 것은 이 때문이었다.

경기를 일으킬 정도로 많은 음식과 넘치는 술은 어느새 대제국 로마를 구체화한 통속적 기호가 됐다. 19세기 벨기에 화가 피에르 쿠만스Pierre Olivier Joseph Coomans, 1816~1889는 고대 로마의 일상을 재현하겠다는 결심을 하고 이 작품을 그리기 시작했다. 1856년 요양을 위해 나폴리로 이사한 화가는 폼페이 발굴 작업을 관찰하며 생생하게 옛 시절을 재현할 수 있었다. 중앙에 비스듬히 누워 있는 황제와 오른쪽에서 아울로스를 연주하는 여인의 형상은 고대 그리스 조각상에서 가져왔다.

"음악에 맞춰 춤을 추던 네 명의 무희가 대형 접시 뚜껑을 열자 살이 통통하게 오른 가금류, 암퇘지 젖통, 페가수스처럼 양옆에 날개를 단 산토끼가 모습을 드러냈다. 가죽으로 만든 분수에선 매콤한 생선 액젓이 흘러나와 그 밑에 있는 생선들이 마치 작은 해협에서 헤엄치고 있는 것처럼 보였다. …… 전채를 먹고 있다 보니 송아지 한 마리가 거대한 접시에 위에 올려진 채 등장했다. 송아지는 통째로 구워져 있었고 머리에 투구를 썼다. 접시에는 트리말키오의 이름과 접시에 사용된 은의 무게가 새겨져 있었다. 뒤를 이어 등장한 아이아스가 미친 사람처럼 칼을 휘둘러 송아지를 잘랐다. 그는 장단에 맞추어 송아지를 고루 토막 내더니 그 조각들을 칼끝에 찍어 놀라워하는 손님들에게 나누어주었다."

《사티리콘》은 네로 황제 치하의 향락문화와 인간의 욕망을 해학적으로 풍자한 소설이다. 작가와 시기에 대해 논란이 있지만 로마의 정치가이자 문장가 페트로니우스Petronius가 1세기 중엽에 쓴 작품이라는 것이 정설로 받아들여진다. 남색, 간통, 강간 등 갖가지 음란 행각 때문에 오랫동안 금서 취급을 받았다. 소설은 남색, 당시 타락한 성 풍속도와 천박한 인간 군상 특히 노예 출신 졸부들의 사치와 향락, 관리들의 부정부패, 하층민과 노예의 고단한 삶에 대

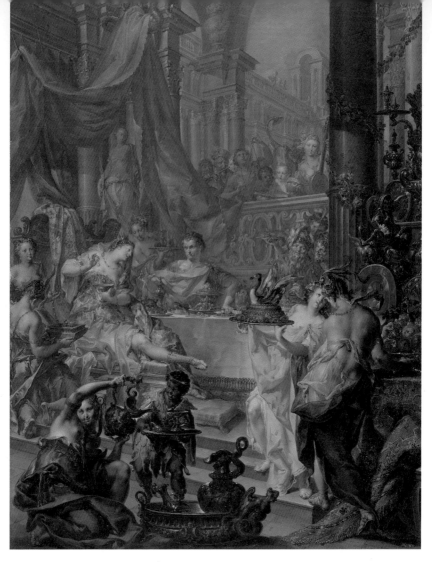

—— <고대 향연> 요한 게오르크 플레처, 18세기 중반, 에르미타주 미술관, 러시아 상트페테르부르크

한 신랄한 풍자와 사실성에 초점이 맞춰지면서 고전의 반열에 오르게 됐다. 그중에서도 2부 '트리말키오의 향연'은 해학적인 측면에서 소설의 백미로 꼽힌다. 줄거리는 다음과 같다.

허세 부리기 좋아하는 천박한 벼락부자 트리말키오는 로마 원로원이 수백 가지의 음식을 금지하도록 만든 장본인이었다. 원래 노예였다가 벼락부자가

된 그는 돈으로 살 수 있는 가장 문란한 쾌락과 폭식에 자신의 재산을 낭비했다. 소설에 묘사된 유명한 연회에서 그가 손님들에게 대접한 요리들은 대부분 어떤 식으로든 금지된 것들이었다. 특히 사치와 잔혹성으로 유명한 '트로이의 돼지'라는 요리로 트리말키오의 명성은 더욱 높아졌다. 어마어마하게 큰 멧돼지 주위로 빵으로 만든 작은 멧돼지들이 마치 어미의 젖을 빨 듯 둘러싼 요리다. 중앙의 멧돼지 구이는 그러나 단순히 불에 익힌 것에 그치지 않았다. 사냥꾼 분장을 한 요리사가 칼로 멧돼지의 옆구리를 가르자 안에 있던 개똥지빠귀 떼가 하늘로 날아올랐다. '트로이의 목마'를 패러디한 이 요리는 개똥지빠귀 외에도 독을 제거한 뱀, 소금물에 절인 토끼 태아, 살아있는 바다전갈 등 엄청난 것들로 멧돼지의 배를 채워 모두를 놀라게 했다. 연회를 주최한 트리말키오는 음식의 식재료가 자신의 땅에서 나왔다는 사실을 자랑한다. 손님들은 앞에 차려진 음식을 다 먹어야 했다. 필요하다면 식사 도중 밖으로 나가 먹은 것을 토해내고 다시 와서 남은 음식을 먹었다.

페트로니우스는 네로 황제의 측근이자 황궁의 고위 관료로 사실 그는 자신들의 지인들과 즐거움을 나누기 위해 이 소설을 썼다. 그의 묘사는 허구지만 현실에서도 그만큼 사치스럽고 경악스러운 요리들이 등장했을 것이다. 미국 소설가 스콧 피츠제럴드F. Scott Fitzgerald는 트리말키오를 모델로 삼아 대표작 《위대한 개츠비》를 탄생시킨 후 이 게걸스러운 사내의 이름을 부제목으로 삼았다.

쾌락을 자신들의 위엄을 과시하기 위한 수단으로 삼았던 황제들의 연회는 더욱 성대하고 보란 듯이 무절제했다. 무엇보다 놀라운 것은 홍학 심장으로 만든 젤리, 낙타 40마리의 간으로 만든 스튜, 알프스에서 가져온 얼음, 개구리 알로 만든 셔벗, 살아있는 바다 전갈을 꽂은 케이크 같은 기상천외한 요리들과 전력을 다해 그 모든 걸 먹어 치우는 사람들이었다. 연회에는 황제의 측근, 원로원 의원, 각국의 사절단, 아첨의 재주를 갖춘 귀족, 최고의 검투사 등 나류의 명망과 명예를 갖춘 이들이 초대되있는데 존성과 경멸 성도에 따라 각자 지정된 자리로 안내됐다.

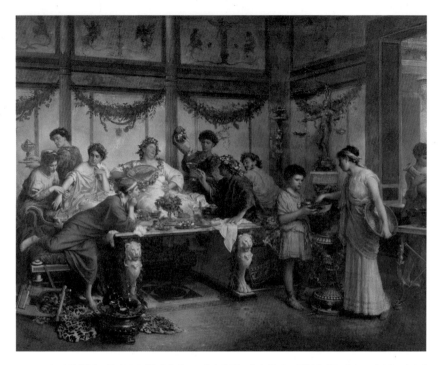

—— **<로마의 향연> 로베르토 봄피아니, 19세기 후반, 게티 센터, 미국 캘리포니아** 평생을 로마에서 보낸 봄피아니는 철저한 고증을 바탕으로 고대 로마의 향연을 재현했다.

엄청나게 많은 음식을 흥청망청 먹고 마시기 위해서는 눕는 것 말고는 다른 방법이 없었다. 손님들은 비스듬히 누워 마치 무절제한 탐식만이 자신들에게 주어진 부와 권력을 굳건히 해준다고 믿는 것처럼 필사적으로 먹어댔다. 황제 앞에서는 늘 예의와 절제가 중요했지만 연회 중에는 누구도 체면을 차리지 않았다. 취기어린 방탕한 말들이 거침없이 쏟아졌고 왁자지껄한 소리는 점점 커졌다. 지저분하고 쾌락적이고 비도덕적인 상황도 이어졌으며 음식을 더 먹기 위해 일부러 속을 게워내는 일도 서슴지 않았다. 식탁 위에는 이를 돕기 위해 올리브 기름을 바른 공작새의 깃털이 구비됐다. 연회는 밤늦도록 이어졌다. 노예들은 여전히 새로운 요리들을 내오고 손님들의 술잔에 끊임없이 술을 부었다.

경기를 일으킬 정도로 많은 양의 음식과 술이 소비되는 사이 연회장 중앙에서는 검투사들이 서로를 난도질했다. 기름을 발라 번들거리는 건장한 체격의 검투사들은 한 덩어리가 되어 뒹굴고, 서로의 뼈를 조각조각 으스러트리고, 날카로운 칼로 상대의 몸에 생채기를 냈다. 피가 튀고 외마디 신음이 나더니 한 사내가 쓰러졌다. 의기양양하게 주위를 둘러보는 승자에게 손님들은 열광적인 갈채를 보냈다. 황제는 그에게 금화와 함께 깊은 산속에서 퍼온 눈으로 차게 식힌 포도주를 선사했다.

사치로 명망 높은 로마 황제들 가운데서도 탐식주의자의 전형은 8대 황제 비텔리우스Vitellius였다. 8개월의 짧은 재위 기간 동안 그가 로마 시민들에게 보여준 것은 만찬, 축제, 환락 그리고 무분별한 탐식뿐이었다. 역사가 타키투스Tacitus에 따르면 비텔리우스의 궁전에서 성실과 근면으로 명성을 얻으려는 자는 아무도 없었다. 권력을 얻을 수 있는 유일한 방법은 성대한 연회와 방탕한 향연으로 황제의 끝없는 욕망을 만족시키는 것이었다. 비텔리우스가 8개월 동안 탕진한 9억 세스테르티우스Sestertius, 공화정 시대의 로마 주화는 현재 가치로 환산하면 무려 1억 3,500만 달러에 달하는 막대한 돈이었다. '로마의 돼지'라는 별명답게 자신의 유일한 장기인 폭식에만 몰두하던 비텔리우스는 반란군에게 비참하게 죽임을 당했다.

그러나 비텔리우스의 연회는 모든 면에서 무절제했던 23대 황제 엘라가발루스Elagabalus에 비하면 평범한 수준인지 모른다. 태양신을 섬기는 사제 출신으로 운 좋게 황제가 된 엘라가발루스는 매일 초호화 연회를 열고 낙타 발뒤꿈치, 토끼의 태아, 얼룩말의 고환, 장어의 내장, 공작새와 개똥지빠귀의 뇌, 홍학의 혓바닥 등 엽기적인 요리에 광적으로 집착했다. 로마 제국 초기 12명의 황제를 기록한 《황제 열전》에 따르면 엘라가발루스가 가장 좋아했던 요리는 조류의 골수를 모아 끓인 '미네르바 방패'라는 요리로 극단으로 치달은 황제의 탐식을 만족시키기 위해 매일 아침 홍학 460마리와 공작새 200마리가 도륙됐다. 황제와 측근들이 괴식怪食을 즐기는 사이 시종들은 비틱에 잎느려 그늘의 발톱을 손질했다. 엘라가발루스는 음식을 먹은 후 바로 토해내는 방법으로 엄청난 양의 음식을 먹어 치웠으며 다 먹고 남은 금은 접시는 테베레강에 집

어 던졌다. 여장을 즐기며 온갖 기괴하고 음란한 짓을 일삼던 황제는 이를 보다 못한 근위대에게 살해당했는데 그의 시체는 분노한 로마 시민들에 난도질당한 채 테베레강에 버려졌다.

〈엘라가발루스의 장미〉는 로렌스 알마-타데마Lawrence Alma-Tadema, 1836~1912가 《황제 열전》에서 영감을 받아 완성한 폭 2m 이상의 대작이다. 수천 개의 꽃잎이 흩뿌려지는 이곳은 나른하고 퇴폐적인 황제의 즉위식이다. 단상 위에 가로누운 엘라가발루스가 폭포수처럼 쏟아지는 꽃잎과 거기에 파묻히는 사람들을 물끄러미 바라본다. 그는 눈앞에 벌어지는 상황이 흥미로운 듯 기울이던 술잔을 잠시 멈췄다. 측근들도 마치 공연을 즐기는 관람자처럼 보인다. 하단의 인물들은 곧 닥칠 위험을 알지 못한 채 꽃 더미에 파묻혀 쾌락에 빠져 있다. 유일하게 할 일이라고는 쾌락밖에 없는 이곳은 무절제한 욕망과 퇴폐적 향락만이 인생의 목적인 곳이다. 기록에 따르면 14세에 권력을 쥔 엘라가발루스는 자신의 즉위식에 엄청난 양의 제비꽃과 장미꽃을 뿌려댔고, 참석자 중 일부가 꽃 더미에 파묻혀 질식사했다. 평생을 고전의 재현에 몰두한 알마-타데마는

—— <엘라가발루스의 장미> 로렌스 알마-타데마, 1888년, 개인 소장

역사의 현장을 최대한 사실적으로 묘사하기 위해 마차 다섯 대 분량의 꽃을 준비한 것으로 전해진다. 그는 제비꽃을 구하지 못하자 프랑스 남부에 사람을 보내 4개월 동안 수천 송이의 장미를 공수했다. 그림 속 인물들은 로마에서 출토된 고대 조각상을 참고했는데, 멀리 보이는 디오니소스 동상 역시 로마 국립미술관이 소장하고 있는 고대 조각상을 그대로 가져온 것이다. 고대의 퇴폐적인 연회와 우아한 고전주의를 훌륭하게 결합한 이 작품은 1888년 영국 왕립 아카데미가 주최한 미술전에서 극찬을 받았다.

더 놀라운 요리! 더 화려한 트리클리니움!

옛 시대 권력자들은 경쟁이라도 하듯 탐식과 방종이라는 난잡한 취향을 나날이 발전 시켜 나갔다. 북아프리카의 로마 속주 누미디아의 왕 시팍스Syphax는 내전이 한창일 때에도 술잔을 부딪치며 정오까지 빈둥거렸고 그의 아들 일부는 매춘부처럼 옷을 입고 향수를 뿌리며 그리스인들의 양성애를 모방했다.

권력자들이 경쟁하듯 탐식과 방탕에 몰두하면서 로마의 사치스러운 취향은 나날이 발전했다. 루쿨루스Lucullus는 한 때 로마에 위대한 승리를 선사한 전쟁 영웅이었지만 정치적 음모로 자리에서 밀려난 후 황제에 버금가는 사치와 방탕으로 여생을 낭비했다. 동시대인의 증언에 따르면 루쿨루스는 오직 먹고 놀기 위하여 로마 판치오 언덕과 나폴리 해안에 여러 개의 연회장을 갖춘 대저택을 지었다. 호화롭게 장식된 그의 저택은 경쟁자 폼페이우스Pompeius 조차 감탄할 정도였다. '사치스러운'이라는 뜻의 영어 단어 'Lucullan'은 바로 그의 이름에서 나왔다.

루쿨루스의 연회는 로마 시대 요리 경연장으로 통했다. 그의 요리사들은 미식가인 주인을 위해 쉬지 않고 새로운 음식을 개발하며 당시로서는 생소한 이국적인 식물과 향신료를 재배했다. 흑해 연안 폰토스에서 자라던 버찌 나무를 이탈리아에 처음 가져온 사람도 루쿨루스였다. 식탁에는 꽃과 파슬리를 뿌렸고 연회장은 이국적인 향으로 채웠으며 값비싼 후추를 무한으로 제공했다.

—— <루쿨루스 저택의 여름 연회> 구스타브 블랑제, 1877년, 개인 소장

"허식 가득한 사치 그 자체다. 화려한 붉은색 식탁보에 보석이 박힌 접시,
음악과 춤, 그리고 어마어마하게 거나한 요리, 이 모두를 서민이 보았다
면 선망과 시기를 동시에 느꼈을 것이다."

아름다운 지중해 연안에 그림 같이 펼쳐진 호사스러운 고대 풍경은 구스타
브 블랑제Gustave Boulanger, 1824~1888가 즐겨 그린 주제였다. 제2 제정 시기 파리
를 점령한 고대의 광기를 고스란히 흡수한 화가는 반짝거리고 은근한 구애의
몸짓이 있는 정원 파티 장면이나 대리석으로 지은 웅장한 건물과 그 안에서 우
아하게 부유하는 옛사람들을 그렸다. 그는 2월 혁명의 발발 속에서 젊은 시절
을 보냈고 공화국의 무능과 전쟁, 급격한 산업화와 과도한 불평등, 파리 코뮌
을 지켜봤다. 권력은 무상했고 세상은 거칠었다. 그러나 이 끔찍한 혼란과 무
질서는 역설적으로 고대 세계, 즉 봉건주의와 종교가 기틀을 잡기 이전 시대

에 대한 동경을 불렀다. 화가가 창조한 고대의 환상 속에 루쿨루스가 느긋하게 누워 오찬을 즐긴다. 무용수와 악사가 분위기를 돋우는 동안 노예들이 손님들의 빈 잔을 채운다:

제국을 점령한 사치 풍조가 점점 극에 달하자 이를 금지하는 법이 등장했다. 그러나 대다수는 이를 신경조차 쓰지 않았다. 키케로Cicero 같은 정치가들은 연설뿐 아니라 연회에서도 서로 경쟁했다. 웅장한 연회장, 솜씨 좋은 요리사, 젊고 건강한 노예, 호사스러운 식기는 분명 뽐내려는 의도를 가진 사치의 표시였다. 키케로는 훌륭한 성품을 가진 도덕적 인간이었고 자신의 안위보다 시민의 자유를 더욱더 귀하게 여긴 정치가였으며 플라톤이 꿈꾸었던 철인정치를 몸소 실천한 철학자였지만 사치로도 유명했다. 그는 사이프러스 나무로 만든 식탁을 사느라 38만 데나리우스Denarius, 고대 로마의 통화 단위를 지불했고 그 거대한 식탁을 산해진미로 채웠다. 키케로를 추방한 평민 지도자 클로디우스Clodius는 바다가 내려다 보이는 탁 트인 연회장을 짓는데 370만 데나리우스를 썼다. 금욕주의를 대표하는 카토Cato마저 20만 데나리우스나 하는 바빌로니아산 식탁보를 여러 개 가지고 있었다. 당시 로마 병사의 월급이 50 데나리우스였다는 사실을 감안하면 엄청난 사치가 아닐 수 없다. 마태복음에 따르면 예수가 살았던 시절 포도원 일꾼의 하루 품삯은 1 데나리우스였다.

미식을 위한 열정과 연회의 즐거움은 귀족을 위한 것이었지만 곧 풍족한 삶을 누릴 수 있었던 서민층까지 확대됐다. 로마인들은 죽음 다음에 찾아오는 내세의 문제라든가 형이상학적 문제에 관심을 쏟지 않았고 오직 현실 안에서의 행복 및 쾌락에만 집중했다. 전성기 로마가 절제보다 무절제를 숭상했던 것은 쾌락이야말로 제국을 지탱해 나가는 기본원리라 믿었기 때문이었다. 그런 까닭에 수많은 전쟁을 통해 로마의 영토를 확장하고 식민지들로부터 막대한 경제적 이득을 취했으며 이를 바탕으로 이루 말할 수 없는 사치를 영위할 수 있었다.

로마가 지배하는 지중해 세계에서 하루의 중요한 사건은 단연 저녁 식사였다. 아침 식사와 점심 식사는 초라하기 이를 데 없었지만 늦은 오후가 되면 품

—— <콜로세움의 로마 축제> 파블로 살리나스, 1900년, 피나코테카 미술관, 브라질 상파울루

위 있는 만찬을 위해 모두 바쁘게 움직였다. 로마인들은 만찬 준비를 예술로 승화시켰고 저녁 만찬을 중요한 사회 활동으로 만들었다. 만찬에 초대받는다는 것은 그 사람이 사회적으로 자부심을 가질 만한 중요한 문제였다. 부자들은 일가친척과 많은 수의 친구와 지인 그 밖에 사회의 여러 사람을 초대했으며 대개는 마태복음 22장에 등장하는 부자처럼 소와 살찐 짐승을 잡고 모든 것을 갖춘 후 초대장을 보냈다. 그날 주인의 일시적인 기분으로 즉석에서 식사 초대를 받는 사람들도 있었으며 때로는 하인을 시켜 광장을 오가는 사람들을 모두 초대하기도 했다. 평판과 관계없이 명성을 떨치는 사람들은 당연히 초대됐다. 그들을 통해 자기가 얼마나 유력자인지 과시할 수 있었기 때문이다. 바리새인 시몬이 눈엣가시로 여기던 예수를 집으로 초대한 이유는 바로 여기에 있다.

연회의 대중화로 로마의 식탁은 더욱 다채로워졌다. 1세기 요리책 《요리에 대하여》가 전하는 '400여 가지의 소스 만드는 법'은 로마 요리의 정수를 보여준다. 책에 따르면 홍학, 낙타, 타조, 기린, 얼룩말 등 이국의 동물들은 페르시아의 후추, 인도네시아의 정향 같은 향신료와 함께

—— 로마 연회의 중요한 요리 중 하나인 야생 돼지와 송로 버섯을 담은 모자이크, 2세기, 바티칸 고고학 박물관, 로마 바티칸

가장 사치스럽고 기상천외한 요리의 재료로 쓰였다. 모자이크에 담긴 야생 돼지와 송로 버섯도 값비싼 별미 중 하나였다. 임신한 야생 돼지의 젖통과 자궁으로 만든 요리는 결혼식 연회에서 인기가 많았는데 요리사들은 먼저 그것들을 스튜로 만들고 난 다음에 파이로 굽거나 죽으로 끓여서 달걀에 담갔다가 기름에 튀기고 레몬과 푸른색의 보리지 꽃으로 장식했다. 이러한 요리들은 연회의 크기와 함께 연회 주최자의 부를 가늠하는 척도가 됐다. 로마인들은 "더 놀라운 요리! 더 화려한 트리클리니움!"을 외치며 이 모든 것을 경쟁적으로 소비했다.

트리클리니움Triclinium은 긴 소파를 U자 형태로 배치한 연회장을 말한다. 엄청나게 많은 음식을 흥청망청 먹고 마시기 위해서 눕는 것 말고 다른 방법이 있었을까? 왼쪽 팔꿈치를 베개에 괸 상태에서 비스듬히 누워 있으면 노예들이 종종걸음으로 이쪽저쪽 오가면서 술과 음식을 날랐다. 트리클리니움은 주로 자연 풍경이나 바다가 한눈에 보이는 탁 트인 곳에 만들었다. 야외에서 식사할 수 있도록 정원에 만드는 경우도 있었다. 2009년 로마 팔라틴 언덕에서 발굴된 네로 황제의 트리클리니움은 4개의 구형 장치와 4m 지름의 커다란 기둥에 받쳐져 있으며 물의 흐름으로 밤낮으로 회전했다. 밤낮으로 하늘의 시간에 맞춰 회전한 것으로 알려진 네로 황제의 트리클리니움은 로마 제국 초기 12명의 황제를 기록한 수에토니우스Suetonius의 《황제 열전》에도 등장한다.

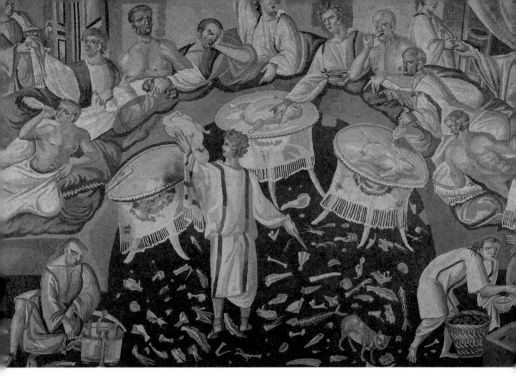

—— <치우지 않은 방과 심포지엄> 3세기 제작된 프레스코화, 개인 소장

 3세기 제작된 것으로 추정하는 프레스코화는 로마 제국의 트리클리니움과 그 안에서 벌어지는 연회 장면을 훌륭하게 묘사하고 있다. 아홉 명의 귀족들이 푹신한 카우치에 누워 만찬을 즐긴다. 주변으로 머리를 뒤로 묶은 노예들이 열심히 시중을 들고 있으며, 연회장 중앙에서는 특별히 훈련받은 상급 노예가 준비된 요리를 먹기 좋은 크기로 자를 준비를 한다. 그런데 호화로운 연회와 어울리지 않게 바닥에 음식물 쓰레기가 나뒹군다. 한 눈에도 손님들이 먹다 버린 것들로 그 양이 발에 치일 정도로 많다. 원래대로라면 당장 주인의 불호령이 떨어져야 하지만 그림 어디에도 그러한 분위기는 감지되지 않는다. 노예들은 치우는 시늉조차 없고 손님들도 전혀 신경을 쓰지 않는다. 이 흥미로운 장면은 우리를 혼란스럽게 만든다. 저들은 왜 지저분한 바닥을 치우지 않고 있을까?

 바닥에 널브러진 음식물이 실제가 아닌 모자이크이기 때문이다. 트리클리니움 바닥에 먹다 남은 음식물을 새기는 것은 로마의 사치스러운 유행 중 하

나였다. 치우지 않은 방에 대한 이야기는 로마의 모든 역사를 담고 있는 기념비적인 작품 《박물지》에도 나온다.

> "트리클리니움 바닥 장식 분야의 가장 뛰어난 예술가는 소소스Sosus였다. 그는 페르가몬에서 '치우지 않은 방Asarotos Oikos'을 제작했다. 이 독특한 명칭은 그가 작고 다양한 색깔의 모자이크 돌을 가지고 연회장 바닥에 음식물 잔해를 재현한 것에서 비롯됐다. 그것들은 마치 누군가 빗질하는 것을 잊은 채 방치한 쓰레기 같았다."

기상천외한 소소스의 모자이크는 로마가 향유한 풍요를 드러내기에 적합했다. 바닥에 나뒹구는 진귀한 식재료와 먹다 버린 요리 속에는 무절제한 사치와 탐식이 가능했던 로마의 자신감이 그대로 녹아들어있다.

—— <치우지 않은 방> 고대 로마 유적지에서 발견된 바닥 모자이크, 2세기 초, 바티칸 고고학 박물관, 로마 바티칸　성대한 연회가 끝난 후 먹다 버린 음식물이 바닥에 버려져 있는 모습은 연회로 자신의 부를 과시했던 로마인들에게 가장 매력적인 그림 주제 가운데 하나였다.

바티칸 고고학 박물관이 소장하고 있는 모자이크 바닥은 온천 휴양지로 번창한 히에라폴리스 유적지에서 발굴한 것이다. 먹다 버린 홍학 다리와 야무지게 발라 먹은 생선뼈, 갑각류 껍질, 값비싼 향신료 등 호사스러운 식재료들이 바닥에 어지럽게 흩어져 있다. 이러한 것들을 내려다보면서 로마인들은 제국이 전리품을 맞추는 재미와 함께 넘치는 풍요를 만끽할 수 있었다.

그러나 로마인들의 폭식은 제국을 산 채로 잡아먹었다. 밤새워 먹고 마시며 또다시 그동안 먹은 것을 토해 내고 다시 먹고 마시는 것이 되풀이되는 연회는 결국 재정 파탄을 초래했다. 위장의 무절제가 정점에 달하면서 비옥했던 땅도 힘을 잃기 시작했다. 한 세대 전만해도 엄청난 풍작을 가져다준 들판의 토양이 지나치게 탐욕스러운 경작으로 척박해진 것이다. 수확은 해가 갈수록 줄어들었다. 풍요의 뿔과 함께 증가했던 인구 앞에는 불길한 미래가 다가오고 있었다. 그러나 이미 나태한 쾌락주의에 빠진 로마인들은 로마가 쇠망기로 접어드는 것조차 눈치채지 못했다.

콘스탄티누스Constantine the Great 황제가 기독교를 로마의 국교로 삼은 이후로 로마인들은 방탕을 점차 줄여갔지만 이미 제국을 지탱하고 있던 많은 것들이 망가진 상태였다. 황제의 자리를 노리는 이들로 인해 235년부터 284년까지 50년간 무려 26번이나 황제가 바뀌었다. 여기에 외세의 침략, 전염병의 창궐, 가뭄으로 인한 식량부족, 화폐 개혁의 실패 등 악재가 겹치면서 제국은 걷잡을 수 없이 추락했다. 마구잡이로 널뛰던 물가는 열 배, 스무 배씩 폭등했다 화폐가 기능을 잃자 시장이 사라졌다. 제국이 동서로 분열될 무렵에는 도시를 버리고 시골로 내려가 자급자족을 시작하는 이들까지 등장했다. 산해진미를 즐기던 과거는 존재하지도 않았던 것처럼 기억 속에서 희미하게 잊혀져 갔다. 서로마 제국은 마지막 공식 황제가 야만인들에게 폐위당하며 476년 멸망했고 이후 1,000년을 더 버티던 동로마 제국은 1453년 역사 속으로 사라졌다.

죄의 식탁

쾌락과의 기나긴 전쟁

365년 사막의 교부 에바그리우스 폰티쿠스Evagrius Ponticus는 '사탄이 인간을 타락시키기 위해 이용하는 8가지 악덕의 목록'을 작성하면서 탐식을 색욕과 함께 가장 큰 죄의 반열에 올려놓았다. 그를 사사한 카시아누스Cassianus도 "입맛의 충동을 다스리지 못하는 자는 육체적 방종과 육욕의 자극을 절대 억제하지 못한다."며 의도적인 금욕을 강조했다. 이 위대한 교부들의 뜻은 교황 그레고리우스 1세Gregorius I에 의해 교만,

—— <최후의 심판> 칠죄종의 지옥 부분 확대, 타데오 디 바르톨로, 1393년, 성모승천대학성당, 이탈리아 산지미냐노

탐욕, 분노, 질투, 나태, 탐식, 색욕의 '칠죄종七罪宗'으로 정리되었고 그 자체로 악이자 인간이 저지르는 모든 죄의 근원으로 여겨지게 되었다. 탐식 곧 폭식이 대중적 성격의 삽화나 우의화로 표현되기 시작한 것도 이때부터다. 이후 탐식은 꽤 오랫동안 부도덕한 이미지에 갇혀 있었으며 교조주의자들과 엄숙주의자들에게 꾸준한 비난의 대상이 되었다.

최초의 죄, 게걸스러운 자들은 모두 지옥으로

식도락은 고대 로마 제국에서나 17세기 네덜란드에서나 인간의 본질적인 요소였다. 고대 그리스인들은 집안에 대소사가 있을 때마다 향연을 즐겼고, 로마 제국의 시민들은 매일 흥청망청 연회를 벌이며 배가 터지도록 먹어댔다. 르

네상스인들은 쾌락적이고 유쾌한 식사를 통해 생을 예찬했고, 근대와 가장 가까운 곳에 있었던 계몽주의자들은 자연스러운 가정 파티를 즐겼다.

그러나 이들과 달리 중세인들은 먹는 즐거움에서 완전히 동떨어져 있었다. 성경이 탐식을 지옥에 떨어지게 만드는 죄라고 못 박았기 때문이다. 중세인들에게 먹는 즐거움은 철저하게 절제해야 할 부정적인 욕망이었다.

> "네가 만일 음식을 탐하는 자이거든 네 목에 칼을 둘 것이니라.
> 그의 맛있는 음식을 탐하지 말라."
> —— (잠언 23장: 2~3)

> "율법을 지키는 자는 지혜로운 아들이요 음식을 탐하는 자와
> 사귀는 자는 아비를 욕되게 하는 자니라."
> —— (잠언 28:7)

구약 성경은 탐식자를 '아비를 욕되게 하는 자'로 신약 성경은 '지나친 욕망을 가진 간사하고 악한 자' 나아가 '예수를 모략하는 자와 같은 자'로 명시하며 탐식에 대해 부정적인 태도를 견지한다.

성경이 진리가 되자 미식의 기쁨은 죄가 됐다. 음식은 정신이 아니라 육체의 영역에 속한 것이었고 식도락은 음탕한 욕심에 해당했다. 비록 고대 이스라엘인들보다 음식 규정에서는 자유로웠지만, 음식에서 느끼는 쾌락은 철저히 경계해야 했다. 특히 탐식에 빠진 사람은 어떤 죄도 이겨낼 능력이 없으며 배가 불룩한 탐식자는 천국에 갈 수 없었다. 급하게 먹는 것, 게걸스럽게 먹는 것, 지나치게 많이 먹는 것, 까다롭게 가려 먹는 것, 사치스럽게 먹는 것은 비난의 대상이 되었고 식사 시간까지 기다리지 못하고 적절하지 않은 때에 먹는 것은 비도덕적인 행동으로 간주됐다. 이를 지키지 않는 자는 죄를 범하는 것이고 영원한 구원으로 가는 길에서 바로 이탈될 수도 있었다. 호사스러운 테이블 장식, 값비싼 은접시, 활기에 찬 대화도 규탄의 대상이었다. 할리우드 영화에 나오는 중세 연회는 요란하고 시끌벅적하지만 12세기 밀라노의 시인 본베신 다

라 리바Bonvesin da la Riva가 쓴 예법서 《50가지 식탁 예법》은 실제 중세 연회가 그와 정반대 분위기였음을 알려준다.

탐식을 이토록 가증스러운 죄로 만든 바탕에는 아담과 이브의 타락 사건이 있었다. 흔히 원죄는 신의 말씀에 복종하지 않은 것으로 여겨지지만, 죄원罪源적 개념에서 탐식은 인간을 타락시킨 최초의 죄로 지목된다. 아담과 이브가 선악과를 탐내지 않았다면 낙원에서 추방당하는 일도 없었을뿐더러 인류가 이토록 벌을 받고 있지도 않았을 터였다.

> "여자가 그 나무를 본 즉 먹음직도 하고 보암직도 하고
> 지혜롭게 할 만큼 탐스럽기도 한 나무인지라 여자가 그 실과를 따먹고
> 자기와 함께한 남편에게도 주매 그도 먹은지라."
> —— (창세기 3:6)

밀라노 주교 암브로시우스Sanctus Ambrosius는 "불복종의 시발은 탐식으로 거슬러 올라가며, 맛보는 즐거움 때문에 우리는 낙원에서 쫓겨났다."는 주장을 펼치며 탐식에 대해 억압적인 태도를 고수한 최초의 교부다.

암브로시우스의 개념은 동료이자 제자 아우구스티누스Aurelius Augustinus에 의해 격렬하게 체계화됐다. 신학 이론을 집대성한 아우구스티누스는 중세 유럽의 슈퍼스타였다. 그는 성적 모험과 쾌락의 지옥에서 젊은 시절을 보냈지만 서른 두 살 때 개종을 하고 나서부터는 과거를 반성하고 육체적 유혹을 무자비하게 공격했다. 그가 만든 '원죄Original Sin'라는 교리는 아담과 이브가 에덴동산에서 쫓겨난 이후로 인간은 욕망이라는 지저분한 것들에 더럽혀졌다는 점을 분명히 밝힌다. 아우구스티누스는 모든 죄가 탐식에서 유래한다고 여겼다. 따라서 먹는 행위는 성스럽지 않은 행위로 과도하게 즐거워해서는 안 되며 음식을 목구멍으로 넘길 때는 언제나 죄를 뉘우치는 마음을 가져야 한다고 충고했다. 그에 따르면 탐식은 상황에 따라 대죄일 수도 있고 소죄일 수도 있지만 궁극적인 죄원이기에 용서받을 수 없었다.

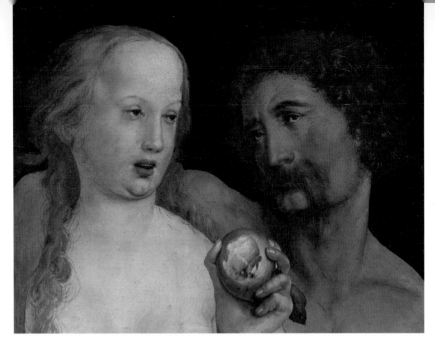

—— <아담과 이브> 한스 홀바인, 1517년, 바젤 미술관, 스위스 바젤

　신이 자신의 형상을 본떠 인간을 창조한 순간은 천지창조의 절정을 차지한다. 그러나 인간의 창조는 타락과 연결되면서 그 의미가 퇴색됐다. 동산의 모든 것을 허락한 신이 금지한 단 하나는 선악과를 먹지 말라는 것이었다. 그러나 아담과 이브는 선악과를 베어 물었고 진이 빠지는 노동, 출산의 고통, 죽음의 운명의 벌을 받고 동산에서 쫓겨났다. 아우구스티누스가 보기에 아담의 죄는 여전히 자신 안에 살아 있었고 노한 신의 형벌도 마찬가지였다. 그는 금단의 열매를 먹은 것에서 탐식, 교만, 색욕, 신성모독 심지어 살인(그들은 자신들을 죽음으로 내몰았다)까지 죄의 모든 목록을 발견했다고 고백하며 아담과 이브가 실존 인물이며 그들이 죄를 지어 낙원에서 추방된 것도 실제 있었던 일이라고 주장했다. 이로써 탐식은 인류가 짊어질 모든 죄의 근원으로 지목되기에 이른다. 독일 화가 한스 홀바인Hans Holbein, 1497~1543의 그림에서 아담과 이브는 뱀이 그들을 탐하듯이 그렇게 선악과를 교묘히 탐식한다. 신에 대한 두려움은 들끓는 욕망으로 바뀌었다. 아담과 이브는 바로 그 욕망 때문에 사멸적인 인간 세계로 쫓겨났고 그때부터 인간은 발자국마다 죽음을 동반하게 되었다.

중세 교회가 식욕을 강력하게 통제하려 했던 사실은 성직자들이 일반 신도들의 일상생활과 도덕 문제를 일깨우는 데 활용했던 《고해 신부 대전》에도 잘 드러난다. 이 책에서 색욕 다음으로 가장 많은 지면을 할애한 항목이 바로 탐식이었고 그만큼 고해신부는 이 문제에 대해 적극적으로 개입했다. 과도하게 먹고 마시는 것을 극복할 수 있어야만 가장 끔찍한 죄악인 색욕을 떨쳐 버릴 수 있었고 그렇지 못한 자들은 지옥 불에 떨어졌다. 이러한 분위기는 수도사들의 삶을 본받아 모든 육체적 쾌락을 배척하고 영혼 불멸에 대한 절대적인 확신에 따라 행동하자는 '세상에 대한 경멸'로 이어졌다. 라틴어로 콘템프투

—— <최후의 심판> 히에로니무스 보스, 1508년, 빈 미술사 박물관, 오스트리아 빈

스 문디Contemptus mundi라고 하는 이 현상은 세상의 종말과 천국의 도래가 임박했다는 믿음을 바탕으로 한다.

종교적 광신자였던 히에로니무스 보스Hieronymus Bosch, 1450~1516의 그림은 경건한 신도들의 마음속에서조차 끊임없이 솟아나는 쾌락적 욕구를 꺾기 위한 교회의 노력을 대변한다. 그림은 창조로 시작해 쾌락과 음란 속에서 방황하다 심판으로 끝을 맺는다. 아담과 이브가 죄를 짓자 에덴의 동산 여기저기에 악마들이 나타나 날뛰기 시작한다. 추방된 죄인들의 목에는 쇠사슬이 걸리고 사악한 뱀과 괴물에게 둘러싸인다. 음란한 자들에 의해 어두워진 세상에 마침내 신의 심판이 내려진다.

보스는 무엇보다 죄에 대한 심판에 초점을 맞추고 있다. 구원 받은 자들은 소수에 불과하며 대다수의 인간들은 묵시록이 실현되고 있는 검고 뜨거운 땅에서 고통으로 이를 갈며 울부짖는다. 새와 곤충을 닮은 괴물들, 머리와 다리만 있는 기괴한 변종, 죄인의 신체를 절단하는 흉측한 악마, 자신의 목에 칼을 꽂은 채 웃고 있는 파충류는 지옥에서 나온 사탄의 군대다. 사탄의 군대는 죄인을 꼬챙이로 들어 올리고 목을 잘라 팬에 튀기고 칼로 배를 가르고 절구로 뼈를 으깨며 인간을 요리한다. 그림에 담

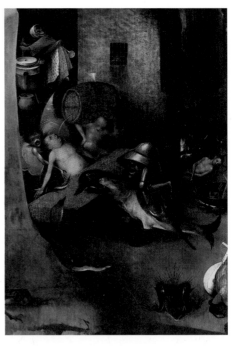

—— <최후의 심판> 탐식 부분 확대, 히에로니무스 보스, 1508년, 빈 미술사박물관, 오스트리아 빈

긴 초현실적인 고문 장면과 인간들의 고통은 보는 모든 사람들에게 즉각 전달되어 죄가 초래하는 끔찍한 결과를 깨닫게 했다.

단테Dante Alighieri의 《신곡》 지옥 편에서 목구멍의 죄에 빠진 자들은 제 3원 지옥에 처박힌다. 르네상스 화가 산드로 보티첼리Sandro Botticelli, 1445~1510의 〈지옥의 심연〉에서처럼 단테의 지옥은 총 아홉 단계의 원으로 되어 있다. 죄에 따른 고통은 본격적인 지옥이 시작되기도 전부터 목격되며 탐식과 폭식의 죄인들은 차갑고 무거우며 영원하고 저주받은 비가 내리는 제 3원에서 벌을 받

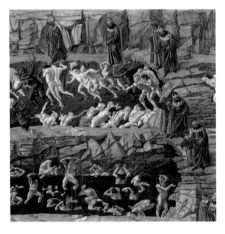

—— 〈지옥의 심연〉 부분 확대, 산드로 보티첼리, 1480년, 베르그루엔 미술관, 독일 베를린

는다. 비를 흠뻑 맞아 생쥐 꼴이 된 죄인들은 시궁창에 처박히고 배설물 더미 속에서 뒹굴며 썩은 음식물 찌꺼기로 배를 채운다. 머리 셋 달린 지옥의 개 케르베로스가 날카로운 이빨로 이들의 몸뚱이를 물어뜯고 있다. 단테는 이곳에서 탐욕적이고 향락적인 삶을 살다 지옥에 끌려온 루카의 수도사 차코Ciacco와 이야기를 나누는데 차코는 이탈리아어로 '돼지'라는 뜻이다.

단테의 지옥은 동시대 사람들의 뇌리에 거대한 공포를 남겼으며 죄와 심판, 천국과 지옥으로 이어지는 종말론의 종교적 문맥 속에서 자신의 삶을 돌아볼 수 있게 했다. 음식에 대한 욕구는 본능으로 가려져 있으나 본능 이상의 탐식은 여러 죄와 어깨를 나란히 하는 중죄다. 아무리 불한당이라 하더라도 자신의 영혼이 지옥에서 영원한 고통을 받을지 모른다는 공포는 그들이 살았던 절대적인 믿음의 시대에는 구체적이고 실제적인 것이었다.

〈일곱 가지 죄악과 사대 종말이 그려진 탁자〉에서 보스는 끊임없이 다른 죄를 유발하는 칠죄종의 굴레와 죽음, 최후의 심판, 천당, 지옥으로 이루어진 종말을 보여준다. 탐식은 탐욕과 나태 사이에 배치되어 있으며 발톱이 달린 닭의 발을 게걸스럽게 뜯어먹는 남자를 통해 표현됐다. 어린아이가 날라고 매달려 보지만 남자는 이를 무시한 채 자신의 배만 채운다. 지저분하고 흐트러진 옷차

림, 뚱뚱하고 기름진 몸매, 음식 앞에서 이성을 상실하고 흉측하게 탐식에 몰두하는 사내의 모습은 탐식의 전형이다. 옆에서는 얼굴이 벌겋게 달아오른 남자가 항아리를 들어 남은 술을 들이켠다. 음식과 술을 향해 탐욕스럽고 상스럽게 달려드는 이들의 모습은 절제와 신중함을 모르는

—— <일곱 가지 죄악과 사대 종말이 그려진 탁자> 탐식 부분 확대, 히에로니무스 보스, 1480년경, 프라도 미술관, 스페인 마드리드

한마디로 이성을 상실한 육체를 보여준다. 자비와 나눔이라는 예수의 가르침에도 정면으로 위반된다. 계속해서 음식을 가져오는 여인의 표정과 음식을 향해 맹렬하게 달려드는 아이의 행동도 탐식과 연결된다.

인물들의 외모는 탐식의 행위만큼 추하게 묘사됐다. 움푹 꺼진 이마와 낮은 콧대, 작은 눈은 전형적인 유대인의 특성으로 이들에 대한 비난과 혐오를 부추긴다. 그림 하단에서 발견되는 '굴라Gula'는 라틴어로 식도를 뜻하며 전통적으로 '탐식의 죄'를 의미한다. 중세인들은 굴라에서 파생한 '글루통Glouton'을 먹보, 식충, 걸신 등 음식을 탐하는 이들에 대한 조롱조 욕설로 사용했다. 여성의 경우에는 탐식과 함께 성적 문란의 의미까지 더해져 '음탕하고 탐욕스러운 창녀'라는 뜻으로 쓰였다.

보스가 살았던 15세기 말 네덜란드는 황폐해질 대로 황폐해져 있었다. 스페인의 착취는 수그러들 기미를 보이지 않았고 전쟁이 끝나면 전염병이 찾아왔고 전염병이 지나가면 가뭄이 시작됐다. 사람들은 신에게 버림 받은 기분으로 두려운 미래 앞에서 두려움에 떨었다. 공포는 광기를 불렀다. 마녀사냥이 난무했고 스스로를 채찍질하는 이들이 등장했으며 게걸스러운 폭식과 극한의 거식 사이를 오가며 구원을 갈구하는 이들도 횡행했다.

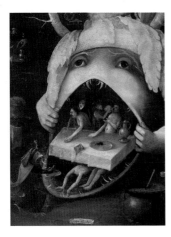

비관적이고 염세주의적 세계관을 가졌던 보스는 동시대인들과 마찬가지로 1000년에 안 왔던 세상의 종말이 곧 올 것이라고 믿었다. 보스가 기이하고 불가사의한 악마와 무서운 심판에 비상할 정도로 몰두한 것은 이러한 시대적 분위기에서 온 것이다. 보스는 일반인들의 생각처럼 아무렇게나 그림을 그린 미친 천재가 아니었다. 보스의 시대에 죄라는 단어는 지금보다 훨씬 많은 의미를 가지고 있었다. 탐식, 색욕, 나태 같은 육체적인 타락도 죄에 포함되었고 교만, 시기, 질투 같은 정신적인 타락도 죄에 포함됐다. 당연하게도 세상은 죄를 지은 사람들과 마귀들로 넘쳐났다. 보스가 보기에 세상은 죄로 가득 차 있었으며 그래서 현실과 지옥은 별반 다르지 않았다. 보스는 믿음에서 벗어난 인간의 실체는 발광하는 괴물에 지나지 않는다고 생각했다.

이제 생이 끝난 대식가가 마지막으로 겪는 과정이 펼쳐진다. 손으로 입을 벌리고 있는 괴물의 혓바닥 위에서 탐식의 죄를 지은 자들이 괴로워한다. 이들 앞에 놓인 것은 먹음직스러운 고기도 탐스러운 과일도 아닌 살아있는 두꺼비와 뱀이다. 어둡고 축축한 곳에 숨어 사는 혐오스러운 동물들이다. 이러한 그림을 통해 사람들은 탐식이 얼마나 끔찍한 결과를 초래하는지 그것이 왜 잘못된 일인지를 돌아볼 수 있었다.

탐식은 그 자체도 문제였지만 색욕을 일으킨다는 점에서 더욱 경계됐다. 탐식과 색욕의 끈끈한 만남의 발원지 또한 성경이었다.

"이에 그들의 눈이 밝아 자기들의 몸이 벗은 줄 알고
무화과나무 잎을 엮어 치마를 하였더라."
—— (창세기 3:7)

칠죄종을 정리한 교황 그레고리우스 1세는 "복부가 가득 차면 음부가 자극되기 때문에 어쩔 수 없이 성욕의 죄를 저지르게 된다."며 탐식과 색욕의 관계를 육체적으로 설명했다. 탐식은 추상적 욕망이 아니라 탐식 그 자체에 모든 파생적 욕망의 실체적 형상이 들어있다는 것이다. 이를테면 타락하고 세속화한 종교권력의 문제도 바로 이 폭식, 곧 먹어치우는 죄원에서 뿌리를 찾을 수 있다는 것이다. 탐식을 악덕의 전형으로 규정하고 마땅히 해야 할 일은 하지 않은 채 먹고 마시기만 하는 자는 결국 음탕하고 난잡한 정욕의 죄에 도달한다는 엄격주의자들의 주장은 우연이 아니었다. 나태와 분노도 비뚤어진 탐식의 오류로 정의됐다. 따라서 중세 내내 신을 섬기고자 하는 자는 누구나 무엇보다 가장 먼저 탐식에서 벗어나야 했다.

천국으로 가는 모범적인 식탁

그렇다면 천국에 가려면 어떻게 먹어야 했을까? 무엇보다도 중요한 것은 절제였다. 중세인들은 보통 아침과 저녁 하루 두 끼를 먹었다. 함께 쓰는 대접 하나를 가운데 놓고 손으로 집어 먹었으며 종종 빵 조각이 숟가락 같은 역할을 했다. 고기는 축제 때나 먹는 드문 음식으로 소수의 상류층만이 규칙적으로 고기를 소비할 수 있었다. 늘 배가 고팠기 때문에 사람들은 음식을 향해 맹렬하게 달려들곤 했다.

> "술을 즐겨하는 자들과 고기를 탐하는 자들과도 더불어 사귀지 말라.
> 술 취하고 음식을 탐하는 자는 가난해질 것이요."
> —— (잠언 23장: 20~21)

현명한 자들은 고기와 술에 대한 열정뿐 아니라 분별력을 갖춰야 했다. 음식 앞에서 솟구치는 식탐을 눌러 성급히 먹고 마시는 일이 없도록 해야 했다. 탐식을 사랑하는 것만큼 천박하고 졸렬한 일은 없었다. 방종에 빠지지 않도록

이성으로 음식을 조절하고 자기 자신을 다스리는 것은 정결하고 경건한 신도의 기본이었다. 교황 그레고리우스 1세는 캔터베리의 아우구스티누스Augustine of Canterbury, 6세기 말 영국의 사도에게 보낸 서한에서 절식의 정결함에 대하여 다음과 같이 적었다.

> "식욕을 죄악이라고 우길 생각은 없다. 그러나 일반적인 식사에도 육체적 쾌감이 뒤따르기 때문에 이를 절제해야만 하는 것이다. 육체적 쾌감은 어떤 방식이든 잘못된 것이다. 그리하여 나는 생육을 위한 최소한의 음식만을 섭취하는 절식을 권장하는 바이다. 쾌락을 없애고 육체를 미덕으로 인도하기 위해서, 필요하다면 스스로에게 고통을 가할 줄 알아야 한다."

중세에 이르러 절식과 단식은 그리스도인의 특징이 됐다. 성직자들은 절식과 단식을 자선과 동일시하며 절제한 음식을 통해 굶주린 이웃을 먹이고 살릴 수 있다고 신도들을 가르쳤다. 식욕에 대한 종교의 지배는 페트루스 다미아니Petrus Damiani 시대에 이르러 정점에 달했다. 이탈리아 베네딕도회 수도사인 다미아니는 욕망의 해소나 쾌락의 충족을 위해 먹는 행위는 중죄라는 입장을 견지하며 절식을 천국의 관문이라 주장했다. 일시적인 쾌락을 멀리하고 욕망을 조절하는 것이 구원으로 가는 길이자 지혜의 온건한 형식이라는 것이다. 그러나 탐식에 대한 교회의 경고는 몇 세기를 지나면서 점차 흐릿해졌고, 단식과 절제는 경건한 교부들이 권장하던 이상적 모습과는 다른 양상으로 전개됐다.

음식의 절제가 엄격성을 잃어가고 있던 가운데, 일부 열성적인 신도들 사이에서는 전례 없는 금욕이 유행했다. 코르토나의 성녀 마르가리타Margaret of Cortona와 오르비에토의 동정녀 요안나Joanna of Orvieto는 말라붙은 빵과 소량의 야채 외에는 아무것도 먹지 않았고, 프랑스의 루이 9세Louis IX는 절제와 인내의 상징이었다. 그는 평생을 빈자처럼 먹고 성인처럼 기도했다. 왕의 전기를 보면 그는 생선과 과일을 무척 좋아했지만 식탁에 차려진 것 중 하나만을 먹고 나머지는 빈자들에게 적선했다. 식욕을 돋우는 요리에는 물을 부어 맛이 없게

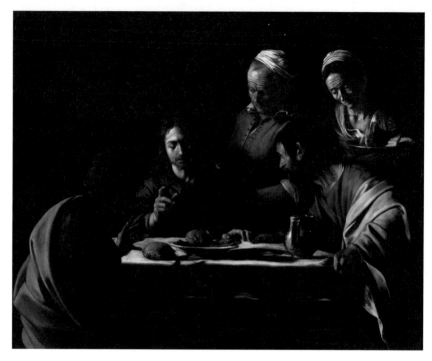

—— <엠마오의 저녁식사> 카라바조, 1606년, 브레라 미술관, 이탈리아 밀라노

만들었다. 단식도 자주 했는데 두 차례에 걸쳐 십자군을 조직할 때에는 30여일 동안 고기와 와인은 전혀 입에 대지 않았다고 전해진다. 그는 먹다가 목에 걸리면 피가 날 정도로 형편없는 검은 빵 한 개와 우유만 몇 모금 마시곤 했다.

극단적인 절식은 회개의 방식이자 탐식에 대한 반발에서 비롯된 것이다. 콩으로 만든 수프나 옥수수 가루로 끓인 죽, 딱딱한 보리빵, 살짝 익힌 야채, 약간의 생선 정도로만 끼니를 해결했으며 주일 밤이나 속죄 시간에는 철저히 금식했다. 미켈란젤로 메리시 다 카라바조Michelangelo Merisi da Caravaggio, 1573~1610의 〈엠마오의 저녁식사〉는 모두에게 귀감이 될 만한 절제된 식사의 모범을 보여준다. 그림은 엠마오의 여인숙에서 예수의 제자들이 자신들과 함께 동석한 낯선 남자가 부활한 예수임을 깨닫는 바로 그 순간을 포착하고 있다. 낡은 식

탁 위에는 차려진 것은 작은 빵 두 덩이와 포도주 한 병, 약간의 채소가 전부다. 먹음직스러운 요리도 탐스러운 과일도 보이지 않는다. 그러나 예수의 기도는 그걸로 충분하다는 것을 깨닫게 한다.

다니엘레 크레스피Daniele Crespi, 1598~1630의 〈성 카를로의 식사〉는 금욕의 원칙에 더 근접해 있다. 성 카를로 보로메오Carlo Borromeo는 부패와 분열이 난무하던 시기에 교회 개혁을 단행하고 성직자의 부패를 철저히 배격해 밀라노를 유럽에서도 손꼽히는 종교 도시로 변모시킨 성인이다. 부유한 귀족 집안 출신이지만 가진 것을 모두 가난한 이들에게 헌납하고 스스로 고단한 삶 속으로 들어갔다. 검소하고 청빈했던 보르메오는 완전히 닳아서 낡아질 때까지 옷을 버리지 않았고 빈민들과 같은 음식을 먹었다고 전해지는데 그의 삶은 금욕주의자들의 청사진이 되었다. 1576년 흑사병이 밀라노를 덮치자 보르메오는 도망치는 귀족들을 뒤로하고 병자들을 구제했고 1610년 성인의 반열에 올랐다.

—— 〈성 카를로의 식사〉 다니엘레 크레스피, 1628년, 산타 마리아 델라 파쇼네 성당, 이탈리아 밀라노

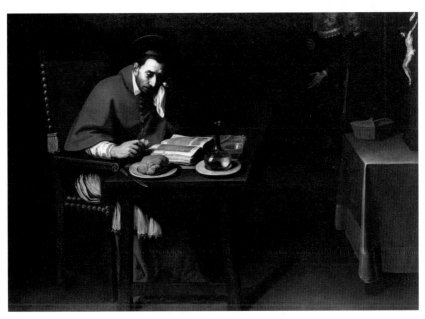

성인의 식사는 그가 걸어온 삶의 궤적만큼이나 소박하고 진실하다. 천도 깔리지 않은 작은 나무 탁자 위에는 성경과 함께 빵 한 덩이와 물만이 올라와 있다. 빵 말고는 고기도 포도주도 없다. 성인은 성경에 적힌 예수의 수난에 그마저도 먹지 못한 채 눈물을 흘린다.

한편 탐식에 빠지는 것을 경계하라는 신의 당부는 높은 담을 넘어 왕과 귀족에게도 전해졌다. 게걸스러운 식탐과 절제를 상실한 폭음은 폭군의 속성이 됐다. 1318년에서 1320년 사이에 집필된 정치 풍자서 《포벨 이야기》는 군주의 어리석은 탐식을 조롱한다. 포벨Fauvel은 아첨Flatterie, 탐욕Avarice, 저열함Vilénie, 변덕Variété, 시기심Envie, 게으름Lâcheté이라는 여섯 죄의 머릿글자를 조합한 이름을 가진 말의 형상을 한 괴물이다. 그는 자신의 이름대로 온갖 악행과 기행을 일삼는다. 포벨은 더럽고 볼품없는 자신의 마구간에 불만을 품고 주인의 화려한 집을 차지해 버린다. 화려했던 주인의 집은 금세 말이 좋아하는 건초 더미로 가득 찬다. '덧없는 허영'과의 결혼식에서 포벨은 기상천외한 음식들을 먹으며 지칠 줄 모르는 탐식을 보여준다. 포벨의 탐식은 색욕, 권력욕, 물욕으로 이어지고 왕궁은 온갖 악덕으로 가득한 곳이 된다. 결국 포벨의 왕궁은 괴성을 지르며 음란한 행동을 하는 마귀에게 점령된다.

탐식가에 대한 조롱과 이를 경계하는 종교적 가르침은 문학보다 그림에서 뚜렷하게 발견된다. 〈우스꽝스러운 연회〉는 중세 풍자 문학과 세속의 속담 그리고 예수의 마지막 식사라는 경건한 주제 '최후의 만찬'을 동시에 반영하는 독특한 그림이다. 술에 취한 여인이 그림을 가로지르는 기다란 탁자 가운에 앉아 있다. 붉은 옷을 입고 머리에는 나무 국자와 깨진 달걀 껍데기로 만든 우스꽝스러운 왕관을 쓰고 있는 그녀는 폭식과 탐식의 여왕이다. 주위로 음흉하게 생긴 사람들이 대낮부터 술잔을 받아 들며 시시덕거리고 있으며 일부는 나태에 빠져 있다. 손 대신 발을 가진 난쟁이 옆으로는 거칠게 과일 바구니를 뒤지는 개와 토악질을 하는 남자가 그려져 있다. 탐식의 여왕 옆에는 한 노파가 우울과 나태를 상징하는 관습적인 자세인 턱을 괸 채 앉아 있다. 그 뒤로 보이는 검고 기괴한 존재는 전에는 탐식이나 나태의 상징으로 여겨졌지만 현재는 중세 유럽을 뒤덮은 전염병의 상징으로 받아들여진다.

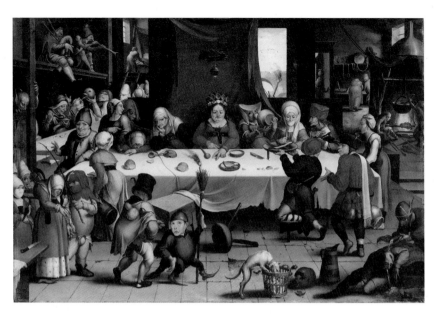

—— <우스꽝스러운 연회> 얀 만데인, 1550년, 빌바오 미술관, 스페인 빌바오

네덜란드에서 활동한 얀 만데인Jan Mandijn, 1500~1560은 탐욕스러운 귀족, 술에 취한 농부, 부패한 성직자 등 악행에 빠진 인간 군상들의 해학적 묘사를 통해 진지한 윤리적 질문을 던진 화가였다. 만데인의 전기 작가는 그가 교양 있고 훌륭한 재주를 가진 뛰어난 화가라는 점을 인정하면서도 그림 속 비루한 인물들과 화가가 매우 비슷했다고 술회했다. 모두 사실이라고 믿기는 어렵지만 만데인의 삶도 당시 화가들에게 종종 일어나는 모순 즉 그림은 비싼 가격에 팔렸지만 정작 화가 자신은 파산하는 드라마 속에서 비참하게 마감됐다. 하지만 그가 정말로 타락한 난봉꾼이었다면 이렇게 생동감 넘치는 풍자화 속에 인간 욕망에 대한 깊은 통찰력을 불어 넣지는 못했을 것이다. 만데인은 추종자 보스의 환상적인 그림에서 영감을 얻은 일련의 풍자화를 통해 도덕적 메시지를 전달했으며 '이상하고 터무니없는 장면의 제작가'라는 명성을 얻었다.

게걸스러운 대식가가 조롱의 대상이 되면서 식사 예절은 점점 더 엄격하고 복잡해졌다. 무엇보다 경계해야 할 것은 음식에 완전히 마음을 빼앗겨 버리는

것과 식욕에 사로잡혀 급히 먹는 것이었다. 매일의 식사마다 신이 함께 있음을 의식하는 것이 중요했다. 따라서 지나치고 음란한 대화는 금지됐고 대신 성경 봉독과 긴 침묵이 요구됐다. 시끄럽게 수다를 떨거나 시답잖은 말들을 늘어놓는 사람은 식사 자리에서 쫓겨났다.

식사 중 침묵이 낳은 가장 주목할 만한 특징은 수도사들의 수화였다. 수도사들은 하루 중 긴 시간을 침묵했고 식사 중에는 특히 더 정숙해야 했다. 910년 문을 연 프랑스 클뤼니 수도원에서 식사 중 말을 대신하기 위한 수화를 개발한 것은 우연이 아니었다. 수도사들의 수화는 매끄러운 대화를 하기에는 허술한 점이 많았다. 빵, 생선, 채소는 종류에 따라 풍부한 표현을 가지고 있었지만 수도원 식단에 거의 오르지 않는 고기에 대한 표현은 없었다. 수화로 포도주를 더 달라고 할 수는 있었지만 까탈스러운 수도원장을 욕할 방법은 없었던 것이다. 근엄하고 정숙한 수도원의 식사는 이탈리아 몬테 올리베토 마조레 수도원 회랑에 자세히 묘사되어 있다.

르네상스 천재 레오나르도 다 빈치Leonardo Da Vinci, 1452~1519도 이에 대한 기록을 남겼다. 다 빈치는 1496년 그 유명한 〈최후의 만찬〉을 그리면서 수도원의 식사를 관찰했다. 다빈치는 수도사들이 무엇을 먹는지, 어떤 손동작으로 대화를 하는지 유심히 관찰하고 이를 자신의 노트에 기록했다.

"한 수도사가 양손 손가락을 비틀고 얼굴을 찡그리며 앞사람을 바라봤다. 또 다른 수도사는 손을 펴서 손바닥을 내보이고 어깨가 귀에 닿을 정도로 으쓱하며 경악하는 표정을 지었다. 누군가 옆사람에게 귓속말을 하자, 듣고 있던 사람이 한 손에는 나이프를 다른 한 손에는 반쯤 잘린 빵을 쥐고서 귀를 내밀었다."

'식탁 조련사'들은 유복한 젊은이들에게 어떻게 하면 귀족의 예의범절과 수도사의 경건을 감쪽같이 흉내 낼 수 있는지 조언했다. 올바른 식사 예절에 대한 책들도 성행했다. 아라곤 왕의 주치의이자 인문학자 페트루스 알퐁시Petrus

—— <성 베네딕토의 생애> 중 수도원의 식사, 1505~1508년, 몬테 올리베토 마조레 수도원, 이탈리아 시에나

Alphonsi의 《성직자를 위한 예법서》가 선구자적 역할을 했다면 13세기 말 밀라노의 신학자가 쓴 《좋은 식사를 위한 50가지 계율》은 밥상머리 에티켓의 바이블로 통했다. 책의 가르침에 따르면 먹을 때 홀짝거리는 소리를 내거나 돼지처럼 침을 흘려서는 안 되고 게걸스럽게 음식을 탐해도 안된다. 칼 끝으로 이를 청소하거나 손가락을 빠는 것은 상대방의 기분을 상하게 하는 몰상식한 행동이고 식사 중 침을 뱉는 자는 짐승과 다를 바 없었다. 야만적이고 세련되지 못한 행동을 지적하며 귀족들이 지켜야 할 식사 예절을 가르치는 이러한 책들은 수 세기 동안 유럽 전역에서 큰 인기를 끌었는데 중세 젊은이들을 위한 조언을 담고 있는 에라스뮈스Erasmus의 《소년들의 예절에 대하여》는 출간 즉시 베스트셀러가 됐다.

독일의 역사사회학자 노르베르트 엘리아스Norbert Elias는 이렇게 지극히 치밀하고 정교하게 발전한 식사예절의 변천을 '문명화 과정'이라는 명제로 규정했다. 문명화 과정에 따라 식사 전 감사 기도는 식사 중 코를 풀거나 이를 쑤시는 것을 자제하는 것과 마찬가지로 나이가 많든 적든 모든 사람에게 해당하는 매우 중요한 예절 중 하나가 됐다. 본래 식사 기도는 초기 그리스인들의 의례였다. "항상 기도하라."(누가복음 18:1)는 예수의 전언과 "쉬지 말고 기도하라."(데살로니가전서 5:17)는 사도 바울의 외침은 기도를 믿는 자들의 중요한 의무로 만들었지만 이를 온전히 실행할 수 있었던 이들은 세속을 떠나 동굴로 숨어들어간 은수자들밖에 없었다. 로마 제국의 박해를 피해 존재를 숨기고 살았던 대다수의 그리스도인들은 저녁이 되면 비밀리에 모여 기도를 했다. 함께 빵과 포도주를 먹으며 예수의 마지막 만찬을 기억하고 신의 가르침을 되새겼다. 식사는 이들에게 신앙에 대한 고백이자 예배의 연속이었고 이때부터 식사 전 기

도, 식사 기도, 식사 후 기도는 예수의 임재를 공동체로 경험하는 그리스도교의 중요한 의례로 정착했다.

식사 기도는 어떤 도전도 받지 않고 어떤 논의의 여지도 없이 종교가 사회를 지배함에 따라 중세의 경건하고 세련된 예절의 기초가 되었다. 중세 봉건 귀족들은 성경의 가르침에 따라 식사 전 감사 기도를 엄격하게 지켰으며 곧 하위 계급들도 여기에 동참했다. 정결한 신자라면 마땅히 일용할 양식을 주신 신의 은총에 감사해야 하고 먹는 행위의 영적인 의미를 되새겨야 하며 곧바로 음식에 달려들지 않도록 탐식을 다스려야 했다.

니콜라스 마스Nicolaes Maes, 1634~1693는 식사 기도를 통해 관람자의 도덕적 각성을 유도한다. 위대하지도 아름답지도 특별하지도 않은 평범한 노파가 식사 전 신에게 기도를 하는 그림이다. 깊게 팬 주름에 서러운 이야기가 겹겹이 쌓여 있고 갈퀴처럼 거친 두 손에 지난한 세월이 남아있다. 그러나 세상은 그런대로 좋은 것이고 삶은 감사한 것이다. 노파의 기도는 그럼에도 불구하고 신을 잊지 않는 신앙의 미덕을 이야기한다. 식탁 아래에서 장난치고 있는 고양이

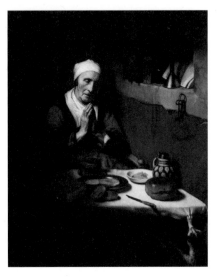

—— <기도하는 노파> 니콜라스 마스, 1656년, 암스테르담 국립 미술관, 네덜란드 암스테르담

는 이를 방해하는 악덕을 표현한 것이다. 벽에 그려진 모래시계와 펼쳐진 성경이 인생의 유한성과 천국과 지옥을 가르는 삶의 자세에 대한 교훈을 전한다.

사실 식사에 대한 감사기도는 회화에서 흔하게 다루어진 주제는 아니었다. 주제에 따라 회화의 서열을 구분하던 방식이 신과 성자, 영웅의 서사를 펼쳐보이는 역사화를 가장 고귀하게 평범하고 사소한 일상사를 묘사한 장르화를 상스럽게 여겼기 때문이다. 이에 따라 화가의 위상과 수입도 차이가 났다. 하

지만 17세기 네덜란드에서는 매우 다른 상황이 벌어지고 있었다. 앞서 보스가 경험한 암흑의 시대를 이겨내고 네덜란드는 갑작스럽게 유럽의 중심 국가로 부상했다. 스페인과 치열한 전투를 치르고 독립을 쟁취했고, 종교의 자유도 얻었다. 암스테르담과 로테르담의 항구는 상업과 교역의 중심지로 번영을 누렸다. 17세기 초 네덜란드인들은 자신들이 일군 경이로운 결과에 자긍심을

── <농부 가족의 식전 감사 기도> 얀 스텐, 1665년, 내셔널 갤러리, 영국 런던

느꼈으며 그것은 곧 일상에 대한 예찬으로 이어졌다. 할스Frans Hals, 페르메이르Johannes Vermeer, 위대한 렘브란트Rembrandt Harmenszoon van Rijn와 그의 제자 마스에 이르기까지 수많은 화가들이 삶의 소소한 이야기에 관심을 기울였고 어느 한순간을 포착해서 영원히 담아냈다.

얀 스텐Jan Steen, 1626~1679이 식사 전 기도를 하는 선량한 소작농 가족을 그린 것도 그려질 만한 가치가 있다고 여겼기 때문이다. 달걀 껍데기, 국자, 화병이 아무렇게나 널려 있는 어수선한 실내에서 부부와 아이들이 선 채로 식사를 한다. 배고픈 개가 빈 냄비를 들추고, 아이는 기도를 하기 위해 모은 손을 채 풀지도 않은 채 음식에서 눈을 떼지 못한다. 가난하지만 이들의 일상은 불행하게 느껴지지 않는다. 그러면 그런대로 세상은 좋은 것이다. 아름다움은 만들어 내는 것이 아니라 세상 모든 존재 속에 고루 스며있다는 사실을 이 그림은 말하고 있다.

부르주아 계급이 성장하면서 식사 기도는 자기 억제와 타인에 대한 배려라는 두 원칙의 섬세한 행동양식으로 발전했다. 상공업을 바탕으로 성장한 부르주아 계급은 노동자 계급에 대항해 자신들만의 예절과 규범을 만들었고 이를 통해 자신들의 위치를 재평가받고자 했다. 민중보다 우월한 위치를 확보하기 위해 그리고 동시에 신을 포함하여 사회적으로 자신들보다 더 나은 존재들에게 스스로의 가치를 각인시키기 위해 예절에 대한 안감힘을 쓴 것이다. 세분화된 식사예절은 이렇게 중간 계급에 의해 그들이 스스로를 하위 계급과 차별화하는 방편으로 이용되었다. 차려진 음식에 대해 신에게 감사의 기도를 하는 것, 음식이 상에 오르기까지 수고한 모든 이들에게 감사하는 마음을 갖는 것, 기도가 끝나기 전까지 음식에 마음을 빼앗기지 않는 것, 너무 빨리 먹지 않는 것은 식사예절의 기본에 속했다.

장 바티스트 시메옹 샤르댕Jean-Baptiste-Siméon Chardin, 1699~1779의 그림에서 어린 딸에게 식사 기도를 가르치고 있는 어머니는 특정한 개인이 아니라 18세기 번영한 부르주아 가정의 예절 미학과 도덕적 교훈을 나타낸다. 어머니는 자신의 본분을 다해 성실하게 집안일을 돌보며 자녀를 양육하는 모습으로 묘사되

—— <식사 기도> 장 바티스트 시메옹 샤르댕, 1740년, 루브르 박물관, 프랑스 파리

었는데 이러한 그림을 감상한다는 것은 일상의 미덕을 배우는 것이라고 여겨
졌다. 그림의 공간은 간소하지만 차분하게 정돈되어 있으며 색채는 부드럽고
조화롭다. 거친 윤곽은 찾아볼 수 없고 격정적인 분위기도 느껴지지 않는다.
이러한 그림은 그 자체로 질서 정연한 세계를 나타낸다.

비잔티움 황녀의 포크

유럽 식탁을 바꾸다

"사치스러운 여인은 결코 음식에 손을 대지 않았다. 지켜보던 시종이 음식을 작은 조각으로 자르고 나서야 그녀는 황금으로 만든 두 갈래로 갈라진 도구로 음식을 찔러 우아하게 입으로 가져갔다."

베네딕트 수도회의 추기경 페트루스 다미아누스Petrus Damianus의 경멸조의 글에 등장하는 사치스러운 여인은 비잔티움 제국(동로마제국)의 황녀 테오도라 안나 두카이나Theodora Anna Doukaina다. 그녀는 평생을 고상하고 풍요롭게 살았다. 선대부터 살아온 화려한 궁전에서 엄숙한 예절과 세련된 몸가짐을 배웠고 지혜롭고 위대한 학자들로부터 문학, 미술, 음악, 철학, 수학, 천문학, 식물학 등 다양한 학문을 고루 익혔다. 오랜 정치적 동맹 관계에 따라 총독 도메니코 셀보Domenico Selvo의 아내가 되기 위해 베네치아 공화국에 발을 내딛기 전까지 그녀는 세상에서 가장 크고 발전된 도시에서 세련된 지성과 미덕 같은 모든 즐거움을 누리며 살았다.

그런데 이런 야만의 세계에 대책 없이 내팽겨쳐지다니. 화려한 궁전에서 살았던 그녀에게 베네치아는 더럽고 끔찍하고 괴로웠고 외설스럽기 짝이 없었다. 사방에서 풍겨오는 고약한 냄새는 괴로웠고, 문화도 예절도 모르는 사람들과

—— <가나의 혼인잔치> 부분 확대, 파올로 베로네세, 1563년, 루브르 박물관, 프랑스 파리 베로네세는 성서적 주제에 웅장하고 화려했던 16세기 베네치아 당대 현실을 반영하며 젊은 나이에 최고 화가 반열에 올랐다. 500년 전 베네치아에 포크를 가져온 비잔티움 제국의 공주를 연상시키는 이 여인은 이후 베네치아가 획득한 광휘를 상징한다

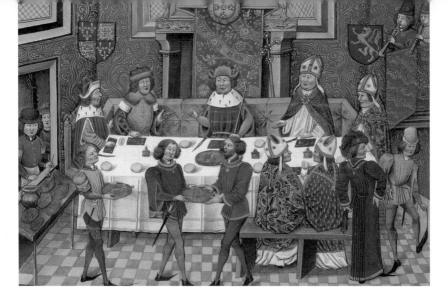

—— 1386년 포르투갈 존 1세가 민호 강가 천막에서 영국 랭커스터 공작 곤트의 존을 위해 벌인 연회를 묘사한 채색 세밀화, 장 드 블랭《잉글랜드 연대기》에 수록, 1470~1480년, 영국 도서관, 영국 런던 왕과 귀족 모두 음식을 손으로 가져와서 개별 접시에 담는 것은 중세 식탁의 전형적인 모습이었다.

남은 일생을 그들과 보내야 하는 현실은 끔찍했다. 그녀가 보기에 베네치아 사람들은 해적과 염전 노동자 사이 어디쯤에 있는 것 같았다. 온갖 보석으로 치장하고 있었지만, 시끄럽게 떠들며 욕을 하고, 맨손으로 음식을 먹으며 까만 때 같은 게 잔뜩 끼어 있는 손톱으로 이를 후볐다. 가장 참을 수 없는 건 자신이 데려온 비잔티움의 문명인들이 어느새 같은 수준으로 형편없이 끌어내려지는 것이었다.

1071년 두칼레 궁전에서 열린 결혼식 만찬에서 테오도라가 이상한 도구를 끝까지 고집한 것은 이 때문이었다. 그것은 현재의 우리가 '포크'라 부르는 끝이 두 갈래로 갈라진 뾰족한 식사 도구였다. 포크의 등장에 베네치아가 온통 들끓었다. 손가락을 두고 기괴한 도구를 입에 넣는 황녀의 모습은 우스꽝스러울 뿐 아니라 지나치게 부도덕하고 음란했다. 포크 자체에서 풍기는 도덕성 또한 의심스러웠다. 신이 창조한 손가락을 모방한 형태는 신에 대한 무독이오 불경이었다. 훗날 테오도라가 끔찍한 병에 걸리자 베네치아인들은 그녀가 오만과 허영을 저지르다 신의 천벌을 받았다고 확신했다.

중세 연회를 생각할 때 오늘날 우리들은 휘장이 내려진 커다란 방에서 격식에 맞게 옷을 갖춰 입은 귀족들이 만찬을 즐기는 장면을 떠올린다. 실제로 연회는 중세 봉건 사회에서 중요한 사회적 기능을 수행했다. 돈을 아끼지 않은 음식은 부와 권력을 과시하는 수단이자 정치적 동맹을 다지는 세련된 방법으로 여겨졌다. 중세 화가들은 종교적인 작품, 정치적인 작품 모두에 연회 장면을 그려 넣었다. 테이블 위에는 고기, 빵, 생선, 과일, 포도주가 넘치게 차려져 있고 사람들은 먹고 마시면서 일상생활의 즐거움을 기념한다. 하지만 중세 미술 어디에도 포크는 보이지 않는다. 포크는 어디로 간 것이며 어떠한 연유로 11세기 베네치아인들을 경악시킨 것일까.

문명인의 포크와 야만인의 손가락

포크의 기원은 기원전 1만 년 무렵으로 거슬러 올라간다. 사냥과 채집을 하며 떠돌던 인류가 '샤머니즘'이라는 공통된 상상력을 토대로 집단적 문명을 이루고 살던 시기다. 곡물을 재배하며 정착 생활을 시작한 이래로 인류의 생존은 하늘에 달려 있었다. 사람들은 숭배와 샤머니즘에 대한 주술적 믿음에 따라 정기적으로 하늘에 제의를 올렸다. 우리가 추적하는 최초의 포크는 여기서 출발한다. 신에게 바친 음식을 고정하기 위해 혹은 매장 전 망자를 불에 태우

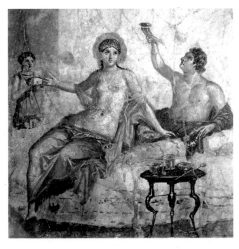

—— 헤르쿨라네움 유적 프레스코, 기원전 50~79년, 나폴리 고고학 박물관, 이탈리아 나폴리　연회를 즐기는 로마 연인을 묘사한 벽화에 포크로 추정되는 길고 뾰족한 도구가 발견된다. 11세기부터 오늘날까지 베네치아에서 포크를 지칭하는 단어 피롱(Piron)은 '쇠붙이 따위로 가늘고 뾰족하게 만든 물건'을 뜻하는 그리스어 피루니(πιρούνι, piroúni)에서 유래됐다.

기 위해 사용한 샤먼의 무구巫具 중 포크와 비슷한 형태의 갈고리가 등장한다.

문명의 시대가 도래하자 포크는 요리사의 도구가 됐다. 고대 그리스의 요리사들은 불에 익힌 요리, 즉 화식火食에 포크를 사용했다. 아테네 국립 고고학 박물관에는 고대의 노련한 요리사들이 새끼 돼지를 화덕에 구울 때, 무화과를 먹여 부풀린 염소의 간을 기름에

—— <고대 페르시아 황후 와스디의 연회> 이탈리아 페라라에서 제작된 에스더 두루마리 성서 사본, 1617년, 히브리 대학교 유대인 예술 센터, 이스라엘 예루살렘　크세르크세스 대왕의 황후 와스디와 주변 인물들이 연회에서 포크를 사용하고 있다.

튀길 때, 제의를 위한 희생 제물을 직접 불에 구울 때 사용한 끝이 세 갈래로 나뉜 갈퀴 형태의 도구가 전시되어 있다. 포크는 호메로스Homer가 묘사한 '헤카톰베Hecatomb, 신에게 소 100마리를 바치는 그리스 최대의 제사'에도 등장한다. 시인은 《일리아스》에서 이렇게 읊었다.

> "우리의 위대한 아킬레우스가 아우토메돈이 들고 있던 고기를 네 등분으로 또 조각조각 잘라서 끝이 갈라진 쇠꼬챙이에 꿰자, 불길을 일으키는 신과 같은 인간 파트로클로스가 그것을 화로 위에 얹었다."

예수가 태어날 무렵 유대의 길거리 요리사들은 '푸르카Furca, 오늘날 포크의 어원으로 갈퀴라는 뜻'를 사용했다. 커다란 솥에서 온종일 펄펄 끓인 뜨거운 고기는 푸르카로 건져져 먹기 좋게 잘렸다. 54년 네로가 고작 열여섯 살의 나이로 로마 황제가 되었을 때 상아로 만든 두 갈래의 포크는 음식을 덜어내는 용도로 사용됐다. 이때의 포크는 도구적 성격보다 장식적, 과시적 성격이 강했다. 포크는 대개 만찬장의 가장 명예로운 참석자 앞에 놓였는데 포크가 놓여 있지 않은 자리는 말석을 의미했다. 음식이 바뀔 때마다 다른 모양의 포크가 나오

기도 했으며 로마의 위대한 조각가들이 황제에게 바친 최고의 조각품 중에도 포크가 포함되어 있었다.

그러나 476년 서로마 제국이 멸망하고 이해할 수 없는 말을 하는 이들이 유럽의 새로운 주인이 되면서 포크는 갑자기 악마의 도구로 전락했다. 그리스도교의 새로운 수호자를 자처하며 로마의 많은 것들을 파괴하던 게르만족이 포크를 이교도의 산물로 규정한 것이다. 포크가 사라진 자리는 게르만족의 수식手食 문화가 차지했다.

—— <최후의 만찬> 부분 확대, 피에트로 페루지노, 1493~1496년, 폴리그노 수녀원, 이탈리아 피렌체 신성한 사도 바르톨로메오의 손에 쥐어진 포크는 인물의 특별한 위치에 상징성을 부여하기 위해 일부러 그려진 것이다.

중세 초기의 혼란 속에서 게르만족 성직자들에게 주어진 임무는 로마인들의 자발적인 지지를 이끌어내는 것이었다. 종교가 무소불위의 권력을 휘두르고 인간의 모든 문제를 신이 주관한다는 맹신이 지배하고 있던 시대에 신이 어떠한 이유로 게르만족을 선택했고 세상은 그 결정을 따라야만 한다는 이야기는 지배하려는 측에게는 더없이 매력적이었을 것이다. 게르만족의 형제들은 포크를 '부적절한 도구들'의 목록에 올리고 자신들의 수식 문화를 전파했다. 예수가 그랬던 것처럼 신이 부여한 음식을 신이 부여한 손으로 먹어야 한다는 것이 이들의 주장이었다. 어느새 사람들은 포크의 날카로운 끝과 섬뜩한 광택, 붉은 육즙이 음흉스럽게 뚝뚝 떨어지는 모습에 혐오감을 느끼게 되었다. 중세가 무르익어 가면서 포크를 사용하는 것은 그 자체로 신성모독으로 간주됐다. 반면에 방금 잡은 신선한 고기에서 느껴지는 탄력, 오래 익힌 채소의 물컹한 느낌, 불에 그을린 빵 표면의 바삭함 같은 음식의 질감을 손으로 느끼는 것은 경건한 식사의 일부가 됐다.

서기 800년 샤를마뉴라고도 불리는 카를 대제Karl der Große가 서로마제국 황제로 선포되는 자리에서 중세 유럽의 쟁쟁한 귀족들은 손으로 음식을 집어먹었다. 황궁의 식사 시종들이 정교하고 과장된 칼질로 고깃덩어리를 썰어 접시

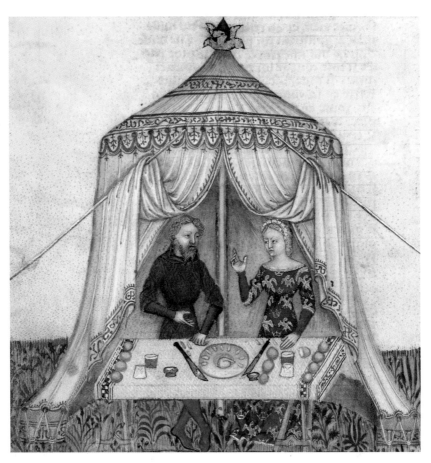

—— 중세 기사도 문학을 대표하는 아서 왕과 원탁의 기사단 중 가장 종교적 색채가 짙은 것으로 알려진 《란슬럿의 성배》의 14세기 판본, 1380~1385년, 밀라노 국립 도서관, 이탈리아 밀라노 기사와 귀부인의 정중하고 전형적인 저녁 식사에서 포크는 어디에도 보이지 않는다.

에 담아내면 전날까지 인간 사냥에 나섰던 전사들의 투박한 손이 그 위를 훑고 지나갔다. 중세 유럽에서 음식을 양손에 쥐고 먹을 수 있다는 건 사회적 우월과 특권의 표시이기도 했다. 우아한 귀부인 조차도 거세한 수탉을 양손으로 갑이 뜯있고 손가락에 붙은 소스를 게걸스럽게 핥아먹었다. 수식을 하는 중세 연회 예절은 중세 기사도 문학을 대표하는 아서 왕과 원탁의 기사단 이야기 중

가장 종교적 색채가 짙은 것으로 알려진 《란슬럿의 성배》 14세기 판본에서 확인할 수 있다. 기사 란슬럿과 아름다운 귀부인의 정중하고 전형적인 저녁 식사에서 포크는 어디에도 보이지 않는다.

12세기 독일 베네딕트 수녀회 원장 힐데가르트 폰 빙겐Hildegard von Bingen은 포크를 악마에게서 나온 위험한 도구라 확신했다. 그녀는 뉴턴Isaac Newton보다 1세기 앞서 만유인력의 개념을 이론화하고 예술, 과학, 철학, 의학, 식물학 등 다방면에서 탁월한 업적을 남긴 천재였다. 그녀는 신비주의의 열렬한 추종자로 말로는 표현할 수 없는 비밀스러운 본질이 우주 안에 스미어 있는 것처럼 포크에 어떤 악마적이고 주술적인 힘이 깃들어 있다고 믿었다. 힐데가르트는 자신을 따르는 제자들과 명성을 듣고 찾아오는 사람들에게 "신이 허락한 성스러운 식탁에 악마(포크)를 끌어들이지 말라."고 조언하는 한편 아나스타시오 4세Pope Anastasius IV에게는 "성하께서 타락한 자들의 사악한 포크를 말없이 관용하는 것은 사악함을 내치지 않고 오히려 입맞춤하여 포용하는 것이나 마찬가지입니다."라며 일갈하기도 했다.

포크에 대한 이러한 공개적인 비난에서 요리사들만이 한 발 비켜서 있었다. 포크는 주방에서 여전히 가장 중요한 요리 도구로 사용되었으며, 때로는 주방 밖으로 나오는 영광을 맛보기도 했다. 르네상스 시대 저명한 요리사 바르톨로메오 스카피Bartolomeo Scappi의 요리책 《예술 작품으로서의 요리》에 묘사된 고기 썰기는 포크 없이

—— 르네상스 시대의 저명한 요리사 바르톨로메오 스카피의 요리책 《예술 작품으로서의 요리》에 수록된 삽화 주방에서 포크는 중요한 조리용 도구로 쓰였고 트리치안테는 칼과 포크로 고깃덩어리를 썰어냈다.

는 설명이 불가능하다. 16세기 이탈리아 상류층의 생활을 요리를 중심으로 전개하면서 스카피는 연회를 준비하는 데 있어 각각의 역할을 담당했던 이들과

고기를 써는 전문가 트리치안테Trinciante에 대한 기록을 남겼다. 앞서 카를 대제의 대관식 연회에서도 모습을 드러냈던 트리치안테는 중세 연회에서 가장 특징적인 인물이라고 할 수 있다. 육중한 칼과 두 개의 날이 달린 포크를 춤추듯 휘둘러 거대한 고깃덩어리를 재빨리 해체하는 것이 이들의 역할이었다. 트리치안테는 육즙이 손목을 타고 흐르기 전 조각낸 고기를 포크에 찍어 정확하고도 우아하게 손님들의 접시에 내려놓은 뒤 위풍당당하게 퇴장했다.

포크와 르네상스

한편 형제의 나라 비잔티움 제국에서 포크는 전혀 다른 역사를 전개하고 있었다. 야만족의 침략에도 굳건하게 살아남은 비잔티움 제국은 동·서 무역의 중심지로 크게 번영했고 고대의 과학과 기술을 계승했다. 포크는 이 능동적이고 창의력이 넘치는 나라에서 마침내 주술사와 요리사의 손을 떠나 개인의 손에 쥐어지게 되었다.

역사는 콘스탄티누스 10세 두카스Constantine X Doukas의 딸 테오도라가 작은 꼬챙이로 베네치아인들을 경악시키기 이전인 7세기 무렵 이미 비잔틴 제국의 귀족들이 포크와 유사한 도구를 식사에 사용했다고 말한다. 콘스탄티누스 7세Constantine VII가 직접 저술한 《비잔틴 궁정 의식에 관하여》에 따르면 제국의 귀족들은 황제가 참석하는 만찬 자리에서 적을 죽이는 데 사용하는 개인 칼 대신 식사용 날붙이류(포크와 나이프)로 식사를 해야 했다. 칼을 버린 식사는 정치적 동맹과 성숙된 문화를 증명하는 세련된 장치였다. 덜 치명적인 식사 도구가 식탁에 등장하자 손님은 다른 사람들 앞에서 자신의 칼을 칼집에서 꺼낼 필요가 없었고 누군가가 칼에 찔릴 위험도 사라졌다. 정중한 귀족이라면 비싼 금속으로 만든 개인용 포크를 가지고 다니는 것이 예의이기도 했다.

베네치아는 중세 서유럽 가톨릭 국가들 중 비잔티움 제국과 직접 교역하는 유일한 나라였다. 포크는 두 나라를 오가는 상인이나 여행자 다양한 경로를 통해 베네치아에 유입됐을 것으로 추정되지만, 테오도라의 끔찍한 사치품으로

소개된 이후 본격적으로 퍼졌다. 여기에는 베네치아 특유의 개방성과 포용성이 한몫했다. 베네치아는 중세 유럽의 멜팅팟Melting pot, 융합의 항아리이었다. 농사를 지을 수 없는 척박한 땅에서 살아남기 위해 베네치아인들은 서쪽으로는 신성 로마 제국과 동쪽으로는 비잔티움 제국과 동맹을 맺으며 양쪽 문화를 모두 받아들였다. 종교가 무소불위의 권력을 휘두르던 시절에도 베네치아에서는 어떤 불온한 내용도 책으로 펴낼 수 있었고 가톨릭 교회에 반기를 든 사람도 목숨을 부지할 수 있었다. 십자군 전쟁 때는 중계무역으로 큰 몫을 챙기며 유럽의 금융 중심지로 발돋움했다.

> "앤트워프 상인은 양모를 팔기 위해 베네치아 상인을 만나고, 터키 상인은 은화를 베네치아 금화로 바꾸기 위해 은행가를 만나고, 스페인 상인은 억울함을 호소하기 위해 총독궁을 방문하는 등 매일 전 세계 상인들이 베네치아를 방문한다."

—— <베네치아에 도착한 프랑스 대사 환영식> 카날레토, 1727년, 에르미타주 미술관, 러시아 상트페테르부르크　11세기 비잔티움 황녀를 맞이하는 환영식은 이보다 더 웅장하고 화려했을 것이다.

이탈리아 인문학자 프란시스코 산소비노Francesco Sansovino는 《매우 고귀하고 특별한 도시 베네치아》에서 16세기 베네치아 풍경을 위와 같이 묘사했다. 출신지가 다른 상인들의 교류는 문화에 대한 경직성을 다른 봉건 국가들에 비해 유연하게 만들었다. 게르만, 비잔티움, 아랍의 문화가 어우러지고 융합됐다. 다양한 층위의 그물로 형성된 베네치아 문화의 다원성은 사상과 예술의 다양성으로 확대됐다. "베네치아는 자유, 평등 그리고 정의의 고향이다."라는 페트라르카의 찬사는 그냥 나온 말이 아니었다.

이러한 분위기 속에서 등장한 테오도라의 포크는 베네치아 상류층의 흥밋거리가 됐다. 비잔티움 황녀는 우아하고 세련되며 엄청나게 비싼 값을 치러야 얻을 수 있는 신붓감이었고 그녀가 가져온 것들 중 시시한 것은 아무것도 없어 보였다. 베네치아 상류층은 18세기 프랑스인들이 그랬던 것처럼 현실에서 먼 것이라면 무엇이든 관심을 보였다. 몇몇 혁신적인 청년들은 베네치아-비잔티움 연합군의 승전을 축하하는 연회에서 호기롭게 포크를 꺼내 들었다. 비잔티움 황제가 군사 지원에 대한 감사의 표시로 베네치아에 보낸 '황금 칙령Chrysobull, 교역의 권리와 상인에 대한 관세 면제를 보장한 황제의 명으로 훗날 베네치아가 해상 제국이 되는 밑바탕이 됐다'이 선포되는 자리였다. 이들은 갖가지 요리들을 포크의 예리하고 뾰족한 날로 찍어 올리며 동·서 결합을 이끈 셀보-테오도라 총독 부처에게 경의를 표했다.

포크는 이 시기를 전후로 회화에도 등장하기 시작했다. 베네치아 산 마르코 대성당 제단을 장식하고 있는 황금 성화 '팔라 도로Pala d'Oro'에 두 개의 포크가 등장한다. 복음서 장면을 묘사한 83개의 황금판과 수천 개의 보석으로 장식된 이 작품은 976년 베네치아 총독이 비잔티움 제국의 장인들에게 주문하여 제작한 것이다. 두 개의 포크는 십자가에 매달리기 전날 밤 예수가 제자들과 나눈 마지막 만찬에 선명하게 묘사되어 있다. 예수와 베드로 앞에 놓인 두 개의 포크는 두 인물의 특별한 위치에 상징성을 부여하기 위해 일부러 그린 것으로 추정된다.

포크의 확산에 설성석 계기가 된 것은 르네상스의 도래였다. 부활, 재생을 뜻하는 르네상스는 14세기 피렌체에서 시작해 알프스 북쪽 지역으로 확산된 일

련의 문화 혁명을 의미
한다. 고대 그리스·로마
를 정신적 지주 삼아 태
동한 이 변화는 그리스
도교 세계관에 지배당
한 중세를 배격하고 고
대의 세계관과 가치관
을 되살리고자 했다. 단
테Dante Alighieri, 페트라
르카Francesco Petrarca 같
은 인문학자들은 번역
과 주해를 통해 고전을
직접 수용하며 세상을
바라보는 시각과 인간

—— 베네치아 산 마르코 대성당 황금 성화 '팔라 도로'에 두 개의 포
크가 선명하게 묘사되어 있다. 976년 베네치아 총독 피에트로 오르
세올로가 비잔티움 제국 장인들에게 주문하여 제작했다.

에 대한 이해를 새롭게 제시했고 위대한 예술가들은 회화와 조각, 건축을 통
해 고대를 재현했다.

광장에서는 고대 그리스·로마의 문화와 철학에 대한 열띤 토론이 이어졌다.
비잔티움 제국을 흡수하고 고전 유산을 제 살로 만들며 적통을 자처하던 이슬
람 세계가 르네상스에 동참하면서 그 깊이와 풍부함이 더해졌다. 중세의 엄격
하고 야만적인 규칙이 힘을 잃자 식탁의 의미도 점차 달라졌다. 변화는 당대
의 인문학자 바르톨로메오 사키Bartolomeo Sacchi, 일명 플라티나Platina의 책《건
전한 쾌락과 건강에 대하여》에서 엿볼 수 있다. 중세에 쾌락이라는 단어는 죄
에 버금가는 말이었지만 플라티나는 적절한 환경에서는 먹는 즐거움은 고결
하고 올바른 것일 수 있다고 주장했다. 그리고 그의 말에 따라 세상은 과식과
화해하기 시작했다.

이때부터 유럽에서는 화려한 접시 위에 넘치듯 쌓인 요리를 중심으로 모든
감각적 쾌락을 구현한 연회 문화가 급물살을 탔다. 접시가 비워지기가 무섭
게 더 풍성하고 화려한 음식들이 테이블 위에 차려졌다. 연회는 권력과 지위

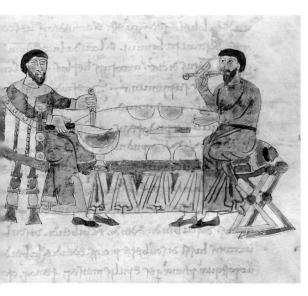

를 나타내는 척도이자 신이 허락한 풍요를 찬미하는 수단이 됐고 점점 더 사치스러워졌다. 음식을 대하는 사람들의 태도도 바뀌고 있었다. 손으로 음식을 쥐는 행위는 외설적이고 참을 수 없는 미개한 행동으로 간주됐고 커트러리Cutlery, 식사용 날붙이류가 식사에 중요한 역할을 했다. 변화는 지금까지 주방에 갇혀 있던 포크마저 식탁 위로 올라오게 만들었다. 풍요롭

—— 로마 남동쪽 몬테 카시노 수도원이 소장하고 있는 라바누스 마우루스의 《우주에 대하여》 11세기 판본에 두 남자가 포크를 사용해 식사를 하는 모습이 그려져 있다. 포크의 형태는 오늘날과 차이가 있지만 사용하는 방법은 크게 다르지 않다.

고 정교한 르네상스 연회와 결합한 포르체타Forchetta, 포크를 뜻하는 이탈리아어는 테이블에 부와 우아함을 더해주었고, 청결 유지와 질병 예방을 가능케 했다.

산드로 보티첼리Sandro Botticelli 1445~1510의 〈나스타조 델리 오네스티의 이야기〉 연작은 포크가 등장하는 르네상스 연회를 묘사한 역사상 몇 안 되는 작품 중 하나다. 1483년 메디치 가문의 위대한 로렌조Lorenzo the Magnificent는 자신의 조카이자 피렌체의 저명한 귀족 지안노초 푸치의 결혼 선물로 보티첼리에게 이 작품을 의뢰했다. 보티첼리는 4개의 긴 패널로 구성된 연작을 통해 《데카메론》에 대한 개인적인 해석과 함께 당시 피렌체 상류층의 생활상을 풍부하게 묘사했다. 포크는 연작의 마지막 작품, 결혼식 연회 장면에 등장한다. 로렌조의 아내이자 교황 레오 10세의 어머니 클라리체 오르시니가 한 손에 가슴을 얹고 나머지 손으로 포크를 쥐고 있으며 그녀 위쪽에 앉아 있는 비니 가문 여인의 우아한 손 끝에도 포크가 들려있다. 참석자들은 모두 실존인물이며 연회 장면 역시 화가가 실제로 보고 그린 것이다. 평생 메디치 가문의 후원을 받은 보티첼리

는 이들의 사치스러운 삶과 화려한 연회
를 곁에서 지켜봤다. 기록에 따르면 당시
메디치 가문은 56개의 은 포크를 비롯해
화려한 식기를 소유하고 있었으며, 그림
에 묘사된 것들은 그중 일부로 추정된다.

11세기 말 시작된 파스타의 유행은 포
크 대중화에 견인차 역할을 했다. 14세
기 피렌체 시인이 프랑코 사케티Franco
Sacchetti가 전하는 대식가 놋도의 이야기
를 들어보자.

—— <나스타조 델리 오네스티의 이야기>
연작 네 번째 작품의 부분 확대, 산드로 보티
첼리, 1483년, 개인 소장

> "놋도는 마케로니를 소스에 비비더니 그것들을 돌돌 뭉쳐 입 안에 넣었
> 답니다. 그가 여섯 입을 먹었을 때 조반니는 겨우 첫 포크질을 했을 뿐이
> 었죠. 왜냐하면 아직도 김이 펄펄 나는 마케로니를 도저히 입에 넣을 수
> 없었기 때문입니다."

놋도의 이야기는 두 가지 매우 중요한 사실을 시사한다. 당시 이탈리아에서
는 파스타가 대중으로부터 적잖은 호응을 얻고 있었다는 점과 뜨거운 파스타
를 먹기 위해 사람들이 포크를 사용했다는 점이다.

요리 왕자 마르티노 다 코모Martino da Como는 파스타의 역사를 이야기할 때
빼놓을 수 없는 인물이다. 그는 '플라티나'라는 별명으로 불리던 인문학자 바
르톨로메오 사키가 이탈리아 요리에 대한 이론적 논문《건전한 쾌락과 건강
에 대하여》의 저술을 위해 파스타를 어떻게 요리하는지 묻자 아래와 같이 적
어 보냈다. "파스타는 우유 혹은 육수에 넣어 2시간 동안 삶은 뒤, 끝이 두 갈
래로 갈라진 나무 송곳으로 재빨리 건져 올려야 한답니다." 1465년 전후에 기
록된 것으로 추정되는 마르티노의 요리책에는 마케로니, 라비올리, 뇨키, 베르
미첼리, 라자냐 같은 르네상스 이탈리아 요리의 모든 것이 수록되어 있다. 마

르티노는 푹 삶아야 하는 특성상 뜨겁고 미끌거릴 수 밖에 없는 파스타를 제대로 요리하기 위해서는 포크를 사용하라는 조언을 남겼다. 한 세기 후 나폴리 왕국의 마케로니 노점상 주인들은 요리 왕자가 남긴 전언에 따라 펄펄 끓는 마케로니를 나무 손잡이가 달린 기다란 포크로 건져 올린 후 그 위에 치즈 가루를 뿌려 보기에도 먹음직스러운 한 끼 식사를 손쉽게 완성했다.

위대한 보티첼리의 시대가 끝나고 100년 후 베네치아에서는 포크로 이를 쑤시고 있는 남자를 그린 그림이 세간의 입방아에 오르고 있었다. 베로네세Paolo Veronese, 1528~1588는 어떤 주제라도 환상적인 축제의 순간으로 변형시키는 능력을 가진 화가였다. 고대의 향락을 추앙하던 베네치아 상류층은 현실의 즐거움을 노래한 베로네세의 그림을 사랑했고 그는 20대 중반이라는 젊은 나이에 베네치아에서 가장 사랑받는 화가가 됐다.

승승장구하던 베로네세는 1573년 〈최후의 만찬〉으로 논란의 중심에 섰다. 제자들과 마지막 만찬을 나누던 예수가 자신의 운명을 예감하고 배신을 예언하자 제자들이 웅성거리지만 그게 누구인지는 모르는 상황이다. 그림을 본

—— <레위 가(家)의 향연> 파올로 베로네세, 1573년, 아카데미아 갤러리, 이탈리아 베네치아

순간 사람들의 머릿속에 떠오른 의문은 "이게 경건한 만찬인가 질펀한 연회인가."였다. 분위기는 난잡하기 그지없고 예수를 둘러싼 인물들은 당혹스러웠다. 앵무새를 들고 있는 난쟁이, 술 취한 독일 용병들, 터번을 쓴 이교도인과 흑인들, 포크로 이를 쑤시고 있는 사내까지. 심지어 예수의 발 아래에는 고양이와 침

—— <레위 가(家)의 향연> 부분 확대 예수의 열 두 제자 중 한 명이 기둥 뒤에 숨어 포크로 이를 쑤시고 있다.

흘리는 개가 그려져 있었다. 최후의 만찬이라고 하기엔 불경스러운 인물들이 지나치게 많이 등장하고 있었다. 사람들은 베로네세가 고귀하고도 오랜 주제인 신성을 모독했다고 수군댔다. 논란이 커지자 종교재판소는 당장 난잡한 인물들을 지우라고 경고했다. 베로네세는 "시인이나 미치광이가 그런 것처럼 화가에게도 그릴 자유가 있다."라고 항변했지만 목이 날아갈 지경이 되자 부랴부랴 그림의 제목을 〈최후의 만찬〉에서 〈레위 가의 향연〉으로 바꿨다.

포크의 세계 여행

르네상스가 알프스 북쪽으로 전해질 때, 카트린 드 메디시스Catherine de' Medici 가 포크와 르네상스식 연회를 프랑스에 전했다는 일화는 오늘날 전설처럼 통한다. 발루아-오를레앙 왕가의 낙천적이고 호방한 점액질적 기질을 지닌 프랑수아 1세Francis I는 며느리를 맞이하기 전부터 이탈리아의 모든 것에 매혹되어 있었다. 〈모나리자〉를 프랑스의 보물로 만들었던 것처럼 이탈리아의 세련되고 발전된 예술과 귀족 문화를 자신의 궁정으로 가

—— <카트린 드 메디시스의 초상> 프랑수아 클루에 화파, 1560년, 카르나발레 박물관, 프랑스 파리

져오고자 했던 그는 카트린을 통해 생기를 얻으려 했고 발데사르 카스틸리오네Baldassare Castiglione의 《궁정인》을 통해 체계를 다지려 노력했다. 궁정 신하가 갖춰야 할 덕목과 자세를 다룬 이 책은 유럽 궁정의 베스트셀러였고, 수세기 동안 그 분야의 표준으로 자리를 지켰다. 말하자면 16세기 판 《훌륭한 신하가 되기 위한 7가지 자세》 정도로 보면 된다. 책이 제시한 가장 중요한 궁정의 덕목은 '모든 것에 깃든 우아함Grazzia'이었다. 고귀한 태생은 도움이 되지만 본질적인 것은 아니었다. 책은 우아함에 도달하기 위해 고전의 덕목을 갖추고 기품 있는 자태, 단정한 옷차림, 문화예술에 대한 폭넓은 지식, 세련된 대화술에 신경을 쓰라고 조언했다.

식사 예절은 기본 중의 기본이었다. 아무리 학식이 뛰어나고 배경이 든든하다고 해도 식기를 제대로 사용하지 못하면 훌륭한 궁정인이 될 수 없었다. 손으로 음식을 집어 먹거나, 한꺼번에 많은 음식을 입에 넣는 것, 지나치게 빨리 먹으며 남의 음식을 탐하는 것, 식사 중 코와 이를 후비는 것은 예의에 어긋난 행동이었다. 이 시기 포크는 개인적인 고상함을 나타내는 식사 도구가 되어 있었다. "소스가 담긴 접시에 손가락을 담그는 행동은 미개한 짓이다. 먹고 싶은 음식은 포크로 집어라."라는 에라스무스Desiderius Erasmus의 말은 격언처럼 유행했다.

프랑스 귀족들은 프랑수아 1세의 추상같은 명에 따라 《궁정인》을 열심히 외우고 따라 했다. 그러나 어디까지나 모방에 불과했을 뿐, 16세기 중반까지도 그들의 본성은 거칠고 미개한 야만의 시대에서 한 발자국도 벗어나지 못한 상태였다. 카트린이 일급 요리사들과 르네상스 최고의 금세공사 벤베누토 첼리니Benvenuto Cellini가 만든 은식기 수십 세트를 가지고 프랑스 궁정에 입성한 것은 바로 이 무렵이었다. 프랑스의 야만성에 카트린은 충격을 받았다. 남편은 스무 살이나 많은 애첩의 치마폭에 싸여 그녀에게 손끝 하나 대지 않았고 귀족들은 가문의 이름이 무색할 만큼 거칠고 상스러웠다. 맨 손으로 고깃덩어리를 움켜쥐고 입 주변에 소스를 잔뜩 묻힌 채 게걸스럽게 음식을 탐하고 서로 욕을 하며 싸워댔다. 음식물로 더러워진 손은 옷이나 식탁보에 대충 닦았다. 카트린이 보기에 그들은 너무나 탐욕스럽고 거만했으며 무엇보다 미개했다.

프랑스를 우아하게 만들고자했던 왕의 꿈은 며느리 카트린이 계승했다. 1599년 남편 앙리 2세Henry II of France의 사망으로 섭정이 된 카트린은 30년 동안 군림하며 자신이 평생 단 한순간도 어긴 없는 이탈리아식 예의범절을 프랑스 궁정에 옮겨심었다. 그녀가 가장 먼저 한 일은 식사 전 손 씻기와 포크 사용이었다. 소매로 입을 닦는 귀족들에게 냅킨을 내밀고 식사 중 손가락을 빨고 접시를 핥는 행동을 금지했다. 먼 곳에 있는 음식을 향해 팔을 뻗거나 식탁 위로 몸을 기울여 앞사람의 음식을 탐하는 것은 무례한 행동으로 간주했다. 그녀는 완고한 사람이었고 절대 대충 넘어가는 법이 없었다. 무례한 행동을 하는 자는 벌을 내리거나 특혜를 모두 박탈했다. 사정이 이렇다 보니 궁정을 출입하는 사람들은 그녀가 요구하는 까다로운 식사 예절을 준수할 수밖에 없었다.

—— <맛> 아브라함 보스, 1635~1638년, 메트로폴리탄 미술관, 미국 뉴욕　화려한 차림의 소위 고귀한 이들의 식사 장면을 묘사한 동판화. 귀족으로 보이는 남자는 담요를 연상시키는 커다란 냅킨에 손을 닦고 있으며, 여자는 아티초크 요리를 손으로 집는다. 이때까지도 프랑스 귀족 식탁에서 포크는 등장하지 않았다.

—— <군주의 연회, 스페인 군주 펠리페 2세와 가족들> 알론소 산체스 코엘료, 1579년, 바르샤바 국립 중앙 박물관, 폴란드 바르샤바

엘리자베스 드 발루아Élisabeth de Valois는 카트린 못지않는 '포크 전파자'였다. 합스부르크 왕가로 시집을 가면서 그녀는 어머니 카트린이 그랬던 것처럼 포크와 르네상스식 연회를 스페인으로 가져갔다. 그녀의 남편 펠리페 2세Philip II는 르네상스와 이후의 변화를 외면한 채 중세에 머물고자 했던 보수적이고 배타적인 인물이었다. 그는 변화를 죄악이라 믿었고 신앙에 갇혀 세상으로부터 스페인을 철저하게 고립시켰다. 왕위에 오른 후 이베리아 반도 밖으로 한 발짝도 나가지 않았으며 외부로부터 유입되는 서적과 사상을 철저히 검열하고 어떠한 변화의 씨도 차단했다. 엘리자베스는 그런 펠리페 2세가 유일하게 곁을 허락한 사람이었다. 역사는 엄청난 나이 차이에도 불구하고 두 사람이 서로를 무척 사랑했다고 전한다. 펠리페 2세는 사랑하는 왕비의 세련된 취향을 존중하고 그녀가 가져온 신식 문화를 일부 받아들였다. 그 중에 포크가 있었다.

알론소 산체스 코엘료Alonso Sanchez Coello, 1531~1588가 그린 합스부르크 왕가의 연회 장면은 그 결과물이라 할 수 있다. 펠리페 2세가 중앙에 앉아 포크를 사용해 음식을 먹고 있다. 모친 포르투갈의 이사벨라Isabella of Portugal, 부친 카

를로스 5세Carlos V도 포크를 사용한다. 등을 돌리고 앉아 포크를 손에 쥐고 있는 여자는 펠리페 2세와 엘리자베스 사이에서 태어난 첫째 딸이다. 테이블 위에는 음식이 풍성하지만 정갈하게 차려져 있으며 시종들이 왕족의 품위 있는 식사를 돕는다. 스페인에 포크를 가져온 엘리자베스는 이 그림이 그려지기 11년 전 난산으로 세상을 떠났다.

엘리자베스가 사망할 무렵, 프랑스에서는 카트린과 앙리 3세Henri III에 대한 원성이 들끓고 있었다. 앙리 3세는 카트린이 가장 아끼는 아들로 큰형 프랑수아 2세와 둘째 형 샤를 9세가 후계자 없이 요절하자 1574년 종교전쟁 와중에 프랑스 왕위에 올랐다. 앙리 3세는 고전적 교양과 세련된 몸가짐, 학문을 바탕으로 한 품위로 가득한 궁정인이었으나 정치적으로 상당히 무능했던 것으로 알려졌다. 평생 어머니의 그늘에서 벗어나지 못했고, 피비린내 나는 종교 갈등 와중에도 미뇽Mignon, 미소년들의 무리이라 불린 간신에게 둘러싸여 쾌락적 수양에만 천착했다. 1589년 1월 카트린이 사망하고 8개월 뒤 앙리 3세마저 극단적 구교 수사에게 살해당하자, 식탁 앞에서 까다롭게 구는 이탈리아 여자와 그의 핏줄을 경멸의 눈초리로 바라보던 보수적인 귀족들은 환호성을 지르며 포크를 내던지고 다시 예전으로 돌아갔다.

아브라함 보스Abraham Bosse, 1602~1676라는 낯선 이름의 화가가 남긴 판화는 루이 13세가 새로 선출된 왕의 기사단을 위해 연회를 베풀고 있는 장면을 담고 있다. 화가는 당시의 생활상을 담은 많은 작품을 남겼지만 생애에 대해서는 알려진 바가 거의 없다. 따라서 그가 실제로 궁정 연회를 직접 보고 그렸는지 역시 미제로 남았다. 그러나 사실이든 상상이든 보스가 묘사한 다채로운 음식들과 떠들썩한 분위기는 매우 현실적이다. 그림 속 기사들은 단순히 주린 배를 채우기 위해서 음식을 먹는 것이 아니라 '먹는 재미'를 즐기고 있으며 손으로 고기를 집거나 손가락에 묻은 소스를 겉옷에 닦아내는 대신 포크와 나이프로 격식에 맞게 식사를 하고 있다.

일부 학자들은 카트린 이전에 이미 포크가 프랑스에 전해졌다고 주장하기도 한다. 문화 교류의 과정에서 충분히 가능한 일이다. 샤를 5세Charles V가 남긴 재

—— <새로운 기사단을 위한 왕의 연회> 아브라함 보스, 1633년, 내셔널 갤러리, 영국 런던

산 목록에 금과 은으로 만든 장식용 포크가 등장하고, 다빈치를 포함한 많은 이탈리아 르네상스인들이 프랑수아 1세의 궁전에 머물렀기 때문이다. 그러나 카트린이 30년 동안 프랑스의 실제적 군주로 군림하며 포크를 정착시키고 요리를 하나의 문화로 인식시켜 프랑스 식문화에 커다란 혁신을 가져왔다는 점은 부인할 수 없다. 18세기 프랑스 계몽사상가들은 《백과전서》에서 '퇴폐적이고 여성스러운 프랑스 요리'에 대해 설명하며 "까다롭고 다채로운 프랑스식 소스와 프리카세Fricassée(잘게 다진 고기와 야채를 넣은 요리)는 카트린 드 메디시스와 그녀를 위해 일하는 시끄러운 이탈리아 무리를 통해 프랑스에 전해졌다"고 적었다.

절대 왕정 시대가 도래하자 포크는 사회적 위계질서와 밀접한 관계를 맺으며 귀족과 평민을 구별하는 잣대가 됐다. 포크에는 사치, 감각, 지성, 지위의 이미지가 덧씌워졌고 한 명의 귀족이 식사에 사용하는 포크의 개수는 10개까지

늘어났다. 프랑스 귀족들은 14세기 베네치아 귀족들이 그랬던 것처럼 카데나 Cadena라는 상자에 개인용 시기를 넣고 다녔다. 인문주의자 생 시몽Saint Simon 은 회고록에 1692년 베르사유 궁전에서 열린 오를레앙 공작 필립 2세Philippe II, Duke of Orléans와 그의 사촌이자 루이 14세의 딸 프랑수아즈 마리 드 부르봉 Françoise Marie de Bourbon의 결혼식 만찬 장면을 묘사하며 "영국과 아일랜드, 스 코틀랜드의 국왕 제임스 2세와 메리 왕비, 프랑스 국왕 루이 14세의 테이블 위 에는 모두 그들의 카데나가 놓여 있었다."고 적었다. 계급의 사다리에 오른 부 르주아들이 귀족들을 열심히 따라 하면서 포크는 서서히 당연하고 자연스러 운 식사 도구로 정착했다. 그러나 스푼을 주로 사용하던 독일과 플랑드르 지 방에서는 17세기 말이 되어서야 일부 상류층 식탁에 겨우 모습을 드러냈다.

포크에 대한 문화적 저항이 가장 심했던 곳은 영국이었다. 내륙 국가들이 이 새로운 유행 에 대해 진지하게 받아들이고 있을 때에도 영국인들은 '이탈 리아 계집애나 쓰는 도구'라며 여전히 칼과 손가락을 고집했 다. 영국에서 포크를 사용한 최초의 사람들 중에는 그 유명 한 헨리 8세Henry VIII의 두 번 째 왕비 앤 불린Anne Boleyn이 있었다. 앤은 전통적인 귀족 출신은 아니었지만 외교관이 던 아버지를 따라 프랑스에서 유년기를 보냈다. 불린 가족이

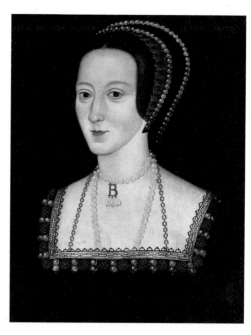

—— <앤 불린의 초상> 작자 미상, 1533~1536년, 영국 국립 초상화 박물관, 영국 런던

프랑스에 머물고 있었을 때 헨리 8세의 여동생 메리 튜더가 루이 12세와 결혼 했고 앤은 메리의 시녀가 됐다. 프랑스 궁정에서 살아가는 동안 앤은 고급스 러운 프랑스 궁정 문화를 익혔고 몇 년 후 영국에 돌아와 우아하고 도도한 자

태로 헨리 8세를 사로잡았다. 그러나 그녀는 피렌체 상인의 딸처럼 포크를 고집하지는 않았던 것으로 보인다. 앤이 왕비로 즉위한 1533년부터 목이 잘리기 직전인 1536년 사이에 작성된 궁정의 식기 회계 장부에는 포크가 고작 8개가 적혀 있을 뿐이며 이마저도 '왕비가 사용하는 이국적인 물건'으로 분류되어 있다. 반면 은으로 된 칼과 스푼은 각각 172개, 53개가 기록되어 있다.

한 세대가 지날 무렵 포크의 여정에는 토머스 코리어트Thomas Coryat라는 남자가 등장한다. 영국 남서부 서머셋 출신의 이 시골뜨기는 제임스 1세의 궁정에서 헨리 왕자의 어릿광대로 일하다 여행작가가 되었는데 이탈리아에서 일찍이 본 적이 없으며 상상조차 하지 못했던 광경을 목도했다.

> "나는 이탈리아의 모든 도시와 마을에서 내가 여행한 어떤 나라에서도 볼 수 없었던 독특한 풍습을 목격했다. 이탈리아인들 그리고 이탈리아에 사는 많은 외국인들은 고기를 자를 때 언제나 조그마한 포크를 사용한다. 손에 들고 있던 포크로 고기를 붙잡고 다른 손에 있는 나이프로 고기를 썰어낸다. 다른 사람들과 함께 식사를 하는 자리에서 손으로 고기를 만지는 것은 무례하고 몰상식한 행동이며 신분을 막론하고 손가락질의 대상이 된다. 이러한 식사법은 이탈리아에서는 매우 일반적이다. 포크는 대부분 쇠로 만들지만 상류층은 은으로 만들기도 한다."

1601년 코리어트는 자신의 경험을 책으로 묶어 《5개월 동안 급하게 경험한 이색 풍물》이란 제목으로 출간했다. 그리고 자신은 이탈리아의 포크에 푹 빠져 있으며 독일에서도 영국에 돌아온 후에도 여전히 포크를 사용하고 있다고 적었다. 일설에는 그가 엘리자베스 여왕에게 이탈리아산 포크를 선물했다고도 한다.

그러나 당시 상황을 보면 영국인들은 이 낯선 도구를 받아들일 마음이 전혀 없었던 것 같다. 영국인들은 포크를 남자답지 못한 물건으로 생각했으며 청결하지 못한 이탈리아인들이나 쓰는 불필요한 물건이라고 조롱했다. 어떤 회의론자는 "신이 주신 손이 있는데 포크를 써야 할 이유가 무엇인가?"라고 되물

—— <꽃다발을 둘러싼 싸움, 그들의 뉴욕 살롱안에 있는 로버트 고든 가족> 조셉 시모어 가이, 1866
년, 메트로폴리탄 미술관, 미국 뉴욕 크고 작은 그림 액자로 꾸며진 뉴욕 상류층의 가정 풍경. 1860년
대 이후 포크는 미국의 거의 모든 가정집과 레스토랑의 기본 식기가 됐다.

었다. 코리어트는 대중의 웃음거리가 되었고 '푸르치페르Fúrcifer, '포크 잡이'를 뜻
하는 라틴어지만 보통 교수대에 매달 놈, 망나니를 의미하는 욕설로 사용'라는 끔찍한 별명까
지 얻었다. 유명 작가 벤 존슨Ben Jonson도 작품을 빌어 친구인 코리어트를 놀려
댔다. "포크를 사용하다니, 칭찬받아 마땅한 행동이야. 이탈리아처럼 여기서
도 풍습이 되고 있다지. 그런데 그건 냅킨이 아까워서가 아닌가." 1633년 찰스
1세Charles I of England가 "포크를 사용하는 것도 괜찮다."며 코리어트의 편을 들
어주었음에도 포크에 대한 영국인들의 저항은 꽤 오래 지속됐다. 1725년까지
도 영국에서는 고작해야 국민의 10%만이 식사용 포크를 사용했고 일부는 포
크로 음식을 찍은 다음 다시 손가락으로 그 음식을 빼서 입에 넣었다.

온갖 혁명이 일어나던 18세기가 되자 포크의 긴 여정도 마침내 끝이 보이기 시작했다. 알프스 시골 마을 같은 곳에서는 여전히 숟가락이나 손가락 식사를 고집했지만, 대부분 먹고사는 문제와 관계없이 포크를 사용하지 않는 것은 상상할 수 없는 일이 되었다. 영국인들은 오후의 차를 제외하고 모든 상황에서 능숙하게 포크를 사용했다. 그리고 게걸스럽게 손가락에 묻은 소스를 핥던 과거를 잊고 급하고 상스러운 미국인의 식사 습관을 비난했다. 1820년대 미국으로 이주한 영국 작가 프랜시스 트롤로프Frances Trollope가 《미국인의 가정생활》에서 이토록 치를 떨었던 것처럼 말이다.

"미국의 가정에는 일상적인 식탁 예절이 전혀 없다. 음식을 손으로 집어 게걸스럽게 먹고……. 칼로 음식을 먹으면서 칼날 전체를 입안에 집어넣는 무시무시한 행동을 서슴지 않고, 나중에는 주머니칼로 이를 청소하는 경악할 행동을 한다."

그러나 포크는 마침내 신세계마저 정복했다. 1860년대 이후 미국의 거의 모든 가정집과 레스토랑은 포크를 기본 식기로 갖추게 되었으며 미시시피강을 오가는 증기선 노동자조차 제법 능숙하게 포크를 사용하게 된 것이다.

두 개의 부엌

화 려 함　뒤 에　감 춰 진　야 만 적 인　세 계

"최악은 부엌이었다. 하녀들은 오랫동안 부르주아들의 감성에 거슬렸던 하수구 냄새와 함께 부엌에 머물렀다. 19세기 말 부엌의 복잡한 냄새는 끝없는 불평 거리를 제공했다. 인근 화장실의 환풍구들, 개수대 밑에 처박힌 뚜껑 없는 오물통, 젖은 행주의 세제 향에 지저분한 하녀들의 체취가 뒤섞인 냄새는 부르주아의 집에 아직도 남아 있는 서민의 냄새를 상징하는 것이었다."

프랑스 역사학자 알랭 코르뱅Alain Corbin은 근대 사회사를 후각으로 추적한 《악취와 향기》에서 19세기 파리 부르주아 가정의 부엌을 위와 같이 묘사했다. 실제로 그 시대를 살았던 작가 오노레 드 발자크Honoré de Balzac는 부엌에서 일하는 요리사와 하인의 숫자에 따라 사회적 계급을 구분했다. 예를 들어 성에 거주하는 부유한 부르주아는 과거 귀족의 삶을 흉내 내며 고기 요리를 담당하는 요리사, 생선 요리를 담당하는 요리사, 빵과 디저트를 만드는 제빵사를 구분하고 술 따르는 하인과 접시를 치우는 하인을 따로 고용했다. 반면 화가로 성공하기 전까지 모네Claude Monet, 1840~1926의 지베르니 집에는 단 한 명의 하녀가 안주인과 함께 요리사이자 청소부이자 텃밭 정원사로 일했다.

오랫동안 부엌은 하층민의 공간이었다. 닭의 모가지를 맨 손으로 비트는 요리사와 설거지 같은 허드렛일을 하는 하녀들이나 드나드는 점잖지 못한 곳이었다. 프랑스어로 설거지하는 곳, 빨래통을 뜻하는 'souillarde'는 부엌을 지칭하기도 했지만 그곳에서 일하는 하녀를 가리키는 대명사로 더 많이 쓰였다. 부엌을 드나드는 일꾼, 그중에서도 하녀는 특히 난잡하고 상스러운 존재로 여겨졌다. 그러나 이것은 다시 말하면 그만큼 유쾌하고 소란스럽다는 뜻이기도

—— **<부엌 하녀> 장 바티스트 시메옹 샤르댕, 1738년, 내셔널 갤러리, 미국 워싱턴**　부엌일을 하던 하녀가 잠시 생각에 잠겨 있다. 낮은 사회적 지위에도 불구하고 옷차림은 단정하고 부엌 또한 깔끔하게 정리되어 있다. 화가는 재료를 손질하는 단순한 행위에 사회와 자연의 근본적인 관계를 투영했다.

했다. 부유한 가정에서 자란 여성은 부엌에는 거의 들어가지 않았고, 귀족 남성은 절대로 발을 들여놓지 않았다. 귀족이 부엌에 들락날락거리는 것은 상스럽고 부끄러운 행동이었다. 부엌은 어디까지나 요리사와 하녀의 영역으로 비속한 곳이라 여겨졌기 때문이다. 중세라 불리는 머나먼 옛 시절의 농가의 아낙네도 부엌에 들어가는 일이 없었다. 이유는 단순했다. 그 시절에는 영주의 성과 수도원을 제외하고는 감히 부엌을 가질 수 없었기 때문이다. 맛있는 음식이 만들어지는 공간으로만 알고 있었던 부엌은 역사 속에서 그리 단순하지만은 않았던 모양이다.

가련한 사람들의 부엌

하버드 대학교 교수로 유럽 중세사 연구의 권위자였던 찰스 호머 해스킨스 Charles Homer Haskins는 저서 《12세기 르네상스》에 중세인의 어느 겨울날을 이렇게 묘사했다.

> "집은 얼마나 추운지 잠시도 머무를 수가 없었다. 가만히 있어도 입김이 저절로 나왔고, 물은 금세 얼어붙었다. 밖으로 나가 할 일 없이 어슬렁거리며 마을을 돌았다. 이렇게라도 움직여야 추위를 견딜 수 있었기 때문이다. 끼니는 값싼 동물의 내장이나 딱딱한 빵으로 해결했다. 허름한 집과 얇고 갈기갈기 찢어진 옷은 지독한 추위로부터 그들을 전혀 보호하지 못했다."

해스킨스의 말처럼 중세 시대 평민이 사는 집은 어둡고 습하고 때로는 견딜 수 없을 정도로 추웠다. 나무 틈새로 찬공기가 사방에서 들이닥치고 바닥에는 흙이 그대로 드러났다. 난방이라고는 작은 화덕의 빛이 전부였다. 그 시대 난방은 부와 직결된 문제였고 대부분의 가정은 말할 수 없이 가난했다. 땔감을 살 돈으로 차라리 빵을 사는 편이 나았다. 요리도 밖에서 해결했다. 수도원과 봉건 성채, 그리고 부유한 상인의 집에는 부엌이라는 공간이 따로 있었지만,

대부분의 가정에서는 옥외 부엌에서 요리를 했다. 부엌이라고 해도 한두 사람이 겨우 들어가는 비좁은 헛간에 환기용 굴뚝을 세운 것이 전부였다. 이마저도 없는 사람들은 돼지우리 옆에 울타리를 치고 그곳에서 요리를 했다. 불 지핀 아궁이 위에는 커다란 솥을 걸었다. 겨울이 되면 부엌은 추위를 견디다 못한 이들의 사랑방이 됐다. 사람들은 중세 채색 삽화의 묘사처럼 타오르는 불길 쪽으로 손과 발을 내밀어 얼어붙은 몸을 녹였다.

중세 겨울의 농가와 부엌이 생생하게 묘사된 이 그림은 중세 채색 필사본 《베리공의 매우 호화로운 시도서》에 수록된 달력 세밀화의 2월 모습이다. 1412년 랭부르 형제Limbourg brothers, 1385?~1416?는 당대 최고의 문예 후원자였던 장 드 베리 공작John, Duke of Berry에게서 시도서에 넣을 달력 세밀화를 그려달라는 주문을 받았다. 시도서는 매일 묵상을 위한 기도문과 성가를 모은 책으로 중세 귀족의 필수 사치품이다. 랭부르 형제는 그리스도교의 축일과 별자리, 사냥 같은 귀족의 일상과 계절에 따른 농노의 일상으로 12개의 세밀화를 완성했다. 양을 치는 겨울의 농가와 부엌은 2월이 배경이다. 마을은 새하얀 눈으로 덮여 있다. 농가는 4개의 벌통과 양을 가둔 우리, 비둘기장을 지나면 문이 없는 부엌이 있고 그 뒤로 집이 있는 구조다. 사람들은 벽난로 앞에 나란히 앉아 따뜻한 불 쪽으로 손과 발을 내밀고 있다. 온기가 부족한지 남자 여자 가릴 것 없이 옷자락을 걷어 올렸다. 안쪽에 앉은 두 명의 남자는 성기를 그대로 노출한 채 불을 쬐며 노곤한 듯 늘어져 있다.

—— <베리 공작의 호화로운 기도서> 중 2월 부분 확대, 1416년, 콩데 미술관, 프랑스 샹티이

겨우내 몸을 녹여주고 따뜻한 수프를 제공해주던 부엌은 반대로 여름에는 지옥 같은 열기에 휩싸였다. 부엌 내부는 미

처 빠져나가지 못한 검은 연기와 재가 가득했고, 열기는 견디지 못할 정도였다. 이러한 와중에 여성들은 불에 올려진 냄비 속 수프를 휘젓고 빵을 굽기 위해서는 끊임없이 허리를 숙였다. 좁은 공간에서 이리저리 몸을 움직이다 치맛자락에 불이 옮겨붙기도 했는데 수 세기 동안 화덕의 불은 여성들의 주된 사망 원인 중 하나였다. 장작을 구하기 위한 힘겨운 노동도 계속되었지만 더 가난한 사람들은 불조차 피우지 못할 때가 많았다. 나무가 심어져 있는 땅이 영주의 소유이기 때문에 땔감도 영주의 허락을 받아야 벨 수 있었다. 중세 운문 작가 윌리엄 랭글런드William Langland는 《농부 피어스의 환상》에서 가난한 사람들의 부엌을 "여름날은 아주 형편없었고 겨울은 더 끔찍했다."라고 표현했다.

하지만 암흑의 시대라 불리던 중세가 막을 내리고 르네상스가 시작되면서 마침내 서민들의 식탁에도 즐거움이 찾아왔다. 고대에 대한 르네상스 시대의 탐구가 예술과 사상 같은 분야뿐 아니라 요리 같은 일상적인 분야로까지 번졌기 때문이다. 특히 요리는 본능적이고 감각적인 욕구를 추구하는 세속적 경향의 연장선에 있었다. 로마 시대의 탐욕스러운 식사가 부활했고 깨어난 위장을 만족시키기 위해서 예전의 요리 재료들도 부활했다. 이것은 종교 아래 억압되어 왔던 육체의 재발견을 의미했다.

르네상스에서 비롯된 서민 식탁의 번영은 14세기 피렌체, 베네치아 같은 도시국가를 거쳐 16세기 네덜란드에서 만개했다. 피테르 아르헨Pieter Aertsen 1332~1356의 생애 내내 그의 조국 네덜란드는 물질적인 번영을 만끽했다. 15세기부터 모직물 거래와 무역으로 성장한 안트베르펜은 16세기 들어 몰락한 스페인과 포르투갈의 무역항 노릇을 대신하며 유럽 제일의 항구도시로 자리매김하게 되었다. 도시를 비껴 흐르는 강에는 수백 척의 상선들이 매일 오갔고 각지에서 흘러들어온 진귀한 물건들이 항구를 채웠다. 프랑스에서 포도주, 치즈, 소고기, 발트해에서 청어, 소금이 들어왔고, 오스만 제국에서 향신료, 대추, 말린 자두, 설탕이 들어왔다. 당시 유럽에서 네덜란드는 그들이 유통하는 상품의 다양성만큼 종교의 다양성, 사상의 다양성, 인종의 다양성이 어느 정도 허용되는 유일한 곳이었다. 성경에서 죄악시하던 장사, 금융, 고리대금 등도 살기 위한 선택으로 인정받았다. 16세기를 전후로 함께 대서양 바다를 누리던 스페인,

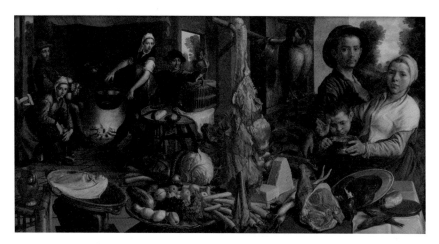

—— <뚱뚱한 부엌> 피테르 아르헨, 1565~1575년, 코펜하겐 국립 미술관, 덴마크 코펜하겐

포르투갈, 영국의 번영은 왕실과 귀족을 위한 것이지 서민 전체를 살찌우지는 못했다. 그러나 네덜란드에서는 상인, 농부, 어부, 군인 할 것 없이 모두 배부르게 먹을 수 있었고 이들의 부엌에서는 매일 풍요의 불꽃이 붉게 타올랐다.

브뤼헐과 함께 플랑드르 회화를 대표하는 아르헨은 풍부한 장식과 플랑드르 회화의 전형적인 특징인 서술적 세부묘사를 통해 왁자지껄한 서민 생활을 화폭에 그려낸 이야기꾼이었다. 종교 갈등으로 풍비박산이 난 집안과 밑바닥 삶은 그를 가난하지만 그 안에서 행복을 찾는 이들의 삶을 묘사하는 화가의 길로 인도했다. 기록에 따르면 아르헨은 농부로 가장하고 시골 장터를 헤매거나 선술집에 들어가 마을 사람들과 함께 어울리며 그림을 구상했다. 이것이 사실이든 아니든 그가 묘사한 떠들썩한 부엌 장면은 매우 그럴듯하다. 아르헨은 죽 늘어놓은 다양한 음식 재료와 음식을 향해 맹렬하게 돌진하는 소년, 화덕 앞에 모여 앉은 이들의 모습을 한자리에 모아 황금시대를 매우 적절하게 담아냈다. 이 그림을 비롯한 동시대 네덜란드 회화기 보여주는 서민 생활의 풍요, 낙천적 세계관, 일상의 활력은 미술사에 유례가 없는 이미지를 형성하며 프란스 할스, 요하네스 페르메르같은 다음 세대 화가들로 이어졌다.

—— <그리스도가 있는 마리아와 마르다의 집 부엌 풍경> 디에고 벨라스케스, 1618년, 내셔널 갤러리, 영국 런던

17세기 스페인 화가 디에고 벨라스케스Diego Velázquez, 1599~1660는 〈그리스도가 있는 마리아와 마르다의 집 부엌 풍경〉에서 넉넉하지 못한 이들의 부엌살림을 자못 엄숙하게 담았다. 그림 속 불만스러운 얼굴로 음식을 준비하는 여자는 마르다다. 부엌 선반 위에는 생선, 달걀, 고추, 마늘 같은 식재료가 어지럽게 놓여 있다. 안 그래도 골이 난 마르다를 노파가 부추기며 손가락으로 방 안을 가리킨다. 방 안에는 예수와 두 명의 여인이 대화를 나눈다. 그림은 성경 누가복음 10장에 수록된 이야기를 바탕으로 한다. 예수가 자매의 집에 방문했을 때 언니 마르다가 식사 준비에 동분서주하는 동안 동생 마리아는 예수의 가르침을 들었다. 마르다가 불만을 드러내자 예수는 많은 일로 근심하지 말고 몇 가지 혹은 한 가지 좋을 일만 하라고 충고했다. 물질로 시중을 드는 것보다 가르침에 귀를 기울이는 것이 더 중요하다는 뜻이다.

벨라스케스는 비틈의 미학을 즐겼던 화가였다. 이 그림에서도 그는 진지한 종교화를 가장해 자신이 살고 있는 17세기 스페인의 서민 부엌으로 우리를 안

내한다. 신성은 화면 뒤로 보냈고 부엌이라는 통속적인 공간을 전면에 내세웠다. 벨라스케스는 펠리페 4세의 총애를 받으며 평생을 스페인 왕실을 위해 그림을 그렸지만 왕의 공식화가로 임명되기 전까지는 가정집이나 선술집 같은 곳에서 흔히 볼 수 있는 서민의 일상을 주로 그렸다. 이 작품에서도 그는 모든 수사적 기교를 배제하고 부엌 내부와 그 안에서 일어나는 일을 강조한다. 극적인 사건도 거창한 주제도 없다. 화가가 원하는 것은 우리가 이 흥미로운 순간에 참여하는 것이며 생생하게 표현된 삶의 현장과 인물의 감정과 마주하는 것이다.

요리하는 하녀와 야만적인 세계

호화로운 연회와 풍성한 식탁은 왕족과 귀족이 자신의 부와 지위를 뽐내는 '과시의 장'이었다. 중세 영주는 기사들을 수시로 성체로 불러 배불리 먹이고, 자신의 영토를 지나가는 기사와 성직자에게도 기꺼이 하룻밤 머물 장소와 따뜻한 음식을 제공했다. 음식에 대한 아낌없는 호의는 영주의 당연한 의무였고 이에 대한 대가

—— <헤롯왕의 연회> 시구엔사의 대가, 15세기, 프라도 미술관, 스페인 마드리드

로 기사들의 우정과 충성을 보장받았다. 12세기 프랑스 아르드르 사제 된 랑베르Lambert of Ardres는 《긴느와 아르드르 백작 가문의 연대기》에 "아르드르 영주는 성대하게 손님을 대접하는 것에 자부심을 가졌고 기사들은 물론이고 랭스의 대주교도 그의 초대를 받았다."고 적었다. 자연스레 음식을 준비하는 부엌은 성에서 가장 중요했다. 영주와 귀족의 부엌도 밖에 있기는 마찬가지였지만 그들의 부엌은 농노의 가정집을 서너 개 합친 것보다 크고 화려했다.

요한 하위징아Johan Huizinga의 역작 《중세의 가을》에 따르면 부르고뉴 대담공 샤를Charles I의 성채는 그 규모와 화려함으로 오랫동안 회자됐다. 샤를의 성

—— <주방 인테리어> 마르텐 반 클레브, 1565년, 스코클로스터 성, 스웨덴 하보

에는 일곱 개의 거대한 아궁이를 갖춘 주방이 있었고, 프랑스 전역에서 불러 모은 제빵사와 소스 전문가, 향신료 전문가가 함께 일했다. 최고 요리장은 아 궁이와 조리대 중간에 놓인 의자에 앉아서 주방 안의 모든 활동을 감시했다. 그는 한 손에 커다란 나무 주걱을 들고 있었는데 두 가지 목적에 사용했다. 하 나는 조리대에서 만들어진 수프와 소스를 맛보는 것이고 다른 하나는 보조 요 리사들과 시종들, 하녀들을 닦달하기 위함이었다.

안트베르펜 화가 마르텐 반 클레브Marten van Cleve the Elder, 1527~1581의 그림은 하위징아가 묘사한 공작의 부엌을 엿볼 수 있는 기회를 제공한다. 거대한 공 간 가장자리에 로스트 레인지, 벽돌로 지은 숯 스토브가 있고 온갖 종류의 냄 비가 걸려 있다. 생선 요리에 쓰는 특수한 냄비, 평범한 소스 냄비, 육수를 끓 이는 거대한 구리 솥도 있다. 젤리와 푸딩을 만드는 작은 틀부터 둥근 케이크 틀까지 제빵을 위한 도구도 빠짐없이 구비되어 있다. 조리대 위에는 음식 재 료와 다양한 조리 기구가 넘치듯 쌓여 있다. 한 손에 칼, 다른 손에는 죽은 토

끼를 든 요리장이 보조 요리사와 함께 준비할 요리에 대해 의견을 나누는 사이 하녀들이 요리장의 명령에 따라 체계적으로 움직인다. 영주의 가족들이 부엌과 통로로 연결된 열린 공간에서 식사를 하고 있으며, 옆으로는 빵과 음료를 준비하는 공간이 마련되어 있다. 밤에는 이곳에서 하인들이 남은 음식을 먹거나 잠을 자기도 했다.

시끄럽고 비루한 서민의 부엌과 달리 귀족의 부엌은 사냥한 고기들이 기다란 꼬챙이에 꽂혀 불 위에서 빙빙 돌아가며 구워지는 것에서 출발했다. 그을음이 눌어붙은 벽 위에는 빛나는 구리 냄비가 걸려있고 커다란 솥단지 안에서는 걸쭉한 스튜가 부글부글 끓었다.

아르헨의 그림에서 웅장한 화로 앞에서 주인의 식사를 준비하는 하녀는 직접 손질한 것으로 보이는 가금류와 양의 허벅지가 꽂힌 굵고 긴 꼬챙이를 들고있다. 건장한 하녀는 마치 전리품을 자랑하는 전사처럼 당당하고 거침없이 화면 밖을 응시한다. 각진 얼굴과 단단한 몸통, 남성 못지않은 근육이 자리한 팔에서 강한 힘이 느껴진다. '부엌의 건강한 하녀'는 아르헨이 혁신적으로 발전시킨 '음식 재료가 넘쳐나는 주방과 시장 풍경'의 연장이다. 그는 하녀의 몸을 미켈란젤로의 그림에서나 발견할 수 있는

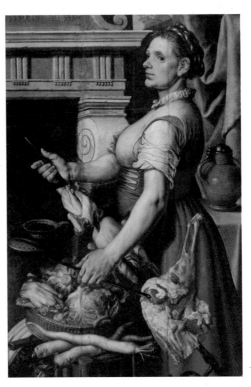

—— <화덕 앞에 있는 요리사> 피테르 아르헨, 1559년, 브뤼셀 왕립 미술관, 벨기에 브뤼셀

우락부락하고 생동감 넘치는 근육질로 묘사했는데 고전 예술에서 이러한 남성적인 몸은 선악의 투쟁 속에서 몸부림치는 인간의 고뇌를 상징했다. 따라서

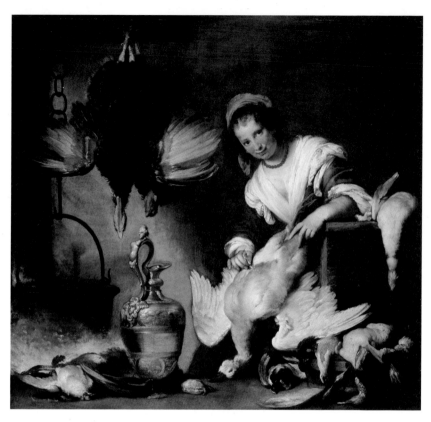

—— <요리> 베르나르도 스트로치, 1625년, 팔라조 로씨 갤러리, 이탈리아 제노바

하녀가 지금 하고 있는 행위, 즉 귀족의 식사 준비는 매우 진지한 일이며 사회와 자연의 근본적인 관계가 투영되어 있다는 의미로 격상되어 보인다. 그렇다면 그림의 주문자는 부엌 하녀조차 위엄 넘칠 정도로 높은 자신의 사회적 지위를 강조하기 위해 그림을 주문했을지도 모른다. 고대 그리스 스타일의 웅장한 화덕이 주문자의 부를 짐작하게 한다.

반면 이탈리아 화가 베르나르도 스트로치Bernardo Strozzi, 1581~1644의 그림에서 가금류의 털을 뽑고 있는 하녀는 근엄한 전사와 거리가 멀어 보인다. 화가가 수도사 출신이라는 사실이 믿기지 않을 정도로 하녀는 성적 매력을 발산한

다. 도발적인 눈빛과 상기된 얼굴에서는 17세기 베네치아의 퇴폐적 공기가 반영되어 있다. 주변에 죽은 채 늘어져 있는 가금류는 전통적으로 성을 암시하는 매개체다. 가금류의 털을 뽑는 행위는 성적인 무분별함과 계산된 관능에 대한 풍자이기도 하다. 천장에 매달려 있는 거대한 칠면조와 활활 타오르는 불길 앞에서도 하녀는 위축되지 않는다. 화가는 하녀의 몸을 약간 기울게 묘사해 그림을 더욱 매력적으로 만들었는데 그림에서 보이는 뚜렷한 관능성과 극적인 조명, 감각적인 기교는 화가가 막 유행하기 시작한 카라바조 양식을 채택하고 있음을 보여준다.

복잡한 장식과 서술적 세부묘사를 결합한 빈센초 캄피Vincenzo Campi, 1536~1591의 그림은 고되고 위험한 노동 현장으로서 주방을 강조한다. 젊은 하녀, 노파, 사내, 아이가 한데 모여 있는 넓은 주방은 화려한 귀족들의 만찬 이면의 활기차고 야만적인 풍경을 보여준다. 사내들이 거꾸로 매달린 황소의 배를 역동적으로 가르고 중앙 테이블에서는 하녀들이 밀가루를 반죽해 이탈리아 만두 라

—— <주방> 빈센초 캄피, 1590년, 브레라 미술관, 이탈리아 밀라노

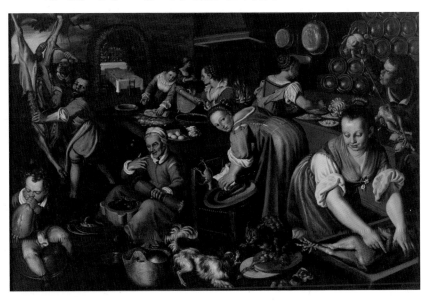

비올리를 만들고 있다. 전경의 젊은 하녀는 소매를 걷어 가금류를 손질하고 노파는 절구질을 하다말고 재료의 맛을 본다. 화가는 요리하는 하녀들을 다양한 맛을 창조하는 요리사가 아닌 단순한 육체노동자처럼 묘사했다. 자세는 연극적이며 상황은 전형적이다. 음식 재료의 세부 묘사도 힘이 넘치다 못해 그로테스크하다. 일상적인 주방 풍경을 소재로 취하고 있으나 사실을 묘사한 것이 아니라 과장과 왜곡이 난무한다. 그리고 과장과 왜곡이 가리키는 것은 다름아닌 귀족의 탐식에 대한 조롱이다. 닭을 비트는 우람한 팔뚝, 도살당한 황소, 서로를 향해 경계를 드러내는 개와 고양이는 원경 내부에서 준비되는 만찬을 위한 고급스러운 테이블과 대비된다. 과시를 위해 지나칠 정도로 호화스럽게 차려 먹는 이들이 저지르는 오만을 주방 현장을 통해 비난하고 있는 것이다.

한편 도살된 소의 방광을 가지고 노는 아이는 방치된 아동 혹은 아동 노동의 현장에 대한 은유로 해석할 수 있다. 동시대 귀족 주방 그림에 종종 등장하는 노는 아이는 사실 고기 굽는 꼬챙이를 돌리는 턴스핏Turnspit을 위해 고용된 아동 노동자였다. 자동화 이전의 주방에서는 고기가 골고루 익을 수 있도록 뜨거운 불 옆을 몇 시간이고 지키고 있어야 했는데 대부분 체구가 작은 소년이 담당했다. 고기 굽기는 주방일 중에서도 가장 열악한 일 중 하나였다. 간결하고 생생한 산문집으로 유명한 영국 작가 존 오브리John Aubrey는 "가난한 소년들은 꼬챙이를 돌리다가 양의 넓적다리 고기와 어깨 고기, 소 허리 고기의 즙이 담긴 그릇을 핥아먹었다."고 적었다.

17세기가 되자 소년들의 일은 개들이 이어받았다. 개들은 뜨거운 화덕 근처에 설치된 작은 나무 상자에 갇혀 몇 시간이고 쳇바퀴를 돌렸다. 이 한 장의 그림에 부유한 이들의 과도한 탐식과 먹고 만드는 이들 사이에 존재하는 근본적인 어긋남, 최하위계층

—— 1797년 발행된 영국 웨일스 여행지 삽화에 고기 굽는 꼬챙이를 돌리는 개

인 아동과 개에 대한 야만적인 노동 착취가 절묘하게 담겨있다. 동시대 학자들은 이러한 현실에 개탄했다.

> "제 입의 즐거움을 위해 가난한 사람 백 명이 먹을 수 있는 양을 털어 넣는 이들의 탐식은 중대한 두 가지 죄만큼 위험하다."

앙시앵 레짐Ancien Regime, 1789년 프랑스 혁명 전의 구시대시절까지도 신앙에 충실한 귀부인들은 부엌을 불결하고 야만적인 장소로 여겼다. 걷어붙인 치마 사이로 속옷을 드러낸 하녀들과 짐승의 살과 뼈를 분리하는 칼잡이들, 골목을 누비고 다니는 행상인이 드나드는 부엌은 찬송가와 우아한 드레스, 질서와 체면이 지배하는 그들의 세계와 반대편에 있는 야만의 세계였다. 귀부인들은 향수를 뿌렸지만 부엌에서는 악취가 났다. 귀족들은 이 유쾌하지 않은 장소를 자신들이 먹는 음식과 연결하지 않으려 애를 썼다. 자연스럽게 식사 장소와 부엌은 적당한 거리를 두고 분리됐다. 그러나 호기심은 어쩌지는 못한 것 같다. 귀족들은 열기, 습기, 동물의 피로 얼룩진 공간과 땀에 젖은 하녀들 사이로 깨진 그릇이 보이는 부엌의 내부를 소름끼쳐하면서도 갈망하는 마음으로 바라보곤 했다.

혁명의 시대가 도래하자 어둡고 음침한 부엌에도 변화가 찾아왔다. 좀 더 세련되게 요리를 할 수 있는 다양한 조리 도구들이 등장하고 스토브라 불리는 요리용 화덕이 개발됐다. 단순한 형태의 초기 스토브는 반세기가 지나자 동시에 여러 요리를 할 수 있는 형태의 '주방용 레인지Kitchen Range'로 발전했다. 주방용 레인지의 출현은 불을 마음대로 조절할 수 되었다는 것을 의미했다. 연신 부채질을 하게 만들었던 지긋지긋한 검은 연기는 굴뚝으로 배출됐다.

1815년 프랑스 화가 마르탱 드롤링Martin Drolling, 1752~1817이 그린 주방은 이제는 상스러운 노동의 공간이 아니다. 밀폐된 기구 하나 보이지 않는 두 개의 선반과 낡은 탁자와 의자가 전부인 너저분한 부엌이지만 전반적으로 목가적이고 서정적인 분위기를 연출한다. 하는 일을 멈추고 화면 밖을 바라보는 하

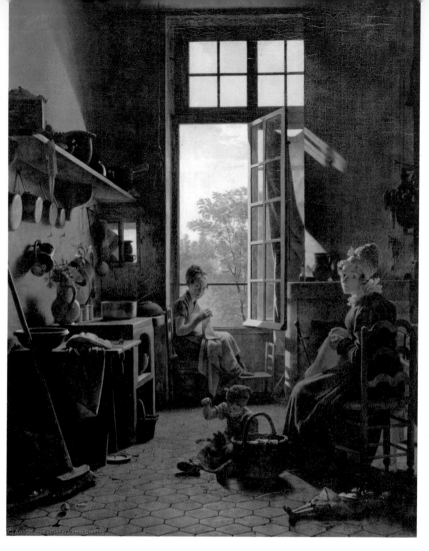

—— <부엌의 내부> 마르탱 드롤링, 1815년, 루브르 박물관, 프랑스 파리

녀들의 표정도 편안하고 느긋하다. 이들에게서 비릿한 생고기 냄새나 여전사 같은 분위기는 조금도 느껴지지 않는다. 수수한 꽃이 부엌을 장식하고 있으며 열린 창문을 통해 따뜻한 햇살이 들어온다.

왕족과 귀족을 몰락시킨 부르주아마저 힘을 잃고 중산층이 절대다수를 차 지하는 20세기가 도래하자 부엌은 다시 한 번 변화를 맞이했다. 하녀와 신분

질서의 확고한 영역으로 봤던 과거의 전통이 깨지고 부엌에 대한 새로운 인식과 경험이 폭증했다. 기저에는 말끔하게 정비된 상하수도와 전기가 있었다. 더는 오물을 뒤집어쓰지 않아도 되면서 부엌은 가족을 위해 요리하는 주부의 공간으로 인식됐다. 아울러 잘 갖춰진 부엌은 중산층의 상징으로 떠올랐다. 이러한 사회 변화에 따라 시장과 가게는 적당한 크기로 자른 고기, 주문에 따라 깃털을 뽑고 내장을 제거한 닭, 썩은 잎을 떼어낸 채소 등 야생적인 재료를 보다 현대적인 형태로 손질해 판매했다. 이제 가정 요리는 누구나 누릴 수 있는 평범한 일상이 되었고, 요리를 하기 위해 불길을 살피며 땔감을 넣는 일이나 푸드덕거리는 닭 모가지를 비트는 일 따위는 까마득한 과거가 됐다.

영국 화가 윌리엄 헨리 마겟슨William Henry Margetson, 1861~1940의 그림에서 집의 안주인으로 보이는 젊은 여인이 직접 요리를 한다. 화사한 꽃무늬 접시에 종처럼 걸려 있는 찻잔, 세월의 맛이 살아 있는 나무 테이블이 있는 주방은 오늘날 우리의 눈으로도 매력적이다. 커다란 창을 통해 햇살이 쏟아져 들어오고 창가에는 탐스러운 제라늄이 피었다. 볼에 담긴 채소를 뒤적이는 손길이 경쾌하다. 이 그림에서 우리는 이전 세대 부엌 그림에서 감지되었던 사회적 서열, 계급 의식을 발견할 수 없다. 잘 정돈되고 말끔한 부엌과 요리 재료, 요리하는 사람이 서로 어울려 건강하게 균형 잡힌 주제를 형성한다.

—— <주부> 윌리엄 헨리 마겟슨, 1930년, 개인 소장

음식을 썩지 않도록 보관해주는 냉장고, 설거지를 대신 해주는 식기세척기 등 기계화, 규격화된 미국식 부엌에서 예술가들은 더는 어떤 의미도 발견하지 못했다. 예수를 대접하기 위해 마르다가 애써 돌리던 손절구는 매끈하고 하얀 전기제품으로 대체되고, 도살된 황소는 손바닥만 한 크기로 손질돼 비닐 팩에 담겼다. 모든 것이 흠잡을 데 없이 깔끔했다.

—— <주방용 레인지> 로이 리히텐슈타인, 1961년, 캔버라 국립 미술관, 오스트레일리아 캔버라

로이 리히텐슈타인Roy Lichtenstein, 1923~1997같은 미국 팝아트 작가들은 이제는 진부한 것이 되어버린 부엌이라는 공간에서 자본주의, 산업사회의 극심한 비인간화, 무의미한 개성을 발견했다. 1960년대 초반부터 추상 표현주의 스타일을 버리고 광고와 만화도 예술이 될 수 있다는 기발한 발상을 실천하기 시작한 리히텐슈타인은 대량 생산, 대량 소비가 주류인 시대적 상황을 주방용 레인지같은 기계적 생산물에 투영했다. 그리고 이를 역시 인쇄라는 기계적 생산을 통해 제작했다. 여성을 부엌의 지난한 노동에서 벗어나게 해준 기계와 그 기계가 현실에서 작동하는 방식의 허망하고 비인간화된 속성을 감정을 느낄 수 없는 기계적 과정으로 표현한 것이다. 주방용 레인지는 초라하고 조잡하며, 그 안에 있는 음식들은 전혀 맛있어 보이지 않을 뿐 아니라 기계 부품처럼 느껴진다. 이는 현실과 유리된 이상적인 아름다움을 추구해온 서양의 전통적인 예술관에서 가장 멀리 떨어져 나온 부엌 장면이었다.

왁자지껄한 시장

어느 시대, 어느 지역에도 시장은
존재했다. 조개껍데기가 화폐를 대
신하던 고대 페르시아의 노점 시장
부터 바쁜 뉴요커들이 모여드는 맨
해튼의 세련된 파머스 마켓에 이르
기까지 시장은 우리네 인간사 그중
에서도 서민들의 삶과 따로 떼어서
생각할 수 없다. 따라서 이를 묘사
한 그림 안에는 필연적으로 뚜렷한
인장이 녹아 있을 수밖에 없다. 치

—— 중세 유럽의 시장 풍경을 묘사한 15세기 채색
세밀화, 루앙 시청, 프랑스 루앙

열한 삶의 현장 속에서 벌어지는 수많은 이야기는 회화의 전통적 표현 요소로
시대의 풍속을 담겠다는 화가의 의지이자 예술가로서 시대를 어떻게 남겨야
하느냐에 대한 진지한 고민이기도 하다. 물론 그 왁자지껄한 이야기들은 시대
와 화가의 개성에 따라 완전히 다르게 표현됐다.

시장에서 도시로

근대 시장의 원형은 중세 유럽의 계절이 가을로 바뀔 무렵 탄생했다. 시대
의 공기를 바꾼 것은 십자군 전쟁이었다. 성지 회복이라는 거룩한 명분 아래
온갖 잔혹한 행위가 만연했지만 이 전쟁이 피로 물든 오명만 남긴 것은 아니
었다. 원정대의 이동 경로를 따라 온갖 불건들이 홍수처럼 밀려들기 시작하면
서 농경 시대가 끝이 나고 상거래 시대가 열리게 된 것이다. 돈의 필요성이 솟

아났고, 쟁기 대신 보따리를 짊어진 장사꾼들이 등장했다. 그들은 십자군 원정대를 따라 세상 각지를 돌아다녔고, 때로는 기사들이 가지 못하는 땅에도 들어갔다. 시장은 바로 그런 분위기 속에서 부화했다. 열정적인 메르쿠리우스Mercurius, 로마 신화의 상업의 신들이 거래를 하기 위해 모여든 장소가 시장이 되고 도시가 됐다. 베네치아, 제노바, 피렌체, 루카, 브뤼헤, 뉘른베르크, 뤼네부르크가 동시에 상업 도시로 성장했다. 특히 무역을 통해 재산을 모은 상인 귀족들이 통치권을 잡은 이탈리아 북부 도시들은 더할 나위 없이 생기 넘치고 부유한 도시로 발전했다.

12세기가 되자 상인들의 파노라마는 거대하고 생동감 넘치는 대시장의 시대를 열었다. 다리 위 노천 가판이나 우물가, 묘지 주변에서 산발적으로 열리던 지역 시장이 축소되고 도시의 광장, 기사들의 집회장, 아케이드 회랑에서 열리는 대시장이 성행했다. 대시장이 열리는 날이면 사방에 깃발이 걸리고 상

—— <마을 대시장> 질리스 모스타르트, 1590년, 베를린 주립 미술관, 독일 베를린

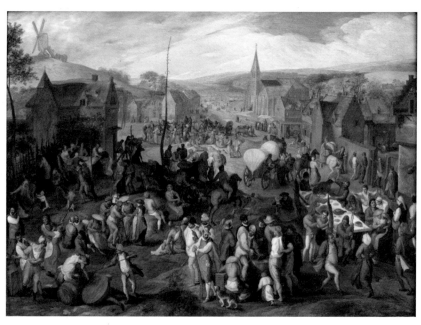

인들과 호객꾼들, 도시 주민들과 멀리서 구경 온 사람들이 뒤엉켜 북새통을 이뤘다. 부활절이나 성 베드로 축일 같은 종교 축일과 겹치는 날에는 볼거리가 배가 되었다. 대시장은 중세를 마무리하는 이들의 열망과 변화 그리고 그 속에 존재하는 흥분을 가장 정확하게 증언하는 행사였다.

샹파뉴 대시장은 중세 가장 크고 유명한 정기시 가운데 하나였다. 내륙 최대의 교역 중심지인 이곳에서는 1180년 이래로 매년 여섯 차례 대시장이 열렸다. 베네치아 상인들은 향신료, 비단, 설탕 같은 동방의 사치품을 피렌체 상인들은 비옥한 땅에서 키운 가축과 치즈를 플랑드르 상인들은 모직물과 발트해를 통해 들여온 생선을 보르도 상인들은 포도주를 시칠리아 상인들을 가죽을 가지고 샹파뉴로 집결했다. 시장 운영은 체계적으로 관리됐다. 상인들은 아침 미사가 끝나면 정해진 장소에서 상품을 진열하고 장사를 하다가 저녁 미사가 시작되기 전 장을 마감해야 했다. 정해진 장소 외에서 거래를 하는 것은 허용되지 않았고 장이 열리는 기간에는 샹파뉴의 일반 상점들은 전부 문을 닫았다.

1219년 6월 29일 샹파뉴 대시장에 참석한 상인 부부의 일정을 따라가 보자. 북해 관문인 브뤼헤의 생선 상인 피에르 포가와 그의 아내 안나는 성 베드로 축일 기념 대시에 참석하기 위해 며칠 전 샹파뉴 트루아에 도착했다. 시장이 열리는 동안 피에르는 생선을 손질했고 안나는 생선 살을 다져 이제는 널리 유명해진 생선 파이를 만들었다. 대시장이 열리는 동안 부부는 마을 광장에 있는 안나의 외사촌이 운영하는 여관에 머물렀다. 밤이 되면 두 사람은 길드가 지정한 규정에 맞춰 물건을 재정비하고 상인의 행동이나 절차에 관한 규칙을 되새겼다. 이 엄격한 지침은 예를 들어 생선 상인이 다른 생선 상인의 물건을 모욕하는 것이나 호객 행위로 상대의 고객을 빼앗는 행동을 금지했다. 고객 중 명성이 있는 이들은 생선을 구매하고 다음 정기시에 결제하기도 했는데 안나가 누가 얼만큼의 생선을 외상으로 가져갔는지 지난 외상값을 제대로 갚았는지 빠짐없이 기록하면 피에르가 정중하지만 단호한 태도로 빚을 받아냈다.

헌실을 노방하려 노력하던 화가들에게 점점 거대해지고 복잡해지는 시장은 흥미로운 주제였다. 놀라울 정도로 유쾌한 이 그림은 플랑드르 화가 요아힘 베

—— <어시장 풍경> 요아힘 베켈러, 연도 미상, 개인 소장

켈러Joachim Beuckelaer, 1535?~1575?가 도시의 부유한 상인의 주문을 받아 완성한 것이다. 베켈러는 시장과 서민이라는 풍속적 주제에 관심이 많았고, 화가로 활동하는 내내 이를 단계적으로 발전시켰다. 그림은 가판대 위에 넘쳐나는 싱싱한 해산물과 활기찬 시장 사람들의 모습을 통해 동시대가 추구한 미덕, 즉 도덕적 성실함을 강조한다. 만화처럼 포착된 노동으로 삶을 영위하는 하층 계급의 단란한 한 때와 뒤로 융성하는 도시 풍경이 마치 유토피아처럼 펼쳐진다.

1250년 기록된 옥스퍼드시 조례는 장이 열리는 날 마을 사람들이 자기 집 문 앞을 오가는 이들을 위해 고기를 굽거나 끓였다고 밝혔는데 점차 지붕과 탁자를 갖춘 노점 식당으로 발전했다. 시장 식당에서는 가난한 농부를 위한 비루한 생선 스튜부터 부유한 거상을 위한 새 구이까지 다양한 요리를 팔았다. 사람들은 더 이상 자애로운 수도사에게 황송하게 음식과 술을 얻어먹지 않아도 되었다. 시골 선술집에서는 가난한 농부들이 맥주를 들이부었고, 도시의 선술집에

서는 하급 귀족과 여행자, 상인, 하인, 시민들이 함께 어울렸다. 12세기 전기 작가 윌리엄 피츠스테판William Fitzstephen은 런던 풍경을 다음과 같이 묘사했다.

> "강가에는 원하는 음식을 즉석에서 먹을 수 있는 가게들이 즐비했다. 기사에게든 이방인에게든 밤낮으로 열려 있어 누구도 굶주릴 일이 없고 배를 채우지 못한 채 이 도시를 떠날 일도 없다."

좌판을 깔고 돈을 바꿔주는 장사꾼들도 등장했다. 초기 환전상들은 무게가 다른 각국의 금화를 당시 기축 통화인 플랑드르 금화로 교환해주고 얼마간의 수수료를 받았는데 점차 무거운 금화를 대신 보관하고 이를 바탕으로 고리의 이자를 받는 돈놀이를 시작했다. 금화 주인의 허락을 받을 필요는 없었다. 상인들이 맡긴 돈을 한꺼번에 찾아가는 일은 없었기 때문이었다. 환전상은 최초의 은행가인 동시에 악독한 고리대금업자였다. 그러나 중세의 기준으로 사사로이 돈을 빌려주고 이자를 받는 행위는 남의 것을 갈취하는 죄악에 해당했다. 조반니 도미니치Giovanni Dominici 같은 동시대 명성 높은 수도사들이 최초의 은행가들을 지옥에 보내버린 것은 그 때문이다. 하지만 15세기 이르러 고리대금업이 일상적인 사업이 되자 수도사들의 탄식은 무의미한 것이 됐다.

환전상들은 분명 탐욕적이었고, 돈을 가지고 시장 경제를 제멋대로 주물렀다. 그러나 그들의 하는 일은 분명 상업과 제조업을 발전시키고 경제에 활력을 불어넣고 있었다. 이자를 둘러싼 치열한 논쟁은 지나치지 않은 수준의 이자는 용인해야 한다는 인식의 출현으로 이어졌다. 퀜텐 마시스Quinten Massys, 1466~1530의 그림은 환전상에 대한 부정적인 시각과 긍정적인 시각을 동시에 반영하고 있다. 능숙하지만 신중한 자세로 금화의 무게를 재는 남자는 르네상스 시대 활동한 환전상 중 한 명이다. 옆에 앉은 아내는 기도서를 넘기다 말고 남편이 하는 일에 관심을 가진다. 탁자 위에는 프랑수아 1세Francis I가 발행한 프링스 금화와 은화, 몽페라 후작 윌리엄 9세William IX, Marquis of Montferrat의 금화, 신성로마제국 금화가 제법 두둑하게 놓여 있는데 이 금화들은 목과 소매에 모

—— <환전상과 그의 아내> 퀸텐 마시스, 1514년, 루브르 박물관, 프랑스 파리

피를 두른 잘 갖춰진 의상과 함께 부부의 세속적 욕망을 의미한다. 그러나 돈을 향한 탐욕스러운 몸짓이나 게걸스러운 표정은 보이지 않는다. 금화에 시선을 빼앗긴 아내조차 욕망을 반영한 우화적인 인물로 느껴지지 않는다. 이와 동시에 기도서에 그려진 성모마리아와 성경을 읽는 거울 속 교부가 세속적 욕망을 적절히 통제하며 종교적 가치를 일깨운다.

　시장은 개혁주의 신학자 장 칼뱅Jean Calvin의 등장과 함께 부흥을 맞이했다. 칼뱅은 근면을 신에게 봉사하는 최고의 방법이라 주장하며 그동안 천대받던 돈벌이에 대한 윤리적 멍에를 벗겨냈다. 중세의 금욕주의가 사라지고 부를 축

적한 신흥 부르주아 계층이 늘면서 상업은 점점 더 발전했다. 칼뱅주의의 열렬한 깃발 아래 시민 사회를 탄생시킨 네덜란드에서는 선술집이나 여인숙을 중심으로 도시 생활의 활기가 이어졌다. 17세기 네덜란드에서 식당은 너무 화려하지도 그렇다고 너무 누추하지도 않은 적당히 차려입은 사람들이 함께 술을 마시고, 시시덕거리고, 말다툼을 하고, 카드놀이를 하고, 춤을 추면서 야릇한 눈빛을 나누는 장소였다. 여관을 운영하며 그림을 그렸던 얀 스테인Jan Steen, 1626~1679은 이러한 소란과 활기를 사랑했다. 그는 네덜란드의 흥겨운 서민 사회를 끊임없이 묘사하며 자신의 세계를 만든 화가였다. 그림은 생기가 넘친다. 그는 춤을 추고 있는 여자의 소박한 옷자락과 어수선한 여인숙 앞마당, 취객의 싱거운 미소, 먹을거리가 땅에 떨어지기를 기다리고 있는 개를 꼼꼼히 그렸다. 넉넉함이 다양한 계층의 사람들이 서로 어깨를 스치는 여인숙 풍경을 지배한다.

—— <여인숙 앞의 농부들> 얀 스테인, 1653년, 톨레도 미술관, 스페인 톨레도

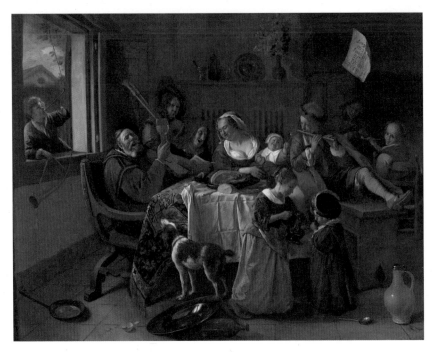

—— <유쾌한 가족> 얀 스테인, 1668년, 암스테르담 국립 미술관, 네덜란드 암스테르담

17세기 중반에 이르자 먹고 마시며 인생을 즐기는 모습은 네덜란드 풍경에 영구히 각인되었다. 1660년대 후반에 제작된 〈유쾌한 가족〉은 현실에 대한 기쁨으로 가득하다. 품위라고는 찾아볼 수 없지만 즐거워 보이며 여흥과 방종 사이를 아슬아슬하게 오간다. 사내는 의기양양한 표정으로 축배를 들고 늙은 모친과 아내는 노래를 부르고 아이들은 악기를 연주하고 웃고 떠든다. 창가에 기댄 아이와 난로 앞 아이들은 담배를 피우며 장난스럽게 웃는다. 이 유쾌한 분위기는 가족에게 생긴 즐거운 일을 암시한다. 스테인은 단순한 화가가 아니었다. 그는 동시대 번영에 대한 확신을 연극적인 인물 표현과 유머러스한 필치를 통해 한 편의 희극으로 표현한 이야기꾼이었다. 그의 그림에는 상업으로 계급의 사다리에 오른 부르주아의 만족감과 취향이 반영되어 있었다. 보르도산 포도주, 플랑드르산 면직물, 영국산 양모, 베네치아산 유리, 중국산 자기, 터키산 카펫,

비버의 털로 만든 신대륙의 모자 같은 온갖 물건들이 16세기 중반부터 네덜란드 풍속화를 채웠다. 그 사치스럽고 이국적인 물건들은 네덜란드 시장에 거래돼 전 유럽에 판매됐다. 덕분에 상인들은 사회의 중심적인 위치를 차지하게 되었다. 먹고 마시며 인생을 즐기는 순간은 그들이 일군 세상이 준 선물인 셈이다.

네덜란드만큼은 아니지만 18세기 영국과 프랑스에서도 시장 그림이 예술 후원자들의 관심을 끌었다. 그러나 모든 화가가 풍요라는 보편의 영역만 다룬 것은 아니었다. 영국에서 활동한 독일 화가 요한 조파니Johann Zoffany, 1733~1810는 상인과 구매자, 생산자, 구경꾼 등 다양한 인물 군상과 이들 사이에서 발생

—— <피렌체의 과일 시장> 요한 조파니, 1777년, 테이트 미술관, 영국 런던

하는 내적·외적 행위에 초점을 맞췄다. 한 노파가 길가에 물건을 벌여 놓고 즉석에서 음식을 만든다. 당당하고 강인한 인상의 노파는 상업적 이익을 좇아 물불을 가리지 않고 떠돌다 피렌체의 골목에 행상을 풀었다. 커다란 바구니에 담겨 층층이 쌓여 있는 과일들과 바닥에 놓인 바구니에서 쏟아져 나온 아티초크와 양파 같은 채소들이 가난하지만 질긴 하층 계급의 생명력을 상기시킨다. 노점상 주변으로 멀끔한 차림의 손님들이 물건을 고르고 어린 소녀가 누군가에게 노파의 음식을 권한다. 하지만 노파의 시선은 기둥에 기대고 선 누더기 차림의 거지를 향해 있다. 연민이 느껴지는 노파의 시선은 각별하고 특수한 방식으로 사회적 모순을 지적하며 풍속화의 기능을 확대한다. 치열한 생의 현장에서 벌어지는 가진 자와 못 가진 자, 유토피아와 디스토피아의 대조가 천근의 무게로 짓누르는 삶을 고스란히 드러낸다. 이 그림에서 시장은 풍속의 장소가 아니라 민중의 삶을 품은 장소라는 의미를 가진다.

시장은 인상주의 화가들이 즐겨 그린 주제이기도 하다. 1869년 프로이센 군대를 피해 퐁투아즈를 떠났던 카미유 피사로Camille Pissarro, 1830~1903는 전쟁이 끝나자 다시 마을로 돌아와 빛과 자연을 표현하는 방식을 계속 연구했다. 피사로는 당대 부르주아의 오락이나 세련된 도시 풍경에는 전혀 관심이 없었고 인생의 대부분을 시골에서 지내며 정원과 과수원을 배경으로 펼쳐지는 일상적인 농촌의 삶을 화폭에 담았다. 시장은 1881년부터 피사로가 관심을 보였던 주제였다. 그는 지칠 줄 모르고 시장을 기웃거리며 주어진 삶의 조건에 충실하게 반응하며 생기있게 움직이고 살아가는 상인들을 관찰하고, 때로는 멀찌감치 떨어진 길에 이젤을 세우고 시장의 전경을 스케치했다. 1880년대 피사로는 300점에 달하는 시장 스케치를 완성했는데 그중에 단 5개를 골라 채색 작업을 했다.

〈돼지고기 정육사〉는 그중 하나다. 그림의 구성은 명료하다. 활기찬 장터에서 젊고 건강한 시골 아낙이 돼지고기를 손질한다. 그녀는 그림 속에서 눈에 띄지 않고 조용히 자기 일에 몰두하고 있는데 피사로는 이러한 모습을 삶의 일부분이자 진실의 일부분으로 보았다. 이러한 피사로의 시선은 바르비종의 밀레Jean-François Millet, 1814~1875가 농민들의 일상을 묘사하면서 그들의 고된

── <돼지고기 정육사> 카미유 피사로, 1883년, 테이트 미술관, 영국 런던

노동을 부각한 것과는 결이 달랐다. 밀레는 노동하는 이들의 빈곤과 고단함을 표현하고자 했지만 피사로는 그들에게 인간적이고 낭낭한 권리를 부여했다.

피사로가 번화하고 화려한 도시 시장이 아닌 작고 비공식적인 농촌 시장을 집중해서 그린 것도 주목할만하다. 농민에게 시장은 단순한 육체노동자가 아

닌 사회 경제 질서의 필수적인 부분을 담당하는 주체로서 자기 자신을 증명하는 장소였다. 피사로는 이러한 이유로 시장에서 물건을 파는 농민을 밭을 갈거나 양을 돌보는 농민과 상당히 다르게 묘사했다. 후자가 풍경에 자연스레 스며 있는 반면 시장의 농민들은 과장된 스타일로 적극적으로 움직이며 의지를 드러낸다. 이 그림에서도 피사로는 비교적 짧은 붓질로 다양한 색조 변화를 구사하며 여인의 표정과 움직임, 생동감 있게 일렁이는 공기의 흐름에 초점을 맞췄다. 자극적인 요소와 호화로운 느낌을 철저하게 배제하고 있지만 일상의 활기가 그대로 포착됐다. 여인의 움직임에서 소박하지만 힘찬 삶의 동력이 읽힌다.

성실한 시민들의 유쾌한 방종

그림은 16세기 안트베르펜 거리의 활기찬 시장 풍경을 담은 것처럼 보인다. 마을 광장에 자리 잡은 상인들이 바리바리 싸 온 물건을 소쿠리 위에 늘어놓

—— <시장 풍경> 피테르 아르첸, 1550년, 알테 피나코테크 미술관, 독일 뮌헨

고 손님을 맞이한다. 그 시대 가장 번성한 도시에서 열리는 시장답게 과일, 채소, 치즈, 빵, 생선 등 온갖 식자재가 즐비하고 짐을 실어 나르는 마차와 손수레, 물건을 파는 상인들이 앉는 의자, 크고 작은 각종 바구니까지 화면은 발 디딜 틈 없이 복잡하다. 장바구니 든 사람들과 상인들 사이에서는 사고파는 흥정의 불꽃이 튀고 고단하지만 유쾌한 서민들의 일상이 좌판처럼 널려 있는 모습이 여느 시장터 풍경과 다를 바 없다. 그런데 모닥불을 쬐는 아이들 너머로 한 무리의 사람들이 단상 위 남자에게 야유를 보낸다. 화가는 남자의 상체를 그리지 않은 채 작품을 마무리한 후 작품에 '이 사람을 보라'라는 아리송한 소제목을 덧붙였다.

단상 위 남자는 바로 예수 그리스도다. 그러나 화가는 예수를 군중 속에 묻어버렸고 관람자는 떠들썩한 시장 풍경에 시선을 빼앗겨 예수를 알아보지 못한다. 설사 호기심을 보인다고 할지라도 저 초라한 행색의 남자가 예수라는 것을 단번에 알아차리기 힘들다. 작은 시각적 디테일로 축소된 예수의 드라마는 성스러운 것과 세속적인 것 사이의 간극을 의미한다. 예수의 가르침은 좌판을 깔고 흥정을 하고 치즈를 파는 일상에 묻힌다. 눈앞에 보이는 것에 사로잡혀 신의 존재와 신앙의 가치를 깨닫지 못하는 인간의 어리석음에 대한 우화인 것이다. 일상의 친밀과 종교적 경건이라는 전혀 연관성이 없는 이미지의 충돌이 낯설고 당황스러운 감정을 불러일으킨다.

피테르 아르첸Pieter Aertsen, 1508~1575은 전경前景에 시장 풍경이나 음식의 재료가 되는 자연물을, 후경前景에 성서 이야기를 조그맣게 넣는 회화 양식을 개발한 선구자 중 한 사람이었다. 이렇게 하나의 캔버스에 일상의 친밀감과 종교적 경건이라는 두 마리 토끼가 공존·대립하는 것을 '이중 그림'이라고 한다. 이중 그림은 16세기 네덜란드 일대에서 붐을 일으키다 홀연히 자취를 감췄다. 그 배경을 이해하기 위해서는 시대 상황을 조금은 들여다볼 필요가 있다.

콜럼버스의 신대륙 발견 이후 네덜란드는 매우 열정적인 나날을 보냈다. 네덜란드 사람들에게 항해와 무역은 제2의 천성이나 다름없었다. 풍요롭지 않은 대지는 처음부터 농업의 열정 대신 무역의 열정을 심어주었고 어릴 때부터

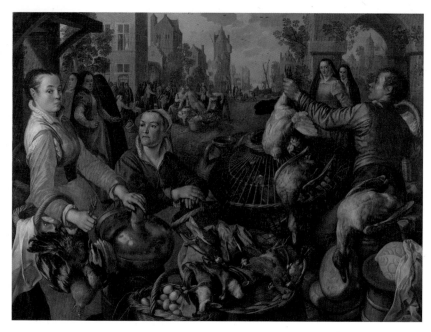

—— <4대 원소: 공기> 요아힘 베켈러, 1570년, 내셔널 갤러리, 영국 런던

북대서양의 거친 파도와 싸우며 항해 기술을 익힌 노련한 상인들은 16세기 뱃길이 열리자 순식간에 대서양을 비롯한 모든 대양으로 진출했다. 1550년대 암스테르담, 로테르담, 안트베르펜 등지에는 이미 12세기 샹파뉴 대시장을 잇는 국제적인 시장과 외화를 교환해주는 은행들이 줄줄이 들어와 있었다.

갑작스러운 번영만큼 복잡하고 어지러워진 세상은 매일 매일 새로운 이야기를 쏟아냈다. 지옥을 되새김질하게 만들던 중세의 사고는 비현실적이고 구시대적인 것으로 치부됐고 사람들은 지금까지 경험하지 못했던 풍족하고 즐거운 삶을 똑바로 바라보기 시작했다. 그리고 자신들이 이룩한 이 변화가 그림에 담기길 원했다. 평범하게 살다가 죽은 대다수의 일상도 공공의 기억이자 역사의 흔적이 될 수 있다고 여긴 것이다. 그림의 주인공은 더 이상 귀족들만의 특권이 아니었다.

화가들은 새로운 후원자들의 요구에 충실히 부흥했다. 그들은 시민 생활을 연극처럼 묘사했고, 세속적인 삶의 방식에 대한 적절한 해명을 담았다. 탐욕, 방종, 인색, 과시 등 과거의 죄에서 근대 시대의 필요악으로 떠오른 것들에 대한 풍자와 사회적 규범에 대한 합의도 적절하게 반영됐다. 그러나 아직 서슬 퍼런 종교적 검열이 사회 곳곳에 남아 있었기 때문에 이를 피하기 위한 작은 속임수가 필요했다. 시장 상인들 사이에 예수를 숨기고 어시장 너머로 성 가족을 지나가게 한 것이다. 이를 통해 화가들은 플랑드르 지방의 상업과 농업의 발달을 자랑스럽게 드러내는 동시에 저속한 주제를 고양시켜 흔한 풍속화를 종교화로 탈바꿈시킬 수 있었다. 인간이 신과 함께 이룩한 세상 속에서 귀한 가축과 여행하는 성 가족, 상인, 어부가 모두 조화롭게 각자의 역할을 해내며 이 번영하는 나라의 왁자지껄한 시간 속에 함께 존재하고 있는 것이다. 이중 그림은 시대를 찬란하게 기념하고 기억하게 만든 화가들의 경이로운 예술적 기교였다.

—— <푸줏간> 피테르 아르첸, 1551년, 노스캐롤라이나 미술관, 미국 롤리

〈푸줏간〉에서 시선을 사로잡는 것은 풍경판대에 진열된 고깃덩어리들이다. 눈을 부릅뜨고 있는 잘린 소의 머리, 목이 비틀어진 채 죽어 있는 닭, 돼지 머리와 창자, 가죽을 벗겨낸 몸통이 전경을 압도적으로 지배한다. 마치 피비린내 나는 살육의 축제를 보는 듯 섬뜩하기 그지없다. 이 그림에서도 화가가 전하고자 하는 실제 이야기는 후경에 담겨 있다. 그러나 묘사의 사실성과 소재에 대한 복합적 형상화, 색채의 풍부함, 회화적 깊이 부여에서 전작과 매우 큰 차이가 느껴진다. 후경을 자세히 살펴보자. 먼저 천장에 걸린 창자들 너머로 젊은 남자가 우물가에서 물을 긷는다. 뒤에는 퇴락한 술집 안에 매춘부와 고객으로 보이는 남성들이 대낮부터 취해 있으며, 바닥에는 이들이 최음제로 소비한 굴과 홍합 껍데기가 어지럽게 널려 있다. 세속적 타락과 대비되는 종교적 주제는 돼지 귀 옆으로 주의를 끌지 못할 정도로 작게 묘사되어 있다.

신약성경 마태복음에 따르면 경건한 요셉은 유대 왕 헤롯의 영아 학살을 피해 아내 마리아와 갓 태어난 아기 예수를 데리고 이집트로 피신했다. 이들의 여정은 나일강을 따라 남부로 이어졌는데 그 길고 힘든 여정 속에서도 성 가족은 길에서 만난 가난한 이들에게 자선을 베풀었다. 성 가족의 선행은 당장 눈앞에 보이는 물질적 가치나 욕망에 마음을 뺏기지 말고 예수의 가르침을 쫓아 자애를 행하라는 교훈을 전한다. 세속과 종교의 극명한 대조는 천박한 물질주의에 대한 비난과 함께 지상의 삶이 지닌 유한성과 물질의 무상함을 일깨우는 역할을 한다.

화가들은 이따금 적절한 한도에서 색다른 접근 방식으로 시장 그림에 또 다른 이야기를 부여했다. 위대한 렘브란트의 첫 번째 제자 헤리트 다우Gerrit Dou, 1613~1675는 앳된 여인과 늙은 상인의 거래를 포착했다. 죽은 새들이 선반 위에 목을 빼고 늘어져 있다. 늙은 상인이 산토끼를 들어 보이자 여인이 손가락으로 구매 의사를 밝힌다. 미소를 머금은 얼굴에 거래에 대한 만족감과 기대감이 교차한다. 그 사이 수탉이 닭장 틈으로 목을 길게 뺀 채 물을 마시고 가게 안에서는 새 사냥꾼과 중년 여인의 또 다른 거래가 진행 중이다. 현장을 기반으로 한 유쾌하고 치밀한 구성과 새와 토끼의 털, 빛나는 금속, 여인들의 옷과 피부의 섬세하고 훌륭한 세부묘사가 작품에 현실성을 부여하는 덕분에 그림

—— <가금상> 헤리트 다우, 1670년, 내셔널 갤러리, 영국 런던

은 평범한 풍속화로 보인다. 그러나 자세히 보면 이 그림은 음란과 호색에 대한 풍자로 가득하다.

17세기 플랑드르 회화에서 가금류는 '성性'을 상징했다. 새는 남근상과 토끼는 다산에 대한 온갖 흥미로운 이야기와 결합한 형태로 이해되있으며, '새를 잡는다Vogelen'는 동사는 '성교를 한다'는 뜻으로 받아들여졌다. 새 사냥꾼은 중매쟁이나 포주를 가리키고 텅 빈 새장은 순결의 상실이자 때에 따라 매

음굴을 의미했다. 따라서 가금류 시장을 그린 그림은 돈을 주고 성을 사는 거래의 현장으로 비유되어 호색과 관련된 음란한 해석을 유도한다. 이 그림에서 성적 욕구를 상징하는 토끼를 향한 여인의 갈망은 닭장 밖으로 길게 목을 뺀 닭의 갈증과 겹쳐져 강한 성적 함의를 가진다. 닭장 밖으로 나온 닭이 죽임을 당하고 한낱 요리 재료로 소비되듯, 순결을 잃은 소녀의 앞날도 결코 평탄하지만은 않을 것이다.

17세기 화가들은 대중들에게 인기를 얻은 이 새롭고 저속한 소재를 지속해서 다루면서 욕망과 쾌락과 관련된 성적 상징성을 키웠다. 새 사냥꾼과의 직접적인 거래나 거리에서 가금류를 파는 행상인의 그림은 매춘을 연상시킬 만큼 강한 성적 의미를 내포한다. 가브리엘 메취Gabriël Metsu, 1629~1667의 그림도 늙은 행상인에게 닭을 사는 평범한 여염집 여인을 비추지만 닭을 무릎 위로 들고 있는 자세와 경계하는 개를 통해 성적인 의미를 드러내고 있다.

—— <가금류 장수> 가브리엘 메취, 1662년, 드레스덴 국립 미술관, 독일 드레스덴

인위적인 고상함을 혐오한 자코모 체루티Giacomo Ceruti, 1698~1767는 이러한 감정을 충격적이고 원초적으로 재현했다. 넝마 옷을 입은 소년 상인이 살아있는 닭 두 마리를 무릎 사이에 끼운 채 다리를 꼬고 앉아 있다. 닭의 오묘한 위치와 소년의 곁눈질이 야릇한 긴장감을 만들며 우리를 그림 안으로 끌어당긴다. 바구니를 가득 채우고 있는 달걀은 소년의 왕성한 성욕과 연결된다. 이러

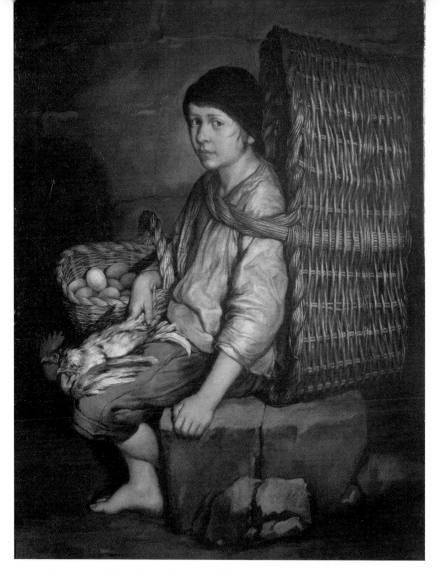

—— <바구니를 메고 있는 소년> 자코모 체루티, 1735년, 브레라 미술관, 이탈리아 밀라노

한 성적 의미는 새와 토끼뿐 아니라 음경처럼 보이는 굵은 채소와 팔딱거리
거나 혹은 축 처진 생선, 여성의 성기를 연상시키는 과일과 파이 등의 그림에
서도 흔하고 분명하게 발견된다. 엄숙주의적인 문화에서 이 그림이 전하는 노
골적인 성적 상징은 부적절하고 천박한 것으로 여겨졌을 것이다. 하지만 17세
기 이래로 이러한 그림은 빈번하게 그려졌고, 대중적으로 상당한 인기를 얻었

다. 이는 근대로 향하면서 개인의 탄생과 더불어 쾌락과 즐거움에 대한 태도가 성聖과 속俗의 모든 영역에서 긍정적으로 변화되고 있다는 것을 증명한다. 사람들이 이런 야릇한 그림을 거부감 없이 즐기게 되면서 쾌락은 좋은 삶을 위해 통제되어야 할 요소가 아니라 적극적으로 고려되어야 할 변수로 자리 잡았다.

음식을 성적 욕망과 쾌락에 비유하는 것은 미술사의 오랜 전통이기도 했다. 그중에서도 과일은 뱀의 꾐에 넘어간 이브가 아담과 함께 금단의 열매를 먹은 이래로 유혹의 상징이 됐다. 프란츠 스나이데르스Frans Snyders, 1579~1657의 〈과일 가판대〉는 과일과 성의 관계를 다룬다. 온갖 종류의 과일 속에서 임신한 듯 배가 부른 젊은 여인이 복숭아를 고르고 있다. 여기서 복숭아와 선박 위에 넘치는 쌓여 있는 포도는 성적 쾌락과 다산을 상징하는 가장 대표적인 모티프다. 특히 복숭아는 모양과 색깔 때문에 성적 은유로 빈번하게 사용되었는데 복숭아와 함께 있는 여인은 단지 수동적인 성애의 대상이 아닌 삶을 즐기고 영악하며 자신의 성적 매력을 자각하고 있는 욕망자를 상징한다. 가판대 위로 튀

—— 〈과일 가판대〉 프란츠 스나이데르스, 1618~1621년, 에르미타주 미술관, 러시아 상트페테르부르크

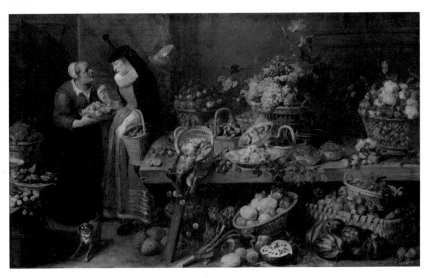

어 올라 재빠르게 복숭아를 훔치는 원숭이도 성적 함의를 가지고 있다. 여기서 원숭이Affe는 12세기 유행한 음탕한 어조의 독일 동요에 등장한, 농부가 예상치 못하게 자신의 침실에서 발견한 성직자Plaffe에 대한 비유다. 발아래 짖는 개는 여인의 남편을 가리킨다. 개는 외부에서 비롯된 성적 유혹과 가정의 평화를 위협하는 존재를 향해 경계를 드러내면서도 정작 원숭이를 발견하지 못한다. 이러한 그림들은 무엇보다 시각적으로 성적인 농담을 풍부하게 품고 있으며 이를 섬세하게 들춰 보여주는 재미를 준다.

낙원 상상과 카니발

배 부 름 을 허 락 받 은 시 간

중세는 분명 지금보다 훨씬 가혹하고 무참했다. 전쟁과 전염병은 무슨 숙명이나 업보라도 되는 듯 끈질기게 반복됐고 특권을 가진 오만한 자들을 제외한 거의 모두가 굶주림에 시달렸다. 대부분의 인생사는 비참하게 시작되어 비참하게 끝이 났다. 말 그대로 언제 죽어도 이상할 것이 없었다. 그러나 이 잔혹한 시대는 역설적으로 유토피아에 대한 환상과 광란의 축제를 낳았다. 모든 것이 가망 없어 보일 때, 환상은 더욱 강력한 힘을 발휘했다.

중세 상상력이 만든 포식의 낙원

통통하게 살이 오른 사내들이 한낮의 풀밭 위에 가로누워 있다. 농부와 기사는 도리깨와 창을 아무렇게나 내버려 둔 채 단잠에 빠져 있고, 성직자는 성경이 바닥에 나뒹구는 것도 모른 채 하늘을 바라본다. 성직자가 하늘을 보고 있는 이유는 노릇하게 구워진 자고새가 곧 그의 입안으로 떨어질 것이기 때문이다(자고새 구이는 그림 복원 과정에서 지워졌다). 같은 맥락으로 파이로 만든 지붕 아래에서 한 사내가 입을 벌린 채 파이가 떨어지길 기다린다. 이 감격스러운 땅에서는 음식에 손을 뻗을 필요조차 없다. 달걀은 스스로 반숙이 되고 토실토실한 돼지는 노릇하게 구워져 각자 몸에 칼을 꽂은 채 누군가에게 먹히길 기다리고 있다.

피테르 브뤼헐이 〈게으름뱅이의 천국〉이라 이름 붙인 이 기묘한 세상은 중세인들이 상상한 유토피아 코케인Cockaigne이다. 코케인에서는 풍요롭고 너그러운 자연이 끊임없이 음식을 만들어내 인간을 먹인다. 포도주로 만든 강이 흐르고 들판에서는 사시사철 달콤한 파이와 설탕 과자가 곡식처럼 여물고 바람

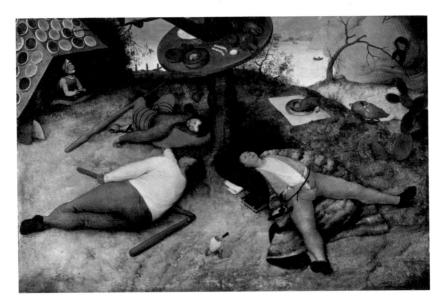

—— <게으름뱅이의 천국> 피테르 브뤼헐, 1567년, 알테 피나코테크, 독일 뮌헨

이 불면 치즈가 눈처럼 휘날린다. 돼지와 염소는 제 손으로 소시지를 만들고 수탉은 스스로 불에 걸어 들어가 맛있는 구이가 된다. 날씨는 춥지도 덥지도 않으며 사람들은 과자와 설탕으로 만든 집에서 산다. 울타리와 담장은 소시지로 만들어져있다. 사내들은 라비올리가 주렁주렁 달린 나무 아래에서 꾸벅꾸벅 졸고 아낙네들은 초콜릿이 샘솟는 개울가에서 도란도란 이야기꽃을 피운다. 너나 할 것 없이 배부르게 먹을 수 있으니 전쟁이나 질병, 노동 따위는 존재하지 않는다. 코케인에서는 심지어 배설물조차 감미로워 당나귀는 달콤한 파이를 거위는 무화과 열매를 배설한다. 코케인에서 가장 조심해야 할 것은 오직 하품뿐이다. 하품을 하려고 입을 벌리는 순간 어딘가에서 잘 구워진 종달새가 입속으로 날아들 테니 말이다.

포식의 낙원은 중세 유럽의 대부분의 나라에서 존재했다. 프랑스에서는 코케뉴Cockaigne, 이탈리아에서는 쿠카냐Cuccagna, 플랑드르에서는 루이레케르란트Luilekkerland, 독일에서는 쉴라라펜라트Schlaraffenland, 스페인에서는 하우하

Jauja가 있었다. 명칭은 다르지만 넘쳐나는 음식, 걱정 없는 내일, 세속적 행복에 대한 소망은 동일하다. 종교적 가치를 완전히 뒤집은 이 왕국에서 유일하게 의미 있는 것은 언제 어디서든 원하는 음식을 마음껏 먹을 수 있다는 것이다. 그런데 하고많은 낙원 중에 왜 하필 포식의 낙원이었을까? 음식에 대한 중세의 이러한 집착은 어디에서 비롯된 것일까?

—— **<게으름뱅이의 천국> 부분 확대** 노릇하게 구워진 돼지가 몸에 칼을 꽂은 채 누군가에게 먹히길 기다리고 있다. 하얀 우유 강이 흐르고 푸딩으로 만든 산이 우뚝 솟아 있다.

그것은 중세 내내 지겹도록 되풀이되던 기근에서 기인했다. 당시는 모든 것이 불안정하고 절망적이었지만 무엇보다 굶주림에 대한 근심으로 가득했다. 태풍이나 홍수로 흉년이 들면 사람들은 다음 농사가 끝날 때까지 배고픔을 참을 수밖에 없었다. 봉건 영주들은 이런 재앙에는 전혀 관심이 없었고 나름의 선행을 베풀기도 했지만 임시방편일 뿐이었다. 14세기가 되자 최악의 상황은 더 최악으로 치달았다. 흉년, 전쟁, 전염병이 동시에 세상을 덮쳤다. 마지막 보리마저 바닥이 나자 사람들은 진흙으로 빵을 만들고 나무 껍질을 삶았다. 쥐와 벌레 심지어 인육을 먹는 이들도 있었다. 신의 자비를 빌며 울부짖던 사람들은 이제 죽음이 자신과 아이들 가까이에 도사리고 있음을 깨달았다.

포식의 낙원 코케인은 중세인들이 척박한 삶에서 빠져나갈 유일한 구멍이었다. 일하지 않아도 음식이 넘쳐나고 탐식과 나태가 죄가 되지 않는 배부른 낙원은 상상만으로도 하루하루가 고통인 일상을 잠시라도 끊어내는 숨돌림 같은 것이 됐다. 등까지 들러붙은 뱃가죽을 부여잡고 종교에서조차 희망을 찾지 못한 사람들은 상상 속 낙원을 통해서라도 정서적인 위안을 구하려 했다.

코케인은 풍요로움과 비옥함, 평화와 나태, 영원한 젊음의 동의어가 되었다. 코케인에 대한 중세인들의 강박관념은 민담과 동화, 시, 소설, 희곡, 회화에서

―― <가장 게으르고 많이 먹는 사람이 왕이 되는 코케인 왕국> 레몬디니 가문, 1606년, 게티 미술관, 미국 로스엔젤레스

부터 모자이크, 삽화, 판화에 이르기까지 다양한 영역에서 빈번하게 등장한다. 보카치오Giovanni Boccaccio, 1313~1375는 파르미지아노 치즈와 마카로니가 산처럼 쌓여 있고 백포도주로 만든 강이 흐르는 풍요의 낙원 '벤고디'를 묘사했다.

> "저 멀리 닿기 어려운 상상의 나라
> 서쪽 어딘가에 있는 그곳에서는 정향과 계핏가루를 묻힌 종달새가
> 사람들의 입으로 떨어진다."

떠돌이 만담꾼들은 마을 구석구석 코케인 이야기를 전했고, 아이들은 배부른 나라를 칭송하는 동요를 부르고 다녔다. 17세기 이탈리아 베네치아에서 채

색 판화로 명성을 얻은 레몬디니Remondini가문은 가장 게으르고 많이 먹는 사람이 왕이 되는 탐식의 왕국을 장난기 가득한 글과 삽화로 묘사해 대중의 인기를 끌었다.

허용된 배부름과 욕망의 해방

중세의 낙원 상상은 '바보들의 축제Feast of Fools'나 '카니발Carnival, 사육제' 같은 들뜬 분위기의 쾌락주의적 축제로 이어졌다. 축제가 열리는 하루 혹은 한 주의 시간 동안 세상은 코케인 왕국이자 욕망의 분출구가 되었다. 축제는 풍성한 음식과 술, 그리고 얼마든지 거칠게 즐길 수 있는 자유와 무질서를 특징으로 했다. 이날만큼은 걸인, 부랑자, 나병 환자, 집시, 매춘부 등 사회적으로 천대 받던 이들도 마음껏 먹고 마시며 방종할 수 있었다. 낙원 상상과 축제의 연관성은 '코케인 나무'라 불리는 나무 기둥을 통해 더욱 명확하게 드러난다. 이 높고 미끄러운 나무 기둥

—— <광인들의 배> 히에로니무스 보스, 1490년경, 루브르 박물관, 프랑스 파리

꼭대기에 오른 사람에게는 상다리가 휘어지게 차려진 진수성찬이 상으로 주어졌다.

코케인 나무는 히에로니무스 보스Hieronymus Bosch, 1450~1516의 그림에도 등장한다. 〈광인들의 배〉는 술주정뱅이와 걸인으로 세상을 떠돌다가 결국 바다에 내 던져진 이들에 대한 그림이다. 수녀가 연주하는 류트 소리에 맞춰 수도사와 광인들이 입을 벌린다. 노래하는 것처럼 보이지만 코케인 나무 아래 매달린 팬케이크를 먹으려는 중이다. 광인들은 숟가락처럼 생긴 노를 저어 상상의 나라 코케인 왕국으로 항해한다. 독일 시인 제바스티안 브란트Sebastian Brant는 광인들이 낙원을 찾지 못하고 망망대해를 떠도는 것으로 당시 사회의 온갖 어리석음과 부도덕을 고발했는데, 보스는 이를 그대로 차용했다.

1482년 1월 6일 파리 시민들이 흥분한 상태에서 기다리고 있던 것은 '바보들의 축제'였다. 이날만큼은 서슬 퍼런 종교 아래 억압되고 간과되었던 감정을 분출할 수 있었고 귀족과 성직자를 익살스럽게 조롱할 수 있었다. 가장 못생기거나, 가장 어리숙한 분장을 한 사람에게는 '바보들의 왕'으로서 왕관이 주어졌다. 영국에서는 비슷한 맥락으로 '콩의 왕'을 뽑았다. 우스꽝스러운 가면을 쓴 사람들은 너 나 할 것 없이 게걸스럽게 취하고 외설적인 노래를 부르고 기괴한 춤을 추면서 거리를 활보했다. 처음에는 점잔을 빼던 귀족들도 나중에는 축제의 흥겨움에 젖어 들어 엄숙한 라틴어 대신 음탕한 노래를 부르며 놀기 시작했다. 시끌벅적한 축제는 일주일 내내 이어졌다.

카니발이 품고 있는 소란과 무질서는 우리의 상상을 뛰어넘는 수준이었다. 카니발은 연중 가장 고단하고 배고픈 시기인 사순절Lent과 접경한다. 사순절은 예수의 수난들 기리기 위해 40일 동안 빈약한 한 끼로 버티며 육체적 욕구를 절제하는 기간이다. 카니발은 그 고난의 시기 직전에 살찐 송아지를 잡아 잔치를 벌이고 맘껏 놀고 즐기는 방탕과 광란의 축제였다. 카니발Carnival의 어원인 라틴어 '카르네 발레Carne Vale'는 '고기여, 안녕'이라는 뜻이다.

카니발은 요민한 술판으로 시작했다. 귀족은 거적때기를 입고, 농부는 귀족 행세를 하고 남자는 치마를 입고 여자는 가짜 수염을 붙였다. 동물 가면을 쓰

—— <웃는 바보: 바보들의 축제> 야콥 코르넬리스존(추정), 1500년경, 웨슬리 컬리지, 미국 웨슬리

어디선가 나타난 맛있는 그림들

고 성직자를 조롱하거나 타인의 비밀스러운 사생활을 폭로하며 시시덕거리는 이들도 있었다. 서로 모욕적인 말을 하며 아귀다툼을 벌이고 물건을 던지는 등 과격하고 거침없는 행동을 하기도 했다. 그러다 누군가 북을 치면 다음 순간 모든 사람이 노래를 부르며 광장으로 모였다. 잔뜩 취한 상태로 춤을 추며 행진을 하고 흙탕물 속에서 돼지와 뒹굴었다. 어떤 사람들은 교회와 묘지에서도 춤을 췄다. 기록에 따르면 1278년 네덜란드 위트레흐트에서는 200명이 넘는 사람들이 마을 다리 위에서 한꺼번에 춤을 추다가 다리가 무너지는 일이 벌어졌다. 그러나 아무도 벌을 받지 않았다. 중세인들의 삶은 억압과 노동, 불행과 공포로 가득 차 있었지만 카니발 동안에는 어떠한 행위도 용납됐다.

피렌체의 카니발은 그 도시가 이룩한 번영만큼이나 화려하고 진지했다. 그 점에서 '위대한 자'로 불리는 그 유명한 로렌초 데 메디치Lorenzo de' Medici는 23년의 통치 동안 단 한 번도 피렌체 시민들에게 실망을 안기지 않았다. 유럽에서 가장 부유한 아버지와 소네트 작가인 어머니의 빈틈없는 관심 아래 인문주의 문학과 철학을 교육받았고 보티첼리와 미켈란젤로 같은 예술가를 후원하며 르네상스 절정기를 지배했다. 그는 말과 사냥에 대한 열정만큼이나 휘황찬란한 공연과 화려한 오락거리를 사랑했고 판타지를 무대에 재현하는 과정에 매혹됐다.

1512년 로렌초는 피렌체에서 가장 별난 인물로 통하던 화가 피에로 디 코시모Piero di Cosimo, 1462?~1521?를 카니발의 총감독으로 임명했다. 그해의 테마는 '지옥'이었다. 집마다 외벽에 흰 십자가가 그려진 검은 천이 걸렸고, 창문은 해골로 장식됐다. 악마 분장을 한 광대들이 거리를 돌아다니며 군중을 즐겁게 해주었다. 분위기가 달아오르자 북소리와 함께 십자가를 목에 건 검은 물소들이 엄청난 크기의 마차를 이끌고 광장으로 들어섰다. 마차 위에는 지옥의 사신이 거대한 낫을 들고 불길에 휩싸인 자리에 서 있고, 해골 분장을 한 악마들이 이리저리 날뛰며 괴성을 질렀다. 마차가 움직일 때마다 이가 다 빠진 노파들이 지옥의 시작을 알리듯 열 두 개의 냄비를 두드리며 끔찍한 소음을 내사 거리에 모여든 사람들이 숨을 죽였다. 그 뒤로 우스꽝스럽게 차려입은 귀족들, 악사와 무희들, 분장한 성직자들, 매춘부들, 술꾼들이 차례로 따라왔다. 광장에 모인 구경

—— **<춤추는 수도사들>** 히에로니무스 보스의 추종자, 1620년경, 성 카나리나 수도원 박물관, 네덜란드 위트레흐트 상단에 앉아 백파이프를 연주하는 남자는 카니발, 반대편에서 물고기를 머리에 얹은 여인은 사순절의 의인상이다. 금식 주간이 시작되기 전 사람들은 방탕한 축제를 즐겼다.

꾼들은 추위에도 아랑곳하지 않고 술을 마시며 서로를 희롱했고 돌팔이 의사들과 연금술사들이 의사의 자리를, 점쟁이들이 예언자의 자리를 차지했다. 집시, 떠돌이 곡예사, 난쟁이, 국적을 알 수 없는 외국인, 새의 꼬리 모양으로 머리를 장식한 야만적인 무어인 노예들도 한데 뒤섞여 있었다. 1512년 이 겨울의 유쾌한 축제는 일상에서 불가능했던 모든 것을 용인하고 심지어 부추기고 있었다.

피렌체 카니발에서 관찰되듯 가치 전도와 욕망의 해방은 혼란과 풍자를 통해 나온다. 중세 카니발은 진정한 즐거움이자 근본적으로 다른 현실을 상상하는 것이었다. 민중문화를 바탕으로 한 '카니발 이론'을 정립한 러시아 철학자 미하일 바흐친Mikhail Bakhtin은 다음과 같이 주장했다.

> "계급과 사회질서가 등장하기 전 초기 사회에서는 세상의 진지한 면도
> 심각한 면도 똑같이 신성하고 공식적이었다."

그러니 영혼의 고양보다 육체의 쾌락을 우선시한 이 난장판의 세계가 회화의 새로운 주제로 떠오른 것은 당연한 수순이었다. 화가들은 술에 취해 히죽

거리는 성직자와 산발한 사람들이 함께 춤을 추는 장면, 요란한 술판 속에서 벌어지는 성적 타락과 도를 넘는 행위를 열정적으로 묘사했다. 특히 16, 17세기 플랑드르 화가들은 시골 축제의 낙천적이고 흥청거리는 풍경을 재치 있게 묘사하며 '유쾌한 무리'라는 새로운 장르를 유행시켰다. 포식의 낙원과 광란의 축제는 종교적 관점에서 보기에 결코 바람직하지 않았지만 사람들은 세속적 행복을 반영하는 이러한 그림을 즐겁게 받아들이고 감상했다. 포동포동 살이 찐 대식가와 풍성한 음식에 대한 묘사는 기근과 결핍에 대한 불안을 누르는 하나의 방편이기도 했다.

브뤼헐은 모든 화가의 스승 같은 존재로 언제나 축제의 현장에 있었다. 변장을 하고 사람들 사이에 끼어들어 눈에 잘 띄지 않는 구석에 앉아 몇 시간이고 축제를 관찰했다. 그리고는 작업실로 돌아와 눈으로 보아둔 것을 하나하나 기억에서 끄집어내어 화폭에 옮겼다. 〈카니발과 사순절의 싸움〉도 같은 방식으

—— 〈카니발과 사순절의 대결〉 피테르 브뤼헐, 1528년, 빈 미술사 박물관, 오스트리아 빈

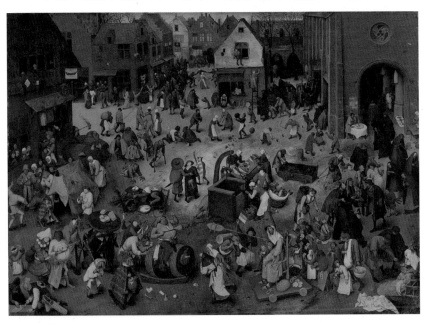

로 그려졌다. 카니발과 사순절은 폭식과 금식, 쾌락과 절제, 악덕과 미덕, 죄와 구원이라는 극단적인 대립 구조를 반영했는데 브뤼헐은 그 모든 대립이 충돌하는 날, 즉 카니발의 마지막 날이자 가장 광적이고 게걸스러웠던 '기름진 화요일Mardi Gras'을 묘사했다.

마을 광장에서 카니발과 사순설이 동시에 벌어지고 있다. 술집이 버티고 있는 왼쪽 광장에서는 술에 취한 이들이 열정적으로 놀이와 일탈을 즐기고, 반대편 교회 앞에서는 수도사들과 경건한 신자들이 자선을 베풀며 다가오는 사순절을 맞이한다. 그러나 경계가 명확하지 않고 여러 곳에서 쾌락주의자들과 엄숙주의자들이 서로의 공간을 들락거리며 충돌한다. 이 그림에서 가장 흥미로운 것은 전경에 그려진 우의적 캐릭터다. 카니발의 우의는 술통 위에 앉은 배불뚝이 사내다. 파이를 모자처럼 쓰고 있는 이 우스꽝스러운 사내는 돼지머리와 소시지를 뀐 꼬치를 창처럼 들고는 마상 시합에 나선 귀족 행세를 하는 중이다. 그의 뒤를 술에 취한 악사와 광대가 뒤따른다. 벌통을 머리에 쓰고 청어를 얹은 나무 주걱을 들고 교회에서 쓰는 삼각의자에 앉은 노파는 사순절의 우의다. 그녀의 발치에는 '사순절 음식Lent Fare'이라고 불리는 부풀리지 않은 빵과 8자 형태의 프레첼, 홍합이 널려 있다. 남녀 수도사가 노파를 태운 수레를 힘겹게 끌고 있으며 뒤로는 맹인과 나병 환자, 참회의 상징으로 이마에 십자가를 그린 재의 수요일의 아이들이 보인다. 우물 가까이에는 죽은 이가 손수레에 실려 어디론가 가고 있으며, 횃불을 든 광대가 순례자를 안내한다.

카니발은 본질적으로 조화가 아닌 혼돈을 지향했다. 얼마든지 허용된 폭식의 시간을 보내며 사람들은 지상에서 가장 즐거운 상태에 올랐다. 믿고 숭배하던 가치와 일상의 속박을 내던지고 평소 할 수 없었던 과감한 치장을 하거나 아니면 옷을 벗어버리고 억눌려 있던 욕망을 거침없이 배설했다. 얼굴에 물감을 칠하고 마음껏 소리를 지르고 격렬하게 몸을 흔들었다. 때로는 도를 넘는 위험하고 파괴적인 행동을 자행하기도 했다. 이러한 축제는 한편으로는 낭비적이고 위험하고 지극히 혼란스러운 것으로 여겨졌다. 그러나 축제가 끝나면 사람들은 일순 경건하고 순종적인 본래의 모습으로 돌아갔다. 억압

된 욕구를 발산하고 다시 규범적인 엄격한 사회 속에서 자신의 삶을 이어나간 것이다. 신과 악마에 대한 상상 속 공포와 전쟁과 기근 같은 현실 속의 공포도 축제를 통해 극복했다. 교회가 이러한 민중 축제를 못마땅해하면서도 용인한 것은 바로 이 때문이다.

—— <카니발과 사순절의 대결> 부분 확대

중세 카니발은 종교적, 수직적, 권위적이던 다른 축제와 달리 배우와 구경꾼의 구별 없이 모든 사람이 자유롭게 참여하고 욕망의 분출을 절대적으로 허용하며 고대의 신화와 민중의 유토피아를 현실에서 재현했다는 점에서 저항문화의 성격을 지닌다. 카니발을 지지한 민중의 익살스러운 웃음은 프랑수아 라블레François Rabelais, 셰익스피어William Shakespeare의 풍자 문학과 브뤼헐로 대표되는 플랑드르 회화에 수용되었다. 특히 브뤼헐은 민중의 웃음, 광장의 언어, 카니발의 양가성, 향연의 전통, 그로테스크한 이미지 같은 중세 민중 카니발의 전통을 회화적으로 재현했다. 왕을 금화를 게걸스럽게 먹어 치우는 살찐 대식가로 묘사해 웃음을 유발하고 있다는 점에서 세르반테스 Miguel de Cervantes의 《돈키호테》도 카니발리즘 문학의 계보를 계승한다고 볼 수 있다.

미식의 전성시대 ─────

> "당신이 무엇을 먹는지 말해달라.
> 그러면 당신이 어떤 사람인지 말해주겠다."

18세기 프랑스의 모험적인 미식가 장 앙텔므 브리야 사바랭Jean Anthelme Brillat -Savarin이 저서 《미식 예찬》에 쓴 말이다. 음식 취향을 사회적 신분의 표지로 격상시킨 이 말은 소설 《그리스인 조르바》에도 인용되면서 음식에 관한 명언이 됐다. 사바랭 이후 미식을 죄악으로 규정하던 종교적 관념은 파국을 맞이했고, 그저 허기를 채우기 위해 음식을 집어삼킬 줄밖에 모르던 대식가의 시대도 종말을 고하게 되었다. 한 시대의 종말은 새로운 시대의 시작을 의미한다. 먹는 것으로 자신의 존재 방식을 증명하는 시대의 탄생이었다.

거리로 뛰쳐나온 귀족 요리

근사하게 차려입은 사람들이 화려한 샹들리에 아래에서 만찬을 즐기고 있다. 연미복 차림 웨이터들이 새하얀 보가 깔린 사각 테이블 사이를 바쁘게 오가며 품격 있는 자세로 손님들의 시중을 든다. 교양 있는 신사가 캉칼산 굴, 프랭타니에르 수프, 가자미 요리, 오리 콩피, 브리 치즈, 소스를 곁들인 보마르셰, 아보카도 마셰도앙, 식전 샴페인, 식사용 포도주를 주문하자 주문서를 들고 기다리고 있던 웨이터가 재빨리 이를 받아 적는다. 웨이터는 연미복 꼬리가 휘날리게 사라지더니 금세 입을 쩍 벌린 굴 요리와 샴페인 병을 들고 등장한다. 타조 깃털 모자를 쓴 숙녀가 은 포크로 굴 요리를 집어 들자 웨이터가 반짝이는 유리잔에 샴페인을 따른다.

—— <파비용 드 아르메농빌에서의 그랑프리의 밤> 앙리 제르백스, 1905년, 카르나발레 박물관, 프랑스 파리

사교계 인사들로 북적이는 이곳은 19세기 파리에서 가장 호화로운 레스토랑 중 하나였던 파비용 드 아르메농빌Pavillon d'Armenonville이다. 앙리 제르백스Henri Gervex, 1852~1925는 이 그림을 1905년에 완성했지만 불과 한 세기 전까지만 해도 파리에서 돈을 주고 음식을 사 먹을 수 있는 곳이라고는 여인숙에 딸린 허름한 식당이나 난잡한 선술집이 전부였다. 18세기 문헌들의 보고에 따르면 이러한 식당들은 하나같이 더럽고 무언가에 찌든 고약한 냄새가 났다. 입구에는 비린내 나는 청어 더미가 쌓여 있었고 바닥에는 먹다 버린 생선 뼈와 썩은 사과가 굴러다녔다. 찌그러진 식탁과 의자는 너무 다닥다닥 붙어 있어 옆사람과 팔꿈치가 부딪쳤다. 접시는 갈라진 틈마다 까만 때가 끼어 있었고 휘어진 숟가락은 기름기로 번들거렸다. 시궁창의 쥐처럼 지저분하고 뚱뚱한 주인은 음식 찌꺼기가 들러붙은 솥단지에 뭍과 안 수 없는 재료를 진뜩 부어 스튜를 끓였다. 요리는 선택의 여지가 없었는데 그마저도 오후 1시에 한 끼의 식사만 제공되었다.

파리의 부르주아들은 이러한 상황이 마뜩잖았다. 과거 피투성이의 과격한 혁명을 일으켜 낡은 질서를 무너뜨리고 귀족 제도를 타파한 이들은 닳고 닳은 식당에서의 허름한 식사보다 더 나은 것을 원했다. 본래 부르주아는 자신의 능력으로 신분 상승의 사다리에 오른, 근대 경제가 낳은 신新중산층이다. 한때는 억척스러운 장사꾼으로 취급받았지만 시대의 한계를 이겨내고 때로 이용하면서 이제는 귀족과 어깨를 나란히 하는 세력으로 거듭났다. 18세기 산업혁명으로 돈방석에 앉자 부르주아들은 자신들만의 '금융적 올바름'을 과시하기 시작했다. 거칠고 흔해 빠진 갈색 빵이나 건더기가 없는 걸쭉한 죽은 혐오하고 고급스러운 수프나 신선한 멜론, 아몬드 과자는 음식에 대한 식견을 보여주는 것이라고 생각했다. 귀족을 증오하고 비난하면서도 끊임없이 그들의 식성과 방탕함을 흉내 내려 애를 쓴 것이다. 탐욕스러운 귀족의 머리가 단두대 아래로 굴러 떨어지는 것을 지켜보면서 그들의 사치스러운 생활 곧 솜씨 좋은 요리사와 아름다운 그릇과 진귀한 식재료와 고급 와인을 차지하고자 했다. 부르주아들은 불과 반세기 전까지만 해도 질펀한 식당을 기분 좋게 받아들였지만 이제는 그것을 격렬하게 비난했다. 18세기까지도 이러한 불만은 표면적인 것에 지나지 않았다. 그러나 시간이 갈수록 노동의 흔적을 가감 없이 드러내는 교양 없는 자들과 같은 공간에 있는 것에 치를 떨었고 식당의 고약한 냄새를 용납하지 않았다. 이에 대해 독일의 사회학자 좀바르트Werner Sombart는 이 시기 부르주아가 과민한 자의식에 빠져 있었고 기이할 정도로 체면과 교양을 중시했다고 지적했다.

사실 대중식당의 비위생적인 환경은 이미 오래전부터 떠들썩하게 논의되어 왔던 주제이기도 했다. "맞은 편에 앉은 사람들이 내뿜는 겨드랑이 냄새와 상스러운 대화, 비루하기 짝이 없는 음식에 구토할 뻔했다네. 그런 너저분한 곳은 식당이라기보다는 축사라고 하는 편이 더 적합해." 법률가이자 작가로 활동한 피에르 두벤통Pierre Daubenton의 불만은 다음 세대 작가 발자크Honoré de Balzac에 비하면 양호해 보인다. 발자크는 소설 《고리오 영감》에서 식당의 비위생적인 환경에 아래와 같이 노골적인 혐오감을 드러냈다. "으젠은 메스꺼운 식당으로 들어갔다. 그곳에는 열여덟 명이 마치 외양간의 꼴시렁 앞에 있는 짐

—— <난잡한 술집> 윌리엄 호가스, 1735년, 존 손 경 박물관, 영국 런던 18세기 중반까지만 해도 돈을 주고 음식을 사 먹을 수 있는 곳이라고는 여인숙에 딸린 허름한 식당이나 난잡한 선술집이 전부였다.

승들처럼 게걸스럽게 식사를 하고 있었다. 그는 이 비참한 풍경과 식당 모습에 치가 떨렸다." 당대 생활과 관련한 이야기를 회화와 판화로 옮기던 영국 화가 윌리엄 호가스William Hogarth, 1698~1764가 이러한 장면을 놓칠 리 없었다. '탕아의 인생역정'을 담은 여덟 점의 연작 가운데 세 번째 그림에서 호가스는 난잡한 술집 풍경을 사실적이면서도 재치있게 묘사했다.

부르주아들이 회색빛 스튜에 둥둥 떠다니는 파리 사체에 질겁하는 사이, 마침내 파리에 최초의 고급 식당이 문을 열었다. 1765년 불랑제Boulanger라는 남자는 "불랑제가 훌륭한 보양식 수프 '레스토레Restaurer'를 판매합니다."라는 광고를 내걸고 장사를 시작했다. 그는 보양식 수프뿐 아니라 베사멜 소스Béchamel Sauce, 밀가루, 버터, 우유로 만든 소스를 얹은 양의 발 요리도 팔았다. 그러나 대다수의 역사학자들은 불랑제 이야기가 어긋날 가능성이 크다고 입을 모은다. 1782년 《다른 시대 프랑스인들의 사생활》이라는 책에 실린 자료 이외에

—— <해도 하우스에서의 만찬> 알프레드 에드워드 엠슬리, 1884년, 런던 국립 초상화 박물관, 영국 런던

는 블랑제의 전설에 대한 기록이 전무하기 때문이다. 이에 따라 1782년 앙투안 보빌리에Antoine Beauvillies가 리슐리외 가에 문을 연 그랑드 타베른 드 롱드르Grande Taverne de Londres를 레스토랑의 효시라고 보는 견해가 힘을 얻는다. 보빌리에는 베르사유 궁전의 시동으로 일하다가 마리 앙투아네트의 요리사가 된 한마디로 꽤 출세했던 인물이다. 그는 왕비의 목이 단두대 아래로 굴러 떨어지자 영국으로 도망쳤는데 애국주의와 미식이 등장하면서 파리로 돌아와 레스토랑을 차렸다.

누가 진정한 개척자인지는 알 수 없지만, 몇 가지는 확실해 보인다. 최초의 레스토랑은 18세기 중반 파리에서 탄생했으며 전통적인 식당과 구별되기 위한 나름의 기준이 있었다는 것이다. 우선 레스토랑은 더할 나위 없이 청결해야 했고 우아하고 단정한 분위기가 유지되어야 했다. 질서정연하게 배치된 테이블과 깨끗하고 화려한 식기, 솜씨 좋은 웨이터도 판단의 대상이었다. 브리

야 사바랭은 1825년 출간한 《맛의 생리학》에서 레스토랑을 단순히 손님의 허기만 충족시키는 곳이 아니라고 규정했다. 레스토랑에서 손님은 원하는 요리를 정해진 가격으로 정확히 주문할 수 있었고, 하루 중 아무 때나 개별 식탁에서 식사를 할 수 있었다. 당시 여관 식당은 널찍한 공동 식탁과 같은 요리만을 제공했다. 손님은 주인이 제공하는 음식만을 먹을 수 있었다는 얘기다. 브리야 사바랭은 누구든지 돈만 내면 훌륭한 환경에서 예전의 조잡한 음식과는 전혀 다른 고상하고 세련된 음식을 즐길 수 있다는 사실에 경탄을 금치 못했다.

혁명이 레스토랑이라는 개념을 만들어 냈다고 정의내릴 수는 없지만 열기를 불어 넣은 것은 사실이다. 귀족 계층의 몰락으로 하루아침에 실업자가 된 요리사들은 너도나도 파리로 몰려와 레스토랑을 차렸다. 주방에서는 어느 남작의 로스트 요리사와 소스 요리사와 어떤 가문의 페이스트리 요리사가 음식을 만들었고 홀에서는 어느 공작의 하인이 손님의 시중을 들었다. 이들은 귀족 집안에서 여러 대에 걸쳐 내려온 높은 기준에 따라 손님을 응대했다. 1789년 50여개에 불과했던 파리의 레스토랑은 10년 뒤 500개로 늘었다.

1848년 혁명의 불꽃이 사그라들고 제2 제정이 시작되자 파리는 다시금 유행을 선도하는 도시가 됐다. 나폴레옹 3세Napoléon III는 스스로 황제 자리에 오른 독재자였지만 파리 재건을 꿈꿨다. 그는 케케묵은 정치가 대신 거물급 은행가, 건설업자와 어울렸고 백화점, 극장, 호텔, 레스토랑 같은 소비의 신전을 확대했다. 그에게 중요한 것은 사치스러운 과거의 부활이었다. 파리는 경박한 환락의 중심지로 자리를 굳혀갔다. 부를 거머쥔 이들은 몸치장에 엄청난 돈을 썼고 예술 작품을 수집하고 고급 레스토랑에서 식사했다. 그것들은 낭비의 징표였고 이러한 낭비야말로 노동과는 무관한 이들이 부와 지위를 과시하는 가장 세련된 방법으로 통했다. 귀족이 사라진 뒤로 사회적인 위계는 더 세분되고 복잡해졌다.

레스토랑의 세계는 서민들은 도저히 알기 어려운 온갖 규범으로 더욱 세분되었다. 맛에 대한 소문과 화가들이 만들어낸 회화적 환상이 더 많은 이들을 레스토랑으로 불러 모았다. 제임스 티소James Tissot, 1836~1902는 〈예술가들의 아

—— <예술가의 아내들> 제임스 티소, 1885년, 크라이슬러 미술관, 미국 버지니아 노펙

내들〉에서 파리 샹젤리제 정원에 있는 고급 레스토랑 르 두아앵Le Doyen의 생생한 현장성을 묘사했다. 이날은 연례 미술 전람회인 살롱전의 개회일이자 출품한 그림에 마지막 손질을 할 수 있는 바니싱 데이Varnishing Day였다. 한 해의 노력을 마무리한 예술가들과 그들의 아내, 친구들이 모두 모여 축하 오찬을 즐긴다. 티소는 즐거움이 만개한 이 풍만한 부대에 당대의 위대한 예술가들, 작가와 비평가들, 최신 유행 패션으로 치장한 부르주아 여성들을 거리낌 없이 등장시키고 있다. 그림 중앙에 있는 갈색 수염의 안경 쓴 남자는 조각가 오귀스트 로댕Auguste Rodin, 1840~1917이고 뒤를 돌아보는 매혹적인 여인은 티소의 연인이자 단골 모델이었던 캐슬린 뉴턴, 맞은 편에 앉아 검은 모자를 쓰고 있는 남자는 스코틀랜드 출신의 장르 화가 존 루이스 브라운John Lewis Brown, 1829~1890이다. 풍부하고 다채로운 색채가 활기로 가득한 레스토랑의 분위기를 잘 전달하고 있다.

파리의 레스토랑은 표면적으로는 카페와 비슷해 보였다. 하지만 카페가 시민 사회의 격렬한 논쟁을 위한 장소였다면 레스토랑은 예민한 미각과 사회적 성공을 드러내기 위한 장소였다. 카페는 계몽주의 철학자, 과학자, 사업가, 혁명가, 학생, 노동자 등 다양한 사회 계급을 동시에 품었지만 레스토랑은 귀족의 입맛을 따라 하며 존귀를 얻기 위해 애쓰던 부르주아와 훌륭한 식사를 미학적 활동으로 여긴 미식가의 사적인 공간이었다. 최고급 레스토랑들은 18세기 이전까지 귀족들의 주거지였던 생제르맹 거리와 신흥 부르주아들의 저택이 새롭게 들어선 앙탱 거리에 자리를 잡았고 보다 자유로운 분위기의 레스토랑들은 센 강의 북안 샹젤리제 거리, 8구 오스만 거리, 몽파르나스에 들어섰다.

샤를 보들레르Charles Pierre Baudelaire가 '플라뇌르Flâneur, 산책자'라는 이름으로 한가롭게 도시를 배회하고 사교적으로 어울리며 레스토랑에서 사치스러움을 표출하는 부르주아들을 지적하는 동안 장 베로Jean Beraud, 1849~1935는 마치 사진을 찍듯 파리의 변화를 그림으로 남겼다. 베로는 정치적 격동기가 끝난 19세기 말부터 20세기 초까지 파리의 아름다운 시절Belle Époque과 근대인의 호사스러운 도시 생활에 대한 묘사로 명성을 얻은 화가였다. 〈파리의 거리〉라

—— <파리의 거리> 장 베로, 1935년, 개인 소장

는 제목이 말해주듯 그가 보여주는 건 활기로 가득한 도시의 삶이다. 하얀 앞
치마를 두른 웨이터가 거리에 나와 자리를 정리한다. 거리에는 고풍스러운 건
물이 빼곡히 들어서 있고 새로운 시대를 맞이한 파리 사람들의 흥분된 하루가
웅성대며 계속되고 있다.

위대한 미식가들

'미식Epicurism, Gourmandism'에 대한 열정은 19세기 만개했지만 미식의 개념
은 근대의 탄생 속에서 발아했다. 중세에도 식도락을 드러내는 표지들이 있었

으나, '맛의 예찬'이라는 우미한 세계에 속한 이들이 시나브로 존재를 드러내기 시작한 것은 르네상스 시기와 일치한다. 르네상스는 14세기에서 16세기 사이 이탈리아 도시국가에서 시작되어 유럽 전체로 퍼진 예술과 문화의 황금기를 말한다. 중세의 어둡고 긴 터널에서 빠져나온 세상은 유례없는 도전과 변화로 술렁였다. 지난 시대에서 벗어나고 싶은 갈망과 새 시대가 선사한 풍요, 인생을 자유롭고 아름다운 방식으로 즐기고자 하는 욕망이 꿈틀거렸다. 중세의 엄격하고 야만적인 규칙이 힘을 잃자 식탁의 의미도 점차 달라졌다. 인문학자 바르톨로메오 사치Bartolomeo Sacchi는 먹는 즐거움은 더 이상 죄가 아니며 도덕적으로 적절한 행위라는 사실을 사람들에게 인식시켰다.

비옥한 땅에서 나오는 다양한 식자재, 요리에 대한 군주들의 극진한 사랑과 아낌없는 사치는 미식 문화의 활발한 전개를 부추겼다. 피렌체, 제노바, 베네치아 같은 전성기 도시들에서는 고대 그리스 철학자들이 즐긴 향연을 모방한 모임이 만들어졌다. 절도를 지키는 기쁨, 올바른 식사예절, 계절을 존중하는 자세 등 먹는 행위에 대한 각종 담론이 이러한 모임에서 꽃을 피웠다. "네 감각의 권위를 신봉하라."는 토마스 아퀴나스Thomas Aquinas의 전언은 종교적 믿음에서 오는 여러 가지 죄책감을 적절히 상쇄시키기 충분했다. 탐식의 죄에 억눌려 있던 사람들은 이제 외설적이고 무절제한 행동을 저지르지만 않는다면 미각의 쾌락은 죄가 아니라는 생각을 하게 되었다.

화가들도 중요한 역할을 했다. 르네상스 화가들은 직접 보고 맛본 요리와 재료를 자신의 예술적 감각에 따라 캔버스 위에 적절하게 배치했다. 그들은 고대에서 영감을 얻은 자연주의적 접근을 통해 세밀하고 정확한 묘사를 추구했다. 랭부르 형제The Limbourg brothers, 1385~1416의 〈베리 공작의 매우 호화로운 기도서〉에 수록된 1월 장면은 당시 귀족 집안의 식사를 보여준다. 프랑스 왕의 동생인 베리 공작Jean I de Berry은 당시 유럽 최고의 부자이자 미식가였다. 그의 식사에서 미식의 기쁨은 도덕적 메시지보다 훨씬 큰 비중을 차지한다. 차려진 음식뿐 아니라 전투 장면이 묘사된 태피스트리, 긴 식탁과 의자, 정교하게 세공된 금 식기가 예사롭지 않다. 화려한 차림의 시종이 식탁 위에 쌓인 토끼고기와 닭고기를 썰기 위해 칼을 꺼내 들고 있다. 나무 접시에는 빵과 수프가 담

—— <베리 공작의 매우 호화로운 기도서: 1월> 부분 확대, 랭부르 형제, 1485~1489년, 콩데 미술관, 프랑스 샹티이

겨 있으며 개들조차 먹는 즐거움을 만끽하고 있다. 맛있는 음식과 화려한 의복, 풍요로운 분위기, 미각의 쾌락이 그림 전반에 깔려 있다.

토스카나 대공국의 마지막 부흥기를 장식한 페르디난도 2세 데 메디치Ferdinando II de' Medici는 최초의 미식가로 기록된 메디치 가문의 후손답게 지칠 줄모르는 음식 탐험가이자 식견을 갖춘 미식 예찬론자였다. 그는 비옥한 토스카나 지역에서 나는 좋은 품질의 식자재, 특별히 다양한 가금류, 신선한 올리브오일과 치즈, 값비싼 향신료로 조리한 가장 맛있는 요리를 찾아 전국의 요리사를 수배했다. 예술·문화사에서 그가 쌓은 학문적 업적은 더없이 오롯하다. 그는 미식을 예술의 일부로 승화시켰고 최초의 음식 그림 애호가로서 정물화의 발전을 이끌었다. 이는 피티 궁전이 자랑하는 최초의 음식 세밀화 연작에서도 잘 드러난다. 1650년 대공은 조반나 가르초니Giovanna Garzoni, 1600~1670에게 봄에 나는 신선한 아스파라거스부터 자두와 버찌 같은 여름 과일, 늦가을의 호박에 이르기까지 자신이 통치하는 비옥한 땅에서 나오는 식자재들을 묘사한 세밀화 연작을 의뢰했다. 가르초니는 시각적으로 풍부한 것을 탁월하게

—— <포도, 달팽이와 함께 있는 멜론> 조반나 가르초니, 1651년경, 피티 궁전, 이탈리아 피렌체

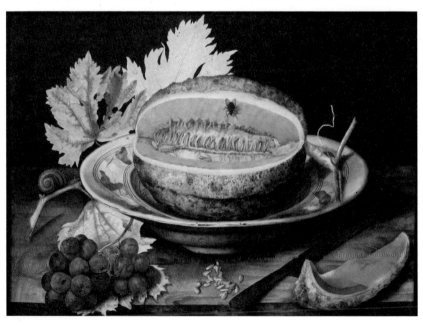

담아내는 화가였다. 이 연작에서도 그녀는 정치적, 종교적 상징성보다는 과일의 섬세한 맛, 향기로운 과즙, 채소의 싱그러움이 주는 기쁨에 대한 환영적 묘사와 입맛을 돋우는 감각적인 호소력을 전달한다.

이탈리아에서 부흥한 세련되고 우아한 미식 문화는 프랑스 궁전으로 스며들었다. 미식의 확산에 결정적 기여를 한 사람은 프랑스 왕비가 된 카트린 드 메디치Catherine de Médicis다. 이 시기 발루아 왕조는 이탈리아의 모든 것에 매료되어 있었고 미식은 곧 사회적 품위를 담은 주제이자 세련된 문화인을 드러내는 행위가 됐다. 프랑스의 엄격한 궁정 문화는 미식에 사회적 가치마저 부여했다. 게걸스러움으로 여겨지는 식탐은 여전히 강렬하게 비난받고 있었지만 세련된 요리의 추구, 맛에 대한 열정, 훌륭한 요리를 알아보는 안목은 교육을 받았다는 증거가 되었고 고급스러운 입맛은 사회적 지위를 드러내는 표지

—— <교회당에서의 애프터눈 티> 미셸 바르텔레미 올리비에, 1766년, 베르사유 궁전, 프랑스 파리

가 됐다. 귀족들은 진귀한 재료를 음미하는 쾌감, 입맛을 자극하는 예술적인 차림새, 요리에 어울리는 포도주를 찾아내는 즐거움을 통해 그들만의 문화적 정체성을 확립했다.

'태양왕'으로 불리던 루이 14세Louis XIV의 치세 동안 베르사유의 궁정인들은 요리를 예술적 지위로 끌어올리며 그들만의 독특한 궁정문화를 완성해 나갔다. 뷔페를 연상시키는 귀족의 식사 장면은 베르사유 궁전의 미술관에서 찾아볼 수 있다. 미셸 바르텔레미 올리비에Michel-Barthélémy Ollivier, 1712~1784는 파리의 거대한 중세 교회당에서 어린 모차르트Wolfgang Amadeus Mozart와 그의 가족의 연주를 감상하며 애프터눈 티를 즐기는 프랑스 귀족들의 모습을 묘사했다. 이제 여덟 살이 된 불세출의 천재가 파리에 머물 무렵 베르사유의 궁정인들의 삶에서 살롱에서 벌어지는 미식과 사교적인 교제는 대단히 중요한 의미를 차지했다. 이 시대의 모든 예술 활동은 살롱을 통하여 이루어졌으며 달콤한 간식거리와 함께 중국 차를 마시는 것은 귀족의 특권이자 최고의 호사를 시사했다. 이 그림에서 주목할 만한 것은 여성들의 비중이다. 랭부르 형제의 그림과 달리 여기서는 여성들이 남성들과 짝을 이루어 만찬을 우아하고 친밀한 모임으로 만들고 있다. 권력의 노골적인 과시도 보이지 않는다. 대신 새로운 의미의 세련된 미식을 추구하는 태도와 자유로운 분위기가 반영되어 있다.

장 자크 루소Jean-Jacques Rousseau와 그의 제자 베르나르댕 드 생피에르Jacques-Henri Bernardin de Saint-Pierre같은 다음 세대의 계몽주의 철학자들도 미식 문화를 지지했다. 생피에르는 1784년 《자연에 대한 연구》에서 식욕과 미각적 쾌락은 "번식하고 번성하라."는 신의 명령에 부응하는 것이라고 단언하면서 맛을 기분 좋게 음미하기 위해서는 배가 꽉 찰 때까지 먹는 습관, 취기, 외설적인 말과 행동, 단정치 못한 옷차림과 멀어져야 한다고 강조했다.

식탁은 계몽주의 시대에 삶의 즐거움이 꽃피는 장소가 되었지만, 궁핍했던 평민들에게는 여전히 별 볼 일 없는 음식으로 어떻게든 허기를 채워야 하는 비루한 장소로 남아 있었다. 동시대 활동한 두 화가의 그림에서 음식이 속한 신분의 차이는 극명하게 드러난다. 장 에티엔 리오타르Jean-Étienne Liotard, 1702~1789

—— ❶ <라베르뉴 가족의 아침 식사> 장 에티엔 리오타르, 1754년, 내셔널 갤러리, 영국 런던
—— ❷ <버릇없는 아이> 장 바티스트 그뢰즈, 1765년, 에르미타주 미술관, 러시아 상트페테르부르크

는 〈라베르뉴 가족의 아침 식사〉에서 우아한 차림의 귀족 여성이 딸에게 고급 음료인 커피와 초콜릿을 즐기는 방법을 가르치고 있다. 은색 커피포트와 중국 도자기에서 반사되는 환상이 이들의 사회적 지위를 상기시키는 역할을 한다. 반면 장 바티스트 그뢰즈Jean Baptiste Greuze, 1725~1805의 그림에서 버릇없는 아이 는 개에게 수프를 주다가 엄마에게 꾸중을 듣는다. 게걸스럽게 수프를 핥아 먹는 개와 기가 죽은 아이의 표정, 너저분한 공간은 모두 희극성을 이끌어내는 요인으로 작용한다. 날 때부터 불공평한 사회에서는 각자의 사회적 신분에 맞는 식사의 모습이 있었다. 명문가의 부유한 상류층에게는 교양 있는 식도락이, 가난한 이에게는 우스꽝스러운 식탐이 있었던 것이다.

귀족에게만 국한되었던 미식이 재정립된 것은 프랑스 혁명 이후, 보편적으로 우리가 근대의 시작으로 알고 있는 1780년대다. 앙시앵 레짐Ancien Regime, 구체제의 마감은 부르주아 미식가를 탄생시켰다. 이들은 맛에 대한 풍부한 지식을 갖추고 식사 예절에 정통했다. 이들을 가리켜 누군가는 미식가라고 했고 누군가는 탐욕가라고 표현했다. 이는 브리야 사바랭이 가스트로노미Gastronomy

를 내세우며 식탁의 쾌락을 풍성하게 부흥시키려는 열의를 불태우고 있던 시기와 일치한다. 가스트로노미는 위를 뜻하는 라틴어 가스트로Gastro와 철학 혹은 규칙을 뜻하는 노모스Nomos의 합성어로 미식을 예찬한 고대 그리스 시의 제목에서 유래했다. 단순히 맛있는 것을 탐닉하는 구르메Gourmet와 달리 먹는 쾌락에서부터 문화적 욕망, 고차원적인 체험, 타인과 향유하는 식탁의 쾌락을 아우른다. 언어학자 피에르 라루스Pierre-Athanase Larousse는 자신의 역작 《라루스 세계대백과사전》에서 가스트로노미를 아래와 같이 설명했다.

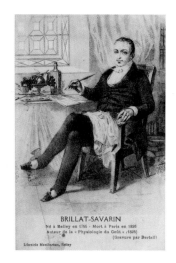

—— 《맛의 생리학》에 수록된 브리야 사바랭의 초상화, 1848년, 프랑스 파리

"브리야 사바랭 이후로 사람들은 자신이 가스트로놈Gastronom이라는 사실을 부끄러워하지 않게 되었다. …… 음식을 집어삼킬 줄밖에 모르는 대식가와 달리 가스트로놈은 맛을 파헤치고 토론을 하며 더 유익하고 매혹적인 맛을 추구한다."

미식이 예찬을 받기 시작하자 레스토랑을 이용하는 방식도 다양해졌다. 불을 밝힌 센강 주변의 레스토랑에는 사람들의 발길이 끊이지 않았다. 여러 광장과 대로 주변에도 레스토랑이 생겼다. 인상주의 그룹의 일원이었던 베르트 모리조Berthe Morisot, 1841~1895 는 새로 생긴 상점가를 걷다가 느낀 감정을 다음과 같이 적었다. "빛이 떨어지는 통로의 양편에 우아한 레스토랑이 줄지어 있었다. 문득 눈을 감으면 마치 근사한 만찬장에 있는 것처럼 생각되었다." 부르주아의 여가 생활에서 레스토랑이 얼마나 큰 역할을 차지하고 있는지는 모리조의 스승인 에두아르 마네Edouard Manet, 1831~1883의 그림에서 드러난다. 바티뇰 지구에 위치한 라퇴유 레스토랑에서 부르주아 계층의 젊은 연인이 간질거

—— <라퇴유 레스토랑에서> 에두아르 마네, 1879년, 투르네 미술관, 벨기에 투르네

리는 대화를 나눈다. 두 사람 사이의 미묘한 친근감은 야외 레스토랑의 밝고 화사한 분위기 속에서 무르익고 있으며, 말끔하게 차려입은 웨이터가 이를 멀리서 지켜보고 있다. 마네가 창조한 세계에서 레스토랑은 사랑, 설렘, 젊음, 연인, 청결, 교양과 연결된다. 이 공간에서 엘리트적인 사고를 하지 않는 노동자는 찾아볼 수 없으며 악취, 생계, 가난, 소음, 냉대는 존재하지 않는다. 빈민들이 악취와 소음으로 바글거리는 여인숙 식당에서 부대끼는 동안에, 달콤한 꽃향기로 가득한 작은 야외 레스토랑은 연인의 대화를 들어주고 그 설레는 사랑을 다정하게 감싸주고 있다.

부르주아의 공간으로서 레스토랑의 식사 예절은 의식적으로 더욱 세련되게 연출하도록 고양됐고 식사 시간은 감각의 모범으로 규정되었다. 또한 부르주

아의 사생활이 깃든 장소로 사랑이 시작되는 유혹이 펼쳐지기도 했다. 훌륭한 요리가 기본이었다는 사실을 고려하면, 후각에서 얻는 즐거움은 미각에서 얻는 것보다 결코 뒤처지지 않았다. 우아한 여성들은 가리비 요리에서 상큼한 유자 향기를 알아차리고, 오리고기 스튜에서 육두구 향기를 발견했다. 당시의 요리사들이 개발한 요리들 대부분이 과일과 향신료에서 추출한 섬세한 향기를 품고 있다는 사실이 눈길을 끈다.

미식 비평도 시작됐다. 예민한 입맛을 가졌던 쾌락주의자 알렉상드르 그리모 드 라 레니에르Alexandre Grimod de la Rey-nière는 1803년부터 10년에 걸쳐 정기적으로 발행한 《미식가 연감》을 통해 미식 비평이라는 새로운 장르를 탄생시켰다. 그리모는 가상의 인물 판사 도댕-부팡을 내세웠다. 이 미식가는 파리 최고의 레스토랑, 유명한 제과점과 카바레, 근교의 야외 레스토랑을 돌아다니며 메뉴를 파헤치고 맛에 대한 유쾌한 품평을 늘어놓는다. 송로버섯으로 속을 채운 순대를 추천하고, 달콤한 초콜릿에 감탄하고, 최고급 버터를 칭찬한다. 음식에 대한 책은 전에도 있었지만 식도락만을 집중적으로 다

—— 1806년 발행한 제4호 《미식가 연감》의 표지 그림

룬 것은 《미식가 연감》이 처음이었다. 요리를 생활의 예술이자 하나의 철학으로 주장한 유쾌한 미식가의 이야기는 대단한 인기를 끌었고 먹는 행위는 점점 미학적이고 지적인 활동이 되었다.

음식을 생산하고, 조리하고, 소비하는 방식의 변화는 그동안 귀족과 부르주아에 억눌려 있있던 서민들의 미식 열성에 불을 붙였다. 사람들은 그 시대의 새로운 식사 방식을 받아들였고, 새로운 재료와 새로운 조리법을 시도했다.

가스 조리, 통조림, 석탄을 사용하는 화덕, 인공 색소, 기계화, 냉동 식품이 이때 다 나타났다. 식품학이 태동하고 음식이 신체에 미치는 영향에 대한 조사가 활발히 전개됐다.

위대한 요리사들은 요리의 위상을 더욱 드높였다. '요리의 왕'이라고 불리는 마리 앙투안 카렘Marie-Antoine Carême은 프랑스 요리를 집대성하여 프랑스 요리를 유럽을 아우르는 고급문화로 승격시킨 전설적인 인물이다. 그는 프랑스의 정치인 탈레랑Charles Maurice de Talleyrand-Périgord, 훗날 영국의 조지 4세가 되는 섭정 왕자 조지 어거스트 프레데릭George Augustus Frederick, 알렉산드르 1세Alexander I of Russia 등 당대 내노라하는 이들의 요리를 담당했으며 격동기 시대에 사회의 새로운 지도층으로 도약한 부르주아와 엘리트 세력을 위한 세련된 요리를 개발했다. '오트 퀴진Haute Cuisine'을 도입한 것도 카렘이다. 오트 퀴진의 유래에 대해서는 여러 주장이 있지만 카렘은 여러 가지 음식은 한꺼번에 식탁 위에 늘어놓았던 옛 방식을 버리고 메뉴에 적힌 순서대로 음식을 선보이며 새로운 미식 문화를 이끌었다.

제2 제정1852~1870시대를 거치면서 미식의 세계는 더욱 세분되었고 새로운 경향이 정착해갔다. 인상주의 화가들은 근대적 향기로 가득하면서도 현란한 사치에 대한 대중의 반감을 자극하지 않게 미식의 세계를 그려내는 데 명수였다. 그중에서도 오귀스트 르누아르Auguste Renoir, 1841~1919는 얄미울 정도로 찬란한 부르주아적 삶을 통해 당시 파리의 욕망을 솔직하게 드러낸 화가였다. 1880년 살롱 전시에서 사실적인 현대 생활을 주제로 대형작품을 그려보라는 에밀 졸라Émile Zola의 조언을 듣게 된 르누아르는 그해 여름 새롭고 자유로운 모습으로 변모하는 레스토랑의 풍경을 그리기로 결심했다. 뱃놀이 후 '푸르네즈Fournaise'라는 이름의 선상 레스토랑에서 일련의 사람들이 점심 식사를 즐기고 있다. 그림은 한가로운 부르주아의 정서를 전달하지만 그림 속 인물들이 모두 부르주아는 아니었다. 전경에서 작은 개를 어르고 있는 모자를 쓴 젊은 여성은 재봉사이고 그녀의 맞은편에 앉은 남성은 화가, 여성은 연극배우다. 두 사람 뒤에 서 있는 남성은 신문기자이고 그 옆으로 등을 보이고 앉은 남자는

—— <뱃놀이에서의 점심식사> 오귀스트 르누아르, 1881년, 필립스 컬렉션, 미국 워싱턴

귀족 출신의 장교이다. 그 밖에도 시인, 비평가, 잡지발행인, 가수, 은행가, 레스토랑 주인의 아들까지 다양한 계층이 한데 어우러져 있다. 계급과 신분의 세계는 이미지와 그림자, 인성과 상징으로 이루어진 세계다. 근대 사회는 역동적이었고 바로 그 때문에 누구도 결코 자신의 위치가 어디인지 확신할 수 없었다. 르누아르는 바로 그 다양한 뉘앙스를 표현하고자 했다. 시대의 변화와 함께 달라진 레스토랑의 풍경이 그림에 고스란히 묻어난다.

19세기 후반이 되자 파리의 레스토랑은 더욱 다양한 요리를 선보이기 시작했다. 에스카르고 몽또흐게이는 달팽이 요리와 메추라기 브리오슈로 명성을 얻었고, 샹젤리제 거리의 호화로운 르두아앵은 신선한 굴 요리를 자랑했다. 납프링스 요리인 무야베스와 이탈리아의 마카로니를 파리에 소개하는 레스토랑도 있었다. '동방'이라는 부제가 붙은 이국적인 요리들도 인기를 끌었다.

천일야화를 바탕으로 한 발레 '세헤라자데'의 성공과 여러 종류의 동방 여행기가 인기를 끈 덕분이었다. 나일강을 탐험하고 있던 소설가 플로베르Gustave Flaubert도 사막의 요리를 이리저리 열거하고 있었다. 도자기, 병풍, 부채 같은 공예품에 대한 묘사는 동쪽 세계에 대한 매력을 더욱 부추겼다. 파리에는 일본식 요릿집이 큰 인기를 끌었고, 기모노 차림의 여급이 시중을 드는 일본식 술집 앞에는 연일 긴 줄이 이어졌다. 드가, 로트렉, 고흐, 발자크, 졸라 등 예술가들과 지식인들도 그러한 곳을 즐겨 찾았다.

그러나 가장 회자되는 레스토랑은 여전히 귀족과 명문의 명성을 등에 업은 곳이었다. 20세기 초의 한복판에서 귀족 요리가 소비되고 있었던 것은 그들의 후손들이 여전히 사람들의 관심을 끌고 있었기 때문이기도 했다. 화려한 시절에 대한 그리움이 고급 요리에 욕망을 부채질하고, 옆자리에 앉은 후작 부인의 자태가 레스토랑의 가치를 보증하는 역할을 했던 것이다. '홍학의 혓바닥'까지는 아니더라도 조리법이 잔인하기로 유명한 '오르톨랑'이나 '푸아그라' 같

—— <만찬의 끝> 쥘 알렉상드르 그륑, 1913년, 투르쿠앵 미술관, 프랑스 투르쿠앵

은 요리를 먹는 것은 마치 명성 높은 가문들로 구성된 고급 사교계에 발을 들여놓은 것 같은 착각을 가져다주었다. 20세기 초 상류층의 식사 장면은 쥘 알렉상드르 그륑Jules-Alexandre Grün, 1868~1938의 〈만찬의 끝〉에서 볼 수 있다. 1차 세계대전이 발발하기 직전에 그려진 이 작품에서는 20세기 새로 생겨난 특징이 현저히 나타난다. 사람들은 식사를 마친 뒤 삼삼오오 모여 대화를 나누고 있으며, 일부는 자리를 뜰 채비를 한다. 귀족의 특성과 서열은 완전히 해체되어 있고 엄격한 식사 예절도 찾아볼 수 없다. 대신 그림은 풍요로운 만찬 끝에 찾아오는 포만감과 만족감, 격의 없는 대화, 즉흥적 감성을 재현한다. 외부에서 어떤 일이 일어난다 해도 식사의 즐거움은 변함이 없다.

수십 년이 더 지나자 미식은 습관처럼 일상의 당연한 행위가 되었다. 레스토랑의 종류와 수는 더욱 다양해졌고, 최고급 버터는 공장에서 생산되기 시작했다. 신선한 음식 재료를 취급하는 소매점의 숫자가 늘어났고, 미식을 즐기는 계층도 넓어졌다. 변변치 않은 지방의 소도시

—— 〈아를의 레스토랑〉 빈센트 반 고흐, 1888년, 개인 소장

에서도 깨끗한 보를 덮은 테이블과 느긋하게 식사를 즐기는 사람들, 하얀색 앞치마 차림으로 접시를 나르는 활기찬 웨이트리스를 볼 수 있게 되었다. 빈센트 반 고흐Vincent van Gogh, 1853~1890의 그림은 서민 계층을 대상으로 한 조악한 레스토랑을 비춘다. 식탁보가 깔려 있는 긴 식탁에는 따뜻한 음식도 친근한 사람도 활기찬 분위기도 없다. 멀리서 형태만 드러내고 있는 사람들은 고독과 소외의 분위기를 강조하는 듯 보인다. 고흐의 그림은 한 때 멋지고 진보적이었던 미식의 세계가 예스럽고 통속적인 것이 되어가는 사실을 섬세하게 건달한다.

산드로와 레오나르도의
세 마리 개구리 깃발 식당

레오나르도 다 빈치Leonardo da Vinci가 최초의 미식가이자 요리사였다는 사실을 아는 사람이 몇이나 될까. 새벽 이슬에 절인 야생 엉겅퀴 꽃봉오리, 젤리로 만든 케이크, 이끼 소스를 뿌린 오이 다섯 조각, 작은 씨앗을 박은 삶은 엔초비, 해마 모양으로 조각한 당근 등 이름마저 참신한 요리들이 그의 손에서 탄생했다.

식도락에 대한 다 빈치의 열정은 의붓아버지로부터 온 것이다. 다 빈치는 사생아였다. 가난한 농부의 딸이던 생모는 그를 낳은 지 몇 달 뒤 과자와 옹기를 만들던 아카타브리가Acchattabriga di Piero del Vaccha da Vinci(아카타브리가는 '말썽꾼'이라는 뜻이다)와 결혼했다. 가정사가 복잡하긴 했지만 유년기는 꽤 평화로웠다. 다 빈치는 조부모와 한량 같은 삼촌과 함께 지냈는데 매우 가까운 곳에 생모와 의붓아버지, 둘 사이의 자녀들, 의붓아버지의 부모와 형제들이 살았다. 다 빈치

—— <붉은 분필로 그린 남자의 초상: 자화상> 레오나르도 다 빈치, 1512년, 토리노 왕립 도서관, 이탈리아 토리노

는 양쪽을 오가며 지냈다. 먹보로 불리던 아카타브리가는 어린 의붓아들에게 무한한 사랑과 무한한 음식을 함께 주었다. 그는 그 시절 수치스러운 것으로 여겨지던 아이의 식탐을 너그럽게 이해했을 뿐 아니라 다 빈치를 자신의 식탁으로 초대해 방대한 맛의 세계를 가르쳐 주었다.

열네 살이 되자 다 빈치는 피렌체 공방에 그림을 배우기 시작했다. 1400년대 피렌체보다 풍요로운 도시는 많지 않았다. 시민들은 도시에서 넉넉히 제공하는 식량으로 배불리 먹었고 문학과 예술이 화려하게 꽃을 피웠다. 다 빈치는 피렌체를 사랑했고 1472년 도제 교육을 마친 후에도 그곳에 남기로 했다. 하지만 그 시절 그의 수입은 형편없었다.

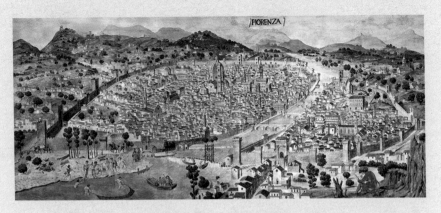

—— 1480년대 피렌체 전경으로 중앙에 두오모 성당과 아르노 강을 가로지르는 베키오 다리가 보인다.

결국 다빈치는 붓을 팽개치고 요리사가 되기로 했다. 보티첼리(작은 술통이란 뜻이었다)라는 우스꽝스러운 별명으로 불리던 8살 연상의 알레산드로 디 마리아노 필리페피Alessandro di Mariano Fillipepi를 꼬드겨 베키오 다리 근처에 작은 식당을 차렸다. 식당 이름은 '산드로와 레오나르도의 세 마리 개구리 깃발'이었다. 보티첼리와 다 빈치는 함께 식당 깃발에 그림을 그렸다. 요리는 다 빈치가 도맡았다. 결론부터 말하면 두 사람의 식당은 한 달 만에 망했다. 망해도 아주 폭삭 망했다. 채식주의자였던 다 빈치가 앞서 언급한 기상천외한 풀때기 요리만 선보였기 때문이다. 다 빈치는 채식 식단을 소박하지만 아름다운 음식이라고 했고 소박한 재료를 섞어 무한한 조합의 음식을 만들어낼 수 있다고 생각했다. 하지만 피렌체 사람들은 아무도 그의 요리를 이해하지 못했다.

—— <빨피리는 부는 제빵사> 가브리엘 메취,
1660년경, 개인 소장

CHAPTER
03

달콤하고 쾌락적인 것들

거부할 수 없이 유혹적인 먹는 것들

· · · · · ·

빵

　1501년 독일 베를린 근교의 작은 마을에서 유대인 38명이 산 채로 불태워졌다. 성찬용 빵에서 핏자국이 발견되었다는 것이 그 이유였다. 중세 유럽에서 성찬용 빵은 단순한 빵이 아닌 예수의 몸 즉 성체聖體를 의미했다. 현대의 우리가 알 수 있는 것은 그들이 지독하게 운이 없었다는 사실뿐이지만 어쨌든 이 불운한 유대인들은 신성한 빵을 모독한 죄로 끔찍한 죽음을 맞이했다.

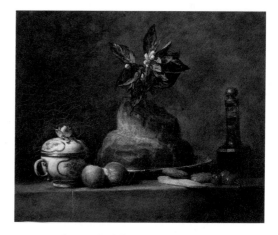

　이보다 더 먼 옛날 철학자 세네카의 형이자 코린토스 총독 갈리오Gallio는 군대를 피하기 위해 병자 행세를 하다 붙잡힌 한 남자를 심문하고 있었다. 로마에서 병역 기피는 가장 중대한 범죄 행위로 발각된 자는 그 자리에서 목이 잘렸다. 그때 한 무리의 사람들이 갈리오를 찾아와 남자

—— <브리오슈> 장-밥티스트 시메옹 샤르댕, 1763년, 루브르 박물관, 프랑스 파리

가 저지른 죄에 대한 용서를 빌었다. 제빵사인 그의 솜씨가 너무 아까우니 목숨만은 살려달라는 것이었다. 남자가 만든 빵의 맛은 가히 신의 솜씨에 가까웠다. 갈리오는 남자의 죄를 용서했을 뿐 아니라 그를 자신의 전속 제빵사로 삼았다.

　빵 한 조각이 사람을 죽이기도 하고 살리기도 했다. 어딘가에서는 신에게 바치는 제물이었고 어딘가에서는 권력의 상징이기도 했다. 로마 군중은 빵을 나

뉘주는 황제에게 환호성을 보냈고 프랑스 시민들은 빵값이 치솟자 왕의 목을 잘랐다. 빵을 만들기 위한 인간의 지혜와 빵과 관련된 문화를 헤아려 보면 빵이 품고 있는 도저히 믿기 힘들 정도로 놀라운 것들이 오늘날 우리의 삶과 직접 닿아 있다는 사실을 발견하게 된다. 허기진 배를 채워주는 한 끼의 식사에서 혁명의 불씨가 되기까지 서구 사회에서 빵은 언제나 음식 이상의 그 무엇이었다.

빵은 어떻게 세상을 지배했나

고대 이집트인들이 마술처럼 부푼 빵을 만들어낸 것은 전대미문의 사건이었다. 기원전 3000년경 이집트 제빵사들은 원뿔 모양의 토기에 밀가루 반죽을 넣은 후 그 안에서 반죽이 부풀어 오를 때까지 기다렸다. 몇 세기 전 그들의 선조가 깜박 잊고 반죽을 밖에 놔둔 채 하루를 묵힌 것이 그 시작이었다. 시큼한 냄새가 나는 반죽을 그냥 버리기 아까워 불에 굽자 반죽은 말랑말랑하고 먹기 좋은 빵이 되었다.

빵은 이집트인들의 필수품이자 자부심이었다. 그들이 제멋대로 반죽을 부풀리고 갖가지 재료와 정성을 곁들여 맛있고 보기에도 좋은 빵을 만들어내는 동안, 그 똑똑하다는 유대 민족마저도 전혀 먹음직스럽지 않은 납작하고 딱딱한 빵을 먹고 있었다. 때에 따라서 빵은 파라오의 신성을 높이는 장치로도 사용됐다. 3세기 작성된 가장 오래된 성경 사본 중 하나인 체스터 비티 파피루스 Chester Beatty Papyri는 파라오의 남근 형태의 빵에 대해 기록하고 있는데, 주술적 목적으로 사용한 것으로 추정된다.

이집트가 눈부신 고대 문명을 건설하고 피라미드를 남길 수 있었던 것도 빵 덕분이었다. 부푼 빵을 손에 쥐었다는 건 노예들의 노동력을 마음대로 부릴 수 있다는 뜻이었다. 기원전 2500년께 작성된 피라미드 건설 대장에 따르면 일꾼들의 품삯은 모두 빵과 맥주로 지급됐다. 노동자와 노예는 하루 서너 덩어리의 빵과 맥주 두 병을 받았고 관료와 기술자는 직급에 따라 400개에서 1,000

—— 이집트 사카라 유적지 제5왕조 무덤 내부에 그려진 빵을 굽는 사람들 벽화. 기원전 2400년경

개에 달하는 빵을 받았다. '죽은 자들의 도시'라 불리는 사카라 유적지의 제5
왕조 무덤에 고대의 가장 생생한 빵 굽기 장면이 남아있다. 이집트인들은 사
후 세계로 가는 길고 위험한 여정을 위해 마침내 도착한 사후 세계에서 푸짐
한 잔치를 즐기기 위해 무덤 곳곳에 빵의 흔적을 남겼다. 벽에는 맷돌 앞에 무
릎을 꿇고 앉아 밀을 가는 장면부터 밀가루 반죽, 화덕에서 갓 구운 빵을 꺼내
는 장면까지 제빵의 전 과정이 상세히 묘사되어 있다. 벽화 한쪽에는 제빵사들
이 나누는 대화가 상형문자로 남아있는데 그 내용이 사뭇 친숙하고 유머러스
하다. 화덕 앞에서 불을 지피고 있는 두 고대인의 대화를 해독하면 다음과 같
다. "조금 쉬면서 해도 좋으련만." "이 게으른 놈아 잔만 말고 어서 일이나 해!"

　　로마로 건너온 빵은 황제의 권력이 됐다. 정복 전쟁을 통해 로마를 통일하고
대제국을 건설한 아우구스투스Augustus 황제는 시민의 권력을 빼앗은 대신 그
들에게 빵을 무료로 나눠주고 다양한 오락거리를 제공했다. 낮에는 거대한 원
형경기장에서 박진감 넘치는 전차 경기나 죽음이 오가는 잔혹한 검투사 경기
를 관람하고 오후에는 목욕탕에서 몸을 씻으며 수다를 떨었다. 땀 흘려 노동하

지 않아도 손에는 늘 먹을 것이 주어졌다. 빵과 서커스는 대중을 지배하고 제국의 질서를 유지하는 데 매우 효과적인 수단이었다. 폼페이 벽화의 묘사처럼 빵과 서커스는 어느덧 로마 시민이라면 일상에서 당연하게 누리는 몫이 되었다. 에피쿠로스의 쾌락주의 철학을 널리 받아들인 유쾌하면서도 순종적인 로마 시민들은 인생을 낭비한 대가로 얻은 빵과 서커스에 아무런 불만이 없었으며 자유로웠지만 그만큼 고

—— <빵과 과자를 파는 거리의 빵가게> 폼페이 벽화, 79년, 나폴리 고고학 박물관, 이탈리아 나폴리

되고 혼란스러웠던 과거를 전부 잊어버렸다. 배부른 시민들은 여러 황제들이 잇따라 살해되는 것을 무심하게 지켜봤고 위대했던 로마 군대가 무참하게 패배하는 것을 무기력하게 응시했으며 야만족의 침략에도 동요하지 않았다. 아래와 같은 유베날리스Iuvenalis 로마의 부패한 사회상을 날카롭게 풍자한 시인의 한탄처럼 모든 문제들은 향긋한 빵 냄새에 묻혀 버렸다.

"어리석은 대중의 유일한 관심사는 오직 빵과 서커스Panem et Circenses 뿐이로다."

제국이 새로운 곡물 재배 지역과 노예 노동력을 흡수하면서 로마의 빵은 진화를 거듭했다. 어떤 밀가루를 쓰는지 어떤 재료를 첨가하는지 어떻게 반죽하고 성형하는지 어떻게 굽는지에 따라 구분된 빵 종류만 수 백 가지에 달했다. 끊임없이 새로운 것을 원하는 부자들의 요구에 제빵사들은 무화과, 올리브, 말린 과일, 꿀, 다진 고기를 넣어 다양한 빵을 만들어냈다. 실제로 폼페이

유적지에서 발견된 화석화된 빵에서 마늘과 로즈메리, 올리브유, 치즈, 가룸(로마식 젓갈)의 흔적이 나왔다. 네로의 자살 이후 왕좌를 차지한 베스파시아누스 Vespasianus는 카이사르와 아우구스투스의 핏줄이 아닌 자신을 황제로 인정해 준 로마 시민들을 위해 빵과 서커스를 확대했다. 네로의 황금 궁전이 있던 자리에 콜로세움을 건설하고 빵 보급망을 운영했다.

역사학자 플리니우스Plinius에 따르면 로마의 위대한 조상들은 대부분 집에서 빵을 구웠지만 그가 한창 활동하던 1세기 중반 로마 거리에는 빵 가게가 즐비했다. 정오가 되면 거리는 갓 구운 빵 냄새로 가득 찼고 빵을 사려는 사람들로 긴 줄이 만들어졌다. 로마인 대부분이 빵에 의존해 살았으므로 제빵은 고소득을 기대해 볼 수 있는 꽤 인기 높은 직업이었다. 제빵사들은 노동자가 아닌 고도의 숙련된 기술자로 인정받으며 큰 부자는 아니지만 풍족한 삶을 누릴 수 있었다. 1세기가 끝날 무렵 로마 시내에만 300여 개에 달하는 빵 가게가 있었고 솜씨 좋은 거리의 제빵사들은 나라에서 준 공짜 밀로 하루 수천 개 이상의 빵을 생산했다.

그러나 제국의 좋은 시절은 끝나가고 있었다. 식민지로 삼을 만한 부자 나라는 대부분 사라졌고 전쟁에서 이겨도 빼앗을 재물이 없었다. 지나치게 탐욕스러운 경작으로 많은 땅이 불모지로 바뀌었다. 한때 풍성한 밀 바구니를 내놓았던 땅은 이제 빈약한 줄기 몇 개만 길러낼 뿐이었다. 수많은 농부들이 그들의 땅을 포기하고 도시로 떠났다. 대재앙의 조짐에도 불구하고 로마는 빵과 서커스 정책을 유지했다. 공짜 빵에 익숙해진 시민들이 폭동을 일으킬까 우려한 탓이었다. 곳간이 바닥을 드러내자 황제들은 화폐에 손을 댔다. 기존에 거래되고 있던 은화에 구리 같은 값싼 금속을 혼합해 통화량을 늘린 것이다. 1세기 순은에 가까웠던 로마의 은화는 두 세기가 지나는 동안 고작 노란 구리 동전으로 변했다. 구리 함유량이 90% 이상이 되면서 로마 은화는 화폐로서의 가치를 상실했다. 주변국들은 더는 로마 은화를 받지 않았고 시장은 마비되고 물가가 폭등했다. 한번 시작된 몰락은 걷잡을 수 없었다. 돈이 가치를 잃자 군대가 사라졌다. 국경을 지키고 강도와 해적을 잡을 군대가 없으니 약탈이 판을 쳤다. 사실상 경제가 마비되자 330년 콘스탄티누스 1세Constantinus I는 제국

—— <아래로 내려진 엄지> 장 레온 제롬, 1872년, 피닉스 박물관, 미국 애리조나 공짜 빵과 검투사 경기에 정신을 빼앗긴 로마인들은 정치를 외면했다.

재건을 명분으로 수도를 콘스탄티노폴리스(현 이스탄불)로 옮겼다. 이때 로마에 남아 있던 금을 대부분 가져가면서 경제는 더욱 초토화되었다. 서기 4세기 로마는 거의 폐허 상태로 쇠락했다. 제국의 곡물 창고와 제분소, 빵집은 불타버렸으며 결코 다시 지어지지 않았다.

중세 유럽에서도 빵은 부와 권력의 상징이자 허기를 달래주는 일용할 양식이었으며 자비의 상징이자 때로는 동맹의 증거가 됐다. 3세기부터 13세기에 이르는 1,000년 동안 권력과 종교는 빵을 통제했다. 평민들은 영주와 수도원이 운영하는 공동 오븐을 사용한 대가로 꿀, 달걀, 치즈, 곡물 등을 의무적으로 바쳐야 했다. 봉건 영주들에게 있어 한 해 가장 중요한 과제는 빵의 확보, 엄밀히 말하면 빵을 만드는 데 필요한 곡물의 확보에 있었다. 여름이 되면 성안의 기사들은 모든 모험과 원정, 결투와 훈련을 중단했다. 밀이 수확되는 시기였기 때문이다. 기사들은 밀이 수확되는 현장에 나가 농노들을 관리하고 감독했다.

—— **<7가지 자비> 부분 확대, 알크마르의 거장, 1504년, 암스테르담 국립 미술관, 네덜란드 암스테르담** 성당, 도시, 기사의 시대에 빵은 지배 계급과 피지배 계급을 나누고 통합하는 근원적인 음식이었다.

전쟁이나 모험을 하기에 여름이 겨울보다 모든 면에서 적당했지만 곡물을 수확하는 일이 최우선이었다. 밀을 포기하고 전쟁에 나가는 바보는 아무도 없었다. 흉년이나 기근으로 수확량이 감소하면 영주는 할 수 있는 모든 방법을 동원해서라도 이를 해결해야 했다.

수확이 끝나면 곡물을 한곳에 모아 가루로 만들었다. 대량의 곡물을 빠르게 제분하는 방앗간은 한 지역의 흥망성쇠를 결정하는 중요한 기반시설이었다. 동시대 경쟁자 가문들이 종교적인 주제의 그림으로 겸손함과 고결함을 과시하고 있었을 때, 볼로냐의 악명 높은 폭군 조반니 2세 벤티볼리오Giovanni II Bentivoglio가 폰테 폴레드라노에 자신의 별장을 지으며 내부를 빵 연작화로 장식한 것은 이 때문이었다. 군주의 명령에 따라 화가는 농지 개간부터 밀의 재배와 수확, 방앗간, 제빵소, 빵을 먹는 귀족들까지 총 12개의

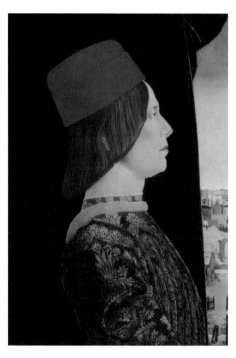

—— <조반니 2세 벤티볼리오의 초상화> 에르콜레 데 로베르티, 1490년경, 내셔널 갤러리, 미국 워싱턴

벽화를 남겼다. 폰테 폴레드라노는 다리를 뜻하는 것이었다.

밀가루에 대한 조반니 2세의 집착은 그것이 민중들에게 최고의 지지를 얻을 수 있는 가장 강력한 방법이었기 때문이다. 이것은 르네상스 화가 에르콜레 데 로베르티Ercole de' Roberti, 1451~1496가 조반니 2세의 초상화를 그리면서 배경에 바로 이 폰테 폴레드라노를 그려 넣은 이유이기도 했다. 볼로냐의 작가 기라르다치Cherubino Ghirardacci는 조반니 2세의 연대기에서 다음과 같이 회상했다.

"시장이 열리는 날이면 조반니 2세는 시종을 시켜 밀가루 200 코르바 (중세 이탈리아의 무게 단위)를 시중 가의 절반 가격으로 곡물상에 보내곤 했다. 이에 민중들은 손을 하늘 높이 들어 군주에게 축복을 보내며 만수 무강을 기원했다."

밀가루 권력은 비단 조반니 2세에 국한되지 않았다. 중세 여러 봉건 영주들은 대부분 운하와 방앗간이 자리한 곳에 성을 세웠으며 소위 '곳간 열쇠'를 두고 치열한 권력 쟁탈전을 벌였다. 언어학자들은 영국에서 귀족을 가리키는 영어 로드Lord는 중세 앵글로 색슨 국가에서 영주를 가리키던 '빵을 보관하는 사람Hl ford'에서 파생됐으며, 레이디Lady도 이와 비슷하게 앵글로 색슨어의 '빵을 반죽하는 사람Hl f-dige'에서 나온 것으로 추론한다.

1494년 밀라노 군주가 된 루도비코 스포르차Ludovico Sforza 공작은 1년 뒤 레오나르도 다 빈치에게 그림 작업을 의뢰했다. 자신과 가족들의 성스러운 묘지가 될 산타마리아 델레 그라치에 수도원 북쪽 벽에 당시 가장 인기 있는 주제 중 하나인 '최후의 만찬'을 그려달라는 것이었다. 다 빈치는 "진실로 너희에게 이르노니 너희 중 하나가 나를 팔리라."라는 요한복음 13장 21절의 예언 직후의 반응과 빵과 포도주의 비유를 하나의 화면에 담았다.

배신의 예언을 마친 예수가 양 손으로 빵과 포도주를 가리킨다. 곧 닥칠 십자가의 고통을 알고 있지만 불안해하지 않고 평온하고 차분하다. 반면 제자들은 충격에 빠져 어쩔 줄 모르고, 일부는 서로에게 질문을 던지기 시작한다. 돈에 예수를 팔아넘긴 유다는 예수의 왼쪽, 사도 요한과 베드로 사이에 앉아 있다. 검은 피부, 푹 꺼진 이마, 휘어진 코의 유다는 예수는 물론 다른 제자들과도 확연히 구분된다. 배신의 행위만큼 유다의 외모를 추하게 묘사한 것이다. 유다는 예수의 말에 당황해 몸을 움찔하면서도 예수가 나눠준 빵에 손을 뻗다가 소금통을 엎지른다. 나머지 손에는 배신의 대가로 받은 은전 주머니가 쥐어져 있다. 그는 예수의 발언이 자신을 의미한다는 것을 알고 있다. 예수는 이순간 이렇게 말했다.

—— <최후의 만찬> 레오나르도 다 빈치, 1495~1497년, 산타마리아 델레 그라치에 수도원, 이탈리아 밀라노

"그러나 보라, 나를 파는 자의 손이 나와 함께 상 위에 있도다."
—— (누가복음 22:21)

배신의 예언에 호전적이고 다혈질의 베드로가 손에 칼을 쥐고 몸을 앞으로 내밀고 있으며, 요한은 슬픔에 잠긴 듯 보인다. 만찬 후 예수가 체포되자 유다는 자신의 행위를 후회하며 스스로 목숨을 끊었다.

회화 역사상 최고의 걸작으로 손꼽히는 〈최후의 만찬〉에는 구성, 원근법, 빛, 인물에 대한 천재의 통찰이 고스란히 담겨 있다. 다 빈치는 전통적인 프레스코화 방식이 아닌 마른 회반죽 위에 템페라로 그리는 실험적인 방식을 선택했다. 수도원 사제의 증언에 따르면 다 빈치는 수도사들의 식사를 관찰하고 작품의 배경이 되는 테이블과 접시, 포도주 그리고 빵을 직접 준비했다. 수도사

들은 하루 중 긴 시간을 침묵했고 특히 식사 중에는 정숙해야 했다. 다 빈치는 수도사들이 무엇을 먹는지, 어떤 손동작으로 대화를 하는지 유심히 관찰하고 이를 작품에 활용했다. 예수 오른쪽에 앉은 도마는 검지를 뻗어 하늘을 가리키고 있고 가장 오른쪽의 세 사람 마태, 다대오, 시몬은 마치 손으로 대화하는 듯 다양한 제스처를 취한다. 예수는 오른손으로는 포

—— **〈최후의 만찬〉 부분 확대** 예수는 오른손으로는 포도주가 담긴 유리잔을, 나머지 손으로는 앞에 놓인 빵을 가리킨다. 그의 시선도 빵을 향하고 있다.

도주가 담긴 유리잔을 나머지 손으로는 앞에 놓인 빵을 가리킨다. 그의 시선도 빵을 향하고 있다. 그림의 원근법적 구도는 관람자의 시선을 예수의 눈에서 그의 왼팔 그리고 빵쪽으로 이끈다. 이 순간은 〈최후의 만찬〉이 가지고 있는 두 번째 중요한 내러티브를 만들어낸다. 마태복음에 따르면 배신에 대한 예언 이후 예수는 빵을 들어 축복하고 제자들에게 나누며 이렇게 선포했다.

"받아서 먹으라 이것은 내 몸이니라 하시고, 또 잔을 가지사 감사 기도를 하시고 그들에게 주시며 이르시되 너희가 다 이것을 마시라. 이것은 죄 사함을 얻게 하려고 많은 사람을 위하여 흘리는 바 나의 피 곧 언약의 피니라."

이로써 빵은 그리스도교에서 가장 중요한 상징이 됐다. 초기 그리스도교의 예배 모습을 알려주는 중요한 증언이 몇 개 있다. 1세기 작성된 초기 교회 질서와 그리스도인의 생활에 관한 지침서는 그리스도인들이 일요일에 함께 모여 '빵을 떼고 감사를 드린' 모습을 묘사한다. 최후의 만찬을 그대로 옮겨 예수의 수난을 기리고 가르침을 되새긴 것이다. 다 빈치는 그 사실을 잘 알고 있

었고 이를 그림 속에 교묘하게 녹여냈다. 이제 그림을 다시 살펴보자. 곱게 접힌 자국이 남아 있는 새하얀 식탁보 위에는 다양한 음식이 차려져 있다. 두 개의 메인 접시에는 과일 조각을 곁들인 장어 요리가 놓여 있고 주변으로 구운 양고기, 포도주, 몇 개의 과일 그리고 빵이 그려져 있다. 당시 수사는 다 빈치가 그림에 넣을 음식을 고른다는 핑계로 2년 6개월 동안 먹고 마시기만 했다고 불평했다. 실제로 다 빈치는 매일 빵을 먹었고 수도원의 창고가 바닥날 때까지 포도주를 마셨다. 다 빈치는 이 작업의 대가로 밀라노 외곽의 조그만 포도밭을 받았다.

활기찬 빵집이 시대의 자부심을 드러내던 때도 있었다. 어린 소년이 뿔피리를 불어 갓 구운 빵이 나오는 것을 세상에 알린다. 뚱뚱하고 지저분하지만 활기가 넘치는 젊은 제빵사가 '패들'이라 부르는 긴 나무 주걱을 사용해 화덕에서 빵을 꺼내 든다. 그는 1650년대 네덜란드 레이던에서 빵 가게를 운영했던 아렌트라는 이름의 제빵사다. 얼굴은 화덕 열기로 붉게 상기되어 있으며 힘이 넘치고 탄탄한 팔에는 노동의 흔적이 선명하다. 가게 안에서는 그의 단정한 아내가 조심스러운 손길로 빵을 정리하며 손님을 맞을 준비를 한다.

먹음직스럽게 보이는 노릇하게 구워진 빵과 이를 자랑스럽게 내보이는 제빵사의 유쾌한 재현은 1650년대부터 약 30년 동안 네덜란드 회화에서만 볼 수 있는 독특한 양식이다. 마치 캐리커처를 보듯 인물의 성격과 특징이 부각된 그림들이다. 얀 스테인Jan Steen, 1626~1679과 함께 레이던에서 풍속화가로 이름을 날리던 가브리엘 메취Gabriel Metsu, 1629~1667도 1660년 무렵부터 제빵사 그림을 반복해서 그렸다. 제빵사의 호방한 웃음과 당당한 태도에 삶에 대한 무한한 긍정과 자신감을 발견할 수 있다.

17세기 네덜란드 상공업자들은 스스로를 신의 영광을 위한 도구로 여기는 칼뱅주의 세례 아래 적극적인 경제 활동으로 조국을 유럽 최대의 부국으로 만들었다. 독립운동에도 크게 이바지했던 이들은 직업에 대한 자부심으로 기득차 있었으며 기꺼이 그림값을 지급할 재력이 있었다. 경제가 더욱 발전하자 상공업자들은 길드를 조직해 자신들의 기술과 지식을 체계적으로 관리했다.

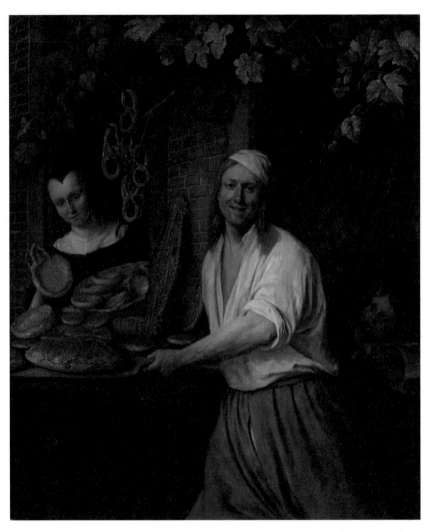

—— <제빵사 아렌트 오스트바르트와 그의 아내 카타리나 케이제르스바르트> 얀 스테인, 1658년, 암스테르담 국립 미술관, 네덜란드 암스테르담

그림을 그린 화가도 빵을 굽는 제빵사도 모두 길드에 소속되어 있었다. 제빵사 길드는 네덜란드에서 제일 보수적인 길드 중 하나였다. 길드의 엄격한 통제 아래 5년의 도제 기간을 거쳐야만 제빵사가 될 수 있었고 길드 회원만이 빵

을 판매할 수 있었다. 만약 이를 어기면 도시에서 추방당하거나 벌금이 부과됐다. 제빵사 아렌트의 인생에 대해 알려진 것은 거의 없다. 결혼 후 1650년 매우 젊은 나이에 레이던 제빵사 길드에 입회한 후 그는 화가가 살았던 동네에서 아내와 함께 작은 빵 가게를 운영했다. 그림에 묘사된 브레첼은 레이던 제빵사 길드의 상징이다.

서민들의 주식인 빵과 관련이 깊은 만큼 제빵사 길드와 기술은 국가 차원에서 관리되고 보호됐다. 네덜란드 정부는 도시마다 운하와 풍차를 세우고 빵의 종류와 크기, 가격, 화덕의 종류를 공식화했다. 제빵사들은 도시 안의 일정 지역에 단체로 거주하며 긴밀한 협력 관계를 유지했고 열심히 빵을 만들어 시민들에게 공급했다. 상업의 발달로 빵 소비량이 폭발적으로 늘면서 제빵사 중 상당수가 신흥 부르주아로 성장했다. 한 마디로 풍요의 시대였다. 모든 사람은 자신이 원하는 것을 가지고 있는 것처럼 보였고 그것은 제빵사들도 마찬가지였다.

17세기 네덜란드 그림들은 이러한 자본주의 질서 속에서 꽃을 피웠다. 귀족을 밀어내고 미술 시장의 새로운 고객이 된 부르주아는 국가에 대한 자부심을 바탕으로 과거 로마 제국의 영광을 표현한 전 시대의 상투적인 그림보다 현세의 삶과 시민 문화를 표현한 그림을 선호했다. 이에 따라 화가들도 일상의 희로애락에 눈을 돌렸다. 바느질에 몰두한 여인이나 시끄럽게 웃고 떠드는 농부들, 차분한 분위기의 식안 풍경 그리고 활

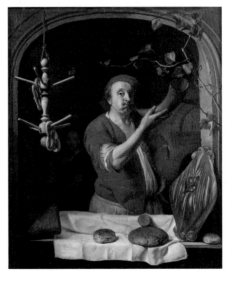

—— <뿔피리를 부는 제빵사> 가브리엘 메취, 1660년경, 개인 소장

기찬 제빵사들이 그림의 주인공으로 등장한 것이다. 집안을 쓸고 우유를 따르는 행위는 군주의 대관식과 동등하게 작품의 중심을 차지하게 됐고 갓 구운 빵

—— <파이, 파이, 파이> 웨인 티보, 1961년, 크로커 미술관, 미국 새크라멘토

의 출시를 알리는 뿔피리는 전쟁의 승전보만큼이나 중요하게 묘사됐다. 대신 그전까지 영웅적 미덕의 상징이던 귀족들은 술에 취해 도박을 하거나 여인들에게 치근덕거리는 모습으로 그려졌다.

빵은 여전히 생존을 위해 필요한 먹을거리를 대표했지만 설탕이 대중화된 19세기부터는 케이크와 파이 같은 달콤한 빵이 전성시대를 맞이했다. 미국의 팝 아티스트 웨인 티보Wayne Thiebaud, 1920~는 샤르댕의 《브리오슈》와 달리 상품화된 빵의 이미지를 보여준다. 접시에 담긴 파이 조각들이 진열장 위에서 손님을 기다린다. 줄줄이 놓인 파이는 1960년대 노골적이고 거침없던 팝아트처럼 대량생산의 기쁨에 젖어 든 미국의 소비문화를 힘있게 지적하는 것 같다. 그런데 그와 더불어 놀라운 점이 드러난다. 그것은 풍요로움과 달콤함이 주는 쾌락이다. 그림은 미각을 채워주는 쾌락적 측면과 사회 풍조, 주제를 다루는 새로운 미학적 시도를 동시에 시도하고 있다는 점에서 중요한 의미를 지닌다.

신분에 따라 빵 색깔이 달랐다? 빵에 담긴 차별의 역사

연금술사가 철을 금으로 바꾸기 위해 애를 쓰는 동안 중세 제빵사들은 단단하고 고집 센 곡물 반죽을 가볍고 고소한 냄새를 풍기는 빵으로 바꾸기 위해 고심했다. 10세기 영국인들이 말의 꼬리털을 엮어 만든 체로 밀가루 입자를 고르기 시작하면서 제빵 기술은 비약적으로 발전했다. 다음 세기가 시작되기도 전에 영국인들은 말의 꼬리털로 거른 밀가루를 다시 양모나 리넨으로 여러 번 걸러 마침내 눈처럼 희고 고운 가루를 만들어냈다. 이걸로 만든 최초의 '결이 고운 흰 빵'의 이름은 팬더메인Pandermayn 또는 팽드맹Pandemain으로 '예수의 빵'을 뜻하는 라틴어 파니스 도미니쿠스Panis Dominicus에서 유래됐다.

모든 이들이 빵을 먹었지만, 모두 같은 빵을 먹은 것은 아니었다. 빵은 단순히 먹는 음식이 아니라 신분의 상징이었다. 특별함을 공유하고 싶어 하지 않았던 이들은 빵에 서열을 매기고 이를 사회계층을 구분하는 기준으로 삼았다. 고운 밀가루로 만든 흰 빵은 귀족들의 음식이었다. 대다수의 민중은 열등하다 여겨진 보리, 기장, 수수, 귀리 같은 곡물로 만든 거칠고 딱딱한 빵을 먹었고 그마저도 없는 이들은 완두콩이든 도토리든 닥치는 대로 먹었다. 중세 건강 서적에는 밭을 갈던 소작농이 점심으로 먹는, 겨로 만든 거무튀튀한 빵에서부터 끓는 물에 삶았다가 구운 부브리크Bublik와 타랄리Taralli, 갈색으로 구운 후 굵은 소금을 박은 브레첼Brezel, 상류층이 먹는 눈처럼 희고 부드러운 빵에 이르기까지 다양한 종류의 빵에 대한 기록이 남아 있다.

17세기 중반 남부 네덜란드 서민들의 생활을 동정 어린 시선으로 포착한 퀴링 반 브레켈렌캄Quiringh van Brekelenkam, 1622~1669/79의 그림은 빵, 치즈, 포도주로 구성된 농부의 전형적인 한 끼 식사를 보여준다. 당시 갈색의 빵은 농부들의 주식이었다. 가난한 이들은 그마저도 얻지 못했고 겨에 나무껍질을 섞어 납작하게 구워 먹었다. 이러한 빵들은 도끼로 잘라야 했을 정도로 거칠고 딱딱했지만 노동을 하는 이들을 가축보다 조금 나은 존재 정도로 여겼던 사회 분위기는 이를 당연하게 여겼다. 이 그림에서 화가는 갈색의 빵이 노인이 자신을 닮은 주름진 손으로 땅을 파고 곡물을 빻아 마련한 것임을 알린다. 거친 손

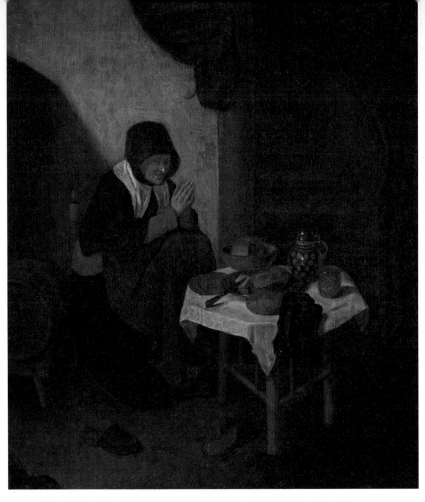

—— <실내에 있는 노인> 부분 확대, 퀴링 반 브레켈렌캄, 1660년대 추정, 개인 소장

과 거친 빵은 손으로 하는 노동과 정직하게 노력해서 얻은 식사에 대한 암시로 해석할 수 있다.

귀족들의 빵은 그림 속 노인의 빵과 엄청난 대조를 이뤘다. 브레켈렌캄과 동시대 활동한 여성화가 클라라 피터스Clara Peeters, 1584~1657의 식탁 그림에서 흰 빵과 파이는 중국의 청화백자, 화려한 세공의 은 식기, 가금류 요리와 올리브, 이국적인 오렌지 등 사치스러운 것들 사이에서도 당당하게 자리를 차지하고 있다. 최고급 밀가루를 사용한 빵은 부드럽고 둥글게 부풀어 있고 파이 껍질

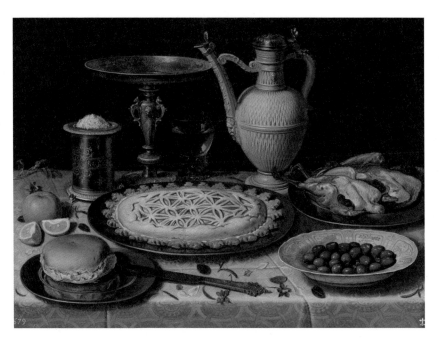

—— <식탁> 클라라 피터스, 1611년 추정, 프라도 미술관, 스페인 마드리드

은 섬세한 무늬로 장식되어 있다. 파이 안은 달콤한 과일, 견과류, 설탕, 버터로 구운 송아지 내장 등 귀하고 값비싼 별미로 채워져 있을 것이다. 빵과 파이는 노르스름한 정도로만 구워져 있다. 더욱이 파이의 중앙은 마치 덜 구워진 것처럼 하얗다. 당시 상류층이 흰색에 가까운 빵을 선호했기 때문이다. 따라서 제빵사들은 빵이 바싹 구워져 색깔이 짙어지는 것을 경계했다. 이 그림에 부드러운 흰 빵 대신 딱딱한 갈색의 호밀빵이 그려져 있었다면 주변의 화려한 사치품과 이질적인 분위기를 자아냈을 것이다. 그림은 암스테르담에서 모피 무역으로 부호가 된 상인이 주문한 것으로 당시 암스테르담의 신흥 부르주아들은 이러한 방식으로 자신들이 이룩한 부에 대한 자부심을 드러냈다.

　빵의 색과 계급에 특히 예민하게 굴었던 이들은 프랑스인들이었다. 프랑스인들에게 빵은 삶이자 곧 정치였다. 권력자들은 일찍부터 부드러운 흰 빵과 달

콤한 과자를 독점했다. 제빵사는 베르사유 궁전의 고결한 이들에게 자신의 죄가 전가되지 않도록 고해성사를 마친 후 밀가루 반죽을 시작했다. 만약 흰 빵을 먹는 농부가 있다면 설사 그 빵이 그가 밀을 재배해 직접 만든 것이라 할지라도 신분 질서를 위협하는 것으로 간주해 엄하게 처벌했다. 흰 빵의 호사스러운 결을 신분 상승이라는 비현실적인 꿈을 갖게 만드는 위험한 요소로 여겼기 때문이다. 굶주리고 있는 일곱 조카를 위해 한 조각 빵을 훔친 장발장이 19년 동안 감옥 생활을 했던 것은 그가 귀족의 빵을 훔쳤기 때문이었다. 그러나 흰 빵에 대한 선호는 점점 늘어 1775년에 파리에서는 흰 바게트를 먹은 구두 수선공이 경찰에게 체포되는 사건이 일어났다. 이 사건은 빵을 먹을 자격에 대한 논쟁을 넘어 신분과 계급이라는 정치적 쟁점으로 확대됐다.

이 무렵 프랑스는 부글부글 끓어오르고 있었다. 거듭된 전쟁과 왕실의 사치로 국가 재정은 파탄 직전이었다. 엎친 데 덮친 격으로 아이슬란드에서 폭발한 화산이 수년간 엄청난 화산재를 뿜어내면서 세계 곳곳에서 기상 이변이 속출했다. 네덜란드 모피 상인은 날씨가 너무 덥다고 불평했고 남아메리카의 농경지는 사막처럼 갈라졌다. 미국에서는 때아닌 겨울 폭풍으로 모기떼가 부화해 동부 연안에 황열병을 퍼뜨렸다. 프랑스에서는 1787년 여름 가뭄과 함께 문제가 시작됐다. 뒤따른 겨울에는 눈폭풍이 몰아치고 모든 곳이 폐허가 되었다. 풀 한 포기 찾아볼 수 없는 땅에서 가축은 대부분 죽었다. 곡물 가격이 치솟고 빵값도 천정부지로 폭등했다. 사람들은 겨와 흙으로 만든 빵으로 겨우 목숨을 부지했다. 아무리 냉정한 사람들이라 하더라도 마음의 평정을 유지하지 못했다. 도적 떼들이 마을을 휘젓고 다녔고 평소 성실하게 법을 지키던 이들조차 폭도가 되었다. 곡물 창고를 약탈하지 않으면 누구라도 죽을 수밖에 없는 시절이었다.

1789년 3월이 되자 브르타뉴, 랭스 등 전국에서 빵 폭동이 일어났다. 파리 시내는 "빵을 달라."고 외치는 사람들로 들끓었다. 그들은 방앗간을 부수고 빵 가게를 약탈했다. 루이 16세는 이 문제를 해결하기 위해 부랴부랴 삼부회를 소집했다. 제1신분인 성직자, 제2신분인 귀족, 그리고 제3신분인 평민 대

표를 모아 세금 인상을 통과시킬 계획이었다. 그러나 성직자와 귀족이 특별과세를 거부하면서 문제는 더욱 확대됐다. 제3신분을 길들이기 위해 왕과 귀족들이 빵값을 일부러 올렸다는 소문까지 퍼지면서 민심이 폭발했다. 1789년 7월 14일, 분노한 파리 민중들은 바스티유 감옥으로 몰려갔다. 이날 빵값은 사상 최고로 치솟았다.

그 후로도 프랑스에서는 계속해서 빵에 서열을 매겨 차별하는 것에 대한 논란이 일었고 마침내 마리 앙투아네트의 그 유명한 "빵이 그렇게 문제라면 빵 대신 케이크를 먹으라고 하세요." 라는 발언이 역사에 등장한다. 훗날 혁명군이 정치 선동을 위해 퍼뜨린 가짜로 밝혀졌지만 분노에 찬 시민들은 왕비의 새하얀 목을 잘라버렸다. 화려한 베르사유 궁전에서 매일 달콤한 케이크를 구웠던 제빵사 중 몇몇은 끔찍하게도 거리에서 맞아 죽었다. 혁명이 한창 무르익자 흰 빵은 부패한 왕정의 상징이자 귀족의 사치로 퇴장당하고 프롤레타리아 계급이 먹던 갈색 빵이 파리를 상징하게 됐다. 갈색 빵에는 혁명에 대한 지지, 깨어 있는 지성, 계몽주의에 대한 열정 등 각종 정치적 의미가 부여됐다. 버터를 듬뿍 넣어 만든 부드러운 빵을 우유에 적셔 먹으며 절대 군주를 찬양하던 귀족들은 짙은 갈색의 딱딱한 빵을 손으로 뜯어먹으며 혁명에 대한 지지를 드러냈다.

루이 16세와 마리 앙투아네트의 머리가 단두대 아래 굴러 떨어지고 한 달 후, 급진적인 혁명가들은 '빵의 평등권The Bread of Equality'을 주장했다. 확실한 평등을 이루기 위해 부자들의 흰 빵도 가난한 자들의 검은 빵도 아닌 오직 한 종류의 빵만 만들자는 법안이 의회를 통과했다. 밀과 호밀을 3:1로 섞은 빵이었다. 빵의 평등권은 논란 끝에 부결됐지만 당시 프랑스 사회에서 빵이 가진 특별한 의미를 짐작할 수 있다. 이후에도 빵의 색은 정치적 이데올로기에 따라 좌우됐다. 화가 장 프랑수아 라파엘리Jean-François Raffaëlli, 1850~1924가 노동자들의 고단한 삶을 화폭에 담고 있었을 때, 그들은 여전히 갈색의 빵을 주식으로 먹고 있었다. 그림 속에서 남루한 옷차림의 남자가 힘겹게 자갈길을 오른다. 그는 모진 노동의 대가로 커다란 빵 두 덩어리를 얻었다. 투박한 빵과 거칠고 주름진 얼굴, 굽이

닳고 가죽이 너덜너덜해진 낡은 구두가 노동자의 힘겨운 삶을 여실히 보여준다. 밀레의 사회주의적 사실주의에 영향을 받은 라파엘리는 평생 동안 이름 없고 가난한 서민들을 소재로 노동의 가치를 그림 속에서 실현하고자 했다.

러시아에서도 빵은 혁명의 도화선이 됐다. 1917년 2월 제정러시아의 수도 페트로그라드, 영하 20도를 육박하는 혹한 속에서 이미 여러 주일 동안 빵을 기다리는 줄이 늘어섰다. 노동자들은 빵 한 덩어리를 얻기 위해 줄을 섰다가 이른 새벽이 되면 빵이 한 개도 없다는

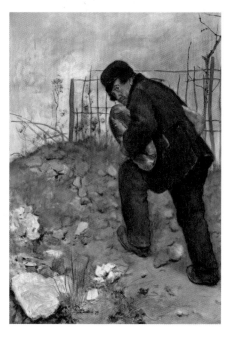

—— <빵 두 덩어리를 가진 남자> 장 프랑수아 라파엘리, 1879년, 개인 소장

소리를 들을 뿐이었다. 여기저기서 난투극이 벌어졌으며 빵을 요구하는 시위가 빗발쳤다. 광장 앞 시위 군중은 시시각각으로 불어나 30만 명에 달했다. 그들은 절박했고 단호했다. 니콜라이 2세Nicholas II of Russia는 폭도들에게 1파운드의 빵만 주면 시위는 잠잠해질 것이라는 주변의 충고를 무시했다. 3월 1일이 되자 군인 17만 명이 폭동에 가세했다. 이들은 군중을 향해 발포를 명령하는 지휘관을 사살하고 군중의 편에 섰다. 니콜라이 2세가 물러나자 러시아와 더 이상의 전쟁을 원하지 않았던 독일이 스위스에 망명 중이던 레닌Vladimir Il'ich Lenin의 귀국을 도왔다. 돌아온 레닌은 '빵·토지·평화'를 외치며 소비에트 정권을 수립했다.

그러나 레닌과 볼셰비키는 약속을 지키지 않았고 러시아 민중들은 또다시 지푸라기까지 들어간 돌덩이 같은 빵을 얻기 위해 줄을 섰다. 농촌 경제는 이미 망가질 대로 망가져 많은 시골 소년들이 돈을 벌기 위해 무작정 도시로 상경했다. 소년들은 고된 노동을 하며 도시 밑바닥을 전전했고 그렇게 번 돈을 가족에게 보냈다.

블라디미르 마코프스키Vladim ir Yegorovich Makovsky, 1846~1920는 그림을 통해 러시아 민중의 비참한 현실을 고발한다. 어머니가 아들을 만나기 위해 가져온 것은 빵 한 덩어리다. 더러운 앞치마를 미처 벗지도 못한 채 허겁지겁 빵을 먹는 아들을 바라보는 어머니의 표정은 한마디로 정의하기 어렵다. 소년의 거친 맨발에서 전쟁 같은 노동과 찌든 삶이 묻어나온다.

—— <만남> 블라디미르 마코프스키, 1883년, 트레차코프 미술관, 러시아 모스크바

참혹한 현실은 인간에게 많은 것을 생각하게 한다. 마코프스키는 부유한 상류층 집안 출신이지만 노동자들의 피가 새하얀 눈을 붉게 물들이던 '피의 일요일'에서 시작되어 20세기 초 러시아에 고착화된 파괴적이고 잔인한 죽음의 행렬을 목도하고 화가가 됐다. 그는 가감 없는 묘사를 통해 모순으로 가득 차 있던 러시아 사회를 고발하고 예술을 민중에게 돌려주고자 했다. 삶의 진실을 찾아 그리고 민중을 찾아 러시아 곳곳을 다니는 그와 동료 화가들을 세상은 이동파라고 불렀다. 이동파는 20세기 공산혁명 이후까지 활동하며 러시아의 비판적 리얼리즘을 발전시켰다.

설탕

달콤한 폭력의 역사

마르셀 프루스트Marcel Proust는 어느 겨울 오후, 마들렌 조각이 녹아든 홍차를 마시다 불현듯 어린 시절로 돌아간다.

> "달콤한 과자 부스러기와 차가 입안에서 뒤섞여 혀에 닿는 순간, 나는 깜짝 놀라 내 안에서 일어나고 있는 특별한 일에 신경을 곤두세웠다. 이유를 알 수 없는 어떤 달콤한 기쁨이 내 안으로 침범해 들어왔고 나를 세계와 분리했다."

프루스트는 이 달콤한 쾌감을 매개로 오랫동안 잊었던 유년 시절의 추억을 회상하는 소설을 완성했다. 오노레 드 발자크Honore de Balzac는 '빵은 고스란히 남기고 그 위에 발린 달콤한 잼만 혀로 핥아 먹는 순간'과 '손가락에 침을 묻혀 접시에 묻은 설탕 부스러기를 찍어 먹는 순간'을 추억을 되살리는 매개체로 사용했다.

인간은 본능적으로 달콤함에 끌린다. 단맛의 기쁨은 즉시 온몸으로 퍼지고 누추한 현실은 단숨에 동화의 나라가 된다. 그러나 꿀과 달리 설탕은 오랜 시간 가진 자들의 특권이었고, 대항해 시대 이후로는 인간의 고통을 먹고 성장했다. 유명한 스페인의 투론Turron, 견과류를 설탕과 꿀로 졸인 캐러멜 과자부터 둘세 데 멤브리요Dulce de membrillo, 서양 모과 젤리, 바바Baba, 럼이나 시럽에 적신 과자, 전설적인 소르베Sorber, 과즙이나 리큐어에 설탕을 넣어 얼린 얼음과자에 이르기까지 역사에 남은 화려한 디저트는 사회적 특수 계급의 오만한 욕망과 직접적으로 연결된다. 추억을 되살리고 새로운 미식 문화를 만들어냈지만 전쟁과 배신, 유럽의

—— <차와 디저트, 설탕이 있는 정물> 알버트 앵커, 1897년, 개인 소장

아프리카 노예사냥의 원인이 되기도 했던 설탕. 그 달콤하지만은 않은 여정은 멀리 고대 인도에서 출발한다.

그들은 왜 설탕에 열광했을까

인류 최초의 설탕은 '단맛이 나는 돌'이란 뜻의 '샤르카라Sharkara'로 불렸다. 알렉산드로스 대왕Alexandros the Great은 세상의 동쪽 끝이라 믿었던 인도에서 이 돌을 발견하고 그리스로 가져갔다. 먼 시절 인도는 모든 시대를 통틀어 가장 중요한 것으로 남은 두 가지를 발명했다. 하나는 0을 포함한 수의 체계였고 다른 하나는 단맛이 나는 돌, 곧 설탕이었다.

고대 그리스에서 설탕은 호사스러운 인생을 얻은 자들의 전유물이었다. 수천 킬로미터에 달하는 이동 거리와 제조에 필요한 막대한 노동력이 설탕을 금보다 귀하게 만들었다. 기원전 5세기 아테네에서 설탕 한 자루는 소 한 마리보다 비싸게 거래됐다. 설탕은 부의 척도가 됐다. 부유한 사람들은 음식에 맛을 더하는 것은 물론이고 치료제와 최음

—— **15세기 프랑스 채색 필사본 《왕자의 책》에 수록된 시장 삽화** 슈거로프(Sugar-loaf)라 불리는 원뿔형 설탕 덩이는 손님이 원하는 만큼 잘라서 팔았다.

제로 설탕을 사용했으며, 식사 뒤 포도주와 함께 가벼운 단것을 먹는 문화를 만들어냈다. 기원전 400년 무렵 히포크라테스와 그의 제자들은 설탕을 해열제와 항우울제, 천식치료제로 처방했고 철학자 아리스토텔레스는 생의 마지막 순간에 설탕에 절인 무화과와 트라제마타Tragemata, 설탕 시럽을 씌운 과자 및 케이크를 먹었다.

로마 제국에서도 설탕은 선망의 대상이었다. 제국이 실로 오랜만에 평화와 번영을 누리던 1세기 무렵 로마 귀족은 집에 온 손님에게 가장 먼저 설탕 조각을 건넸다. 이것은 '에베르제티즘Évergétisme, 자선주의'에 입각한 전통적인 손님 접대 방식이자 부를 과시하는 행동이었다. 로마 상류층에게 인색함을 드러내는 것보다 치욕적인 것은 없었다. 그들은 과도하게 소비하고 너그럽게 베풀어야 했다. 그래야 영광과 명예를 얻고 서열을 정리할 수 있었다. 삼위일체론을 확립한 니사의 그레고리우스Gregorius Nyssenus는 단맛을 욕정의 근원으로 규정하고 절제를 강조했지만 말에 올라 사냥을 즐기며 미식이라는 쾌락을 향유할 수 있는 권리를 가졌던 사람들은 설탕에 사납게 중독되어 갔다. 왕과 귀족은 비단, 향료, 자기 같은 사치품과 함께 단맛을 자신의 고귀함과 우월성을 과시하는 지표로 삼았고 설탕을 독점하며 이가 까맣게 썩어나가도록 달콤함을 탐했다.

단맛은 중세 말에서 르네상스로 이어지는 귀족 요리의 가장 큰 특징이었다. 설탕을 '만병통치약'으로 굳게 믿었던 요리사들이 거의 모든 음식에 이 달콤한 것을 마구 뿌려 댔다. 꿀이 밀려나고 설탕을 듬뿍 넣은 페이스트리, 새콤달콤한 소스, 새하얀 설탕 과자, 설탕에 절인 과일이 빈자리를 차지했다. 로마 제국의 전성기에 소스가 가장 걸쭉했다고 말하듯이 중세 귀족 사회의 전성기는 한끼에 먹어 치우는 디저트의 수로 가늠할 수 있다. 프랑스 요리의 초기 역사에서 중요한 인물 중 한 사람인 기욤 티렐Guillaume Tirel에 따르면 프랑스의 왕, 공작, 백작, 후작, 남작, 고위성직자와 모든 영주, 부르주아, 부유한 상인 그리고 명예를 가진 사람의 식사는 달콤한 것에서 시작해 달콤한 것으로 끝이 났다. '뚱보왕'으로 불린 프랑스의 루이 2세Louis II는 터무니없이 단 음식을 통해 서민들은 도저히 흉내 낼 수 없을 정도로 많은 양의 설탕을 소비했고 영국 왕실은 1228년 한 해에만 6,258파운드2,800kg의 설탕을 소비했다. 이들에게 신학자의 경건한 만류는 통하지 않았다.

중세는 성체와 사치스러운 의복, 궁정 예절, 기사도 문학과 같은 여러 호화로운 것들이 마구잡이로 출현하는 시기였다. 봉건 사회에서 사치는 불필요한 것이 아니라 질서 유지를 위해 절대적으로 필요했다. 설탕은 이러한 불평등의

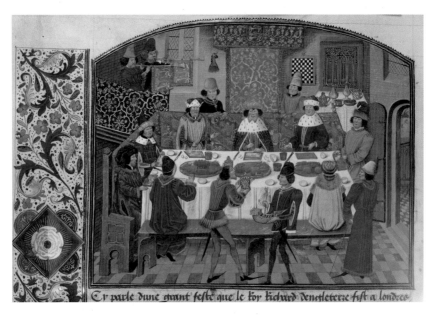

—— 《영국 연대기》 중 영국 왕 리처드 2세와 귀족들의 만찬 장면, 장 드 와브랭, 1470~1480년, 영국 도서관, 영국 런던 중세 시대 귀한 물자였던 설탕은 화려한 그릇에 담겨 주인의 사회적 신분을 상징했다. '네프(Nef)'라 불리는 배 모양의 설탕 그릇은 고귀한 이들만이 소유할 수 있었다.

원칙을 공고히 하며, 계급의 앞자리를 차지한 이들을 빛내는 과시적 상징으로 자리매김했다. 특히 만찬 자리에서 설탕은 더욱 아낌없이 제공되어야 했다. 모든 음식에 설탕이 뿌려지는 것은 물론이고 언제든 더 많은 설탕을 즐길 수 있도록 식탁 중앙에 그릇을 배치했다. '네프Nef'라 불리는 배 모양의 설탕 그릇은 그 자체로 부의 상징이었다. 만찬이 시작되면 시종들은 주변을 돌아다니다가 손님들의 접시 위에 설탕을 듬뿍 뿌렸다.

종교적 영성과 정치적 지도력을 발휘해 대 교황 칭호를 받은 레오 1세Leo I조차 단맛을 참지 못했다. 그는 설탕을 신이 베푸는 선물이라 예찬하며 신에게 감사한 마음으로 과일 설탕 조림 같은 달콤한 음식을 음미했다. 레오 1세와 설탕에 대한 흥미로운 일화도 전해진다. 사연은 다음과 같다. 5세기 유럽은 훈족과 그들의 왕이자 '신의 징벌'이라 불리던 아틸라Attila에 의해 초토화되고 있

었다. 이 무서운 세력에 밀린 게르만계 민족들은 잔뜩 겁에 질린 채 홍수처럼 도나우강을 넘어왔고 죽이고 죽여도 밀려드는 이민족의 이동에 서로마제국은 뿌리째 흔들렸다. 아틸라는 내친김에 말머리를 남쪽으로 돌려 이탈리아까지 손에 넣으려 했다. 이탈리아 북부 아퀼레이아는 아드리아해 연안에 있는 항구 도시들 중 가장 번성하고 부유했지만 훈족의 침략으로 다음 세대 사람들이 잔 해조차 발견할 수 없을 정도로 철저하게 파괴됐다.

중세 민간 설화는 아틸라의 남하 소식을 들은 레오 1세가 설탕 과자를 비롯 해 달콤한 것들을 잔뜩 챙겨 아틸라를 만나러 갔다고 전한다. 그리고 오랜 대 화 끝에 아틸라는 거짓말처럼 조용히 물러났다. 두 사람의 대화에 대해 알려진 바는 전혀 없지만 레오 1세의 영웅적인 행동과 진심 어린 설득 그리고 막대한 보상금이 중요한 역할을 했을 것으로 추측된다. 위대한 역사학자 에드워드 기 번Edward Gibbon은《로마 제국 쇠망사》에서 이탈리아의 온화한 기후와 탐식으 로 나태해진 분위기를 퇴각의 이유로 꼽았다. 아틸라는 부하들이 따뜻한 태양 아래 전의를 상실하고 사치와 나태한 생활에 젖어 드는 것을 목격했다. 짐승의

—— <레오 대제와 아틸라의 만남> 라파엘로 산치오, 1514년, 바티칸 미술관, 이탈리아 로마

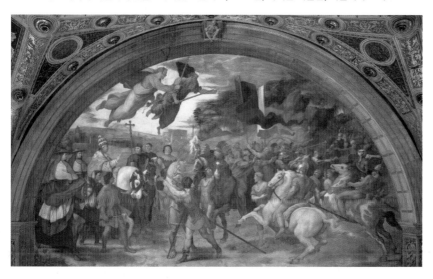

젖과 날고기를 주로 먹었던 훈족은 이탈리아의 달콤한 요리와 포도주를 참지 못했고, 전쟁을 잊은 채 먹고 마시는 일에만 몰두한 것이다. 르네상스 화가 라파엘로Raffaello Sanzio, 1483~1520의 그림은 레오 1세와 아틸라의 역사적 만남을 주제로 한다. 그림은 달콤함 대신 성스러운 도시 로마의 영적 지도자가 야만족의 침략으로부터 도시를 구했다는 믿음이 반영돼 있다. 라파엘은 레오 1세의 개입에 힘을 보태기 위해 천국에서 내려온 성 베드로와 성 바울을 그려 넣었다.

알렉산데르 6세Alexander VI는 로마 가톨릭 역사상 가장 타락한 교황이자 설탕 탐닉자였다. 외숙부인 교황 갈리스토 3세Callistus III의 후광으로 25세에 대주교가 된 후 막대한 부를 축적한 이 탐욕스러운 사내는 교황 자리를 얻기 위해 온갖 술수를 벌였고 1492년 마침내 성 베드로 성좌에 올랐다. 마키아벨리Niccolò Machiavelli의 신랄한 묘사에 따르면 알렉산데르 6세는 부와 권력을 그 탐욕스러운 손으로 모두 움켜쥐었다. 여러 정부 사이에서 16명의 사생아를 두었고, 일말의 죄책감도 없이 성직을 돈으로 팔았다. 그는 매일 페르시아 요리사들이 만든 달콤한 미라벨 파이와 끈적끈적한 사탕 절임, 달콤한 소스로 뒤덤벅된 고기 요리를 먹었는데 바로 그 달콤함을 이용해 정적들을 독살했다. 설탕 시럽에 몰래 독을 탄 것이다.

그러나 결국 그도 같은 방법으로 죽임을 당했다. 1503년 알렉산데르 6세는 평소와 다름없이 미라벨 파이를 먹다가 갑자기 쓰러졌고 2주 뒤 사망했다. 독 때문인지 시신에서는 심한 악취가 진동하고 쳐다보는 것조차 힘들 정도로 심하게 부풀어 올랐다고 전해진다. 후임 교황 율리오 2세Giulio II는 알렉산데르 6세가 악마의 도움으로 교회를 더럽혔다며 그가 교황이었다는 사실 자체가 잊히도록 모든 문서와 기념비에서 그의 이름을 지워버렸으며 그의 충실한 요리사들을 모두 국외로 추방했다.

그렇다면 그들은 왜 그토록 단맛에 열광했을까? 전염병, 전쟁, 기근 같은 재앙에 끊임없이 목숨을 위협당했을 때, 종교에서조차 희망을 찾지 못한 사람들이 빠져든 것은 혀의 쾌락이었다. 잦은 전쟁과 권력 암투로 늘 죽음을 가까이하고 살았던 귀족에게도 강한 단맛은 일종의 도피처가 됐다. 당시의 분위기는

—— <과일과 설탕 과자가 있는 정물> 게오르크 플레겔, 1635년, 슈테델 미술관, 독일 프랑크푸르트

흑사병을 피해 피렌체 근교로 모여든 귀족들의 이야기를 담은 《데카메론》에
도 여실히 드러난다. 생명을 위협당하는 상황에서 종교나 인간의 도리는 중요
한 것이 아니었다. 보카치오는 달콤한 요리와 설탕 과자에 탐닉하는 이들을 통
해 음란, 퇴폐, 향락, 사치 등 인간이 가지고 있는 본성을 비밀스럽게 들춘다.
일부 역사학자들은 중세를 상징하는 성대한 잔치, 사치스러운 치장, 야만적인
열정, 복잡한 궁정 예절도 쾌락적 도피의 일종으로 해석한다. 비현실적인 요
소를 통해 정서적인 위안을 추구했다는 것이다.

귀족들이 쾌락을 위해 설탕을 입에 털어 넣었다면 시민들은 설탕을 병의
치료제로 사용했다. 설탕이 음식의 소화를 돕고 병자의 기력을 회복하는 데
도움을 준다고 믿었기 때문이다. 14세기 이탈리아 의사 마이노 데 마이네리

—— <과자 접시> 미구엘 파라 아브릴, 1845년, 프라도 미술관, 스페인 마드리드

Maino de' Maineri는 설탕을 물과 섞어 병자의 식욕 촉진을 위한 약으로 사용했다. 중세 의학과 민간요법을 기술한 15세기 독일 의학서 《건강의 정원》에는 설탕이 몸의 차가운 기운을 제거하고 해열의 효과가 있으며 간을 건강하게 만든다고 적혀있다.

설탕에 대한 중세의 이러한 호의적인 태도는 11세기 아랍 명의 이븐 부틀란 Ibn Buṭlān이 저술한 위대한 의학 개론서 《건강의 평가》에 따른 것이었다. 중세 의사들의 필독서라 할 수 있는 중세 건강 서적 《타퀴눔 사니타티스Tacuinum Sanitatis》는 바로 이 책의 라틴어 번역본이었다. 여기에 빈번하게 등장하는 설탕과 향료를 섞어 진하게 조린 아랍식 달콤한 약물 '샤라브Sharb'는 라틴어 번역에서 시로푸스Siropus로 쓰였고 이후 영어의 시럽Syrup이 됐다. 흔히 예언자로 알려졌지만 의사였던 노스트라다무스Nostradamus는 설탕에 대한 아랍 명의의 견해를 지지하며 과일 설탕 조림이 염증을 제거하고 통증 완화 및 살균 효

과가 있다고 주장했다. 노스트라다무스는 1555년 서양 모과 설탕 조림과 정향 같은 향신료를 첨가한 설탕 과자를 맛있는 약으로 지칭하며 자신의 과일 설탕 조림 제조법을 공개하기도 했다.

그러나 설탕을 향한 과도한 열정에도 불구하고 유럽에서 단맛은 오래도록 남성의 세계에 비해 하찮게 취급된 여성의 세계와 동일시됐다. 그리스 시대부터 이어진 종교적·의학적 견해는 여성을 남성에 비해 불완전한 존재이고 따라서 욕망을 조절하지 못하고 탐식 그중에서도 단맛에 맹렬하게 달려든다고 규정했다. 중세 저명한 신학자 토마스 아퀴나스Thomas Aquinas가 《자연의 원리들에 대하여》에서 설탕에 대한 식탐을 여성의 수많은 결점 중 하나로 간주하며 이러한 편견의 계보를 이었다. 성직자들은 여성이 끊임없이 단것을 먹어댄다고 비난하며 이 때문에 가정생활을 망칠 수 있다고 걱정했고, 반교권주의자들 역시 여성의 세계에 속한 설탕을 남성이 과도하게 먹는 것에 대해 우려를 드러냈다. 이러한 고정관념은 19세기까지도 유효해 파리의 신사들은 '비너스의 입맞춤', '천사의 과자', '사랑의 장미' 같은 이름을 붙은 설탕 과자를 아내 혹은 애인에게 선물했으며, 영국에서 디저트를 준비하는 일은 아내의 특권에 속했다. 부르주아 여성들은 과일 설탕 절임과 아몬드 과자, 향신료가 들어간 빵, 애플파이, 말린 건포도를 잔뜩 넣은 밴버리 케이크 등 달콤한 음식과 차를 조화롭게 차려냄으로써 자신의 솜씨와 소위 훌륭한 안주인의 소양을 드러냈다.

화가 장 베로Jean Beraud, 1849~1935가 묘사하고 있는 파리의 빵집은 분명 여성들의 공간이다. 그림의 배경이 된 장소인 글로프 빵집은 파리 최대 번화가인 샹젤리제 거리에서도 사람들이 가장 즐겨 찾는 장소 중 하나로 유명했다. 1899년 장 베로는 가을 내내 이곳에 머물며 자신이 특히 선호하던 주제인 파리 여성들의 근대적 일상을 화폭에 담았다. 우아한 자태의 상류층 부인들, 화류계 여성들, 배우와 예술가들 그리고 파리 멋쟁이의 일상을 경험하고 싶어 했던 여행객들이 달콤한 디저트를 먹으며 행복을 만끽하는 모습을 차분한 붓질로 매우 훌륭하게 포착했다. 베로가 이 그림을 완성하는 데에는 거의 반년이라는 시간이 걸렸다. 그는 여성들의 옷차림과 개개인의 특징을 유심히 관찰하며 현장에서 여러차례 스케치 작업을 했다. 그리고 스튜디오 작업을 통해 스케치한 것들을 변형시

—— <샹젤리제 거리, 글로프 빵집> 장 베로, 1889년, 카르나발레 박물관, 프랑스 파리

켜 파리 빵집의 달콤한 즐거움과 조화로움, 여유로운 분위기를 완성했다. 당시 프랑스 사람들은 인상주의 화가들이 보여 준 급진적인 시도보다 자신들의 일상을 활기차고 세밀하게 묘사한 베로의 그림을 선호했다. 베로는 파리 살롱에서 성공을 거두었고 1894년 프랑스 정부 최고 훈장인 레지옹 도뇌르를 받았다.

달콤함과 여성의 세계를 동일시하는 관행은 사회 저변에 깔린 편견에서 비롯된 것이었다. 중세 이래로 유럽 사회는 단맛에 대한 욕구를 여성이 지닌 미성숙한 결점 중 하나로 인식했다. 여성은 정치나 문화에는 관심도 없고 그저 예쁜 옷이나 달콤한 과자나 탐하는 어린아이와 같은 존재로 간주됐다. 브리야 사바랭은 여성에게는 포도주 같은 고차원적인 미식을 즐기고 감정하는 능력이 전혀 없다고 주장했다. 작가이자 파리 오페라 극장 감독이었던 네스토르 로크플랑Nestor Roqueplan은 1869년 잡지사에 보낸 '도시의 저녁 식사'라는 제목의 기고문에 이렇게 적었다.

> "미식의 일부이자 진지한 만남으로 저녁 식사를 완성하기 위해서는 미식 애호가, 포도주 전문가, 섬세한 미식가의 의견을 듣기 전 가장 먼저 여성을 제외해야 한다."

심지어 근대적 의미의 첫 지식인이자 계몽주의자인 루소Jean-Jacques Rousseau 조차 과자를 여성과 아이들의 세계에 연관 지었다. 인간의 기본 형태인 남성과 비교해 여성을 어린아이와 같이 불완전한 존재로 여겼기 때문이다. 초콜릿과 빵을 양손에 쥐고 혼자 먹으려는 아이와 이를 시샘하는 아이들을 통해 유년기의 식탐을 부정적으로 표현한 앙리 쥘 장 조프로이Henry Jules Jean Geoffroy, 1853~1924의 그림은 이러한 의식을 반영한다.

—— <간식 시간> 앙리 쥘 장 조프로이, 1882년, 개인소장

—— <딸기와 설탕 크림이 있는 정물> 존 F. 프란시스, 19세기 후반, 예일 대학교 미술관, 미국 뉴헤이븐

설탕 전쟁, 달콤함을 둘러싼 피의 고리

그렇다면 초기 설탕의 역사에서 변방에 지나지 않았던 유럽이 어떻게 설탕 제국을 건설하고 이를 지배하게 되었을까. 고대 인도에서 사탕수수를 재배하고 설탕 제조 기술을 발전시킬 때 유럽인이 아는 단맛은 꿀과 과일이 전부였다. 그러나 알렉산드로스 대왕이 인도에서 설탕을 가지고 돌아오면서 역사는 달라졌다. 설탕은 지중해를 거쳐 이베리아반도까지 전해졌고, 단맛에 중독된 이들도 기하급수적으로 늘어났다. 인도와 중동 상인들이 사막을 건너 가져온 설탕 덩어리는 조각으로 나뉘어 유럽 각지로 퍼졌다. 7세기 태동한 이슬람교는 설탕 길 최초의 방해자였다. 이슬람 창시자 무함마드가 현세의 쾌락을 천국

에서 누릴 기쁨의 예시로 여겼기 때문이다. 그가 말한 현세의 쾌락 중 대표적인 것이 단맛이었다. 이슬람교도들은 칼과 코란을 들고 전쟁을 벌이는 와중에도 정복지마다 사탕수수를 이식했다. 곧 유럽인들이 여기에 합류했다.

이슬람의 전파와 함께 설탕을 차지하기 위한 약탈이 시작됐다. 무장한 이슬람교도들은 사막을 건너는 상인들을 습격해 설탕을 가로챘다. 중세 유럽인들은 이들을 '사라센 해적'이라 불렀다. 해적들은 635년 비잔티움 제국의 주요 도시 가운데 하나인 다마스쿠스를 빼앗더니 7년 뒤에는 페르시아를 멸망시키고 메소포타미아 지방을 점령했다. 652년에는 지중해 최대의 섬이자 유럽에서 유일하게 사탕수수를 재배하던 시칠리아를 습격하고 670년에는 튀니지에 북아프리카 최초의 이슬람 도시를 건설하며 북아프리카까지 진출했다. 한 세기가 지나기 전에 지중해 북안지역을 제외한 옛 로마제국 영토 대부분이 이슬람의 차지가 됐다. 동시에 이슬람식 달콤한 디저트가 중세 유럽에 이식됐다. 시칠리아에 정착한 이슬람 요리사들이 아몬드 가루에 설탕을 넣고 장미수로 반죽해 구운 페이스트리는 시칠리아식 타르트 마르차파네로 발전했고 달콤한 파스타 마카로니는 프랑스의 마카롱이 됐다. 16세기 프랑스 문학의 최대 걸작인 《가르강튀아와 팡타그뤼엘》에서 마카롱은 디저트를 뜻하는 단어로 사용됐다.

디저트의 유행은 설탕을 향한 탐욕을 더욱 부채질했다. 중앙아시아 고원에서 유목 생활을 하다가 이슬람으로 개종한 셀주크 튀르크족은 11세기 가장 잔혹한 설탕 약탈자였다. 단맛을 찾아 고원 밖으로 나선 이들은 동물을

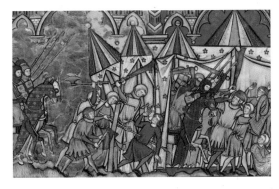

——— <모건 바이블에 수록된 십자군 전쟁을 묘사한 중세 세밀화>
1240년경, 블랜튼 미술관, 미국 오스틴

사냥하던 손으로 설탕 상인을 사냥했다. 1095년 유럽에 절망적인 소식이 전해졌다. 설탕 도둑 정도로 치부하던 셀주크 튀르크족이 예루살렘을 점령한 것

도 모자라 인도로 가는 길을 장악한 것이다. 수도 콘스탄티노플마저 위험해지자 비잔틴 황제는 부랴부랴 교황에게 도움을 요청했다. 교황은 죄의 사면, 천국 보상의 약속과 성지 탈환이라는 대의 아래 유럽 각지에서 군대를 모집했다. 영주와 귀족, 수도사, 농노 등 신분 고하를 막론한 수많은 이들이 직접 무기를 들고 참전하거나 군자금을 댔다. 십자군 원정대였다.

종교적 믿음으로 일으킨 원정이었지만, 온갖 정치·경제적 이해와 인간적인 격정이 끼어들었다. 교황은 십자군 전쟁을 통해 서유럽의 내분을 봉합하는 동시에 교회의 영적·세속적 권위를 강화하고자 했고 원정대의 주축이 된 중세 봉건 기사들은 새로운 영지와 명예를 이들을 후원한 베네치아 공화국은 설탕과 향신료 무역의 독점이라는 각자의 야망을 품고 있었다. 부인의 등에 떠밀려 예루살렘 행에 나선 제후도 있었고 여성, 어린이를 포함한 '거지 떼'를 방불케 하는 군중으로 이루어진 원정대도 있었다. 각각의 야망이 얽히면서 초반의 숭고한 대의는 변질됐다.

십자군 원정대의 세속적 동기가 가장 노골적이고 적나라하게 드러난 것은 1204년 제4차 원정이었다. 설탕 무역을 독점하기 위해 혈안이 되어있던 베네치아 상인들과 탐욕스러운 프랑스 기사들로 조직된 원정대는 목적지인 이집트 대신 헝가리 항구도시 차라를 공격했다. 장기간 베네치아에 경제적으로 종속돼 있던 차라는 20년 전 독립적 지위를 얻어 설탕 무역을 중계하고 있었다. 원정대는 차라를 함락하고 설탕 상인들을 잔혹하게 몰살했다. 베네치아 입장에서는 힘들이지 않고 경쟁상대를 해치우게 된 셈이었다.

신의 전사들이 엉뚱한 도시를 공격했다는 소식이 전해지자 교황은 격분했고 4차 원정에 참여한 모두를 파문했다. 그러나 이는 시작에 불과했다. 원정대는 말 머리를 동서 무역의 중심지이자 유럽에서 가장 부유한 도시 콘스탄티노플로 향했다. 콘스탄티노플은 단 이틀 만에 함락됐고 잔혹한 약탈과 살육에 짓밟혔다. 원정대는 설탕, 향신료, 비단을 약탈하고 이교도들이 금화를 삼켰다는 소문이 돌자 그들의 배를 갈랐다. 심지어 역대 황제들의 무덤을 파헤쳐 유해를 감싼 옷에 달린 보석까지 빼앗았다. 콘스탄티노플은 프랑스 기사들이 차지했

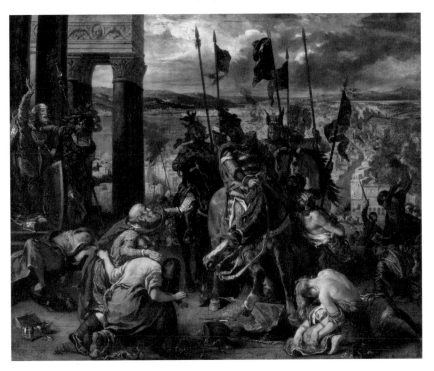

—— <콘스탄티노플에 입성하는 십자군> 외젠 들라크루아, 1840년, 루브르 박물관, 프랑스 파리

고 유럽에서 유일하게 사탕수수를 재배하던 에게해의 주요 섬들과 설탕 무역 요충지는 베네치아가 챙겼다.

이 잔혹한 전쟁은 19세기 프랑스 낭만주의 화가 외젠 들라크루아Eugène Delacroix, 1798~1863에 의해 화폭에 재현됐다. 무장한 십자군이 말을 타고 콘스탄티노플에 입성한다. 영광의 순간이지만 주변 광경은 참혹하다. 멀리 보이는 도시는 검은 연기 속에 불타고 주변에는 시신들이 나뒹군다. 왼쪽 뒤편에서는 한 여인이 군인이 휘두르는 칼에 막 죽임을 당하고 있고 반대편에서는 두건을 쓴 이슬람교노가 구명을 성아릇 손을 흔든다. 정면에서는 힌 노인이 흥분한 말로부터 아내와 어린 아들을 보호하며 무릎을 꿇고 목숨을 구걸한다. 그를 물끄러미 내려보는 남자는 집단 학살의 비정한 지휘자이자 훗날 콘스탄티노플 제

국의 첫 번째 황제가 되는 볼드윈 1세Baudouin I다. 비극은 절망과 공포로 요동치는 콘스탄티노플 사람들과 믿기 어려울 정도로 덤덤한 군인들의 강렬한 대비를 통해 더욱 강조된다.

'르네상스를 잇는 마지막 위대한 화가이자 근대의 첫 화가'라는 보들레르의 칭송처럼 들라크루아는 혁명과 왕정 복고라는 정치적 소용돌이 속에서 인간의 본성을 표현하고자 했다. 들라크루아는 승전 그림에서 흔하게 볼 수 있는 영광의 순간 대신 절망과 비극을 그렸다. 지휘관들의 모습도 영웅적 풍모와는 거리가 멀다. 명분과 대의를 잃고 탐욕에 휩싸인 이들과 그로 인한 처절한 현실은 반복되는 인간사의 비극에 관한 이야기였다. 강렬한 색채 속에서 격렬하게 요동치는 인간 군상과 사실적이면서도 허구적인 이중성은 초기부터 말년까지 들라크루아의 작품에서 지속해서 나타난다. 보들레르 또한 들라크루아의 작품이 파괴와 살육 그리고 화재로 가득 차 있다고 지적한 바 있다. 들라크루아가 본 결코 바뀌지 않는 인간의 야만은 이런 것이었다.

한편 비잔틴제국 천년 역사에서 최악의 수난으로 기록된 이 사건을 통해 가장 큰 이득을 얻은 곳은 베네치아였다. 원정의 결과로 유라시아를 잇는 핵심 교역로와 설탕 산지를 차지하면서 베네치아는 경쟁 도시 제노아를 제치고 명실상부한 지중해의 패권 국가가 되었다. 베네치아인들은 자신들의 입맛에 맞는 인물을 내세워 콘스탄티노플에 라틴 제국을 건설하고 교황의 승인까지 얻어냈다. 라틴 제국은 오래가지 못했지만 베네치아의 번영은 계속됐다. 밀과 소금, 향신료에 이어 설탕까지 독점하면서 얻은 베네치아의 힘은 가히 가공할 만한 것이었다. 심지어 베네치아 상인들은 이슬람 상인들과 협정을 맺어 설탕의 가격을 더 올렸다. 기록에 따르면 이슬람 상인들이 인도와 열대 지방의 사탕수수 산지로부터 콘스탄티노플로 운반한 설탕은 베네치아 상인들이 독점으로 유통하는 과정에서 그 값이 20배 가까이 부풀었다.

독일 화가 게오르크 플레겔Georg Flegel, 1566~1636이 단맛을 향한 동시대 귀족들의 욕망을 정물화로 남길 무렵, 설탕은 여전히 값비싼 사치품에 속했다. 베네치아 상인이 거래하는 설탕은 불순물이 적고 단맛이 강해 비싼 가격에도 불

—— <빵과 설탕과자가 있는 정물> 게오르크 플레겔, 1637년, 슈테델 미술관, 독일 프랑크푸르트

구하고 수요가 높았다. 안트베르펜, 프랑크푸르트, 샹파뉴, 바이에른 등 번성한 도시의 권력자들은 설탕 무역을 선점하기 위해 설탕 상인의 통행세를 면제

하고 점포를 제공했다. 또한 그림에 등장하는 설탕과자, 과일을 설탕에 졸인 콩포트Compote 등의 디저트로 식사를 마무리하며 신이 자신들에게 부여했다고 믿은 특권을 마음껏 만끽했다. 화가가 사치스러운 설탕 디저트 사이에 나비와 말벌, 딱정벌레를 그려 넣은 것은 오만한 그들에게 지상의 삶이 지닌 유한성과 부귀영화의 무상함을 에둘러 일깨우기 위해서였다. 수명이 짧은 곤충은 17세기 타나톨로지Thanatologie, 죽음학를 대표하는 제재였다. 따라서 설탕을 탐닉하는 곤충의 모습은 생의 유한성을 인식하지 못한 채 어리석은 욕망에 몰두하는 인간을 상징한다고 할 수 있다.

대항해 시대가 시작되면서 패권은 이슬람과 베네치아 손아귀에서 벗어나 스페인과 포르투갈에 넘어갔다. 바다의 새로운 지배자들이 폭발할 대로 폭발한 설탕 수요를 감당하기 위해 생각해낸 것은 노예였다. 곧 카나리아 제도 같은 대서양의 여러 섬과 카리브해의 열대 섬들(바베이도스, 자메이카, 산토도밍고 등) 그리고 남아메리카에 노예 노동을 기반으로 한 대규모 농장 플랜테이션이 건설됐다. 17세기 서인도 제도에 위치한 영국, 프랑스, 네덜란드 식민지에도 설탕 농장이 들어섰다. 무인도에 가까웠던 섬들은 반세기만에 사탕수수와 노예들로 뒤덮였다.

동시에 악명 높은 삼각무역이 탄생했다. 유럽, 서아프리카, 서인도제도를 잇는 삼각무역은 포르투갈인들이 길을 텄고 네덜란드인들이 제도화했으며 영국인들이 규모를 키웠다. 유럽 상인들은 커다란 선박에 옷이나 술 따위를 싣고 서아프리카로 갔다. 그곳에서 조잡한 유럽 물건을 비싼 값에 판 다음 그 돈으로 노예들을 사들였다. 노예들을 잔뜩 실은 배는 다시 서인도제도로 출발했다. 노예들은 사탕수수 농장에 팔렸고 상인들은 그 돈으로 설탕을 사서 유럽으로 돌아왔다. 이 악랄한 무역의 고리는 19세기까지 이어졌다. 학자들은 350년 동안 적어도 6,000만 명의 아프리카인들이 노예로 팔려 나간 것으로 추정한다.

노예들은 설탕 노새로 불리며 새벽부터 밤늦도록 일을 했다. 푹푹 지는 더위 속에서 남자들이 사탕수수를 배고 맷돌로 즙을 짜내면 여자들은 종일 불 앞에 앉아 이를 끓였다. 맷돌에 다리가 끼는 사고가 발생하면 농장주는 맷돌을 멈추는 것이 아니라 노예의 다리를 잘랐다. 자메이카 사탕수수 농장 영국인 지주

—— <쉬고 있는 농장 노예> 안토니오 페리그노, 1905년, 피나코테카 상파울루, 브라질 상파울우

토마스 시슬우드Thomas Thistlewood의 일기는 '노예 잔혹사'를 생생하게 들려준다. 1756년 그는 도망친 노예에게 심한 매질을 하고 상처에 굵은 소금과 라임 주스, 후추를 뿌렸다. 사탕수수를 훔쳐 먹은 노예에게 인분을 먹이기도 했다. 그의 분명 잔인했지만, 특별한 경우는 아니었다. 다른 곳에서도 매질은 일상이었고 성적 유린도 빈번했다. 식사는 딱딱한 빵 한 조각과 말린 생선, 사탕수수 찌꺼기가 전부였으며 쥐가 들끓는 숙소는 차라리 짐승 우리에 가까웠다. 10평 남짓한 축사에 200명의 노예가 돼지, 염소와 함께 기거하는 경우도 있었다.

18세기를 전후로 영국은 설탕 대국의 야심을 품고 자메이카를 중심으로 노예 농장을 대거 설립했다. 생산량의 절반은 수출하고 절반은 자국에서 소비했다. 홍차의 인기 덕분에 설탕 수요가 급증했기 때문이다. 1662년 영국 왕비가 된 포르투갈 공주 캐서린 브라간사Catherine of Braganza가 가져온 홍차는 100년이 지나기도 전에 영국의 대중 문화가 됐다. 부르주아들은 설탕으로 맛을 낸 과자와 함께 매일 예닐곱 차례 차 마시는 시간을 즐겼고 노동자들은 설탕이 듬뿍 들어간 달콤한 차를 마시며 부족한 열량을 보충했다. 영국에서 차를 마시지 않는 사람을 찾는 건 불가능에 가까웠다. 이에 대해 러시아 시인 알렌산드르 푸쉬킨Alexander Pushkin은 이러한 글을 남겼다.

> "영국인들은 밤이든 낮이든, 여름이든 겨울이든, 혼자 있을 때든 서넛이 있을 때든, 앉아 있을 때든 누워 있을 때든 한시도 찻잔을 손에서 놓지 않는다."

역사는 1700년부터 1820년 사이 영국이 200여 척의 노예선을 운영하며 매해 5만에 가까운 노예들을 신대륙에 팔아 설탕을 챙겼다고 기록한다. 이렇게 축적한 부는 영국에서 태동한 산업혁명과 자본주의의 밑거름이 됐다. 노예선을 만드는 조선업과 해운업, 그 배들의 경제적 안전을 보장하는 보험업, 노예를 사냥하는 총과 무기를 만드는 방위산업과 제철업, 설탕을 운반하는 운송업이 폭발적으로 성장했다. 돈이 넘쳐나자 런던, 리버풀, 브리스틀 같은 항구 도

시에 은행이 설립됐다. 농장 지주들은 노예를 사기 위해 은행에서 돈을 빌렸고 설탕을 팔아 번 돈은 다시 은행으로 돌아왔다.

빅토리아 여왕 시대부터 무려 네 차례 총리를 지낸 윌리엄 글래드스턴의 아버지 존 글래드스턴John Gladstone은 카리브해와 북아메리카에서 노예 교역으로 떼돈을 벌어 자식을 총리로 만드는 데 이바지했고, 유럽 주요 은행 중 하나인 바클레이를 창립한 바클레이 가문은 노예무역업자였을 뿐 아니라 자메이카 섬에서 사탕수수 농장을 운영했다. 18세기 프랑스 작가 베르나르댕 드 생피에르Bernardin de Saint-Pierre의 한탄조의 고백은 결코 달콤하지 않았던 설탕의 역사를 돌아보게 만든다.

"커피나 설탕이 유럽의 행복을 위해서 꼭 필요한 것인지는 잘 모르겠다. 그러나 이것들이 지구상의 거대한 두 지역에 불행을 초래했다는 것은 확실하다. 아메리카는 이 두 작물의 경작지를 대느라 인구가 감소했으며 아프리카는 그것들을 재배할 노동력을 대느라 허덕였다."

파스타

"시칠리아 테르미니 강 서쪽에 물이 넘쳐흐르고 방앗간이 가득한 트라비아라는 이름의 멋진 마을이 있다. 이곳 사람들은 풍요로운 들녘과 드넓은 경작지에서 난 밀가루를 사용해 이트리야Itriyya, 실처럼 가는 모양의 국수를 대량으로 만들어 칼라브리아 지방과 이슬람 국가 및 그리스도교 국가에 수출하고 있다."

1154년 중세 아랍의 지리학자 알 이드리시Al-Idrisi는 저서 《천애횡단갈망자의 산책로제로의 책: 세상을 돌아다니며 순례하는 자의 기쁨》에서 시칠리아를 이렇게 묘사했다. 알 이드리시는 스페인 코르도바(오늘날 모로코) 사브타의 귀족 가문에서 태어나 16세 때부터 유럽, 아프리카, 소아시아 그리고 멀리 아시아 일대까

—— **1154년 중세 아랍의 지리학자 알 이드리시가 편찬한 지리학 연구서** 《천애횡단갈망자의 산책》에 수록된 시칠리아 지도. 이 지도는 1250년 혹은 1325년에 발긴된 사본이다.

지 두루 돌아다니며 지리학을 연구하다 1139년 시칠리아 왕 로저 2세 Roger II of Sicily의 궁정 학자가 된 인물이다. 그는 로제로의 칙령을 받아 세계 각지에 학자들을 파견해 다양한 자료를 모았고 15년 만에 당대 가장 방대한 지리학 연구서를 완성했다. 그 책이 바로 《천애횡단갈망자의 산책》이다. 이 책에서 이드리시는 1장의 세계지도와 70장의 지역 세분도, 각 지역에 대한 세밀한 기술을 남기면서 시칠리아를 '밀가루 반죽을 길고 가느다랗게 만들고 딱딱하게 말린 뒤 끓는 물에 익혀 먹는 이트리야Itriyya를 만드는 섬'으로 묘사했다. 그가 언급한 트라비아는 로마 시대부터 명성이 높았던 지중해 지역을 아우르는 곡창지대를 가리킨다.

아랍의 학자가 남긴 이 몇 줄의 기록은 파스타 역사에 매우 중요한 위치를 차지한다. 이탈리아 최초의 파스타로 알려진 시칠리아 마케로니는 아랍인들에 의해 탄생했다. 로마 제국이 붕괴하자 827년 사막의 모험가들은 지중해의 풍요로운 섬 시칠리아를 정복하고 이슬람 왕국을 건설했다. 그 과정에서 아몬드, 석류, 가지 같은 아랍의 전통 식재료와 함께 이트리야는 시칠리아에 깊게 뿌리를 내린다. 지금도 시칠리아 주민들은 천사의 머리카락으로 알려진 가늘고 긴 파스타 '카펠리 디 안젤로Capelli d' Angelo'를 '트리아Tria'라고 부르며 즐겨 먹는다.

전설의 시작

2000년을 코앞에 두고 아흔 살의 이탈리아 요리 역사 연구의 권위자 마시모 알베리니Massimo Alberini는 파스타의 기원을 추적하기 위해 고대 에트루리아(기원전 10세기 무렵부터 1,000년 가까이 지속된 지중해의 고대 국가)유적지를 이잡듯 파헤치던 과거를 회상하며 말없이 쓴웃음을 지었다. 마시모가 눈을 감기 전 그 자신을 비롯해 많은 요리 역사가들이 확신해 마지않았던 에트루리아 무덤 벽화에 묘사된 밀판, 칼구, 빙밍이 그리고 바퀴 모양의 물건이 파스타를 만드는 도구가 아니라는 사실이 긴 연구 끝에 밝혀졌기 때문이었다.

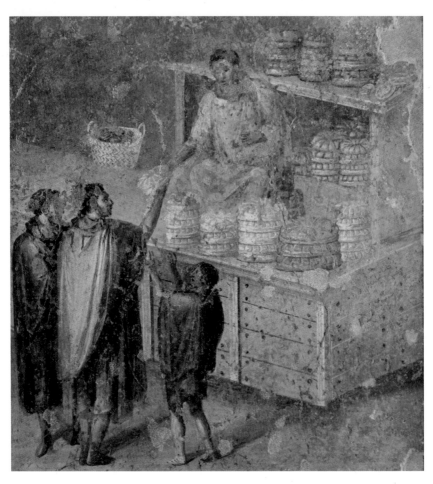

—— <로마의 길거리 음식을 묘사한 폼페이 벽화> 70년경, 나폴리 국립 고고학 박물관, 이탈리아 나폴리

고대 벽화를 토대로 삼은 가설은 무너졌지만, 파스타의 기원은 여전히 지중해 동쪽 에게해 언저리를 맴돈다. 키케로, 호라티우스 같은 위대한 로마인들은 오늘날의 라자냐Lasagna의 전신으로 추정되는 '라가눔Laganum'이란 요리에 대한 이야기를 들려준다. 고대 그리스 요리인 라가눔은 향료를 섞은 밀가루 반죽을 얇게 잘라 기름에 튀겨낸 요리다. 부자를 위한 별미였던 라가눔은 로마 시

대에 이르러 서민들이 공중목욕탕에서 집으로 돌아가는 길에 거리에서 사 먹을 수 있는 대중적인 요리가 됐다.

서기 1세기 로마 제국의 요리사 마르쿠스 가비우스 아피키우스Marcus Gavius Apicius의 《요리의 예술》에는 라가눔을 후추와 가룸Garum, 생선 소스에 가볍게 볶는 요리를 소개한다. 책에는 천사의 날개라 불리며 지금까지도 유럽인들이 사육제와 크리스마스 때 즐겨 먹는 얇고 납작한 파스타 튀김(이탈리아 로마의 프라파 Frappa와 베네치아의 갈라노 Galano, 프랑스의 뷔뉴 Bugne, 스페인의 페스티뇨 Pestiño, 덴마크의 클라이네 Klejne)에 대한 기록도 남겨져 있다. 로마 초대 황제 아우구스투스 시대를 수놓은 서사시의 대가로 훗날 단테의 안내자가 된 베르길리우스Vergilius도 파스타를 연상시키는 음식을 언급한다. 시인은 시물루스라는 농부가 자신의 소박한 집에서 일상적인 음식 재료를 사용해 요리하는 모습을 묘사하며 그가 밀가루, 마늘, 올리브유, 소금, 식초를 절구에 넣고 반죽하는 순간을 시로 남겼다.

로마의 모든 문화가 그리스에서 건너온 것처럼 파스타 역시 그랬다. 그리고 그리스의 파스타는 아랍의 건조 국수 이트리야에서 비롯됐다. 실크로드를 오가며 중계무역을 하던 아랍 상인들은 사막에서 살아남기 위해 다양한 저장 음식을 발전시켰다. 이때 이들 눈에 중앙아시아 유목민들이 즐겨 먹던 건조 국수가 들어왔다. 상하기 쉬운 밀가루 대신 밀가루 반죽을 가느다란 원통의 막대 모양으로 만든 후 건조하면 더 오래 보관할 수 있었다. 1세기부터 7세기까지 600여 년 이상에 걸친 아랍의 지혜를 모은 탈무드는 건조 국수 이트리야에 대해 정확하게 언급한다.

—— **14세기 말 롬바르디아 의학서 《세루티 저택의 사계절》** 밀을 추수하는 사람들. 시칠리아는 기원전 70년경 이미 지중해 최대의 밀 생산지가 되었으며 이곳의 밀은 대부분 로마 귀족들이 소비했다.

그렇다면 12세기 이트리야가 시칠리아섬에 당도했을 때 로마의 파스타는 어디로 간 것일까? 학자들은 파스타가 476년 서로마 제국의 멸망과 함께 역

—— <추수하는 사람들> 피테르 브뤼헐, 1565년, 메트로폴리탄 미술관, 미국 뉴욕

사에서 사라진 것으로 추측한다. 잔인하고 용맹한 게르만족 전사들은 '무적 군단'이라는 말이 무색할 만큼 나약해진 로마 군대를 비웃으며 로마의 식문 화를 노골적으로 배척했다. 오랜 수렵 생활로 유류 위주의 식사를 즐기는 게르만족에게 파스타를 비롯한 곡물 위주의 로마식 식단은 계집애들이나 먹는 것이었다.

중세 초기까지 자취를 감췄던 파스타는 9세기 시칠리아에서 화려하게 부활했다. 2세기가 지나기도 전 시칠리아의 파스타는 섬과 반도를 오가는 상인들에 의해 반도의 남부 아폴리아에서 알프스산맥과 맞닿은 북부 트렌티노까지 전해졌다. 해상무역의 거점이던 제노바는 파스타를 지중해 전역으로 확산시키는데 큰 몫을 했다. "파스타는 시칠리아에서 태어나 제노바에서 자랐다."는 말이 있을 정도다. 이 시기 제노바 항구는 파스타가 담긴 나무 상자들과 이를

요리하기 위해 초청된 시칠리아 요리사들로 인산인해를 이뤘다. 제노바 사람들은 파스타를 거르기 위한 구멍 뚫린 국자를 발명한 것도 부족해 제노바 특산품인 바질을 이용한 '제노베지Genovesi, 제노바 사람들'라는 이름의 유명한 파스타 조리법까지 발명했다.

'마케로니Maccheroni'라는 단어가 문헌에 처음으로 등장하는 것도 1279년 작성된 제노바 귀족의 유산 목록이다. 마케로니(혹은 마카로니 Macaroni)는 '짓밟다', '빻다'라는 뜻의 시칠리아 방언 '마카레Maccare'에서 유래된 말로 시칠리아와 제노바를 오가던 상선의 상인들이 이를 언급한 기록이 남아 있다. 16세기 플랑드르 화가 피테르 브뤼헐의 그림에 중세 밀 농사의 역사가 반영돼있다. 8월과 9월의 추수하는 장면을 담은 이 그림에서 농부들이 나무 그늘에 모여 앉아 점심시간의 휴식을 취한다. 자신의 키만 한 밀 이삭을 배고 있는 농부들의 움직임에 노동의 고됨이 담겨있다.

귀족처럼 우아하게, 부랑자처럼 게걸스럽게

12세기를 지나면서 파스타는 다양한 형태로 발전해 이탈리아 귀족의 식탁 위를 차지하기 시작했다. 이탈리아 북부 롬바르디아의 이름 모를 화가가 《중세 건강 서적》의 세밀화를 위해 베르미첼리를 만드는 여인들의 모습을 관찰하고 있었을 때, 파스타에 드리워진 아랍의 그림자는 완전히 사라졌고 교황과 군주, 귀족들이 즐겨 먹는 음식이 되었다. 13세기 볼로냐의 한 수사본 문헌에는 라자냐 조리법이 상세히 기록되어 있으며, 프라 살림베네라는 이름의 프란체스코의 수사는 가족에게 보내는 편지에 "동료 수사가 접시에 코를 박고 치즈를 얹은 라자냐를 맛있게 먹었다."라고 적었다. 심지어 유대인들도 금식 기간에 마카로니를 먹었으며, 평상시에도 아무렇지 않게 고기와 치즈로 속을 채운 파스타 요리를 먹었다. 그로부터 100여 년 후 이탈리아 최고의 문학가 조반니 보카치오는 1353년 발간한 《데카메론》에서 마케로니와 라비올리를 의미심장하게 등장시켰다.

"베를린초네라는 바스크인들의 땅, 그중에서도 사람들이 모여 사는 벤고디라고 부르는 지방에서는 소시지로 포도나무를 묶고 1 데나로만 있어도 거위 한 마리를 살 수 있으며 거기에 병아리를 덤으로 준다고 합니다. 또한 그곳에는 파르미자노 레지아노 치즈가 산처럼 쌓여 있고, 그 산에 사는 사람들은 다른 일은 할 것도 없이 마케로니와 라비올리를 만들어 닭을 삶은 수프에 넣어 요리하면 되고, 그걸 아래로 던지면 먹고 싶은 사람이 얼마든지 먹는다고 했지요."

14세기 쓰인 작자 미상의 요리책에 따르면 달걀흰자와 장미수를 섞은 물로 밀가루 반죽을 만든 후, 이를 잘게 자르거나(쇼트 파스타) 길게 잘라(롱 파스타, 이 경우 철사 혹은 대바늘에 감았다) 바삭해질 때까지 햇빛에 말려 파스타를 만들었다. 중세 이탈리아인들은 파스타를 말리는 시간을 '진실의 시간'이라고 부를 만큼 중요하게 생각했다. 이렇게 만들어진 파스타는 주로 고기에 곁들여 먹었다. 15세기 요리사로 명성이 높았던 마에스트로 마르티노Maestro Martino와 바르톨로메오 스카피Bartolomeo Scappi는 자신들의 요리책에 크기와 재료에 따른 파스타 요리법을 소개했다. 두 사람은 파스타를 우유 혹은 육수에 넣어 2시간

—— 14세기 말 롬바르디아 의학서 <중세 건강 서적> 의 필사본 <세루티 저택의 사계절>에 묘사된 파스타를 만드는 중세 이탈리아 여인. 두 명의 여인이 밀가루 반죽을 밀대로 얇게 밀고 가늘게 썰어진 면을 건조대에 널고 있다.

동안 푹 삶아야 한다고 적고 있는데, 이렇게 만든 파스타는 그 시대 다른 귀족 요리와 마찬가지로 설탕을 잔뜩 뿌린 후 숟가락으로 떠먹었다.

역사상 가장 창의적인 천재도 파스타와 관련이 깊다. 오랜 전통의 공증인 가문 출신답게 레오나르도 다 빈치는 무엇이든 기록으로 남기는 습관이 있었다. 다 빈치는 서른 살이 되던 1482년 밀라노 통치자에게 편지를 보내 자신을 고용해야만 하는 이유를 열거했다. 그는 피렌체에서 화가로서 어느 정도 명성을 얻었지만 의뢰받은 작품을 제때 못 끝내기로 악명 높았고 뭔가 새로운 일자리를 찾고 있었다. 그해 다 빈치는 피렌체를 떠나 밀라노로 갔고 그곳에서 17년 세월을 보냈다. 밀라노에서 다 빈치는 잠수함, 대포, 동력 자동차, 수로, 바이올린과 오르간을 합친 악기 등 놀라운 발명품에 대한 설계도를 남겼다. 그중에 요리용 기계들과 함께 파스타를 만들어내는 제면기 설계도가 있었다. 물의

—— <제면기 설계도> 레오나르도 다 빈치, 1480~1518년, 암브로시아나 도서관, 이탈리아 밀라노

압력을 이용해 면을 만드는 이 설계도는 그러나 다 빈치의 다른 많은 스케치와 마찬가지로 현실 속 발명으로 이어지지는 못했다.

귀족들의 마카로니는 1500년대 초 서민들의 식탁에 오르기 시작해 불과 몇십 년 만에 완전히 대중화됐다. 1517년 시인 테오필로 폴렌고Teofilo Folengo가 자신의 시를 폄하하며 '밀가루와 치즈, 버터를 이용해 건성으로 만든 촌스럽고 볼썽사나운 싸구려 요리'라는 뜻의 마케로니라고 부른 것은 전락하는 파스타의 위상을 짐작게 한다. 중세 요리에 대한 책 《이탈리아 유대인들의 요리》에는 "1580년을 전후로 베네치아에서 폴리아 주의 말려서 묵힌 마카로니, 다시 말해 탈리올리니와 베르미첼리를 먹지 않는 유대인 가정은 하나도 없었다."고 적혀있다. 파스타 가게가 우후죽순으로 쏟아지자 1574년 제노바를 시작으로 나폴리1579년, 팔레르모1605년, 로마1646년에 파스타의 생산과 판매를 위한 협동조합이 설립됐다. 당시 파스타의 인기는 가히 폭발적이어서 크고 작은 골목마다 이른 아침부터 밤늦게까지 마케로니 자르는 소리가 끊이지 않았다. 1641년 교황 우르바노 8세Urbano VIII가 파스타 가게들 사이의 간격을 24m 이상으로 유지하라는 교칙을 내놓을 정도였다.

파스타에 관해서라면 역시 나폴리를 빼놓을 수 없다. 제노바에서 귀족으로 자란 파스타는 나폴리에서 마침내 이탈리아 국민 음식이 될 수 있었다. 17세기 반복되는 가축 전염병으로 육류 가격이 급등하자 고기의 대안으로 파스타가 떠오른 것이다. 이탈리아 남부와 시칠리아를 포괄하는 왕국의 수도이자 이탈리아에서 베네치아 다음으로 큰 도시였던 나폴리에서는 거리마다 마케로니를 파는 노점상이 빼곡했다. 주인은 마치 오케스트라 지휘자처럼 기다란 국자를 손에 들고 마케로니가 끓고 있는 커다란 냄비와 수북하게 쌓아 올린 접시 사이를 재빠르게 오갔다. 그는 날렵한 솜씨로 방금 꺼낸 김이 모락모락나는 마케로니를 접시에 담고 그 위에 치즈 가루를 뿌려 보기에도 먹음직스러운 한 끼 식사를 완성했다.

저렴하고 푸짐한 노점상 마케로니는 나폴리 뒷골목의 하루살이 노동자, 가난한 농부, 거리를 떠도는 부랑자의 주린 배를 달래주는 고마운 음식이었다.

허름한 옷차림의 사람들은 남녀노소 할 것 없이 손으로 마케로니를 집어 들어 계걸스럽게 입안으로 밀어 넣었다. 주머니 사정이 넉넉한 사람들은 고기 소스를 얹어 먹었고 치즈 가루조차 여의치 않았던 하층민은 마케로니를 삶은 국물을 소스처럼 끼얹었다. 이러한 풍경은 굽이치는 해안을 따라 즐비하게 들어선 방앗간과 건조를 위해 가운데를 접어 막대기에 빨래처럼 널어둔 마케로니와 함께 나폴리의 상징이 됐다. 나폴리는 이렇게 시칠리아의 '파스타 먹는 사람들'이라는 뜻의 '만자 마케로니Mangia Maccheroni'라는 별명을 넘겨받았다.

맨손으로 장난스럽게 파스타를 먹는 하급 계층 소년을 묘사한 이 그림에 호기심을 느끼지 않는 사람은 없을 것이다. '수태고지 목동들의 대가'라는 모호한 별명으로 불리는 익명의 나폴리 화가는 파스타를 먹는 소작농 소년의 모습을 통해 당시 나폴리 하위문화를 포착했다. 화가는 자신의 이름을 후대에 남기지 못했지만 그의 작품은 당시 다른 나폴리 화가들을 능가하는 평범한 사람들에 대한 화가

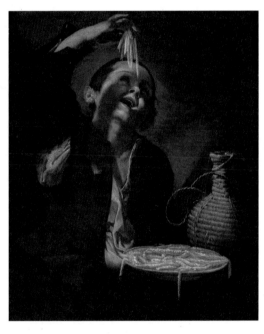

—— <파스타를 먹는 소작농 소년> 수태고지 목동들의 대가, 1620~1640년, 개인 소장

의 애정을 보여준다. 18, 19세기 나폴리를 찾은 여행자들은 걸신 들린 듯 파스타를 먹어 치우는 소년들을 보기 위해 한 그릇의 값을 흔쾌히 지급했다. 여행자가 몰려들자 골목 상인들이 일명 거리의 소년들을 고용하는 일까지 일어났다. 소년들은 공짜로 파스타를 배불리 먹고 때로는 익살스러운 공연을 벌이며 주머니를 채웠다. 이들의 모습은 그림뿐만 아니라 우리가 흔히 떠올리는 19세기 흑백 사진에도 선명하게 남아있다.

16세기 나폴리에서 만자 마케로니만큼 대중의 사랑을 받은 것은 없었다. 만자 마케로니는 때때로 맛을 표현한 알레고리화에서 익살 넘치는 사내로 묘사됐다. 바로크 시대 나폴리의 가장 뛰어난 화가 루카 조르다노Luca Giordano의 〈파스타 먹는 사람〉도 그중 하나다. 농부가 때가 잔뜩 묻은 손으로 파스타 몇 가닥을 집어 올려 그대로 입으로 가져간다. 기대와 흥분으로 가득한 자연스러운 표정은 움직이는 중에 포착되었다.

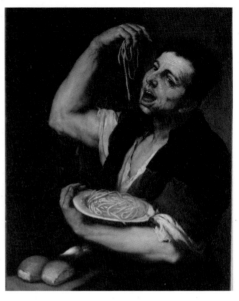

—— 〈파스타를 먹는 사람: 맛의 알레고리〉 루카 조르다노, 1660년, 프린스턴 대학교 미술관, 미국 프린스턴

화가는 식탐과 맛의 쾌락에 중점을 두면서 농부의 인간적인 면을 부각했다. 거칠고 대담한 붓의 흔적이 거친 노동을 그대로 전달하며 동시에 친근하고 인간적인 체취를 느끼게 한다.

유쾌한 마케로니 애호가들

나폴리에서 싹을 틔운 낙천적이고 서민적인 파스타의 이미지는 16세기부터 19세기까지 이탈리아에서 유행한 즉흥적 코미디 '코메디아 델라르테Commedia dell'arte'의 어릿광대 '풀치넬라Pulcinella'에 의해 만개했다. 궁정에서 시작된 태생적 고상함 때문에 진지하고 따분한 오페라와 달리 저잣거리에서 태어난 코메디아 델라르테는 흥겹고 유쾌했다. 공연의 백미는 부리가 달린 검은 가면을 쓴 풀치넬라가 우스꽝스러운 표정으로 춤을 추고 말장난과 법석을 부리는 장면에 있었다. 이들은 익살과 재치 이면에 모호하고 냉소적인 양면성을 가지고 있었으며, 이를 바탕으로 인간의 어리석음과 그에 따르는 정치적, 사회적,

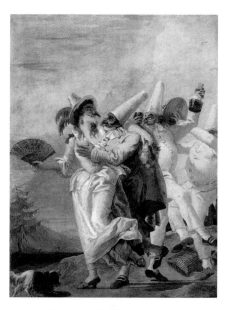

도덕적 문제를 묘사해 관객의 웃음을 유발했다. 풀치넬라는 보통 꾀가 많은 하인으로 등장했는데, 파스타를 향한 어리석을 만큼 무모한 식탐을 드러내곤 했다. 풀치넬라는 아둔한 귀족을 조롱하고 아리따운 하녀와 사랑을 속삭이다가도 어딘가에서 풍기는 파스타 냄새를 맡기 위해 개처럼 코를 킁킁거리고 또 파스타 접시에서 얼굴을 떼지 못 하는 행동으로 관객에게 즐거움을 주었다.

───── <사랑에 빠진 풀치넬라> 지안도메니코 티에폴로, 1797년, 카 레초니코, 이탈리아 베네치아

동시대 화가들은 파스타 앞에서 이성을 잃고 막무가내의 식탐을 보이는 풀치넬라를 그들이 가진 유머와 익살과 함께 그림으로 남겼다. 베네치아 화풍의 거장 티에폴로의 아들 지안도메니코 티에폴로Giandomenico Tiepolo, 1727~1804는 능숙한 사실주의 풍속화가, 삽화가, 비평가, 신문의 풍자 만화가였다. 〈사랑에 빠진 풀치넬라〉는 1759년에서 1797년 사이에 그려진 '거리의 광대들'이라는 여섯 점의 연작 벽화 가운데 두 번째 그림이다. 요리사 복장을 한 풀치넬라들이 여색을 탐하고 술을 탐하고 파스타를 탐한다. 늘어질 듯 튀어나온 배를 내밀고 시끄럽게 웃고 떠드는 이들에게서 기품이나 종교적인 의미는 전혀 찾아볼 수 없다. 그림은 《풀치넬라와 마케로니》라는 제목의 희극에서 같은 가면을 쓴 풀치넬라가 요리사가 되어 '나는 마케로니의 신이다'라고 외치는 장면을 연상시킨다.

이탈리아 화가 가에타노 두라Gaetano Dura, 1805~1878는 16세기 중요한 작가 프란체스코 데 레메네Francesco de Lemène의 풍자시 《마케로니의 고귀함과 그 유래에 대하여》를 반영한 그림을 통해 저급한 하위문화의 주인공으로서 풀치넬라와 파스타를 결합했다. 이 그림에서 풀치넬라 가족은 애를 안아 들고 탁자에

—— <파스타를 먹는 풀치넬라 가족> 가에타노 두라, 1851년, 예일 대학교, 미국 뉴헤이븐

올라서서 너저분한 바닥에 그대로 앉아 맨손으로 파스타를 집어먹는다. 어른과 같은 옷을 입은 아이들도 질세라 허겁지겁 파스타를 입에 넣는다. 악기와 술통, 관객들이 던지고 간 돈이 어수선하게 바닥에 뒹군다. 악녕 뿅자화는 나쁜 사례에 속한 사람들의 세계를 이처럼 혼란스럽고 어수선하게 묘사한다. 그림 속 풀치넬라들은 애 어른 할 것 없이 비열한 본능을 드러내며 상스러운 행동을 보여 준다. 이처럼 화가들은 풀치넬라를 적나라하게 희화화한 그림을 주로 그렸다. 이러한 그림은 희극과 같은 맥락으로 보는 즐거움을 선사하며 서민 계층의 현실 생활에 커다란 호기심을 보이던 후원자들에게 큰 인기를 끌었다.

나폴리에서 파스타에 열광한 사람은 비단 서민에만 국한되지 않았다. 나폴리-시칠리아 국왕 페르디난도 1세Ferdinando I는 유약하고 무능했지만 마케

로니에 대한 열정만은 대단했다. 그는 궁정에서 지켜야 하는 예의범절과 왕으로서의 위엄과 체면마저 내팽개치고 마케로니를 양손으로 게걸스럽게 먹었다. 그의 아내이자 신성로마제국 출신의 근엄하고 까다로운 왕비 마리아Maria Carolina of Austria는 마케로니 접시에 얼굴을 박고 있는 남편을 대놓고 경멸했다. 마리아는 식탐에 몰두하는 남편을 대신해 실질적인 권력을 휘둘렀는데 동생 마리 앙투아네트가 처형되자 프랑스 반대편에 섰다가 훗날 나폴레옹에 의해 시칠리아섬으로 도망쳤다. 그녀는 나폴리에서 파스타를 게걸스럽게 먹지 않는 유일한 사람이었다.

이탈리아 역사학자 알레산드로 마르초 마뇨Alessandro Marzo Magno의 《맛의 천재》에 따르면 이들의 증손자 프란체스코 2세Francesco II도 열정적인 마케로니 애호가였다. 1861년 프란체스코 2세는 이탈리아 통일운동을 이끈 가리발디 군대에 의해 나폴리를 떠나 중부 지방으로 피신하면서 나라의 보물과 보석이 담긴 66개의 거대한 상자, 수백 점의 예술품과 함께 마케로니가 든 궤짝을 함께 가져갔다. 여전히 그를 추종하는 나폴리의 부르봉 왕조 사람들은 한 달에 한 번꼴로 마케로니 궤짝을 프란체스코 2세의 은신처로 보냈다. 프란체스코 2세는 마케로니에서 얻는 얼마간의 만족감으로 참담한 상황을 견디며 후일을 도모했다. 하지만 그는 강제 폐위됐고 로마, 오스트리아, 프랑스, 바이에른 등지에서 망명 생활을 이어갔다. 숨은 후원자들은 그가 눈을 감는 1894년까지 무려 30여 년간 몰락한 왕의 마케로니를 책임졌다.

마케로니 애호가 중에는 우리에게 친숙한 바람둥이 자코모 카사노바Giacomo Casanova도 있었다. 폭넓은 지식과 화려한 언변으로 뭇 여성들의 마음을 훔쳤던 카사노바는 마케로니를 이용해 베네치아의 철옹성 같은 감옥을 탈출해 더욱 유명세를 치렀다. 카사노바는 귀족 부인들과 복잡한 애정 관계로 종교재판소의 눈 밖에 났다가 결국 '이단 마술의 시행', '금서 탐독', '풍기 문란' 등의 혐의로 감방에 갇혔다. 탈출을 결심한 카사노바는 옆방에 갇힌 수도사와 공모해 성경 안에 벽에 구멍을 뚫기 위한 날카로운 도구를 끼워 몰래 늘여오기도 했다. 이때 로렌초라는 간수의 눈을 피하기 위해 카사노바가 생각해 낸 것이 바로

김이 모락모락 나는 마케로니였다. 카사노바는 회고록《나의 일기》에 당시의
상황을 이렇게 적었다.

> "성 미카엘 축일 아침에 로렌초가 뜨거운 마케로니가 가득 담긴 커다란
> 접시를 들고 왔다. 나는 곧장 냄비에 버터를 녹이고 접시를 두 개 준비
> 한 뒤 로렌초가 같이 가져온 파르미자노 치즈 가루를 위에 뿌렸다. 구
> 멍이 뚫린 국자를 사용해 마케로니를 접시에 담을 때마다 그 위에 버터
> 와 치즈를 뿌렸다."

　예상대로 로렌초는 마케로니에 정신이 팔려 성경이 평소보다 두툼하다는
것을 알아보지 못했고 카사노바는 벽을 뚫고 총독 관저 정문으로 연결된 계단
을 걸어 내려와 수상 곤돌라를 타고 유유히 베네치아의 수로를 빠져나갔다. 카
사노바는 회고록에 음식과 관련된 자신의 취향을 보란 듯이 드러내곤 했는데
거기에도 마케로니는 빠지지 않는다.

> "나는 솜씨 좋은 나폴리 요리사가 만든 마케로니, 에스파냐 사람들이 즐
> 겨 먹는 생선찜, 뉴펀들랜드 해안에서 잡은 대구, 향신료를 듬뿍 바른
> 날짐승 고기, 큼큼한 냄새가 나는 치즈처럼 향이 강하고 맛이 진한 음
> 식을 좋아한다."

　위대한 작가들은 너나 할 것 없이 마케로니에 무한한 사랑을 보냈다. 이탈
리아 반도를 하나하나 밟고 내려와 1787년 마침내 고대하던 나폴리에 도착한
요한 볼프강 폰 괴테Johann Wolfgang von Goethe는 일기에 마케로니를 쉴 새 없이
언급했다. 당시 그의 낡은 일기장은 "나폴리에서는 익힌 마케로니를 어디서
든 쉽게, 아주 싼값에 살 수 있었다."는 글과 함께 '다른 고장에서보다 더 하얗
고 크기도 작은 고급 마케로니', '젊은 아가씨들이 가냘픈 손가락으로 둘둘 감
아올려 곱슬머리처럼 만든 마케로니', '그라노두로라 불리는 최상급 밀로 만

든 고급 마케로니'라는 표현으로 빼곡히 채워졌다. 성공한 작가이자 당대 가장 걸출한 미식 애호가 알렉상드르 뒤마Alexandre Dumas는 저서 《요리 대사전》에 마케로니 조리법을 소개하는 한편, 소설 《마차, 여행의 인상》에서는 나폴리 지역의 위대한 마케로니가 여행을 통해 유럽인들을 사로잡는 과정을 흥미롭게 추적했다.

파스타에 대한 정보가 거의 없었던 영국에서는 철없는 귀족 청년들이 마카로니 유행을 선도했다. 그랜드 투어Grand Tour, 17세기 중반부터 19세기 초반까지 유럽, 특히 영국 상류층 자녀들 사이에서 유행한 교육 목적의 이탈리아 여행를 마치고 귀국한 지체 높은 가문의 자제들은 고대 유적을 돌아보며 지식과 교양을 쌓으라는 부모들의 바람과 달리 겉멋에 취한 허풍쟁이가 되어 영국에 돌아왔다. 이들은 하나같이 기이한 가발을 머리에 얹었고 마카로니라는 별난 음식에 대한 찬사를 늘어놓았다. 이 철부지 청년들은 마카로니 혹은 마카로니 팝Macaroni Fops으로 불렸다.

—— <이게 내 아들 톰이라고?> 메리 달리 & 메튜 달리, 1771년 인쇄 영국의 점잖은 귀족들은 마카로니가 되어 돌아온 아들을 보고 충격을 받았다.

마카로니들은 유행에 병적으로 집착하고 꾸미고 노는 것 외에는 어떤 것에도 열정을 보이지 않았다. 보석이 박힌 요란한 장식의 옷과 우화적인 방식의 나긋한 말투, 밀가루를 뿌린 과장된 가발 그리고 치즈를 잔뜩 뿌린 마카로니가 이들의 가장 큰 특징이었다. 1771년에서 1773년 사이 런던의 풍자만화가, 판화가 부부 메리 달리Mary Darly, 1760~1781와 메튜 달리Matthew Darly, 1720~1780는 24점의 풍자판화를 담은 책 《마카로니》로 선풍적인 인기를 끌었다. 의상과

자세 및 몇 가지 중요한 소품을 통해 표현된 마카로니의 모습은 근검과 성실을 도덕적 가치로 내세우던 영국 사회가 받은 적지 않은 충격을 짐작케 한다.

> "나폴리는 앞다투어 마케로니를 지키겠다는 일념으로 무장하네. 마케로니가 아니면 차라리 죽음을 달라는 듯. 그만큼 그것이 너무나 중요했던 게지."

서정 시인 자코모 레오파르디Giacomo Leopardi가 위와 같은 말을 남길 무렵, 이탈리아는 통일을 코앞에 두고 지독한 진통을 겪고 있었다. 통일 운동의 격랑 속에서 파스타는 다인종·다민족 국가의 통합을 이끄는 구심이 됐다. 사람들은 한 접시의 마케로니를 먹으며 자신이 이탈리아인이라는 사실을 자각할 수 있었다. 하지만 마케로니에게도 위기가 있었다. 산업화로 대량생산이 가능해지면서 정부와 남부의 수공업자들이 사이에 갈등

—— 거리에서 마케로니를 판매하는 상인을 그린 19세기 삽화

의 골이 깊어진 것이다. 기계 문명이 가져온 속도 혁명을 찬양하며 등장한 미래파 사상가들은 극단적 사회 변화를 주장하며 기존의 파스타 문화에 반기를 들었다. 이들은 "이탈리아에서 종교처럼 떠받드는 웃기는 파스타부터 없애버리자."며 파스타가 사람을 무기력과 비관주의, 과거에서 벗어나지 못한 무위에 빠지게 만든다고 비난했다. 무솔리니도 이탈리아의 후진성을 상징한다는 이유로 파스타를 배척했다고 전해진다.

파스타의 명성은 미국의 성공과 함께 더 높은 곳으로 도약했다. 1880년에서 1920년 사이 최소 500만 명의 이탈리아인들이 미국에 정착했는데 그중 350만 이상이 로마를 기준으로 남부에 살던 가난한 사람들이었다. 이들은 뉴욕과 뉴

—— <파스타 바로니> 레오네토 카피엘로의 광고 포스터, 1921년

올리언스 외곽에 자신들만의 집단 거주지를 형성하고 고향의 기억에 매달렸다.

군인들은 파스타가 미국 주류 사회에 뿌리내리는데 결정적인 역할을 했다. 실력 좋은 취사병이 만든 미트볼 스파게티는 부대 너머에도 전해졌고 이후 파스타라는 이름을 밀어내고 미국식 스파게티 시대를 열었다. 1969년 7월 20일 아폴로 11호가 달에 착륙해 인류의 첫 발자국이 달 표면에 찍히는 모습을 생중계로 지켜본 사람들은 세 명의 우주인들이 우주선에서 냉동건조된 미국식 스파게티를 먹는 모습을 볼 수 있었다. 1880년 고향을 떠난 지 불과 한 세대 만에 파스타는 미국을 정복하고 달까지 올라갔다.

신을 낳은 아내를 위한
요셉의 요리

모든 복음서에서 전하는 예수의 탄생은 미술사
의 가장 전통적이고 중요한 주제 가운데 하나
다. 고급 양피지 위에 선명하게 남아 있는 이 중
세의 필사본은 성모 마리아가 갓 태어난 아기
예수에게 젖을 물리는 동안 성 요셉이 마리아
를 위해 식사를 준비하는 모습을 보여 준다. 요
셉은 손잡이가 달린 구리 냄비를 들고 다른 한
손으로 냄비 속 음식을 열심히 휘젓고 있다. 옆
으로 중세 요리 도구인 주철 단지가 공중에 매
달려 있고, 하늘에서는 황금빛 은총이 성 가족
을 비춘다. 하단에 적힌 라틴어 기도문 "Doulce
dame de misericorde mere de pitie, fon-
taine de tous biens…."는 "자비의 감미로운
여인, 연민의 어머니, 모든 선의 기준…. (예수
그리스도)"이라는 뜻이다.

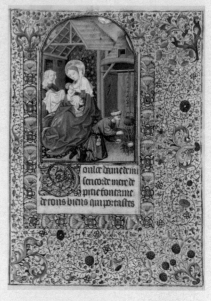

—— <성 가족> 프랑스 베드퍼드의 대가들의 그룹,
1440~1450년, 게티 미술관, 미국 로스앤젤레스

요셉이 출산한 마리아를 위해 요리하는 장면
은 중세 회화에서 드물지 않게 등장한다. 14세기 독일 화가 콘래드 반 소스트Conrad von Soest,
1360~1422?의 <그리스도의 탄생>에도 비슷한 장면이 묘사되어있다. 그는 불 위로 몸을 숙이고 있
는데 요리에 열중하느라 수염이 불에 닿는지도 모르고 있다. 두 그림 모두 예수의 탄생보다 요리
하는 요셉의 모습에 관심을 집중시킨다. 그렇다면 활활 타오는 불 앞에 쪼그리고 앉아 요셉이 이
토록 정성껏 만든 요리는 무엇일까?

흔히 마리아와 아기 예수를 위한 죽이라고 생각하기 쉽지만 그림을 자세히 살펴보면 생각이 달
라진다. 두 화가는 모두 요셉의 냄비 안에 구불구불한 면발 덩어리를 선명하게 묘사하고 있다. 바
로 파스타다. 파스타는 푹 삶은 닭고기와 함께 중세인들이 가장 선호한 산후 회복 음식이었다. 실

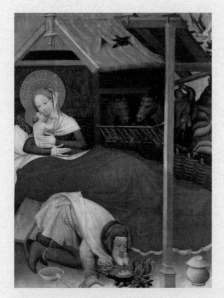

제로 이탈리아에서 가장 오래된 요리책이자 13세기 나폴리에서 집필된 것으로 전해지는 《리베르 데 코퀴나 Liber de coquina》에 비슷한 요리가 소개된다. 책은 진하게 우려낸 고기 육수에 가늘고 길게 만든 시칠리아의 '트리아'와 달걀, 아티초크, 염소 젖, 치즈 등을 넣어 끓인 요리가 '회복'에 좋다고 적고 있다. 파스타는 그렇게 신성한 지위에 올랐다.

—— <그리스도의 탄생> 콘래드 반 소스트, 1404년, 성 니콜라우스 교회, 독일 바트빌둥엔

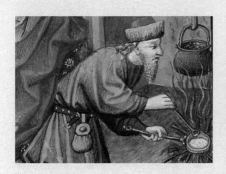

—— <성 가족>의 요셉과 <그리스도의 탄생> 속 요셉 부분 확대

커피

> "아! 커피는 얼마나 달콤한지요.
> 천 번의 키스보다 사랑스럽고 모스카토 와인보다 부드럽지요.
> 커피! 커피! 나는 꼭 커피를 마셔야만 해요.
> 누군가 저에게 즐거움을 주려거든 제 커피 잔만 가득 채워 주세요."
>
> ── J.S.바흐 《커피 칸타타 BWV 211》 중

요한 세바스티안 바흐Johann Sebastian Bach의 《커피 칸타타 BWV 211》은 커피를 광적으로 좋아하는 딸과 이를 말리는 아버지의 옥신각신 실랑이를 다룬 익살스러운 아리아다. 딸은 커피를 많이 마시지 말라는 아버지의 꾸중을 들은 척도 하지 않는다. 산책을 금지하고 어여쁜 옷을 사주지 않겠다며 으름장을 놓아도 딸이 커피를 마시자 화가 머리끝까지 난 아버지는 커피를 끊지 않으면 결혼을 시키지 않겠다는 최후통첩을 날린다. 딸은 그제야 "결혼만 시켜주면 커피를 당장 끊겠어요."라고 꼬리를 내리지만 아버지가 신랑감을 찾으러 나간 사이 혼인계약서에 '커피 마실 자유'라는 조항을 슬쩍 끼워 넣는다.

── <커피 마시는 여인> 루이스 마린 보넷, 1774년, 메트로폴리탄 미술관, 미국 뉴욕

평생 종교 음악에 헌신한 경건한 바흐가 이처럼 세속적인 음악을 만든 것은 그의 유별난 커피 사랑과 결코 무관하지 않다. 마흔아홉 살의 바흐는 라이프치히 성 토마스 교회의 칸토르였다. 악장으로서 바흐의 일상은 무척 바쁘게 돌아갔다. 시의 모든 교회가 사용할 음악 프로그램을 짜고 매주 성 토마스 교회와 성 니콜라이 교회에서 거행되는 예배 의식을 위한 칸타타, 성스러운 금요일을 위한 수난곡, 장례식 모테트를 작곡해야 했으며 매일 성가대 학생들을 지도했다. 바흐는 쉼 없이 일하고 또 일했으며 일하는 중간에 쉼 없이 커피를 마셔댔다. 이렇게 일해 받은 돈으로는 악보와 일용할 양식 그리고 커피를 샀다. 커피에 대한 바흐의 열정은 비단 마시는 것에만 그치지 않았다. 바흐는 당시 라이프치히에서 가장 크고 유명한 커피하우스 '카페 치머만Cafe Zimmermann'에서 매주 정기 음악회를 가졌다. 《커피 칸타타》는 바흐가 치머만 음악회를 위해 작곡한 수많은 아리아 중 하나였다.

같은 시기 네덜란드에서는 이제 막 이집트 여행에서 돌아온 장 에티엔 리오타르Jean Étienne Liotard, 1702~1789라는 이름의 화가가 그림으로 커피를 예찬하고 있었다. 페르메이르를 연상시키는 작지만 평온한 실내에서 젊은 여인이 아침 커피를 마신다. 수수한 옷차림과 벽에 걸린 교회 그림, 단출한 가구가 특별히 관심을 기울지 않아도 검소의 미덕을 느끼게 하고, 다리가 달린 아랍식의 은제 커피포트가 이국적인 정취를 전한다. 리오타르는 바흐 못지않은 커피 예찬론자였다. 전하는 말에 따르면, 그는 1738년부터 5년여 동안 콘스탄티노플에 머무르면서 매일 오전 9시와 오후 3시에 커피하우스를 방문했다. 평생 같은 시간에 커피를 마신 것인데, 이를 어긴 것은 딱 두 번뿐이었다. 첫 번째는 1764년 오스만 제국 커피 상인으로 평생 우정을 나눈 프란시스 리벳이 사망했을 때이고, 두 번째는 1789년 6월 노환으로 숨을 거두기 전이었다. 화가는 건강으로 커피를 마시지 못하게 되자 "지금 당장 한 잔의 커피를 마실 수 있다면 언제 죽든 상관없다."고 절규했다.

커피에 매료된 예술가가 비단 이 둘 뿐일까. 칸트Immanuel Kant는 문턱이 닳도록 커피 하우스를 드나들었고 괴테Johann Wolfgang von Goethe는 새로운 커피를 맛

—— <아침 식사 중인 네덜란드 소녀> 장 에티엔 리오타르 , 1757년, 암스테르담 국립미술관, 네덜란드 암스테르담

보기 위해 바다를 건넜을 정도로 커피를 사랑했다. 괴테의 시 《마왕》에 감명을 받아 동명의 가곡을 작곡한 슈베르트Franz Schubert 역시 소문난 커피 애호가였다. 슈베르트는 오선지를 얻어 쓸 정도로 가난에 시달리면서도 커피를 입에 달고 살았다. 낡은 원두 분쇄기를 재산목록 1호라고 자랑하기도 했다는 이 위대한 작곡가는 커피를 정신의 영양 섭취, 휴식을 취하는 방식 그리고 영감의 원천으로 삼았다. 커피에 중독된 천재들 가운데 정도가 가장 심했던 인물은 발자크Honoré

de Balzac다. 발자크는 매일 50잔이 넘는 커피를 마시며 16시간씩 글을 써대다가 쉰 살이 되자마자 카페인 중독으로 사망했다.

교황 가라사대, 커피에게 세례를 내리니 이제 지옥에 떨어지지 않으리라

기원전 10세기 예멘을 다스린 시바 여왕이 솔로몬 왕에게 커피를 대접했다는 것은 전승에 불과하지만 중동에서는 기분을 좋게 만드는 붉은 열매에 대한 오랜 전설이 전해진다. 그중 하나는 고대 아비시니아(지금의 에티오피아)에 살았던 칼디라는 젊은 목동이 염소들을 흥분시키는 붉은 열매를 발견하는 것에서 시작한다. 칼디는 이 열매를 마을의 신비주의 교단 수피들에게 가져갔다. 잠들지 않는 고행을 자처하던 수피들은 커피를 잔뜩 마시고 몇 시간 동안 제자리를 빙글빙글 돌며 깊은 황홀경에 빠지곤 했다. 이후 커피는 신과 소통하는 도구로 홍해를 건넜고 수피들의 발걸음을 따라 메카, 페르시아, 오스만제국, 북아프리카의 모로코 등지로 전해졌다. 7세기 번성한 이슬람교는 커피가 중동 전역에 전파되는 데 큰 역할을 했다. 15세기가 되자 콘스탄티노플의 키바 한 Kiva Han, 메카의 카페 카네스Kaveh Kanes 같은 최초의 커피하우스가 등장했다.

그러나 순식간에 이슬람 세계를 정복한 것과 달리 커피가 유럽에 도착하는 과정은 지난했다. 예멘에서 생산된 커피는 낙타에 실려 불타는 사막을 건넜고, 다시 중앙아시아 평원과 설산을 넘고 나서야 비로소 유럽 땅에 닿았다. 첫 관문은 16세기 베네치아였다. 콘스탄티노플 주재 베네치아 대사 코스탄티노 가르초니Costantino Garzoni는 자신이 오스만 제국에 본 정체불명의 검음 음료가 온 유럽을 지배하게 될 줄은 꿈에도 몰랐던 것 같다. 1573년 제출된 베네치아 의회 보고서에 그는 커피를 이렇게 묘사했다.

> "오스만인들은 매일 아침 즐거운 하루를 위해 검은색 음료를 마신다. 일종의 아편으로 만든 이 음료는 고민과 함께 좋은 감정까지 잊게 만드는 데 중독자가 복용을 중단하면 죽음에 이른다."

이 짧지만 무서운 경고 이후 그의 후임 대사이자 훗날 추기경이 된 잔프란체스코 모로시니Gianfrancesco Morosini는 '카베Caveé'라는 용어를 최초로 사용해 커피의 존재를 알렸다. 1578년 모로시니는 커피를 '잠을 물리치고 정신을 깨우는 힘을 가진 음료'로 설명하며 "이슬람 세계에서는 신분 고하를 막론하고 누구나 펄펄 끓인 검은 음료를 마신다."고 적었다. 1570년대 레반트(오늘날의 이라크, 시리아, 레바논, 요르단 등 동부 지중해 연안 지역)와 아라비아반도를 두루 여행하고 돌아온 독일 식물학자 레온하르트 라우볼프Leonhard Rauwolf도 커피를 기록한 최초의 유럽인 중 한 명이었다. 1582년 라우

—— <카이로의 커피하우스> 아서 본 페라리스, 1888년, 개인 소장 1880년대 후반 이집트를 여행한 후 헝가리 화가 페라리스는 이슬람 세계의 커피하우스를 즐겨 묘사했다

볼프는 그간 목격한 레반트 문화에 관한 모든 것을 담아 《아침의 나라들로 가는 여행》이라는 책을 출간했다. 다음은 그가 커피에 대해 저술한 부분이다.

> "레반트인들은 차오베Chaube라 부르는 아주 훌륭한 음료를 가지고 있다. 잉크처럼 검은 이 음료는 질병 특히 위장에 도움이 된다. 이른 아침이면 누구나 거리낌 없이 둘러앉아 이 음료를 즐긴다."

최초라 불리는 이 기록들 전에도 커피는 마르코 폴로 같은 동방의 여행자들에 의해 간간이 유럽 세계에 전해지곤 했다. 이탈리아 파도바의 식물학자 프로스페로 알피니Prospero Alpini는 이집트를 방문하는 동안 도시 전체가 정신없이 마셔대던 검은 음료를 알리기 위해 커피 씨앗 한 봉지를 몰래 숨겨 가져왔다. 의사인 알피니는 커피를 약재로 사용하기도 했는데 오늘날의 열광과 달리 커피에 대한 유럽인들의 반응은 싸늘했다. 이교도의 음료라는 원죄와 지옥과 죽

음을 연상시키는 검고 탁한 색이 문제였다. 광신도들은 커피를 '악마의 추종자들이 마시는 음료'로 규정하며 커피에 대한 대중의 혐오를 부추겼다. 커피라면 치를 떨었던 이들은 급기야 교황청으로 달려가 이 끔찍한 음료를 금지해 달라고 청원했다. 추기경들까지 압박에 나서자 교황 클레멘스 8세Clement VIII는 판단을 위해 직접 커피를 마셔보기로 했다. 눈치 빠른이라면 제목에서 짐작했겠지만 커피는 교황마저 사로잡았다. "악마의 음료가 이렇게 맛이 좋을 리가 없지. 지금부터 커피에 세례를 내려 악마를 우롱하겠다." 교황의 말은 곧 커피를 마셔도 지옥에 떨어지지 않는다는 뜻이었다.

교황의 지지 아래 커피는 빠르게 인기를 얻으며 유럽 전역으로 퍼져나갔다. 오염된 물을 마시지 못해 늘 취해 살았던 유럽인들에게 마실수록 취하기는 커녕 정신을 말짱하게 만드는 커피는 놀랍고 기특한 음료였다. 커피 확산에 날개가 된 것은 아이러니하게도 중세의 금욕주의였다. 높은 정신적 경건성과 도덕성을 표방하던 신앙 깊은 사람들이 커피를 술의 대체이자 영육靈肉을 위한 음료로 받아들인 것이다. 커피의 확산 시기가 루터가 종교개혁을 일으킨 시기와 맞물리는 것은 이 때문이다.

곧 우쭐대는 성격을 가진 바티칸 수사는 정신을 깨우기 위해 저명한 철학자는 두통을 해소하기 위해 귀족 부인은 이국의 문화를 경험하기 위해 저마다의 이유로 커피를 즐기게 되었다. 의학에 대해 긴 논문을 남기기도 했던 영국 철학자 프랜시스 베이컨Francis Bacon은 '머리와 심장을 맑게 하고 소화를 돕는 음료'로 소개하며 '최고의 증거는 단연 경험'이라고 커피 예찬에 말을 더했다.

덴마크 화가 콘스탄틴 한센Carl Christian Constantin Hansen, 1804~1880의 그림은 16세기 이후 유럽을 점령한 커피 문화를 보여준다. 창문 너머로 고전적인 풍경이 펼쳐지는 로마의 한 아틀리에에서 일련의 화가들이 모여 오후의 커피를 즐기고 있다. 각자의 미적 취향은 옷차림에 그대로 드러나는 가운데 일부는 당시 유행하는 터키풍의 긴 파이프 담배를 피운다. 그림을 그린 한센은 터키풍의 붉은 모자를 쓰고 비스듬히 기대고 앉은 사내 뒤에 앉아 예술에 대한 진지한 토론에 귀를 기울인다. 이 그림에서 커피는 사교적 분위기를 이끌고 이성을 깨

—— <로마의 덴마크 예술가 그룹> 콘스탄틴 한센, 1837년, 코펜하겐 국립 미술관, 덴마크 코펜하겐

우는 역할을 하는데, 커피가 가져온 진지하고 명상적인 순간과 당시의 취향이 그림 안에 절묘하게 녹아 있다.

커피의 유행과 함께 이국적이고 관능적인 정취들, 폐허가 된 피라미드나 고대 도시가 품은 영속적인 분위기, 이교도의 의식들, 간간이 풍기는 야만성, 시끌벅적했던 유희에 이르기까지 이슬람 세계의 모든 것들이 흥미로운 이야깃거리가 됐다. 르네상스 이후 발현된 이러한 호기심은 19세기까지도 이어졌고, 몇몇 화가들에게는 나름의 '힘'과 '마법 같은 매력'을 가진 테마가 되었다.

장 레온 제롬Jean-Léon Gérôme, 1824~1904은 노예 시장과 하렘의 여인들, 시장 풍경, 커피하우스 등을 묘사한 이국적이고 관능적인 그림으로 당대 최고의 인기

를 누린 화가였다. 1854년 터키 여행을 시작으로 이집트, 시리아, 팔레스타인 등 중동 세계를 두루 여행한 화가는 자신이 보고 경험한 것에 상상력을 불어넣어 대중들이 가지고 있던 감성적인 욕구를 환기시켰다. 〈커피하우스, 카이로〉에서 제롬은 술탄의 묵인 아래 약탈에서 얻은 전

—— 〈커피하우스, 카이로〉 장 레온 제롬, 1884년, 메트로폴리탄 미술관, 미국 뉴욕

리품으로 생계를 유지하던 일종의 폭력배 집단 '바슈-보주크Bashi-bazouk'가 커피하우스를 방문한 모습을 묘사했다. 그러나 커피를 따르는 주인의 여유로운 손놀림과 춤꾼의 공연, 담소를 나누는 사람들에게서 긴장감은 느껴지지 않으며 전사 역시도 느긋한 표정으로 자신의 커피를 기다린다. 제롬은 세부적으로 꼼꼼하게 묘사한 실내 전경과 인물을 통해 관람자를 이국의 커피하우스 안으로 데리고 들어가 미지의 순간을 경험하게 만들었다.

유럽 구석구석 부지런히 커피를 실어 나른 것은 발 빠른 베네치아 상인들이었다. 베네치아는 훈족의 침입을 피해 온 이들이 갯벌에 말뚝을 박아 만든 도시로 자원이라고는 소금과 물고기가 전부였다. 밀 농사는 애초부터 불가능했고 토지가 없으니 봉건제도가 존재하지 않았다. 베네치아의 유일한 희망은 바다를 통한 대외 교역이었다. 베네치아인들이 국경 없는 교역정신 즉 누구와도 무엇이든 거래할 수 있다는 정신으로 장사에 사활을 건 것은 이 때문이다. 공화국 지도자인 '도제'는 물론 예술가, 성직자까지 상업 거래에 뛰어들었고 돈 있는 사람은 누구나 무역에 투자했다.

1080년대 베네치아는 노르만족으로부터 비잔틴 제국을 방어한 일로 결정적인 보상을 얻었다. 그것은 비잔틴 제국의 영토에서는 세금을 내지 않고도 자유

—— **<이탈리아 항구의 일몰> 클로드 로랭, 1639년, 루브르 미술관, 프랑스 파리** 현실과 이상을 결합한 이탈리아 항구의 목가적인 풍경은 로랭이 가장 즐겨 그린 주제였다. 고전적인 건물이 들어선 탁 트인 항구와 장대 올린 상선들이 관람자의 눈을 아스라한 지평선으로 향하게 한다.

로이 교역할 자유였다. 이후 베네치아 상인들은 콘스탄티노플로 몰려들었고, 동부 해안에 상업 거점을 마련하기 시작했다. 베네치아 상인들은 콘스탄티노플, 예멘, 메카, 알렉산드리아의 항구에서 향신료, 비단, 도자기 등 동양의 진귀품을 구매해 유럽 시장에 비싼 값에 팔았다. 일부 용감한 이들은 중국 원나라까지 진출했다. 마르코 폴로Marco Polo는 도자기 상인인 아버지와 함께 원나라에 갔다가 그곳에서 관리가 됐다. 고향에 돌아온 후 그의 입에서 나온 모험담을 기록한 것이 바로 《동방견문록》이다. 1300년부터 필사본 형태로 전해지던 책은 150년 뒤 베네치아 출판사들이 인쇄본을 내면서 베스트셀러가 됐다.

베네치아 상인들은 이 책과 온갖 정보를 참고해 거대한 세계지도를 만들었고 더 먼 곳까지 나가 상업활동을 했다. 그들이 누구보다 먼저 커피 무역을 선

점한 건 당연한 결과였다. 베네치아 부자들은 자국의 상인들이 이집트, 예멘, 에티오피아에서 직접 커피를 수입할 수 있도록 자금을 제공했다. 덕분에 귀족과 상인은 함께 부를 축적할 수 있었다. 로마에서 활동하며 1630년대부터 여러 차례 베네치아를 여행한 클로드 로랭Claude Lorrain, 1600~1682은 지인에게 보낸 편지에 "이교도의 선단에서 엄청난 양의 커피 부대가 끝없이 내려지는 풍경은 오직 베네치아에서만 볼 수 있다."라며 놀라워했다. 이러한 분위기 속에서 유럽 최초의 커피하우스가 베네치아에 문을 열었다. 화려한 샹들리에 아래 앉아 오가는 상인들을 바라보며 마시는 이국의 커피는 베네치아의 번영을 입증하는 증거물이자 가장 적절한 헌사라 할 만했다.

역사상 최고의 도시풍경 화가로 불리는 카날레토Antonio Canaletto, 1697~1768의 그림에서 당시의 분위기를 엿볼 수 있다. 배경은 산 마르코 광장과 두칼레 궁전 그리고 1720년 광장 한쪽에 문을 열어 지금도 운영 중인 '카페 플로리안Cafe Florian'이다. 전하는 분위기는 여유롭다. 한 신사가 커피 잔을 들고 기둥 아래 두 남자의 대화에 귀를 기울인다. 화랑의 아치 아래에서는 웨이터가 손님을 응대하고 있으며 몇 사람이 광장에 모여 담소를 나눈다. 그림의 주인공은 도시 자체다. 사람들은 마치 스냅사진처럼 찰나의 모습을 보여주며 자연스러운 드라마를 이어간다. 유서 깊은 공화국 베네치아의 진정한 개성이 담긴 건축물은 자세하고 정확하게 묘사된 반면에 악명 높은 오물과 악취의 흔적은 찾아볼 수 없다. 카날레토는 능숙하게 구사한 원근법과 적소에 배치한 인물들을 통해 풍경에 생기를 주며 한 시대를 훌륭하게 포착했다.

활동적이고 교양 있는 유럽인들에게 베네치아는 꿈과 낭만의 도시였다. 그중에서도 '그랜드 투어Grand Tour'라는 이름으로 유럽을 여행하던 영국의 젊은 귀족들은 이 향락적이고 느긋한 도시에서 자신들의 여행을 마무리했다. 비현실적으로 아름다운 풍경과 곤돌라 위에서 가슴을 드러내고 노래를 부르는 매혹적인 매춘부 그리고 이를 바라보며 마시는 커피는 이방인들의 뇌리에 지울 수 없는 인상을 남겼다. 티치아노와 틴토레토를 탄생시킨 위대한 회화 시내가 이미 오래 전에 지나갔음에도 불구하고 카날레토 같은 베네치아 풍경 화가들의 그림이 인기를 끈 것은 이들이 산 마르코 광장, 피아제타, 두칼레 궁전 등

—— <남서쪽 모퉁이에서 바라본 산 마르코 광장> 카날레토, 1760년, 내셔널 갤러리, 영국 런던

수많은 장소를 마치 기념사진처럼 그려 베네치아의 아름다움을 오래도록 추억하게 만들어 주었기 때문이다. 카날레토의 작품들이 이탈리아가 아닌 영국의 미술관에 주렁주렁 걸려있는 것은 우연이 아닌 것이다.

커피가 인기를 끌자 계산에 밝은 베네치아인들은 너도나도 커피하우스 창업에 열을 올렸다. 기록에 따르면 베네치아에서 커피전문점은 18세기 중반 100여 곳에 달했고 19세기가 시작되기도 전에 300곳으로 늘어났다. 1721년 베를린에 첫 커피하우스가 등장했다는 사실을 고려하면 지나칠 정도로 많은 숫자지만 빈자리를 찾아보기 힘들 정도로 붐볐다. 이 무렵 커피 가격은 누구나 푼돈으로 즐길 수 있을 정도로 내려갔다. 카페 주인들은 더 많은 손님을 끌어들이기 위해 신문을 제공하고 커피에 곁들일 설탕에 절인 과일, 꿀을 넣어

—— <베네치아의 카페> 마누엘 도밍게즈 산체스, 19세기, 아바나 국립 미술관, 쿠바 아바나

구운 과자, 주파 잉글레제(케이크 사이에 초콜릿, 잼, 크림 등을 층층이 쌓은 이탈리아 전통 디저트)를 함께 팔았다.

커피하우스, 잠든 유럽을 깨우다

17세기는 유럽에 거대한 변혁이 불어닥친 시기다. 데카르트René Descartes는 '나는 생각한다. 그러므로 나는 존재한다'라는 명제로 이제까지 세계가 믿어왔던 모든 지식을 송두리째 흔들었고 갈릴레이, 뉴턴의 과학은 종교에 대한 믿음을 뒤흔들었다. 영국에서는 시민혁명이, 네덜란드에서는 독립전쟁이 일어났고 한때 유일한 권력이던 가톨릭교회가 북유럽에서 쫓겨나면서 두 개의 분열된 유럽이 탄생했다. 왕권의 정당성 또한 완화됐다. 17세기 근대인들은 정신적인 태도나 육체적인 태도에서 앞선 세기의 선배들과는 명확하게 구분됐다. 새롭게 등장해 빠르게 성장한 중산층은 새로운 세계관으로 무장해 새로운

부를 창출하고 있었고 권력은 귀족 지주층에서 실업가로 이동하고 있었다. 교육받은 계층의 비율도 점점 증가했다. 중세인의 삶이 육체노동으로 점철됐다면 근대인의 삶은 정신노동으로 채워졌다.

이 시기 때맞춰 등장한 커피하우스는 계급과 사상의 중간지대 역할을 했다. 그토록 갈망하던 맨정신의 시대였다. 커피하우스는 부르주아적 도덕관, 지성의 자유, 탐구 정신으로 무장한 이들의 아지트가 됐다. 지식인들은 커피를 마시며 시국을 논했고 예술가들은 예술을 통해 세상을 변화시킬 수 있다는 굳건한 의지를 공유했다. 자본가들은 일과가 끝나면 커피하우스에 모여 정보를 교환하고 새로운 사업을 구상했다. 수다쟁이들이 온종일 죽치고 앉아 온갖 소문에 대해 떠들며 숙덕공론을 일삼는데에도 커피하우스가 제격이었다. 다양한 교류는 저널리즘과 근대적 경제 체제를 탄생시키며 왕과 귀족의 나라를 시민사회로 변화시켰다. 그리고 근대를 시작한 가장 거대한 움직임들 바로 영국 산업혁명, 프랑스 대혁명, 미국 독립전쟁을 이끌었다. 오늘날 우리가 민주주의의 핵심 가치로 여기는 격렬한 정치적 논쟁도 커피하우스가 세계사에 끼친 가장 큰 공헌 중 하나다. 스페인 화가 호세 히메네스 아란다José Jiménez Aranda, 1837~1903의 그림에 이러한 일면이 구체적이고 사실적으로 형상화되어 있다.

영국은 가장 많은 커피하우스를 쏟아낸 곳 중 하나였다. 옥스퍼드의 머튼 칼리지에서 고대를 흠모하던 학자 앤서니 우드Anthony Wood는 1650년 문을 연 영국 최초의 커피하우스에 대해 "올해 제이콥이라는 유대인이 옥스퍼드 동쪽 세인트 피터 성당 주변에 있는 여관에 커피하우스를 열었다. 그가 만든 진기한 음료를 즐기기 위해 사방에서 사람들이 몰려들었다."고 기록했다. 1652년 런던에서도 최초의 커피하우스가 문을 열었다. 커피하우스는 곧 교양 있는 사람들이 빠져들 만한 자유정신의 표상이 되었다. 시간이 지나자 런던의 커피하우스는 모임의 성격에 따라 저마다 고유의 분위기를 갖추게 되었다. 코벤트 가든의 커피하우스는 베이컨의 철학을 숭배하며 스스로를 '자연철학자'라고 부른 과학자무리의 아지트였다. 달팽이에서부터 우주의 행성에 이르기까지 자연에 담긴 수학 법칙을 알아내고자 의기투합한 이 천재들은 훗날 런던 왕립학회를 설립한 주역이 됐다. 1665년 이들은 커피하우스에서 세계에서 가장 오래

—— <정치가들> 호세 히메네스 아란다, 1890년, 개인 소장

된 과학 저널 《왕립사회회보》를 발간하기 시작했다. 이후 뉴턴, 다윈, 아인슈타인, 와트, 플레밍 등 세계 역사를 바꾼 저명한 과학자들이 이 학회에서 활동했다. 문학가들은 옥스퍼드 거리의 윌스Will's Coffee House커피하우스로 모여들었다. 시인 존 드라이든John Dryden은 1650년부터 10년 동안 이곳에서 문학 모임을 결성하고 오늘날 풍자의 힘과 시적 함축으로 설명되는 영국 문학을 정립했다. 신시한 문익 비핑끠 힘쎄 새로운 시대에 문학의 진정한 가치, 사회적 역할에 대한 갖가지 담론이 만들어졌으며, 때로는 재치 있고 즐거운 담화가 쏟아지기도 했다.

—— **<17세기 런던의 커피하우스> 런던 국립 도서관, 영국 런던** 가발을 쓴 신사들이 신문과 커피 한 잔을 들고 탁자에 둘러 앉아 토론의 장을 펼친다.

　　런던 금융 산업도 커피하우스에서 꽃을 피웠다. 1688년 배가 닿는 곳에 문을 연 로이드 커피하우스Lloyd's Coffee House에서는 선주, 선장, 투자자, 노동자가 모여 항해와 무역 정보 그리고 손실이 가장 큰 범선 사고 대책을 논의했다. 주고받는 정보가 많아지자 로이드는 이를 모아 정보지를 발행했고 오래지 않아 왕의 칙허장을 받았다. 세계 최대의 런던 로이드 해상보험협회는 이렇게 탄생했다. 인근 조나단 커피하우스Jonathan Coffee House는 증권 브로커들의 거래 장소로 인기를 끌었다. 영국 정부가 증권 브로커의 수를 제한하자 면허가 없는 이들이 이곳에 장외 거래소를 열었다. 런던 증권 거래소의 모태다. 일부 가게에서는 글을 모르는 이들에게 신문과 산문을 낭독해주는 서비스를 제공했다. 런던에서는 하루종일 커피 거리를 배회하며 비현실적인 정치적 견해를 퍼뜨리는 사람을 일컫는 '커피하우스 정치가'라는 신조어까지 등장했다. 17세기 말 영국에서만 3,000개가 넘는 커피하우스가 성행했다.

커피하우스는 교양 있는 중산층·부르주아·아방가르드가 비판적이고 합리적인 대중 토론을 배운 장소였다. 그러니 겁많은 몇몇 위정자들이 이러한 분위기에 예민하게 반응한 것은 일견 당연했다. 여러 왕과 술탄이 커피하우스 문을 닫으려고 시도했다. 일찍이 1511년 메카의 통치자는 사회 풍자극을 열었다는 이유로 커피하우스를 봉쇄했고, 오스만 제국의 무라트 4세Murad IV는 1633년 전국에 커피 금지령을 내렸다. 하지만 영국의 찰스 2세Charles II만큼 커피하우스에 진저리를 친 사람은 없었다. 평소 눈엣가시 같은 커피하우스에 첩자를 보내 불법적인 언론을 단속하던 찰스 2세는 급기야 1675년 12월 전국의 모든 커피하우스에 폐쇄령을 내렸다. 표면상 이유는 화재 예방이었지만 속을 들여다보면 정치적 불안을 조장하는 장소로서 커피하우스의 위험성을 경계했기 때문이었다. 당시 왕이 승인한 단속령에는 "커피하우스와 그 안에 모인 자들이 온갖 악의적이고 추악한 거짓을 양산하고 국왕 폐하의 왕정을 중상모략하여 평화롭고 고요한 왕국에 소란을 일으킨다."라는 문구가 포함되어 있었다. 당장 커피를 만드는 일과 관련된 모든 허가증이 무효화 됐고 가정에서도 커피를 만드는 행위가 금지됐다. 찰스 2세는 이왕 이렇게 된 김에 초콜릿과 셔벗까지 금지했다. 이를 위반하는 자에게는 가혹한 처벌이 기다리고 있었다. 그러나 예상보다 거센 항의에 찰스 2세는 11일 만에 꼬리를 내릴 수 밖에 없었다.

부르봉 왕조의 루이 15세Louis XV는 애첩에게 국정을 맡길 정도로 정치적으로 무능했지만, 1750년대 이후 이웃 왕들의 행동이 결코 과하지 않았음을 깨닫게 되었다. 커피하우스에서 일어난 계층과 지식의 자유분방한 교류가 사회 모든 영역에 대한 개혁의 불씨로 작용한 것이다. 그렇지 않아도 왕권이 흔들리고 봉건 영주의 권력이 무너지던 때였다. 루이 15세의 정치적 무능과 계속된 절대주의 정책에 대한 뒤늦은 저항의 불씨는 커피하우스를 중심으로 들불처럼 번졌고 이는 곧 선험적인 권위에 대한 거부와 함께 지금까지 단 한 번도 의문시되지 않았던 영역에 대한 열망으로 이어졌다. 그것은 바로 오늘날 공공적 가치로 여겨지는 자유, 평등, 진보, 관용이었다.

1686년 문을 연 파리 최초의 커피하우스 '르 프로코프Le Procope'는 프랑스 혁명의 진원지로 평가된다. 그 유명한 디드로Diderot와 달랑베르D'Alembert가 세상

—— <철학자들의 만찬> 장 위베르, 1772년, 옥스퍼드 대학교, 영국 런던

을 계몽할 수 있으리라는 믿음으로 《백과사전》의 집필을 논의한 장소이기 때문이다. 프랑스 혁명의 중심인물 미라보 백작Comte de Mirabeau과 그의 급진적 사상의 세례를 받은 자코뱅당 일원들도 이곳을 자주 드나들었다.

그러나 누구도 르 프로코프의 터줏대감으로 불리던 볼테르Voltaire만큼은 아니었다. 동시대 모든 지식인의 사상적 스승이었던 그는 매일 같은 자리에 앉아 커피를 마시며 《찰스 7세의 역사》, 《러시아사》, 《프랑스사》 등을 집필했다. 루소Rousseau는 짝꿍 볼테르의 지독한 커피 사랑에 대해 《고백록》에 이런 글을 남겼다. "볼테르는 폭군과 맞서 싸우듯 치열한 정신을 유지하기 위해 매일 거의 40잔의 커피를 마신다." 볼테르와 20년 가까이 우정을 나누며 '위베르 볼테르'라는 별명까지 얻은 화가 장 위베르Jean Huber, 1721~1786는 1772년 커피하우스에 모인 친구들의 모습을 그림으로 남겼다. 손을 들고 있는 사람이

볼테르이고 주위로 디드로와 달랑베르, 수학자 콩도르셰, 극작가 라아르프 등 당대의 학자들이 모여 있다.

커피에는 점점 혁명에 대한 지지, 깨어 있는 지성, 계몽주의에 대한 열정 등 각종 정치적 의미가 부여됐다. 사상가들의 논쟁을 옆에서 지켜보고 때로는 참여하기도 했던 사람들은 시민 계급으로 성장해 혁명의 주역이 되었다. 청년 나폴레옹 보나파르트Napoleon Bonaparte가 비운의 혁명가 장 폴 마라Jean-Paul Marat 와 늦은 밤까지 우정 어린 논쟁을 벌인 곳도, 미국의 독립에 관한 협정문의 기초가 탄생한 곳도 커피하우스였다. 사람들이 모이는 장소마다 커피하우스가 문을 열었다. 1710년대 파리의 커피하우스는 3,000여 개로 늘었고, 그곳들은 각종 혁명의 모의처가 됐다. 보르도, 낭트, 리옹, 마르세유 등 프랑스의 다른 대도시와 유럽 주요 도시의 분위기도 마찬가지였다. 악마의 음료라 조롱받던 커피가 포도주에 취해 있던 유럽을 흔들어 깨운 것이다.

근대라는 시대의 새로운 지배자

혁명의 시대가 끝나자 커피하우스는 예술가들의 아지트로 변모했다. 인상주의 화가들은 에두아르 마네Édouard Manet, 1832~1883를 중심으로 1866년부터 파리 바티뇰 거리에 있는 '카페 게르부아Café Guerbois'에서 주 1회씩 모임을 가졌다. '마네파' 혹은 '바티뇰파'라고 불리는 모임에는 화가들 외에도 에밀 졸라 Émile Zola, 에드몽 뒤랑티Edmond Duranty 같은 지식인들이 참여해 밤늦도록 토론을 벌였다. 이 진보적인 젊은 예술가들은 '근대 미술의 진정한 주제는 근대 생활의 영웅주의'라는 보들레르의 주장에 열광적으로 반응하며 시인이 말한 '순간적인 것, 덧없는 것, 우연적인 것'을 작품에 반영하고자 했다.

보불전쟁 이후 인상주의 화가들은 몽마르트르 언덕 아래에 위치한 '누벨 아텐Nouvelle Athènor'을 근거지로 삼았다. 몽마르트르에 살았던 르누아르Renoir, 1841~1919와 드가Degas, 1834~1917에게 이곳은 익숙한 장소였고 때마침 네덜란드에서 돌아온 모네Monet, 1840~1926도 생라자르 역 앞의 호텔에 머물며 누벨 아

—— <카페 바우어의 저녁> 레오 레세르 우리, 1898년, 개인 소장

텐을 자주 드나들었다. 프로방스에 처박혀 그림에만 몰두하던 세잔Cézanne, 1839~1906은 파리에 올라올 때면 반드시 누벨 아텐에 들러 동료들을 만났고, 파리 뒷골목을 헤매고 다녔던 시골뜨기 청년 고흐Gogh, 1853~1890도 누벨 아텐의 단골이었다. 고흐는 항상 자리를 지키고 앉아 오가는 사람들을 관찰했다.

이들의 뒤를 이어 몽마르트르의 새 주인이 된 수많은 예술가들도 커피하우스를 제집처럼 드나들었다. 실존주의 철학가 장 폴 샤르트Jean-Paul Sartre가 파리 센강 좌안의 카페에 자리를 잡고 소음과 담배 연기 속에서 글을 쓴 일화는 유명하다. 근현대극의 출발점에 있는 입센Henrik Ibsen은 글이 잘 안 풀리면 커피하우스에서 신문을 정독하며 숨통을 틔우곤 했다. 소심한 성격의 이 노르웨이 작가는 자신이 앉던 자리에 누군가 앉아 있으면 그가 일어날 때까지 초조하게 주변을 서성거렸다고 전해진다.

당시 커피하우스는 화가들이 즐겨 그린 주제 중 하나였다. 도시를 떠도는 수많은 존재와 그들이 영위하는 근대의 삶에 매력에 느꼈던 레오 레세르 우리 Leo Lesser Ury, 1861~1931는 화가로 이름을 알리기 시작한 20대 후반부터 자신만의 방식으로 커피하우스의 분위기를 표현했다. 〈카페 바우어의 저녁〉에서 그는 밤을 밝히는 가스등, 신문에 몰두하는 신사, 사람들이 만들어내는 나지막한 소음 그리고 캔버스 전체에 진동하는 진한 커피 향까지 밤의 카페 풍경을 빠르고 짧은 인상주의적 붓 터치로 포착했다. 파리 커피하우스의 자유로운 분위기는 러시아 사실주의 화가 일리야 레핀Ilya Repin, 1844-1930의 관심을 끌었다. 도시 부르주아들에게 커피하우스는 커피를 마시는 곳에 머무르지 않았다. 레핀의 그림에서도 알 수 있듯 커피하우스는 부르주아들의 세련된 취향을 드러

—— <파리의 카페> 일리야 레핀, 1875년, 개인 소장

내기 적합한 장소였고, 반짝이는 조명과 화려하기 그지없는 사람들, 왁자지껄한 대화, 서로 간의 반가운 만남을 품은 유희의 장소였다.

19세기 중반 커피는 중산층 가정의 아침 식사를 완전히 지배하게 되었다. 근대 도시에서 살아남기 위해서는 정신을 바짝 차려야 했는데 그러기에는 커피만 한 것이 없었다. 폴 시냐크Paul Signac, 1863~1935의 〈아침식사〉는 당시의 시대상을 대변한다. 시냐크는 순수한 색점들을 화폭 위에 찍는 대담한 시도를 통해 점묘법이라는 새로운 지평을 연 화가다. 그가 모범으로 삼은 인상주의 화가들이 그랬듯이 시냐크는 미술 작업을 할 때 현재를 가장 중심에 두었다. 한 잔의 단출한 커피와 벽에 걸린 접시와 창문이 장식의 전부인 검소하고 절제된 실내는 이 가족의 평범한 삶을 암시한다. 이들은 화가의 가족으로 주먹 쥔 노인의 손은 권위를, 고개를 숙인 채 아래로 내리깐 여인의 눈은 겸손과 순종을 의

—— 〈아침식사〉 폴 시냐크, 1887년, 크뢸러 뮐러 미술관, 네덜란드 오테를로

—— <정원에서의 아침 식사> 주세페 데 니티스, 1884년, 주세페 데 니티스 미술관, 이탈리아 바를레타

미한다. 그러나 두 사람은 서로를 외면하는 듯 감정을 내비치지 않으며, 작은 감정의 교류도 발견되지 않는다. 시냐크가 주목한 것은 도시의 근대인을 가장 근대인답게 현실적으로 그리는 것이었다. 그것은 도시 여가의 이미지인 동시에 새로움 속에서 오히려 개성을 상실한 근대 계급 사회의 소외와 가식이기도 했다. 시냐크는 파리 중산층의 사실적인 아침 풍경을 표현한 근대적인 주제를 통해 이 두 가지 상반된 성격을 함께 보여주면서 기하학적 형태에 대한 예술 기호까지 분명하게 표현했다.

한편 마네와 졸라의 친구이기도 했던 주세페 데 니티스Giuseppe de Nittis, 1846 ~1884는 다분히 일상적이고 친밀하게 가족의 삶 속으로 스며든 커피의 시간으로 안내한다. 햇살이 내리쬐는 여름의 정원에서 아침 식사를 마친 화가 가족이 한가로운 시간을 보내고 있다. 매끈한 식기 위에 부서지는 빛의 반짝임, 낮잠을 즐기는 오리들, 호기심 어린 아이의 등 뒤로 쏟아지는 햇살 등 찰나의 인상이 우미하게 표현되어있다. 니티스는 그림을 이등분해 절반은 식탁으로 나머지 절반은 초록의 정원으로 채웠는데, 화가의 가족은 우리가 보고 있는 한 언제까지나 친밀한 세계 속에 머물 것 같다.

포도주

1 만 년 역 사 에 담 긴 신 의 물 방 울

> "당신이 나에게 포도주를 선물하면
> 난 무엇으로 답례를 할까."

기원전 2000년 무렵 기록인
《길가메시 서사시》에 등장하는
이 구절은 포도주에 대한 문헌
상 최초의 기록이다. 비슷한 시
기 그리스에서는 송이가 주렁주
렁 달린 포도 덩굴로 땅을 뒤덮은
신의 이야기가, 유대의 땅에서는
대홍수에서 살아남은 노아가 땅
에 내려와 가장 먼저 심었다는 포
도나무와 그 열매로 담근 술에 관
한 이야기가 전설처럼 전해졌다.

지중해 문화권에서 포도주는
언제나 신비롭고 경탄할 만한 존
재였다. 위대한 시인들, 쾌락적인
로마인들, 황야의 민족들, 경건한
그리스도인들 모두가 포도주를

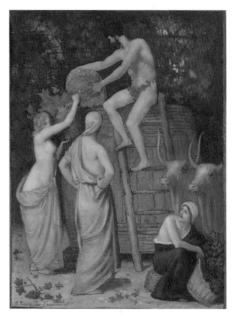

—— <포도주 양조> 퓌비 드 샤반, 1865년, 필립스 컬
렉션, 미국 워싱턴 반라의 남자가 수확한 포도를 옮기
고 있는 나른한 여성들 사이에서 포도를 통에 담고 있
다. 퓌비 드 샤반을 사로잡은 주제는 바로 이런 고대의
우화와 전설 같은 이야기들이었다.

찬양했다. 이것은 예고도 없이 들이닥친 순간부터 인간을 사로잡았을 뿐 아니
라 인간의 오랜 여정에 끊임없이 관여하고 곱씹고 싶은 비의秘意를 남기기도 한
어느 붉고 영롱한 음료에 관한 이야기다.

디오니소스의 선물과 쾌락의 정원

> "나는 송이가 주렁주렁 달린 포도 덩굴로 그곳을 뒤덮어 버렸지.
>
> 나, 디오니소스, 황금빛으로 물든 리디아와 프리기아 들판을 지나 뜨거운 햇볕 내리쬐는 페르시아 고원과 높은 성벽으로 둘러싸인 박트리아, 거친 데미아 땅과 풍요로운 아라비아 땅을 지나 소아시아의 여러 도시를 지나 마침내 여기에 왔지.
>
> 그리스인들이 사는 높고 멋진 신전이 있는 바로 이곳에."
>
> —— 《디오니소스의 여사제들》 에우리피데스

혹자는 3000년 전이라고 하고 혹자는 5000년 전이라고 하는 아주 먼 옛날에 긴 여행 끝에 그리스에 도착한 디오니오스는 새로운 경배자들에게 선물을 건넸다. 그것은 신비한 능력을 품은 경이로운 보라색 열매였다. 열매는 곧 보석처럼 영롱하고 꿀처럼 달콤한 술이 되었고 술로 변해 온 그리스 땅을 정신적 광기로 물들였다. 포도주에 얽힌 전설 같은 이야기는 또 있다. 먼 땅에서 귀환한 전쟁 영웅들은 아프로디테의 황금사과, 아름다운 여왕 헬레네, 트로이 목마, 발꿈치에 화살을 맞고 죽어간 아킬레우스 전설 같은 이야기와 함께 포도주 제조법을 고향에 전했다. 시간이 지나 이들은 모두 죽었지만 비밀은 다음 세대에서 다음 세대로 이어졌다. 수백 년의 시간이 지나고 호메로스Homer가 신과 인간이 포도주 마시는 장면을 묘사하고 있을 무렵 에게해의 수많은 섬은 포도나무로 뒤덮였고 마을마다 포도주가 향긋하게 익어가고 있었다.

그리스인들은 최초의 와인 애호가였다. 이 열성적인 술꾼들은 미케네, 아테네, 테베 같은 그리스 본토에서부터 에게해, 크레타 해의 많은 섬, 레반트(고대 가나안, 시리아, 이집트를 포함하는 지중해 동쪽)에 이르기까지 손길이 닿는 모든 땅에 포도나무를 심고 포도주 제조법을 전파했다. 4세기 무렵에는 이탈리아 남부와 시칠리아섬, 이베리아반도에도 포도나무를 보급했다. 그리스인늘에게 포도무는 곧 문명이었다. 신에게 바치는 귀한 제물이자 부의 향유를 위한 사치품이었다. 역사가 투키디데스Thucydides는 "지중해 연안 사람들은 포도와 올리브를 재

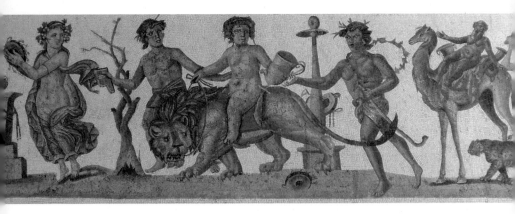

—— <고대 도시 티스드루스에서 발견된 디오니소스 행렬 모자이크> 3세기 초, 엘 젬 고고학 박물관, 튀니지 엘 젬

배하면서 야만상태에서 벗어나기 시작했다."고 단언했다. 하지만 그리스인들은 포도주가 먼 땅에서 전해졌다는 사실을 항상 기억했다.

그리스 예술가들은 위반의 용기와 무절제한 즐거움을 가져다주는 포도주를 사랑하고 이를 작품에 재현할 수 있다는 사실에 매혹됐다. 포도밭을 일구는 농부들, 포도즙을 짜는 일꾼들, 디오니소스 축제 같은 일상의 풍경은 회화와 조각의 소재가 됐다. 3세기 번영한 고대 도시 티스드루스에서 발견된 디오니소스 행렬을 그린 모자이크는 이를 바탕으로 한다. 사자를 탄 주신 디오니소스와 가축의 신 판, 포도 덩굴을 머리에 두른 디오니소스의 여사제들이 신전으로 향한다. 종려나무 가지를 두른 승리의 신이 디오니소스에게서 술잔을 받고 있으며 뒤로는 디오니소스의 스승 실레노스가 만취한 상태로 낙타를 타고 행렬을 따른다.

미노아 문명 유적인 크노소스 궁전의 프레스코화는 포도주에 대한 더 오랜 전설을 들려준다. 미노아인들은 에게 해를 무대로 교역 제국을 건설한 위대한 문명인들이었다. 그들은 소아시아에서 포도나무를 들여와서 레반트와 이집트의 해안 도시에 포도주를 팔았다. 원활한 교역을 위해 도로와 항로를 개설

하고 창고를 지었다. 그리스인들이 여전히 생존이 목적인 농부였을 때 미노아 인들은 궁전을 짓고 화려한 장식의 와인잔을 들었다. 포도 재배와 포도주 양조는 섬 생활의 중요한 부분이었고 지중해 연안에서 크레타 포도주의 영향력은 강력하고 방대했다.

자신들의 세상과 이야기를 전달하기 위해 매혹적인 회화 세계를 발전시킨 크레타 예술가들 덕분에 우리는 당시를 보다 생생하게 헤아려볼 수 있다. 이 매력적인 프레스코화에는 정교하고 아름다운 암포라 Amphorae, 그리스-로마에서 사용한 손잡이 달린 항아리와 이를 우아하게 받치고 있는 사내들이 선명한 색채로 남겨져 있다. 측면을 향하고 있는 자세에서 이집트의 영향을 엿볼 수 있지만 보다 섬세하고 예술적이다. 벽

—— <포도주 항아리를 든 사내들이 그려진 크노소스 궁전 벽화> 기원전 15세기 추정, 헤라클리온 고고학 박물관, 그리스 크레타섬

화와 함께 고대 문명의 비밀을 한 꺼풀 벗겨낸 것은 근처에서 발굴된 포도주 저장고였다. 지진에 의해 갑자기 무너진 것으로 추측되는 저장고에는 400여 개의 암포라가 온전한 상태로 보관돼 있었다. 출입구 쪽에는 송진이 함유된 가장 단순한 형태의 포도주가, 연회장 주변에는 품질이 뛰어난 포도주가 발견됐다. 고고학자들은 크레타인들이 포도주를 등급별로 구분했으며 풍미를 더하기 위해 꿀과 민트, 시나몬, 삼나무 기름, 구운 소나무 향 등을 첨가했을 것으로 추정한다. 깔때기와 포도를 짓밟는 통, 도자기에 그려진 포도잎 문양 같은 유물도 추가로 발견됐다. 교역을 위한 표시도 있었다. 이것은 크레타 일대에서 와인 산업이 번성했음을 증명한다.

포도주를 본격적으로 즐긴 것은 역시 로마인들이었다. 그리스를 제 것으로 만든 로마인들은 그리스의 영롱한 핏빛 음료가 미풍에 흔들리는 장미꽃과 더불어 인간을 매혹한다는 점을 일찌감치 간파했다. 갈레노스Galenos에 따르면 로마가 사랑한 것은 술 자체보다도 포도주가 불러일으키는 유쾌한 감각

—— <포도가 있는 과일 바구니와 포도주 단지> 63~79년, 나폴리 고고학 박물관, 이탈리아 나폴리

과 야릇한 연상이었다. 로마인들은 포도주에서 비롯된 취기, 즉 억압과 금기의 상태에서 경험할 수 없는 활기가 인간의 영혼을 성숙시키고 삶을 즐거움으로 이끈다고 생각했다. 포도주는 전사에게는 불굴의 용기를 시인에게는 예민한 감성을 예술가에게는 놀라운 창조성을 정치가에게는 냉철한 이성을 병자에게는 따뜻한 위안을 주었다. 로마인들은 즐거울 때나 슬플 때나 항상 포도주를 마시며 노래했고, 때로는 세상의 시름을 잊고 서로 마음을 나누었다. 각지에서 진귀한 물건들이 흘러 들어왔지만 포도주만큼 로마인의 사랑을 받은 것도 없었다.

로마인들이 포도주 발전에 끼친 영향은 실로 막대했다. 로마인들은 '집요하다'라고 표현될 정도로 포도 재배와 포도주 제조에 열과 성을 다했다. 전쟁터에 포도 씨앗을 품고 나간 병사들은 갈리아, 이베리아, 브리타니아 등 제국의 점령지에 이를 옮겨 심었다. 수세기에 동안 이어진 온화한 날씨는 포도를 풍

성하게 키웠다. 농부들은 일생을 포도 따는 일에 바쳤고 더 많은 아이들을 낳았다. 사회가 진화한 길을 따라 포도 농업도 발전했다. 집정관 대大 카토Marcus Porcius Cato는 포도 재배의 중요성을 제시하고 환경에 따른 맛의 차이와 포도주 제조법을 기록으로 남긴 최초의 로마인 중 한 명이다. 로마인들은 포도 품종, 포도밭의 위치, 생산연도, 숙성 기간을 병에 새기며 오늘날 못지않게 포도주 품질을 철저히 관리했다.

그리스도교를 공인한 콘스탄티누스 대제Constantinus I가 딸을 위해 만든 콘스탄차 영묘 성당의 천장 모자이크도 시대적 분위기를 반영한다. 두 소년이 포도가 가득한 수레를 끌기 위해 황소를 재촉한다. 옆에서는 건장한 사내들이 춤을 추며 발로 포도를 으깬다. 붉은 포도즙이 세 개의 구멍을 통해 흘러나와 항아리에 담긴다. 모서리에서 뻗어 나온 포도 덩굴 위에서는 푸티Putti, 통통한 아기 천사들이 주렁주렁 매달린 포도를 수확한다.

《갈리아 전기(기원전 1세기 카이사르가 남긴 전쟁 역사서)》에 포도라는 단어가 마구잡이로 등장할 무렵 지중해의 포도주는 모두 로마로 통하고 있었다. 방대한 영토와 그로부터 흘러들어오는 포도주는 제국의 번영을 증명했고 이를 통해 로마는 일찍이 과거 어느 나라도 경험하지 못했던 쾌락을 누렸다. 황제들은 정복지에서 공수한 싸고 질 좋은 포도주를 통치에 활용했다. 제국의 온당한 시민권을 부여받지 못했지만 언젠가 그 일원이 되겠다는 믿음을 가진 속국의 시민과 호전적인 이방인, 심지어 노예에게도 포도주가 보급됐다.

—— <로마의 포도주 양조를 담은 모자이크> 350년경, 산타 코스탄차 영묘 성당, 이탈리아 로마

이에 대해 역사가 타키투스Tacitus는 로마 제국이 포도주가 바탕이 된 향락적인 주연과 토가(로마의 전통 의상), 목욕탕 등 소위 분냉Humanitas이라 여겨지는 로마 문화를 이용해 주변 국가를 길들였다고 설명한다.

시인 호레이스Horace의 언급처럼, 로마인들은 어떤 핑계를 대서라도 포도주를 마셨다. 첫 잔은 갈증을 풀기 위해, 둘째 잔은 영양을 얻기 위해, 셋째 잔은 즐거움을 얻기 위해 마셨고 가족과 친구, 사랑하는 사람의 행복과 건강을 위해 건배하곤 했다. 마실 때는 그냥 마시지 않고 향유, 꿀, 허브를 첨가했다. 원액을 그대로 마시는 것은 야만적이고 잔인한 갈리아Gauls, 로마 시대 서유럽과 동유럽에 살던 켈트족의 문화였다. 로마식 혼합주는 문명과 야만을 구분하는 기준이었다. 원액에 세이보리, 마조람, 카르다몬, 쑥, 타임, 고수 같은 향미 식물에 진주 가루와 중동에서 널리 쓰이는 자타르Za'tar, 옻에 허브를 섞은 향신료가 들어갔다. 거리에는 이런 혼합주를 파는 세련된 술집이 즐비했다. 어떤 술집은 손님 몰래 혼합주에 물을 섞기도 했다. 폼페이 유적에서 발견된 어느 술집에는 이런 낙서가 남아 있다. "주인놈아 저주를 받아라. 우리에게는 물을 팔고 순결한 포도주를 마시는구나!"

일찍이 호메로스가 언급한 아크라토포로스Acratophorus, 포도주 혼합사와 포도주 감별사가 그리스와 로마에서 가장 인기 있는 직업 중 하나였다는 사실은 그래서 놀랍지 않다. 고대의 일상을 재현한 그림으로 인기를 끌었던 19세기 영국 화가 로렌스 알마-타데마 Lawrence Alma Tadema, 1836~1912의 그림에 고대 포도주 감별사가 묘사되어 있다. 저명한 감별사가 또는 혼합사가 제조한 칵테일은 신을 달래기 위한 용도나 일종의 치료 약으로 쓰였다. 《박물지》로 유명한 플리니우스Plinius는 아우구스투스 황제의 아내 리비아가 매일같이 혼합주를 마시며 73세까지 무병장수했다고 전한다.

극성스러운 포도주 사랑은 바쿠스 숭배로 이어졌다. 로마에서는 매년 3월이 되면 바쿠

—— <로마의 포도주 감별사> 로렌스 알마-타데마, 1861년, 개인 소장

스 축제 '바카날리아Bacchanalia'가 성대하게 열렸다. 바카날리아가 열리는 동안에는 누구나 제한 없이 욕망을 드러낼 수 있었다. 귀족과 평민, 남자와 여자가 뒤섞여 포도주를 마시고, 노래하고, 격정적인 춤을 추고, 난잡한 성교를 벌였다. 축제는 '바사리드스Bassarids, 그리스의 마이나데스Maenads'라 불리던 바쿠스 신전의 여사제들이 주관했다. 이들은 평소에는 산과 들판에서 바쿠스를 숭배하는 의식을 주관했지만, 축제가 시작되면 완전히 벌거벗은 상태로 마을에 내려와 광적인 춤을 추며 군중을 자극했다. 때로는 접신의 경지에 올라 짐승을 맨손으로 찢어 죽이기까지 했는데, 호메로스에 따르면 시인 오르페우스도 이들 손에 죽임을 당했다.

니콜라 푸생Nicolas Poussin, 1594~1665의 그림은 우리를 축제의 현장으로 안내한다. 새벽의 숲에 나체의 군상들이 들끓고 있다. 포도 덩굴을 머리에 두르고 나팔을 불고 탬버린을 치고 춤을 춘다. 눈이 풀린 남자는 제물이 될 산양을 끌고

—— <바카날리아> 헨리크 지미라즈키, 1890년, 세르푸코프 역사 예술 박물관, 러시아 세르푸코프

—— <바카날> 니콜라 푸생, 1626년, 프라도 미술관, 스페인 마드리드

가고 있으며, 큐피드는 제 할 일을 잊고 술병을 입으로 가져간다. 만취한 이들이 고개를 젖히고 팔을 허공을 향해 흔든다. 망토를 두른 바쿠스는 아내가 될 아리아드네를 부축해 자신의 황금 전차에 태운다. 이들이 마을에 도착하면 수백 명의 군중이 뒤를 따르며 축제를 즐길 것이다. 쾌락과 도취, 짙은 술 냄새와 고개를 높이 들고 빠지는 황홀경···. 이 장면이 풍작을 기원하는 축제가 아니라 광기의 축제라는 사실은 자명하다.

고전적인 주제와 견고한 양식의 결합을 통해 인간의 기본적인 감정을 끌어내고자 했던 푸생은 이 작품에서 자신의 미학을 성공적으로 보여주었다. 바쿠스와 무리는 조각처럼 견고하게 묘사된 후 균형과 비례 속에서 조화롭게 배치됐다. 푸생은 고대 로마의 조각에서 부조처럼 명확한 자세를 존경하는 라파엘로에게서 안정적인 구도를 그리고 베네치아의 티치아노에게서 투명한 대기와

섬세한 색채를 가져왔다. 이 세 가지 요소는 보편적인 회화 질서 속에서 적절한 조화를 이루며 원초적이고 순수한 쾌락을 가감 없이 보여준다.

바쿠스 축제는 그러나, 공화정 말기 역사가 티투스 리비우스Titus Livius가 '광기와 타락의 무대'라 성토할 정도로 과격해졌다. 마케도니아와의 전쟁으로 떼를 지어 로마로 들어온 이주민들이 신에 대한 영감과 원초적 욕망을 동시에 자극하는 이 신비로운 의식의 열광적인 추종자가 됐다. 리비우스의 말을 더 들어보자.

> "종교적인 의식에 술과 음식의 즐거움을 더한 것은 더 많은 참가자를 모으기 위함이었다. 포도주 때문에 사람들의 감정은 활활 타올랐다. 때마침 밤이 찾아왔고 남녀노소가 마구잡이로 뒤섞였다. 도덕적 판단이 흐려지고 온갖 타락의 행위들이 나타나기 시작했다.……
>
> 폭력은 은폐됐다. 그 피비린내 나는 타락의 장소에서 도움을 요청하는 외침은 환호성과 북소리에 묻혔다. 각종 범죄와 온갖 부도덕한 일들이 행해졌다. 음란한 행동은 남녀 사이보다 남자들 사이에서 더 많았다. 만약 누군가가 이러한 타락과 악행에 염증을 느낀다면, 그는 산 제물로 희생됐다. 무슨 짓이든 기꺼이 하는 것, 이것이 이들에게는 최고의 종교적 경지였다."

리비우스는 그리스 전통에서 유래한 종교적 신비주의를 혐오하고 바쿠스 축제를 사회질서를 위협하는 타락의 증거로 받아들였다. 그의 묘사는 지나친 호들갑으로 여겨지기도 하지만 완전한 상상이라고 할 수는 없다. 이 시기 분명 로마의 지배층은 바쿠스 축제가 사람들을 자신들의 통제 밖으로 이끈다는 점을 두려워했다. 기원전 189년 원로원은 이탈리아 전역에 바쿠스 축제를 금지했으며, 3년 뒤에는 바카날리아를 이끌거나 가담한 시민 7,000여 명을 처벌했다.

예수의 피와 중세 수도사들

> "이르시되 이것은 많은 사람을 위하며 흘리는 나의 피 곧 언약의 피니라."
>
> —— (마가복음 14:24)

체포되기 전날 밤 예수가 제자들에게 던진 이 말은 포도주의 운명을 완전히 바꿨다. 사도 바울과 그 후계자들의 열정적인 전도는 바쿠스의 시대를 마감시키고, 쾌락의 숭배자들을 신앙의 수호자들로 만들었다. 포도주는 바쿠스의 선물에서 예수의 부활과 구원을 상징하는 성혈聖血의 지위에 올랐다. 중세 유럽에서 포도주는 인간에 대한 신의 사랑 그리고 신에 대한 인간의 사랑을 의미했고, 이를 마시는 것은 삶의 한 부분이 되었다. 그러나 얼마만큼 즐겨도 되는지에 대한 문제는 늘 논쟁거리였다. 교회는 쾌락과 죄악 사이에서 갈피를 잡지 못했다. 포도주는 분명 신성한 음료였지만, 육체적 쾌락을 습관으로 삼으면 취해버렸기 때문이다.

르네상스 초기 화가들은 '포도주 틀의 그리스도'라 불리는 그림을 통해 포도주에 담긴 상징과 은유를 시각화했다. 1510년 알브레히트 뒤러 Albrecht Dürer, 1471~1528에게 사사한 화가들이 함께 작업한 그림은, 신의 은총에 의한 인간의 구원 장면을 신비롭고 감동적으로 묘사하고 있다. 십자가를 지고 죽어가던 예수가 생의 마지막 힘을 내어 포도를 으깬다. 못 박힌 손과 발, 창에 찔린 옆구리, 가시 박힌 머리에서 흘러나온 붉은 피가 포도즙과 섞인다. 푸른 옷을 입은 성모 마리아가 예수의 팔을 부축하며

—— <포도주 틀의 그리스도> 알브레히트 뒤러 공방의 화가들, 1510년경, 굼베루트스 수도원, 독일 안스바흐

눈물을 흘리고 있다. 그림 하단에서는 교황 율리오 2세가 예수의 고통과 희생에 근심하며 겸허한 자세를 취하고 신성로마제국의 황제 막시밀리안 1세가 빵과 포도주로 변한 예수의 피와 살을 성배에 담는다.

'포도주 틀의 그리스도'는 포도주 양조를 주도한 프랑스와 독일을 중심으로 12세기부터 널리 유행했으며 프레스코화, 유화, 판화, 나무 부조, 조각, 스테인드글라스 심지어 빵을 굽기 위한 주형 등 다양한 매체에서 광범위하게 묘사됐다. 1470년 신원미상의 화가는 온화한 표정으로 자신의 피를 기꺼이 내주는 예수와 감화된 얼굴로 그 피를 성배에 받는 성녀를 묘사했다. 아름답게 묘사된 디테일, 보석처럼 빛나지만 조

—— <그리스도와 관용> 작자 미상, 1470년, 발라프 리하르트 미술관, 독일 쾰른

각적인 형태의 넓고 평평한 색면에서 고딕과 르네상스의 결합이 두드러진다.

어떤 화가들은 아기 예수가 포도주를 직접 마시거나 성모가 포도를 들고 있는 장면을 통해 신의 희생을 상기시켰다. 후스 반 클레브Joos Van Cleve, 1485~1540는 포도주와 함께 있는 성 모자상으로 엄청난 예술적인 관심을 받았다. 그림에서 볼 수 있듯이 그는 성스러운 인물들을 매우 인간적으로 묘사했다. 모자 사이의 애정은 감동적이며 성모와 아기 예수는 이제는 가까이하기 어려운 존재로 느껴지지 않는다. 특히 아들의 십자가 수난을 예감하며 애통해하면서도 그 피를 아기 예수에게 건네는 성모의 모습은 보는 이들의 마음을 울린다. 시선을 피하지 않고 담대하게 운명을 받아들이고 있는 아기 예수의 자세는 부활의 확신과 기독교 정신의 엄숙함을 나타낸다.

포도주가 신의 은총과 구원의 상징이 되면서 포도주 양조 또한 경건과 신앙으로 체계화됐다. 중세 시대 포도주 양조는 금욕주의 수도사들이 주도했다. 그들은 기도하는 시간만큼 농업에 열정적으로 헌신했다. 윤작을 연구하고, 농

—— <성 모자상> 후스 반 클레브, 1520년, 부다페스트 회화 박물관, 헝가리 부다페스트

기구를 개발하고, 발효와 효모를 실험하며 현세의 짧은 생을 더 생산적으로 사용하려 애썼다. 농사의 전 과정은 기록으로 남겼다. 기후, 토양, 지형, 관개, 배수 등 포도밭을 둘러싼 환경의 차이에 따라 포도주 맛이 다르다는 사실을 최초로 알아낸 것도 중세 수도사들이었다.

베네딕트회Ordo Sancti Benedicti수도사들은 중세 포도주의 부흥을 이끈 가장 위대하고 열정적인 '포도주 메이커'라고 할 수 있다. 이들의 삶은 한 마디로 '기도하고 일하라Ora et labora'로 요약된다. 부지런한 수도사들은 먹고 자고 기도하는 시간을 제외한 하루의 대부분을 포도 농사와 양조에 할애했다. 봄에는 겨우내 굳어진 흙을 파며 공기를 불어 넣었고 여름에는 무성하게 뒤엉킨 잡초를 뽑았다. 가을 포도 수확과 양조는 수도원의 가장 큰 행사였다. 파리 국립 도서관이 소장하고 있는 중세 기도서 《로한의 위대한 시간》에 이러한 과정이 상세히 묘사되어 있다. 11세기 중반의 한 문헌은 베네딕트회 수도사들이 아주 훌륭한 포도주를 생산했다고 증언한다.

—— 중세 기도서 《로한의 위대한 시간》에 수록된 10월 추수 장면, 1430년, 파리 국립도서관, 프랑스 파리

"수도원 언덕에서는 귀한 올리브유와 완벽한 포도주가 만들어진다. 이곳 포도주는 독일 선제후들이 앞다퉈 탐낼 정도로 그 맛과 향이 뛰어나다."

수도원은 중세 포도주 산업의 중심이었다. 수도원의 땅은 세속의 땅과 달리 누군가에게 빼앗길 위험이 없었기 때문에 한번 뿌리내린 포도나무도 베어질 위험이 없었다. 귀족이든 농노든 자신의 자리에서 살 수 없거나 혹은 새로운

삶을 살고자 하는 자들이 수도원의 문을 두드렸다. 전쟁과 굶주림으로 갈 곳을 잃은 이들도 수도원을 찾았다. 그들은 수도사들과 같이 생활하며 포도주 양조에 열정을 불태웠다. 일부 열정적인 수도사들은 버려진 땅, 그러니까 질퍽질퍽한 골짜기와 숲으로 둘러싸인 황야로 걸어 들어갔다. 그리고는 수백 년 동안 나무를 베고 돌을 골라내어 수백 수천 평의 땅을 경작지로 개간했다. 새로운 수도원도 세웠다. 새 땅에 꽃이 피자 사람들이 모이고 마을이 생겼다. 이러한 과정을 거쳐 10세기 말에 이르러서는 수백만 평의 미개한 황무지와 늪, 울창한 숲이 농경지로 바뀌었다.

그렇다면 수도사들은 포도주를 어떻게 만들었을까. 중세의 필사는 그 과정을 비교적 상세히 전한다. 포도 수확은 마을의 행사였다. 사람들은 당분을 잔뜩 품은 살집 좋은 포도송이를 손으로 잡고 잘라내 바구니에 담았다. 일꾼들은 호탕하게 웃으며 가끔 옆 고랑에서 작업하고 있는 여인네들의 파인 가슴을 곁눈질 했다. 등 바구니를 진 사람들이 수확한 포도를 버들나무 통 안으로 옮기면, 수도사들은 포도알 하나하나를 살피며 선별작업을 했다. 건장한 일꾼들이 상하지 않고 즙이 많고 향이 좋은 포도를 발로 밟고 나무판자에 짓이기면, 달콤한 포도즙 향기가 수도원 양조장과 뒷마당으로 퍼졌다. 포도즙에 손이 보라색으로 변한 한 무리의 수사들이 재빨리 포도즙을 체에 거르고 통에 담았다. 포도즙은 며칠 안에 발효가 시작되었는데, 그럼 오크통에 담아 헛간에 보관했다. 다음 공정은 온도에 달려 있었다. 너무 추우면 발효가 되지 않았고 너무 더우면 상하면서 맛이 시큼하게 변했다. 쏘노즙이 너무 쉬어버리면 통이 폭발하기도 했다. 중세 독일 라인강 지방의 수도사들이 적정한 발효 온도를 맞추기 위해 겨울이 되면 헛간 주변에 불을 피운 것은 이 때문이다. 수도사들은 때로는 타닌 함량을 낮추고 발효 시간을 앞당기기 위해 가공 전 포도에서 줄기를 제거했으며, 포도를 밟을 때는 이산화탄소에 중독되는 것을 막기 위해 항상 통 밖으로 머리를 내놓고 작업했다.

프란체스코 바사노 2세Francesco Bassano the Younger, 1549~1592가 사계절 노동 연작에 착수한 것은 1570년의 일이었다. 각각 너비 2m, 높이 1m에 달하는 네 개

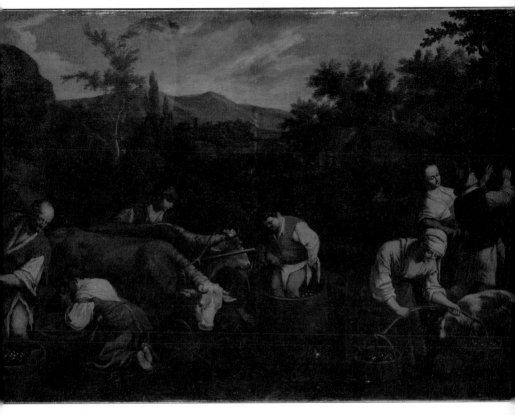

—— 〈가을〉 프란체스코 바사노 2세, 1570~1580년, 덜위치 미술관, 영국 런던

의 캔버스에는 16세기 이탈리아의 농촌 풍경이 파노라마처럼 펼쳐진다. 1576년 유화 작업에 들어간 〈가을〉은 화가가 가장 관심을 기울인 작품이다. 바사노가 토스카나 지방의 포도주 농가에서 즐겨 관찰하던 전경으로부터 영감을 받은 그림 속에는 해가 저무는 저녁 무렵 노동에 열중하고 있는 농부들이 등장한다. 그림의 서사는 오른쪽에서 왼쪽으로 진행된다. 젊은 남녀는 포도를 수확하고 머리에 흰 천을 두른 노파는 포도를 광주리에 가득 담는다. 허벅지 위로 옷을 들어 올린 소년은 포도를 발로 밟아 즙을 내고 있으며 그 옆에서는 젊은 여인이 황소가 싣고 온 포도주를 맛본다.

프랑스 화가 시몽 마르미옹Simon Marmion, 1425~1489이 교회 제단을 장식하기 위해 그린 〈성 베르탱의 생애〉에 중세 수도사들과 포도주의 관계가 흥미롭게 묘사되어 있다. 오른쪽 저장소에서 젊은 수도사들이 개종자 혹은 순례자를 위해 오크통에서 포도주를 따른다. 수도사들은 수도원을 방문한 손님들을 접대하고 공동체 안에서 늙고 병든 자를 치료할 선행의 의무를 지고 있었다. 중세 유럽 도시들은 상하수도 시설을 제대로 갖추지 못했고 오염된 물로 인한 질병이 만연

—— <성 베르탱의 생애> 중 일부, 시몽 마르미옹, 1459년, 베를린 국립 회화관, 독일 베를린

했다. 이러한 상황에서 포도주는 살균제 역할을 하는 필수 의약품 중 하나였다. 특히 포도주에 약초를 섞은 약용 음료는 병자의 치료에 널리 쓰였으며, 지체 높은 귀족들도 빈번히 애용했다. 이탈리아 의사 미켈레 사보나롤라Michele Savonarola는 포도주와 건강에 대해 기록한 편저에서 중세인들이 포도주의 숙성도에 따라 그 색과 맛, 약용 효과가 다르다는 것을 알고 있었다고 기록했다.

"이것을 누구보다 잘 알고 있는 파도바 사람들은 포도주를 마시기 전 항상 병을 먼저 흔들고 냄새를 맡았다. 냄새가 나지 않는 포도주는 변변치 않은 것이라 조롱했다."

십자군 원정에 나선 귀족들이 땅을 수도원에 헌납하면서 중세 수도원은 점점 더 많은 포도주를 생산했다. 성찬식에 사용하고 남은 포도주는 시중에 팔아 수도원의 재정 자립 자금에 사용됐다. 장이 서는 날이면 오크통을 가득 실은 수레들이 요란한 바퀴소리를 내며 마을로 향했다. 포도주 애호가가 급증하면서 서정적이고 과장된 표현도 넘쳐났다. 중세 영국 수도사 네캄Alexander Neckam의 글은 일본 만화 《신의 물방울》과 닮아있다.

> "잔의 바닥이 보일 정도로 투명하고, 참회자의 눈물을 닮았으며, 소뿔의 색을 가진 이것을 마시면 감정이 북받치고 몸은 원래의 상태를 되찾으며 벼락을 맞은 듯 짜릿하다."

포도주 수요는 폭발적으로 증가했고 이와 함께 수도원의 재정은 눈덩이처럼 불어났다. 수도원장들은 서로 교역 계약을 맺으며 성공적인 비즈니스 모델을 만들어 나갔다. 일부 타락한 수도사들은 본분을 망각한 채 부와 권력에 관심을 쏟았다. 13세기를 전후에 부르고뉴 공국이 프랑스를 위협할 정도로 성장할 수 있었던 것이나 중세 교황과 세속 정치 권력과의 치열한 투쟁의 배경에는 바로 거대한 포도주 사업이 자리하고 있었다. 누가 일인자가 되는가는 누가 포도주를 지배하는가에 달려있었다. 1477년 유럽에서 가장 강력한 통치자였던 부르고뉴 공국의 샤를Charles the Bold이 낭시 전투에서 전사하자 그 자리를 호시탐탐 노

─── <포도주를 시음하는 도미니크회 수도사> 에두아르트 그루츠너, 1896년, 개인 소장　화가이자 목사였던 에두아르트 그루츠너는 수도사들이 가지고 있던 포도주에 대한 열정을 화폭에 담았다.

리던 이들은 가장 먼저 부르고뉴 수도원의 포도밭을 자신들의 사설 포도밭으로 만든 것이었다.

권력 다툼이 어느 정도 정리되자 포도밭은 활기를 되찾았고, 포도주가 가지고 있는 합의된 상징적 가치와 교환적 가치는 점점 높아졌다. 성유물을 보호하는 근엄한 수도원장부터 소수 야만족의 우두머리에 이르기까지 누구나 포도주를 마셨고, 툭하면 봉기하는 척박한 지역에서도 포도주를 필요로 했다. "포도나무를 상하게 하거나 포도를 훔치는 자는 범죄의 심각성에 따라 채찍질을 하거나 손목을 자르고, 같은 범죄를 재차 저지르면 교수형에 처한다."라는 17세기 피에몬테 지방의 법안은 포도주의 위상을 증언한다. 동물도 예외는 없어 포도밭에서 포도를 쪼아먹는 닭은 주인이 벌금을 내거나 그 자리에서 목을 벴다.

〈웨이터〉는 포도주와 관련된 각종 상징물로 구성된 알레고리화다. 언뜻 사람처럼 보이지만 인물의 이목구비를 비롯해 모든 요소가 사물로 이루어져 있다는 것을 알 수 있다. 술병이 뺨을 대신하고 잔은 코가 되며 이탈리아 키안티의 밀짚을 두른 플라스크 병과 뚜껑이 눈을 묘사한다. 또한 몸통과 손은 포도주를 숙성하는 통과 수도꼭지가 대신하고 있으며 아소Ah-So라 불리는 병따개, 깔때기, 계량컵이 적재적소에 배치되어 있다. 인물의 형태적 특징을 잘 포착한 사물 배치에서 화가의 기발한 상상력과 환상적인 유머 감각이 묻어 나온다.

이 기발한 그림의 주인공은 신성로마제국 황제 막시밀리안 2세Maximilian II 다. 그는 '포도주달력'을 만들고 라인강변과 부르고뉴 지역의 포도밭 발전에 큰 발자국을 남긴 위대한 샤를 마뉴Charlemagne의 후손으로 선대의 열정을 그대로 이어받았다. 당시 기록은 막시밀리안 2세가 동시대 유럽에서 가장 크고 호화로운 궁정과 방대한 포도주 컬렉션을 자랑했다고 전한다. 이를 증명이라도 하듯 그는 1564년 유럽 왕국과 제국에 대한 통치권을 모두 확보한 역사적인 즉위식에서 300만 병에 달하는 와인을 시민들에게 하사했다. 막시밀리안 2세는 이 그림을 사촌인 작센의 선제후에게 선물로 보내면서 바쿠스가 세상에 선물한 풍요와 쾌락이 합스부르크 가문에도 넘쳐날 것이라는 짧은 시를 직접 적어 보냈다.

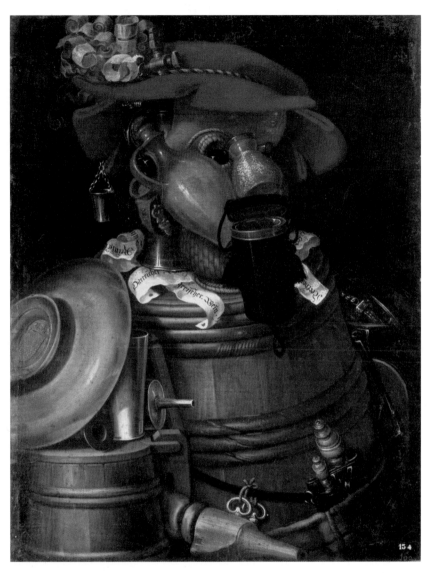

—— <웨이터> 주세페 아르침볼도, 1574년, 개인 소장

쾌락을 위하여, 건배

르네상스는 포도주에 드리운 종교의 그림자를 걷어내고 풍요의 세계를 열었다. 쾌락의 주관자 바쿠스는 화려하게 부활했고 예술가들은 너도나도 포도주의 신비적인 혹은 상징적인 의미에 몰두했다. 밀라노시인 가스파레 비스콘티Gaspare Visconti는 포도주가 제공하는 영감이 여인에 대한 사랑보다 못하다는 사실을 감추지 않으면서도 인간이라는 비천한 존재에게 바쿠스가 가져다주는 기쁨을 예찬해 마지않는다.

밀라노 스포르차 궁전에서 머물며 비스콘티와 교류한 다 빈치에게도 포도주는 각별했다. 다 빈치는 바쿠스를 중성적인 분위기의 유혹자로 묘사했다. 신비로운 분위기의 젊은 남자가 모호한 표정을 지으며 손가락으로 어딘가를 가리킨다. 반라의 몸에 모피를 두르고 한 손에는 지팡이를 들었다. 섬세한 얼굴 표현과 반투명 물감을 얇게 덧칠하는 스푸마토 기법이 에로틱한 정서를 강조한다.

다 빈치의 노트에 따르면 그림 속 남자는 세례요한, 모델은 그의 제자이자 연인이었던 자코모 카프로티Giacomo Caprotti da Oreno다. 천사 같은 곱슬머리를 가지고 있었지만, 악마 같은 미소에 손버릇이 좋지 않아 작은 악마라는 뜻의 '살라이'로 불렸다. 살라이를 아꼈던 다 빈치는 그를 모델로 두 점의 관능적인 세례요한을 그렸는데, 이 그림은 그중 하나다. 바쿠스의 모델이 연인이라는 사실은 그동안 신화적 존재로 그려지

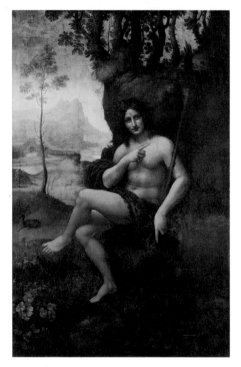

—— <바쿠스로 바뀐 세례요한> 레오나르도 다 빈치, 1510~1515년, 루브르 박물관, 프랑스 파리

던 바쿠스가 자신의 고유한 권위와 성적 매력을 지닌 인간적 테마를 가지게 된 배경이었다.

피렌체를 떠난 다 빈치는 밀라노의 충만한 자연 속에서 포도주를 맘껏 즐기고 작품의 영감을 얻었다. 화가와 젊은 연인은 흐릿한 달빛 아래 혹은 정원에서 포도주를 마셨으며 취하면 취할수록 일종의 몽환 속에서 욕망과 더 잘 교감할 수 있었다. 그리고 바로 그러한 이유로 그림의 제목은 〈세례 요한〉에서 〈자연 속의 바쿠스〉로 바뀌었다. 훗날 그림의 이단성에 치를 떨던 누군가가 드러난 사타구니에 표범 가죽을 두르고 세례요한의 십자가를 바쿠스의 지팡이로 바꾸면서 그림 속 남자는 바쿠스로 굳어졌다.

포도주 예찬은 17세기 네덜란드에서 만개했다. 네덜란드는 정치적으로는 독립전쟁의 승리로 정신적, 종교적 자유를 누리고 있었고, 경제적으로는 식민지에서 들여온 물자를 바탕으로 나라 구석구석 여유가 넘쳤다. 제목만큼이나 유쾌한 프란스 할스Frans Hals, 1582?~1666의 그림을 보자. 남자의 얼굴에 취기가 가득하다. 눈은 반쯤 풀렸고 코와 볼에는 홍조가 뚜렷하다. 콧수염과 턱수염마저 술에 취한 듯 이리저리 흐트러져 있다. 챙이 넓은 모자와 레이스 장식의 제복으로 보아 그는 민병대의 장교인 듯하다. 근무를 마치고 동료들과 거나하게 술을 마신 모양이다. 알딸딸한 표정과 손사래를 치는 손의 움직임, 적극적으로 내미는 포도주가 취기의 즐거움으로 우리를 안내한다.

할스는 질펀하게 취하고 노래하고 서로를 희롱하는 동시대의 떠들썩한 흥취를 생생하게 담은 독특한 회화 세계를 구축한 화가였다. 사람과 감정에 관심이 많아 인물화 외에 다른 장르의 그림은 거의 그리지 않은 것이 특징이다. 할스는 특유의 빠른 붓질과 풍부한 색채를 통해 마치 스냅 사진처럼 즉흥적이고 순간적인 느낌을 경쾌하게 포착했다. 이 그림에서도 술꾼의 도취와 얼굴에 잠시 머물렀다 사라지는 웃음이 생생하게 담겨있다.

시민 사회의 밑틸 이데 회기들은 자유롭고 때르는 방종으로 느껴지는 음주문화를 자유롭게 묘사했다. 당시에는 아페리티프Aperitif, 허브, 꿀 등을 넣은 식전주, 피케트Piquette, 압착하고 남은 포도 지게미에 물, 설탕을 넣어 발효시킨 가정용 술, 히포크라

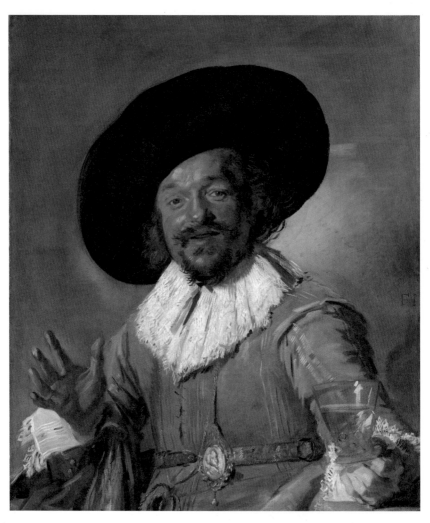

—— <유쾌한 술꾼> 프란스 할스, 1630년, 암스테르담 국립 미술관, 네덜란드 암스테르담

Hipocra 시나몬, 향신료, 꿀을 섞은 포도주 같은 혼합주가 유행했는데, 이러한 술은 약용 효과와 함께 성적 욕구를 자극하는 최음제로 여겨졌다.

서민 생활을 생생하게 포착한 얀 스테인Jan Steen, 1626~1679의 그림에서 포도주는 최음제로 등장한다. 대범하게 드러낸 가슴과 헝클어진 머리, 수치가 지

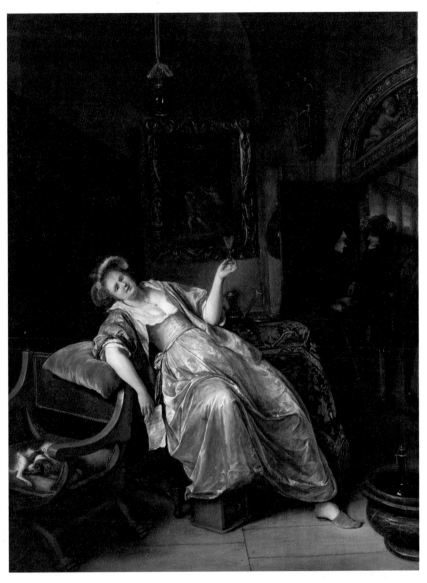

—— <손님의 도착> 얀 스테인, 1668년, 부다페스트 미술관, 헝가리 부다페스트

워진 자세가 여자의 직업을 짐작하게 하는 가운데, 여자가 반쯤 웃으며 우리
를 바라본다. 이미 취한 듯 보이는 그녀는 우리에게도 한 잔 권하듯 잔을 든다.

여자의 직업은 매춘부다. 뒤에서는 포주로 보이는 노파가 그녀와 뜨거운 밤을 보내기 위해 찾아온 손님에게서 화대를 챙긴다. 노파가 자리를 뜨면 두 사람은 바닥에 놓인 여분의 포도주를 마시며 욕망의 밤을 보낼 것이다. 앞으로 일어날 성적 행위를 암시하는 분위기는 화가의 다른 그림에서도 확인할 수 있는데, 그때마다 포도주는 빠지지 않는다. 이처럼 그림의 소품을 통해 관람자의 상상력을 자극하는 것을 '선택적 자연주의'라 한다. 이러한 경향이 유난히 짙은 네덜란드 회화에서 포도주는 보통 성행위를 상징하며 개와 신발 보온대는 성적 본능을 의미한다.

귀족들의 황금시대였던 17, 18세기 포도주는 우아한 식사에서 빠져서는 안 되는 필수 불가결한 요소가 됐다. 특히 프랑스에서 포도주에 대한 세련된 취향은 가장 중요한 에티켓이었다. 태양왕 루이 14세Louis XIV는 전 유럽의 왕정이 선망하던 화려한 궁정 문화를 완성하면서 포도주의 가치를 이해하고 향유하는 것을 귀족이 갖춰야 할 중요한 덕목으로 삼았다.

포도주에 대한 루이 14세의 까다로운 취향은 생산지와 빈티지(포도 수확 연도), 포도 품종에 따른 잔의 크기와 모양, 마시는 태도 등을 엄격하게 따지는 고급 애호가의 길을 열었다. 에샹송Échansons 포도주 관리자과 부테이예Bouteiller 왕실 포도원 관리자는 왕궁 주방 직책 중 가장 중요했다. 지금의 소믈리에에 해당하는 이들은 지식과 기민한 감각을 바탕으로 그해 가장 좋은 포도주를 선별하고 궁전 지하 저장고에 채울 포도주를 구입하고 왕과 왕비에게 포도주를 따르는 임무까지 수행했다. 수석 에샹송의 경우 당시 만연하던 독살을 방지하기 위해 포도주를 가장 먼저 시음하는 매우 민감하고 중요한 역할까지 담당했다. 18세기 프랑스 궁정을 흉내 내느라 정신이 없었던 유럽 각국의 왕실에서도 부랴부랴 포도주 관리자를 선발했다.

18세기 계몽주의 철학자들과 혁명가들 역시 포도주를 사랑했다. "포도주에는 모든 권리와 지식과 철학으로 영혼을 가득 채우는 힘이 있다."는 라블레François Rabelais의 전언은 등불이 됐다. 절대권력과 종교가 억누른 개인의 자유와 행복 추구라는 시대정신은 밤의 살롱에서 함께 나누는 포도주 향기와 함께

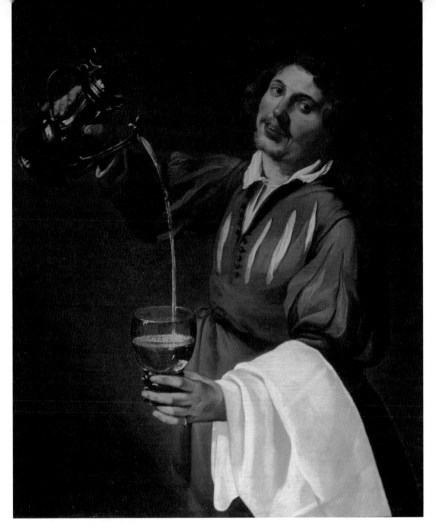

—— <에샹송> 테오도르 룸바우트, 1625~1632년, 무바 외젠 르로이 박물관, 프랑스 투르쿠앵

피어올랐다. 그 시기 가장 위대한 두 철학자로 손꼽히는 볼테르Voltaire와 루소 Jean-Jacques Rousseau가 마치 서정시를 쓰듯 포도주 찬가를 썼다는 사실은 그리 놀랍지 않다. 특히 볼테르는 "이 신선한 술은 반짝이는 거품을, 우리 프랑스인은 빛나는 이미지를 분출한다."라고 노래했다.

19세기 프랑스 화가들은 포도주를 미식과 여가를 바탕으로 하는 시대의 속성과 연결 지었다. 나폴레옹 전쟁이 끝난 후 파리는 정치적 안정과 경제적 풍

요를 바탕으로 근대적 모습을 갖춰갔다. 산업의 발달로 파리는 주목할만한 삶이 가득한 새로운 장소가 되었고 부르주아들은 귀족 문화를 열정적으로 따라하며 즐거움을 추구했다. 새로운 주제를 찾고자 했던 화가들은 시인 보들레르가 주장했던 '근대적인 환상'과 그 시대의 영혼을 표현하기 위해 부르주아의 삶을 곁에서 관찰했다.

가장 눈에 띄는 변화는 여흥의 발전이었다. 주말이면 센 강을 따라 들어서 있는 파리 외곽의 한적한 시골 마을은 소풍을 즐기러 나온 이들로 북새통을

—— <뱃놀이하는 사람들의 점심> 오귀스트 르누아르, 1881년, 필립스 컬렉션, 미국 워싱턴

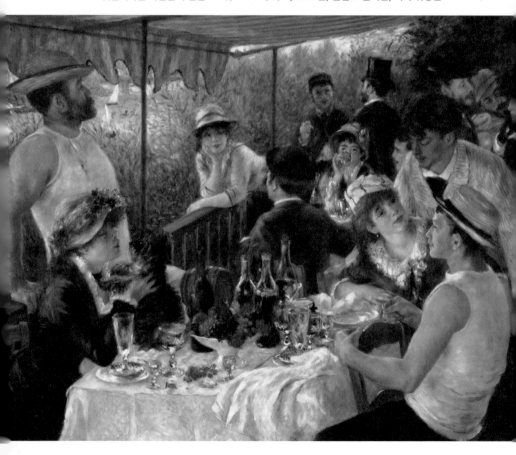

이뤘다. 푸르네즈는 센 강 근처의 수없이 많은 야외 카페 중 하나였다. 이 근사한 레스토랑에는 살랑거리는 부르주아들, 몰락한 귀족들, 화류계 여성들 그리고 예술가들과 작가들까지 다양한 계층의 사람들이 한데 모여 입술이 붉어질 때까지 포도주를 마셨다. 르누아르Auguste Renoir, 1841~1919도 그중 한 명이었다.

근대의 삶과 부르주아들의 귀족 지향적 취향을 예민하게 포착하던 르누아르는 1881년 이곳에서 훗날 자신의 대표작이 될 〈뱃놀이하는 사람들의 점심〉을 구상했다. 친구 라울 바르비에 남작이 르누아르의 그림을 위해 술과 음식을 준비하고 친구들을 불러 모았다. 밤색 모자를 쓰고 테이블을 등지고 앉아 있는 사람이 바로 바르비에 남작이다. 그는 난간에 턱을 괴고 있는 레스토랑 주인의 아름다운 딸 알퐁스 푸르네즈와 이야기를 나눈다. 왼쪽에서 강아지를 안고 있는 여인은 훗날 르누아르의 아내가 된 재봉사 알린느 샤리고, 맞은 편에 앉아 있는 커플은 화가 구스타브 카유보트와 여배우 엘렌 앙드레다. 두 사람은 이탈리아 저널리스트 마지올로와 대화를 나누고 있다. 이 밖에도 시인, 비평가, 장교, 은행가, 꽃집 아가씨 등 다양한 계층의 인물들이 즐거운 분위기 속에서 한데 어우러져 있다. 달콤한 포도 향이 퍼지는 가운데 사람들은 막 식사를 마친 듯하다. 너덧 병의 포도주와 술잔이 테이블 위에 정물화처럼 놓여 있다.

르누아르는 푸르네즈의 활기 넘치는 분위기를 좋아했다. 포도주가 가져오는 취기와 웃음소리는 화단에서 제대로 평가받지 못하는 괴로움을 잊기에 충분했다. 르누아르가 인물의 자세와 특징을 현장에서 스케치한 후 스튜디오에 돌아가 삶의 풍요에 바치는 오마주를 완성하기까지는 반년의 시간이 걸렸다.

인상주의의 세례를 받은 페데르 세베린 크뢰위에르Peder Severin Krøyer, 1851 ~1909의 〈힙 힙 호레이!〉는 샴페인의 거품처럼 풍성하고 경쾌한 분위기로 가득하다. 1884년부터 그리기 시작한 그림은 정원에서 파티를 즐기는 동료들과 가족들의 행복한 순간을 포착한다. 남자들은 자리에서 일어나 건배를 하고 여자들은 이 모습을 흐뭇하게 바라본다. 커다란 분홍리본이 달린 나붓거리는 드레스를 입은 어린 소녀는 엄마에게 몸을 기댄다. 탁자 위에 늘어진 빈 병들이 이들이 오랫동안 편안하게 파티를 즐기고 있는 중임을 말해준다. 사람들의 자세

—— <힙 힙 호레이!> 페데르 세베린 크뢰위에르, 1888년, 예테보리 미술관, 스웨덴 예테보리

와 잔을 들고 있는 손, 취기로 붉게 물든 얼굴과 적당히 흥분된 표정 등이 적절히 조화를 이루며 그림에 생기를 부여한다. 무성하게 우거진 초목과 그 사이로 쏟아지는 부드러운 여름날의 빛을 통해 작품에 녹아든 젊은 예술가들의 열정과 기대가 느껴진다. 지나간 시절의 매혹적인 화가들은 짙은 녹음 속에서 포도주에 취해 기쁨의 순간을 맛보았을 것이다.

치즈

인 류 가 가 로 챈 가 축 의 젖

—— <과일, 견과류, 치즈가 있는 정물> 플로리스 반 다이크, 1613년, 프란스 할스 미술관, 네덜란드 하를렘

2010년 8월 카이로 남부 사카라 사막, 고대 공동묘지 터에서 발굴작업을 하던 이탈리아-카이로 합동 연구반이 호리병을 닮은 항아리를 찾아냈다. 항아리 안에서는 희끄무레한 빛깔의 고체 형태의 내용물이 발견됐다. 그것은 세계에서 가장 오래된 치즈의 발견이었다. 탄소 연대 측정 결과 치즈는 3200년 전에 만들어진 것으로 밝혀졌다. 연구팀에 따르면 이 치즈는 현재의 치즈와 동일하게 소니 염소, 양의 젖에 함유된 단백질을 응고·발효 시켜 만든 것으로 상하는 것을 방지하기 위해 소금을 치고 토기에 담아 땅속에 묻어서 보관한 것의 일부라고 밝혔다.

가축을 기르는 것은 인간을 다른 포유류와 구분하는 중요한 특징 중 하나다. 그리고 치즈는 바로 인류가 그 가축의 젖을 가로채면서 탄생했다. 문명이 막 탄생할 무렵 중앙아시아에 살았던 신석기인은 먹고 남은 젖을 양의 위로 만든 통에 담아 따뜻한 곳에 두면 부드럽게 응고되는 것을 발견했다. 양의 위에 남아 있던 소화 효소가 동물 젖에 함유된 단백질을 응고시킨 것이다. 이후 맛이 좋았던 흰 덩어리Curd, 커드를 보다 빨리 만들기 위한 다양한 방법이 시도됐고, 동시에 이들이 중앙아시아의 초원을 넘어 유럽 대륙으로 이동하면서 치즈가 전파됐다. 치즈는 역사의 주인공이 된 적은 없었지만 그 사이사이 자신의 흔적을 오롯이 남겼다.

치즈에 관한 전설적인 기록들

'젖'이라는 생명수에서 탄생한 치즈는 고대의 인간과 영적 세계를 연결하는 매개체였다. 사후세계를 믿었던 고대 이집트인들은 이승의 풍요로운 삶이 저승에서도 이어지기를 바라는 마음으로 망자와 치즈를 함께 묻었고 '믿음의 조상' 아브라함은 집을 방문한 두 천사에게 치즈(엉긴 젖)를 대접했다. 고대 마야인들 죽음을 앞두고 신에게 치즈를 제물로 바치며 사후세계의 안녕을 기원했고, 로마에서는 치즈로 만든 케이크를 제우스의 제단에 제물로 바쳤다.

예수 탄생 이전 시대 치즈의 역할은 지금보다 더욱 풍성하고 신비로웠다. 서구 문학사의 첫 페이지를 장식하는 호메로스Homer의 《오디세이아》에서 치즈는 환영의 세계와의 결합을 강력하게 시사한다. 호메로스에 따르면 치즈는 외눈박이 괴물 폴리페모스의 주식이었다. 폴리페모스는 포세이돈의 아들로 질투로 인간 청년을 죽인 뒤 시칠리아의 외딴섬에서 양젖을 만들며 혼자 살았다. 마녀 키르케가 오디세우스 일행을 돼지로 만들 때 사용한 묘약에도 치즈가 등장한다. 호메로스가 언급하고 있는 키르케의 묘약은 '환락의 죽'이라 불리는 키케온Kykeon을 연상시킨다. 키케온은 샤먼Shaman, 주술사 또는 무당이 만든 환시를 일으키는 약으로 기원전 1세기 로마의 민간전설에 등장하는데 곰팡이가 잔뜩 낀 치즈에 통증을 잠재우는 사리풀, 간헐적인 두통을 가라앉히

는 벨라도나, 성적 욕망을 유발하는 맨드레이크 같은 약초가 들어갔다. 학자들은 민간전설에서 확인할 수 있는 환영의 세계와 치즈의 관련성을 들추며 고대 신비적 제의에 참여한 이들이 경험하는 환시와 빙의가 치즈 곰팡이와 무관하지 않음을 지적한다.

고대 세계에서 치즈와 주술, 의학의 연관성은 거의 모든 곳에서 찾아볼 수 있는데 현대적 영양이나 건강의 개념과는 전혀 달랐다. 생명의 탄생과 소멸, 생기와 노화를 이해하지 못했던 고대 사회는 신과 인간을 연결하는 존재인 샤먼과 자연적이고 토착적인 생산 활동에서 비롯된 그들의 지혜에 의지했다. 빅토리아 시대 영국 화가 존 윌리엄 워터하우스John William Waterhouse, 1849~1917의 〈매직 서클〉에 키케온을 만드는 샤먼이 등장한다. 거품을 내며 끓어오르는 솥 안의 묘약, 손에 들고 있는 초승달 모양의 낫과 단호한 얼

—— 〈매직 서클〉 존 윌리엄 워터하우스, 1886년, 테이튼 미술관, 영국 런던

굴, 흑마법을 상징하는 까마귀와 개구리, 하늘로 솟구치는 연기 기둥이 그녀가 가진 주술적 힘을 강조하고 있다.

한편 로마 제국의 식탁은 주술적 상징성과는 또 다른 이야기를 들려준다. 로마 시대 우유를 소비하고 보관하는 가장 효율적인 방법은 치즈를 만드는 것이었다. 과거에는 직접 우유를 마시는 일이 극히 드물었기 때문에 치즈는 국가적인 차원에서도 널리 권장됐다. 숙련된 치즈 장인들 덕분에 로마인들은 제국의 건국 신화에 나오는 로물루스가 만든 페코리노 로마노Pecorino Romano, 양젖으로 만든 경질 치즈부터 연회의 단골 메뉴 리코타 로마노Ricotaa, 이탈리아어로 '다시 익혔다'는 뜻으로 치즈를 만들고 남은 유청을 다시 끓여 만든 치즈에 이르기까지 다양한 종류의 치

—— <꽃과 치즈가 있는 정물> 플로리스 게리츠 슈텐, 1640년경, 개인 소장

즈를 음식 재료로 사용했다. 톡 쏘는 짠맛이 특징인 페코리노 로마노는 로마인이 가장 즐긴 치즈였다. 특히 주택 구조상 집안에서 불을 피워 취사할 수 없었던 서민들은 별도의 조리 없이 그대로 먹을 수 있는 치즈를 요긴하게 사용했다.

제국이 번영할수록 치즈를 만드는 기술도 발전했다. 1세기 이전에는 응고제로 무화과나 엉겅퀴즙을 사용했지만 아우구스투스 시대에는 레닛Rennet, 양의 4번째 위에서 추출한 응유효소의 사용이 일반화된 것으로 보인다. 신도 탐냈다는 팔라티노 언덕에 위치한 부유한 인사들의 저택에는 치즈를 만드는 부엌과 숙성실이 따로 있었고 로마 시내에는 다양한 치즈를 전문으로 파는 가게가 성업했다. 로마 제국 농업관계의 중요한 전거가 되는 농학자 콜루멜라Columella의 《농업론》에는 치즈를 만들기 위한 염소와 양의 사육에 관한 기록이 등장한다. 또한 압착기를 사용한 치즈 제조법과 다양한 훈연 치즈 그리고 염장생선, 가금류의 간과 골, 달걀, 향신료를 넣은 치즈 스튜Ragoût de Fromage에 대한 기록이 남아있다.

—— <목자와 양이 있는 로마 풍경> 조반니 베네데토 카스틸리오네, 1640년경, 메트로폴리탄 미술관, 미국 뉴욕

제노바 태생의 바로크 화가 조반니 베네데토 카스틸리오네Giovanni Benedetto Castiglione, 1609~1664는 자신이 좋아하는 두 장소, 로마의 팔라티노 언덕과 자신의 고향을 소합애 생화롭고 이상직인 풍경을 민들이 냈다. 기스틸리오네는 루벤스의 가장 열정적인 제자였지만 루벤스의 장엄한 풍경을 모방하는 대신 로마의 목가적인 평원을 그렸고 살아 움직일 것 같은 역동적인 인물 대신 평범

한 목자와 동물이 있는 풍경화를 선호했다. 당황한 표정으로 양 떼와 소를 모는 청년은 가스틸리오네가 좋아하는 인물로 그의 작품 곳곳에 모습을 드러낸다. 유럽 전역에서 종교 전쟁이 일어나고 있던 시기에 그려진 이 그림은 보는 이로 하여금 잃어버린 세계에 대한 애틋한 감정을 느끼게 한다.

휴양도시 폼페이는 큰 부자는 아니지만 풍족한 삶을 누릴 수 있었던 서민층이 많았다. 이들은 자신들이 누리고 있는 풍요를 과시하기 위해 다양한 음식을 벽화로 그렸는데 그중에서도 치즈는 가장 빈번하게 등장한다. 폼페이의 이시스 신전 동쪽 현관에서 발견된 프레스코화에는 반투명 용기에 담긴 와인, 두 개의 무화과, 담쟁이 가지와 함께 새로 만든 것 처럼 보이는 치즈 덩어리가 선명하게 남아 있다. 고대 로마의 저술가 마르쿠스 테렌티우스 바로Marcus Terentius Varro에 따르면 로마인들은 양의 위에서 추출한 레닛과 함께 무화과 수액으로 젖을 응고시켜 치즈를 만들었다. 로마의 치즈는 크게 카세우스 아리두스Caseus Aridus 딱딱한 치즈와 카세우스 몰리스Caseus Mollis 부드러운 치즈로 나뉘는데 그림 속 치즈는 후자로 보인다.

로마의 치즈는 제국의 강력한 군대 '레기온'과 함께 유럽 전역으로 퍼져 나갔다. 위대한 아우구스투스Octavianus시대 이후 제정기로 들어선 로마제국은 대제국을 유지하기 위해 식민지 곳곳에 대규모 병력을 배치했다. 병사들은 매일 똑같은 양의 빵과 우유, 올리브유, 시큼한 와인 한 잔, 소금 한 덩어리 그리고 28g 정도의 페코리노 로마노 혹은 수분이 적은 딱딱한 치즈 '카세우스Caseus'를

—— 와인과 두 개의 무화과, 담쟁이 가지, 치즈 덩어리가 있는 폼페이 벽화, 기원후 70년경, 나폴리 고고학 박물관, 이탈리아 나폴리

배급받았다. 행군 중에는 작은 치즈 덩어리를 필요한 만큼 지참해 식사 대용으로 삼았다. 신선한 치즈는 주둔지 주변 농가에서 공수했다. 바다와 인접하

—— **<나일강에 주둔한 로마 군대를 묘사한 팔레스트리나 모자이크>** 기원전 1세기, 프라에네스테 국립 고고학 박물관, 이탈리아 팔레스트리나　로마의 치즈는 제국의 강력한 군대 '레기온'과 함께 유럽 전역으로 퍼져 나갔다.

지 않은 내륙 지방의 농가들은 치즈에 대해 알지 못했지만, 로마의 지배가 길어지면서 치즈 제조는 물론이고 이를 위한 목축업까지 발전하게 됐다. 로마 군대 주둔지가 도시로 발전한 것이 오늘날의 파리, 런던, 빈, 제네바, 프랑크푸르트, 암스테르담 등이다. 파리의 '루테티아(시테섬)'와 남쪽 언덕 '레우코테티우스'는 처음부터 치즈를 공급하기 위한 마을로 건설됐다. 로마인들은 북쪽에는 광장과 목욕탕, 원형경기장을 남서쪽 기슭에는 치즈 제조장과 저장소를 세웠다. 이러한 지역에서는 치즈 응유 악착에 쓰이는 로마 양식의 도자기들이 심심치 않게 발견된다.

수녀가 만든 치유의 음식

476년 서로마 제국의 멸망 이후 '미개한 야만인'으로 불린 바바리안이 정치적 주도권을 잡으면서 유럽의 식탁은 빵및 고기에 심텅뫼있다. 로미인이 피지배 민족으로 전락하자 로마의 치즈도 식탁에서 밀려났다. 점점 퇴보해 가던 치즈는 그러나 의외의 장소에서 살아남았다. 치즈에게 구원의 손길을 내민 것은

매일 화려한 만찬을 즐기던 영주와 귀족이 아니라 성모 마리아의 생활을 본받아 순결과 청빈을 서약한 수녀들이었다.

치즈 문화가 수녀원을 중심으로 발전한 것은 중세 유럽사에서 수녀원이 차지한 특별한 지위 때문이었다. 중세 수녀원은 수도원의 부속기관이자 자급 자족적 공동체였다. 수도원이 수도사의 노동력을 바탕으로 포도주를 빚었다면 상대적으로 소규

Cafens ioceĉ. Coplo.fria hu. Glecĉo ĝati lacus 7 aialuũ fanoɾĉ. uũ ã. molificat coɾ. 7 ipinguar. flcutũtum ɛiat opulacuoĉ. Remo noti ei mceib7 amigĉ. Cuɲo gĝat imĩ menaũm mulum groffũm. non malum. Conuenit mag. cɼ. uũuɛnb7 cftate iꝛlouaꝏ ꝛꞩoĩb7 7 cɼ. al. byeme 7 fɾ º ꝛꝙoib7. ꝗꝯ nꝯ cᵊɾoo ib ꝗᵢ meli oꝛotuɾ.

—— 《중세 건강 서적》에 수록된 치즈를 만드는 사람들, 14세기, 영국 도서관, 영국 런던

모로 운영되던 수녀원에서는 치즈를 만들었다. 수녀들은 스물네 시간 엄격한 침묵을 지키며 양을 먹이고 젖을 짜고 끓이며 치즈를 만들었다. 매일 하루 중 가장 추운 새벽 4시에 일어나 오래된 치즈와 발효된 우유 냄새가 허공을 떠도는 곳에서 기도를 했다. 수녀들의 언어에서 쾌락과 죄악은 동의어였다. 그들은 경험을 통해 엄격한 금식과 절식이 육체의 불순한 욕망을 다스리는 가장 효과적인 방법임을 알고 있었다. 수녀들은 딱딱한 빵과 치즈 한 조각, 약간의 포도주로 만족했는데 이마저도 점심과 저녁 두 번의 검소한 식사에서 나누어 먹었다. 육식을 금한 수녀들과 주린 배를 안고 수녀원의 문을 두드리는 가난한 병자들에게 치즈는 훌륭한 단백질 공급원이었다. 치즈에 정성을 아끼지 않았던 수녀들은 제조법과 숙성법을 발전시키고 다음 세대를 위해 기록으로 남겼다. 오늘날 우리가 즐겨 먹는 치즈의 상당수가 이렇게 탄생했다. 테드 드 무안 Tete de moine, 스위스, 포르 살뤼Port Salut, 프랑스, 마르왈Maroilles, 프랑스은 수도원에서 그 이름이 유래된 것들이다.

첫 번째 생생한 기록이 6세기 프랑스의 수녀원에 남아있다. 푸아티에 종교 공동체의 성 라데군트Radegund는 굶주린 이에게는 먹을 것을 헐벗은 이에게는 옷을 집 없는 이에게는 쉴 곳을 제공하며 평생을 빈자를 위해 헌신했다. 그녀는 부유한 귀족 출신이었지만 정치와 상속 문제로 숙부가 아버지를 남편이 오빠를 살해하자 수녀가 되었는데 그동안의 삶이 너무도 안락했음을 깨닫고 사회에서 버려진 이들을 돌보기 시작했다. 시인이자 푸아티에 대주교 베난티우스 포르투나투스Venantius Fortunatus는 라데군트가 사람들이 기피하는 병자들과 부모를 잃은 아이들을 보살피며 무엇보다 이들의 몸을 회복시키기 위해 치즈를 만들었다고 기록했다. 당시 치즈는 고기를 대신해 부족한 단백질과 영양을 보충하는 역할을 담당했다. 베난티우스는 수녀원 부엌에서 라데군트가 종종 걸음으로 돌아다니는 모습을 다름과 같이 회상했다.

> "일주일 내내 허드렛일을 하면서 부엌 안을 뛰어다니는 그녀의 열정을 어느 누가 말로 표현할 수 있겠는가. 뒷문에 있는 더미에서 직접 장작을 나르는 수녀는 그녀밖에 없다. 새벽의 염소젖을 짜고 입으로 불어 장작불을 살려내 우유를 데운다. 굳은 덩어리를 잘게 부수고 틀에 넣어 모양을 잡은 후 틀을 뒤집어 물기를 뺀다. 그러는 사이에도 그녀는 콩을 삶고 그릇을 헹구고 바닥을 쓴다."

병자와 빈자를 살리기 위해 수녀들이 만들던 '흰 덩어리'는 바로 그 이유로 오랫동안 하층민의 음식으로 취급되었다. 그러나 중세 초 혼란한 유럽을 통일한 정복왕 샤를마뉴의 등장으로 치즈는 하루아침에 궁정 음식으로 신분이 상승하게 된다. 샤를마뉴는 옛 로마의 전통과는 전혀 무관한 '프랑크 야만족'이었지만 치즈를 즐겨 먹었고 치즈가 가지고 있는 역사적 의미에도 높은 관심을 보였다. 이탈리아 롬바르디아 지역의 '브리Brie'와 프랑스의 남부 로크포르-쉬르-술존 마을의 '로크포르Roquefort'는 대제大帝의 심판을 이끌며 위대한 치즈로 명성을 얻었다.

왕의 취향에 따라 귀족들도 치즈를 먹기 시작했다. 750년까지 약 300년 동안 동로마 제국을 죽음으로 몰아간 흑사병은 치즈의 영향력을 더욱 확대했다. 흑사병 환자의 건강 회복에 동물 단백질 덩어리인 치즈가 유익하다는 소문 때문이었다. 여기에 교황이 치즈 섭취를 적극적으로 장려하며 고기의 금식을 명하는 절기에도 치즈만큼은 먹도록 허락하면서 치즈는 부정적인 이미지를 완전히 씻어낼

—— 《중세 건강 서적》에 수록된 치즈 상점, 14세기, 영국 도서관, 영국 런던

수 있었다. 8세기 유럽의 주요 수녀원은 치즈 제조기술을 전수받으려는 사람들로 북적였다. 그 결과 10세기 무렵에는 이탈리아 북부 페라라의 미망인부터 영국 웨일스의 노부부까지 독자적인 치즈를 만들어 먹게 되었다.

의학, 철학, 음악, 문학 등 다방면에 뛰어났던 천재이자 로마 교황청으로부터 '하늘의 비전을 보는 자'로 인정받은 중세 수녀 힐데가르드 폰 빙엔Hildegard von Bingen은 의학적 관점으로 치즈를 연구하고 이를 기록으로 남겼다. 어릴 때부터 종종 신의 계시를 받는 환상을 봤던 힐데가르드는 마흔 무렵 극심한 두통과 사지가 마비될 지경의 통증을 동반한 강렬한 환상을 연달아 경험했다. 수주 후 힐데가르드는 갑자기 병상에서 일어나 마치 아무 일도 없었던 것처럼 자신이 본 환시와 그동안 쌓은 자연과 의학에 대한 지식을 기록했다. 신이 숨기지 말고 본 것과 알고 있는 것을 세상에 알리라고 했다는 것이 그녀의 고백이었다. 그 결과물 중 하나가 음식과 자연주의 치료법에 관한 중세의 명저 《

자연학》이다. 이 책에서 힐데가르드는 "치즈의 따스함이 육체의 기운을 돋우고 정신과 영혼의 무기력과 우울을 떨쳐버리도록 도와주며 기쁨을 준다."라며 치즈가 가지고 있는 영양학적 가치와 치료 효과를 매우 상세히 설명했다. 실제로 그녀는 병자들을 위해 약초와 수녀원 목장에서 난 우유로 약용 치즈를 만들었고 여기에 시나몬, 육두구, 정향 가루, 밀가루를 섞어 지금의 비스킷과 비슷한 빵을 만들어 병자들에게 제공했다.

—— <굶주린 자를 먹이다> 중세 자비의 대가, 1460년경, 메트로폴리탄 미술관, 미국 뉴욕

병의 치료제로 치즈의 교환적 가치가 높아지면서 중세 중기 낙농업은 빠르게 성장했다. 여름이 되면 내륙 지방의 목동들은 연한 풀을 좋아하는 양 떼를 위해 마을 전체의 양을 모아 고산 지대로 올라갔다. 여름내 고지대에 머물며 양 떼에게 풍부한 목초를 먹이고 얻은 우유는 이동과 보존의 편의를 위해 그 자리에서 바로 치즈로 만들었다. 가을이 되면 목동들은 양 떼와 치즈를 가지고 산에서 내려왔다. 북부 이탈리아 포 계곡에 살았던 시토회 수도사들은 남은 우유를 보관하기 위해 900년대부터 '그라나 파다노Grana Padano'라는 이름의 치즈를 만들었다. '파다나 평원에서 만들어진 그라나'라는 뜻으로 여기서 그라나는 '곡물 알갱이'를 의미한다. 남부 유럽의 평야와 늪지대에 사는 농부들은 부팔로라 불리는 물소를 방목했다. 1274년 제2차 공의회 참석차 리옹으로 향하던 토마스 아퀴나스Thomas Aquinas가 생애 마지막 일주일을 보낸 로마 포사 노바 수도원도 이 시기 물소를 관리했던 것으로 보인다. 물소는 소나 말처럼 우리 인에서 지리는 기축에 비해 풍부한 우유를 제공했다. 교황 비오 5세의 요리사 바르톨로메로 스카피가 '설탕을 뿌려 먹는 우유'라 기록한 '모짜Mozza'는 바로 이 물소 젖으로 만든 치즈다.

—— <4월> 사이먼 베닝, 1515년, 모건 도서관, 미국 뉴욕

르네상스 초기 화가 사이먼 베닝Simon Bening, 1483~1561은 기도서에 수록할 세
밀화에 이러한 분위기를 생생하게 묘사했다. 기도서는 달력과 함께 시간과 계

절에 어울리는 기도문과 성가 그리고 화려한 채색 세밀화를 담은 책이다. 그림은 4월의 중세 농가를 오롯이 비춘다. 이야기가 시작되는 흙으로 지어진 소박한 축사 앞에서 목자로 보이는 사내가 갓 태어난 새끼 양을 안고 있다. 머리에 두건을 쓴 여인이 물소의 젖을 짜고 있고 뒤로 또 다른 여인이 긴 막대기로 통에 담긴 물소 젖을 휘젓는다. 치즈 만드는 풍경은 낭만적이고 목가적이다. 푸릇푸릇한 전원 풍경과 넉넉한 사람들은 평화롭게 묘사됐다.

그러나 그림의 묘사와 달리 중세 농부의 삶은 녹록지 않았다. 낙농을 업으로 삼은 이들은 가축들과 함께 생활했다. 우리 옆에 불을 지펴 젖을 데우는 공간이 있었고, 그 옆에 누더기 이불과 나무로 만든 침대가 놓여있는 식이었다. 소작농의 경우 일주일 품삯으로 비루한 액수의 돈과 고작 치즈 한 덩어리를 받았다. 영주들은 툭하면 전쟁을 일으켰고 흉년도 반복됐다. 겨울이 되면 산천 초목은 모두 얼어붙었다. 흑사병이 기승을 부려 여기저기서 사람들이 죽어 나갔다. 그러나 그림 어디에서도 폭력이나 굶주림의 흔적은 보이지 않는다. 주문자의 뜻에 충실할 수 밖에 없었던 화가들이 귀족들의 보호 아래 안전하고 풍요로운 일상을 영위하는 농가의 풍경을 마치 상상화처럼 묘사했기 때문이다. 그림과 현실의 차이는 눈처럼 하얗고 부드러운 치즈와 그것을 만들던 이들의 삶만큼이나 이질적이었다.

쾌락의 끝에서 말하네, 헛되고 헛되도다

1580년 이탈리아 화가 빈센초 캄피Vincenzo Campi, 1563~1591는 오늘날 우리들의 궁금증을 자아내는 그림을 완성했다. 제3계급으로 구분되던 하층민이 새하얀 크림색 치즈를 향해 게걸스럽게 달려드는 모습을 묘사한 〈리코타 치즈를 먹는 사람들〉이다. 식사 장면을 다루고 있는 그림 중에서 먹는 행위를 이처럼 불량하고 적나라하게 묘사한 그림은 드물다. 이 그림은 화가 사후 그의 아내가 유산으로 가지고 있었다는 것을 제외하고는 애초에 누구의 주문인지 혹은 어떤 의도가 담긴건지 전혀 알려진 바가 없다.

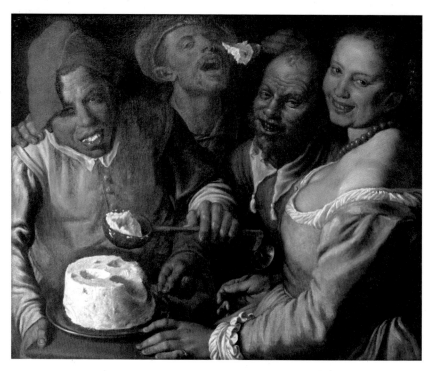

—— <리코타 치즈를 먹는 사람들> 빈센초 캄피, 1580년경, 리옹 미술관, 프랑스 리옹

어리석은 기쁨에 가득 차 리코타 치즈를 퍼먹는 이들에 대한 화가의 육담은 적나라하고 노골적이다. 가슴을 드러내고 있는 여자는 숟가락을 든 채 화면 밖을 향해 웃고 있다. 그 옆에서 이마에 주름이 가득한 남자가 치즈 덩어리 숟가락을 찔러 넣으며 함께 웃는다. 예의범절과 거리가 먼 남자는 벌어진 입 사이로 시커멓고 냄새나는 이를 보란 듯이 드러낸다. 입에서 치즈가 삐져나온 것도 모른 채로 조금이라도 더 먹으려는 남자의 어깨에는 옆 사람의 더러운 손이 올려져 있다. 누런 얼굴과 지저분한 손, 썩은 치아, 품위 없이 벌어진 입은 치즈의 새하얀 빛깔과 대조되어 이들의 악덕을 더욱 강조한다.

그림은 녹색 옷을 입은 여자부터 왼쪽으로 치즈를 퍼먹는 일련의 동작을 보여주는 듯하다. 시끄럽게 웃으며 치즈를 퍼먹는 이들에게서 품위나 도덕은 전

혀 찾아볼 수 없다. 16세기 풍속화에서 탐식과 대식의 악덕을 그린 그림들은 보통 익살스러운 장면 속에 무절제에 대한 위험과 야만스러운 행동에 대한 경고를 담아 관람자에게 도덕적인 교훈을 전달했다. 하지만 캄피는 치즈의 쾌락에 사로잡힌 나머지 탐식 이상의 동물성을 드러내는 모습을 통해 짙은 혐오를 환기시킨다. 하지만 화폭이 반영하고 있는 역동성과 생명력은 동시에 악덕에 대한 호기심을 부른다. 좀더 명확하게 설명하면 관람자는 지저분한 이들에게 눈살을 찌푸리면서도 무엇보다 저들을 그토록 흥분시키는 치즈의 맛을 궁금해하게 되는 것이다.

16, 17세기 플랑드르 풍속화에서 게걸스러운 식사 장면은 도덕과 금욕을 더욱 돋보이게 하는 역할을 했다. 캄피의 바로 다음 세대 화가 야코프 요르단스 Jacob Jordaens, 1593~1678는 걸쭉한 치즈를 먹는 남자와 절제력 없는 식욕을 통해 탐식을 방탕, 음란, 게으름과 연결시켰다. 배가 불룩한 남자는 나태하고 식탐

—— <먹는 남자> 야코프 요르단스, 1650년, 카셀 미술관, 독일 카셀

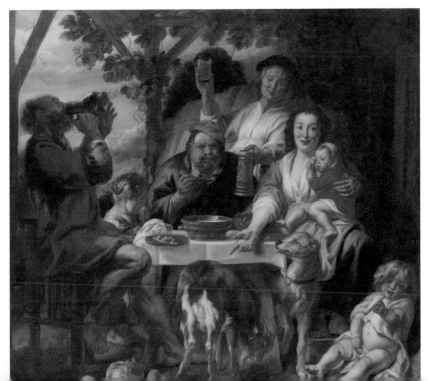

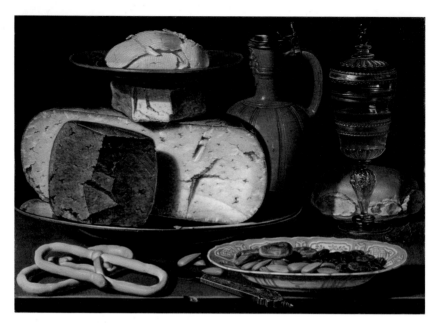

—— <치즈와 아몬드, 프레첼이 있는 정물> 클라라 피터스, 1615년, 마우리츠호이스 미술관, 네덜란드 헤이그

이 많고 때로는 음탕한 성직자처럼 보인다. 바닥에서 고추를 잡고 오줌을 누고 있는 아이와 엉덩이를 보이는 염소는 그들의 행동이 곧 상스럽고 저속하며 곧 짐승 같다는 것을 의미한다. 플랑드르 번영의 바탕이 된 프로테스탄트 교회의 개혁자 장 칼뱅Jean Calvin은 이러한 태도에 대해 '저들은 자신의 배가 신이며 음식이 곧 종교'라고 비판했다. 음식에 대한 욕망으로 말미암아 탐식에 빠지는 것을 경계하라는 칼뱅의 주장은 반대의 경우를 우스꽝스럽게 묘사한 이러한 풍속화를 통해 대중에게 전달됐다.

인간은 경험을 통해 발효와 부패의 차이를 알아냈다. 그러나 '썩는다'는 점에서 발효와 부패는 본질적으로 죽음을 향한 동일 선상에 놓여 있다. 발효에 의해 완성되는 치즈의 해로움과 유익함의 가치도 인간이 만든 것이다. 이러한 치즈의 속성은 치즈를 쾌락과 정반대되는 위치에 두기도 했다. 앞서 두 화

가들과 같은 시기에 활동했던 여성 화가 클라라 피터스Clara Peeters, 1584~1657는 치즈 정물화를 통해 '죽음을 기억하라'는 충고와 함께 쾌락과 죽음을 동시에 보여준다.

　수분을 잃고 딱딱해진 프레첼과 말린 과일, 유리잔에 담긴 포도주, 칼로 긁어낸 버터 그리고 발효의 흔적을 그대로 노출시킨 치즈 덩어리가 캔버스를 가득 메우고 있다. 탁자와 배경은 거의 생략한 반면 치즈는 발효 중 거품이 터지면서 생긴 구멍과 칼로 거칠게 긁어낸 자국까지 매우 상세히 묘사했다. 곰팡이로 뒤덮인 푸른 잿빛 치즈는 부패라는 그로테스크한 속성을 그대로 드러내고 있는 듯 보인다. 죽음 위에서 싹을 틔우는 곰팡이는 기괴하고 예측 불가능한 두려운 존재다. 그런데 부패와 죽음 옆에 다른 것이 끼어든다. 네덜란드의 경제력을 상징하는 화려한 유리잔과 은쟁반, 중국의 자기 접시다. 화가는 치밀한 붓질로 섬세함을 더하고 또 더 해 숨 막힐 듯 밀도 높은 그림을 완성했다. 그런데 이렇게 탄생한 그림에서 화려함보다 무언가 알 수 없는 공포가 느껴진다. 넘치는 풍요 속에서도 기어코 찾아오고야 마는 쇠락, 부패, 죽음이라는 필연을 담고 있기 때문이다. 이렇게 삶의 덧없음과 '죽음을 기억하라Memento Mori'는 충고를 담은 그림을 바니타스Vanitas 정물화라고 한다. 부패의 흔적을 그대로 노출시킨 치즈와 값비싼 것들의 대조가 삶의 덧없음을 강조한다.

압생트

모 든 것 을 파 괴 한 녹 색 악 마

—— <물랭주르에서> 툴루즈 로트레크, 1892~1895년, 시카고 아트 인스티튜트, 미국 시카고

벨 에포크Belle Époque, 프랑스어로 '아름다운 시절'이라는 뜻으로 제국주의 전성기에 누린
평화와 번영의 시기라 불리던 19세기 파리에서 압생트Absinthe는 유행병처럼 퍼진
퇴폐적인 분위기를 주도했다. 환각을 일으킨다는 소문은 동경과 판타지, 금기

와 위반이라는 인간의 양면적인 욕망을 자극했고 압생트는 순식간에 폭력적인 명성을 얻었다. 예술가들은 창의성과 해방을 찾아 부르주아들은 세속적인 쾌락을 찾아 노동자들은 도피처를 찾아 이 작은 병 속의 녹색 악마에게 속수무책으로 빠져들었다.

한 시대를 집어삼킨 마주

혁명, 공포정치, 보불전쟁, 파리 코뮌에 이르기까지 19세기 내내 반목과 폭력의 소용돌이에 갇혀 있던 파리는 1871년 마침내 끔찍한 악몽에서 벗어날 수 있었다. 3만여 명의 사상자를 낸 '피의 일주일'이 지난 후, 프랑스에는 새로운 공화국이 들어섰고 "마침내 평화를 회복했다."는 정부의 공식 선언이 발표됐다. 벨 에포크는 이 때부터 40여 년 간 파리가 누린 평화와 번영의 시절을 의미한다. 이 무렵 파리는 조르주 외젠 오스만Georges-Eugène Haussmann의 지휘 아래 진행된 도시 근대화 사업이 끝을 맺고 있었다. 오스만의 이상은 끊임없는 폭동의 진원지였던 좁고 구불구불한 골목과 노동자들의 낡은 거주지를 파리 도심에서 완전히 몰아내는 것이었다. 그는 부르주아의 미학을 쭉 뻗은 대로와 줄지어 들어선 화려한 건물로 표현했다. 그러나 화려한 면에 가려진 그림자는 생각보다 강고했다. 파리 근대화를 위해 희생된 이들은 역시 가난하고 힘없는 사람들이었다. 옛 시가지 주민들은 몽마르트르 같은 도시 외곽으로 흩어졌고 태생을 알 수 없는 한량들, 몰락한 부르주아들, 퇴역한 병사들, 빈민 노동자들, 협잡꾼들, 깡패들, 소매치기들, 사기꾼들, 노름꾼들, 매춘부들, 넝마주이들, 주정뱅이들은 갈 곳을 잃고 거리를 헤맸다. 이들은 한마디로 오물과 쥐가 들끓는 참혹한 뒷골목 여기저기에 내던져진 채 이름도 없이 떠돌았다. 정의, 도덕, 절제는 조롱의 대상이 되었고 사람들은 너그러움을 잊어버리고 날카로워졌으며 한편으로는 현실을 잊고자 무절제한 쾌락에 빠졌다.

사회와 인간에 대한 주의 깊은 관찰이 가장 큰 장점이던 장 프랑수아 라파엘리Jean-François Raffaëlli, 1850~1924가 이러한 상황을 놓칠 리 없었다. 라파엘리는 부유한 집안에서 태어났지만 생활고에 시달리던 도시 빈민들을 깊이 동정했

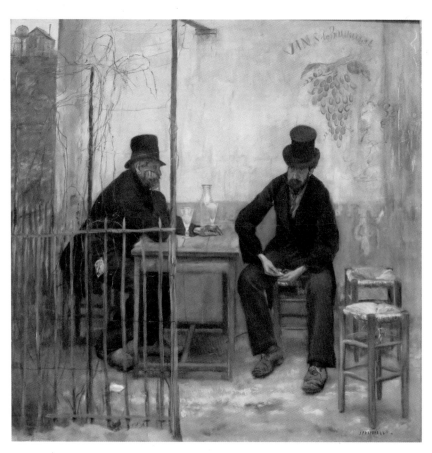

—— <압생트 마시는 사람들> 장 프랑수아 라파엘리, 1881년, 리전 오브 아너, 미국 샌프란시스코

고 일찍부터 사회 운동에 투신했다. 화가가 된 후로는 파리 변두리 풍경과 소외된 이들의 삶을 묘사하며 현실을 드러내고자 했다. 그러나 파리 코뮌 이후 프랑스 사회는 상처를 치유하는 데 매진하고 있었기에 라파엘리의 사실주의는 논란의 소지가 많았다. 남루한 차림의 두 남자가 압생트를 마시며 권태감에 빠져 있는 이 그림도 호평과 악평을 동시에 받았다.

압생트는 이 시기 섹스와 함께 파리 빈곤층에게 허락된 유일한 쾌락이었다. 쓴 쑥, 아니스, 회향 등의 약초를 알코올에 침전시켜 만든 증류주로 알코올도

수가 74%에 달했다. 한 시대를 풍미한 술이지만 흥미롭게도 18세기 이전 압생트에 대한 기록은 전무한 편이다. 고대 그리스 의사들이 출산시 고통을 줄이기 위해 쓴 쑥으로 만든 즙을 처방했고 전쟁에 나가기 전 로마의 전사들이 원기를 돋우기 위해 비슷한 약술을 마셨다는 기록 정도가 남아 있을 뿐이다. 이 술의 운명은 바꾼 것은 1789년, 혁명을 피해 스위스 산간 지방을 떠돌던 피에르 오디네르Pierre Ordinaire라는 이름의 프랑스 의사가 우연히 고대의 약술 제조법을 알게 되면서부터다. 의사는 여기에 알프스 산자락에서 자라는 몇 가지 약초를 추가한 후 만병통치약으로 팔았는데 영롱한 초록색과 함께 환각 효과에 대한 각종 오해와 소문으로 단숨에 유명세를 치렀다. 이후 스위스에 양조장이 세워지면서 유럽 각지에서 압생트 붐이 일었다.

최초로 압생트를 대량 소비한 것은 군대였다. 프랑스 알제리 주둔군 사령관은 풍토병인 말라리아의 예방 및 치료를 위해 병사들에게 압생트를 보급했다. 이 초록 술은 두통이나 복통에도 처방됐고 1년에 걸쳐 지속적인 처방을 받은 병사도 있었다. 알싸한 맛에 중독된 병사들이 고향에 돌아와서도 압생트를 마시고 이들의 영웅담과 알제리의 이국적인 낭만이 더해지면서 압생트는 자신의 존재를 대중에게 각인시켰다. 처음에는 몽마르트르 예술가들과 보헤미안 부르주아들의 컬트적 지지를 받았지만 1880년경 필록세라(포도나무뿌리진드기) 재앙으로 포도주 품귀 현상이 일자 너도나도 압생트를 마시기 시작했다. 산업화 초기 궁핍하고 어지러웠던 시절 노동자들의 고달픔을 달래준 것도 압생트였다. 취하지 않고는 버틸 수 없는 날이 점점 늘어났고 그에 따라 압생트 판매량도 증가했다. 일터에서 돌아온 노동자들이 일제히 압생트를 마시는 오후 5시를 '녹색 시간'이라고 불렀다. 압생트가 당시 프랑스 사회를 어떻게 집어삼켰는지 가늠하게 한다.

이쯤에서 우리는 에두아르 마네Edouard Manet, 1832~1883에게 쏟아졌던 비난과 손가락질에 대한 어렴풋한 실마리를 얻을 수 있다. 〈압생트 마시는 남자〉는 마네가 살롱전에 출품한 첫 작품이다. 뒷골목 남벼락에 님무린 지림의 한 남자가 기대어 서 있다. 빈 병이 나뒹굴고 녹색 유리잔으로 보아 그는 압생트에 취한 상태다. 그림을 본 사람들의 마음이 편할 리 없었다. 가뜩이나 압생트 중

—— <압생트 마시는 남자> 에두아르 마네, 1859년, 글립토테크 미술관, 덴마크 코펜하겐

독자가 늘어나 골치가 아픈데 이런 그림을 그리다니. 판사의 아들이라는 작자가 그릴 게 없어 쓰레기통이나 뒤적이는 부랑자를 그린다는 것은 도저히 있을 수가 없는 일이었다.

마네의 회화 세계는 처음부터 세상의 고정관념과 충돌했다. 당시 사람들의 머릿속에 자리한 초상화의 개념은 가치서열의 상위에 위치하는 사회적 특권 집단의 명함같은 것이었다. 부르주아들은 자신들이 성취한 것으로 믿은 자본주의의 위력을 과시하며 과거 혈통 귀족들이 그랬던 것처럼 자신들의 모습을 초상화로 남겼다. 그런데 마네가 이 개념을 전복시키고 완전히 웃음거리로 삼은 것이다. 살롱의 심기가 편할 리 없었다. 한때 마네의 스승이었던 토마 쿠튀르Thomas Couture, 1815~1879 마저 "압생트에 취해 도덕성을 상실한 불쌍한 친구가 결국 술꾼을 그렸다."며 일침을 가할 정도로 비난이 일었다. 분위기가 가열되자 마네는 파리를 연구하면서 만난 진짜 파리지앵의 모습을 그렸을 뿐이라고 변명했지만 낙선을 피하지는 못했다.

하지만 자신만의 길을 모색하던 젊은 화가들의 열렬한 지지가 이어졌고 마네를 중심으로 예술가 모임이 만들어졌다. 파리 바티뇰 구역에 있는 허름한 카페 게르부아Café Guerbois는 마네와 그의 무리들의 차지가 됐다. 이들은 매주 한두 번 특별히 예약된 두 개의 탁자에 다 같이 둘러앉았다. 탁자 위에는 커피와 압생트가 올라갔다. 훗날 클로드 모네Claude Monet, 1840~1926는 당시의 분위기와 대화의 성격을 이렇게 회상했다.

"내 인생에서 끊임없이 의견 충돌을 일으키며 대화를 나누던 그때보다 더 흥미로운 시기는 없었던 것 같다. 우린 그곳에서 늘 의식을 환기하고 사심 없고 진실한 연구를 행할 용기를 얻었으며 머릿속에 있던 계획이 확고한 형태를 띠기까지 몇 주를 나아갈 열정을 비축했다."

동시대 화가 에드가 드가Edgar Degas, 1834~1917도 당시의 분위기를 생생하게 담았다. 제목부터 의미심장한 그림은 마치 거리를 지나던 사람이 흘끗 바라본

—— <압생트> 에드가 드가, 1876년, 오르세 미술관, 프랑스 파리

어디선가 나타난 맛있는 그림들

선술집 안의 장면 같다. 남루한 차림의 여자가 홀로 술을 마신다. 테이블에 압생트 한 잔이 놓여 있지만 초췌한 얼굴과 퉁퉁 부은 눈덩이, 힘없이 늘어진 몸으로 보아 여자는 이미 취한 상태다. 무기력하게 앉아 있는 여자는 마치 내일이 없는 사람처럼 허공을 응시한다. 옆에서는 역한 알코올 냄새를 풍길 것 같은 남자가 담배를 피우고 있다. 그는 당시 유행하던 숙취 해소용 음료 마자그랭을 마시며 가물거리는 정신을 붙잡기 위해 안간힘을 쓴다. 여자와 남자는 서로가 누구인지 모른다. 마찬가지로 날카로운 테이블 밖의 사람들도 이들에게는 낯설기만 하다. 좁은 공간 속에서 서로와 코 닿을 거리에 있지만 시선은 각기 다른 곳을 향하고 있다. 서로에게 무심한 가운데 두 사람은 자기만의 문제들을 홀로 안고 있다. 화면에 보이지 않지만 분명히 존재하는 도시의 소음이 침묵을 더욱 강조한다.

그림 속 장소는 피갈 광장 남쪽에 위치한 카페 라 누벨 아텐La Nouvelle Athènes 이다. 제2 제정 시기 이곳은 리얼리즘 화가 쿠르베Courbet, 1819~1877를 비롯해 파리코뮌을 주도한 혁명가들이 모이는 곳으로 악명이 높았다. 1875년 이후로는 진보 지식인들과 인상주의 화가들의 아지트가 됐다. 그 시절 카페의 삶은 중요했다. 이들에게 카페가 주는 의미는 우아한 여성들에게 백화점이 주는 의미와 견줄 수 있는 것이었다. 그곳은 접근이 어려운 고상한 살롱의 언저리였다. 드가 역시 종종 누벨 아텐에 들렀는데 그의 시선은 언제나 주위에 배경처럼 존재하는 고달픈 인생에 치어 내일을 잃어버린 듯 술로 세월을 보내는 사람들에게 닿아있었다.

산업사회의 불평등과 생존을 위한 움직임은 드가가 가장 선호한 주제였다. 부유한 은행가 가문의 아들로 태어나 뼛속까지 파리지앵이었던 드가는 인상주의 화가 그룹에서 매우 상징적인 존재다. 1886년까지 여덟 차례 개최된 인상주의 전시에 한 번을 제외하고 모두 참여했지만 빛의 효과를 좇았던 동료들과 다르게 처음부터 시대와 인간에 대해 깊은 관심을 기울였다. '도시의 관찰자'로 불린 이 눈맑은 화가는 때로는 자문한 눈길로, 때로는 경멸의 눈길로 시대를 구체적으로 관찰하며 경마장의 기수들, 무대 뒤의 발레리나, 뒷골목 세탁

부, 술꾼들의 모습을 담는데 몰두했다. 이 그림에서 드가는 도시의 삭막한 삶에서 특징적으로 감지되는 술과 고독을 묘사하고 있는데, 자신의 다른 그림들과 마찬가지로 관람자에게 아무런 이야기도 들려주지 않았다.

> "항상 취해 있어야 한다. 당신의 어깨를 부수고 허리를 땅으로 짓누르는 짐짝 같은 이 끔찍한 시간의 무게를 느끼지 않으려면 항상 취해 있어야 한다."

빈곤한 자들이 조여오는 세상의 압박을 피해 불나방처럼 압생트에 몸을 던지고 있을 때, 몽마르트르의 예술가들은 보들레르의 《인공낙원》을 되새기며 압생트의 세계로 거침없이 걸어 들어갔다. 부르주아와 적당히 타협해 돈벌이를 하거나 아니면 가난 속에서 고립되거나 둘 중 하나를 택해야 했던 시대였다. 물질만능주의가 지배하는 사회 속에서 보들레르 이하 일군의 예술가들이

—— <1877년 파리의 카페 장면> 앙리 제르벡스, 1877년, 디트로이트 미술관, 미국 디트로이트 대도시 깊숙한 곳에서 떠도는 수많은 존재와 그들이 영위하는 근대의 삶을 예리하게 바라보던 제르벡스의 그림은 파리의 다양한 사회 구조를 반영한다.

겪어야 했던 혼란과 현기증은 세기말에 가까워질수록 그들로 하여금 압생트 같은 자극적인 요소에 탐닉하도록 만들었다. 압생트를 마신다는 것은 예술의 구원을 찾는 길이자 가치와 제도를 전복하는 기도에 참여하는 것이기도 했다. "자아의 증발과 집중, 거기에 모든 것이 있다."라는 보들레르의 명제는 벨 에 포크 시대 압생트가 얻은 위상을 말해준다.

압생트는 마시는 방법까지 낭만적이었다. 먼저 투명한 유리잔에 압생트를 절반 정도 따른다. 구멍이 뚫린 납작한 전용 은수저를 잔 위에 걸치고 그 위에 각설탕을 올린다. 설탕 위로 차가운 물을 천천히 부어 설탕을 녹인다. 진한 설 탕물이 초록 압생트 위에 떨어지는 순간 투명한 녹색의 술은 우유처럼 뿌옇게 변한다. 특유의 쓴맛을 중화하고 압생트 안에 잠들어 있던 허브의 복잡한 향 을 깨우기 위한 과정이었지만 이 진지하고 전율적인 행위에 매료되어 한 잔, 두 잔 홀짝이다 중독에 빠지는 경우가 허다했다.

반 고흐, 압생트와 광기의 나날

불행하게도 압생트는 영감을 고취하는 것에 만족하지 않았다. 많은 예술가 가 자신들의 삶이 왜 계속 황폐해지는지 알지 못한 채 중독이라는 나락에 빠졌 고, 싸구려 독주가 품고 있던 많은 독성 물질로 인해 고통 속에서 생을 마감했 다. 근대 사회학의 시조라 불리는 에밀 뒤르켐Émile Durkheim은 예술가들의 압 생트 중독을 "해소되지 않는 갈증은 영원히 되풀이되는 자살이다."라는 문장 으로 압축해 표현했고 작가 구스타브 플로베르Gustave Flaubert는 "몸과 마음을 모두 죽이는 극악한 맹독"이라며 이 술의 본질을 꿰뚫었다.

그러나 누구도 이 화가만큼 더할 수 없을 정도로 지독한 압생트의 저주를 받지는 않았다. 압생트는 빈센트 반 고흐Vincent van Gogh, 1853~1890를 하나의 불 행에서 다음 불행으로 인도했다. 고흐가 압생트를 마시기 시작한 것은 1886 년 무렵으로 추정된다. 그림 공부를 위해 파리에 온 고흐는 몽미르트르의 건 위 예술가들에게서 새로운 예술 경향과 함께 압생트를 배웠다. 고흐는 파리 생

활에 잘 적응하는 듯 보였지만 실상은 그렇지 않았다. 고흐가 부르주아지에 아부하는 천박한 예술계에 진저리를 치는 동안 세련되고 건방진 예술가들은 플랑드르 사투리와 촌스러운 옷차림, 그러니까 탄광촌 광부나 입을 것 같은 헐렁한 작업복에 쭈그러진 모자를 눌러쓴 고흐에게 불편함을 느꼈다. 고흐는 커피를 소리 내며 마셨고 핏발 선 눈은 감정을 숨기지 못했으며 종종 경찰과 실랑이를 벌였다. 경찰들이 고흐를 주시한 이유는 술에 취해 번잡한 거리 중간에서 그림을 그리거나, 자기 그림을 조롱했다며 지나가던 사람을 붙잡고 시비를 걸었기 때문이다. 지나친 음주에 대한 주변의 걱정에도 고흐는

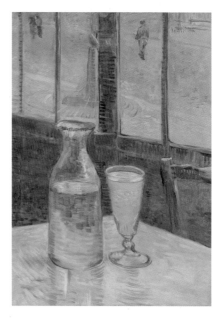

—— <카페 테이블과 압생트> 빈센트 반 고흐, 1887년, 반 고흐 미술관, 네덜란드 암스테르담 테오의 권유로 파리에 도착한 고흐는 당시 예술가들 사이에서 인기가 많았던 압생트에 매료됐다. 고흐는 창 밖의 거리를 보며 홀로 술을 마시는 사람의 시점으로 그림을 구성했다.

자신의 행위를 파리지앵 사이에 유행하던 광란 정도로 치부했다. 예술의 구원이라 믿었던 파리에서 고흐는 압생트 없이는 하루도 견딜 수 없는 중독자로 전락했다.

모두가 등을 돌린 고흐에게 마지막까지 친절했던 사람은 열한 살 어린 툴루즈 로트레크Henri de Toulouse-Lautrec, 1864~1901였다. 좌절과 광기 어디쯤 있었던 가난뱅이 시골뜨기와 신체 기형으로 부모에게 외면당한 외로운 귀족 청년은 의외로 통하는 구석이 있었다. 두 사람 다 불안정하고 황폐한 감정을 나름의 방법으로 캔버스에 녹이고 있었으며 무엇보다 술과 매춘의 세계에 현혹된 것이다. 친구가 된 고흐와 로트레크는 매음굴 후미진 술집에서 밤새 많은 술을 마시곤 했다.

1887년 로트레크가 몽마르트르 탕부랭 카페에서 포착한 고흐는 광기와 파괴의 디오니소스처럼 보인다. 고흐는 독주를 잠시 내려놓고 마치 누군가를 집어삼키듯 맞은편을 응시한다. 로트레크는 빨간 머리의 이 시골뜨기 화가가 가지고 있는 조울증과 격정까지 예리하게 포착했다. 술자리의 또 다른 동석자이자 종종 고흐와 야외 스케치 작업을 함께 했던 폴 시냐크Paul Signac, 1863~1935은 당시를 이렇게 회상했다.

—— <반 고흐의 초상> 툴루즈 로트레크, 1887년, 반 고흐 미술관, 네덜란드 암스테르담

"어느 날 거나하게 취한 로트레크가 맞은 편에 앉아 있던 고흐를 그리기 시작했다. 고흐가 자세를 취하고 있을 때 화가이자 근처 카바레 주인 로돌프 살리가 찾아왔는데, 그는 로트레크 옆에서 그림을 그리고 싶다며 나에게 종이와 분필을 달라고 부탁했다. 고흐는 곁눈질로 두 사람의 작업을 유심히 관찰하다 이내 압생트에 집중했다."

당시 고흐는 시끄럽고 거만한 파리에 염증을 느끼고 있었다. 동생 테오에게 압생트와 보낸 퇴폐적인 밤에 대해 '절망적인 홍수'라 토로했다. 1888년 2월이 되자 고흐는 파리를 떠나 아를로 거처를 옮겼다. 그러나 압생트를 완전히 끊지는 못했다. 그는 매일 취해 있었고 파리에서 그랬던 것처럼 아무도 거들떠보지 않는 그림을 그렸다. 낯선 네덜란드인이 내뱉는 사투리를 일아듣지 못하는 아를 주민들 사이에서 고흐는 끔찍한 외로움에 시달렸다. "커피를 주문할 때를 빼고는 단 한 사람과도 말을 하지 않고 지내는 날들이 오랫동안 계속되었다."

—— <폴 고갱에게 바친 자화상> 빈센트 반 고흐, 1888년, 하버드 대학교 미술관, 미국 보스턴

그럼에도 불구하고 예술에 대한 열정은 여전히 뜨거웠고 고흐는 존경하는 고갱Paul Gauguin, 1848~1903에게 함께 작업하자고 제안했다. 두 사람이 같이 지내면 서로에게 자극이 되고 생활비도 덜 들 것이라 생각한 것이다. 고흐는 노란 집을 빌리고 〈폴 고갱에게 바치는 자화상〉을 비롯해 고갱을 위한 몇 점의 그

림도 서둘러 완성했다. 자화상 속에서 고흐는 많이 초췌해 보인다. 거칠고 마른 얼굴에 삭발한 머리, 뻣뻣하고 수풀 같은 붉은 수염…. 오직 야수의 것처럼 매섭고 형형한 눈동자만이 그림 속 남자가 범상치 않은 지성의 소유자임을 알려준다. 자화상에서 고흐의 감정의 폭과 깊이는 극적으로 나타난다. 고흐는 불규칙한 붓질로 캔버스를 휘젓다가 어떠한 부분은 그대로 남겨 두었다. 두껍게 칠한 색의 조각들, 칠해지지 않은 지점들, 여기저기 끝내지 않은 채 그대로 둔 부분들이 그의 격정을 보여 준다.

그해 10월 고갱이 도착했고 마침내 두 화가의 공동생활이 시작됐다. 처음에는 모든 것이 순조로웠다. 고흐와 고갱은 그림 주제를 찾아 아를과 인근 지역을 답사하고 함께 이젤을 세우고 그림을 그렸으며 예술을 이야기하며 밤을 지샜다. 그러나 관계는 두 달 만에 산산조각이 났다. 예민하고 격정적인 고흐와 거만하고 이기적인 고갱이 끊임없이 서로를 자극한 것이다. 특히 고갱은 도착 첫 날부터 불만을 쏟아냈다. 아를의 풍경을 비웃으며 고향 브르타뉴가 얼마나 근사한지 떠들고 고흐가 존경을 담아 열정적으로 꾸민 노란 집을 비웃었다. 고흐는 고갱을 존경했지만 고갱은 자신이 더 우월한 화가라고 으스댔다. 고갱은 고흐의 그림을 "노란색과 자주색의 혼합 작업이나 가끔 시도하는 보색 작업 등 캔버스의 모든 기법이 약하고 불완전하고 단조롭다."라고 평가했다.

고갱의 냉담한 태도와 독설은 작은 자극에도 지나칠 정도로 민감하게 반응하던 고흐의 마음에 생채기를 냈다. 고갱이 떠나겠다고 으름장을 놓을 때마다 혼자 남겨질 두려움에 더 많은 압생트를 마셨다. 술에 취해 거리를 배회하다 자신이 누구인지 그곳이 어디인지 왜 거기 있는지 기억하지 못 하는 일도 있었다. 서로의 초상화를 그리던 날에도 고흐의 신경은 통제가 안 될 정도로 날카로워졌다. 고갱이 고흐를 술주정뱅이처럼 묘사한 것이 문제였다. 고갱의 그림을 본 고흐는 그가 자신을 조롱한다고 생각했다. 훗날 고갱은 그날 고흐가 압생트 잔을 자신에게 던졌다고 회상했다.

1888년 12월 23일 저녁, 그들 사이에 정확히 무슨 일이 일어났는지는 알 수 없다. 귀를 자른 비극적 사건과 관련해 고갱은 자기변명에 급급했고 고흐는 완

—— <해바라기와 있는 반 고흐> 폴 고갱, 1888년, 반 고흐 미술관, 네덜란드 암스테르담 서로의 초상화를 그리던 날 고갱의 그림을 본 고흐는 그가 자신을 조롱한다고 생각했다. 고흐는 고갱을 영웅처럼 그렸지만 고갱은 고흐를 술주정뱅이처럼 묘사했다. 며칠 후 고흐는 자신의 귀를 잘랐다.

전히 침묵했다. 고갱의 진술에 따르면 술자리에서 작은 다툼이 있었고 자신이 화를 내며 밖으로 나가자 고흐가 면도날을 들고 뒤쫓아왔다. 고흐는 잠시 그대로 있다가 어둠 속으로 사라졌다. 다음 날 경찰이 노란 집에 찾아갔을 때 고흐는 피범벅인 상태로 의식을 잃고 쓰러져 있었다. 고갱은 즉시 아를을 떠났고 고흐는 인근 정신병원으로 보내졌다. 두 사람은 이후 다시는 만나지 않았다. 1889년 5월 8일, 생 레미 정신병원 원장은 고흐의 상태를 아래와 같이 기록했다.

> "네덜란드 태생 빈센트 반 고흐는 시각 및 청각에 환각증을 수반하는 심각한 신경 발작으로 입원했으며 눈에 띄게 병세가 호전되고 있지만 계속된 치료가 필요하다."

몇 달의 입원 기간 동안 고흐는 정상과 비정상 사이를 극적으로 오갔다. 무언가에 사로잡혀 잠을 이루지 못했고 망상에 시달렸다. 발작이 시작된 후로는 술 대신 물감과 등유를 마시기도 했다. '단지 예술적인 광기일 뿐'이라며 제 자신을 위로하다가도 불안정한 상태를 깨닫고는 불안과 절망에 시달렸다. 삶에서 가장 소중하게 여긴 너무나 많은 것들이 손닿을 수 없는 곳에 있었지만 다행히도 고흐에게는 계속 그림을 그릴 기회가 주어졌다. 단조 화음의 두꺼운 색의 조각들, 더욱더 거칠어진 붓질, 과감한 소용돌이 등 고흐의 후기 명작 속에서 발견되는 위협적인 요소들은 대부분 이 시기 발현됐다.

고흐가 예술을 향한 열정을 통해 정신병원 생활을 참아낸 것은 의심의 여지가 없다. 그러나 그를 괴롭힌 광기의 본질에 대한 논쟁은 여전히 진행 중이다.

—— **<아를 병원의 병동> 빈센트 반 고흐, 1889년, 개인 소장** 고흐는 1888년 12월 자신의 왼쪽 귀 일부를 잘라낸 사건으로 처음 이곳에서 치료를 받았고 이듬해 봄 다시 입원했다.

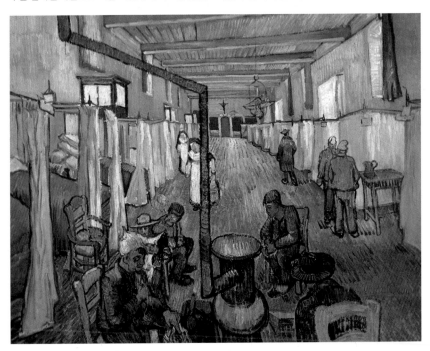

조울증과 간질에 무게가 실리지만 독한 압생트를 너무 마신 탓이라는 주장도 나온다. 후자의 경우 어디까지나 추측이지만 과도한 음주가 억제할 수 없는 감정과 결합해 고흐를 감당할 수 없는 지경으로 몰고 갔을 가능성을 배제할 수 없다. 고흐는 파리 시절부터 정신병원에 입원하기 전까지 블랙커피와 파이프 담배, 압생트를 입에 달고 살았다. 과도한 음주로 붓조차 들지 못했던 기간도 분명 몇 주간 있었다. 그러나 남아 있는 작품 중에 압생트 중독의 증거를 감지할 수 있는 그림은 극히 일부에 불과하며 생애 마지막의 대부분을 명징하고 차분한 상태로 유지했다. 고흐는 노란 밀밭 위를 나는 불길한 까마귀들, 맹렬하게 다가오는 태양과 화염 같은 들판, 꿈틀대며 솟구치는 사이프러스 나무들, 습지에서 자라는 거친 야생초 속에 자신의 감정을 토해내듯 쏟아낸 후 1890년 7월 39일 권총으로 스스로 목숨을 끊었다.

만신창이 인생들

고흐가 정신병원을 들락거리던 1889년 겨울, 로트레크는 몽마르트르의 악명 높은 카바레 '물랭루주Moulin Rouge'에서 여전히 압생트에 취해 있었다. 쾌락을 통제할 필요가 없던 물랭루주는 이른바 '감각적인 쾌락을 좇는 자들'의 아지트이자 방종의 진원지였다. 밤이 되면 타락한 귀족을 비롯해 매춘부, 동성애자, 여장 남자, 사디스트(성적 대상에 고통을 가해 성적 만족을 얻는 사람) 등 광적인 에로티시즘의 추종자들이 들끓었다. 로트레크는 다리를 절뚝거리며 매일 물랭루주를 찾았고 그곳의 가장 아름다운 무희들과 어울렸다. 압생트에 취해 세상을 바라보면서 카바레 같은 밤의 유흥과 술판의 무르익은 흥취, 매춘의 현장을 그림으로 남겼다. 〈카페에 있는 신사 브왈로〉는 물랭루주의 백열등 아래에서 회색 중산모를 쓴 부르주아가 압생트를 마시고 있는 그림이다. 남자는 압생트를 한 잔 쭉 들이켜고는 입맛을 다시며 만족한다는 듯 여급에게 한 잔을 더 주문했다. 로트레크는 그가 압생트를 기다리며 담배를 피우는 순간을 포착했다. 로트레크는 즉흥적으로 그린 것처럼 보이기 위해 테레빈유로 희석한 물감과 흡수성이 좋은 마분지를 사용해 빠르게 작업했다.

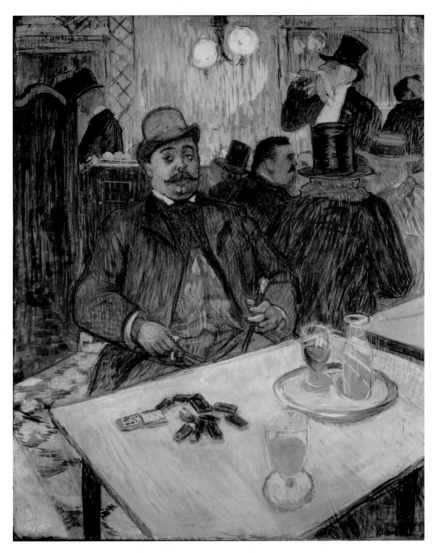

—— <카페에 있는 신사 브왈로> 툴루즈 로트레크, 1893년, 클리블랜드 미술관, 미국 클리블랜드

로트레크는 술꾼의 얼굴에서 방종과 권태를 잡아내는 재능이 있었고 고흐는 로트레크가 몽마르트르의 부도덕한 사람들을 그리는 방법에 감탄하곤 했다. 로트레크를 사로잡은 것은 언제나 우울증이건 조증이건 자신의 감정을 통

제하지 못하는 사람들, 상식적 현실과 정서를 타인과 공유하지 못하는 사람들, 제 자신에게 환멸을 느끼는 사람들, 주위 사람들이 망상이라 결론짓는 주장을 하는 사람들이었다. 이들은 대부분 압생트 중독자로 결국에는 치매 환자처럼 기괴하게 박탈된 정신으로 사망했다. 로트레크를 끝없이 마시게 만든 것도 개인의 환멸과 가족의 외면에서 비롯된 슬픔이었다. 고흐처럼 로트레크도 정신착란을 겪었다. 1901년 길에 쓰러진 채 발견되어 정신병원에 들어갔고 뇌가 망가지는 고통 속에서 서른일곱의 나이로 생을 마감했다. 타히티로 떠난 고갱은 압생트 중독과 매독 합병증으로 1903년 사망했다.

베를렌Verlaine과 그의 연인 랭보Rimbaud가 압생트의 취기를 '시인의 제3의 눈'이라 예찬하고 고갱이 그림을 그리기 전 담배와 함께 압생트 한 잔을 의식

—— <테이블에서> 부분 확대, 앙리 팡탱 라투르, 1872년, 오르세 미술관, 프랑스 파리　　베를렌과 그의 연인 랭보는 압생트의 취기를 '시인의 제3의 눈'이라 예찬했다.

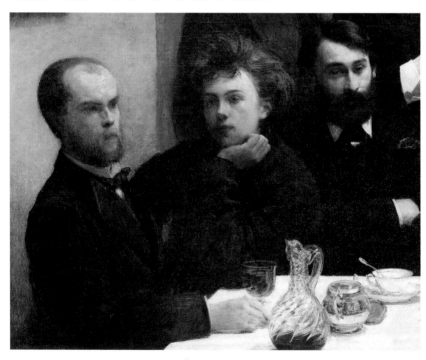

처럼 마실 무렵, 이 술은 천재와 동의어가 되어 있었다. 실존과 본능을 삶의 기조로 삼은 예술가들은 쾌락, 폭력, 경이, 환각을 바탕으로 하는 압생트의 속성에 완전히 매료됐다. 몽롱한 눈빛으로 세상을 바라보았고 때로는 무절제한 쾌락과 끝 모를 나락을 갈망했다. 20세기 초 광기의 시대가 시작되자 압생트는 새로운 주인들을 만났다. 자신의 작품 하나하나를 완성해가는 데 타인의 피와 함께 압생트를 필요로 한 파블로 피카소Pablo Picasso, 1881~1973, 녹색 광기에 잠식당한 아마데오 모딜리아니Amedeo Modigliani, 1884~1920, 그리고 파격과 기행으로 몽마르트르를 지배한 수잔 발라동Suzanne Valadon, 1867~1938과 그녀의 아들이며 태어날부터 알코올 중독자였던 모리스 위트릴로Maurice Utrillo, 1883~1955가 그들이다.

모딜리아니가 압생트 중독과 결핵으로 피를 토하며 죽어가고 있었을 때, 한쪽에는 공쿠르 형제Edmon & Jules Goncourt가 '압생트의 사도들'이라 칭한 노동계급의 압생트 중독이 프랑스 사회의 가장 심각한 문제 중 하나로 떠올랐다. 급격한 산업화 속에서 대다수의 노동자는 참혹한 노동과 허탈한 패배주의에 짓눌려 있었다. 누군가는 살아 있는 걸 운이라고 했다. 언제 죽어도 이상하지 않을 만큼 그들이 하는 일은 고되고 위험했으며 목숨 또한 하찮게 여겨졌다. 굴뚝 청소부는 낡은 밧줄 하나에 몸을 의지한 채 굴뚝 내벽에 매달려 재와 검댕을 털어냈고, 어린 세탁부는 수십 개의 거대한 솥이 종일 펄펄 끓는 곳에서 맨손으로 독한 표백제를 만졌다. 결핵, 폐기종, 피부암, 영양실조가 일상이고 찰나의 사고도 흔했다. 어쩌다 운이 좋아 하루를 무사히 넘긴 이들은 압생트에 지친 몸을 달랬다. 쾌락이 주는 위로는 찰나였지만 그마저도 없으면 버티기 힘들었다. 역한 알코올 냄새는 저들의 삶이 고단하다는 사실을 지독하게 상기시켰다. 취기에 휘청대면서도 한편으로는 권태가 밀려왔다. 매일 반복되는 일상이기 때문이다. 어떤 이들은 권태로운 위기감에 어쩔 줄 몰라, 취기에 삶의 모든 희망을 맡겨버린 스스로 대한 원망과 열패감에 다시 술을 찾았다.

당연하게도 중독이 만연했다. 술꾼들은 툭하면 이웃에게 행패를 부리고 보기에도 역겨운 토사물을 배설하고 거리낌 없이 난잡한 섹스에 몰두했다. 일이 있어도 공장에 나가지 않았고 폭력과 범죄는 위험한 수준에 도달했다. 가

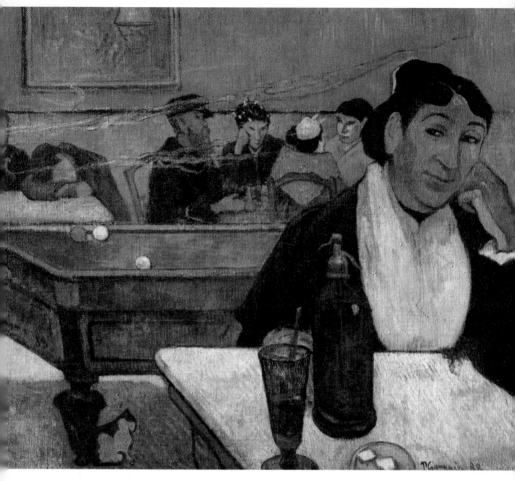

—— <밤의 카페, 아를> 폴 고갱, 1888년, 푸시킨 미술관, 러시아 모스크바 압생트 중독은 19세기 말과 20세기 초 프랑스 사회의 가장 심각한 문제 중 하나였다. 고갱은 술집 여주인과 뜨내기들이 싸구려 압생트를 마시며 밤을 보내는 장면을 통해 퇴폐적이고 병적인 당대 사회상을 고스란히 보여준다.

정은 해체되었고 난잡한 치정 속에서 남은 건 수치와 죽음이었다. 정신병원은 자해, 자살미수, 발작, 환청, 정신 분열, 치매 등 알코올중독에서 비롯된 정신질환 환자들로 넘쳐났다. 에밀 졸라의 표현을 빌리면 '광기적 취기에 짓눌려 살아가던 때'였다.

"두 번째 술잔을 비우자 블라우스가 등에 달라붙을 정도로 후덥지근한 열기 속에서 팔다리를 마비시키는 노곤하고 아늑한 느낌이 온몸을 휘감았다. 제르베즈는 팔꿈치를 테이블 위에 올려놓고 허공을 보며 혼자 키득거렸다. 꺽다리와 땅딸보 같은 옆 테이블의 술꾼들이 곤드레만드레 취해 서로를 꼭 껴안고 있는 모습이 무척 재미있었기 때문이다. 그렇다. 제르베즈는 목로주점에서 마음껏 웃을 수 있었다. 기름진 돼지 방광처럼 번들거리는 살찐 콜롱브 영감의 얼굴과 파이프 담배를 피우며 고함을 지르는 술꾼들, 거울과 술병을 빛나게 하는 가스등의 환한 불빛이 모두 그녀를 웃게 만들었다."

—— 《목로주점》 에밀 졸라

소설 《목로주점》의 주인공 제르베즈는 가난 속에서 어떻게든 살기 위해 노력하지만, 알코올 중독자인 아버지에게서 물려받은 유전적 결함과 파리 빈민가의 퇴폐적인 환경으로 압생트에 손을 대다 결국 비참하게 생을 마감한다. 졸라는 제르베즈가 술에 중독되는 과정을 8장에서 13장까지 여섯 장에 걸쳐 매우 상세하게 묘사했다. 이는 현실의 비극을 극대화하려는 작가적 상상력의 산물이 분명하다. 그러나 소설의 묘사는 당시 파리 뒷골목 빈민 여성들의 삶의 궤적과 별반 다르지 않았다. 사소한 경험처럼 보였던 압생트 한 잔은 제어할 수 없는 충동의 기폭제가 됐다. 더 많은 술을 제공하며 무한한 즐거움을 약속하는 것처럼 보였던 주점과 밤낮으로 움직이는 증류기는 결국 인간을 노예화하고 파멸시켰다. 변두리 빈민가에서 청년 시절을 보내면서 제르베즈처럼 술에 취해 아무렇게나 살아가던 이들을 수없이 만났던 졸라는 맹렬한 기세로 민중을 집어삼키고 있는 압생트에 공포감마저 느꼈다. 《목로주점》은 취한 세상을 향한 그의 질문이었다. 비빌 언덕은 고사하고 마음 편히 기댈 어깨 하나 없는 이들에게 던져진 압생트는 희망이었을까. 아니면 치명적인 독이었을까.

사람들은 《목로주점》에 눈살을 찌푸리면서도 현실이 더 끔찍하다는 사실에 고개를 끄덕였다. 1905년 8월 28일 스위스 노동자 장 랑프레이Jean Lanfray는 여느 날과 다름없이 아침 식사를 하면서 압생트 한 잔을 마셨다. 그는 일

—— <압생트 마시는 사람> 빅토르 올리바, 1901년, 개인 소장 반투명의 초록 악마가 테이블 위에 엉덩이를 걸치고 앉아 남자를 물끄러미 바라보고 있다. 광증에 빠진 듯 보이는 남자 앞에 압생트가 놓여 있다.

을 마치고 동료들과 포도주와 위스키를 양껏 마신 후 집에 돌아왔고 잠자리에 들기 전 압생트 한 잔을 더 마셨다. 평범해 보였던 하루는 그가 마지막 압생트를 입에 털어 넣은 직후 악몽으로 변했다. 잔소리를 참다못한 랑프레이가 아내의 머리에 총을 발사한 것이다. 그는 방 안에서 자고 있던 어린 두 딸에게도 총을 쐈다. 뱃속 아이까지 일가족 네 명이 모두 현장에서 사망했다. 그의 부모가 달려왔을 땐 자신의 얼굴에 총을 쏜 랑프레이가 피투성이가 된 채 쓰러져 있었다. 의식을 되찾은 후 자신이 한 일이 아니라고 울부짖던 남자는 몇 달 후 목을 맸다.

랑프레이 사건은 유럽 사회를 일대 충격으로 몰아넣었다. 그가 마신 압생트는 고작 두 잔에 불과했지만 주요 언론은 이 사건은 '압생트 살인'으로 보도했다. 프랑스 일간지 《르 피가로》는 '녹색 악마의 저주, 일가족 살인'이라는 제목을 네덜란드 타블로이드 《더 텔레흐라프》는 '선량한 가족 잔혹사, 살인의 원흉은 압생트'라는 제목을 달았다. 제네바에서 압생트에 취한 남자가 손도끼로 아내를 살해하는 사건이 파리 근교 뇌이쉬르센에서 술꾼들의 폭행으로 술집 주인 부부가 혼수상태에 빠지는 사건이 연달아 일어나면서 압생트 공포 여

론이 일어났다. 보수적인 종교단체와 금욕주의자들, 포도주 제조업자들은 기다렸다는 듯 혐오를 부추겼다. 압생트 중독자의 뇌가 까맣게 변했다, 만취한 간호사가 갓난아기를 창밖으로 던졌다는 헛소문마저 돌았다. 모두들 발렌틴 매그낭Valentin Magnan이 '모든 사회악의 뿌리'라고 명명한 압생트 저주라고 수군댔다. 매그낭은 1869년부터 압생트에 함유된 투존 성분이 환각, 충동 장애, 발작 같은 신경 장애를 일으키고 뇌를 퇴화시킨다는 의견을 꾸준히 제기해왔다. 과학적 근거가 빈약하다는 지적에도 불구하고 매그낭의 주

—— 1910년 스위스 풍자지 《르 구구스》는 사제 복장을 한 금욕주의자가 살해된 녹색 요정을 짓밟고 있는 포스터를 게제했다. 파란 십자가는 당시 알코올 소비에 반대하는 금주 운동의 상징이었다.

장은 사실로 굳어졌고 사람들은 녹색 악마라면 치를 떨기 시작했다.

마침내 벨기에1906, 네덜란드1908, 스위스1910가 압생트 제조 및 판매를 금지했다. 압생트에 가장 취해 있었던 프랑스도 1915년 금지령을 선포했다. 미국 의회는 압생트를 인류 최악의 적 중 하나로 선정하며 미국 국민이 녹색 악마의 노예가 되지 못하도록 할 수 있는 모든 것을 하겠다고 선언했다. '녹색 요정', '에메랄드 지옥', '악마의 술'이라 불리며 벨 에포크 시대를 풍미한 압생트는 오명을 안은 채 역사의 뒤안길로 사라지게 됐다. 이후 압생트가 누명을 벗기까지는 꽤 오랜 시간이 걸렸다. 1970년 독일, 영국, 미국의 국제 공동연구진은 투존은 환각 물질이 아니며 이조차도 압생트에는 극소량만 들어있다는 결과를 발표했다. 처음부터 악마나 환각은 존재하지 않았던 셈이다. 낭만적이고 전설적인 예술가들의 이야기 속에서 여전히 사람들의 촉수를 자극하던 압생트는 100년 후 다시 살아났다. 스위스는 2005년 압생트 생산 및 판매 금지를 해제했다.

Food in Art, From Prehistory to the Renaissance, Gillian Riley, Reaktion Books, 2014

Art, Culture, and Cuisine: Ancient and Medieval Gastronomy, Phyllis Pray Bober, University of Chicago Press, 2001

Food A Culinary History from Antiquity to the Present, Albert Sonnenfeld, Jean-Louis Flandrin, Massimo Montanari, Columbia University Press, 2013

A Feast for the Eyes: Edible Art from Apple to Zucchini, Carolyn Tillie, Reaktion Books, 2019

Food and Feasting in Art, Silvia Malaguzzi, J. Paul Getty Museum, 2008

The Oxford Companion to Italian Food, Gillian Riley, Oxford University Press, 2007

Matters of Taste: Food and Drink in Seventeenth-century Dutch Art and Life, Donna R. Barnes and Peter G. Rose, Albany Institute of History & Art, 2002

Food: The History of Taste, Paul Freedman, University of California Press, 2007

The Origins of Peasant Servitude in Medieval Catalonia, Paul Freedman, Cambridge University Press, 2004

Out of the East: Spices and the Medieval Imagination, Paul Freedman, Yale University Press, 2008

The Routledge History of Food, Carol Helstosky, Taylor & Francis, 2014

Feasting A Celebration of Food in Art : Paintings from the Art Institute of Chicago, James Yood, Universe, 1992

The Edible Monument: The Art of Food for Festivals, Charissa Bremer-David, Getty Research Institute, 2015

Art and Food, Peter Stupples, Cambridge Scholars Publisher. 2014

The Elephant in the Living Room: Jan Steen's Fantasy Interior as Parodic Portrait of the Schouten Family, Cloutier-Blazzard, Kimberlee A. Aurora, The Journal of the History of Art, 2010

Food in Painting: From the Renaissance to the Present, Kenneth Bendiner, University of Chicago Press, 2004

The Oyster in Dutch Genre Paintings: Moral or Erotic Symbolism, Liana De Girolami Cheney, Artibus Et Historiae 1987

The Art of Food: From the Collections of Jordan D. Schnitzer and His Family Foundation, Carolyn Vaughan, Jordan Schnitzer Family Foundation, 2021

A History of Food, Maguelonne Toussaint-Samat, Wiley, 2009

Globalizing Roman Culture: Unity, Diversity and Empire, Richard Hingley, Routledge, 2005

Tastes and Temptations: Food and Art in Renaissance Italy, John Varriano, University of California Press, 2011

Dutch Paintings of the Seventeenth Century, Khar and Madlyn Milner, New York Harper and Row, 1978

The Religious and Historical Paintings of Jan Steen, Kirschenbaum, Baruch David, and Jan Steen, New York Allanheld & Schram, 1977.

Laughter and Carnivalesque, Mikhail Bakhtin, Creation of a Prosaics, Stanford, 1990

Cultural Identity in the Roman Empire, Joanne Berry, Ray Laurence, Routledge, 2001

Consuming Painting: Food and the Feminine in Impressionist Paris, Allison Deutsch, Penn State University Press, 2021

The Hungry Eye: Eating, Drinking, and European Culture from Rome to the Renaissance, Leonard Barkan, Princeton University Press, 2021

Nathaniel's Nutmeg, Giles Milton, London Hodder and Stoughton, 1999

Art and Appetite: American Painting, Culture, and Cuisine, Annelise K. Madsen, Sarah Kelly Oehler, Yale University Press, 2013

Sight and spirituality in early Netherlandish painting, Bret L. Rothstein, Cambridge University Press, 2005

Looking at the Overlooked: Four Essays on Still Life Painting, Norman Bryson, Reaktion Books, 2013

Savoir-Faire: A History of Food in France, Maryann Tebben, Reaktion Books, 2020

Maize for the Gods: Unearthing the 9,000-Year History of Corn, Michael Blake, Univ of California Press, 2015

Medieval and Early Modern Times: Discovering Our Past, Jackson J. Spielvogel, Glencoe-McGraw-Hill School Publishing Company, 2005

The Body of the Conquistador: Food, Race, and the Colonial Experience in Spanish America, 1492–1700, Rebecca Earle, Cambridge University Press, 2012

The Bookseller of Florence: The Story of the Manuscripts That Illuminated the Renaissance, Ross King, Atlantic Monthly Press, 2021

On the Other Shore: The Atlantic Worlds of Italians in South America During the Great War, John Starosta Galante, University of Nebraska Press, 2022

Encyclopedia of Pasta, Oretta Zanini De Vita, University of Califonia Press, 2002

Animals and Hunters in the Late Middle Ages, Hannele Klemettilä, Taylor & Francis, 2015

Medieval Germany in Regional Cuisines of Medieval Europe, Melitta Weiss Adamson, Scully, 1995

Uncommon Grounds: The History of Coffee and How It Transformed Our World, Mark Pendergrast, Basic Books, 2010

Coffee: A Global History, Jonathan Morris, Reaction Books, 2018

Coffee: A Dark History, Antony Wild, Fourth Estate, 2004

The Devil's Cup: A History of the World According to Coffee, Stewart Lee Allen, Soho Press, 2003

Life in the Middle Ages, Mikael Eskelner, Martin Bakers, Cambridge Stanford Books, 2019

The Painter, the Cook and the Art of Cucina, Anna Del Conte, Octopus Books, 2007

The Medieval Kitchen, A Social History with Recipes, Hannele Klemettilä, Reaktion Books, 2012

Epitomes of Evil: Representation of Executioners in Northern France and the Low Countries in the Late Middle Ages, Hannele Klemettilä, Brepols, 2008

미식의 역사, 질리언 라일리, 푸른 지식, 2015

제7대 죄악, 탐식: 죄의 근원이냐 미식의 문명화냐, 플로랑 켈리에, 예경, 2011

로마 제국 쇠망사, 에드워드 기번, 믿음사, 2008

인류는 어떻게 역사가 되었나: 사냥, 도살, 도축 이후 문자 발명에 이르기까지 인간의 역사, 헤르만 파르칭거, 글항아리, 2020

향료 전쟁: 역사와 흐름을 바꾼 용기에 관한 전설적 이야기, 가일스 밀턴, 생각의 나무, 2002

중세의 쾌락: 서양 중세 사람들의 사랑, 성 그리고 삶의 즐거움, 장 베르동, 이학사, 2000

주제로 보는 명화의 세계, 앨릭잰더 스터지스, 마로니에 북스, 2007

맛있는 그림, 미야시타 기쿠로, 바다출판사, 2009

그림으로 본 음식의 문화사, 케네스 벤디너, 예담, 2007

문명화의 과정, 노베르트 엘리아스, 한길사, 1996

음식문화의 수수께끼, 마빈 해리스, 한길사, 1992

유럽의 음식문화, 맛시모 몬타나, 새물결, 2001

프랑수아 라블레의 작품과 르네상스의 민중문화, 미하일 바흐친, 아카넷, 2001

누들, 크리스토프 나이트하르트, 시공사, 2007

세계사를 바꾼 37가지 물고기 이야기, 오치 도시유키, 사람과 나무사이, 2020

권력자들의 만찬, 로이 스트롱, 넥서스북스, 2005

중세의 뒷골목 풍경, 양태자, 이랑, 2011

악마의 정원에서, 스튜어트 리 앨런, 생각의 나무, 2005

중세 유럽의 생활, 가와하라 아쓰시, 에이케이 트리비아 북, 2017

중세 I ~IV, 움베르토 에코, 시공사, 2018

논문 및 저널

Food History: A Feast of the Senses in Europe, 1750 to the Present,, Martin Bruegel, Peter J. Atkins, Sylvie Vabre, Taylor & Francis, 2021

The Oyster Culture of the Ancient Romans, R. T. Gunther, M.A.,. Fellow of Magdalen College, Oxford. With Plate L, 1897

Oyster symbolism in the art of painting, Defne Akdeniz, Okan University, School of Applied Disciplines, Istanbul, Turkey, Journal of Social Humanities Sciences Research, 2017

The Spice Trade's Forgotten Island, Janna Dotschkal, National Geographic, 2017

Origin, History and Uses of Corn, Iowa State University, Department of Agronomy, 2014.

Description of components of nutmeg, Food and Agriculture Organization of the United Nations. 1994

Extraction and separation of volatile and fixed oils from seeds of Myristica fragrans, Piras A Rosa, Journal of Food Science, 2012

A medical text in Arabic written by a Jewish doctor living in Tunisia in the early 900s, John Dickie, The Epic History of Italians and Their Food, Simon and Schuster, 2008

The Twisted History of Pasta, Alfonso López, National Geographic, 2016

History of pasta, Justin Demetri, Life in Italy, 2018.

Glass Transition Temperature and its Relevance in Food Processing, Yrjö H Roos, Food Science and Technology, 2010

Fast Food and Urban Living Standards in Medieval England, Martha Carling, in Food and Eating in Medieval Europe, 2018

Feeding Medieval Cities: Some Historical Approaches, Margaret Murphy, in Food and Eating in Medieval Europe, 2016

16세기 이탈리아 궁정 연회의 구성원들, 라영순, 한국서양중세사학회, 2017

바흐친과 문학이론 중 셰익스피어 극에 나타난 축제의 정치학, 마이클 D. 브리스톨

이미지 출처

13p Rila Monastery wall painting (CC BY 2.5)

https://commons.wikimedia.org/wiki/File:Rila_Monastery_wall_painting.jpg

83p Casa de Venus Pompeya 01 (CC BY-SA 4.0) cropped

https://commons.wikimedia.org/wiki/File:Casa_de_Venus_Pompeya_01.jpg

123p Lascaux 017 (CC BY 4.0)

https://commons.wikimedia.org/wiki/File:Lascaux_017.jpg

146p Chambre du cerf - le basin (CC BY-SA 3.0)

https://de.wikipedia.org/wiki/Datei:Chambre_du_cerf_-_le_bassin.jpg

199p A Peasant Family at Meal-time ('Grace before Meat') (CC BY-SA 2.0)

https://www.flickr.com/photos/djandywdotcom/40952037412/

242p Kitchen range, Roy Lichtenstein, 1961 ⓒ Estate of Roy Lichtenstein / SACK Korea 2022

287p Giovanna garzoni, natura morta con popone su ub piatto, uva e una chiocciola, 1642-51 ca. 02 (CC BY-SA 3.0)

https://commons.wikimedia.org/wiki/
File:Giovanna_garzoni,_natura_morta_
con_popone_su_ub_piatto,_uva_e_una_
chiocciola,_1642-51_ca._02.JPG

316p Pies, Pies, Pies, Wayne Thiebaud,
1961 © 2022 Wayne Thiebaud Foundation /
Artists Rights Society (ARS), New York

382p Enlightenment (CC BY-SA 4.0)

https://en.wikipedia.org/wiki/File:
Enlightenment_.png

390p El Jem Museum dionysos procession
mosaics (CC BY-SA 2.0)

https://commons.wikimedia.org/wiki/
File:El_Jem_Museum_dionysos_
procession_mosaics.jpg

391p 'Procession Fresco' from Knossos,
Neopalacial period, 1600 - 1450 BC,
Heraklion Archaeological Museum -
32931077207 (CC BY-SA 2.0)

https://commons.wikimedia.org/wiki/
File:%27Procession_Fresco%27_from_
Knossos,_Neopalacial_period,_1600_-_1450_
BC,_Heraklion_Archaeological_
Museum_-_32931077207.jpg

422p Fresco Isis Nápoles 03 (CC BY-SA 4.0)

https://commons.wikimedia.org/wiki/
File:Fresco_Isis_N%C3%A1poles_03.JPG

428p MS M.399, fol. 5v

https://www.themorgan.org/collection/da-
costa-hours/10

어디선가 나타난
맛있는 그림들

1판 1쇄 인쇄 2022년 12월 15일
1판 1쇄 발행 2022년 12월 20일

—

지 은 이 이정아
발 행 인 이미옥
발 행 처 J&jj
정 가 27,000원
등 록 일 2014년 5월 2일
등록번호 220-90-18139
주 소 (03979) 서울 마포구 성미산로 23길 72 (연남동)
전화번호 (02) 447-3157~8
팩스번호 (02) 447-3159

—

ISBN 979-11-86972-97-7 (03600)
J-22-04
Copyright ⓒ 2022 J&jj Publishing Co., Ltd

J & jj
제이 앤 제이제이